아이패드로 캐릭터 디자인
with 프로크리에이트

전 세계 프로 작가 8명이 알려 주는 캐릭터 아트워크 그리기

3dtotal Publishing 지음
김혜연 옮김

이지스 퍼블리싱

지은이 3dtotalPublishing

3dtotal Publishing은 1999년 톰 그린웨이가 설립한 CG 아티스트를 위한 웹 사이트 3dtotal.com의 자회사로, 전 세계에서 활약하는 업계 최고의 프로 작가의 작품을 모아 책을 만듭니다. 상세한 가이드는 물론 프로젝트를 단계별로 알기 쉽게 설명해 프로 작가들의 창의성 높은 통찰력과 조언을 수록했습니다. 이와 더불어 프로크리에이트에 필요한 자료와 영상을 아낌없이 제공하며 독자들이 첫걸음을 뗀 순간부터 프로 작가의 길에 오르기까지 응원합니다. 또한 3dtotal Publishing은 2020년부터 숲을 다시 만드는 자선 단체들과 손을 잡고, 책이 한 권 팔릴 때마다 일정 액수를 기부하고 있습니다.

- 웹 사이트: 3dtotalpublishing.com

옮긴이 김혜연

고려대학교를 졸업하고 미국에서 다양한 장르의 책을 번역하고 있습니다. 이 책 《아이패드로 캐릭터 디자인 with 프로크리에이트》의 전체 내용을 직접 따라 해보면서 국내 독자들이 쉽게 읽을 수 있게 번역했습니다. 옮긴 책으로는 《감성 수채화》, 《감성 크레용》, 《프랑스 자수 스티치 A to Z 2》, 《바느질 A to Z》, 《소로의 메인숲》, 《팰컨》, 《북유럽 신화, 재밌고도 멋진 이야기》, 《아이패드 드로잉 & 페인팅 with 프로크리에이트》 등이 있습니다.

아이패드로 캐릭터 디자인 with 프로크리에이트
— 전 세계 프로 작가 8명이 알려 주는 캐릭터 아트워크 그리기

초판 발행 • 2022년 4월 22일

지은이 • 3dtotal Publishing
옮긴이 • 김혜연
발행인 • 이지연
펴낸곳 • 이지스퍼블리싱(주)
출판사 등록번호 • 제313-2010-123호
주소 • 서울시 마포구 잔다리로 109 이지스빌딩 4, 5층
대표전화 • 02-325-1722 | **팩스** • 02-326-1723
홈페이지 • www.easyspub.co.kr | **페이스북** • www.facebook.com/easyspub
Do it! 스터디룸 카페 • cafe.naver.com/doitstudyroom | **인스타그램** • instagram.com/easyspub_it

기획 및 책임편집 • 이수진 | **교정교열** • 유신미
표지·본문 디자인 • 트인글터 | **인쇄** • 보광문화사
마케팅 • 박정현, 한송이, 이나리 | **독자지원** • 오경신 | **영업 및 교재 문의** • 이주동, 김요한(support@easyspub.co.kr)

Beginner's Guide To Digital Painting in Procreate: Characters
Copyright © 3dtotal Publishing
Korean translation rights arranged with 3dtotal.com Ltd Through BC Agency
All rights reserved. No part of this book can be reproduced in any form or by any means, without the prior written consent of the publisher. All artwork, unless stated otherwise, is copyright © 2021 3dtotal Publishing or the featured artists. All artwork that is not copyright of 3dtotal Publishing or the featured artists is marked accordingly.

Korea Translation Copyright © 2022 by Easys Publishing
Korean edition is published by arrangement with 3D TOTAL.COM LTD., Worcestershire through BC Agency, Seoul

- 잘못된 책은 구입한 서점에서 바꿔 드립니다.
- 이 책의 한국어판 저작권은 BC에이전시를 통한 저작권자와 독점계약으로 이지스퍼블리싱(주)에 있습니다.
- 이 책은 허락 없이 복제할 수 없습니다. 무단 게재나 불법 스캔본 등을 발견하면 출판사나 한국저작권보호원에 신고하여 저작권자와 출판권자를 보호해 주십시오.(한국저작권보호원 불법복제 신고전화 1588-0910, https://www.copy112.or.kr).

ISBN 979-11-6303-350-9 13000
가격 20,000원

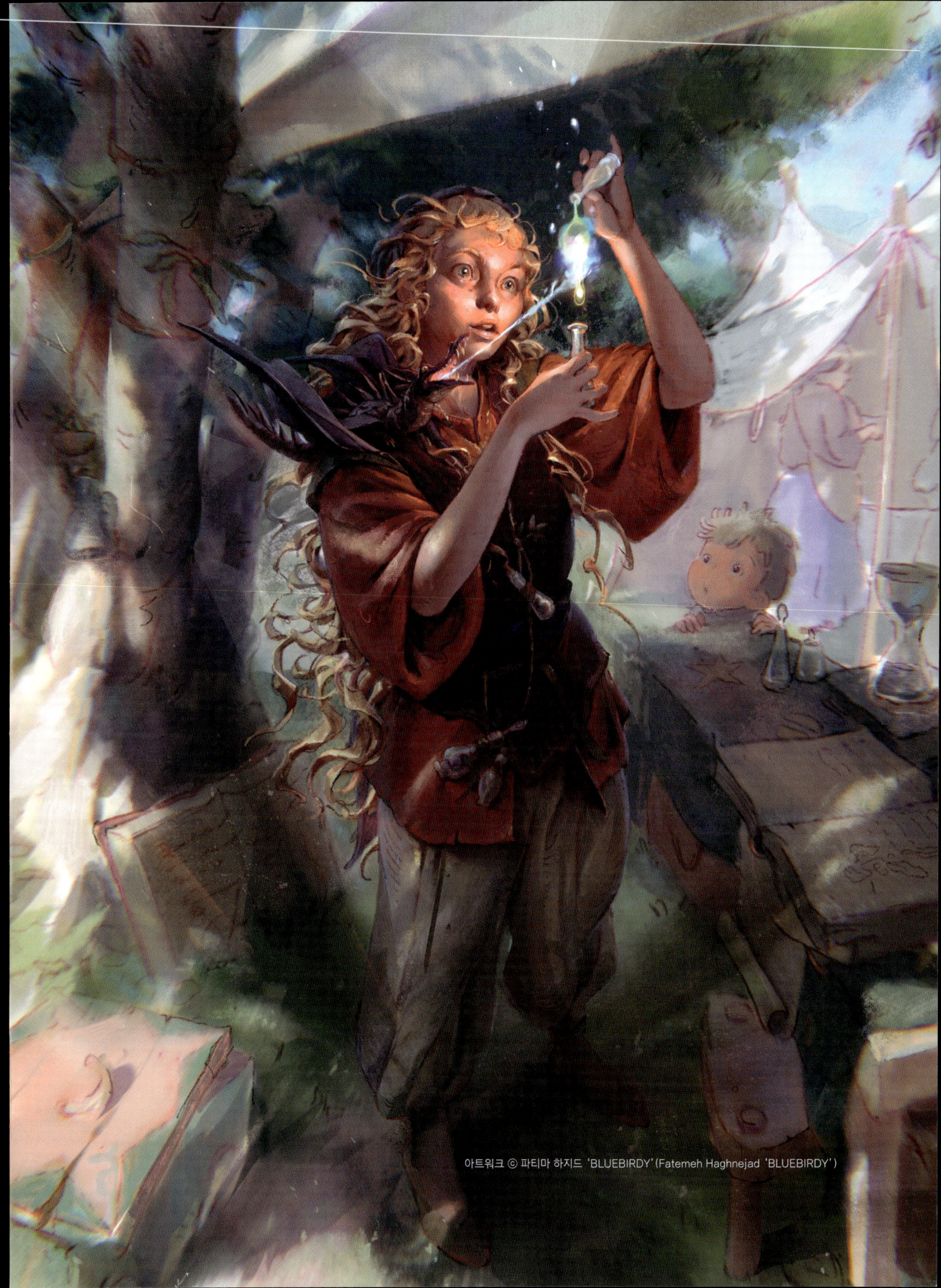

아트워크 © 파티마 하지드 'BLUEBIRDY' (Fatemeh Haghnejad 'BLUEBIRDY')

차례

이 책에 참여한 작가들과 작품 소개	6
들어가며	12
이 책의 구성과 활용법	14

첫째마당 프로크리에이트 기본 사용법

01. 첫 화면 익숙해지기	16
02. 기본 설정과 캔버스 만들기	18
03. 제스처	22
04. 브러시	26
05. 색상	30
06. 레이어	34
07. 선택	44
08. 변형	48
09. 조정	52
10. 동작	68

아트워크 ⓒ 안토니오 스타파에르츠(Antonio Stappaerts)

둘째마당 캐릭터 디자인의 핵심

11. 작업 흐름	76
12. 입술	82
13. 귀	88
14. 코	94
15. 눈	98
16. 머리카락	102
17. 소재 표현하기	106
18. 픽셀 유동화 활용하기	110

아트워크 ⓒ 파트리차 부이치크(Patrycja Wojcik)

셋째마당 실전 캐릭터 디자인 튜토리얼

19. [미래 시대] 솔라펑크 소녀	114
20. [선화] 유령 음악가	128
21. [만화] 마법사	144
22. [스토리] 말을 탄 몽골인	162
23. [판타지 시대] 포션 제작자	176
24. [판타지 시대] 무법자 마법사	190
용어 해설 & 도구 설명	204
찾아보기	206

안드리엔코 아트워크 ⓒ 올가 'AsuROCKS' (Olga 'AsuROCKS' Andriyenko)

실습용 파일 내려받기

이 책을 배우는 데 어려움이 없도록 둘째마당과 셋째마당 프로젝트에서 작가들이 사용한 실습용 파일을 제공합니다. 프로젝트를 시작하기 전에 먼저 이지스퍼블리싱 홈페이지(www.easyspub.co.kr) 자료실에서 실습 파일을 내려받으세요.

실습용 파일: 이지스퍼블리싱 홈페이지(www.easyspub.co.kr)
→ [자료실]에서 도서명 검색

이 책에 참여한 작가들과 작품 소개

올가 'ASUROCKS' 안드리엔코
Olga 'AsuROCKS' Andriyenko
캐릭터 & 스토리 작가

올가는 애니메이션, 만화, 비디오 게임 세계를 여행하는 열정 넘치고 독립적인 작가입니다. 캐릭터를 디자인하고, 애니메이션을 만들고, 이야기를 들려주면서 배운 것을 공유하고 있어요.

• 웹 사이트: asurocks.de

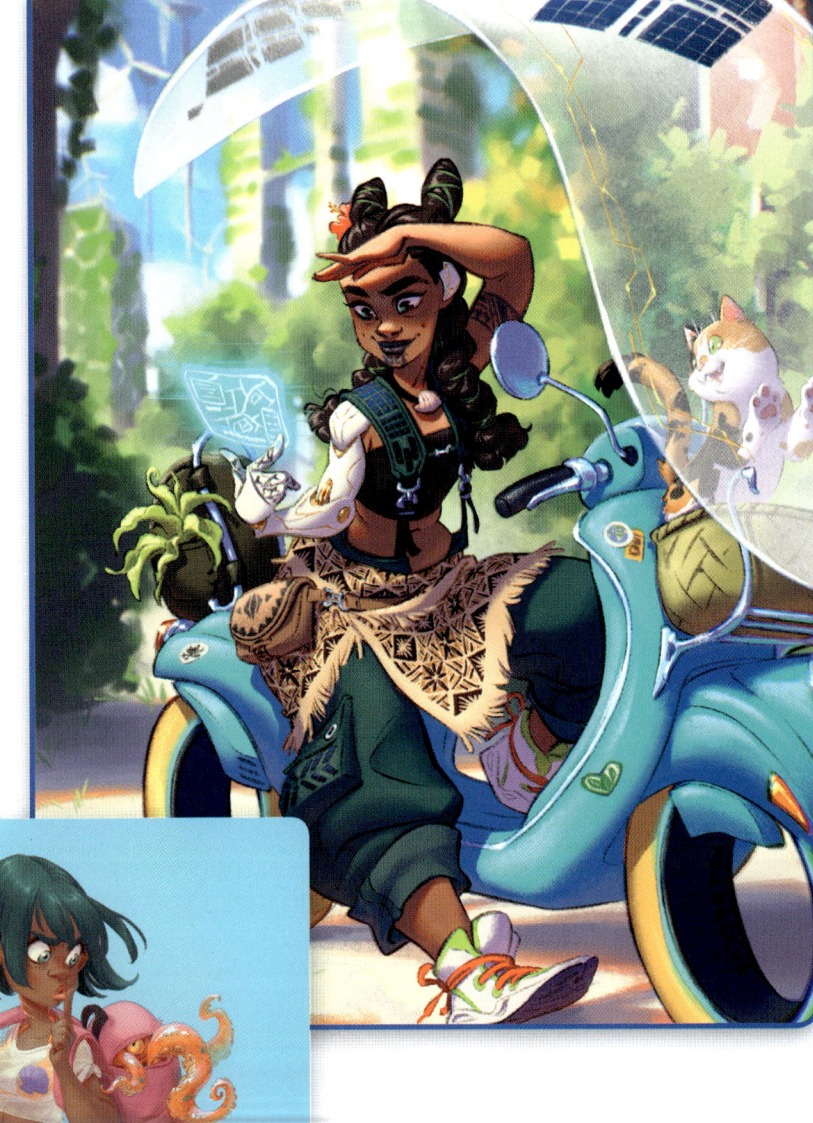

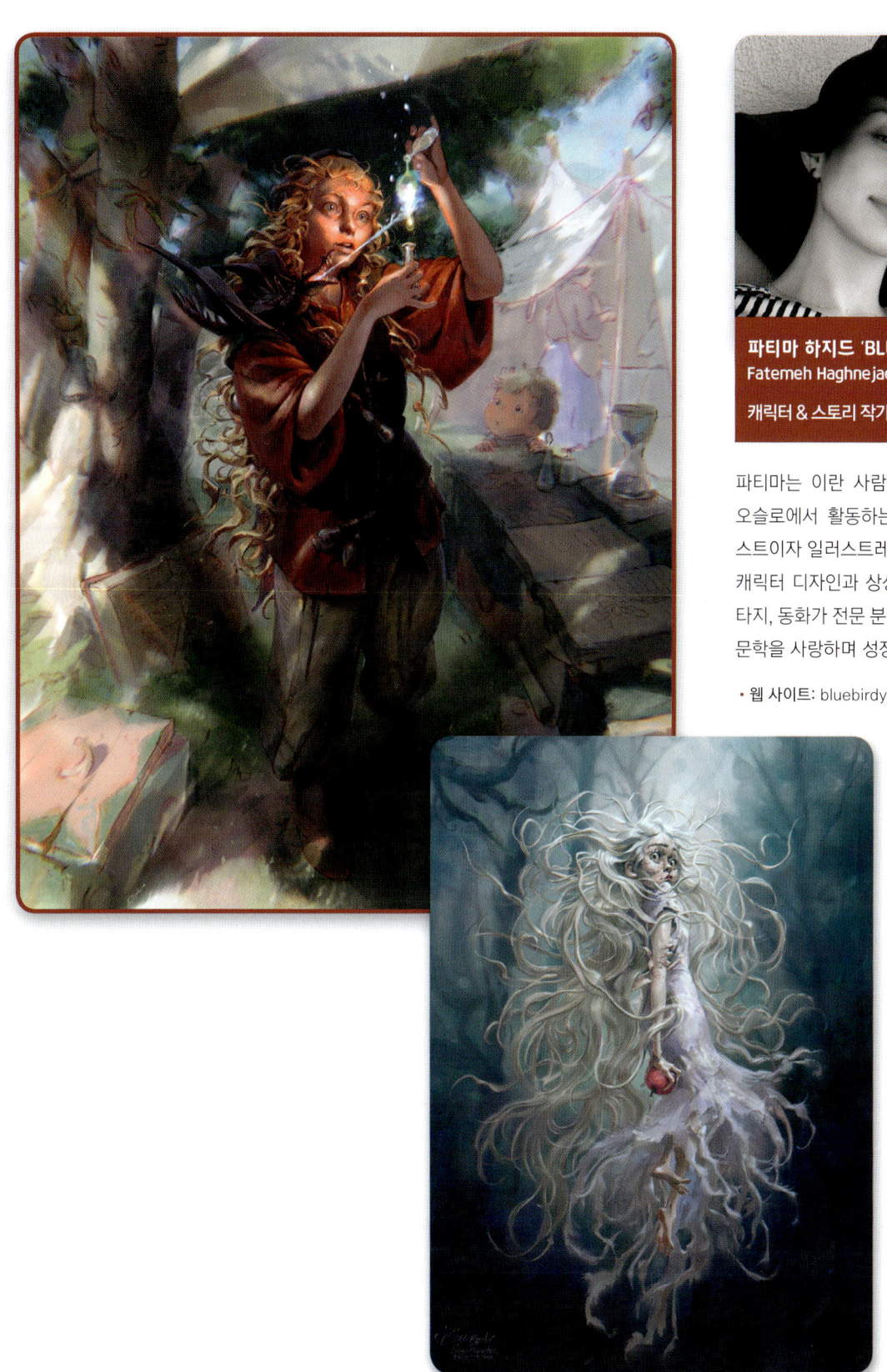

파티마 하지드 'BLUBIRDY'
Fatemeh Haghnejad 'BLUEBIRDY'
캐릭터 & 스토리 작가

파티마는 이란 사람으로 노르웨이 오슬로에서 활동하는 콘셉트 아티스트이자 일러스트레이터입니다. 캐릭터 디자인과 상상력 넘치는 판타지, 동화가 전문 분야예요. 예술과 문학을 사랑하며 성장했습니다.

• 웹 사이트: bluebirdy.net

리사너 쿠테이우
Lisanne Koeteeuw

일러스트레이터 & 캐릭터 아티스트

리사너는 일러스트레이터이자 캐릭터 아티스트입니다. 스케치하고 이야기를 들려주며, 머리카락과 무도회 드레스를 실제보다 더 풍성하게 그리는 것을 좋아해요.

• 웹 사이트: www.instagram.com/lizzie_sketches

파트리차 부이치크
Patrycja Wójcik

디지털 2D 일러스트레이터

디지털 2D 아티스트입니다. 아날로그 수채 느낌이 섞인 환상적이고 몽환적인 분위기의 디지털 풍경화에 열정을 쏟고 있습니다.

• 웹 사이트: artstation.com/WOJCIK2D

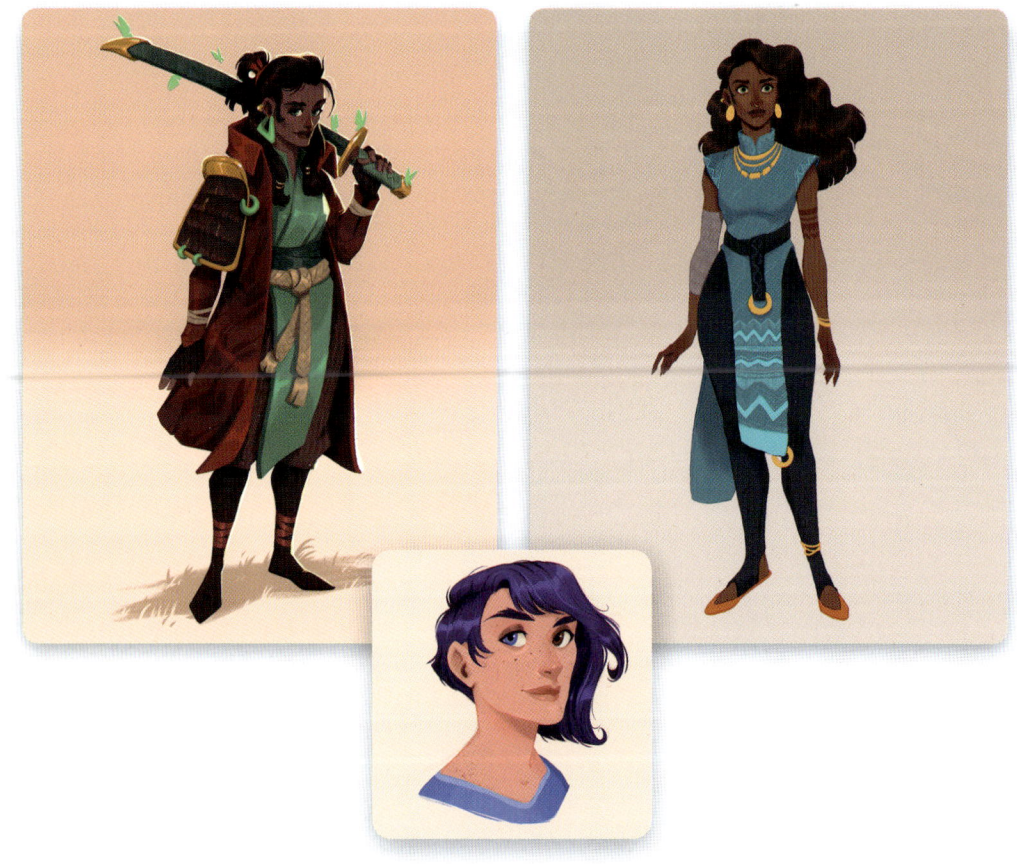

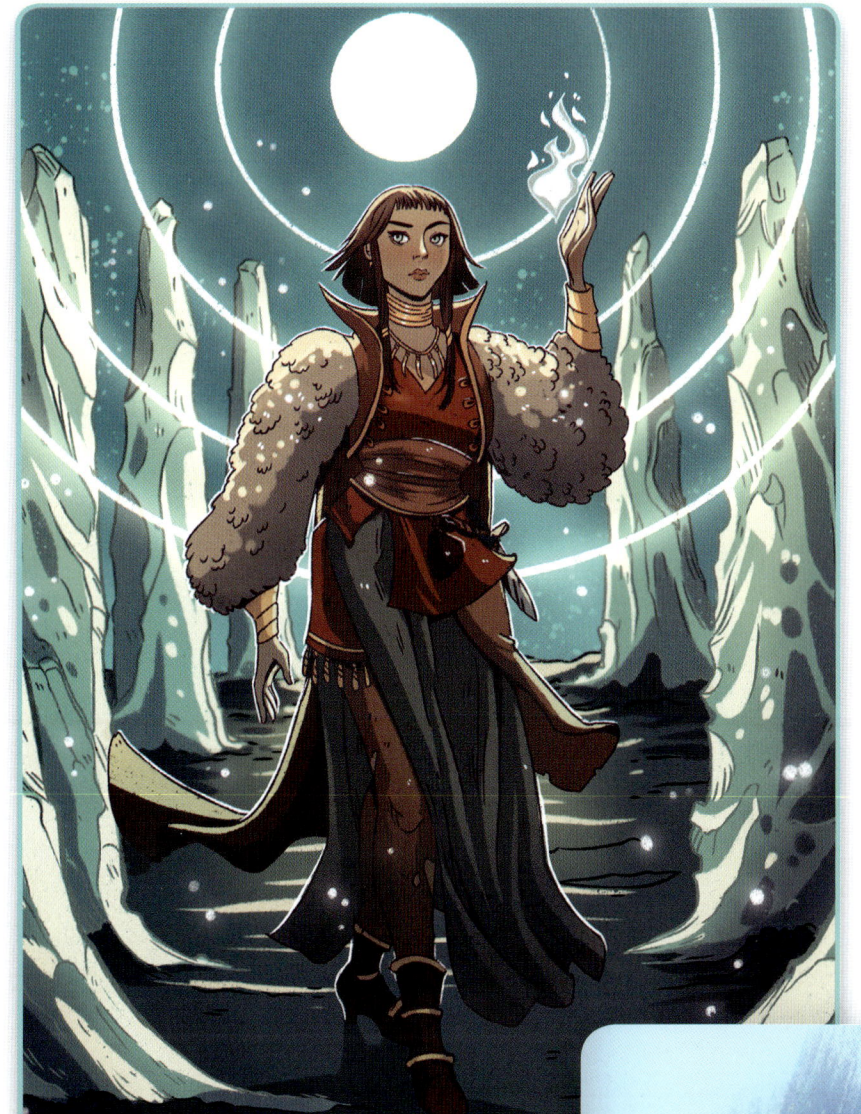

아마고이아 아기레
Amagoia Agirre

일러스트레이터

아마고이아는 스페인에서 활동하는 프리랜서 일러스트레이터이자 만화책 작가입니다. 다양한 일러스트 도서와 만화 작업에 참여하고 있으며 개인 작업도 이어 나가고 있습니다.

- 웹 사이트: lacont.artstation.com

조르디 라페브레
Jordi Lafebre
그래픽 노블 작가 & 캐릭터 디자이너

바르셀로나에서 태어났으며 도서와 애니메이션 분야에서 일러스트레이터이자 작가로 활동해 왔고, 그래픽 노블도 여러 권 출간했습니다. 모든 이미지에 사람들에게 들려줄 이야기가 담겨 있다고 믿습니다.

• 웹 사이트: jordilafebre.format.com

안토니오 스타파에르츠
Antonio Stappaerts

콘셉트 디자이너

안토니오는 벨기에에서 활동하는 작가이자 엔터테인먼트 업계에서 활약하는 시니어 콘셉트 디자이너입니다. 그동안 플레이스테이션, 유비소프트, 아마존, 볼타 등 여러 기업과 협력해 왔습니다. 콘셉트 아티스트와 일러스트레이터를 꿈꾸는 사람들을 위해 Art-Wod 온라인 스쿨을 운영하고 있습니다.

- 웹 사이트: sqetch.studio

코리 린 허벨
Kory Lynn Hubbell

콘셉트 아티스트

코리 린은 현재 Firewalk Studios 의 시니어 콘셉트 아티스트로 일하고 있으며 보드게임 Brutality의 아트 디렉터이기도 합니다. 콘셉트 아티스트로 일한 지 13년 되었습니다.

- 웹 사이트: www.instagram.com/korylynnhubbell

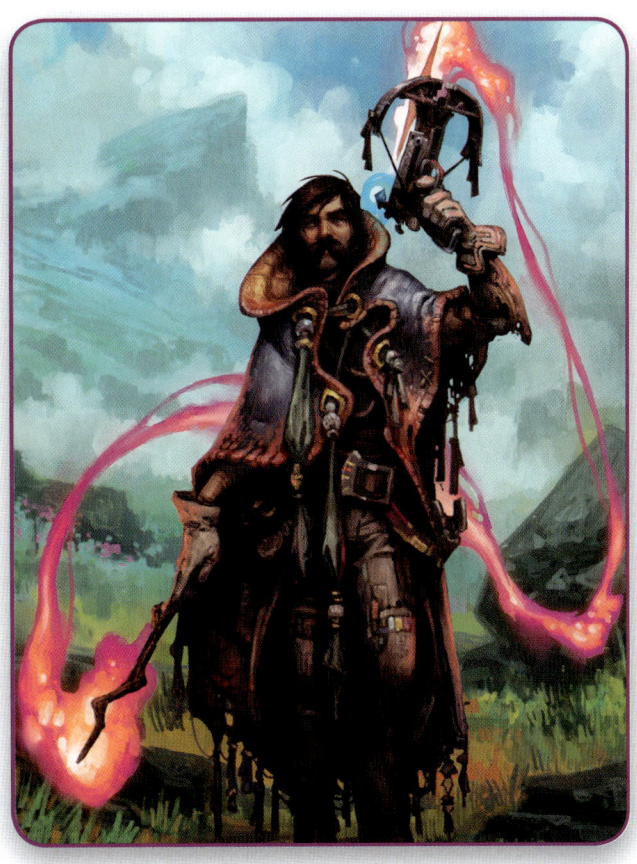

이 책에 참여한 작가들과 작품 소개

들어가며 — 업계 최고 작가들의 캐릭터를 따라 그려 보세요!

애플 펜슬 잡고 프로크리에이트 앱으로 캐릭터 그리기

화면과 종이의 간극을 연결하는 데 성공한 소프트웨어 프로크리에이트는 그림을 그리기 위해 특별하게 만든 iOS 기반의 앱입니다.

아티스트들은 대부분 손을 사용해 창작하는데, 아무래도 손을 쓰는 것이 가장 자연스럽기도 하고, 촉각을 통해 창작 과정을 자신이 주관하고 통제한다는 느낌을 받을 수 있기 때문이에요. 프로크리에이트를 사용할 때도 같은 느낌을 받을 수 있습니다. 깔끔하고 직관적인 인터페이스 덕이죠. 제스처와 터치를 활용하는 영리한 컨트롤도 장점입니다. 편리한 메뉴는 자연스럽게 이해할 수 있을 만큼 간단하고 개인에 맞춰 사용자화까지 가능합니다. 그 덕분에 프로크리에이트를 만나면 누구나 그림을 그리고, 색을 칠하고, 애니메이션을 만들고, 디자인을 할 수 있습니다.

프로크리에이트는 사용하기 쉬울 뿐만 아니라, 아이패드(또는 아이폰)에서 완벽하게 작동하기 때문에 아무 걱정 없이 매끄럽게 작업할 수 있습니다. 게다가 파일을 2분마다 한 번씩 백업할 필요도 없답니다. 프로크리에이트에서는 백업이 자동으로 이루어지거든요. 또, 작업 과정을 녹화한 타임랩스 비디오를 온라인 커뮤니티나 친구에게 공유하기도 쉽습니다.

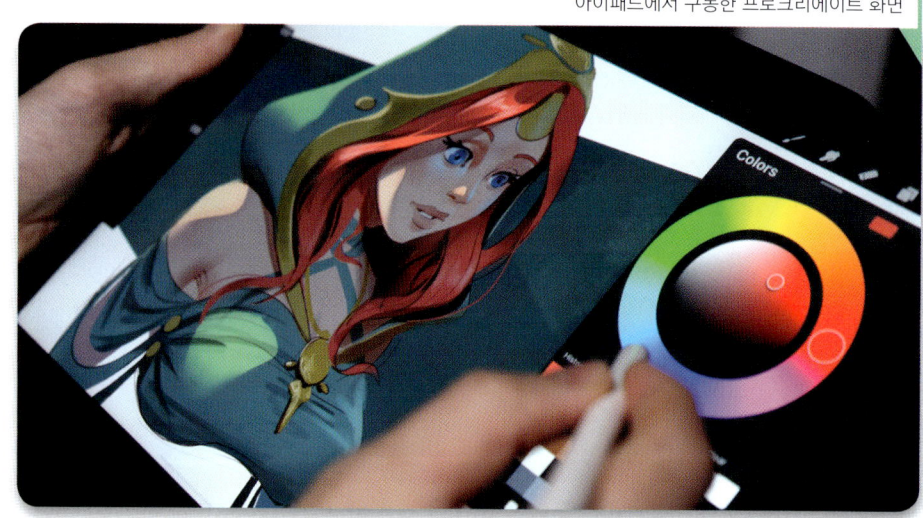

아이패드에서 구동한 프로크리에이트 화면

모든 캐릭터 아트워크 ⓒ 안토니오 스타파에르츠

종이가 아닌 디지털 드로잉을 하는 이유

종이가 아닌 화면 위에 그림을 그리는 이유는 무엇일까요? 가장 먼저 떠오르는 단어는 '효율'일 거예요. 프로 아티스트든 초보든 디지털 페인팅으로 작업 효율을 향상시킬 수 있습니다. 그림을 그리는 속도도 빨라지고, 다시 그리거나 지울 필요 없이 특정 단계나 효과만 제거 또는 취소할 수 있어서 효율적으로 작업할 수 있습니다.

프로크리에이트의 레이어 패널과 같은 도구도 디지털 드로잉에서 매우 유용합니다. 그림을 여러 부분으로 나누어 각각 별도의 레이어에 작업하면 작품을 더 세세하게 조절할 수 있고 작품의 분위기와 디자인, 색상 등을 빠르게 변경할 수도 있어요. 또 다른 프로크리에이트의 멋진 도구로 픽셀 유동화가 있습니다. 다른 부분은 그대로 두고 원하는 부분의 디자인만 바꿀 수 있는 굉장한 도구죠(픽셀 유동화는 본문에서 더 깊이 다룰 거예요). 디지털 페인팅에 꼭 한 번 도전해 보기를 강력히 추천합니다. 프로크리에이트로 그림을 더 즐겁게 그려 보세요!

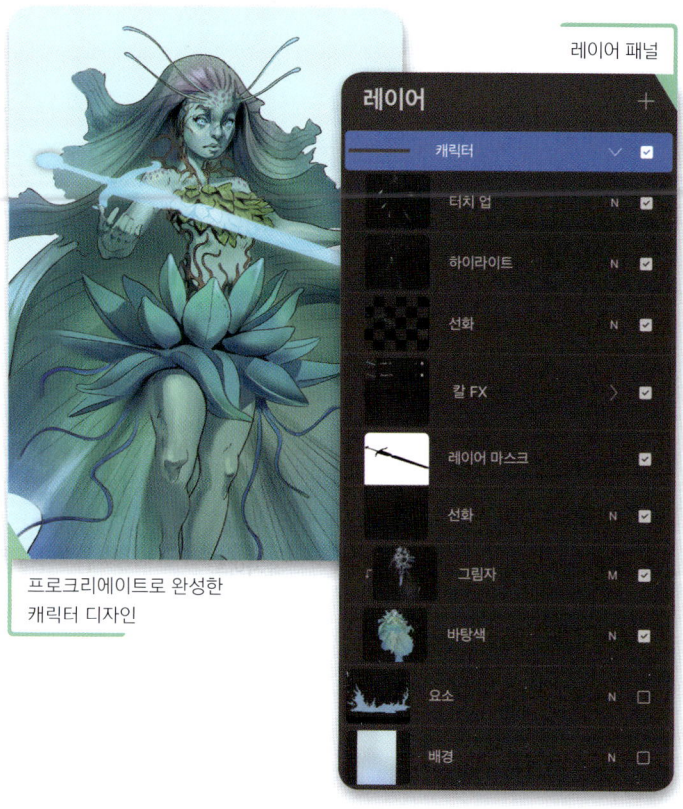

프로크리에이트로 완성한 캐릭터 디자인

레이어 패널

어떤 방식의 캐릭터 디자인이든 프로크리에이트 하나면 OK!

캐릭터를 디자인하는 방법은 다양하므로 어느 방법이 더 낫다고 단정할 수 없습니다. 정해진 작업 방식이나 창작 방식을 꼭 따를 필요가 없다는 것이 프로크리에이트의 가장 멋진 점이에요. 작업을 주관하고 통제하는 것은 여러분 자신이고 어떤 방식이든 프로크리에이트가 도움을 줄 수 있습니다.

선화로 시작하고 싶다면 프로크리에이트 브러시 라이브러리에 기본으로 탑재된 스케치 브러시를 사용할 수 있고, 형태를 이용해 캐릭터를 만드는 쪽을 선호한다면 여러 가지 페인팅 브러시와 더불어 프로크리에이트에 탑재된 유용한 도구들을 이용할 수 있죠. 레퍼런스 도구를 이용해 그림을 그리고 채색하는 동안 참고할 이미지를 계속 띄워 놓고 볼 수도 있습니다.

아이패드와 애플 펜슬로 작업하기에 최적화되어 있다는 것도 프로크리에이트의 장점입니다. 특히 애플 펜슬을 사용하는 쪽을 추천합니다. 애플 펜슬이 성능과 제스처 면에서 아이패드에 최적화되어 있기 때문이에요. 선의 굵기나 브러시의 불투명도, 크기 등을 아주 미묘하게 변화시킬 수 있어서 전통적인 회화 재료를 사용하는 것처럼 그림을 그릴 수 있습니다. 애플 펜슬을 사용하면 여러분의 캐릭터 디자인에 새로운 문이 열릴 거예요!

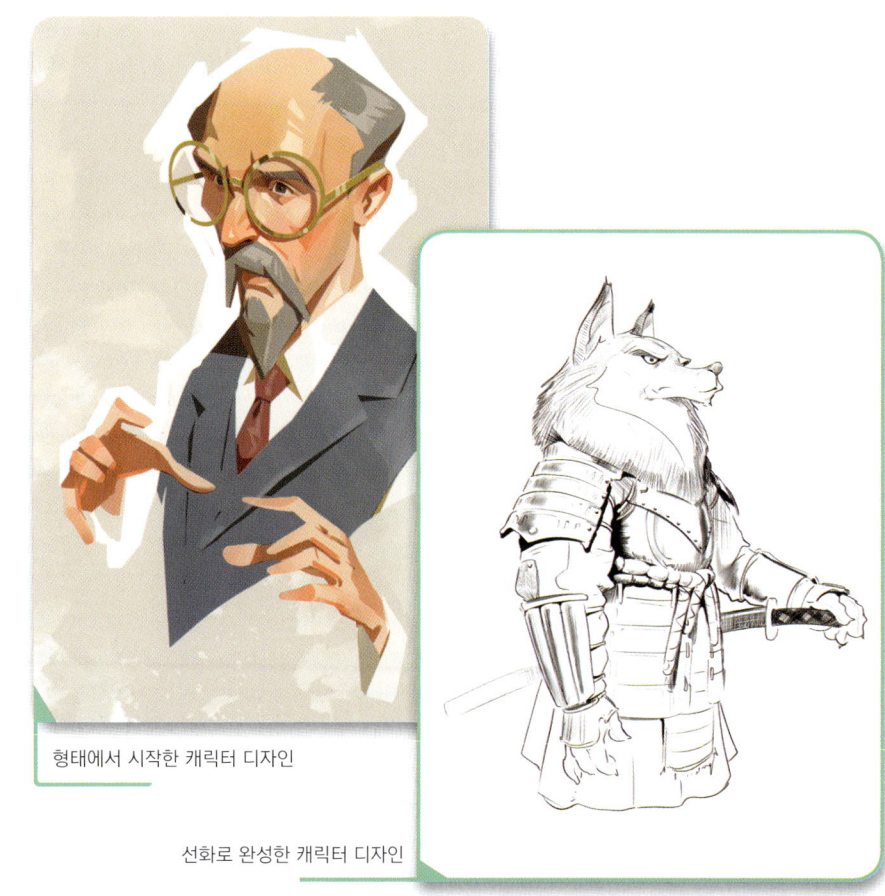

형태에서 시작한 캐릭터 디자인

선화로 완성한 캐릭터 디자인

참고 이미지를 띄우고 작업하는 모습

이 책의 구성과 활용법

첫째마당 | 프로크리에이트 기본 사용법

디지털 드로잉에 경험이 있는 분도, 완전히 처음 시작하는 분도 모두 **첫째마당**부터 보기를 추천합니다. 첫째마당에서는 프로크리에이트를 두루 살펴보며 사용하는 방법과 각종 기능, 특징 같은 기초 내용을 다룹니다. 사용자 인터페이스, 제스처, 브러시, 색상, 레이어, 선택, 변형, 조정, 동작 등이 여기에 포함돼요. 여유롭게 읽으면서 여러 도구와 기능을 차례차례 사용해 보세요.

둘째마당 | 캐릭터 디자인의 핵심

둘째마당에서는 프로크리에이트로 캐릭터를 만드는 방법을 배울 거예요. 11장 **작업 흐름**에서는 프로크리에이트에서 캐릭터를 만드는 과정을 처음부터 끝까지 단계별로 나누어서 살펴봅니다. 12~17장의 **입술, 귀, 코, 눈, 머리카락, 소재 표현하기**에서는 프로크리에이트의 기본 브러시를 활용해 각각의 주제를 그리는 방법을 알아봅니다. 18장 **픽셀 유동화 활용하기**에서는 캐릭터 디자인을 향상하고 싶을 때 이 도구를 가장 잘 활용할 수 있는 여러 방법을 살펴보겠습니다. 이번에도 여유 있게 찬찬히 읽고 실습해 보면서 완전한 캐릭터 그리기로 넘어가기에 앞서 각 부분을 어떻게 그리는지 파악해 주세요.

셋째마당 | 실전 캐릭터 튜토리얼

어느 정도 준비가 되었다는 생각이 들면 **셋째마당**의 **실전 캐릭터 튜토리얼**로 들어갑니다. 튜토리얼에서는 작가마다 디지털로 캐릭터 그리는 법을 단계별로 설명하고 다양한 스타일과 주제, 접근 방식을 알려 줍니다.
이 책 전체에 종종 등장하는 아티스트의 팁도 찾아보세요. 아티스트의 전문적인 조언이나 창의력 넘치는 통찰을 확인할 수 있습니다. 또, 책 뒷부분에는 용어 해설과 도구 설명이 있으니 필요하면 참고해 주세요.

아티스트의 작업을 영상으로 확인해요!

셋째마당의 실전 캐릭터 튜토리얼 전 과정을 타임랩스 영상으로 제공합니다. 실습하다가 막히는 부분이 있다면 영상을 참고하세요!

- **실습용 파일**: 이지스퍼블리싱 홈페이지(www.easyspub.co.kr)
 → [자료실]에서 도서명 검색

일러두기

왼손잡이 설정 방법

브러시 크기 슬라이더와 불투명도 슬라이더를 화면의 오른쪽으로 옮기고 싶다면 [동작 🔧 → 설정]을 탭해 [오른손잡이 인터페이스]를 활성화해 주세요.

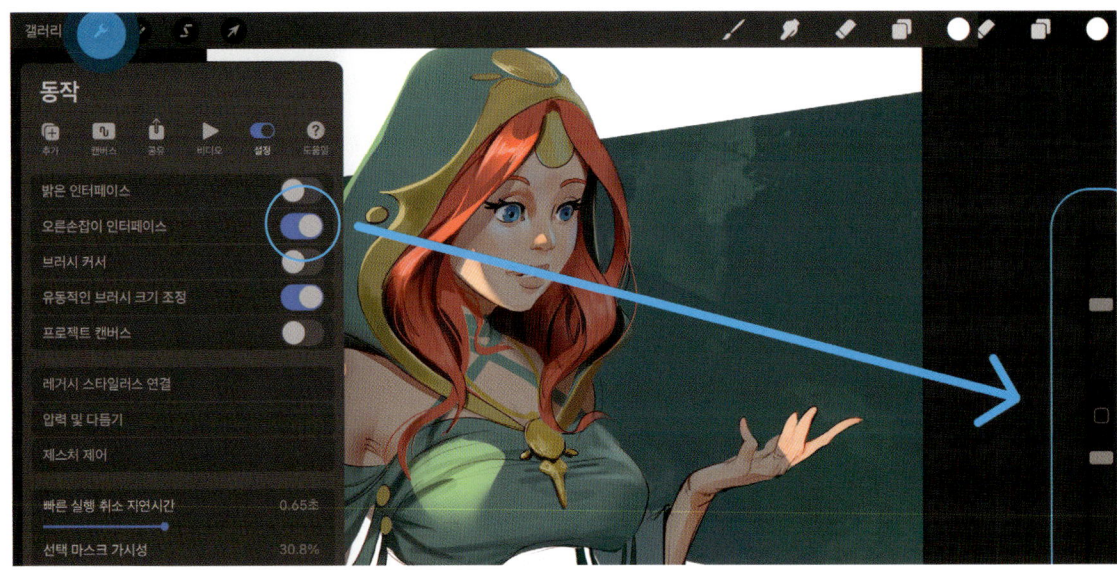

터치스크린 제스처 표기 방법

프로크리에이트에서는 인터페이스를 둘러보고 여러 기능을 실행할 때 손가락으로 화면을 터치하는 **제스처**를 이용합니다. 이미지 위에 다음 표기가 있다면 해당하는 제스처를 따라 해주세요(이 책의 03장에서 **제스처**를 더 자세히 다룹니다).

한 손가락으로
탭하고 길게 누르기

두 손가락으로
탭하고 길게 누르기

옆으로 밀기
(스와이프)

손가락으로 누르면서
옆으로 밀기(스와이프)

첫째마당 · 프로크리에이트 기본 사용법

모든 캐릭터 아트워크 ⓒ 안토니오 스타파에르츠(Antonio Stappaerts)

01 · 첫 화면 익숙해지기

학습 목표
01장에서는 다음과 같은 내용을 다룹니다.

- 첫 화면의 사용자 인터페이스 익히기
- 캔버스 화면의 인터페이스 익히기

갤러리 첫 화면

프로크리에이트는 그림을 그리기 쉬울 뿐만 아니라 사용자 인터페이스(UI)도 쉽게 파악할 수 있게 만들어졌습니다. 첫 화면 인터페이스의 핵심 요소는 갤러리입니다. 작업한 그림들이 차례로 보이고 오른쪽 상단에는 [선택], [가져오기], [사진], ➕ 메뉴가 있어요.

갤러리는 작품을 관리할 수 있는 공간입니다. 오른쪽 상단의 메뉴를 이용하면 작품을 선택하거나 장치 또는 클라우드 기반의 앱에서 새로운 파일을 가져올 수 있습니다. 사진을 불러오고 사용자가 원하는 크기로 새로운 캔버스를 만들 수도 있어요.

프로크리에이트의 갤러리 화면에는 모든 작품이 표시됩니다.

캔버스 화면

갤러리의 작품을 탭하거나 오른쪽 상단의 ■ 메뉴를 이용해 새로운 캔버스를 만들면 캔버스 화면이 나타납니다. 여기에서 캐릭터 스케치와 채색을 시작할 수 있어요.

프로크리에이트의 캔버스 화면에는 캐릭터를 만들 때 필요한 모든 도구가 갖춰져 있습니다.

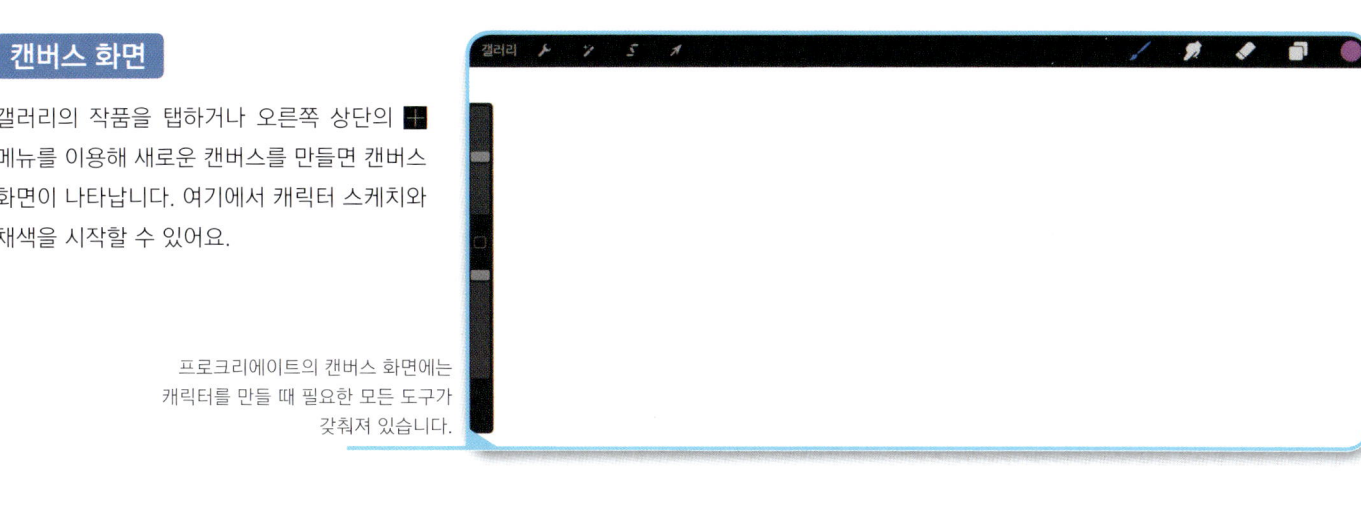

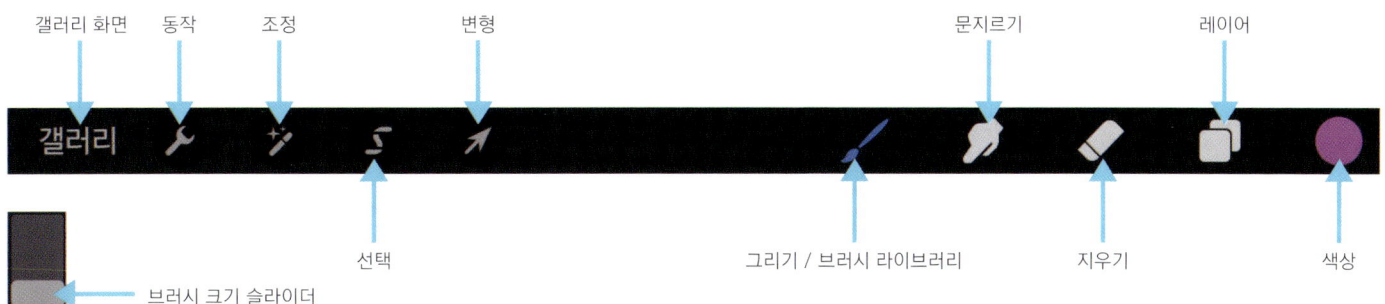

사이드 바(왼쪽 설정)

사이드 바에는 **브러시 불투명도 슬라이더와 브러시 크기 슬라이더**가 있습니다. 기본적으로 화면의 왼쪽에 나오게 설정되어 있지만 왼손잡이라면 오른쪽으로 옮길 수도 있어요. **브러시 불투명도 슬라이더**로는 브러시를 사용할 때 색이 얼마나 불투명하게 혹은 반투명하게 칠해질지 조절할 수 있고, **브러시 크기 슬라이더**로는 브러시의 크기를 크고 작게 조절할 수 있습니다. 또, 가운데의 [수정]으로는 **스포이트 툴**을 사용할 수 있어요(31쪽 참고). 슬라이더 아래에는 [**실행 취소** ■]와 [**다시 실행** ■]이 있어서 작업 과정의 전 단계와 앞 단계로 오갈 수 있습니다. 하지만 이보다는 손가락으로 탭하는 제스처를 훨씬 더 많이 쓰게 될 거예요(22쪽 참고).

상단 툴 바

상단 툴 바의 왼쪽에는 여러 가지 유용한 도구들이 모여 있습니다. 왼쪽에는 갤러리 화면으로 돌아갈 수 있는 [갤러리]가 있고, 이어서 [동작 ■], [조정 ■], [선택 ■] 그리고 [변형 ■]이 차례로 자리 잡고 있죠. 이 도구들에 대해서는 이후 자세하게 설명하겠습니다.

다음으로 상단 툴 바의 오른쪽에는 [브러시 라이브러리 ■], [문지르기 ■], [지우기 ■], [레이어 ■], [색상 ●]이 있습니다.

02 · 기본 설정과 캔버스 만들기

모든 캐릭터 아트워크 ⓒ 안토니오 스타파에르츠(Antonio Stappaerts)

학습 목표
02장에서는 다음과 같은 내용을 다룹니다.

- 새로운 캔버스 만드는 법 익히기
- 갤러리 관리하는 법 익히기
- 작품을 선택하고 회전하는 법 익히기

새로운 캔버스 만들기

갤러리 화면의 오른쪽 상단에 있는 ➕를 누르면 새로운 캔버스 만들기 메뉴가 나옵니다. 이미 크기가 지정된 프리셋 캔버스를 선택해도 좋고, 원하는 크기로 사용자 지정 캔버스를 만들어서 그 크기를 저장해 둘 수도 있어요.

사용자 지정 캔버스

특정 크기의 캔버스를 자주 사용한다면 클릭 한 번으로 저장할 수 있습니다. 사용자 지정 크기의 캔버스를 만들 때는 화면의 오른쪽 상단에 있는 ➕를 탭하세요. 다음으로 **새로운 캔버스**라는 문구 옆에 있는 ▭를 탭한 뒤, 원하는 너비와 높이를 입력합니다. 선호하는 dpi 값도 지정해요. '제목 없는 캔버스'라고 적힌 부분에서 파일 이름을 바꿔 주는 것도 잊지 마세요. 사용자 지정 캔버스를 프리셋으로 저장할 때 이름을 정해 두면 나중에 메뉴에서 원하는 크기를 찾을 때 시간이 절약됩니다. 마지막으로 [창작]을 누르면 새로운 사용자 지정 캔버스가 열립니다. 다음에 **새로운 캔버스** 메뉴를 열면 전에 만들었던 사용자 지정 캔버스가 프리셋 목록에서 보일 거예요.

더 세부적인 설정이 필요하다면 새로 만드는 프리셋 캔버스의 색상 프로필은 물론 타임랩스 녹화 조건도 조정할 수 있습니다.

새로운 캔버스 만들기 메뉴에는 새 캔버스를 만드는 옵션과 저장된 프리셋 캔버스 목록에서 원하는 크기를 선택할 수 있는 옵션이 있습니다.

새로운 캔버스		
스크린 크기	P3	1668 × 2388px
캐릭터	P3	4000 × 5500px
캐릭터 디자인	P3	5000 × 2500px
A4	P3	2480 × 3508px
A3	P3	3508 × 4960px
Cine Keyframe	P3	7400 × 4000px
Full HD	P3	3960 × 2160px
사각형	sRGB	2048 × 2048px
4K	sRGB	4096 × 1714px
A4	sRGB	210 × 297mm
4 x 6 사진	sRGB	6" × 4"
종이	sRGB	11" × 8.5"
코믹	CMYK	6" × 9.5"
전체화면 해상도	P3	5464 × 4096px
Jobs	P3	4650 × 4200px
Deals	P3	3850 × 2750px
신문	P3	3699 × 2400px
정사각	P3	3000 × 3000px
캐릭터 배경	P3	3000 × 2000px

아티스트의 팁: 사용자 지정 캔버스 만들기

자주 사용하는 크기와 해상도의 캔버스를 프리셋으로 만들어 두세요.
그러면 새로운 그림을 그릴 때마다 캔버스를 만드는 시간이 절약될 거예요.
캔버스의 이름을 정하는 것도 잊지 마세요!

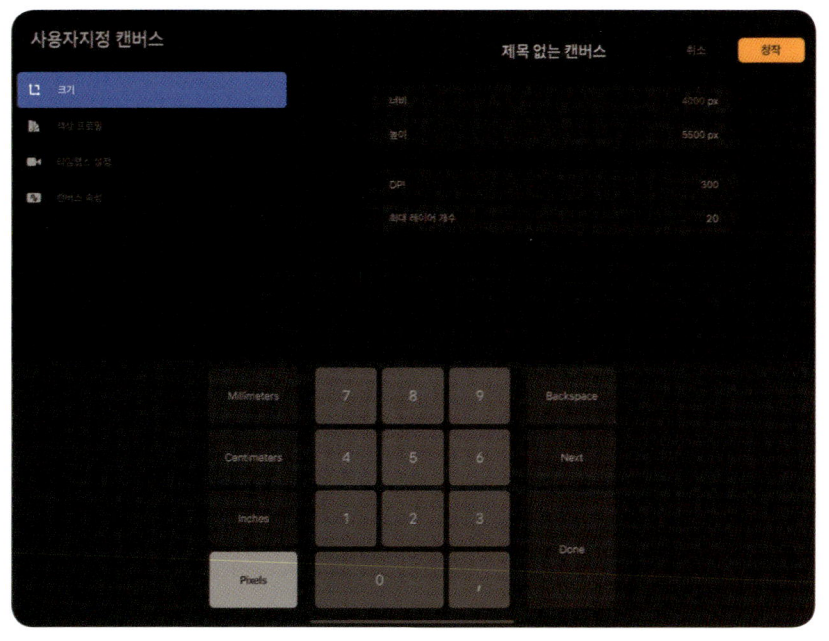

파일 가져오기

캔버스를 만들지 않고 파일을 가져와서 곧바로 작업을 시작하는 것도 가능합니다. 간단하게 오른쪽 상단의 메뉴에서 [가져오기]나 [사진]을 탭해서 원하는 파일 또는 사진을 선택해 주세요.
PSD, TIFF, JPEG, PNG, PDF, Procreate 파일이 지원됩니다.

[가져오기] 메뉴로 아이패드나 클라우드에 저장해 둔 파일을 불러올 수 있습니다.

[사진] 메뉴로 아이패드에 저장한 사진이나 스크린 샷을 불러올 수 있습니다.

파일 삭제, 복제, 공유하기

원하는 파일을 삭제하거나 복제, 공유하는 것도 간단합니다. 갤러리에 표시된 작품 위에서 손가락을 왼쪽으로 쓸어 스와이프해 보세요. [공유, 복제, 삭제] 옵션이 나타날 거예요.

삭제

옵션에서 [삭제]를 탭하면 파일이 지워집니다. 한번 삭제한 파일은 복구할 수 없기 때문에 작품을 완전히 잃어버리고 싶지 않다면 백업 파일을 만들어 두는 것이 좋습니다.

복제

옵션에서 [복제]를 탭하면 파일의 복사본이 만들어집니다. 작품에 과감하게 변화를 주고 싶을 때나 서로 다른 버전을 보존해 두고 싶을 때 유용한 옵션이에요.

공유

마지막으로 [공유]를 탭하면 작품을 다양한 포맷으로 내보낼 수 있습니다. 지원하는 포맷으로는 Procreate, PSD, PDF, JPEG, PNG, TIFF, 움직이는 GIF, 움직이는 PNG, 동영상 MP4, 움직이는 HEVC 등이 있습니다.

갤러리 정리하기

작품을 몇 개 완성하고 나면 갤러리가 조금 어수선한 느낌이 들 수도 있는데요. 프로크리에이트에서는 작품 관리에 도움이 되는 스택을 만들 수 있습니다. 장르, 의뢰인, 유형 등 원하는 기준으로 나누어 관리할 수 있죠.

스택 만들고 이름 짓기

스택을 만들려면 작품 하나를 오래 눌러 선택한 상태에서 다른 작품 위로 끌어다 놓습니다(드래그 앤드 드롭). 화면에서 손가락을 떼는 순간 두 작품이 모두 들어있는 스택이 만들어질 거예요. 단, 스택은 첫 화면의 갤러리에서만 만들 수 있고 개별 스택을 연 상태에서 다시 만들 수는 없습니다. 만들어진 스택 아래에 표시된 이름을 탭하여 이름을 바꿔 주세요.

작품 위에서 손가락을 왼쪽으로 스와이프하면 [공유, 복제, 삭제] 메뉴가 나옵니다.

파일을 공유할 때는 메뉴에 나타나는 이용 가능한 포맷 중 하나를 선택해 주세요.

작품을 다른 작품 위로 끌어다 놓으면 스택이 만들어집니다.

어떤 작품들을 모아 뒀는지 기억하기 쉽게 이름을 바꿔 주세요. 예를 들어 캐릭터를 모아둔 스택이라면 '캐릭터 디자인'이란 이름을 붙일 수 있어요.

아티스트의 팁: 캔버스 방향

회전 제스처로 캔버스의 방향을 바꿀 수 있습니다. 갤러리 화면에서 작품의 섬네일 이미지 위에 두 손가락을 올리고 원하는 방향으로 작품을 회전시켜 보세요. 자동으로 파일의 너비와 높이 비율이 조정될 거예요.

누르고 있는 상태에서 두 손가락을 회전시켜 작품의 방향을 바꿉니다.

미리보기

[미리보기] 모드에서는 파일을 열지 않고도 작품을 전체 화면으로 볼 수 있습니다. 디지털 미술관에 전시된 것처럼 스와이프해서 여러 작품을 차례로 감상할 수도 있죠. [미리보기] 모드로 들어가려면 선택한 작품 위에서 두 손가락을 벌려 작품을 확대해 주세요. 그다음 왼쪽이나 오른쪽으로 스와이프하면 갤러리 안의 모든 파일을 슬라이드쇼로 감상할 수 있습니다. 포트폴리오를 선보이고 싶을 때 아주 유용한 기능이에요. 보여 주고 싶은 작품들로 스택을 만든 다음, 그 스택을 열고 [미리보기] 모드를 사용하면 손쉽게 선택한 작품만 스와이프해서 볼 수 있습니다. [미리보기] 모드에서 나가려면 작품 위에서 두 손가락을 꼬집듯이 모아 이미지를 축소해 주세요.

갤러리의 작품을 확대하면 [미리보기] 모드로 들어갑니다.

선택

갤러리 화면의 오른쪽 상단에 있는 [선택] 메뉴는 여러 파일을 함께 다루고 싶을 때 사용합니다. [선택]을 탭하면 여러 파일을 선택할 수 있고 다음과 같은 일을 한꺼번에 할 수 있어요.

- 스택 만들기
- 미리보기
- 공유하기
- 복제하기
- 삭제하기

[선택]은 빠르게 스택을 만들고 갤러리 전체를 백업할 때도 사용합니다. 단, 스택을 연 상태에서 [선택] 메뉴를 사용하면 새로운 [스택]을 만드는 옵션은 보이지 않을 거예요.

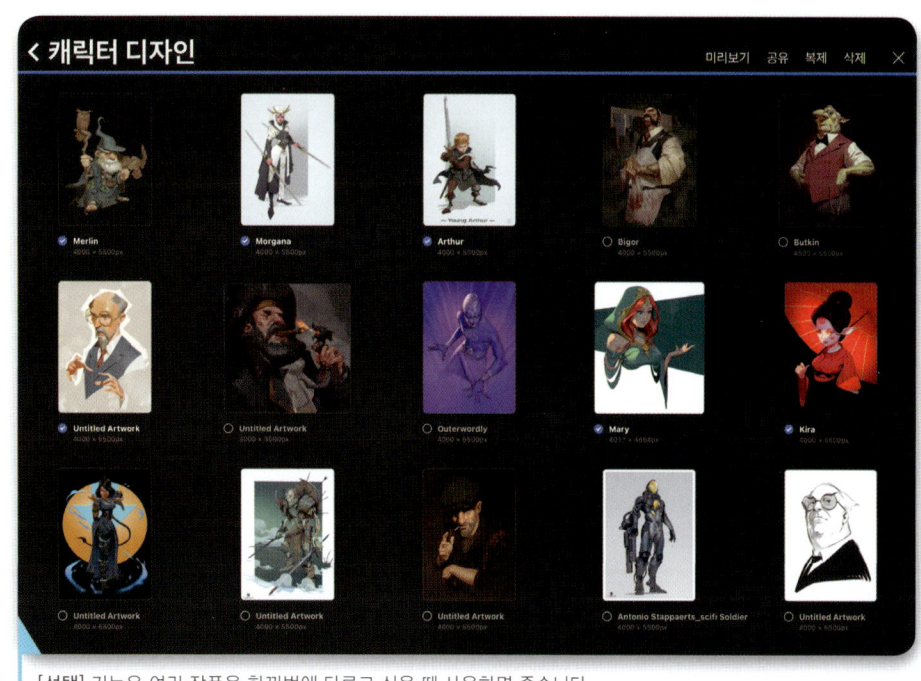

[선택] 기능은 여러 작품을 한꺼번에 다루고 싶을 때 사용하면 좋습니다.

03 · 제스처

모든 캐릭터 아트워크 ⓒ 안토니오 스타파에르츠(Antonio Stappaerts)

학습 목표
03장에서는 다음과 같은 내용을 다룹니다.

- 제스처를 사용해 작업 속도 높이기
- 실행 취소와 다시 실행 익히기
- 복사 및 붙여넣기 메뉴의 자르기, 복사하기, 붙여넣기, 복제 기능 익히기
- 제스처를 이용한 레이어 비우기 익히기
- 제스처로 캔버스 수정하는 법 익히기

제스처로 자유롭게

어도비 포토샵이 커서 기반의 프로그램이라면 프로크리에이트는 제스처를 잘 활용하는 소프트웨어입니다. 제스처 덕에 프로크리에이트에서의 작업이 직관적이고 효율적이며 즐거울 수 있죠. 사용자 인터페이스가 깔끔하게 최소한으로만 구성될 수 있는 이유이기도 합니다. 제스처로는 자주 사용하는 기능을 포함해 거의 모든 기능을 실행할 수 있습니다. 그림을 그리려면 캔버스를 자유롭게 다룰 줄 아는 것이 필수겠죠. 프로크리에이트에서 작업 속도를 높일 수 있는 제스처를 소개합니다.

확대 & 축소

작품을 축소하려면 화면 위에 두 손가락을 올리고 안쪽으로 오므려 주세요. 확대할 때는 두 손가락을 화면 위에 놓고 서로 멀어지게 벌리면 됩니다.

화면 위에 두 손가락을 올리고 안쪽으로 오므려 이미지를 축소합니다.

화면 위에 두 손가락을 올리고 서로 멀어지게 벌려서 이미지를 확대합니다.

캔버스 회전하기

확대 제스처와 비슷하게 화면 위에 두 손가락을 올리고 시계 방향이나 반시계 방향으로 회전시킵니다. 캔버스가 손가락을 따라 움직일 거예요. 회전하면서 캔버스를 확대하거나 축소하는 것도 가능합니다.

캔버스 위에 두 손가락을 올리고 회전시켜서 캔버스의 방향을 바꿉니다.

캔버스 이동하기

화면 곳곳으로 캔버스를 옮기려면 캔버스 위에 두 손가락을 올려 누르고 있는 상태로 화면의 원하는 위치까지 드래그합니다.

전체 화면 보기

빠르게 꼬집듯이 손가락을 모으는 제스처를 사용하면 캔버스가 전체 화면 크기가 됩니다. 캔버스를 확대하고 회전해가며 작업하다가 디자인을 전체적으로 확인하고 싶을 때가 있을 거예요. 이럴 때 캔버스를 기본 크기로 되돌릴 수 있는 유용한 제스처랍니다. 화면 위에 두 손가락을 올리고 축소할 때처럼 손가락을 안쪽으로 빠르게 오므리되 바로 화면에서 떼 주세요.

이전 단계를 취소하고 싶다면 두 손가락으로 탭해 주세요.

이전 단계를 다시 실행하고 싶다면 세 손가락으로 탭해 주세요.

실행 취소 & 다시 실행

[실행 취소]와 [다시 실행] 제스처는 프로크리에이트로 작업할 때 가장 좋은 친구가 될 거예요. [실행 취소]는 그림을 한 단계 이전으로 되돌릴 수 있습니다. 실수했을 때 딱 맞는 기능이죠. [다시 실행]은 취소했던 단계를 다시 되돌리는 기능입니다.

실행 취소

두 손가락으로 캔버스 위를 탭합니다.

다시 실행

세 손가락으로 캔버스 위를 탭합니다.

> **아티스트의 팁: 여러 단계 실행 취소하기 & 다시 실행하기**
>
> 두 손가락을 화면 위에 올린 채로 움직이지 않으면 [실행 취소]가 가능한 최대 횟수만큼 취소 작업이 빠른 속도로 이루어집니다. [다시 실행] 역시 마찬가지로 세 손가락을 화면 위에 올리고 움직이지 않으면 취소했던 단계들이 모두 빠르게 다시 실행됩니다.

복사 & 붙여넣기

화면 위에서 세 손가락을 빠르게 아래쪽으로 쓸어내리면 [복사 및 붙여넣기]가 나옵니다. 작품 전체 또는 일부분을 자르기, 복사하기, 모두 복사하기, 복제, 자르기 및 붙여넣기, 붙여넣기 할 수 있는 유용한 메뉴예요. 이 제스처는 [동작 🔧 → 설정 → 제스처 제어 → 복사 및 붙여넣기]로 들어가 '세 손가락 쓸기' 옵션을 켜고 끄면 활성화하거나 비활성화할 수 있습니다. 세 손가락 쓸기가 추천되어 있지만 네 손가락으로 탭하기, 애플 펜슬로 두 번 탭하기 등 다른 여러 가지 옵션도 활용할 수 있어요.

자르기

[자르기 ✳]를 사용하면 레이어 상에서 선택한 모든 것이 사라집니다. 아무것도 선택되지 않았다면 레이어 전체가 선택된 상태로 인식되어 레이어 위의 모든 작업을 자르게 돼요. 하지만 걱정하지 마세요. 아무것도 삭제되지 않았으니까요. 잘라낸 부분은 언제든 원할 때 캔버스의 다른 부분이나 새로운 레이어에 붙여넣을 수 있습니다.

복사하기

[복사하기 👁]는 자르기와 동일하게 사용할 수 있습니다. 아무것도 사라지지 않고 선택된 부분이 복사되어 다른 곳에 붙여넣을 수 있게 된다는 차이가 있을 뿐이에요. 단, 선택한 부분만 복사된다는 점을 기억하세요(선택 도구에 관해서는 44쪽을 참고하세요).

모두 복사하기

여러 개의 레이어로 구성된 작품을 레이어 구분 없이 보이는 대로 복사하고 싶다면 [모두 복사하기 👁] 기능을 사용해 주세요. 선택한 영역 안의 모든 것을 복사할 수 있습니다. 아무것도 선택하지 않았다면 캔버스 전체가 복사될 거예요. [모두 복사하기 👁]는 레이어를 하나하나 찾아볼 필요 없이 작품의 특정 부분을 복제하고 싶을 때 아주 편리합니다.

복제

새로 추가된 [복제 ▣] 기능은 현재 활성화된 레이어에서 선택한 부분을 곧바로 새로운 레이어에 붙여넣을 수 있는 유용한 단축 기능입니다.

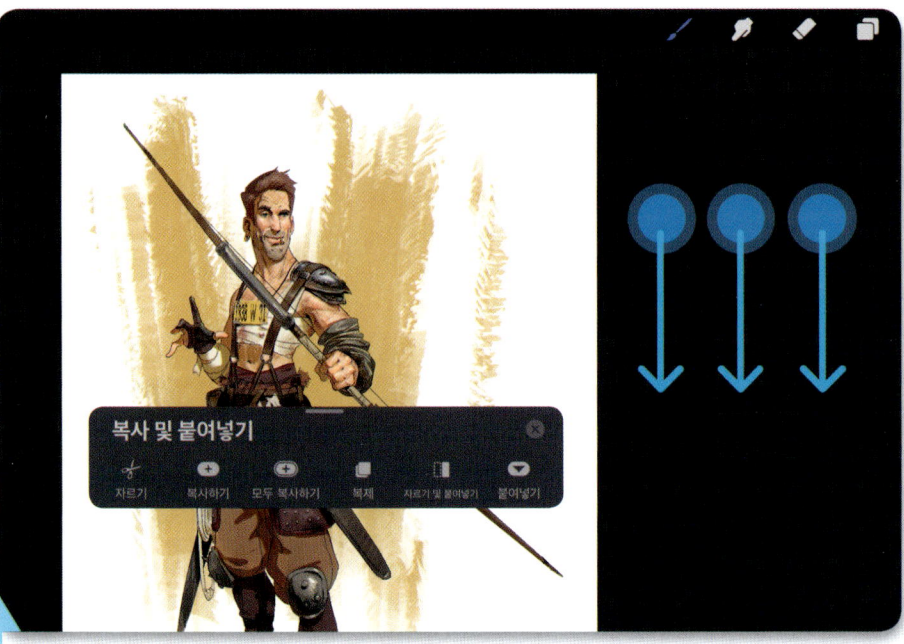

화면 위에서 세 손가락을 아래로 쓸어내리면 [복사 및 붙여넣기]를 불러올 수 있습니다.

캐릭터 디자인의 일부 요소를 쉽게 복제할 수 있습니다.

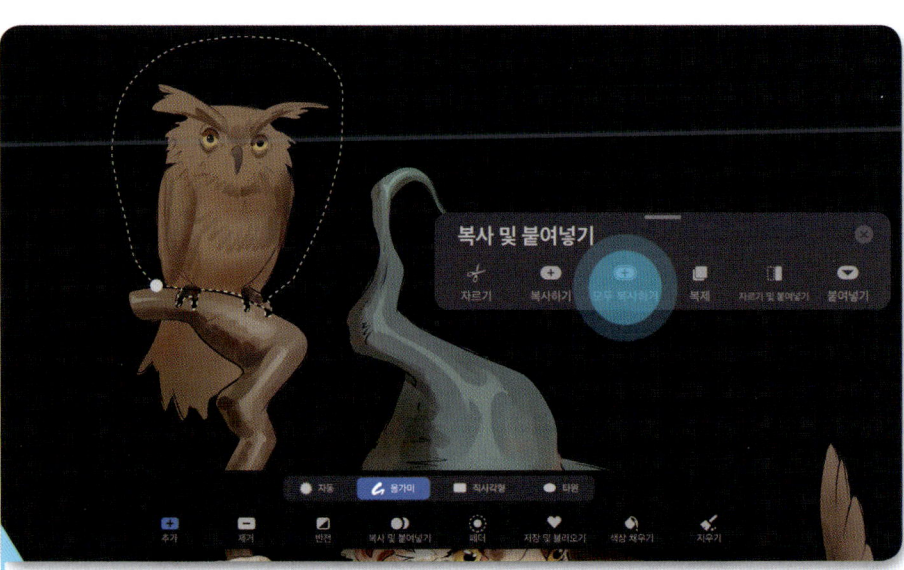

[모두 복사하기] 기능으로 선택한 영역 안에 보이는 모든 것을 복사할 수 있어요.

자르기 및 붙여넣기

[자르기 및 붙여넣기]는 [복제]와 비슷한 기능입니다. 하지만 선택된 영역이 현재 레이어에서 사라지고 새로운 레이어에 나타난다는 차이가 있어요.

붙여넣기

[붙여넣기]는 복사하거나 잘라낸 선택 영역을 현재 활성화되어 있는 레이어에 붙여넣는 기능입니다.

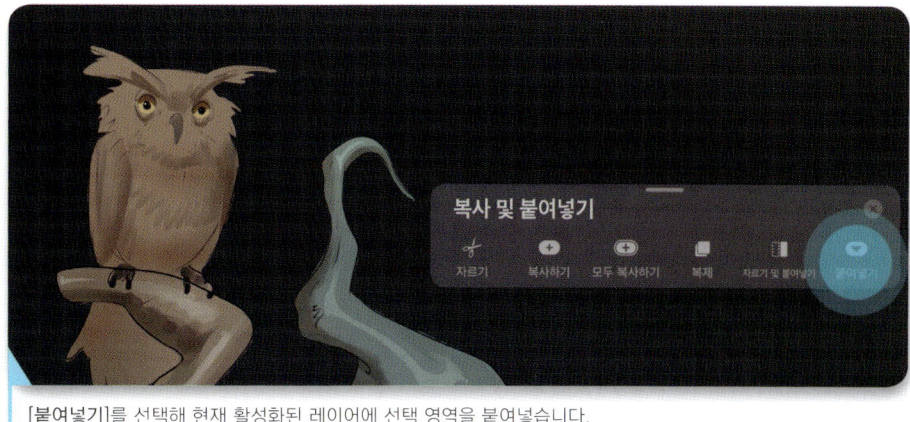

[붙여넣기]를 선택해 현재 활성화된 레이어에 선택 영역을 붙여넣습니다.

그 밖의 유용한 제스처

레이어 비우기

[레이어] 메뉴로 들어가지 않고 빠르게 레이어 전체를 지우고 싶다면 캔버스 위에 세 손가락을 올리고 좌우로 왔다 갔다 하며 문질러 주세요.

인터페이스 숨기기

캔버스를 둘러싼 사용자 인터페이스를 숨기고 싶다면 네 손가락으로 화면을 탭하기만 하면 됩니다. 작품만 오롯이 살펴보고 싶을 때, 화면을 녹화할 때, 혹은 SNS에 스트리밍할 때 유용한 기능이에요. 다시 사용자 인터페이스를 불러와야 할 때는 같은 제스처를 반복해 주세요.

화면 위에서 세 손가락을 좌우로 문지르면 레이어 전체를 지울 수 있습니다.

스포이트 툴

캔버스 위에서 원하는 색을 선택하려면 한 손가락으로 그 부분을 오래 눌러 보세요. [스포이트 툴]이 나타납니다. 그리고 그 상태에서 손가락을 원하는 위치로 끌고 가면 캔버스 상의 어디에서든 색을 추출할 수 있게 됩니다. 다른 제스처와 마찬가지로 [동작 → 설정 → 제스처 제어]로 가면 [스포이트 툴]을 불러올 때 사용할 다른 옵션을 시험해 볼 수도 있고, '지연 시간'을 조절해 얼마나 오래 누르고 있어야 하는지도 설정할 수 있어요.

화면 위를 한 손가락으로 오래 누르고 있으면 [스포이트 툴]을 불러올 수 있습니다.

04 · 브러시

모든 캐릭터 아트워크 ⓒ 안토니오 스타파에르츠(Antonio Stappaerts)

학습 목표

04장에서는 다음과 같은 내용을 다룹니다.

- 브러시 세트 만들고 관리하는 법 익히기
- 브러시를 공유, 가져오기, 이동하기
- 브러시 크기와 불투명도 바꾸는 법 익히기

프로크리에이트에는 이해하기 쉽고 사용하기 쉬운 기본 브러시가 많이 포함되어 있어요. 좋아하는 브러시를 개개인에게 맞게끔 사용자화(커스터마이즈)하거나 새롭게 나만의 브러시를 만드는 데 필요한 기능도 풍부하게 제공됩니다. 프로크리에이트의 브러시는 크게 [그리기], [문지르기], [지우기] 세 가지 기능에서 사용되고, 캔버스 화면의 오른쪽 상단에서 확인할 수 있습니다.

- [그리기 ◢](페인트 브러시)는 스케치하고 채색할 때 사용하는 도구입니다. 캔버스 위에 선과 획을 그을 수 있습니다.
- [문지르기 ◢]는 가까이 있는 획이 서로 섞여들게 블렌딩하는 도구입니다.
- [지우기 ◢]는 불필요한 획을 지울 때 사용합니다. 캐릭터 디자인을 할 때는 특정 영역에 하이라이트를 추가하는 도구로도 쓸 수 있어요. 종이에 목탄으로 그림을 그릴 때 지우개(떡 지우개)로 효과를 내는 것처럼요.

브러시 라이브러리

프로크리에이트의 브러시 라이브러리에는 다양한 기본 브러시가 포함되어 있습니다. [그리기 ◢], [문지르기 ◢], [지우기 ◢] 중 어느 것을 선택하든 한 번 더 탭하면 [브러시 라이브러리]가 열리는데요. 모든 브러시는 공통의 [브러시 라이브러리]에 저장되기 때문에 지우거나 문지르기를 할 때도 그림을 그린 것과 동일한 브러시를 사용할 수 있습니다.

[브러시 라이브러리]를 열면 왼쪽에 브러시 세트 목록이 나오고 오른쪽에 각 세트에 포함된 브러시들이 나옵니다. 브러시마다 사용하면 어떤 획이 그어지는지 예시를 볼 수 있기 때문에 원하는 브러시를 쉽게 찾을 수 있습니다.

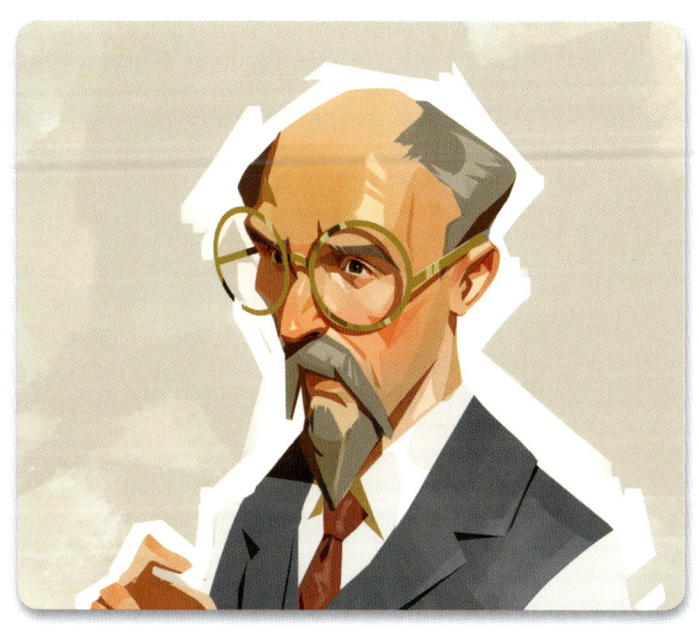

캐릭터 디자인을 위한 브러시

캐릭터를 디자인할 때 도움이 되는 브러시 세트를 소개합니다.

[스케치] 브러시 세트

[스케치] 브러시 세트에는 다양한 종류의 연필과 크레용 타입의 브러시가 포함되어 있습니다. 이 브러시들로는 마치 아날로그 재료를 사용해 스케치하는 듯한 느낌을 받을 수 있죠. 캐릭터를 구상하는 초기 아이디어 스케치에 잘 맞아요.

[페인팅] 브러시 세트

[페인팅] 브러시 세트에는 유화부터 아크릴, 구아슈, 수채화까지 다양한 채색 재료를 아우르는 많은 브러시가 들어 있습니다. 캐릭터 디자인에 회화적인 효과를 내고 싶을 때 유용해요.

[잉크] 브러시 세트

[잉크] 브러시 세트는 러프 드로잉을 정교하게 다듬거나 크로스해칭으로 그림자를 표현하고 싶을 때 사용하면 좋아요. 수많은 펜, 잉크, 파인라이너 브러시가 있어서 매끄럽고 깔끔한 선을 그을 수 있습니다. 선의 퀄리티가 중요하다면 [서예 *a*] 브러시 세트도 살펴보면 좋아요.

[스케치] 브러시 세트에 포함된 브러시는 아날로그 스케치 재료의 거칠고 불완전한 느낌을 모방해서 만들어졌어요.

[페인팅] 브러시 세트에 포함된 브러시들을 살펴보고 작품에 회화적인 느낌을 내보세요.

브러시 라이브러리 관리하기

새로운 브러시 세트 만들기

비슷한 브러시들을 하나의 그룹으로 묶으면 캐릭터를 그릴 때 효율이 더 높아질 거예요. 새로운 브러시 세트를 만들려면 브러시 세트 목록을 상단에 ▬+▬ 이 나타날 때까지 아래로 끌어내립니다. ▬+▬ 를 탭하고 이 세트에 포함될 브러시들을 잘 나타내는 이름을 지어 주세요. 예를 들면 '즐겨찾기' 같은 이름을 지을 수 있겠죠. 만들어진 브러시 세트를 다시 한번 탭하면 이름을 바꾸거나 삭제, 공유, 복제할 수 있습니다.

브러시 세트에 브러시 추가하기

새로 만든 브러시 세트에 브러시를 추가하려면 옮기고 싶은 브러시를 찾아 선택한 뒤, 꾹 누른 상태로 새로운 브러시 세트에 끌고 옵니다. 브러시 세트가 깜빡거리면서 열릴 때까지 기다린 다음 브러시를 세트에 포함된 브러시 사이에 가져다 놓습니다.

브러시 옮기기 & 복제하기

기본 브러시를 새로운 브러시 세트로 옮기면 자동으로 복제되어 원본 브러시가 기본 브러시 세트에 그대로 남아 있게 됩니다. 하지만 새로 만든 커스텀 브러시의 경우 기존의 브러시 세트에서 다른 세트로 옮겨지기만 해요. 따라서 여러 브러시 세트에 커스텀 브러시를 넣고 싶다면 새로운 세트로 드래그해 옮기기 전에 반드시 복제부터 해주세요.

브러시 순서 바꾸기

브러시 세트를 구성하는 브러시들의 순서를 바꿔 다시 배치하고 싶다면 브러시를 선택한 뒤 손가락으로 길게 눌러 드래그해 보세요. 세트에서 분리되어 이동할 수 있는 상태가 됩니다. 그런 다음 세트 안의 원하는 위치로 끌어온 뒤 손가락을 떼주세요.

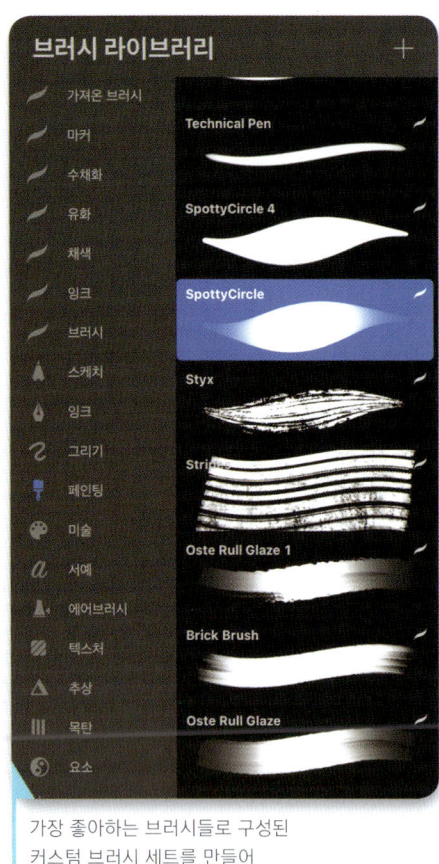

가장 좋아하는 브러시들로 구성된 커스텀 브러시 세트를 만들어 작업 속도를 높여 보세요.

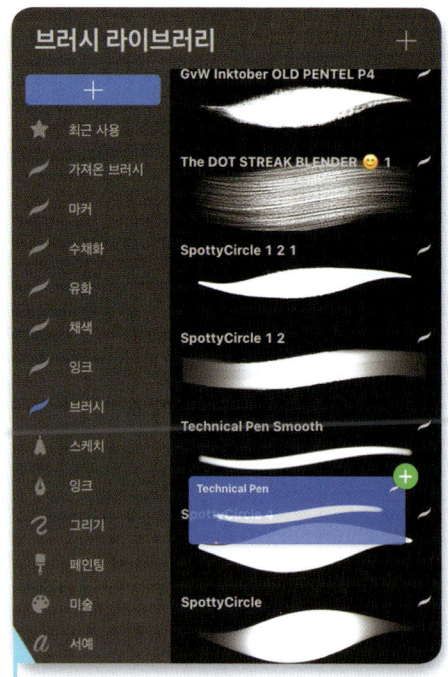

브러시를 길게 누른 상태에서 드래그하면 브러시들의 순서를 바꿀 수 있어요.

크기 & 불투명도 조절하기

브러시의 크기와 불투명도를 빠르게 바꿀 수 있는 점도 디지털 페인팅의 핵심입니다. [그리기 ✏️], [문지르기 🖌️], [지우기 🧽], 그 어떤 것을 사용하든 사이드 바의 슬라이더로 현재 사용하고 있는 브러시의 크기와 불투명도를 바꿀 수 있어요.

브러시 크기
위쪽 슬라이더로는 브러시의 크기를 조절할 수 있습니다. 슬라이더를 아래로 내리면 브러시가 작아지고 위로 올리면 커집니다.

브러시 불투명도
아래쪽 슬라이더로는 현재 사용 중인 브러시의 불투명도를 조절할 수 있습니다. 슬라이더를 아래로 내리면 투명도가 높아지고 위로 올리면 불투명도가 높아집니다.

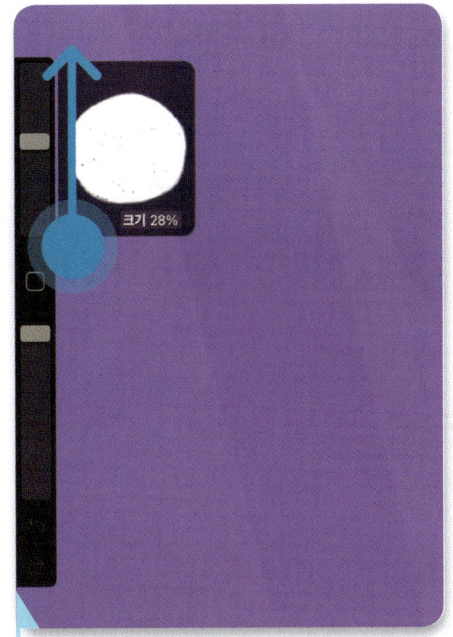

아래쪽 슬라이더를 조정해 브러시의 불투명도를 바꿉니다.

위쪽 슬라이더를 조절해 브러시 크기를 바꿉니다.

나에게 맞게 사용자화하기
두 슬라이더 사이에는 사각형 모양의 아이콘 ▣이 있습니다. 이 부분을 탭하면 기본적으로 [스포이트 툴]을 불러와 캔버스 상의 어떤 색깔이든 선택할 수 있습니다. 하지만 이 기능이 그다지 편리하지 않다면 [설정] 옵션의 [제스처 제어] 항목을 선택해 다양한 명령을 수행하게끔 다시 지정할 수 있어요. 뭐든 원하는 명령을 활성화해 사각형 아이콘 ▣에 할당하면 이전에 지정한 명령을 대신하게 됩니다.

또, 왼손잡이의 경우 사이드 바를 캔버스 화면의 오른쪽으로 옮기면 작업이 더 쉬울 수도 있습니다(15쪽 참고).

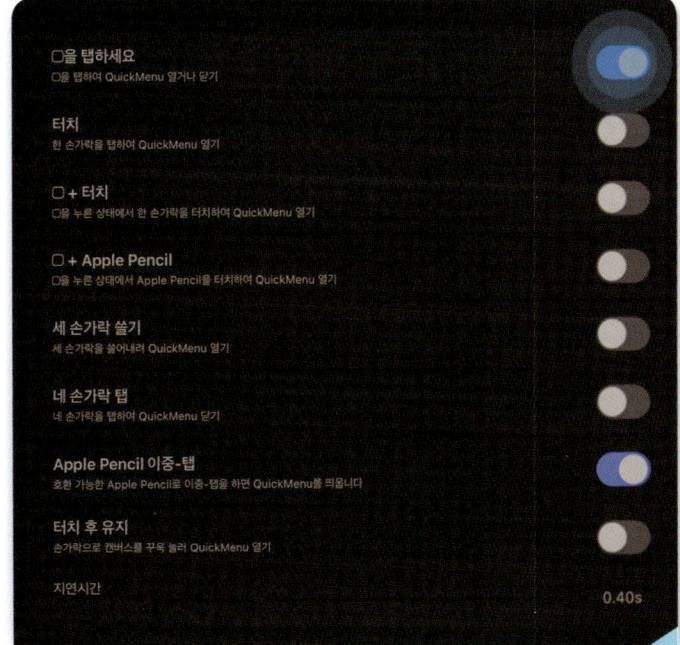

아이콘과 제스처를 내 작업 스타일에 맞게 바꾸세요.

05 · 색상

모든 캐릭터 아트워크 ⓒ 안토니오 스타파에르츠(Antonio Stappaerts)

학습 목표

05장에서는 다음과 같은 내용을 다룹니다.

- 디스크, 클래식, 값, 팔레트, 하모니 모드 사용해 색 선택하기
- 완전히 새로운 나만의 컬러 팔레트 만드는 법 배우기
- 사진이나 파일을 이용해 컬러 팔레트 만드는 법 익히기

프로크리에이트에는 다섯 가지 색상 모드가 있어서 내 작업 스타일에 가장 잘 맞는 모드를 선택할 수 있습니다. 다음과 같은 다섯 가지 색상 모드가 있어요.

- 디스크
- 클래식
- 값
- 팔레트
- 하모니

캔버스 인터페이스에서 오른쪽 상단에 있는 동그란 [색상 ◉]을 탭하면 [색상] 메뉴가 열립니다. 다섯 가지 색상 모드는 [색상] 창의 아래에 차례로 보일 거예요. 위쪽의 회색 선을 드래그하면 [색상] 메뉴가 상단의 바에서 분리되어 어디든 원하는 곳으로 옮길 수 있게 됩니다.

모서리의 ◉ 아이콘을 탭하면 분리된 메뉴가 원래 위치인 구석 자리로 최소화돼요.

이 챕터에서는 각 색상 모드의 핵심을 알아보겠습니다. 사람마다 선호하는 모드가 다른 것과 모드를 바꿔가며 작업하는 이유를 알 수 있을 거예요. 각각의 모드를 시험해 보고 마음에 드는 모드를 찾아보세요.

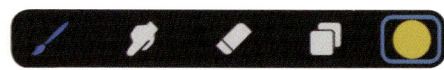

디스크 모드

[디스크 ◉] 모드는 색이 색상환 형태로 명확하게 보이기 때문에 가장 직관적입니다. 색조, 명도, 채도를 동시에 조절할 수 있어요. 먼저 원의 바깥쪽에서 색조, 예를 들면 노란색을 선택합니다. 선택한 색조를 더 밝게 하거나 어둡게 조절하고 싶다면 안쪽 원에서 채도와 명도를 바꾸면 됩니다. 더 정교하게 조절할 필요가 있을 때는 안쪽 원을 확대할 수도 있어요. 확대한 원은 손가락을 오므려 축소하면 다시 원래대로 돌아갑니다.

프로크리에이트에는 검은색, 흰색, 순색을 선택하고 싶을 때 쓸 수 있는 편리한 기능이 있어요. 안쪽 원에 아홉 군데 포인트가 있어서 근처를 두 번 탭하기만 하면 가까운 포인트로 이동하게 됩니다.

[디스크 ◉] 모드에는 원 아래쪽에 색 견본으로 구성된 팔레트도 포함되어 있어요. 만약 팔레트에서 색상을 선택하는 쪽을 선호한다면 이 부분을 편리하게 사용할 수 있습니다. 이 팔레트는 모든 색상 모드에서 이용할 수 있으므로 가장 좋아하는 색을 저장해 빠르게 선택하는 용도로 활용할 수 있어요(이 부분에 대해서는 32쪽 팔레트에서 더 다룹니다).

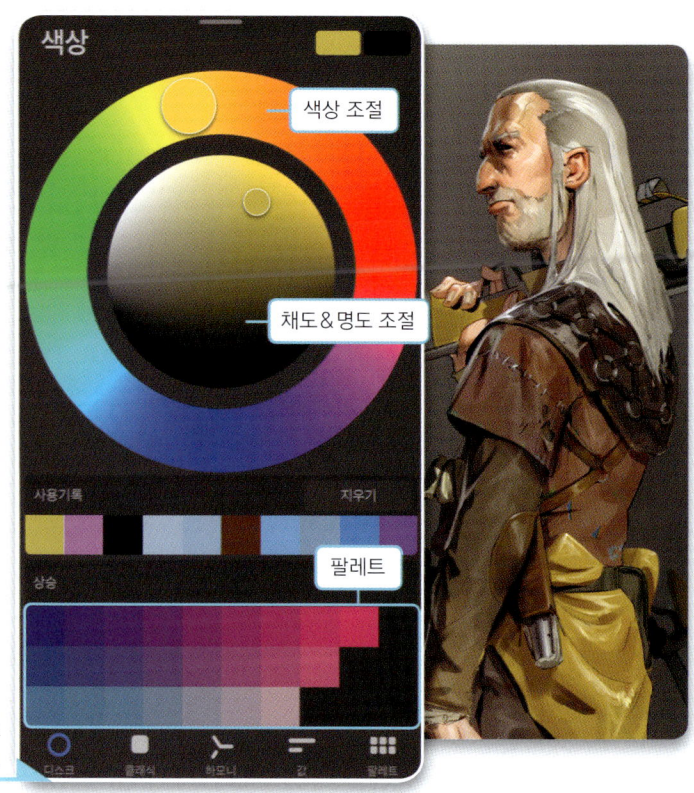

[디스크] 모드에서는 바깥쪽 원에서 색조를 선택하고 안쪽 원에서 명도와 채도를 조절합니다.

클래식 모드

[클래식 ⬛] 모드는 전부터 디지털로 작업해 온 사람들에게 익숙한 모드일 거예요. 슬라이더 세 개로 색상의 속성을 세세하게 조절하는 모드입니다. 색조는 맨 위의 슬라이더로 조절하고 명도와 채도는 위쪽의 정사각형 영역에서 선택할 수 있습니다. 하지만 프로크리에이트에는 아래의 두 슬라이더를 이용해 명도와 채도를 각각 조정하는 옵션도 있어요. 정사각형의 각 모서리에서 검은색, 흰색, 순색을 선택할 수 있어 [디스크 ⬛] 모드와 달리 자동으로 순색을 찾아주는 기능은 필요하지 않습니다.

[클래식 ⬛] 모드는 슬라이더로 정교하게 속성을 조절하면서도 선택한 색상이 눈으로 보이는 쪽을 선호할 때 이상적인 모드입니다.

값 모드

[값 ▬] 모드에는 여섯 개의 슬라이더가 있어서 색상을 선택할 때 더 세밀하게 조절할 수 있습니다. 이 모드는 디자이너들에게 특히 유용해요. 특정 색상 코드로 작업할 수 있기 때문입니다.

위쪽 슬라이더 세 개는 [클래식 ⬛] 모드와 동일하게 색조(H), 채도(S), 명도(B)를 조절할 수 있습니다. 아래쪽 슬라이더 세 개로는 선택한 색상을 구성하는 빨간색(Red), 녹색(Green), 파란색(Blue)의 양을 조절합니다. 이 부분으로 색을 선택하고 혼합할 수 있어요. 정해진 색상 코드를 사용해야 한다면 슬라이더 바로 아래 있는 박스에 16진값을 입력하면 됩니다.

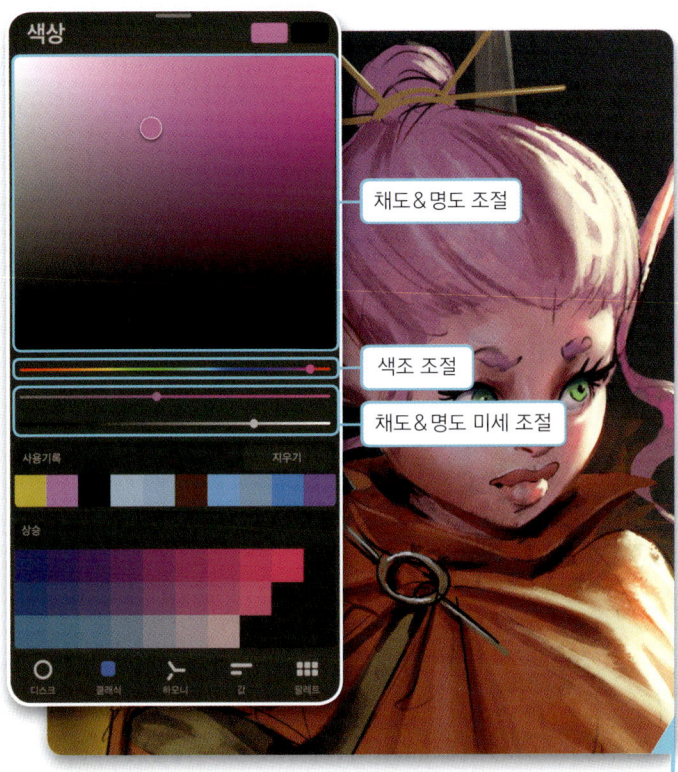

[클래식] 모드에는 색조, 명도, 채도를 조정할 수 있는 슬라이더가 있습니다.

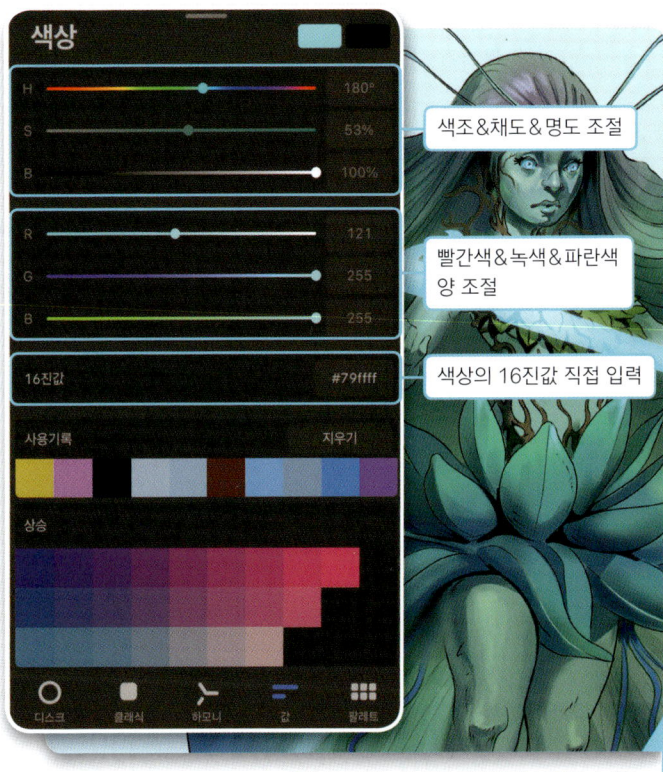

[값] 모드에는 색상을 세밀하게 선택할 수 있는 슬라이더가 여섯 개 있고, 16진값을 입력하는 옵션도 있습니다.

아티스트의 팁: 스포이트 툴

디지털 캐릭터 디자이너라면 누구에게나 꼭 필요한 도구인 [스포이트 툴]은 캔버스 위에서 빠르고 쉽게 색상을 선택할 수 있는 도구입니다. 캔버스 위를 한 손가락으로 탭하고 그대로 오래 누르거나 사이드 바에 있는 정사각형 모양의 [수정 ⬛]을 눌러 [스포이트 툴]을 불러오세요. 그다음 화면에 나타난 고리를 드래그해 캔버스 위에서 선택하고 싶은 색상을 찾을 수 있습니다. 고리의 아래쪽 절반에는 지금 사용하는 색이, 위쪽 절반에는 중앙의 십자선 지점에서 추출된 새로운 색상이 보입니다. 화면을 손가락으로 탭해도 [스포이트 툴]이 작동하지 않는다면 [제스처 제어]에서 [스포이트 툴]의 '터치 후 유지'를 활성화하세요.

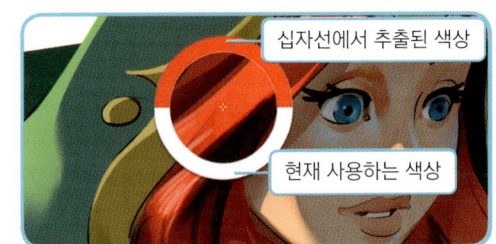

팔레트 모드

[팔레트 ▦] 모드에서는 프로크리에이트에 포함되어 있거나 사용자가 직접 만든 색 견본 팔레트를 모두 볼 수 있습니다. 가장 좋아하거나 자주 사용하는 색상 조합을 저장해 두기에 딱 맞는 옵션이죠. 기본값으로 설정된 팔레트는 다른 모드에서도 같이 사용할 수 있기 때문에 다른 모드와 보완해서 사용하기도 좋습니다.

새로운 팔레트 만들기

새로운 팔레트를 만들려면 팔레트 메뉴의 오른쪽 상단에 있는 ➕를 탭해 만듭니다. 그리고 팔레트의 빈칸을 탭해서 현재 선택된 색상의 견본을 배치해요. 견본을 지울 때는 오래 눌렀다가 손가락을 떼면 [색상 견본 삭제] 옵션이 나타나게 합니다. [팔레트 ▦] 모드에서만 완전히 텅 빈 상태에서 새로운 팔레트를 만들 수 있답니다. 하지만 일단 만들어 두면 다른 색상 모드에서도 새로 만든 팔레트를 보이게 할 수 있어요. 또, 새 팔레트나 원래 포함되어 있던 팔레트 어디에든 새로운 색을 추가할 수 있습니다. 다른 색상 모드에서 팔레트에 새로운 색을 추가하거나 팔레트를 편집하고 싶을 때는 팔레트 끝부분의 빈칸을 탭해 주세요. 그러면 현재 선택된 색상이 빈칸에 추가될 거예요. 이미 등록된 색상 견본 자리에 넣고 싶다면 오래 눌러서 [현재 색상 설정]과 [색상 견본 삭제] 메뉴가 나타나게 해요. [현재 색상 설정]을 탭하면 현재 선택된 색상으로 교체할 수 있습니다.

팔레트 가져오기

'...로 새로운 작업' 옵션으로는 가지고 있는 파일 또는 사진을 이용하거나 카메라로 사진을 찍어서 나만의 커스텀 팔레트를 만들 수 있습니다.

팔레트 저장하기 & 이름 바꾸기

팔레트를 만들고 난 뒤 우측의 ⋯를 눌러 [기본값으로 설정] 옵션을 탭하면 이 팔레트가 다른 색상 모드에서도 아래쪽에 나타납니다. ⋯를 누르면 팔레트를 공유하거나 삭제할 수 있는 옵션도 나옵니다. 또, 팔레트의 이름을 탭하면 이름을 바꿀 수 있어요.

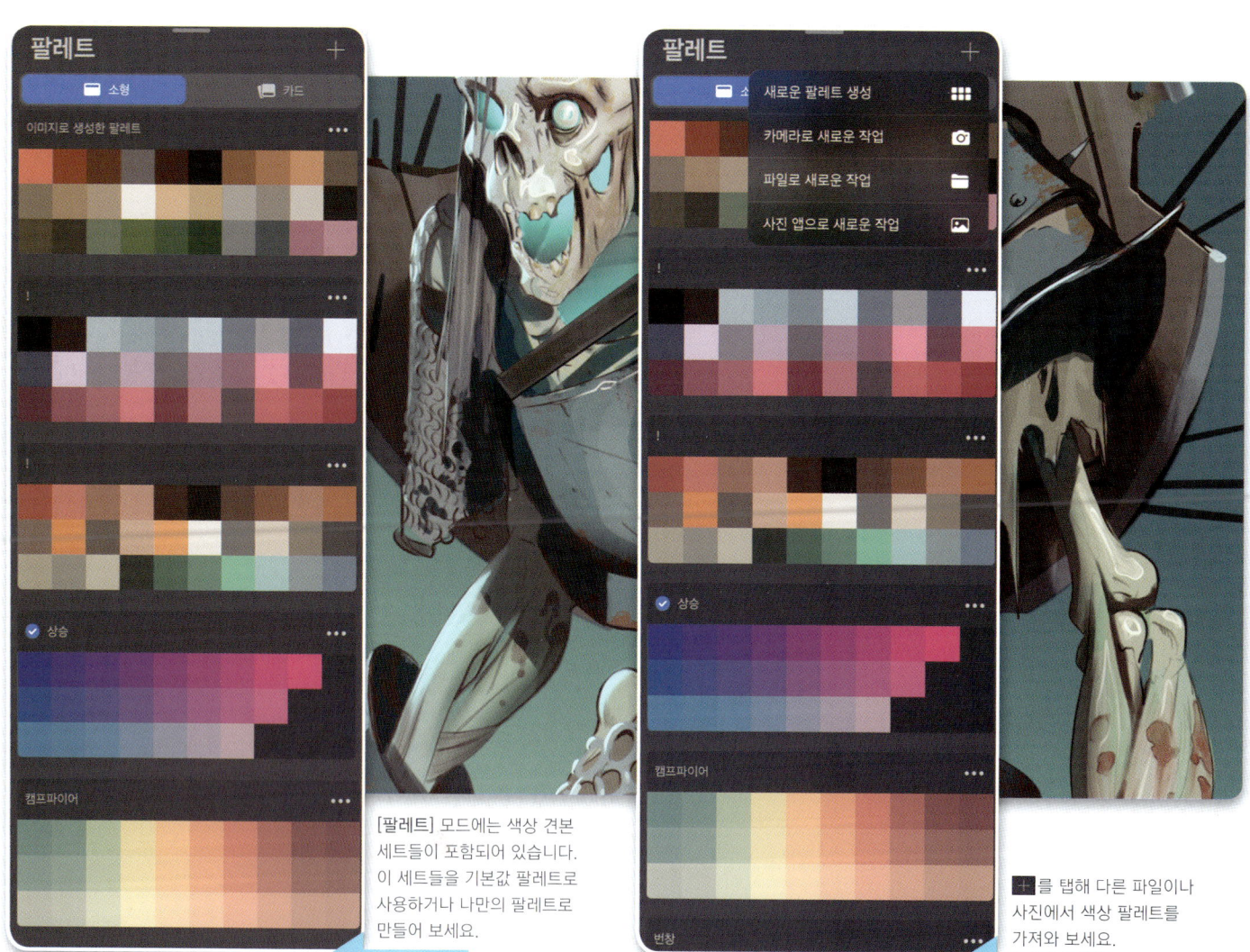

[팔레트] 모드에는 색상 견본 세트들이 포함되어 있습니다. 이 세트들을 기본값 팔레트로 사용하거나 나만의 팔레트로 만들어 보세요.

➕를 탭해 다른 파일이나 사진에서 색상 팔레트를 가져와 보세요.

하모니 모드

[하모니] 모드는 최근 프로크리에이트 색상 메뉴에 추가된 모드입니다. 조화로운 색 조합을 원할 때 유용한 모드예요.

둥근 원 안에는 사용할 수 있는 모든 색조가 들어있습니다. 중앙에 회색과 채도가 낮은 색상이 있고, 가장자리에 가장 채도가 높은 색조가 있어요. 각 색조의 명도는 원 아래에 있는 슬라이더를 사용해 원하는 대로 조절할 수 있습니다.

[하모니 🐦] 모드의 멋진 점은 조화를 이루는 색을 세트로 보여준다는 거예요. 왼쪽 위에 있는 [색상] 타이틀 아래에 [보색]이라는 문구가 보일 텐데요. 여기를 탭하면 [보색], [보색 분할], [유사], [삼합], [사합] 이렇게 가장 많이 쓰이는 색 조합 옵션 다섯 가지가 나타납니다. 색상을 선택하는 작은 원을 큰 원 안에서 드래그하면 다른 원들도 선택한 옵션에 따라 색을 조화롭게 유지하며 자동으로 움직여요.

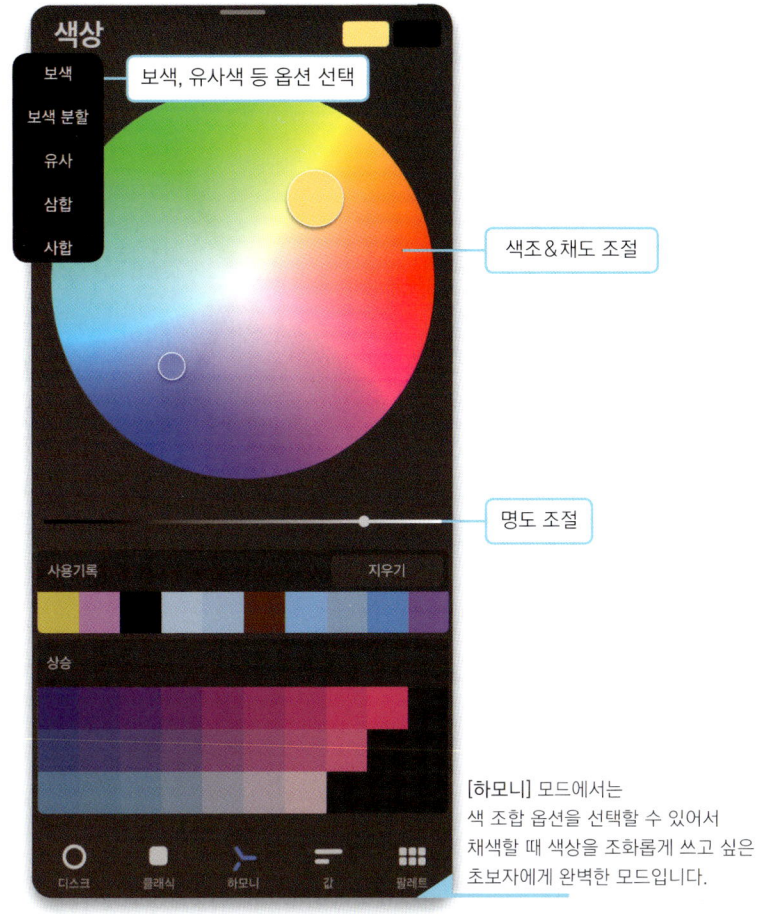

보색, 유사색 등 옵션 선택

색조&채도 조절

명도 조절

[하모니] 모드에서는 색 조합 옵션을 선택할 수 있어서 채색할 때 색상을 조화롭게 쓰고 싶은 초보자에게 완벽한 모드입니다.

아티스트의 팁: 컬러 드롭

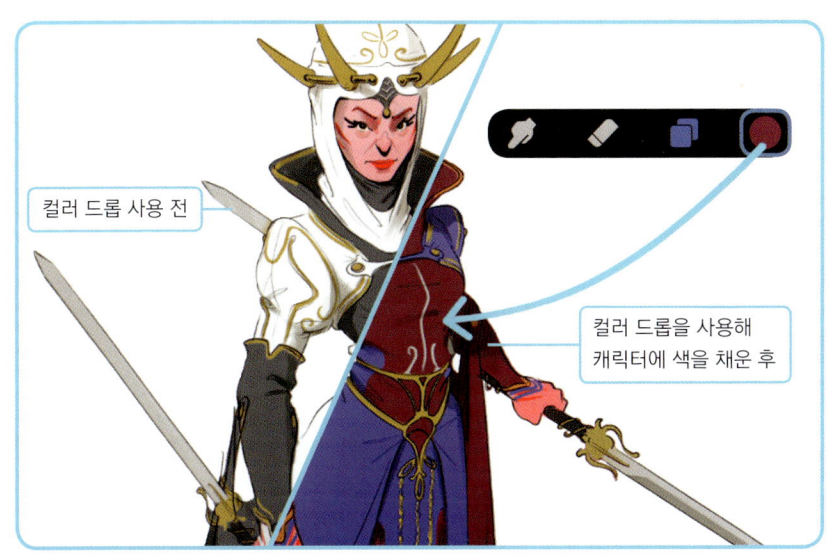

컬러 드롭 사용 전

컬러 드롭을 사용해 캐릭터에 색을 채운 후

컬러 드롭은 캔버스나 선택 영역을 단색으로 채우는 손쉬운 방법입니다. 간단하게 오른쪽 상단에 보이는 색상 견본을 드래그 앤 드롭하세요. 그러면 캔버스가 선택된 색상으로 채워집니다. 빈틈없이 닫힌 모양을 그린 레이어 위에 사용하면 그 모양의 안쪽이나 바깥쪽에만 색을 채울 수도 있습니다.

컬러 드롭은 캐릭터 디자인에 각기 다른 색상을 빨리 칠하고 싶을 때 유용합니다. 캐릭터의 각 영역을 적절히 다른 레이어에 분배해 배치했을 때 활용할 수 있죠(이 내용에 관해서는 34쪽의 레이어에서 더 자세히 다룹니다). 이미 채색한 부분이나 그림자를 표현한 영역으로 새로운 색을 드래그하면 같은 색조로 채색된 부분이 모두 새로운 색으로 바뀝니다. 따라서 컬러 드롭을 이용하면 캐릭터를 구성하는 부분마다 색을 여러 번 바꿔 보며 색 조합을 빠르게 완성할 수 있어요.

06 · 레이어

모든 캐릭터 아트워크 © 안토니오 스타파에르츠(Antonio Stappaerts)

학습 목표
06장에서는 다음과 같은 내용을 다룹니다.

- 레이어 효율적으로 사용하는 법 익히기
- 새로운 레이어 만들기
- 레이어 정리하고 합치는 법 익히기
- 알파 채널 잠금 배우기
- 레이어 마스크와 클리핑 마스크 배우기
- 레이어 불투명도 바꾸는 법 익히기
- 레이어 혼합 모드 사용하는 법 익히기
- 그 밖의 레이어 옵션 알아보기

레이어는 디지털 페인팅의 여러 장점 중 하나로 꼽힙니다. 투명한 시트를 캔버스 위에 층층이 쌓는 방식이라고 표현하면 가장 이해하기 쉬울 거예요. 그림을 그리면 선택된 레이어 위에 획이 그어지는데 그러면 다른 레이어에 작업한 부분을 건드리지 않고도 채색할 수 있어요. 더 융통성 있고 파괴적이지 않은 방식으로 캐릭터를 디자인할 수 있습니다.

레이어는 캐릭터를 구성하는 수많은 요소를 모두 관리하기에도 편리한 도구입니다. 몇 개만 예를 들어도 선화와 채색, 그림자, 하이라이트, 특수 효과, 배경을 모두 별도의 레이어로 만들 수 있어요. 각 레이어는 캔버스의 오른쪽에 불러올 수 있는 [레이어 패널]에 순서대로 층층이 쌓이게 됩니다.

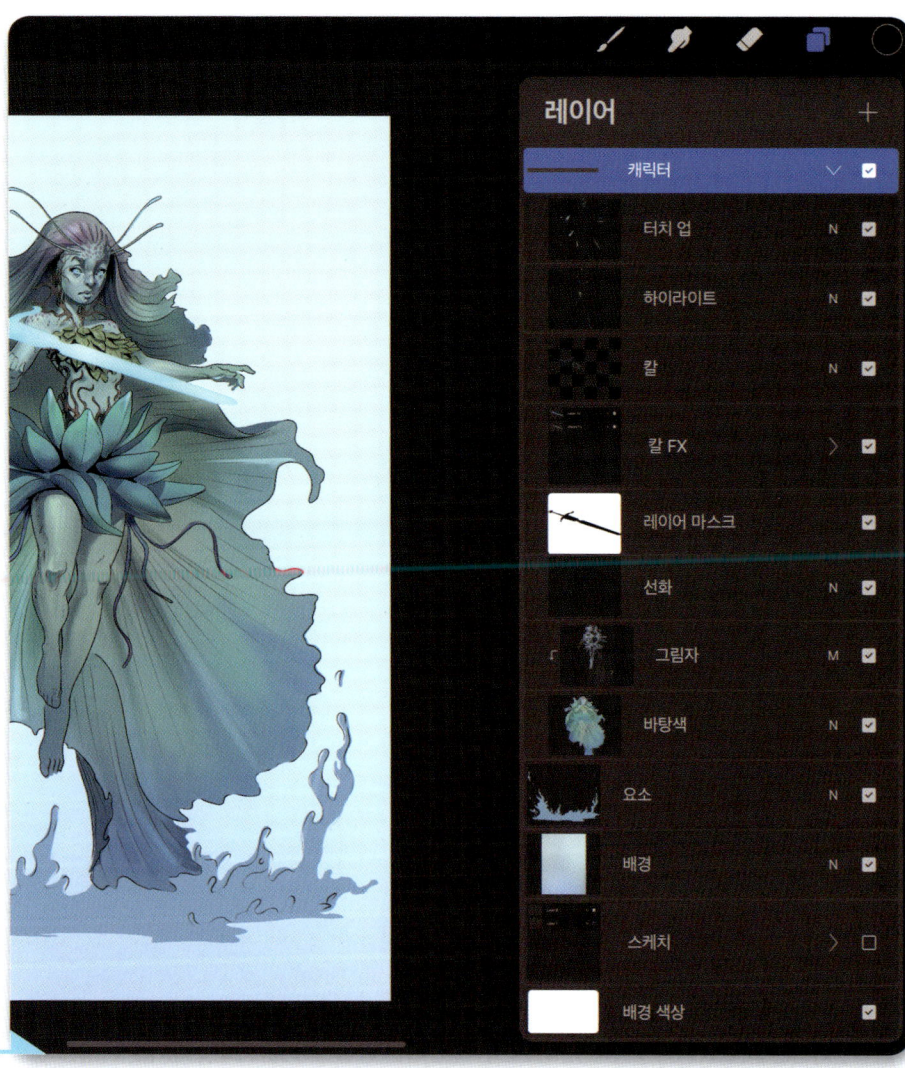

화면의 오른쪽에 나타나는 [레이어 패널]에서는 작품을 구성하는 모든 레이어를 목록으로 확인할 수 있습니다.

레이어의 기초

레이어 패널
캔버스 인터페이스에서 오른쪽 상단에 보이는 색상 견본 바로 옆에 레이어 아이콘이 있어요. ■을 탭해서 [레이어 패널]을 불러옵니다.

새 레이어 만들기
새로운 레이어를 만들려면 [레이어 패널]의 오른쪽 상단에 있는 ■를 탭합니다. 작업 스타일에 따라 캐릭터를 만들 때 필요한 레이어의 수가 달라질 거예요. 작가마다 레이어를 사용하는 방식은 모두 다릅니다. 다른 부분에 영향을 주고 싶지 않아서 세부 요소마다 레이어를 새로 만드는 사람도 있고 레이어를 아주 적게 사용하는 사람도 있어요. 나에게 맞는 작업 스타일을 찾을 때까지 레이어를 만들고 쌓아서 이미지를 완성해 보세요. 레이어 사용이 처음이라면 처음부터 너무 많은 레이어를 만들 경우 혼란스러워질 수 있다는 점에 주의하세요.

기본 레이어
새로운 캔버스를 만들면 두 레이어가 기본으로 생성되어 있습니다. 하나는 [배경 색상] 레이어이고 다른 하나는 [레이어 1]이란 이름의 텅 빈 레이어예요. [배경 색상] 레이어를 탭하면 색상 메뉴가 나타나 배경 색을 바꿀 수 있습니다. [레이어 1]은 작업을 할 수 있는 첫 번째 레이어입니다. 이 레이어 위에 그리고 칠한 모든 것이 [레이어 패널]의 섬네일에 보일 거예요.

레이어 수 제한
프로크리에이트는 만들 수 있는 레이어 수에 제한이 있습니다. 캔버스 크기, 더 구체적으로 말하자면 해상도에 따라 달라지는데요. 크기와 해상도(인치당 들어가는 점(dot)의 수를 의미하는 dpi로 측정돼요)가 모두 커질수록 만들 수 있는 레이어의 수는 줄어듭니다. 파일의 크기가 달라져도 성능이 보장되도록 하기 위해서죠. 아이패드의 종류에 따라서도 만들 수 있는 레이어의 수가 달라집니다. 예를 들어 캔버스의 해상도가 같을 때 1세대 아이패드 프로에서 만들 수 있는 레이어의 수가 이후 세대 아이패드 프로보다 더 적습니다.

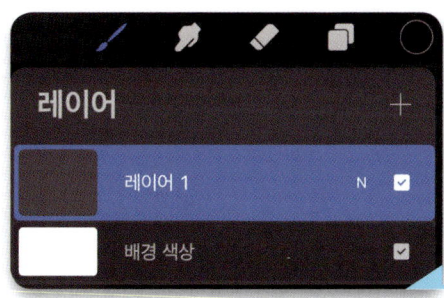

배경을 투명하게 만들고 싶다면 [배경 색상] 레이어의 선택 ☑을 해제해 주세요.

잠금, 복제, 삭제

레이어 위에서 손가락을 왼쪽으로 밀면 [잠금, 복제, 삭제] 옵션이 나타납니다.

잠금
[잠금] 기능을 사용하면 해당 레이어에 어떠한 작업도 할 수 없게 됩니다. 잠금을 해제하지 않는 한 채색도, 조정도, 삭제도 불가능해요(레이어 패널에서 순서를 바꾸는 것은 가능합니다). 레이어의 잠금을 풀려면 역시 레이어 위에서 손가락을 왼쪽으로 밀어 [잠금 해제]를 탭하면 됩니다.

복제
[복제]를 사용하면 선택한 레이어와 레이어에 포함된 모든 콘텐츠의 복사본이 만들어집니다. 복제된 레이어는 선택한 레이어의 바로 아래에 생성되는데, 원본과 이름이 같아서 이 레이어가 복제되었다는 사실을 알 수 있습니다. 레이어가 뒤죽박죽으로 섞이지 않게 잘 정리하고 싶다면 복제된 레이어의 이름을 바로 바꿔 주세요.

삭제
[삭제]는 선택된 레이어를 제거하는 옵션입니다. 레이어를 삭제한 뒤 곧바로 실행 취소 기능을 사용하면 지워진 레이어가 복구돼요. 하지만 더 이상 실행 취소가 되지 않을 경우에는 복구할 방법이 없으니 주의하세요.

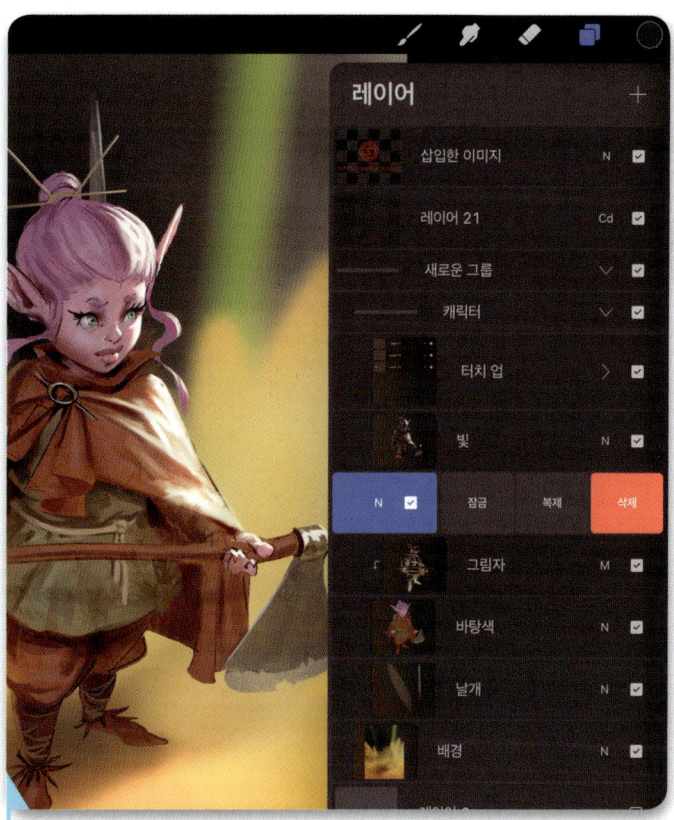

[레이어 패널]에 나열된 레이어 위에서 손가락을 왼쪽으로 밀면 [잠금, 복제, 삭제] 메뉴가 나옵니다.

레이어 관리하기

레이어에 이름을 정하고 관리하기 쉽게 정리해 두면 작업 효율이 높아져서 캐릭터를 디자인할 때 큰 도움이 됩니다.

레이어 이동하기

디지털 페인팅에서는 항상 위쪽 레이어에 작업한 콘텐츠가 아래쪽 레이어에 작업한 부분 위로 겹쳐서 보이게 됩니다. 그런데 작업을 하다 보면 위에 올라와 보이는 부분을 바꾸기 위해 레이어를 다시 정렬하고 싶을 때가 생기기 마련입니다. 순서를 바꿔 레이어를 다시 배치하려면 옮기고 싶은 레이어를 탭한 상태에서 오래 누르고 [레이어 패널] 상의 새로운 위치로 드래그한 뒤 손가락을 떼 주세요.

여러 레이어 한 번에 옮기기

여러 레이어를 함께 옮기려면 먼저 옮기고 싶은 레이어들을 선택해야 합니다. 우선 첫 번째 레이어를 탭해 선택한 뒤 함께 옮기고 싶은 다른 레이어들을 오른쪽으로 밀어 선택해 주세요. 모두 선택했다면 선택된 레이어 중 하나를 길게 누른 뒤 원하는 위치로 드래그합니다.

여러 레이어 그룹으로 묶기

레이어를 그룹으로 묶으려면 먼저 원하는 레이어를 모두 선택해 주세요. 앞에서 설명한 것과 같이 각각의 레이어를 오른쪽으로 밀면 선택된 레이어들이 모두 파란색으로 변할 거예요. 원하는 레이어를 모두 선택했다면 [레이어 패널]의 오른쪽 상단에 나오는 [그룹] 옵션을 탭합니다. 그러면 선택된 레이어들로 구성된 그룹이 생성돼요. 새로 만들어진 그룹을 다시 한번 탭하면 레이어 그룹의 이름을 바꿀 수 있습니다.

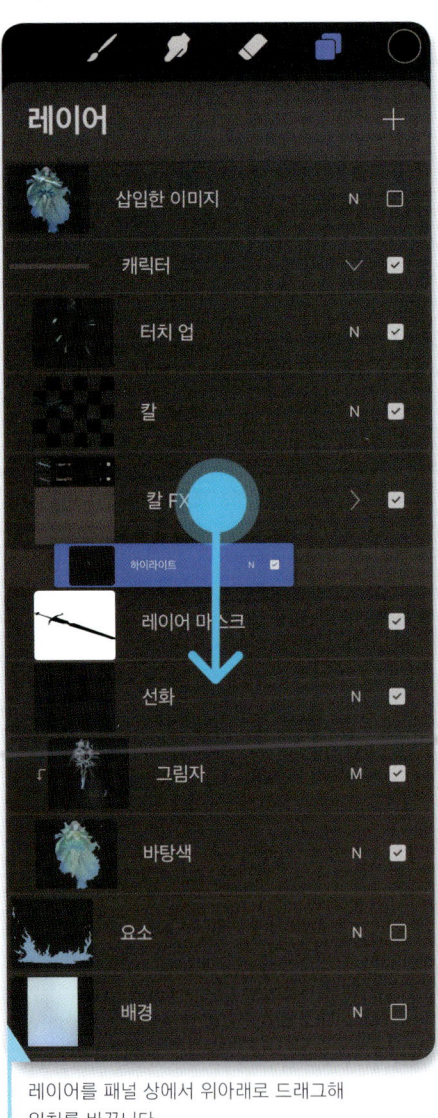

레이어를 패널 상에서 위아래로 드래그해 위치를 바꿉니다.

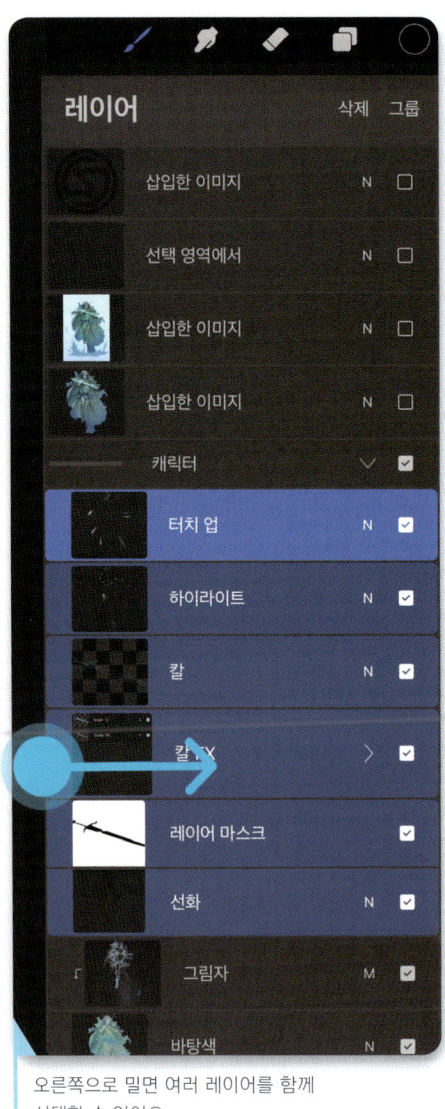

오른쪽으로 밀면 여러 레이어를 함께 선택할 수 있어요.

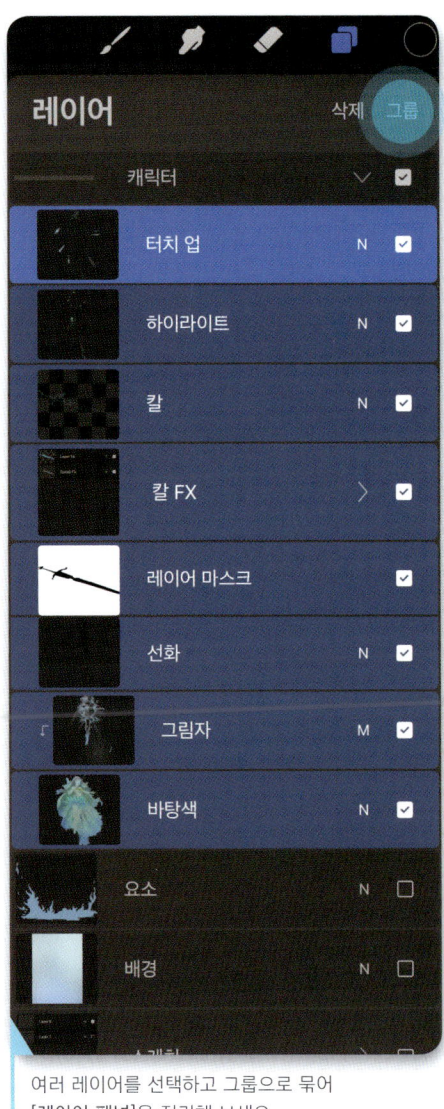

여러 레이어를 선택하고 그룹으로 묶어 [레이어 패널]을 정리해 보세요.

레이어 병합

어느 정도 작업이 진행되면 레이어 관리를 위해서나 공간을 절약하기 위해서 몇몇 레이어를 하나로 합치고 싶을 때가 생깁니다. 여러 레이어에 동시에 조정 효과를 주고 싶을 때도 레이어를 합치면 편리할 거예요. 레이어 합치기, 다시 말해 레이어 병합 기능을 사용하면 선택된 여러 개의 개별 레이어들이 하나의 레이어가 됩니다. 곧바로 실행 취소를 하면 다시 이전 상태로 되돌릴 수 있지만 한참 작업한 뒤에는 되돌릴 수 없게 될 수 있어요. 그러니 더 이상 개별 레이어를 유지할 필요가 없다고 100% 확신할 때 레이어를 합치는 편이 좋아요.

두 개 이상의 레이어를 병합하려면 합치고 싶은 레이어들을 차례로 두고, 가장 위에 있는 레이어와 가장 아래에 있는 레이어를 두 손가락으로 각각 누른 상태에서 꼬집듯이 손가락을 오므립니다. 그러면 두 레이어 사이에 있던 모든 레이어들이 하나로 합쳐질 거예요.

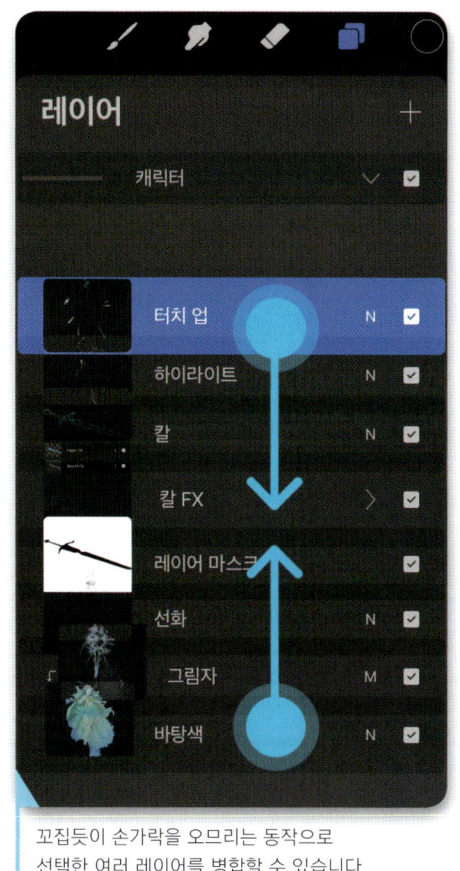

꼬집듯이 손가락을 오므리는 동작으로 선택한 여러 레이어를 병합할 수 있습니다.

레이어를 다른 캔버스로 옮기기

단일 레이어나 레이어 그룹을 다른 캔버스로 옮길 수도 있습니다. 먼저 옮기고 싶은 레이어나 레이어 그룹을 탭하고 꾹 누른 채 [레이어 패널] 바깥쪽으로 드래그합니다. 그러면 오른쪽에 ➕ 아이콘이 보일 거예요. 이 레이어 또는 레이어 그룹을 복사한다는 의미입니다.

다음으로 다른 손가락을 사용해 갤러리를 열고 레이어를 가져가고 싶은 캔버스를 선택해 주세요. 새로 열린 캔버스에 레이어를 가져가 손가락을 떼면 레이어가 복사됩니다.

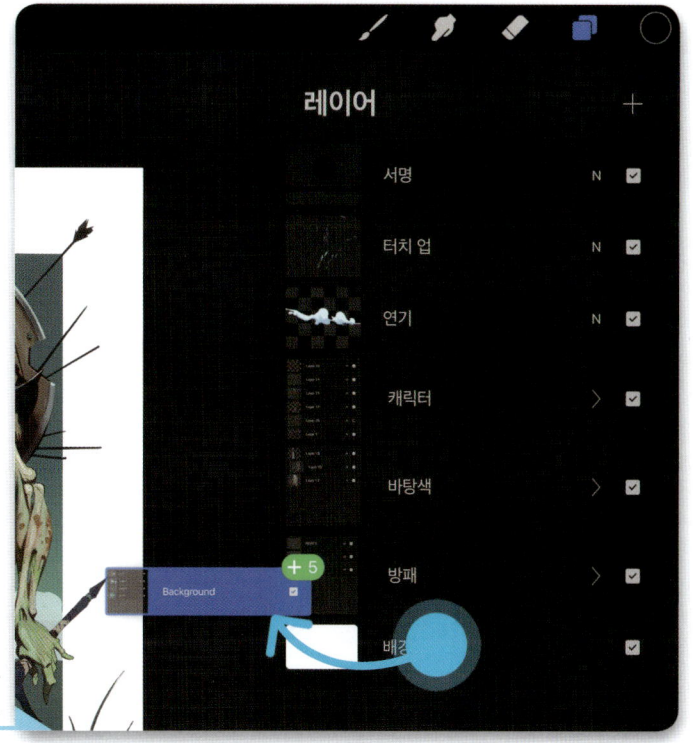

단일 레이어나 레이어 그룹을 다른 캔버스로 옮길 수 있어요.

레이어 불투명도 & 알파 채널 잠금

레이어 불투명도

레이어 불투명도를 조절하면 선택한 레이어의 투명도를 높이거나 낮출 수 있습니다. 러프하게 캐릭터 스케치를 마친 뒤 최종적으로 선화를 그릴 때, 캐릭터에게 신비로운 효과를 주고 싶을 때, 캐릭터에 표현한 빛의 세기를 조절하고 싶을 때 유용한 기능이에요.

레이어의 불투명도를 조절하는 방법은 두 가지입니다. 첫 번째는 [레이어 패널]에서 원하는 레이어를 두 손가락으로 탭하는 거예요. 그러면 화면 위에서 손가락을 슬라이드해 불투명도를 조절할 수 있어요. 왼쪽으로 밀면 낮아지고 오른쪽으로 밀면 높아집니다.

두 번째 방법은 [레이어 패널]에서 원하는 레이어의 체크박스 옆에 보이는 N 을 탭하는 것입니다. 그러면 혼합 모드를 바꿀 수 있는 드롭다운 메뉴가 열리는데, 가장 위쪽에 불투명도 슬라이더가 있습니다(혼합 모드에 관해서는 40쪽을 참고하세요). 이번에도 손가락이나 펜슬을 왼쪽으로 밀면 불투명도가 낮아지고 오른쪽으로 밀면 높아져요.

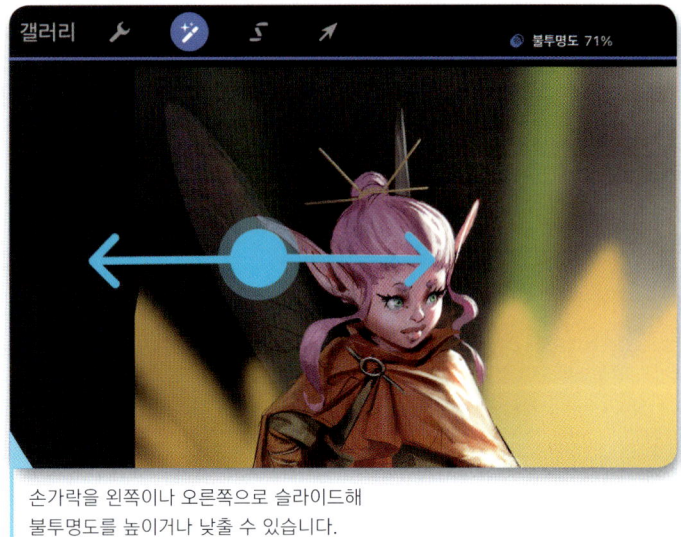

손가락을 왼쪽이나 오른쪽으로 슬라이드해 불투명도를 높이거나 낮출 수 있습니다.

N 을 탭하면 불투명도 조절 슬라이더가 포함된 레이어 혼합 모드 메뉴가 나와요.

알파 채널 잠금

[알파 채널 잠금]은 레이어의 투명한 영역을 모두 잠그는 기능을 말합니다. 활성화하면 기존에 작업한 픽셀 영역에서만 그림을 그릴 수 있어요. [알파 채널 잠금]을 적용하려면 두 손가락을 사용해 원하는 레이어를 오른쪽으로 밀기만 하면 됩니다. 아니면 레이어 섬네일을 탭했을 때 나타나는 메뉴에서 [알파 채널 잠금]을 선택할 수도 있어요. 레이어의 섬네일이 체크무늬 패턴으로 바뀌어서 [알파 채널 잠금]이 적용되었음을 알 수 있습니다. 같은 과정을 반복하면 [알파 채널 잠금]을 해제할 수 있어요.

[알파 채널 잠금]은 정말 유용한 기능이에요. 예를 들어 캐릭터를 여러 부분으로 나누어 바탕색을 지정했을 경우, 해당 레이어에 [알파 채널 잠금]을 적용하면 바탕색 구역 안에서만 채색 작업을 할 수 있거든요. 캐릭터와 의상, 액세서리, 소도구 등의 색을 빠르게 바꿔 볼 수 있죠. 어떤 식으로 작동하는지 시험해 보고 내 작업 방식에 어떻게 활용할 수 있을지 알아보세요.

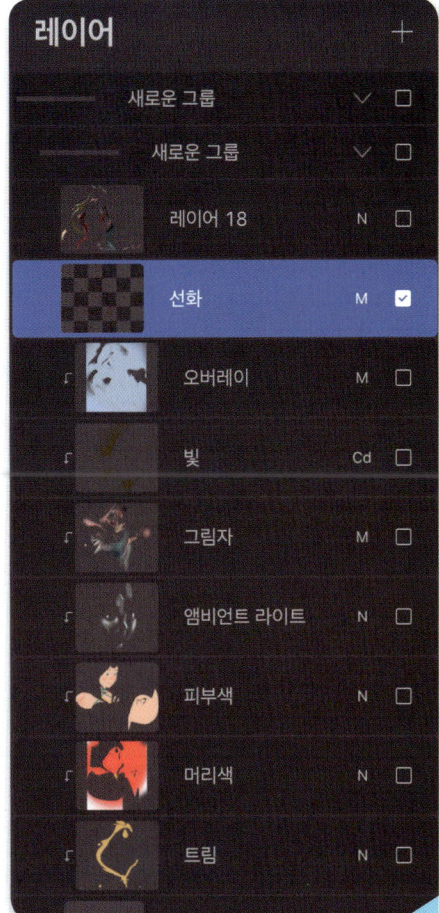

레이어를 두 손가락으로 밀어 [알파 채널 잠금]을 적용합니다.

> **아티스트의 팁: 선화에 적용하는 알파 채널 잠금**
>
> [알파 채널 잠금]을 사용하면 기존에 그려둔 선화의 색깔만 바꿀 수 있어서 캐릭터에 깔끔한 윤곽이 필요할 때 아주 편리합니다. 작업하다가 실루엣이 지워질까 봐 걱정할 필요도 없죠. 선화 레이어에 [알파 채널 잠금]을 적용하고 내 캐릭터와 유사한 색으로 칠하기만 하면 되니까요. 그러면 선화가 캐릭터 디자인과 자연스럽게 어우러져서 더 회화적인 느낌을 낼 수 있습니다. 선화의 딱 떨어지는 깔끔한 느낌도 그대로 유지하면서요.

클리핑 마스크

[클리핑 마스크]는 디지털 페인팅의 효율을 더욱 높여주는 기능입니다. 단일 레이어 혹은 여러 레이어들을 바탕이 되는 베이스 레이어(부모 레이어)에 클립으로 고정해 묶듯이 '클리핑'할 수 있어요. 그러면 베이스 레이어에 작업한 영역이 클리핑한 모든 레이어에서 작업할 수 있는 경계로 지정됩니다. 각각의 [클리핑 마스크]가 [알파 채널 잠금]과 동일한 기능을 해요. 다시 말해 베이스 레이어에 지정된 영역 안에서만 작업이 가능합니다. 하지만 같은 레이어 상에서 이미 작업한 픽셀 영역에만 채색이 가능한 [알파 채널 잠금]과 달리, 아래쪽의 베이스 레이어에서 작업해 활성화된 픽셀 영역을 따라 별도의 레이어에 채색할 수 있다는 점이 달라요.

[클리핑 마스크]를 적용하려면 다른 레이어에 클리핑하고 싶은 레이어를 탭하고 왼쪽에 나타나는 메뉴에서 [클리핑 마스크]를 선택해 주세요. 그러면 [레이어 패널]에서 레이어의 왼쪽에 작은 화살표 ⌐가 나타납니다. 화살표는 베이스 레이어를 향해 아래쪽을 가리키고 클리핑된 레이어들은 확실히 알아볼 수 있게 살짝 안쪽으로 들어가서 표시됩니다.

오른쪽의 이미지를 보면 바탕색 레이어가 베이스 레이어이고, 트림, 머리색, 피부색, 앰비언트 라이트, 그림자, 빛, 오버레이 레이어가 [클리핑 마스크]를 적용한 레이어입니다. 이 레이어들은 모두 바탕색 레이어의 경계 안쪽으로 작업이 제한되죠. 따라서 실루엣 바깥으로 벗어날 걱정 없이 깔끔한 윤곽선을 유지하며 작업할 수 있습니다.

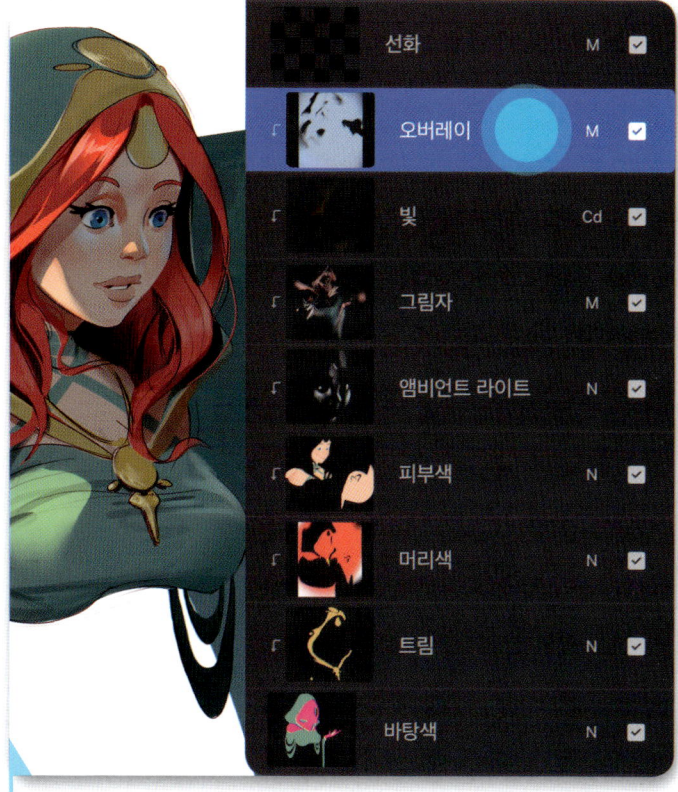

레이어들이 현재 레이어에 클리핑되면 앞에 작은 화살표가 나타납니다.

마스크

[마스크]는 별도의 레이어를 이용해 파괴적이지 않은 방식으로 원하는 레이어의 일부분을 지울 수 있는 유용한 도구입니다. 레이어에서 작업한 부분을 바로 지우는 것이 아니라 마스크로 그 부분을 숨기는 거예요. 그러니까 나중에 다시 필요하거나 마음이 바뀌었을 때는 가려져 있던 부분을 다시 활용할 수 있습니다.

마스크 만들기

[레이어 패널]에서 레이어를 선택하고 왼쪽에 나타나는 메뉴에서 [마스크]를 선택합니다. 그러면 선택한 레이어 바로 위에 흰색 레이어가 생성될 거예요. 여기에서는 명도에 따라 정도를 달리해 숨기는 것이 가능합니다. 마스크 레이어에 검은색을 칠하면 아래 레이어에서 작업한 부분이 숨겨지는 반면 흰색을 칠하면 다시 보이게 돼요. 회색을 칠하면 일부만 가려집니다.

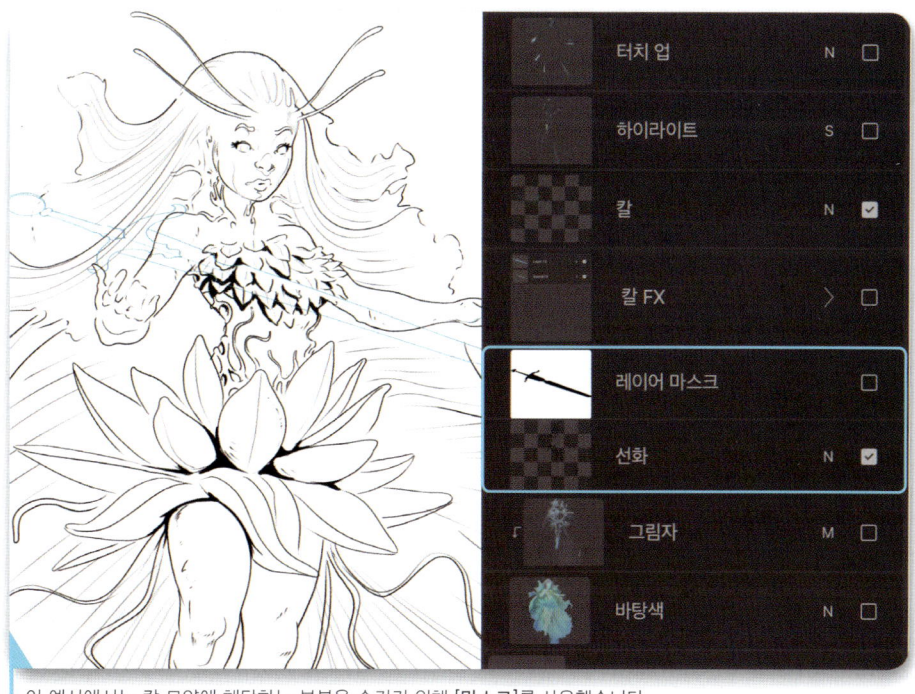

이 예시에서는 칼 모양에 해당하는 부분을 숨기기 위해 [마스크]를 사용했습니다. [마스크]의 선택을 해제하면 아래의 [선화] 레이어에서 숨겼던 부분이 그대로 다시 보여요.

혼합 모드

혼합 모드의 설정에 따라 레이어가 아래의 레이어(또는 다수의 레이어)와 상호작용하는 방식이 달라져 다양한 효과를 낼 수 있습니다. 어떤 작가들은 캐릭터를 작업할 때 혼합 모드가 꼭 있어야 한다고 생각하는 반면, 혼합 모드를 거의 사용하지 않는 사람들도 있어요. 각기 다른 혼합 모드를 시험해 보고 내 작업 스타일에 가장 잘 맞는 모드를 확인해 보세요.

[레이어 패널]을 열고 레이어 옆에 보이는 작은 N자를 탭하면 [혼합 모드 메뉴]가 열립니다. N은 보통(Normal)을 뜻해요. 어떤 혼합 모드도 적용되지 않은 레이어의 기본 상태입니다. 레이어의 혼합 모드를 변경하면 N자도 새로운 혼합 모드를 의미하는 다른 약자로 바뀝니다. 예를 들어 M자는 **곱하기**(Multiply) 모드를 의미합니다.

[혼합 모드 메뉴]를 열면 다양한 혼합 모드 목록이 펼쳐집니다. 이제 캐릭터 디자인에 사용되는 가장 인기 있는 혼합 모드를 살펴볼게요. 하지만 이 밖에도 살펴볼 만한 모드가 많이 있답니다. 목록을 스크롤해 모든 모드를 시험해 보고 각각 어떤 작용을 하는지 파악해 보세요.

곱하기

[곱하기]는 가장 흔하게 사용되는 혼합 모드입니다. 현재 레이어에 작업한 색상과 아래 레이어(들)의 색상 값을 곱하기 때문에 기본적으로 색이 어두워져요. 따라서 바탕색(그림자나 빛을 표현하지 않은 단색) 위에 그림자를 표현하기 좋은 모드입니다. 또, 순수한 흰색은 아래 레이어와 상호작용하지 않고 사라지니까 흰 바탕에 작업한 선화 레이어를 위로 올리고 아래 레이어에 채색할 때도 편리합니다.

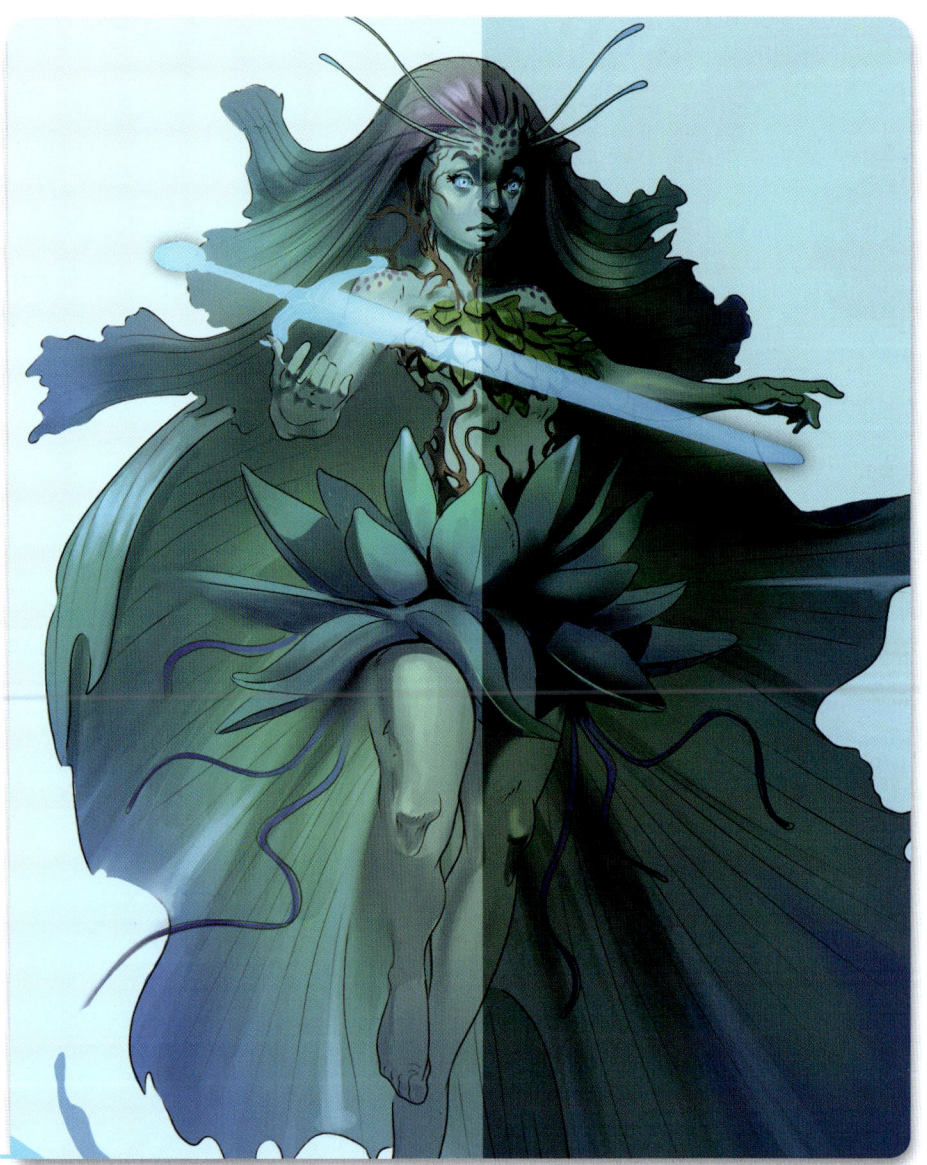

[곱하기] 모드를 이용해 바탕색 위로 겹쳐지는 그림자를 만들어 보세요.

스크린

[스크린 ▨]은 캐릭터에 하이라이트를 줄 때 좋은 모드입니다. [곱하기 ▨]와는 거의 정반대 방식으로 작용하죠. 현재 레이어의 색상 값을 아래 레이어와 역으로 곱하기 때문입니다. 따라서 순수한 검은색은 아래 레이어에 아무런 영향도 주지 못합니다. 하지만 검은색보다 밝은 색들은 아래 레이어를 밝히기 시작합니다. 덕분에 캐릭터에 추가하는 하이라이트의 정도를 세밀하게 조절할 수 있어요. 또, [스크린 ▨] 모드는 레이어 불투명도와 조합해서 사용하면 좋습니다. 레이어 위에 하이라이트를 작업한 뒤 만족스러운 결과가 나올 때까지 [레이어 불투명도 슬라이더]로 정도를 조절해 주세요.

[스크린] 모드로 캐릭터 디자인에 하이라이트를 추가할 수 있습니다.

색상 닷지

[색상 닷지 🔍]를 처음 사용하면 [스크린 🟦]과 비슷하다는 인상을 받을 수도 있어요. 하지만 아래 레이어들의 색상과 명도를 다루는 방식이 다르답니다. [색상 닷지 🔍]는 [스크린 🟦]보다 조금 극단적으로 이 레이어들의 채도와 밝기를 높이는 경향이 있거든요. 부드러운 타입의 브러시와 조합해서 사용하면 빛나는 효과를 낼 수 있어서 광원이나 신비로운 분위기를 표현할 때 편리합니다.

색상

[색상 ⬢] 모드를 사용하면 아래 레이어의 색조와 채도에 영향을 줄 수 있습니다. 아래 레이어의 명도나 구조는 대부분 보존되므로 회색으로 작업한 그레이스케일 이미지에 색을 입히기 시작할 때 유용해요.

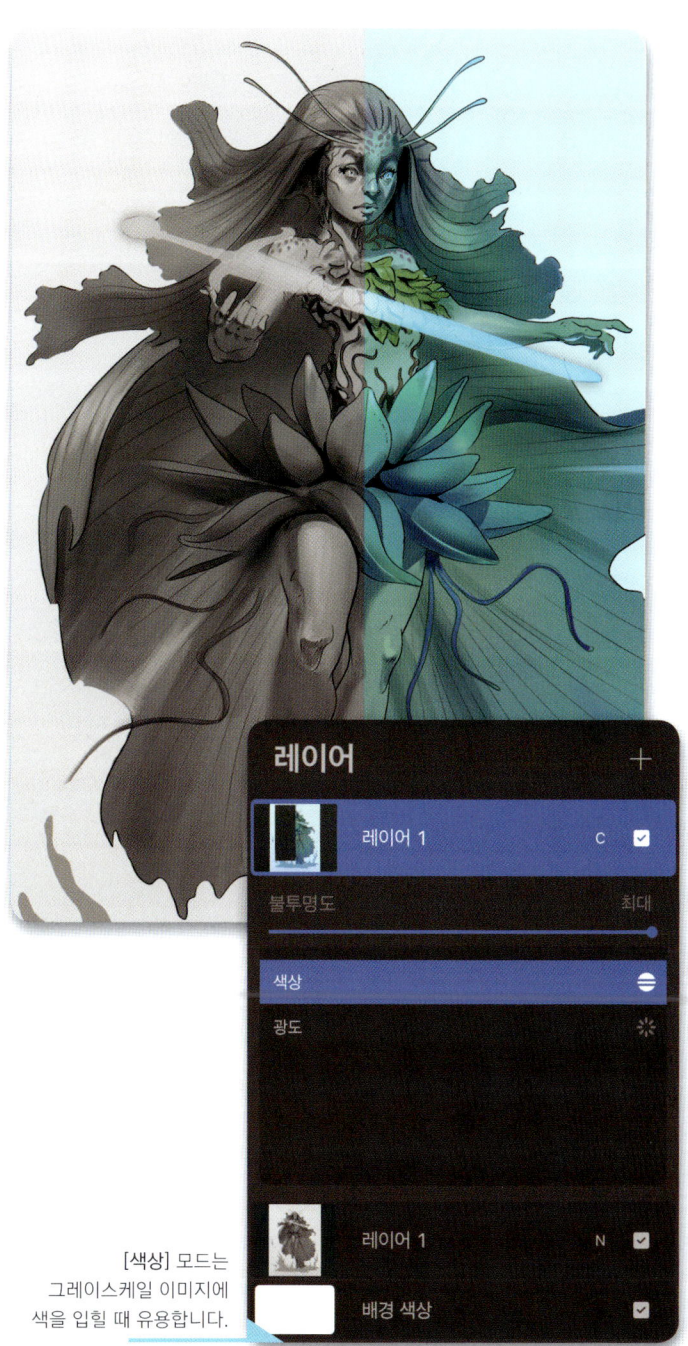

[색상 닷지] 모드와 부드러운 브러시를 조합해서 사용하면 예시 이미지의 칼에 표현한 것처럼 빛나는 효과를 낼 수 있어요.

[색상] 모드는 그레이스케일 이미지에 색을 입힐 때 유용합니다.

레이어 추가 메뉴 알아보기

[레이어 패널]에서 레이어를 탭하면 레이어의 추가 메뉴를 불러올 수 있습니다. 레이어에 적용하고 싶은 추가 기능을 선택할 수 있어요. 단, 메뉴에 포함된 옵션의 수는 선택된 레이어의 종류에 따라 차이가 있습니다. 현재 레이어에 적용할 수 있는 옵션만 보이기 때문이에요.

이름 변경
레이어의 이름을 바꿀 수 있습니다.

선택
레이어에 작업한 콘텐츠가 선택 상태가 됩니다.

복사하기
선택된 레이어의 콘텐츠가 복사되어 어디에든 붙여넣을 수 있습니다.

레이어 채우기
레이어나 레이어에 선택된 영역을 현재 선택된 색상으로 채웁니다.

지우기
선택된 레이어의 모든 콘텐츠를 지웁니다.

알파 채널 잠금
활성화된 픽셀을 제외한 부분이 잠금 처리됩니다. 잠기지 않은 픽셀들 안에서만 추가 작업을 할 수 있어요(자세한 내용은 38쪽 참고).

클리핑 마스크
선택한 레이어가 아래 레이어와 묶여서(클리핑) 아래 레이어에 작업한 콘텐츠 영역 바깥으로는 그리거나 칠할 수 없게 됩니다(자세한 내용은 39쪽 참고).

마스크
레이어의 선택된 부분을 숨길 길 수 있어요(자세한 내용은 39쪽 참고).

반전
레이어의 색상을 반전시켜 '네거티브' 효과를 낼 수 있어요.

레퍼런스
다른 레이어에 [컬러 드롭]으로 색을 채울 때 레퍼런스 레이어를 기준으로 경계가 인식됩니다.

아래로 결합
현재 레이어와 바로 아래의 레이어를 그룹으로 묶는 기능입니다.

아래 레이어와 병합
선택된 레이어와 바로 아래의 레이어를 합칩니다.

병합
그룹에서만 보입니다. 그룹 안의 모든 레이어를 하나의 레이어로 합칠 때 사용해요.

텍스트 편집
텍스트 에디터가 열립니다. 텍스트 레이어에서만 보여요.

래스터화
텍스트 문자를 픽셀로 변환합니다. 역시 텍스트 레이어에서만 나오는 옵션이죠.

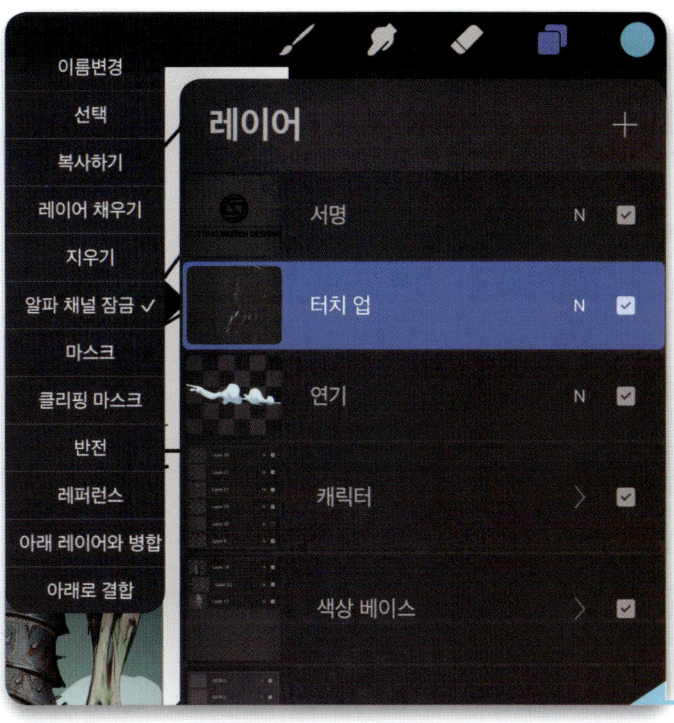

레이어를 탭해 레이어 추가 메뉴를 불러옵니다.

07 · 선택

모든 캐릭터 아트워크 ⓒ 안토니오 스타파에르츠(Antonio Stappaerts)

학습 목표
07장에서는 다음과 같은 내용을 다룹니다.

- 선택 도구를 사용해 작업 속도 높이기
- 자동 선택 배우기
- 올가미 선택 배우기
- 직사각형과 타원 선택 배우기
- 선택 수정 옵션 알아보기

[선택 S] 도구로는 캔버스에서 작업이나 조작이 필요한 특정 영역을 선택할 수 있습니다. 캔버스 인터페이스에서 상단 메뉴 바의 왼쪽에 보이는 S를 탭해 [선택] 메뉴를 불러오세요. 화면의 하단에 네 가지 [선택] 모드와 다양한 [선택 수정 옵션]이 나타납니다.

이미지에서 한 부분을 선택하면 그때부터는 그 선택 영역 안쪽을 수정하는 것만 가능합니다. 단, 무엇을 하느냐에 따라 조작 가능한 범위가 달라지는데요. 선택 영역에 그림을 그리거나 색을 칠하고 싶다면 지금 활성화된 레이어에서만 가능해요. 하지만 원한다면 여러 레이어에 걸쳐 선택된 영역에 변형을 적용할 수도 있습니다(**변형** 도구에 관해서는 48쪽에서 다룹니다).

자동

[자동 ◯]은 어디든 캔버스 위를 탭하기만 하면 색상과 명도가 유사한 범위의 영역이 자동으로 선택되는 도구입니다. 선택되는 범위는 선택 한곗값을 높이거나 낮춰서 조절할 수 있어요. 화면에서 손가락을 왼쪽으로 밀면 선택 한곗값이 낮아지고 오른쪽으로 밀면 높아집니다. 레이어의 불투명도를 조절하는 방식과 비슷하죠. 원하는 영역을 선택하면 [그리기 ✏]나 [레이어 ▦]를 탭해 다시 채색을 시작할 수 있습니다. 선택된 영역 주변에는 그 부분이 차단되었음을 알리는 회색 빗금이 나타나서 스크롤될 거예요. 선택된 영역을 수정하고 싶다면 [선택 S]을 다시 [선택] 메뉴가 나타날 때까지 조금 오래 눌러 주세요. 메뉴 옵션에서 [지우기 ✂]를 탭하면 현재의 선택을 취소할 수 있습니다.

[자동 ◯]은 수동으로 선택하기 까다롭거나 확실히 구분하기 힘든 영역을 선택하고 싶을 때 유용합니다. 미묘한 톤 변화가 있는 피부라든가 배경의 하늘처럼 색상과 명도가 비슷하면서도 살짝 차이가 있는 부분을 선택할 때 도움이 될 거예요.

[자동] 선택은 유사한 색상과 명도로 이루어진 영역을 선택할 때 유용합니다.

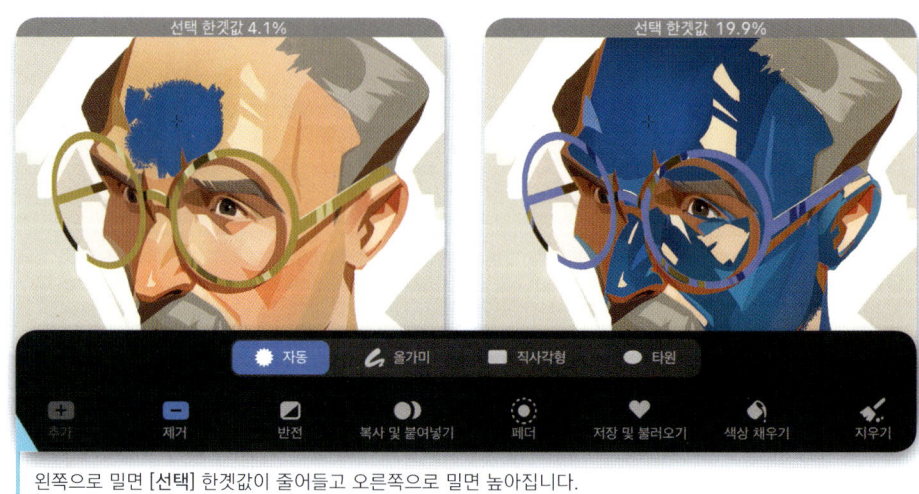

왼쪽으로 밀면 [선택] 한곗값이 줄어들고 오른쪽으로 밀면 높아집니다.

올가미

[올가미 🅖]는 수동으로 원하는 영역을 선택하는 도구입니다. [선택 🅢] 메뉴에서 [올가미 🅖]를 탭한 뒤 캔버스 위에서 손가락이나 펜슬을 드래그해 원하는 영역을 지정해 주세요.

더 세밀하게 선택하고 싶을 때는 먼저 캔버스 위의 한 점을 탭해 점을 찍습니다. 그다음 다른 곳을 탭하면 두 점 사이에 점선이 생성될 거예요. 계속해서 캔버스 위에 다각형을 그리는 방식으로 선택하고 싶은 영역을 둘러싸며 점을 찍어 줍니다. 만족스럽게 영역이 지정되었으면 가장 처음에 찍은 점을 탭해 선택을 완료해요. 계속해서 선택하고 싶은 형태를 그려 주면 선택 영역이 추가됩니다.

원하는 형태를 선택하기 위해 위의 두 방법을 조합해서 쓸 수도 있어요.

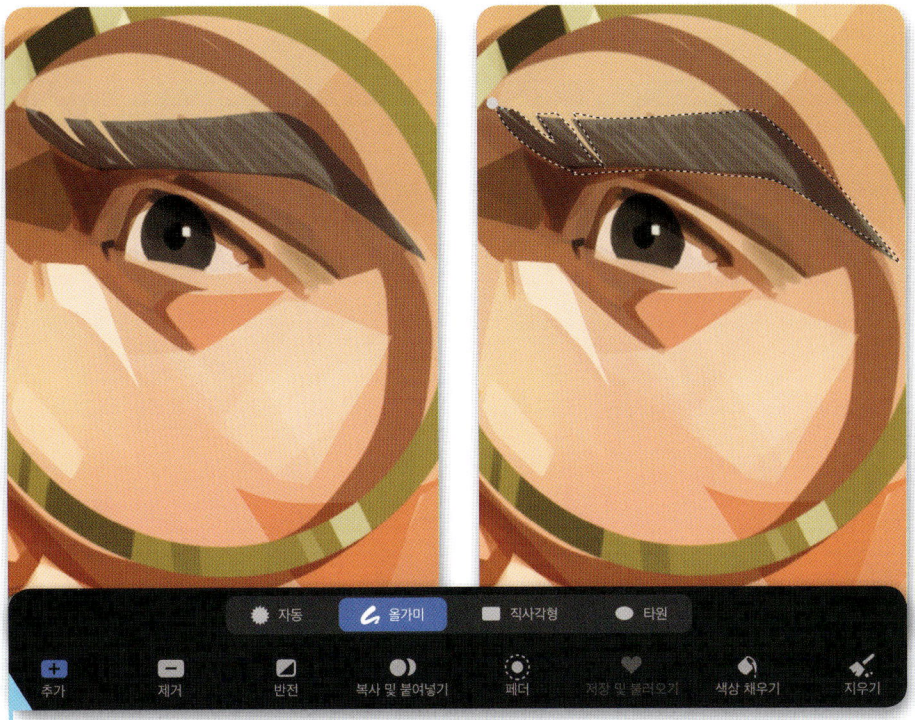

[올가미]로는 자유롭게 선택할 영역을 그릴 수 있고, 캔버스 위를 연속으로 탭하며 포인트를 지정해서 원하는 영역을 선택할 수도 있어요.

직사각형 & 타원

더 윤곽이 뚜렷한 선택을 해야 한다면 [직사각형 ▢]과 [타원 ⬭] 선택 모드를 사용해 보세요. 이 두 모드에서는 원형, 타원형, 사각형 모양으로 선택할 수 있어요. [선택 🅢] 메뉴에서 [직사각형 ▢]이나 [타원 ⬭] 옵션을 탭한 뒤, 화면 위에서 손가락이나 펜슬을 드래그해 원하는 모양을 만듭니다. 완벽한 원형을 만들고 싶다면 [퀵셰이프]와 같은 방법을 사용합니다(118쪽 참고). 타원 모양으로 선택하고 있는 상태에서 손을 떼지 않고 다른 손가락으로 화면을 탭하면 스냅 기능이 발동해 타원이 정원으로 바뀝니다. 이대로 드래그하면 원하는 크기의 정원 모양으로 선택할 수 있어요.

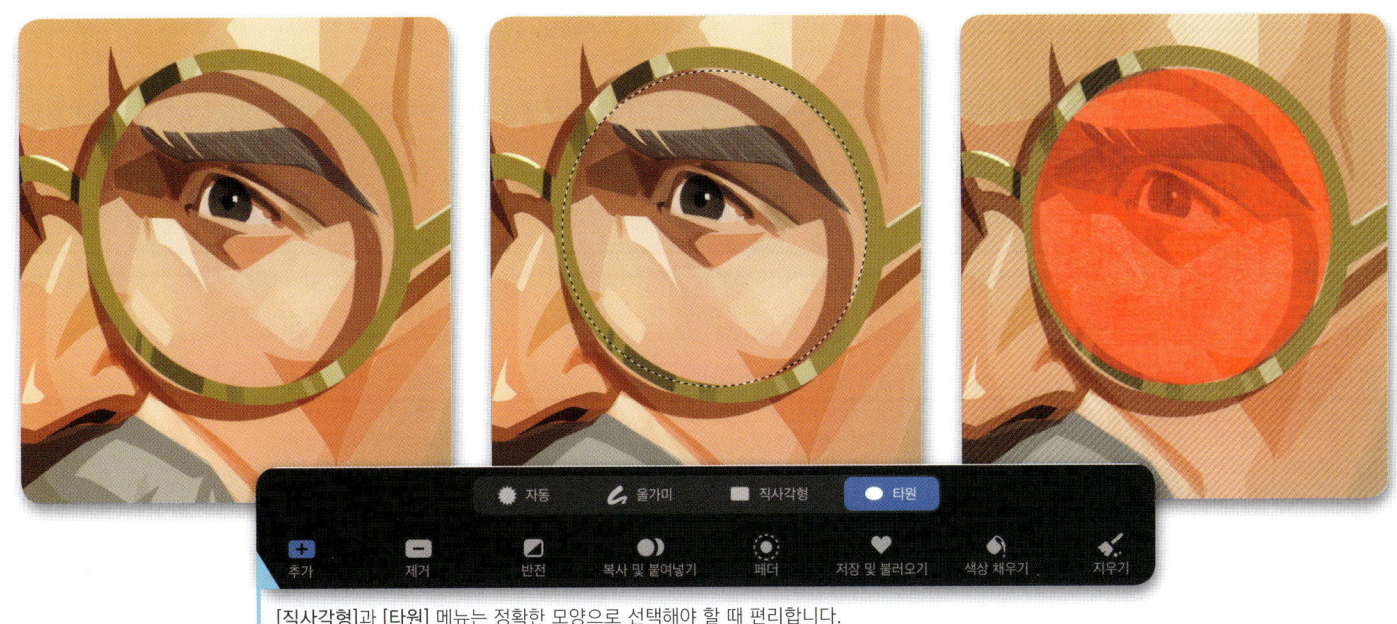

[직사각형]과 [타원] 메뉴는 정확한 모양으로 선택해야 할 때 편리합니다.

선택 세부 옵션 알아보기

[선택 S] 모드 아래로는 [선택 수정 옵션]이 몇 가지 나옵니다. 각 옵션을 차례로 시험해 보고 어떤 기능인지 알아보세요.

추가 & 제거

선택할 때 정확도를 높이고 더 세세하게 컨트롤 할 수 있는 편리한 옵션입니다. [추가]는 기존에 선택한 영역에 현재 선택한 부분을 더하는 기능이에요. 반면 [제거]는 기존에 선택한 영역에서 현재 선택한 부분을 빼는 기능이죠.

반전

현재의 선택 영역을 반전시켜 그 부분을 제외한 나머지 영역을 선택 상태로 바꾸어 줍니다.

복사 및 붙여넣기

현재 선택한 영역을 복사해 다른 레이어로 붙여넣을 수 있어요.

페더

선택 영역의 가장자리를 그러데이션 효과가 생기도록 부드럽게 처리할 수 있는 흥미로운 옵션입니다. 경계의 그러데이션이 얼마나 부드러울지 설정하는 페더의 양에 따라 선택 영역 주위에 나타나는 회색 빗금 패턴도 부드러워지고 희미해져요.

저장 및 불러오기

현재 선택한 영역을 일종의 즐겨찾기로 등록할 수 있습니다. 작업 도중에 동일한 영역을 여러 번 다시 선택하고 싶을 때 유용해요.

색상 채우기

선택 영역 전체에 현재 사용 중인 색상을 자동으로 채워 주는 옵션입니다.

지우기

현재의 선택을 취소하고 다시 선택을 시작하고 싶을 때 사용합니다.

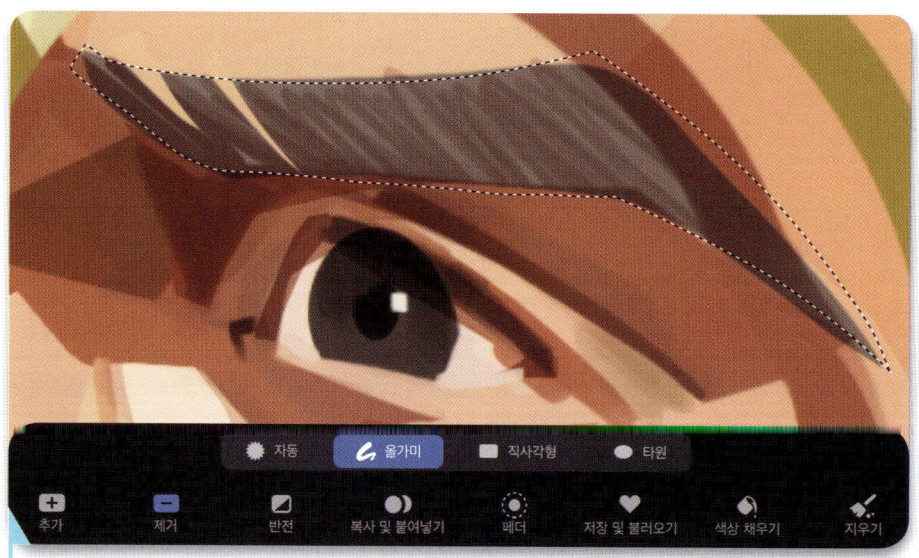

[제거] 옵션은 선택한 부분을 기존에 선택되어 있던 영역에서 빼는 기능을 합니다.

> ### 아티스트의 팁: 페더
>
> 경계가 부드럽게 퍼지는 모양으로 선택하면 편리할 때가 종종 있습니다. 빛나는 마법 주문 같은 작업을 예로 들 수 있겠죠. 이때 [페더]를 사용해 선택하면 조정 레이어를 사용하지 않고도 빛나는 환영을 만들 수 있습니다. 또, [페더]는 특정 영역에 텍스처를 입히거나 세부 묘사를 추가하고 싶은데 경계가 어색하게 뚝 끊겨 보이는 것을 원하지 않을 때도 유용합니다.

아티스트의 팁: 선택 반전

[반전]은 캐릭터의 실루엣을 채울 때 쓸 수 있는 편리한 옵션입니다. 먼저 캐릭터의 경계를 선택하기 위한 윤곽선을 그립니다. 다음으로 [자동] 선택을 이용해 실루엣의 바깥 부분을 선택해요. 이제 [반전] 옵션을 사용해 윤곽선 안쪽을 모두 선택해 주세요. 이 방법은 단순히 윤곽선 안쪽을 선택하는 것보다 훨씬 효율적입니다. 브러시 텍스처로 인해 발생하는 흰색 틈 등 인공적으로 생기는 부분들을 빠뜨리지 않고 모두 선택할 수 있기 때문이에요.

캐릭터를 둘러싸는 윤곽선을 손으로 직접 그립니다.

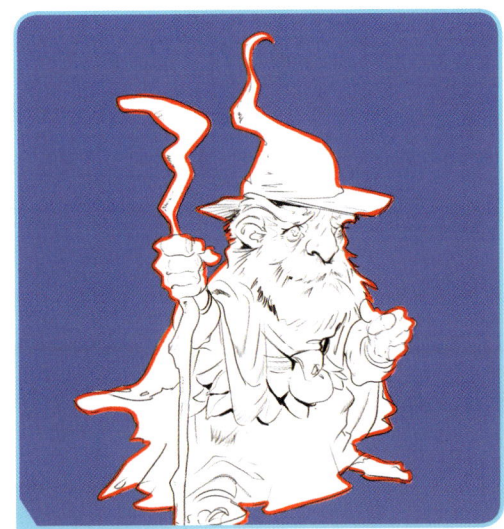

윤곽선 바깥쪽을 전부 선택합니다.

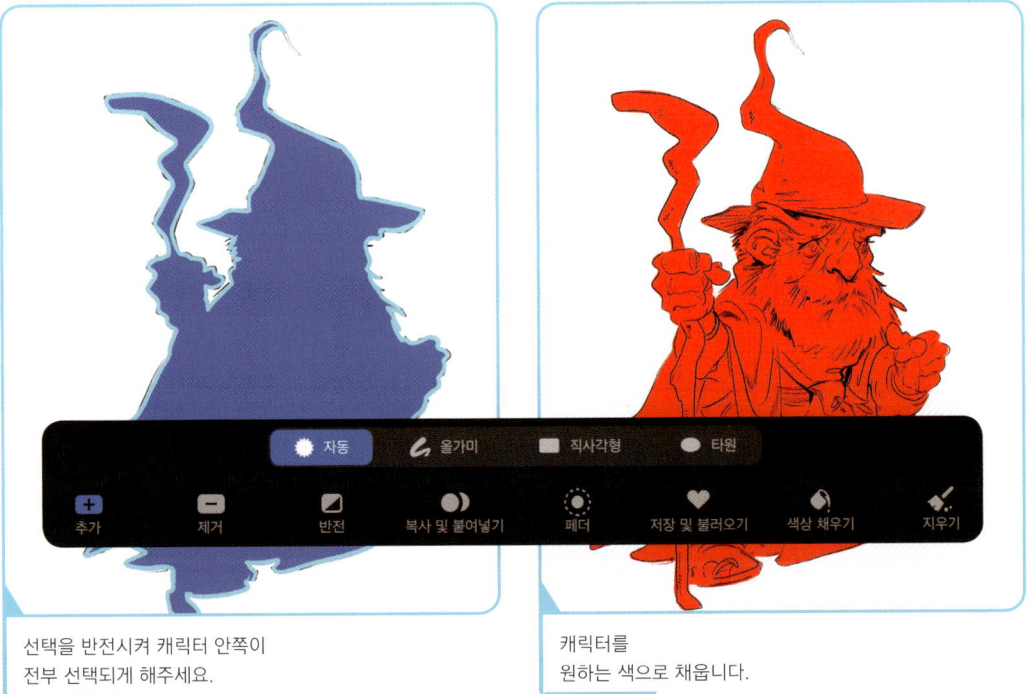

선택을 반전시켜 캐릭터 안쪽이 전부 선택되게 해주세요.

캐릭터를 원하는 색으로 채웁니다.

08 · 변형

모든 캐릭터 아트워크 © 안토니오 스타파에르츠(Antonio Stappaerts)

학습 목표
08장에서는 다음과 같은 내용을 다룹니다.

- 선택 영역 변형하는 법 배우기
- 자유 형태 및 균등 변형 배우기
- 왜곡 및 뒤틀기 배우기
- 고급 메쉬 사용 방법 익히기
- 뒤집기, 회전, 캔버스에 맞추기, 초기화 옵션 배우기
- 자석과 스냅 옵션 배우기

[변형]은 선택 영역, 레이어, 작품의 일부분 등을 조작할 수 있는 도구입니다. [선택] 도구와 함께 사용하면 작업의 효율을 높일 수 있어요. [변형]을 사용하려면 메뉴 바의 아이콘을 탭합니다. 화면 아래쪽에 여러 가지 변형 모드와 옵션을 선택할 수 있는 메뉴가 나타날 거예요.

자유 형태

[자유 형태] 변형으로는 선택 영역의 크기, 폭, 높이를 자유롭게 조정할 수 있습니다. 캔버스의 나머지 부분은 그대로 두고 선택한 부분만 비율을 찌그러뜨리거나 늘리고 싶을 때 유용해요.

작업 중인 캐릭터 아트워크에 변형할 대상을 그리거나 특정 영역 혹은 레이어를 선택한 뒤 [변형]을 탭해 메뉴를 불러옵니다. 이제 선택된 영역이 점선과 파란 점으로 이루어진 사각형으로 둘러싸일 거예요. 아무 파란 점이나 탭하고 누른 상태를 유지하면서 드래그하면 선택 영역이 변형됩니다. 구석의 점을 이용하면 선택된 부분의 폭과 높이를 동시에 조정할 수 있어요.

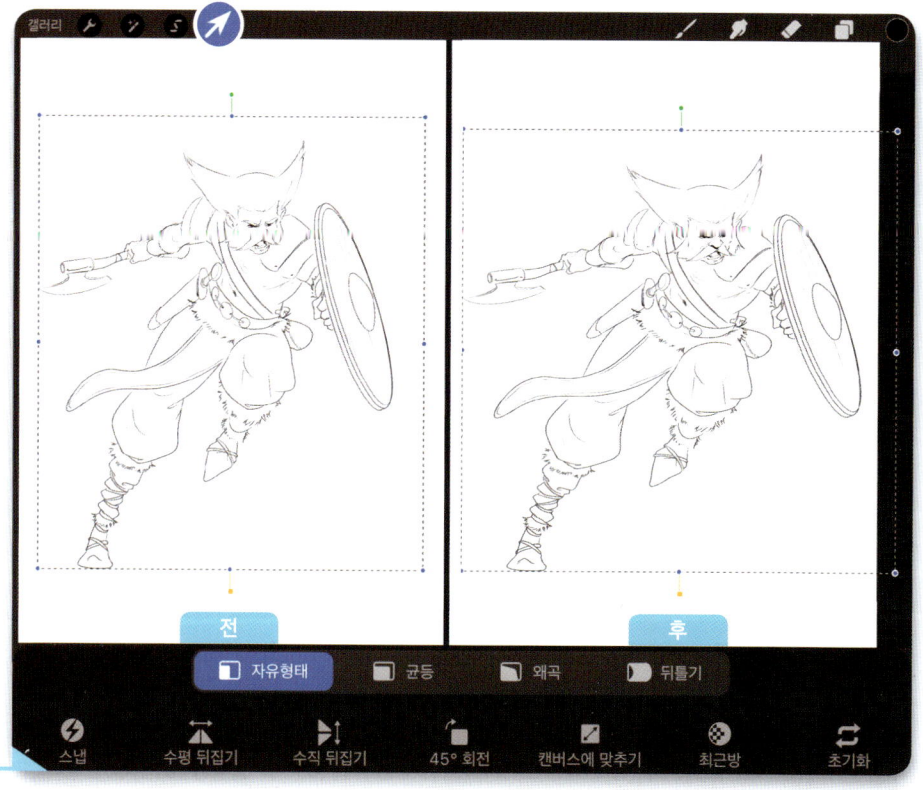

캐릭터 디자인의 비율을 바꿀 때는 [자유 형태] 변형을 사용합니다.

균등

[균등 ▢] 변형은 [자유 형태 ▢]와 달리 파란 점을 드래그하는 동안에도 선택한 부분의 비율을 유지합니다. 비율을 유지하면서 캐릭터나 어떤 특징적인 부분의 크기를 바꾸고 싶을 때 사용하면 완벽한 도구입니다.

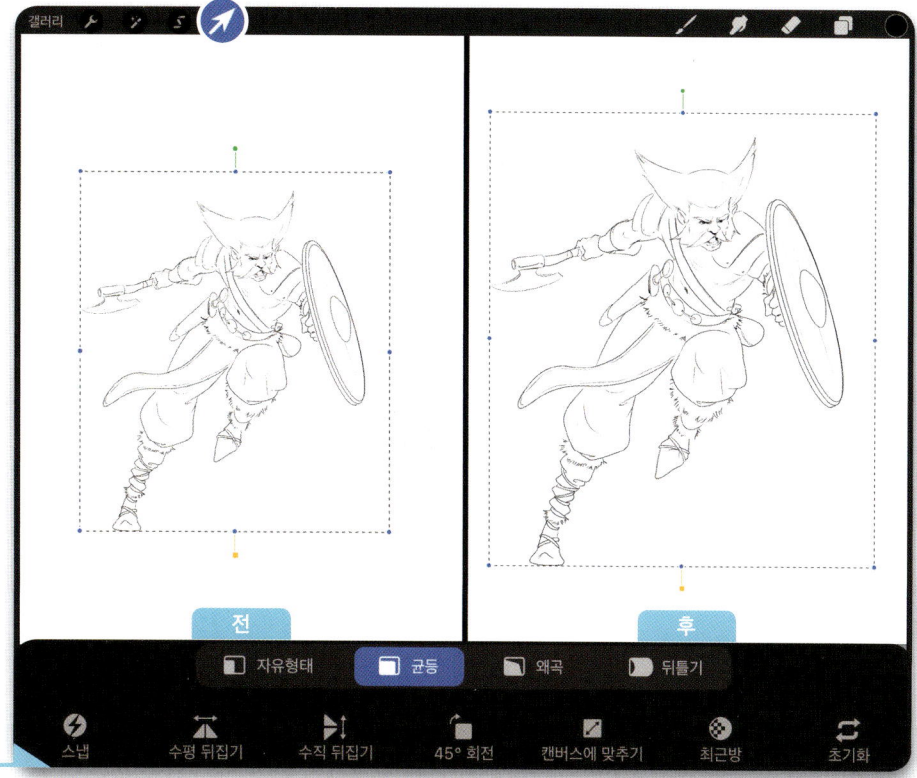

[균등] 변형으로 비율을 유지하면서 캐릭터의 크기를 키우거나 줄입니다.

왜곡

[왜곡 ▢]은 변형 대상의 비율과 원근감을 제한 없이 모두 바꿀 수 있는 모드입니다. [자유 형태 ▢]와 비슷한데 변형 사각형에 나타나는 각각의 파란 점이 독립적으로 움직여 사선 방향 왜곡도 가능하다는 차이가 있어요. 캐릭터를 구성하는 도구 같은 물체의 크기와 비율을 조정하고 싶을 때 사용하면 이상적인 도구입니다.

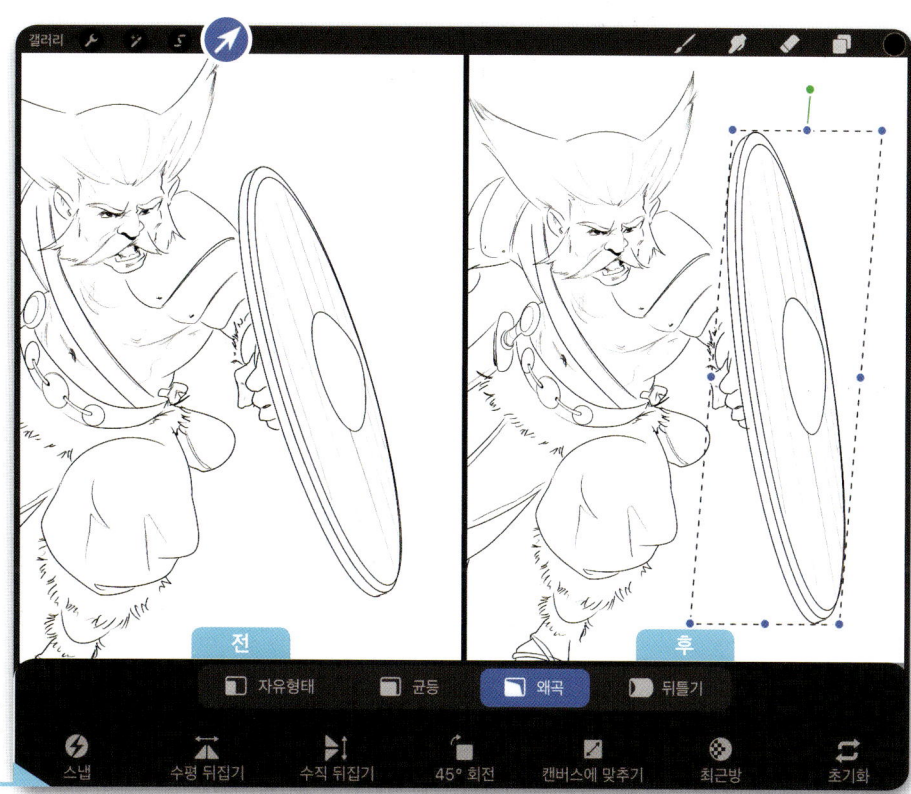

캐릭터가 들고 있는 도구 같은 물체의 비율과 원근을 변형할 때는 [왜곡] 모드를 사용합니다.

뒤틀기

[뒤틀기]로는 선택 영역의 경계는 물론, 내부까지 구부리거나 굴곡을 줄 수 있습니다. 캐릭터의 제스처나 포즈를 다시 그리지 않고도 조정할 수 있는 편리한 도구예요. 물체를 감싸게끔 텍스처를 입힐 때도 더 자연스럽게 입체감을 살릴 수 있습니다.

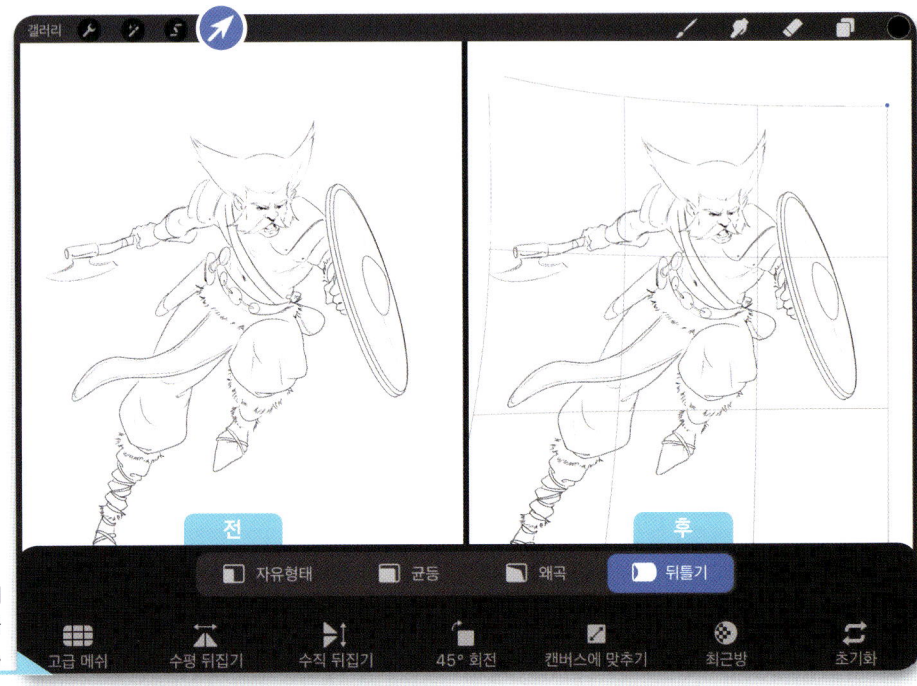

[뒤틀기]를 사용해 캐릭터의 포즈나 제스처를 조정해 보세요.

변형 세부 옵션 알아보기

[변형] 모드와 더불어 [변형 세부 옵션]을 사용하면 각각의 모드를 좀 더 세부적으로 수정할 수 있습니다. 이 옵션들은 [변형] 모드 아래에 표시됩니다.

고급 메쉬

[뒤틀기] 모드에서는 구부리거나 뒤틀고 싶은 영역을 더 세부적으로 컨트롤할 수 있는 [고급 메쉬]를 선택할 수 있습니다.

스냅

[스냅]은 [자유 형태], [균등], [왜곡] 모드에서 사용합니다. 변형할 때 선택 영역의 경계가 캔버스나 다른 레이어의 경계에 딱 맞춰 달라붙게 할 수 있죠. 캐릭터 프레젠테이션 시트를 만들 때 특히 도움이 돼요.

자석

[자석] 옵션은 [자유 형태], [균등], [왜곡] 모드에서 [스냅]을 탭하면 나오는 메뉴에 있습니다. [자석]을 활성화하면 대상을 제한된 범위로만 변형할 수 있어요. 예를 들어 회전할 때는 15도 간격 만큼만 가능하고, 25%씩 크기를 조절할 수 있으며, 일정한 각도만큼만 이동할 수 있습니다.

수평 뒤집기 & 수직 뒤집기

[수평 뒤집기]와 [수직 뒤집기]는 이름 그대로의 기능을 합니다. 작업하는 대상이 대칭일 때 편리한 옵션이에요.

45° 회전

[45° 회전]은 이름 그대로 대상을 45도로 회전할 때 쓰입니다. 여러 번 사용해서 더 많이 회전시키는 것도 가능합니다.

캔버스에 맞추기

[캔버스에 맞추기]는 선택 영역을 캔버스 가장자리에 맞춰서 확대합니다. [자석] 옵션이 활성화되어 있는지에 따라 높이에 맞출 수도 있고 너비에 맞출 수도 있습니다.

보간법

[보간법]은 변형하는 대상의 픽셀이 얼마나 정확하고 예리하게 변형될지 지정합니다. 세 가지 종류가 있어서 무엇을 선택했는지에 따라 아이콘 아래의 이름이 다음과 같이 바뀝니다.

- 최단입점
- 쌍선형식
- 쌍사차식

(보간법은 수학에서 쓰는 용어로, 둘 이상의 변숫값에 대한 함숫값을 알고서, 그것들 사이의 임의의 변숫값에 대한 함숫값이나 그 근삿값을 구하는 방법을 말해요.)

첫 번째부터 세 번째 옵션 순으로 변형한 대상의 명확도가 높아지고 변형이 적용되는 데 필요한 계산 시간도 늘어나 시스템의 부담이 더 높아지게 됩니다. 기본으로는 [쌍선형식]이 선택되어 있어요.

초기화

[초기화]는 적용된 변형을 취소하고 원래 상태로 대상을 되돌립니다.

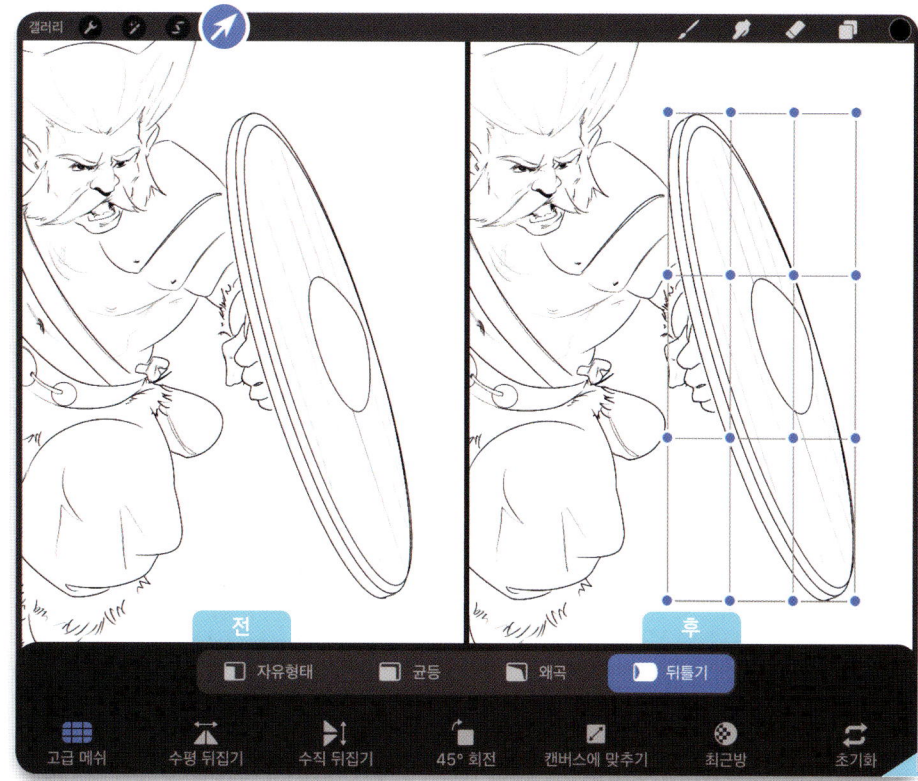

[고급 메쉬]를 사용하면 캐릭터 디자인에서 구부리거나 뒤틀고 싶은 영역을 더 세세하게 조절할 수 있습니다.

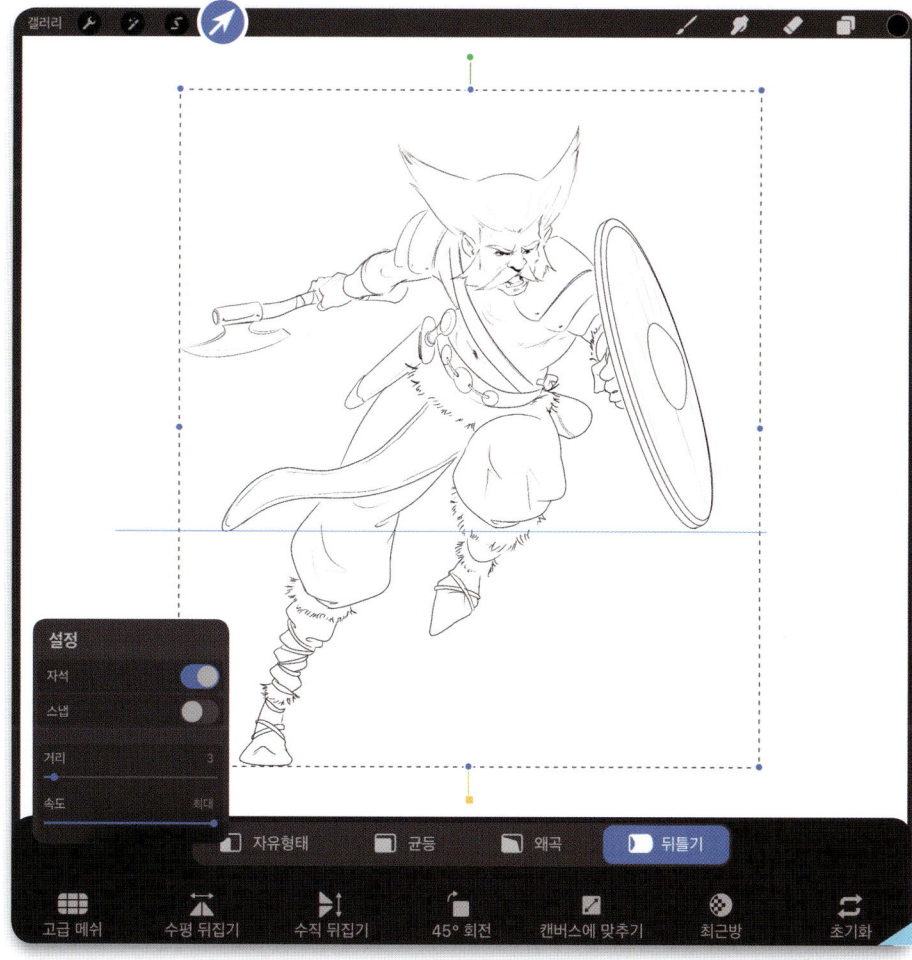

[자석]은 캐릭터나 물체를 고정된 한계 내에서 변형할 수 있는 옵션입니다.

08 · 변형

09 · 조정

모든 캐릭터 아트워크 © 안토니오 스타파에르츠(Antonio Stappaerts)

> **학습 목표**
> 09장에서는 다음과 같은 내용을 다룹니다.
>
> - 조정 도구를 사용해 작업 흐름 향상시키기
> - 가우시안, 움직임, 투시도 흐림 효과 배우기
> - 픽셀 유동화와 복제 배우기
> - 색조, 채도, 밝기 메뉴와 색상 균형, 곡선, 변화도 맵 등 색상 조정 메뉴 익히기
> - 노이즈 효과, 선명 효과, 빛산란, 글리치, 하프톤, 색수차 익히기

[조정] 메뉴에는 작품이 더 멋지게 보이도록 변화를 줄 수 있는 효과들이 모여 있습니다. 이런 효과는 특정 레이어나 선택 영역에 적용할 수도 있지만, 개중에는 작품 전체에 적용했을 때 가장 좋은 결과를 얻을 수 있는 것도 있습니다. [조정] 메뉴를 불러오려면 상단의 메뉴 바에서 마술봉 모양의 아이콘을 탭해 주세요. 다양한 옵션이 나올 거예요. 전에는 옵션들이 두서없이 나열되어 있었지만, 프로크리에이트 최신 버전에서는 카테고리별로 분류되어 있습니다. [색상 조정], [흐림 효과], [이동 효과], [픽셀 유동화], [복제]로 나뉩니다. [복제]와 [픽셀 유동화]를 제외하면 모든 효과에서 화면 위에 나타난 역삼각형 모양의 아이콘을 탭해 [레이어] 모드와 [Pencil] 모드를 선택할 수 있어요. [레이어]는 설정값을 레이어 전체에 적용할 때, [Pencil]은 브러시를 사용해 특정 영역에만 적용할 때 사용합니다. 후자가 효과를 적용하기는 더 까다롭지만 흥미로운 효과를 내고 싶을 때 유용해요. [색조, 채도, 밝기] 옵션을 텍스처 브러시로 한번 적용해 보세요.

색조, 채도, 밝기

[색조, 채도, 밝기(HSB)]는 색상 조정 옵션 중 하나로 단일 레이어의 색상과 명도를 바꾸기 위해 사용할 수 있습니다. [색상 균형], [곡선], [변화도 맵]과 더불어 [조정] 메뉴의 가장 위쪽에 나오는 옵션이에요. [조정 → 색조, 채도, 밝기]를 선택하면 슬라이더 세 개로 구성된 메뉴가 나옵니다. [색조] 슬라이더로는 레이어의 색상을 바꿀 수 있고, [채도] 슬라이더로는 색의 강렬함을, [밝기] 슬라이더로는 명도를 조절할 수 있어요.

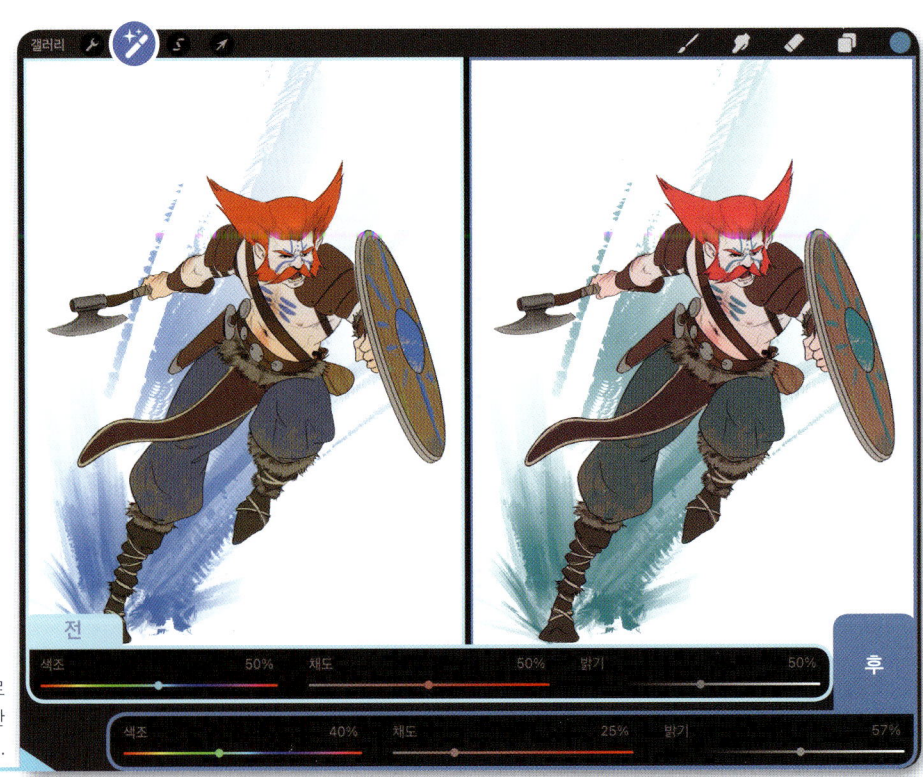

[색조, 채도, 밝기] 슬라이더로 캐릭터 디자인에 사용한 색상과 명도를 바꿔 보세요.

색상 균형

[색상 균형]으로는 레이어나 캐릭터 디자인에 적용할 수 있는 컬러 베리에이션을 더 세밀하게 조정할 수 있습니다. 밝은 영역, 중간 색조, 어두운 영역으로 나누어 작품에 사용된 빨간색, 녹색, 파란색의 양을 개별적으로 조절할 수 있거든요. 한 캐릭터에 각기 다른 컬러 디자인을 여러 개 만들어 볼 수 있는 아주 강력한 옵션이에요.

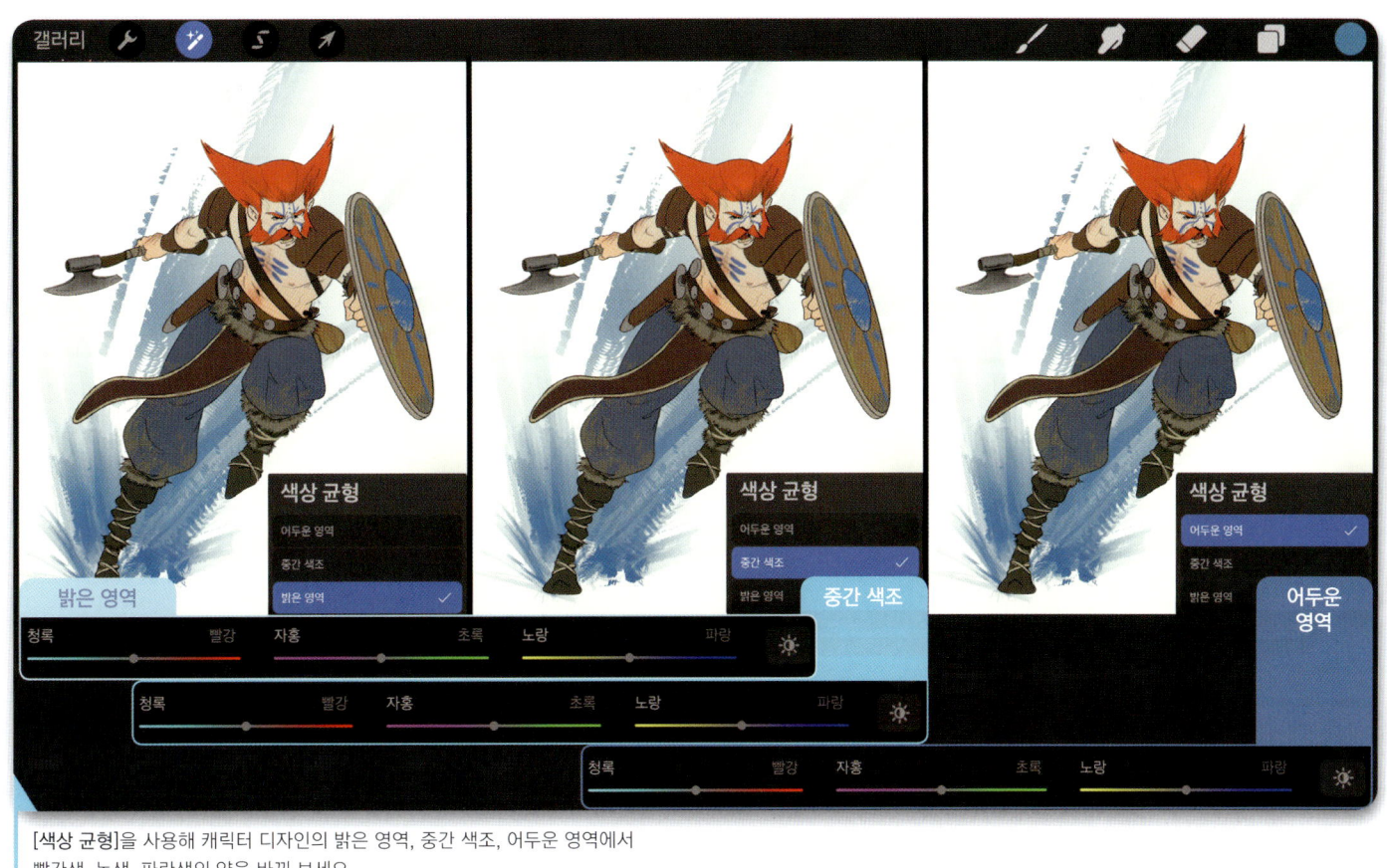

[색상 균형]을 사용해 캐릭터 디자인의 밝은 영역, 중간 색조, 어두운 영역에서 빨간색, 녹색, 파란색의 양을 바꿔 보세요.

아티스트의 팁: 색상 균형

[색상 균형]은 컬러 팔레트의 균형을 잡을 수 있는 멋진 도구입니다. 색채 구성을 처음 해본다면 색상 균형 옵션을 사용해 캐릭터를 구성하는 각 요소에 딱 맞는 톤을 찾을 수 있어요. 또, 레이어를 잘만 활용하면 이 옵션을 사용해 빠르게 여러 가지 의상 디자인과 아이디어를 얻을 수 있습니다.

곡선

[곡선]은 [색상 균형] 옵션과 비슷하게 작품에 사용된 색상의 명도나 순색량 등을 조절할 수 있습니다. 하지만 이번에는 슬라이더가 아니라 **히스토그램**을 사용하기 때문에 어두운 영역과 중간 색조, 밝은 영역으로 나누어 색과 명도를 더 세밀하게 조절할 수 있어요.

이 옵션으로는 [감마](이미지의 전반적인 RGB 톤과 대비)를 편집할 수 있고 그다음 [빨강], [초록], [파랑]을 각각 개별적으로 편집할 수 있습니다. 기본적으로 히스토그램은 쭉 뻗은 대각선으로 표시돼요. 이 선을 탭하면 선 위에 점이 나타나고, 이 점을 위아래로 드래그할 수 있습니다. 선의 위쪽 끝부분을 조작하면 밝은 영역에, 중간 부분을 조작하면 중간 색조에, 아래쪽을 조작하면 어두운 영역에 조정 효과를 줄 수 있어요.

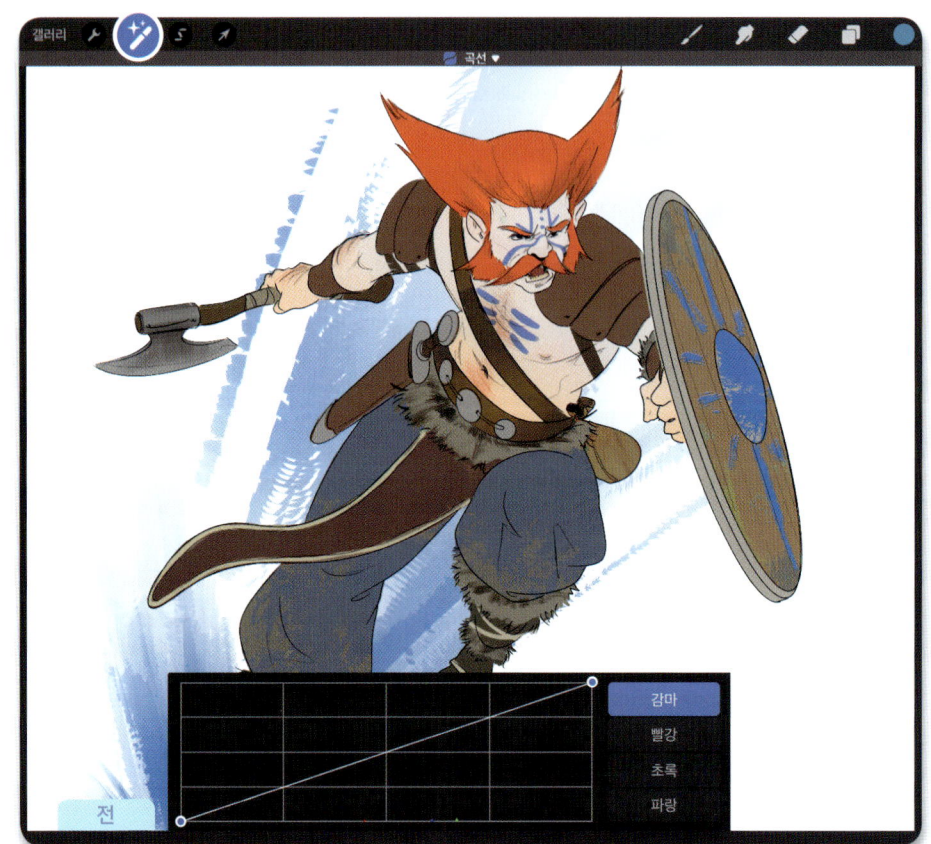

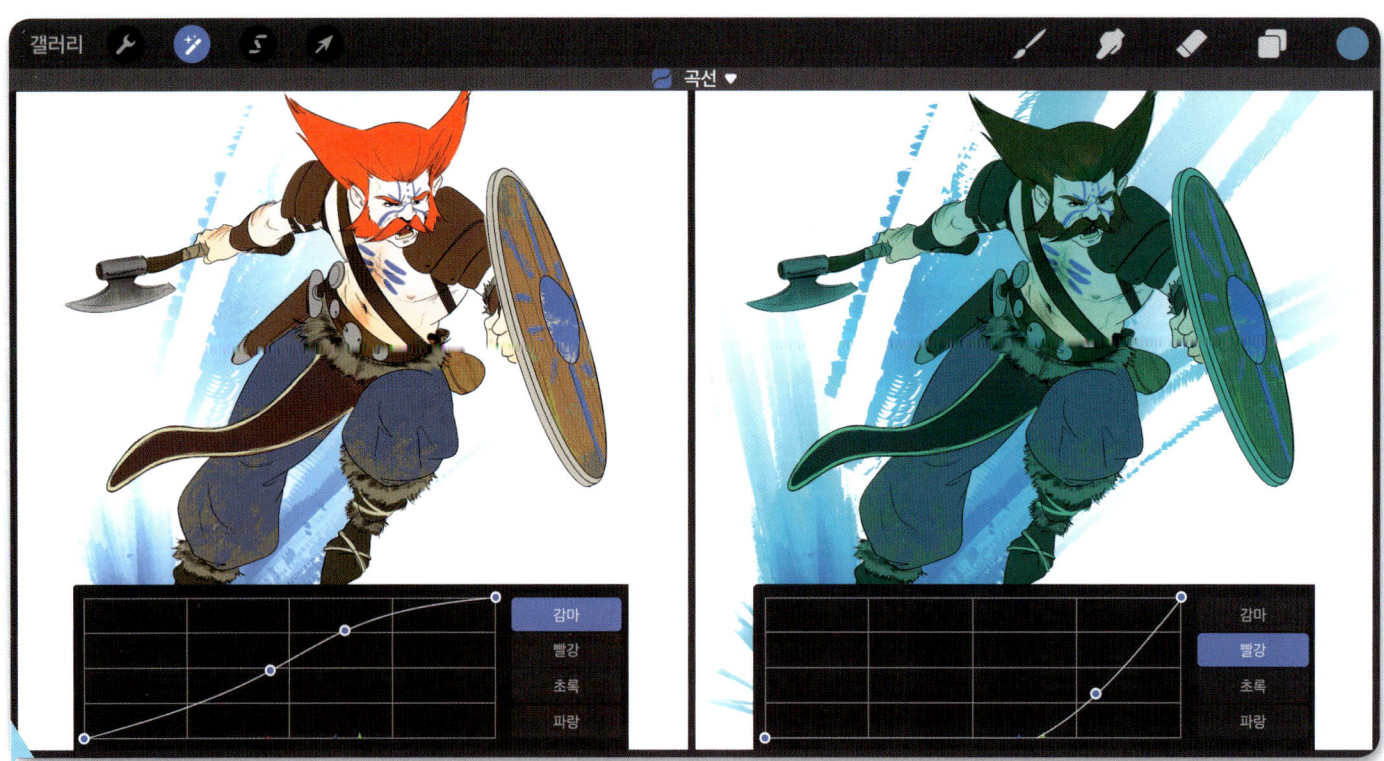

[곡선] 조정 옵션에 사용되는 **히스토그램**으로는 어두운 영역, 중간 색조, 밝은 영역을 더 세밀하게 조절할 수 있습니다.

변화도 맵

[변화도 맵]은 프로크리에이트에 최근 추가된 옵션입니다. 명도 값이 있는 픽셀 전반에 걸쳐 색 변화를 적용할 수 있죠. [변화도 맵] 옵션을 탭하면 여러 가지 템플릿이 포함된 메뉴가 나타날 거예요. 이 템플릿 중 하나를 선택하면 **변화도 맵 슬라이더**가 나와서 어떤 명도 값에 어떤 색을 적용할지 지정할 수 있습니다. 슬라이더 안의 사각형 마커를 왼쪽이나 오른쪽으로 밀어 보면 명도에 따라 상호작용해 나타나는 색이 바뀔 거예요. 예를 들어 파란색에서 분홍색으로 변하는 단순한 변화도 맵이라면 파란색이 어두운 영역에 분홍색이 밝은 영역에 적용됩니다. 하지만 변화도 맵에 더 많은 색과 명도를 추가하면 더 복잡하고 미묘한 결과를 얻을 수도 있어요.

슬라이더 안쪽을 탭하면 새로운 마커가 생성될 거예요. 이 마커를 탭하면 [색상] 모드 메뉴가 나와서 그 지점에 새로운 색을 할당할 수 있습니다. 슬라이더에 마커가 놓인 위치를 기준으로 그 명도 범위에 선택한 색이 채워져요.

[변화도 맵] 옵션을 시험해 보고 어떤 가능성이 있는지 살펴보세요. 한 가지 예를 들자면 [변화도 맵]은 그레이스케일 이미지에 색을 입히는 빠른 방법이 될 수도 있답니다.

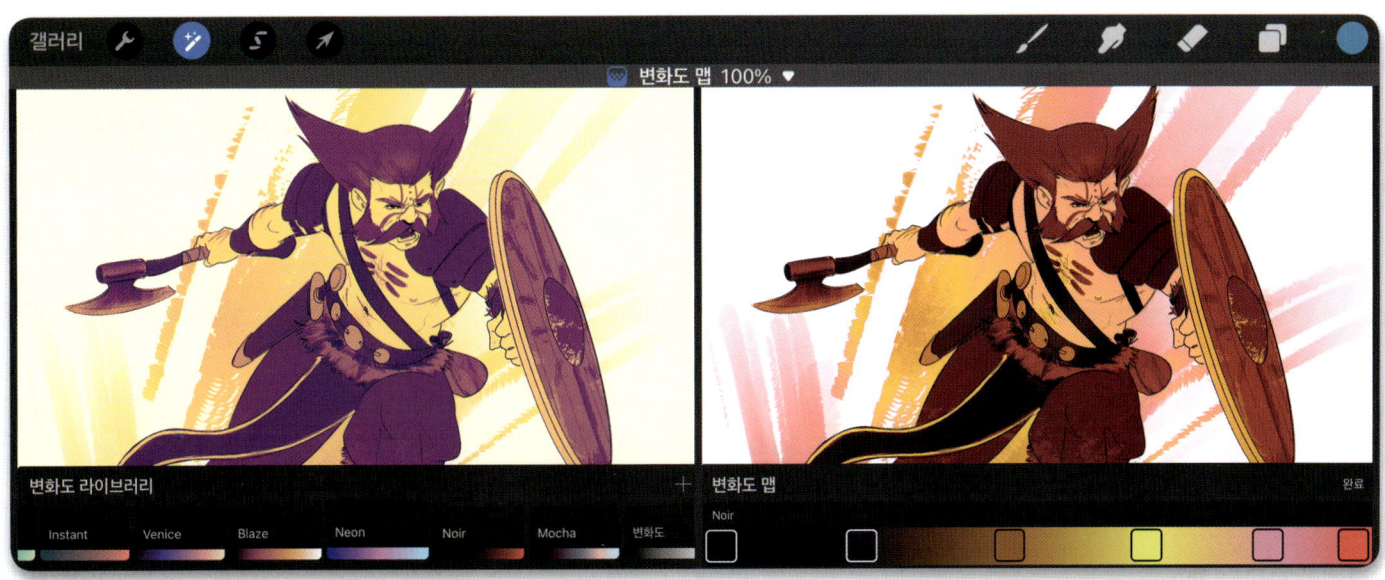

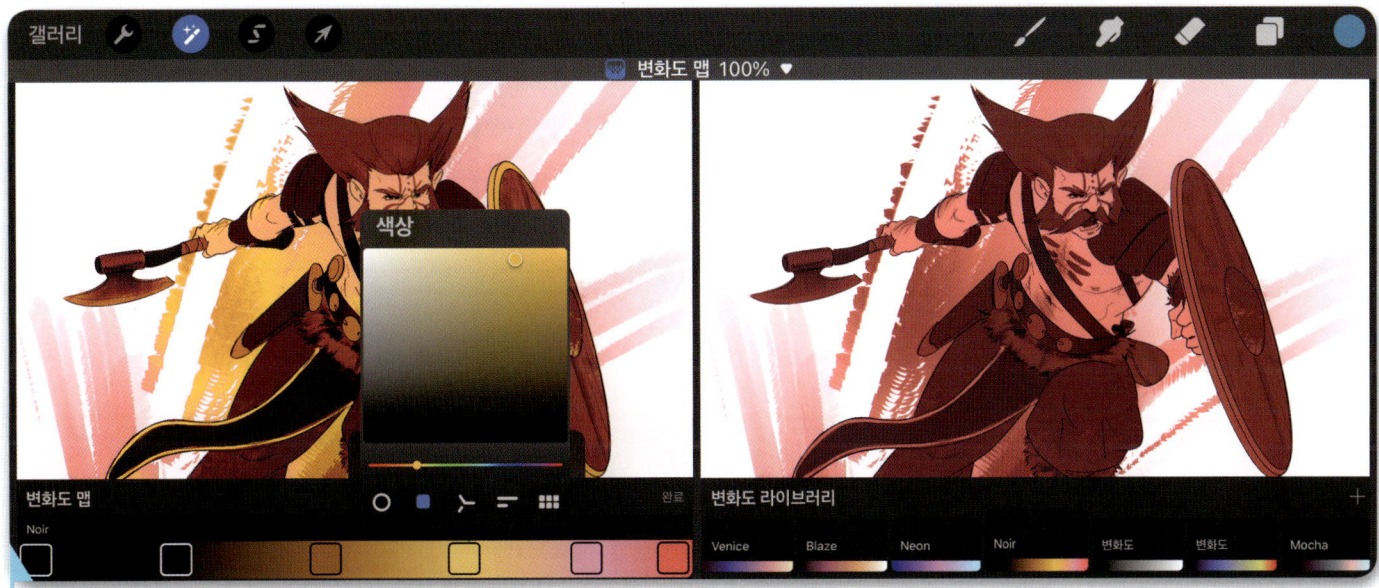

[변화도 맵] 슬라이더를 사용해 캐릭터 디자인에 적용한 명도 값과 색상이 상호작용하는 방식을 바꿔 보세요.

가우시안 흐림 효과

[가우시안 흐림 효과]는 흐림 효과 카테고리에 포함된 첫 번째 옵션이에요. 선택된 레이어 전체나 그 레이어에서 일부 선택한 영역에 균일하게 흐림 효과를 적용할 수 있습니다. [가우시안 흐림 효과]는 아주 다양한 용도로 사용할 수 있어요. 레이어 사이에 깊이감을 주기 위해서 가장 많이 사용되죠. 특히 배경과 중경, 전경 사이에 종종 쓰여요. 예를 들어 캐릭터에 더 시선이 집중되는 그림을 그리기 위해 [가우시안 흐림 효과]를 사용해 배경에 약간 흐릿한 느낌을 낼 수 있습니다. 배경 레이어를 선택하고 [조정 → 가우시안 흐림 효과]를 선택한 뒤 화면 위에서 손가락을 좌우로 밀어 흐림 정도를 높이거나 줄이면 됩니다.

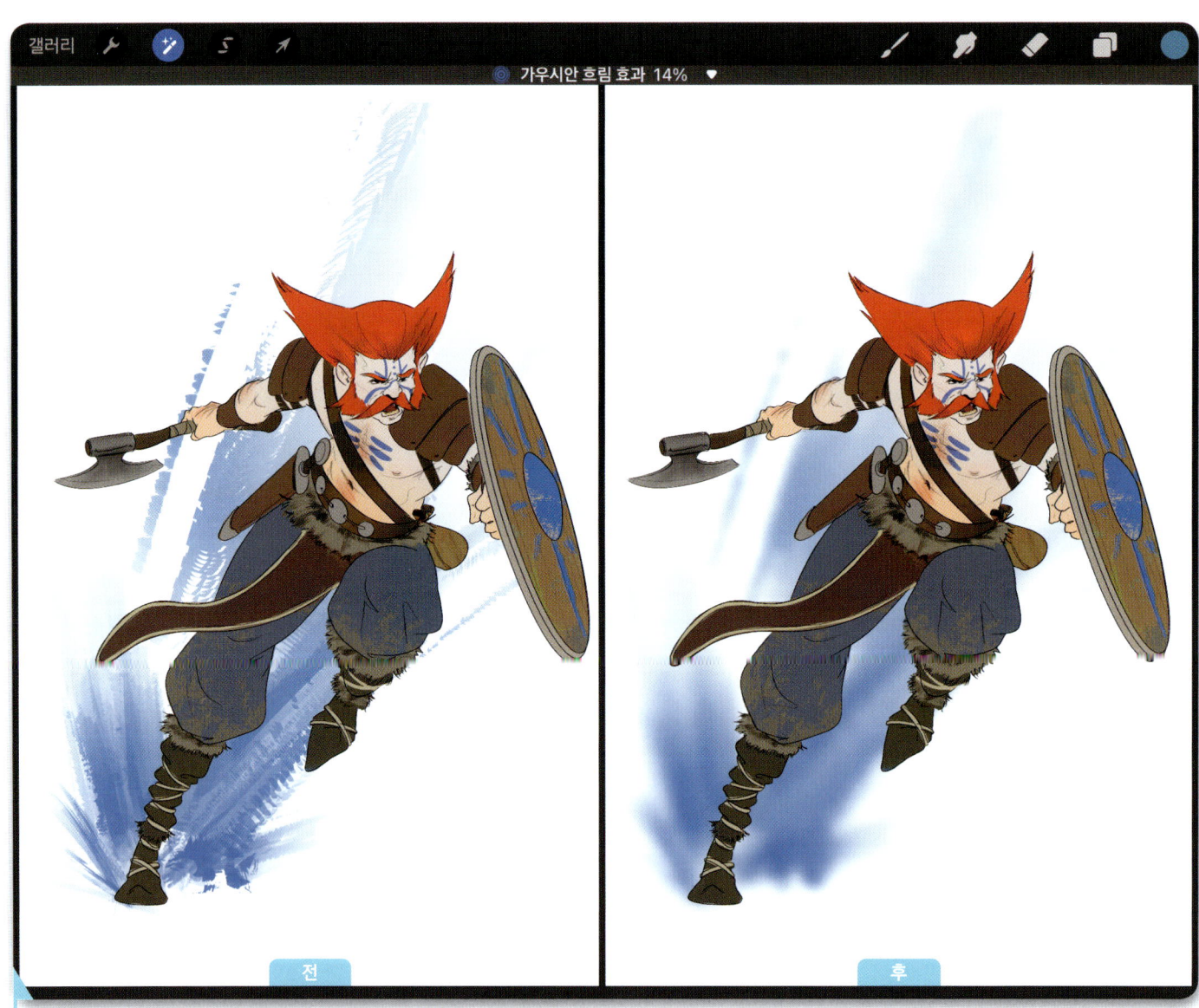

[가우시안 흐림 효과]로 배경을 살짝 흐리게 처리하면 캐릭터가 더 부각될 거예요.

움직임 흐림 효과

[움직임 흐림 효과]는 [가우시안 흐림 효과]와 비슷하지만 설정한 방향으로 적용할 수 있다는 점이 다릅니다. 방향은 화면에 손가락으로 선을 그어서 지정해요. 작품에 움직임이나 속도감을 표현하기 좋은 도구입니다. [조정 → 움직임 흐림 효과]를 선택한 뒤 흐림 효과를 주고 싶은 방향으로 손가락을 슬라이드합니다. 한 방향으로 손가락을 더 많이 드래그할수록 적용되는 효과가 강해집니다.

[움직임 흐림 효과]로 캐릭터 디자인에 움직이는 느낌이나 속도감을 추가해 보세요.

09 · 조정

투시도 흐림 효과

[투시도 흐림 효과] 역시 방향성이 있는 흐림 효과입니다. 하지만 이번에는 손가락을 움직여 방향을 지정하는 것이 아니라 캔버스 안에서 이리저리 드래그할 수 있는 작은 원으로 정해요. 기본적으로 [투시도 흐림 효과]는 원의 중심에서 바깥쪽으로 뻗어 나가며, 멀어질수록 효과가 강하게 적용되는 [방사형](좌측 방향성 옵션)으로 선택되어 있습니다. 흐림 효과의 정도는 여전히 손가락을 좌우로 밀어서 조절할 수 있어요. 화면 아래쪽에 나오는 투시도 흐림 효과 메뉴에서 [방향성](우측)을 선택할 수도 있습니다. 이번에도 원과 슬라이더로 조절하는 점은 동일하지만 원을 사용해 특정한 방향에 흐림 효과가 집중되도록 설정할 수 있다는 차이가 있죠. [투시도 흐림 효과]를 사용해 보고 어떤 식으로 작동하는지, 어떻게 사용하면 작품을 발전시킬 수 있을지 살펴보세요.

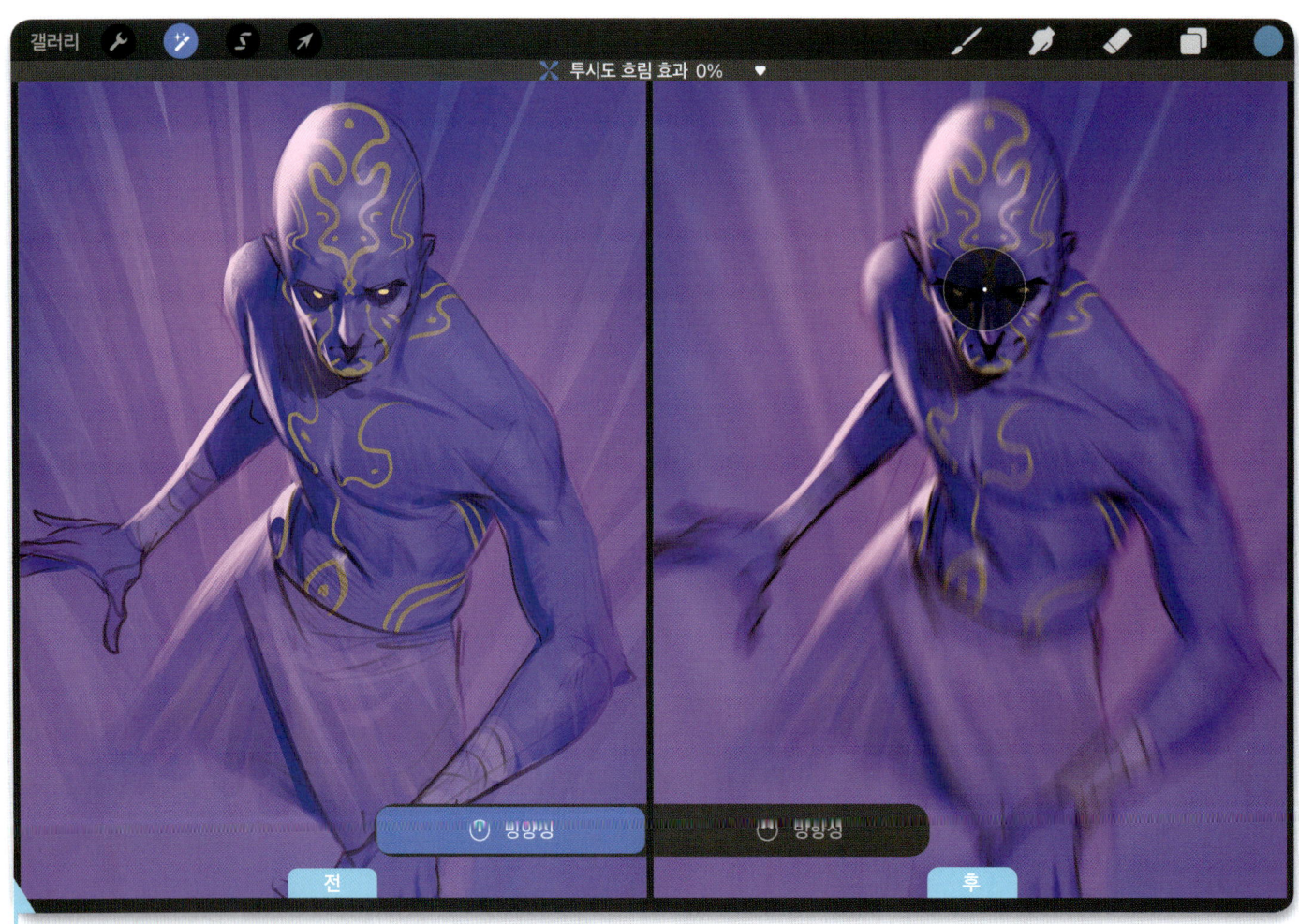

캔버스 여기저기로 원을 드래그하며 [투시도 흐림 효과]가 적용될 방향을 조절합니다.

노이즈 효과

[노이즈 효과]는 선택한 레이어의 픽셀 위치를 살짝 옮겨서 작은 알갱이가 모여 있는 듯한 거친 느낌을 내는 옵션입니다. 오래된 사진이나 아날로그 필름 같은 느낌을 낼 수 있기 때문에 디지털 페인팅이 아닌 진짜 그림처럼 보이게 하는 용도로도 사용할 수 있습니다. [조정] → [노이즈 효과]를 선택하고 손가락을 좌우로 밀어 노이즈 양을 늘리거나 줄여요.

[노이즈 효과]를 [가우시안 흐림 효과]와 함께 사용하면 작품의 텍스처 느낌을 살리기도 좋습니다. 하지만 과하지 않게 사용하는 것이 핵심이에요. [노이즈 효과]의 양과 [가우시안 흐림 효과]의 세기가 은은하게 적용되어야 합니다. 그렇지 않으면 지나치게 필터를 많이 쓴 것처럼 보여서 오히려 실력이 떨어져 보일 거예요.

[노이즈 효과] 적용 전

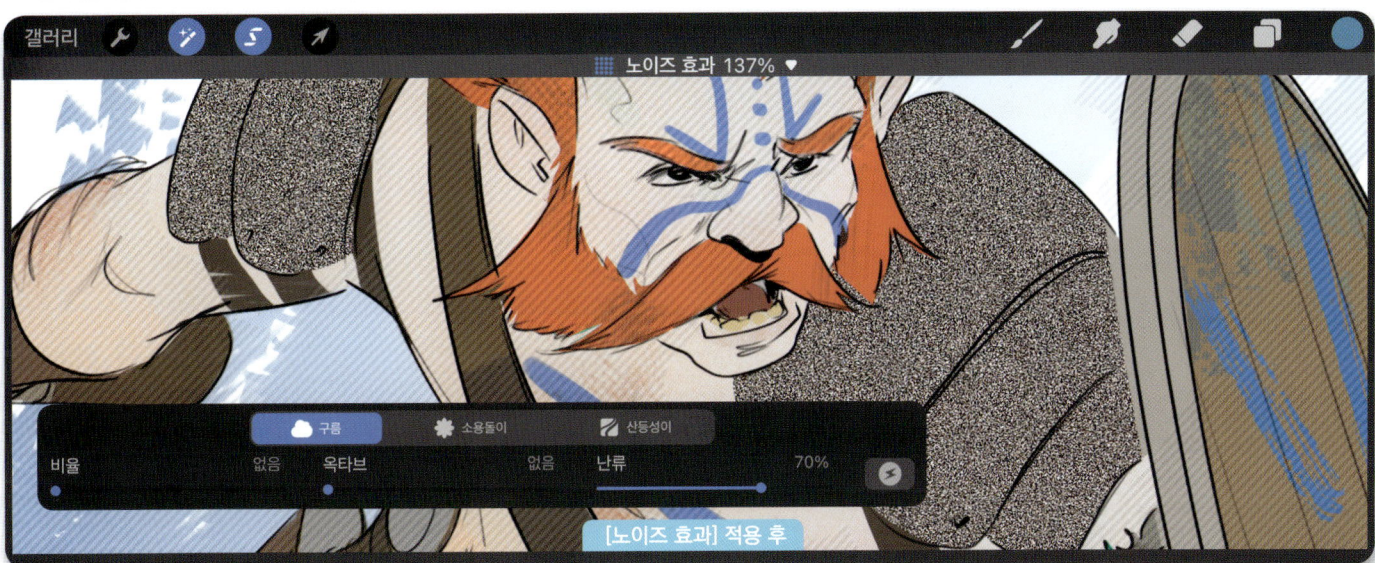
[노이즈 효과] 적용 후

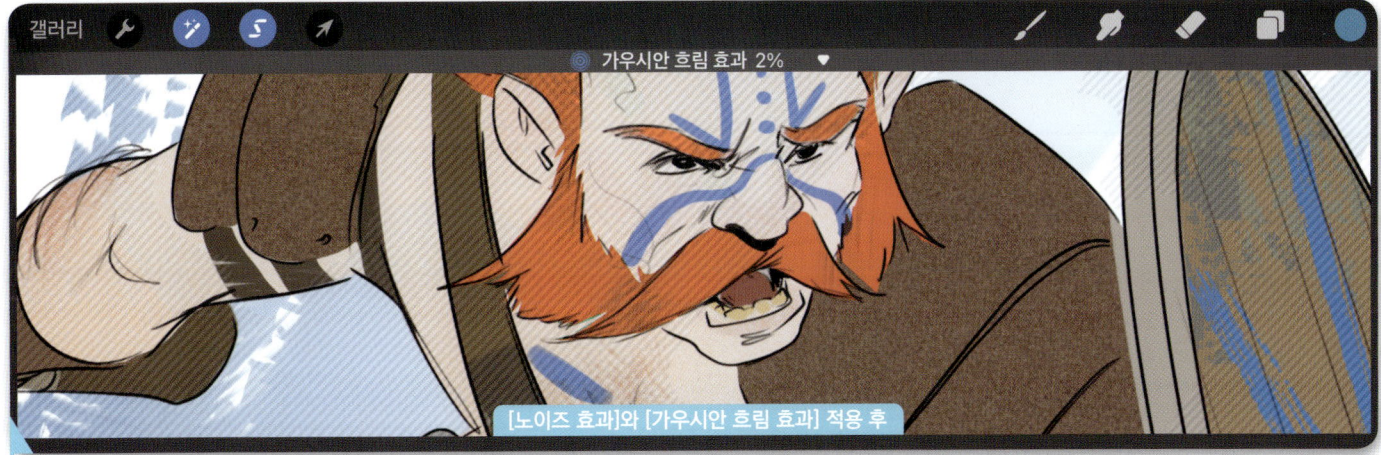
[노이즈 효과]와 [가우시안 흐림 효과] 적용 후

[노이즈 효과]로는 작품을 실제 그림이나 사진처럼 보이게 할 수 있습니다.

선명 효과

[선명 효과]를 사용하면 인접한 픽셀과 대비가 높아져서 이미지의 경계선이 더 또렷하고 대조적으로 보이는 결과를 얻을 수 있습니다. 다른 조정 옵션과 마찬가지로 [조정 🪄 → 선명 효과]를 선택하고 좌우로 손가락을 밀어서 강도를 높이거나 낮출 수 있어요. 하지만 조심하세요. 오른쪽 끝까지 밀고 싶은 유혹이 들지도 몰라요. 선명 효과를 지나치게 높이면 거칠고 많이 가공된 듯한 결과를 얻게 된답니다. 항상 적당함을 유지하는 것이 핵심이에요.

[선명 효과]는 캐릭터 디자인을 더 또렷하게 만드는 용도로 사용하지만 효과를 지나치게 높이면 좋지 않습니다.

빛산란

[빛산란] 효과는 레이어 혼합 모드의 [추가], [색상 닷지] 모드와 비슷하게 작품의 밝은 영역 주위로 발광이나 흐릿하게 퍼지는 빛을 표현하고 싶을 때 사용합니다. 사진이나 시각 효과에서 밝은 빛이 물체 주변으로 번지며 흐릿하게 빛나는 '산란' 효과를 본 적이 있을 거예요. 바로 그 느낌을 재현해 준답니다.

[빛산란]을 사용해 캐릭터 디자인에 은은하게 퍼지는 빛을 추가해 보세요.

글리치

[글리치]는 파괴적인 방식으로 레이어의 픽셀을 옮기는 재미있는 효과입니다. 마치 파일이 깨진 듯한 느낌을 낼 수 있죠. 미래적인 캐릭터나 SF 캐릭터를 디자인할 때 시험해 보면 좋습니다. [글리치]에는 네 가지 옵션이 있고 모두 다른 효과가 나타나요. 모두 시험해 보고 어떤 효과를 낼 수 있는지 알아보세요!

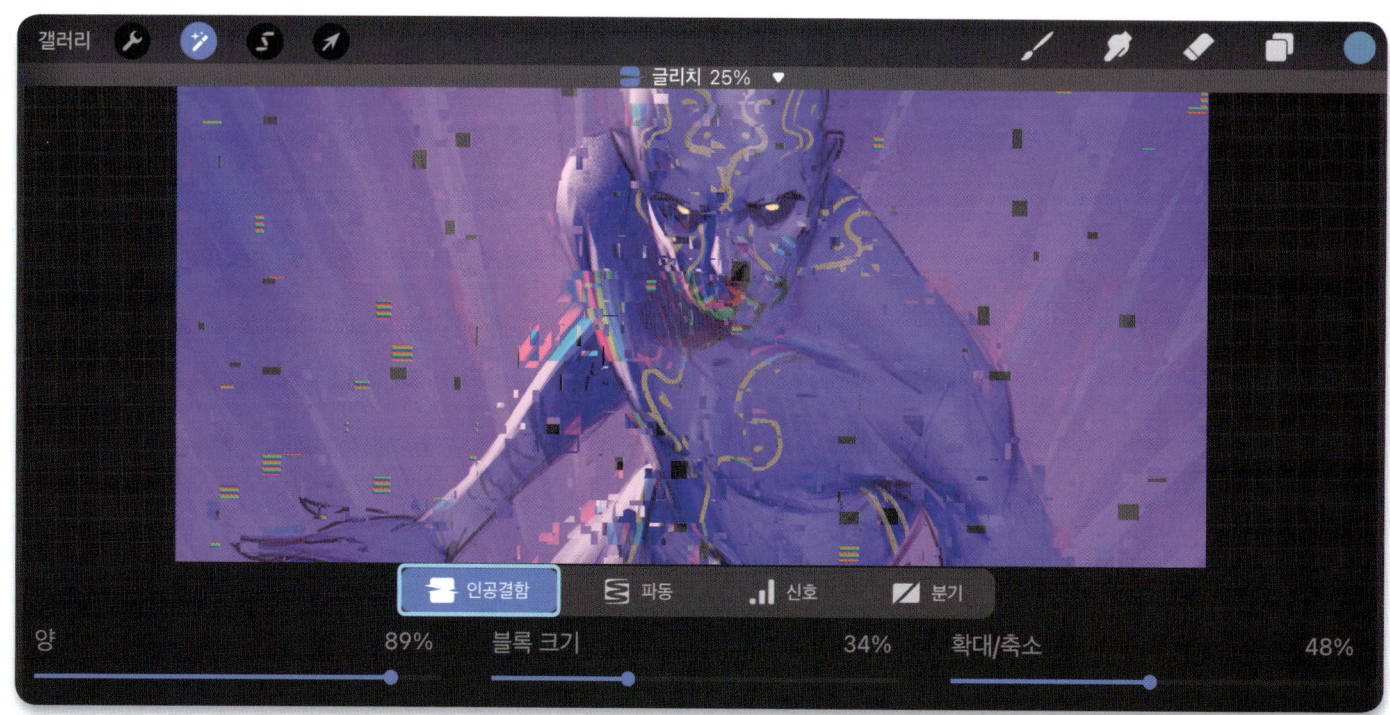

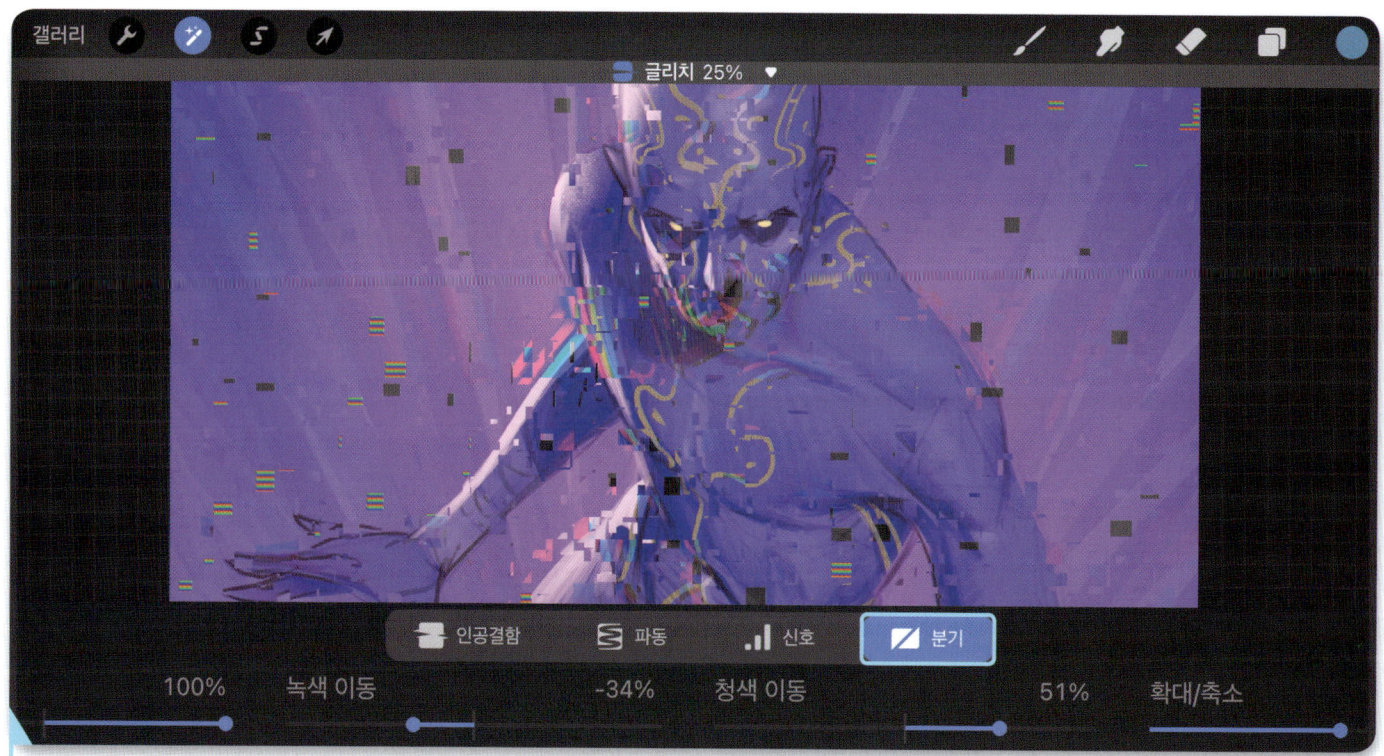

[글리치]를 적용해 미래를 배경으로 한 SF 느낌을 내보세요.

하프톤

[하프톤] 효과로는 이미지에 회색 또는 컬러 망점을 추가할 수 있습니다. 복제 생성된 망점을 이미지 전체나 단일 레이어에 적용해 오래된 인쇄본, 팝아트, 빈티지 만화책 등에서 본 것처럼 점으로 형성된 패턴을 만들 수 있어요. [하프톤] 메뉴에서는 [전체 색상 📖], [화면 프린트 ◎], [신문 📄] 옵션을 선택할 수 있습니다. 내 디자인에 가장 잘 맞는 옵션이 무엇인지 시험해 보세요.

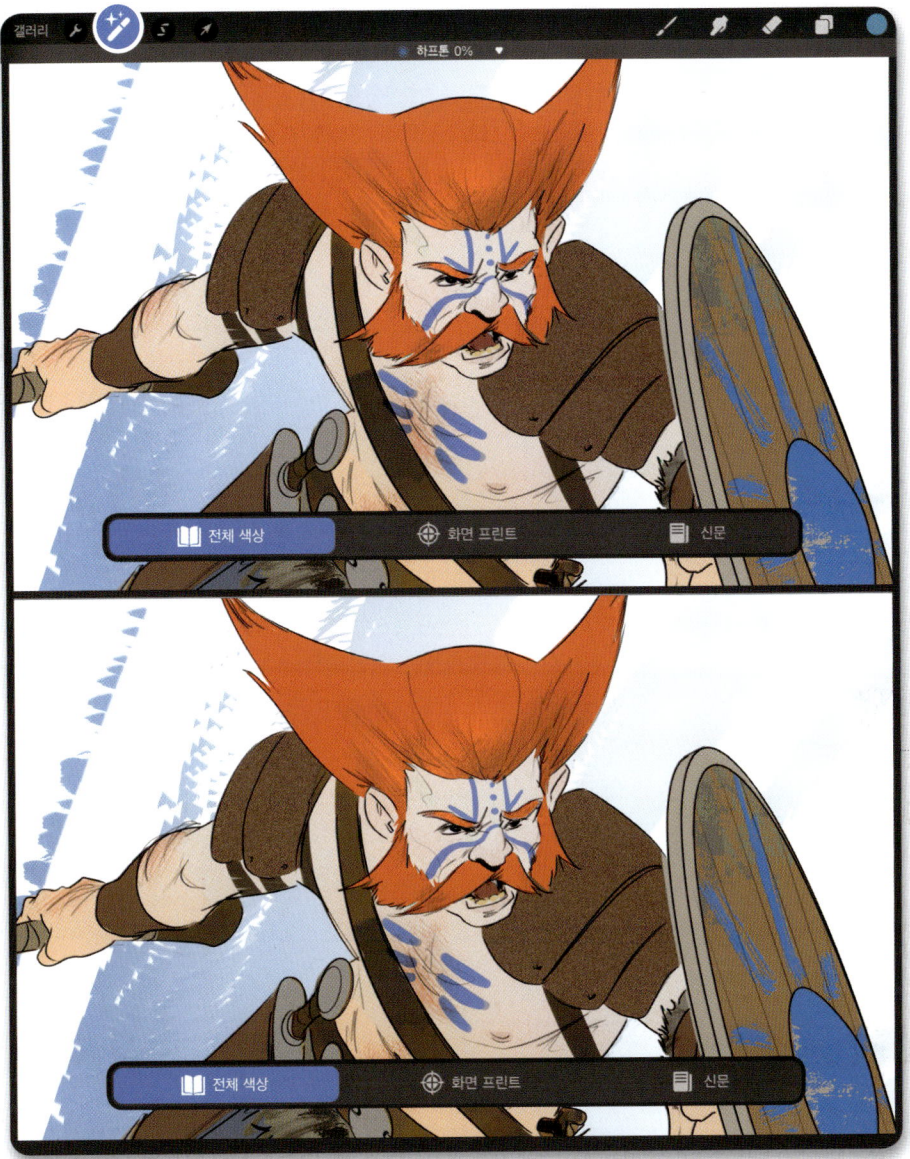

[하프톤] 효과로 캐릭터 디자인에 레트로 스타일의 오래된 인쇄본 느낌을 낼 수 있습니다.

색수차

'색수차'는 사진 분야에서 쓰이는 용어로 카메라 렌즈의 문제 때문에 발생하는 시각적 결함을 의미합니다. 카메라로 사진을 찍다 보면 어느 순간 렌즈에 모든 색이 잡히지 않고 물체 테두리에서 살짝 빗겨나간 색이 만들어지곤 하거든요. 디지털 페인팅에서도 영화나 미래적인 느낌을 주려고 이 현상을 모방하곤 합니다.

[글리치]와 마찬가지로 [색수차]도 선택한 레이어의 픽셀 위치를 살짝 옮기는 효과입니다. 두 가지 모드를 선택할 수 있는데, [원근] 모드는 중심의 원에서 멀어질수록 픽셀이 더 많이 옮겨져요. [옮겨놓기] 모드로는 효과를 적용하는 대상의 복제본을 손가락으로 밀어서 직접 옮길 수 있습니다.

다른 조정 효과들과 마찬가지로 과유불급을 명심하세요. 흥미롭고 인기 있는 효과이긴 하지만 지나치면 오히려 보기 안 좋을 거예요.

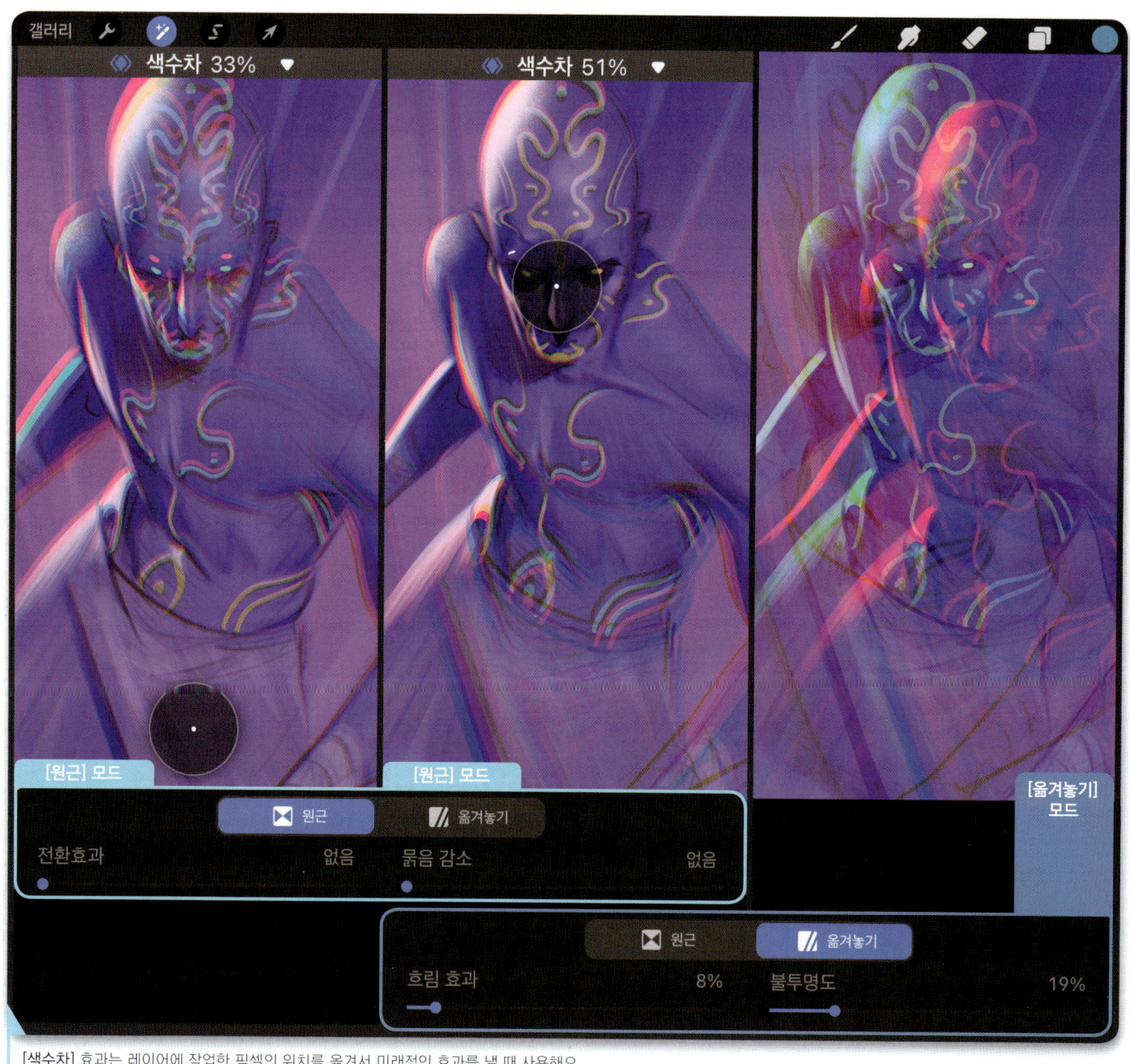

[색수차] 효과는 레이어에 작업한 픽셀의 위치를 옮겨서 미래적인 효과를 낼 때 사용해요.

픽셀 유동화

[픽셀 유동화]는 아주 강력하고 인기 있는 효과입니다. 현재 레이어나 선택 영역, 혹은 선택된 여러 레이어 안의 모든 픽셀을 내 손으로 직접 옮길 수 있죠. 따라서 이 효과를 이용해 인체를 미묘하게 조정하는 것부터 왜곡 효과를 극대화하는 것까지 다양한 변화를 시도해 볼 수 있습니다.

[조정 → 픽셀 유동화]를 선택하면 [픽셀 유동화] 메뉴가 나타납니다. 다양한 옵션이 있어서 원하는 픽셀을 어떻게 옮길지 결정할 수 있어요.

밀기

[밀기]는 아마도 가장 흔하게 사용되는 모드일 거예요. 옮기는 정도와 범위를 마음대로 조절할 수 있습니다. 조심스럽게 사용하면 인체에서 부자연스럽게 느껴지는 부분을 밀거나 당기고 구부려서 수정할 수 있어요.

[크기] 슬라이더로는 [픽셀 유동화] 브러시의 크기를 조절할 수 있습니다. 한 번에 조작할 수 있는 픽셀의 양이 달라져요. [압력] 슬라이더로는 효과의 강도를 결정할 수 있습니다. 하지만 애플 펜슬을 사용할 경우 내장된 압력 감지 기능으로 강도를 조절할 수 있기 때문에 보통은 100% 상태로 설정해 둬요.

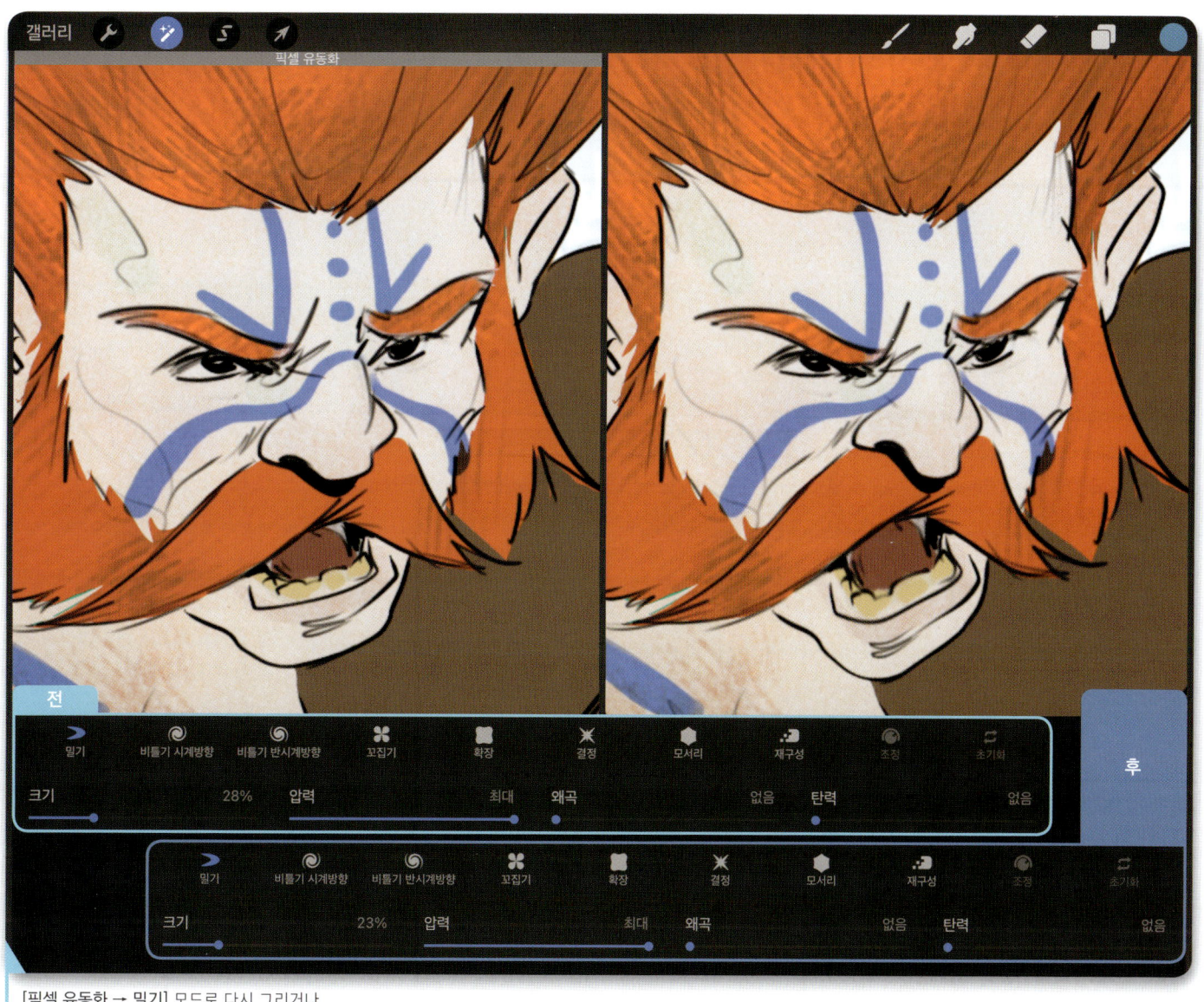

[픽셀 유동화 → 밀기] 모드로 다시 그리거나 칠할 필요 없이 캐릭터의 표정을 조정했습니다.

비틀기

[비틀기 ◉]는 흥미로운 효과를 추가할 수 있는 또 다른 창의적인 모드입니다(예시 이미지처럼 특히 배경에 잘 쓰여요). [왜곡]과 [탄력] 슬라이더를 조절하면 유동화가 적용되는 양상이 달라지는데요. [왜곡]의 경우 높게 설정할수록 무작위성을 높일 수 있어요. [탄력]으로는 손가락이나 펜을 화면에서 뗀 뒤 효과가 적용되는 시간의 길이를 결정할 수 있습니다.

> ### 아티스트의 팁: 픽셀 유동화 옵션
> [픽셀 유동화] 메뉴에는 다양한 옵션이 있습니다. [꼬집기]를 사용하면 적용하는 대상이 줄어들어요. [확장]을 쓰면 대상이 불룩 튀어나오고, [결정]을 쓰면 픽셀화됩니다. 캐릭터 디자인에는 그다지 유용한 옵션이 아닐지도 모르지만 어떤 효과를 낼 수 있는지 확인해 보세요!

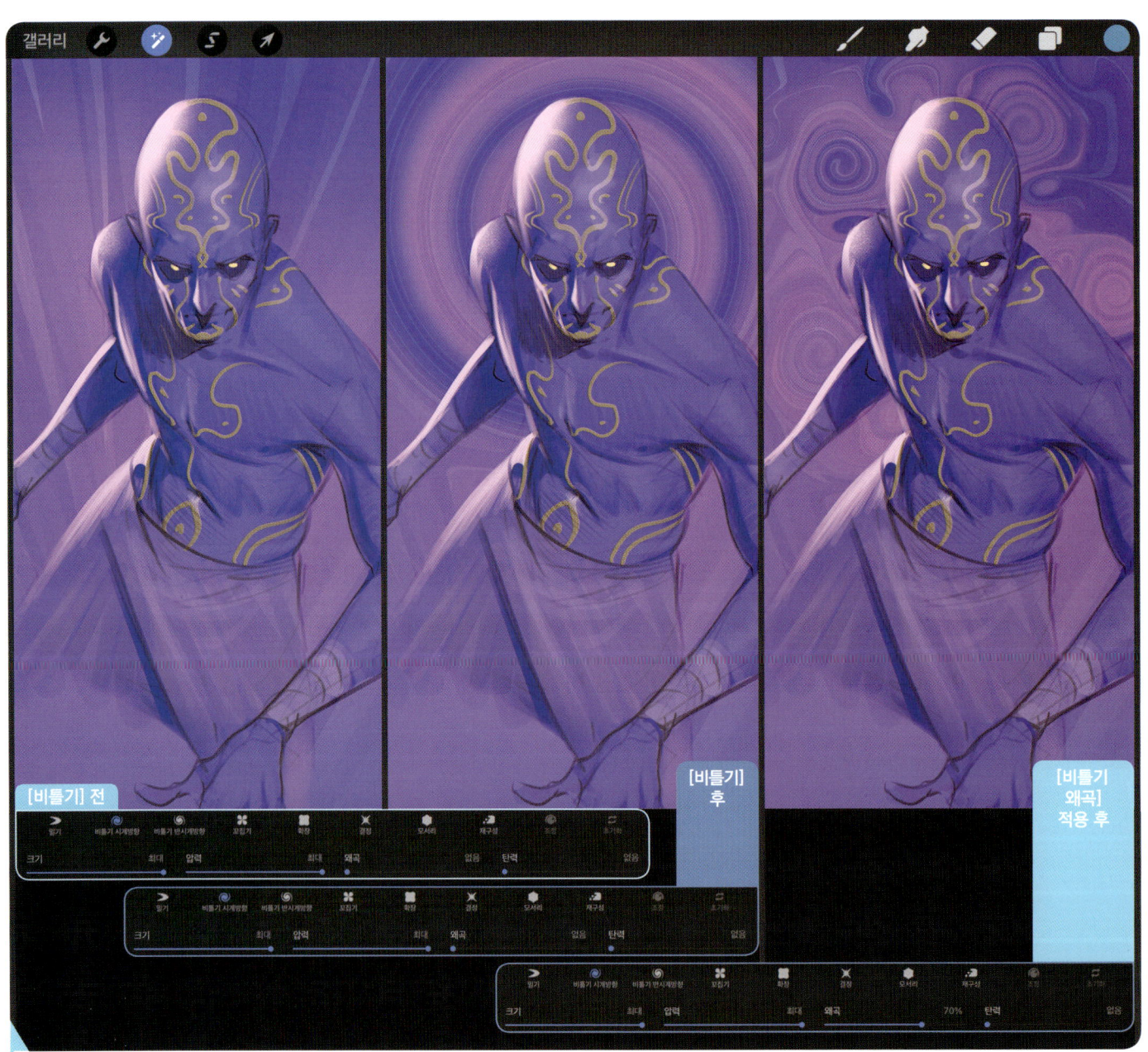

[픽셀 유동화 → 비틀기]를 사용해 캐릭터 디자인에 흥미롭고 변칙적인 효과를 냅니다.

복제

[복제]를 사용하면 원하는 브러시를 이용해 칠하는 부분에 선택된 영역의 복사본이 나타나도록 할 수 있습니다. [조정 → 복제]를 탭하면 [그리기]의 붓이 반짝이는 붓으로 변할 거예요. 원하는 브러시를 선택하고 화면에 나타난 원을 복제하고 싶은 영역으로 이동시킵니다. 그다음 다른 곳에 채색을 시작하면 원 안에 보이는 부분이 복제되어 나타나는 것을 확인할 수 있어요.

[복제]는 캐릭터 디자인이나 캔버스의 다른 영역을 복제하는 용도로 사용합니다.

10 · 동작

모든 캐릭터 아트워크 ⓒ 안토니오 스타파에르츠(Antonio Stappaerts)

학습 목표
10장에서는 다음과 같은 내용을 다룹니다.

- 텍스트 추가 방법 배우기
- 그리기 가이드 사용법 익히기
- 레이어에 그리기 도우미 적용하는 법 익히기
- 나에게 맞게 설정 바꾸기
- 작업 과정을 담은 타임랩스 비디오 내보내기
- QuickMenu 사용하는 법 배우기

상단의 툴 바에서 공구 모양의 🔧을 탭하면 [동작 🔧] 메뉴를 열 수 있습니다. 이 메뉴에는 다양한 옵션이 포함되어 있어요. 몇 가지 예를 들어 보면 캔버스에 문자를 입력할 수도 있고, 프로크리에이트를 나에게 맞게 조정해 사용할 수도 있죠. 작업 과정을 타임랩스 비디오로 내보낼 수도 있답니다.

공구 모양을 탭해 [동작] 메뉴를 불러오세요.

추가

[동작 🔧] 메뉴를 열면 몇 가지 탭 메뉴가 보일 거예요. 가장 처음에 있는 메뉴가 [추가 ➕]입니다. 다음과 같은 옵션들이 포함되어 있어요.

- **파일 삽입하기**: 아이패드나 클라우드 저장소에서 파일을 가져올 수 있습니다. 가져온 파일은 새로운 레이어로 추가될 거예요.
- **사진 삽입하기**: 기기의 사진 갤러리에서 사진을 가져올 수 있습니다. 가져온 사진은 새로운 레이어에 추가돼요.
- **사진 촬영하기**: 캔버스에 삽입하기 위해 사진을 촬영할 수 있습니다. 선택하면 아이패드의 카메라가 열릴 거예요.
- **텍스트 추가**
- **자르기 & 복사하기**: 선택 영역을 자르거나 복사할 수 있습니다(이 기능을 제스처로 사용하는 방법은 24쪽을 참고하세요).
- **캔버스 복사**: 캔버스 전체를 복사합니다.
- **붙여넣기**: 복사하거나 자른 콘텐츠를 붙여넣습니다.

텍스트 추가

[텍스트 추가]는 캐릭터를 디자인할 때 아주 유용한 기능입니다. 콘셉트 디자인 시트를 모아서 정리할 때 이름을 붙이거나 약간의 설명을 곁들이기도 하거든요. 그럴 때는 [동작 🔧 → 추가 → 텍스트 추가]를 선택해요. '텍스트'라는 문구가 입력된 상태로 새로운 텍스트 레이어가 생성됩니다. 입력하는 문자의 색상은 색상 견본에 보이는 색상이 적용됩니다. 텍스트의 모양을 바꾸고 싶을 때는 키보드 오른쪽에 있는 Aa 아이콘을 탭해 보세요. [스타일 편집기] 메뉴가 나타납니다. 여기에서는 서체와 스타일, 디자인, 속성을 바꿀 수 있어요. 또, 입력한 글자를 선택한 다음 색상 견본을 탭해 원하는 색으로 바꾸면 글자의 색도 바뀝니다.

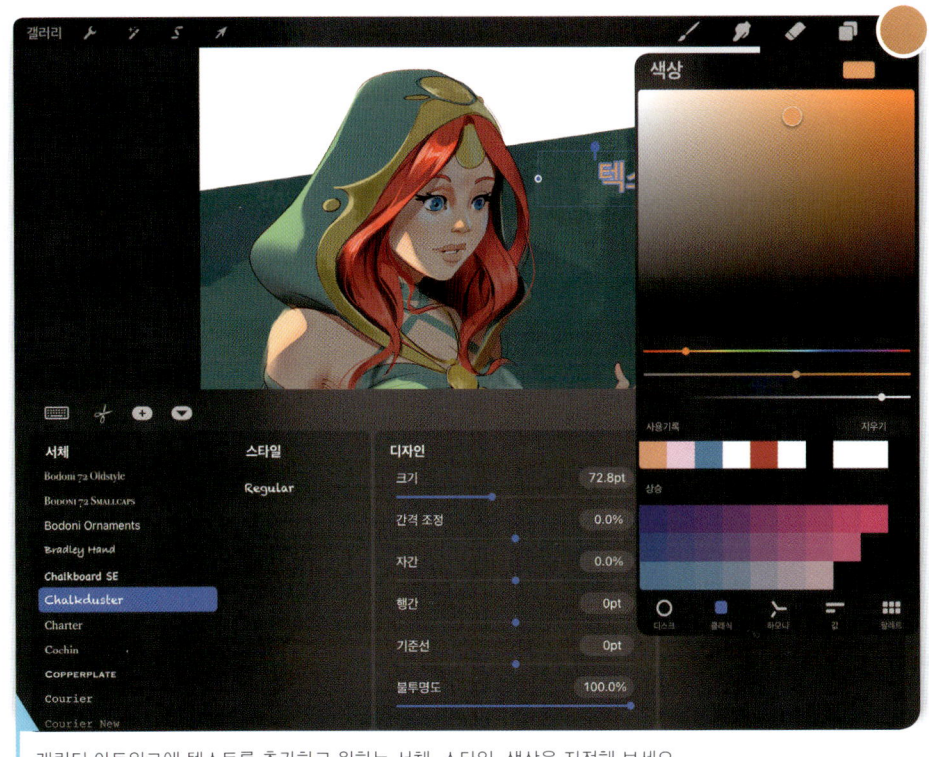

캐릭터 아트워크에 텍스트를 추가하고 원하는 서체, 스타일, 색상을 지정해 보세요.

캔버스

다음으로는 [캔버스] 탭이 있습니다. 캔버스의 속성을 확인하고 편집할 수 있어요. [잘라내기 및 크기 변경], [뒤집기], [레퍼런스 및 그리기 가이드 열기] 등 크게 세 종류의 옵션이 포함되어 있습니다.

잘라내기 및 크기 변경

[잘라내기 및 크기 변경] 옵션은 캔버스의 크기를 수정할 때 사용합니다. 드래그하면 원하는 크기로 만들 수 있죠. 더 세밀하게 조절하고 싶을 때는 오른쪽 위의 메뉴에 보이는 [설정]을 탭해 크기를 직접 입력할 수도 있습니다. 이때 아래쪽에 있는 슬라이더를 이용해 캔버스를 회전하는 것도 가능해요. 크기를 조정할 때마다 설정한 크기와 해상도에서 사용 가능한 최대 레이어 개수가 캔버스 상단에 표시됩니다.

[잘라내기 및 크기 변경] 옵션을 사용해 캔버스의 크기를 변경할 때는 새롭게 표시되는 사용 가능한 레이어의 개수를 꼭 확인하세요.

수평 뒤집기

[캔버스] 탭에는 캔버스를 수평으로 뒤집을 수 있는 옵션도 있습니다. 캐릭터를 디자인할 때 캔버스의 방향을 바꿔 새로운 각도로 캐릭터를 살펴보고 비율이나 디자인 면에서 미처 파악하지 못했던 실수를 찾을 수 있어요.

캔버스 정보

[캔버스] 메뉴 가장 아래에는 [캔버스 정보] 옵션이 있습니다. 파일의 용량, 사용된 레이어 개수, 캔버스 크기, 작업을 녹화한 시간 같은 세부 사항을 확인할 수 있어요. [녹화 시간]은 작품을 완성하기까지 실제 걸린 시간을 알 수 있어서 유용해요.

작업 중 정기적으로 캔버스를 뒤집어 보면 개선할 부분을 발견하는 데 도움이 됩니다.

레퍼런스

[레퍼런스]는 프로크리에이트에 새로 추가된 옵션입니다. [동작 → 캔버스 → 레퍼런스]를 활성화하면 분리된 작은 창이 새로 나타납니다. 어도비사의 포토샵에 사용되는 '내비게이터' 패널과 비슷한 방식으로, 캔버스 전체를 작은 이미지로 볼 수 있어요. 세부 작업을 하다가도 매번 이미지를 축소하지 않고 전체적인 캐릭터 디자인을 확인해 볼 수 있어 편리합니다.

하지만 더 중요한 기능은 이 창에 기기에 저장된 사진이나 이미지를 불러와 작업에 참고할 수 있다는 점일 거예요. 단, 레퍼런스 창으로 불러온 사진은 캔버스에 사용된 추가 레이어로 계산된다는 점을 기억해 두세요.

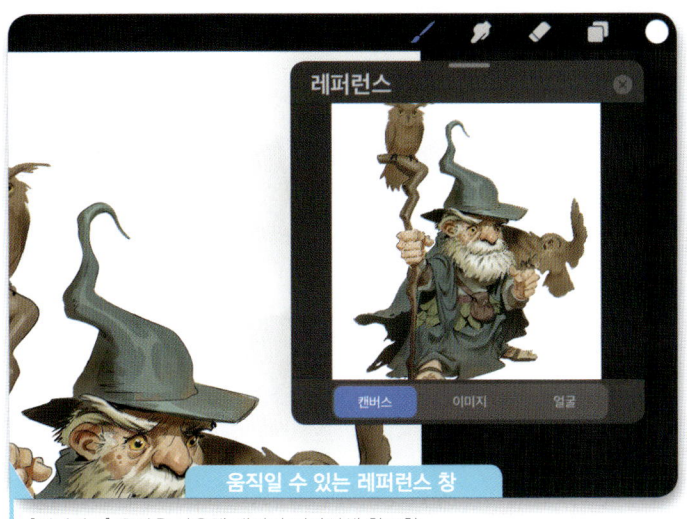

움직일 수 있는 레퍼런스 창

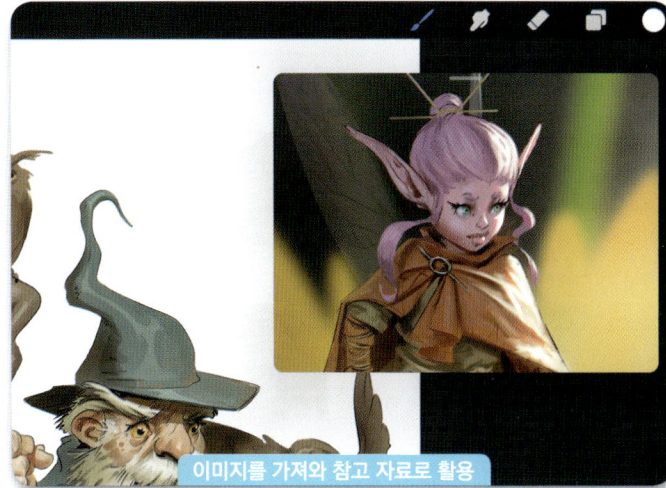

이미지를 가져와 참고 자료로 활용

[레퍼런스] 옵션을 사용해 캐릭터 디자인에 참고할 사진이나 이미지를 가져올 수 있어요.

그리기 가이드

[캔버스] 탭에는 또 다른 아주 편리한 옵션이 있어요. 바로 [그리기 가이드]입니다. 그림을 그릴 때 가이드라인으로 사용할 격자를 생성할 수 있죠. 활성화하면 캔버스 전체에 정사각형 격자가 나타나고, [그리기 가이드 편집] 옵션을 사용할 수 있습니다. 이 옵션을 탭하면 가이드의 종류와 속성을 선택할 수 있는 화면이 나와요. 종류에는 [2D 격자], [등거리], [원근], [대칭]이 있습니다. 모두 손쉽게 사용할 수 있고 공통적으로 가이드라인의 색상, 불투명도, 두께 등의 속성을 정할 수 있어요.

2D 격자

[2D 격자]는 균일한 간격의 가로선과 세로선으로 구성된 격자입니다. 캔버스를 일정한 간격으로 나누고 싶을 때나 가로 또는 세로 방향으로 완벽한 직선을 그어야 할 때 유용해요.

등거리

[등거리]는 세로선과 대각선으로 형성된 격자이며 정육면체와 다이아몬드로 구성됩니다. 평행한 대각선을 더 쉽게 그릴 수 있죠. 모바일 게임이나 복셀 아트(voxel art) 분야에서 아주 인기 있는 시각적 접근 방식인 아이소메트릭 스타일(isometric style)로 건물 등을 그릴 때 쓰기 좋아요. 모바일 게임에서 아주 인기 있는 투영 모드이기도 합니다(복셀 아트는 정육면체 블록으로 만드는 3D 아트를 말합니다).

원근

프로크리에이트에서 단연코 가장 유용한 도구로 꼽을 수 있는 [원근] 가이드로는 1점, 2점, 3점 투시를 위한 가이드라인을 생성할 수 있습니다. 화면을 탭해 소실점을 만들고 드래그해서 위치를 조정해 주세요. 지우고 싶을 때는 소실점을 다시 탭하면 됩니다. 여러 캐릭터와 물체가 등장하는 장면을 그릴 때, 복잡한 배경을 그릴 때 아주 소중한 도구가 될 거예요.

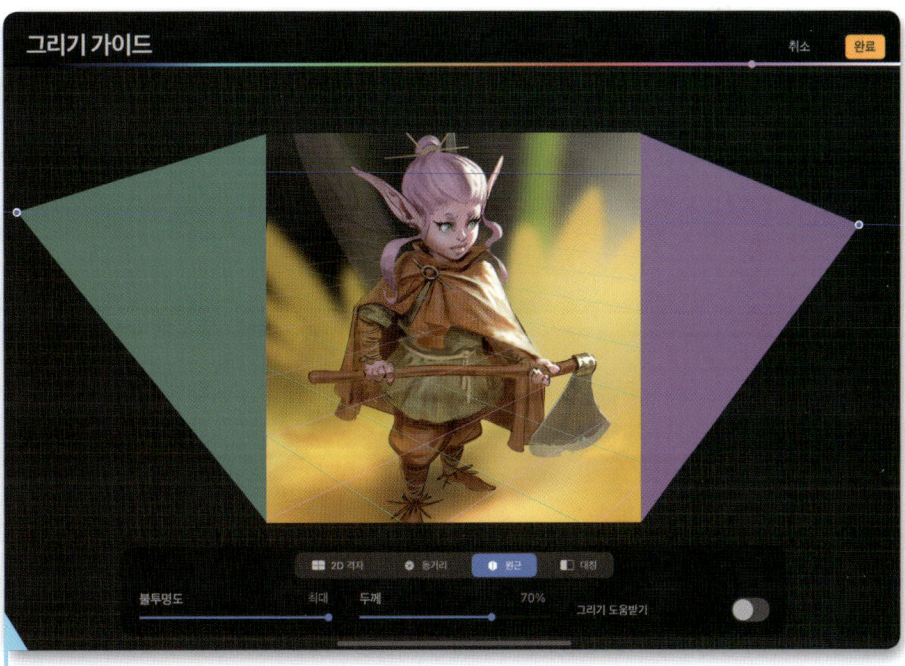

[원근]을 사용해 캔버스 위에 소실점을 정하고 투시 격자를 만들 수 있습니다.

대칭

[대칭 ▣] 옵션에서는 수직, 수평, 사분면, 방사상 중에서 사용하고 싶은 대칭의 종류를 선택할 수 있고 [회전 대칭]을 켜고 끌 수 있습니다. [회전 대칭]이 활성화되어 있으면 획을 그었을 때 또 다른 획이 바로 마주 보는 것이 아니라 대각선 방향에 거울에 비친 모습으로 나타나요. [대칭 ▣] 옵션은 캐릭터에 흥미로운 디테일을 추가할 때 쓰기 좋습니다. 별도의 레이어에 [대칭 ▣] 가이드를 사용해 복잡한 패턴을 그리고 [변형 ▸ → 뒤틀기]로 이 레이어를 캐릭터에 맞춰 변형시킬 수 있습니다.

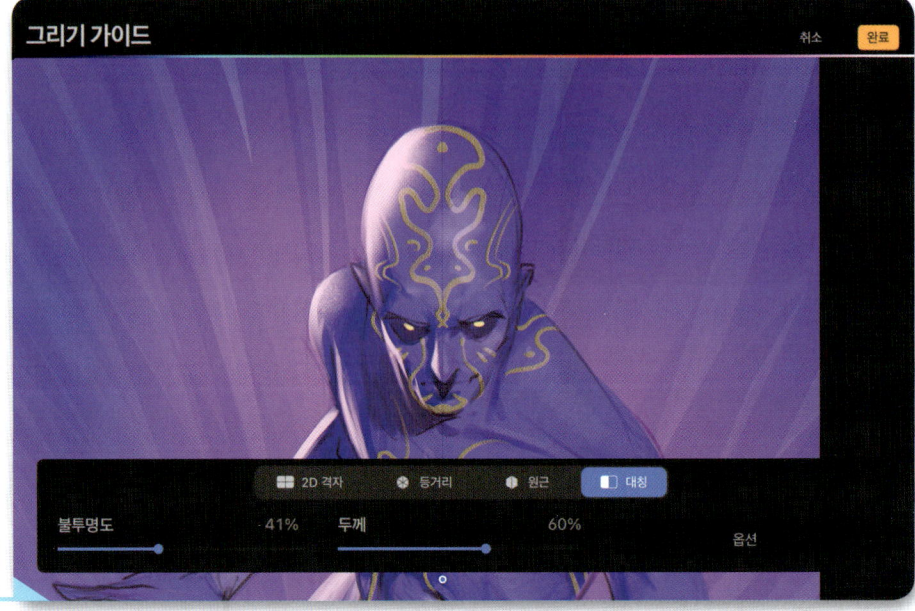

각기 다른 종류의 [대칭] 가이드를 사용해 캐릭터에 대칭으로 나타나는 디테일을 추가해 보세요.

아티스트의 팁: 그리기 도우미

[그리기 가이드]를 사용하면 획을 그을 때 가이드라인에 딱 맞춰서 그려지도록 스냅시킬 수도 있습니다. 건물이 많은 풍경을 투시에 맞게 그리거나 직선을 그려야 할 때 도움이 되는 기능이에요. 이 기능을 사용하려면 [그리기 가이드]를 활성화한 상태에서 레이어 옵션 메뉴를 열어 보세요. [그리기 도우미] 항목이 보일 거예요.

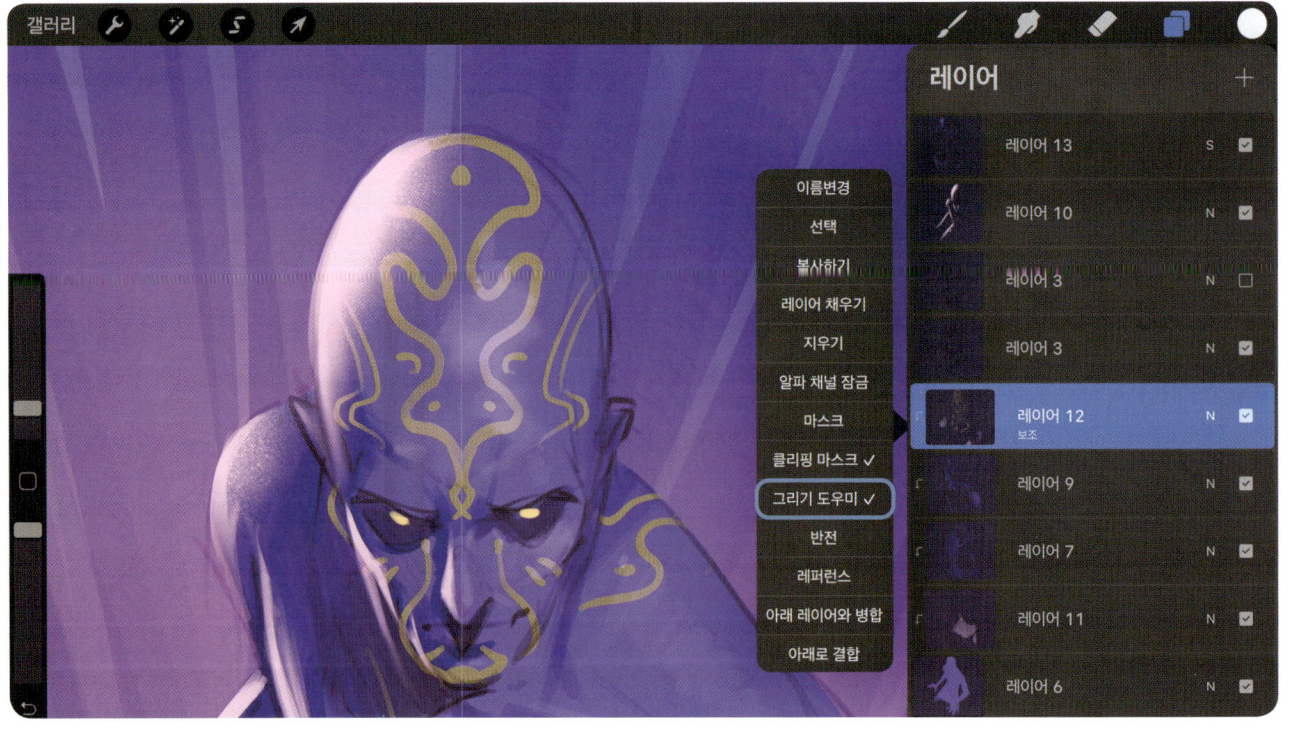

비디오

프로크리에이트는 작업 과정을 타임랩스 비디오로 녹화하는 기능이 기본으로 탑재되어 있다는 점에서 다른 디지털 페인팅 앱과 차별화됩니다. [동작 → 비디오]를 탭하고 [타임랩스 녹화]를 활성화하세요. 그러면 프로크리에이트가 모든 획과 동작을 단계별로 영상에 기록할 거예요. 타임랩스는 작가들에게 굉장히 이로운 기능입니다. 내 작업 과정을 객관적으로 보면서 배우는 점도 많을뿐더러 이 영상을 다른 사람들과 공유하거나 교육 자료로 쓸 수도 있거든요. 현재 그리고 있는 작품의 타임랩스 비디오를 보려면 [타임랩스 다시 보기]를 탭하면 됩니다. 화면 위에서 손가락을 좌우로 밀어 되감아 볼 수도 있고 빠르게 건너뛰는 것도 가능해요.

타임랩스 비디오를 내보내고 싶을 때는 [타임랩스 비디오 내보내기]를 탭합니다. 전체 길이 영상을 내보내거나 30초로 압축한 버전을 내보낼 수 있어요. 원하는 옵션을 선택한 뒤에는 내보내는 비디오를 어디에 저장할지 결정해 주세요.

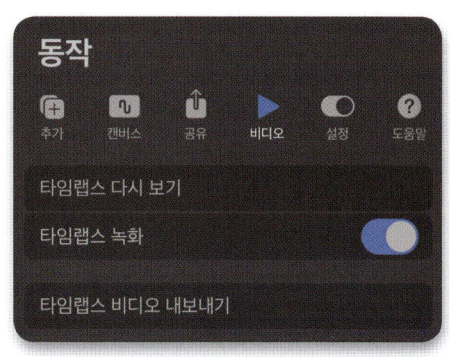

타임랩스 비디오를 보면서 자신의 작업 과정에서 더 나아질 수 있는 부분을 찾아보세요.

설정

[설정 🌙] 탭에는 프로크리에이트를 나에게 맞게 설정할 수 있는 옵션이 있습니다.

밝은 인터페이스
프로크리에이트의 기본 설정인 어두운 인터페이스가 마음에 들지 않을 경우 활성화해 사용할 수 있습니다.

오른손잡이 인터페이스
브러시 크기 및 불투명도 슬라이더의 위치를 맞은편으로 옮겨 주로 사용하는 손이 아닌 반대쪽 손으로 조작할 수 있게 설정하는 옵션입니다.

브러시 커서
옵션을 [활성화/비활성화]하면 채색할 때 브러시 팁의 윤곽선이 보이거나 사라집니다.

프로젝트 캔버스
옵션을 활성화하면 다른 기기에 내 화면을 공유할 때 인터페이스를 숨기고 캔버스를 공유할 수 있습니다.

레거시 스타일러스 연결
이름 그대로 서드파티 스타일러스 펜을 연결할 때 사용합니다. 애플 펜슬이 없을 때에만 설정합니다.

압력 및 다듬기
획을 그을 때 적용되는 압력이 프로크리에이트에서 어떻게 해석될지 변경할 수 있습니다.

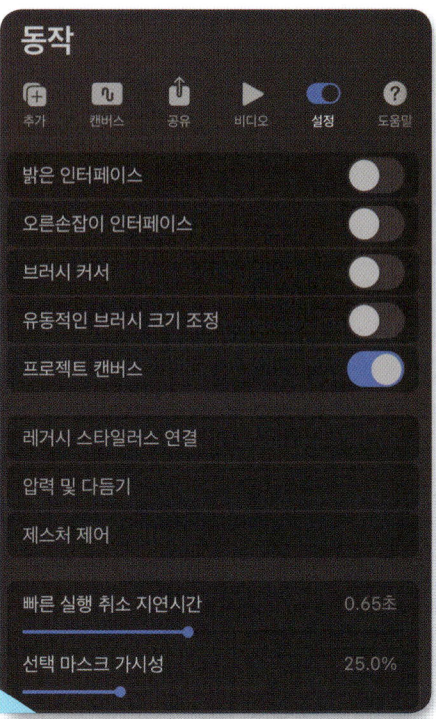

[설정]에 있는 옵션들을 살펴보면서 프로크리에이트를 나에게 맞게 조정해 보세요.

아티스트의 팁: 압력 감도 곡선

그림을 그릴 때 애플 펜슬이나 스타일러스 펜을 잡는 방식과 프로크리에이트의 민감도가 잘 맞도록 [압력 감도 곡선]을 바꿔 보세요. 기본적으로 [압력 감도 곡선]은 왼쪽 하단에서 오른쪽 상단을 향하는 대각선으로 설정되어 있습니다. 이 선은 위아래로 드래그해 바꿀 수 있어요. 펜을 눌러서 쓰는 타입이라면 선의 가운데 부분을 오목하게(U 모양) 들어가도록 아래쪽으로 드래그해 압력에 덜 민감하게 바꿉니다. 펜을 누르지 않고 가볍게 쓴다면 선의 가운데 부분을 볼록하게(∩ 모양) 튀어나오도록 위쪽으로 드래그해 주세요. 압력을 더 잘 감지해 섬세한 획도 잡아낼 수 있게 됩니다.

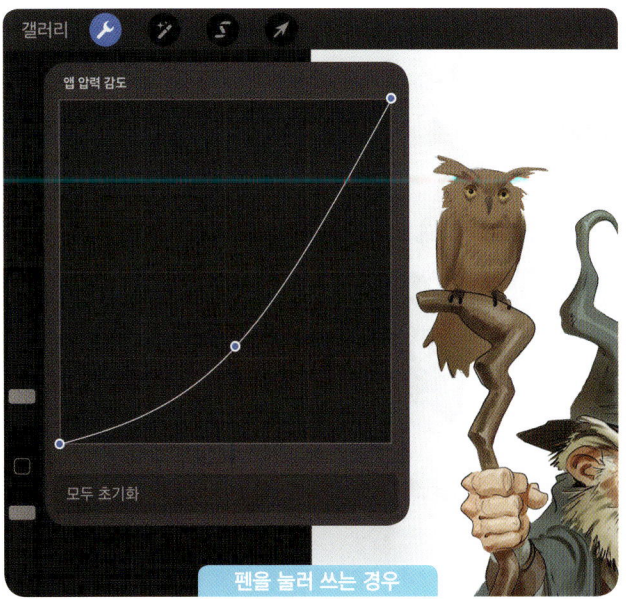

펜을 눌러 쓰는 경우

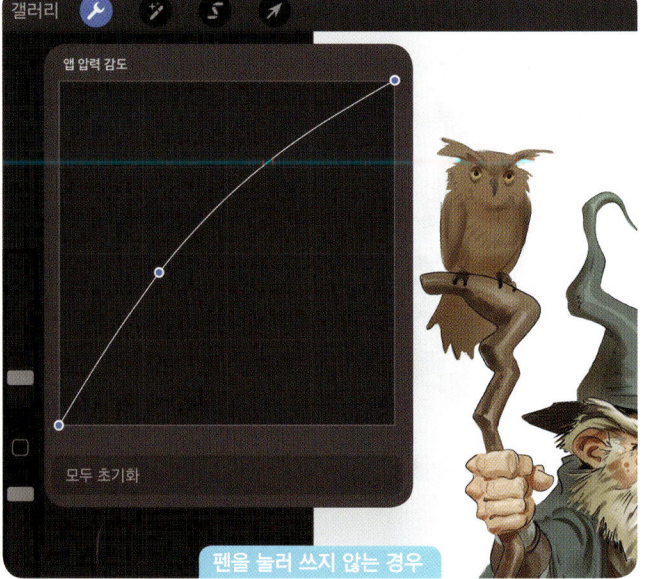

펜을 눌러 쓰지 않는 경우

제스처 제어

[설정 ◉] 탭의 마지막 옵션은 [제스처 제어]입니다. 프로크리에이트에 사용하는 다양한 제스처를 쓰기 편하게 사용자의 작업 방식에 맞춰 최적화할 수 있습니다. 예를 들어 애플 펜슬이 아닌 손가락으로 화면을 터치할 때마다 사용 중인 도구가 [문지르기 ✍]로 전환되게 설정할 수도 있고, [그리기 도움받기 ⬢]를 활성화하는 제스처를 설정하거나 [스포이트 툴 ◉]을 불러오는 방법을 바꿀 수도 있어요.

[QuickMenu ▱]는 2세대 애플 펜슬을 사용하는 사람이라면 누구에게나 유용할 거예요. 편리한 기능과 옵션으로 구성된 메뉴를 불러올 수 있거든요. [제스처 제어 → QuickMenu ▱]로 들어가면 애플 펜슬을 두 번 탭하는 것과 같은 제스처로 작동되게 설정할 수 있습니다. 불러오는 메뉴는 내가 가장 많이 사용하는 기능으로 변경할 수도 있어요.

하나의 [QuickMenu ▱]에는 여섯 개의 단축키가 있습니다. 하지만 원한다면 [QuickMenu]를 여러 개 만들 수 있어요. [QuickMenu] 중앙의 사각형을 탭하면 추가로 [QuickMenu]를 만들 수 있는 작은 창이 열립니다. 스케치할 때, 채색할 때, 애니메이션을 만들 때처럼 작업에 따라 다른 메뉴가 필요할 때 활용하면 편리할 거예요.

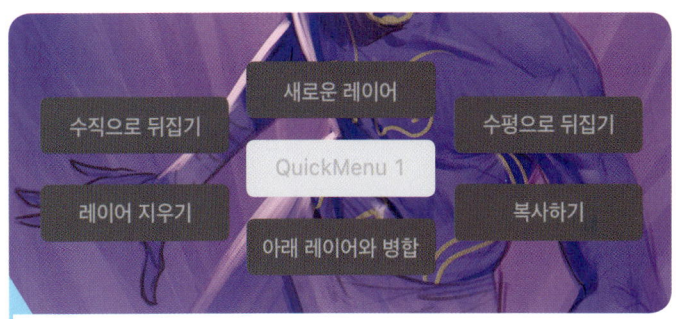

가장 자주 사용하는 기능과 도구가 나오도록 [QuickMenu]를 바꿔 보세요.

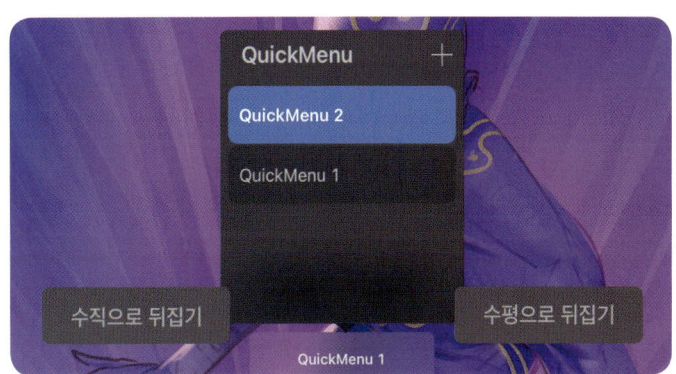

[동작 → 설정 → 제스처 제어]에서 어느 제스처가 어느 기능을 할지 나에게 맞게 바꿔 보세요.

둘째마당 · 캐릭터 디자인의 핵심

모든 아트워크 ⓒ 파트리차 부이치크(Patrycja Wójcik)

11 · 작업 흐름

(준비 파일)
- 11_캐릭터 아트워크01
- 11_캐릭터 아트워크02
- 11_얼굴 아트워크

학습 목표
11장에서는 다음과 같은 내용을 다룹니다.

- 기본적인 형태로 캐릭터 구성하기
- 러프 스케치와 정밀한 선화 완성하기
- 별도의 레이어에 단색 추가하기
- 음영과 그림자, 디테일, 텍스처를 개별 레이어에 추가하기

01

브러시 라이브러리의 [스케치 ▲] 세트에 포함된 브러시를 사용해 가볍게 캐릭터 스케치를 시작합니다. 전체적인 형태에 집중하고 세부 묘사는 진행하지 마세요. 머리는 타원으로 그려요. 턱선은 삼각형 형태입니다. 토르소(몸통)는 가슴과 엉덩이로 구성됩니다. 가슴은 갈비뼈 모양을 단순화시킨 것과 비슷하게 각진 부분을 둥글게 다듬은 사각형으로 그리고, 그 아래에 다이아몬드와 비슷한 형태로 엉덩이를 그려 가슴과 연결합니다. 마치 장난감 인형에서 보던 구조와 같죠. 팔다리도 다이아몬드와 비슷한 형태로 그립니다. 근육을 보여주는 곳은 넓게, 관절에 연결되는 부분은 좁게 그려요. 형태를 이루는 선 역시 팔꿈치나 무릎 같은 관절 부분에서는 살짝 구부러지도록 표현하는 것이 좋습니다.

초기 캐릭터 스케치는 러프하게 세부 묘사가 아닌 형태에 집중해서 그려야 합니다.

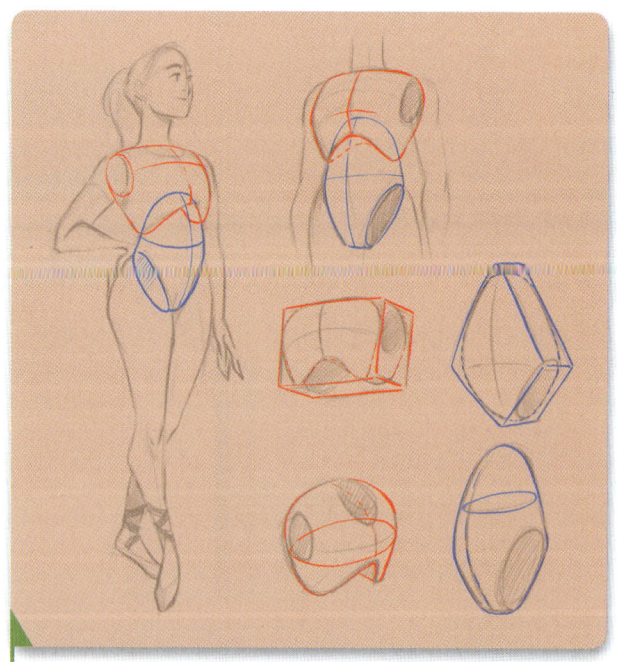

캐릭터를 기본적인 형태로 구성하고 몸통은 두 부분으로 나누세요.

02

기본적인 형태로 구성된 러프 스케치를 완성했으면 이제 그 위에 캐릭터를 스케치할 차례입니다. 디자인이 마음에 들고 스케치에 자신이 있다면 이 단계에서 선화가 완성될 거예요. 스케치와 기본 형태 레이어의 불투명도를 10~20% 정도로 낮춰 여전히 보이기는 하지만 지금부터 그릴 정밀한 선화와 헷갈리지는 않을 정도로 흐릿하게 설정합니다.

스케치를 다음 단계를 위한 가이드라인으로 사용하는 거예요. 선화를 그릴 새로운 레이어를 만들고 [잉크 → 드라이 잉크] 브러시를 선택합니다. 이 브러시는 살짝 텍스처가 들어간 정교한 선을 그을 수 있어서 디테일을 살린 선화를 그릴 때 이상적입니다.

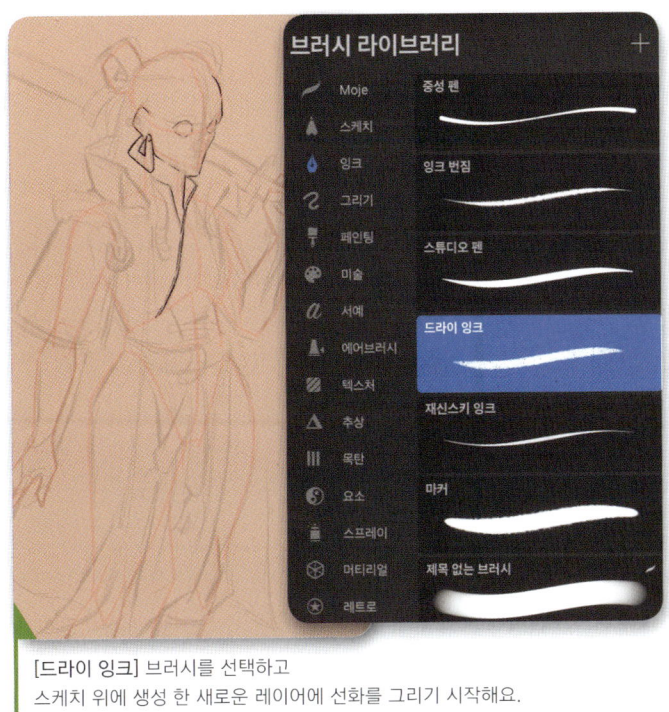

[드라이 잉크] 브러시를 선택하고
스케치 위에 생성 한 새로운 레이어에 선화를 그리기 시작해요.

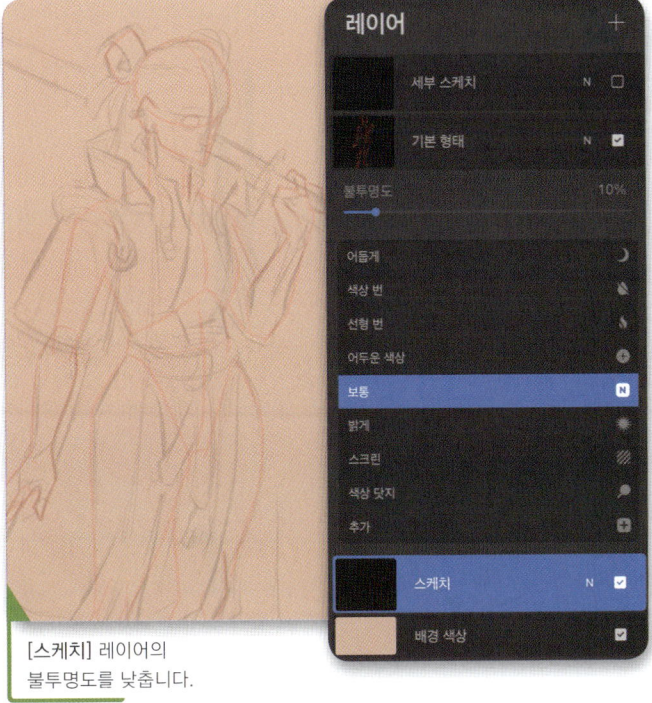

[스케치] 레이어의
불투명도를 낮춥니다.

03

세부적인 묘사를 할 때는 선에 초점을 맞춰 보세요. 매끄럽고 부드러운 둥글둥글한 선을 사용하면 캐릭터가 친근하고 선량하며 온화해 보일 거예요. 날카롭고 곧으며 각이 진 시원시원한 선을 사용하면 강하고 고집 세며 호전적이고 적대적인 느낌의 캐릭터가 만들어지죠. 세 번째 접근 방식은 가볍고 둥글둥글한 선을 곧고 날카로운 선과 조합해 리듬을 만드는 것입니다. 예시의 캐릭터는 옷과 머리카락, 칼의 형태에 흐르는 듯한 선을 사용해 팔다리 및 얼굴의 곧은 선과 균형을 맞췄습니다.

이 캐릭터에는 곡선과 직선을
균형 있게 사용했습니다.

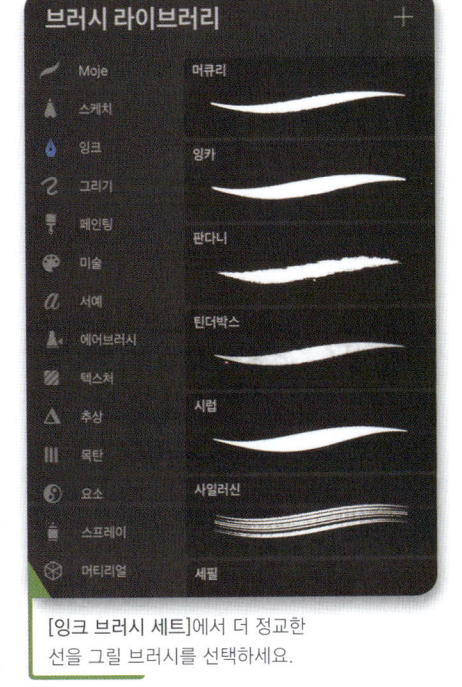

[잉크 브러시 세트]에서 더 정교한
선을 그릴 브러시를 선택하세요.

04

잉크 브러시로 선화를 완성했으면 이제 색을 입힐 차례입니다. 스케치와 기본 형태 레이어의 선택을 해제해 보이지 않게 설정하고 선화만 보이게 해 주세요. 그리고 선화 레이어의 불투명도를 30~40%로 설정한 다음 혼합 모드를 [오버레이 ⬇]로 바꿉니다. 이제 원하는 색을 선택하고 획의 경계가 날카로운 브러시를 사용해 캐릭터를 구성하는 형태의 윤곽을 그려 주세요. 예를 들면 머리카락에 전체적인 윤곽선을 그릴 수 있겠죠. 그다음 상단 오른쪽의 [색상 견본 🟡]을 누른 채로 끌고 와서 윤곽선 안에 색을 채웁니다. 같은 방식을 반복해 색상별로 또는 몸의 부분별로 새로운 레이어를 만들고 색을 채웁니다. 디자인이 강렬해 보이려면 빨간색과 녹색처럼 대조를 이루는 색을 어떻게 활용할 수 있을지 생각해 보세요. 선화가 밑에서 살짝 드러나 보이는 상태라 서로 다른 형태를 구분하고 각 부분을 알맞은 색으로 채울 수 있을 거예요.

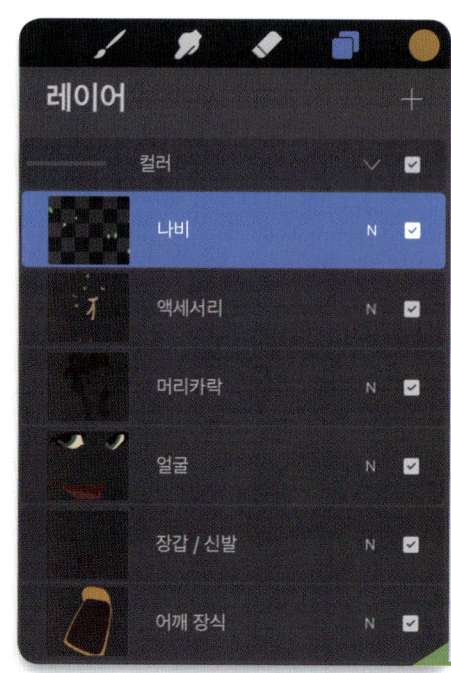

색상이나 몸의 각 부분, 혹은 아이템별로 새로운 레이어를 만드세요.

선화를 그린 레이어의 불투명도를 낮추고 혼합 모드를 [오버레이]로 설정합니다.

05

단색으로 색을 채운 후에 레이어 패널을 깔끔하게 유지할 수 있도록 색을 입힌 레이어를 모두 컬러 그룹으로 모아 주세요. 다음 단계는 간단하게 음영을 넣는 거예요. 캐릭터의 윤곽을 벗어나지 않고 그림자를 칠할 수 있도록 새로운 레이어를 만들고 마스크 옵션을 사용할 거예요. 하지만 이를 위해서는 먼저 일시적으로 컬러 그룹을 병합해야 합니다. 그다음 병합된 레이어를 탭하고 레이어 옵션의 [선택 S]을 이용해 실루엣 전체를 선택해 주세요. 그리고 [동작 🔧 → 추가 → 복사하기]로 병합한 버전을 복사해요. 이제 다시 개별적으로 레이어를 사용할 수 있게 컬러 그룹의 병합을 실행 취소합니다. 그런 뒤 [동작 🔧 → 추가 → 붙여넣기]를 사용해서 앞서 복사한 병합된 버전을 새로운 레이어에 붙여넣어요. 병합된 이미지를 붙여넣은 레이어에서 다시 한번 레이어 옵션의 [선택 S]을 사용한 뒤, 그림자를 작업할 레이어를 탭하고 레이어 옵션의 [마스크]를 선택합니다. 그러면 인물의 실루엣 모양으로 레이어 마스크가 생성될 거예요. 이제 마스크를 만드는 데 사용한 병합된 이미지 레이어를 삭제해 사용 가능한 레이어 수를 늘립니다. 다음으로 그림자 레이어의 혼합 모드를 [곱하기 X]로 바꾸고 불투명도를 30~50%로 맞춰 주세요. 짙은 파란색이나 보라색으로 경계가 깔끔하게 떨어지는 단색의 그림자를 넣어 필요한 부분의 구역을 나누고 이미지에 입체감이 생기게 해요. [잉크 💧 → 드라이 잉크]처럼 획의 가장자리가 날카로운 브러시를 사용합니다.

> ### 아티스트의 팁
> 너무 많은 디테일을 추가하거나 모든 경계를 부드럽게 처리하려고 하지 마세요. 캐릭터의 겉모습을 통해 전달되었으면 하는 스토리에 우선 집중합니다. 약간의 선과 획을 그대로 남겨두면 캐릭터가 더 생기있고 경쾌해 보일 수 있어요.

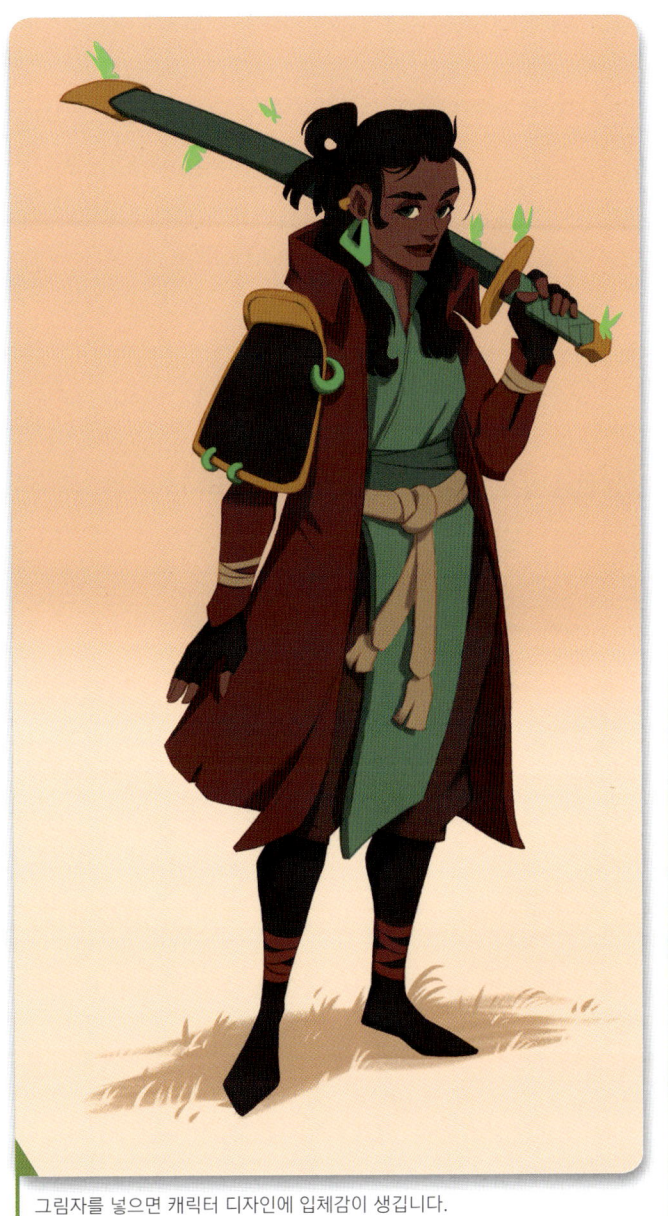

그림자를 넣을 때는 선 바깥으로 빠져나가지 않게 [레이어 마스크]를 만들어 주세요.

그림자를 넣으면 캐릭터 디자인에 입체감이 생깁니다.

06

이제 에어브러시로 캐릭터에 음영을 추가할 수 있습니다. [에어브러시 → 미디움 하드 에어브러시]를 사용할 수 있어요. 음영을 작업할 단색 레이어에는 [알파 채널 잠금]을 활성화해 주세요. 그러면 이미 만들어 둔 형태 안에서만 음영을 추가할 수 있습니다. 이 옵션은 약간의 색 변화나 텍스처가 들어간 깔끔하고 심플한 색 영역을 만들 때 유용해요. 음영을 다 넣었다면 캐릭터의 옷, 칼 등에 각각 새 레이어를 만들어 세부 묘사와 텍스처를 추가합니다. 레이어의 혼합 모드를 다양하게 시험해 보면서 묘사가 가장 돋보이는 모드를 선택해 주세요. 마지막으로 혼합 모드를 [추가 +]로 설정한 별도의 레이어를 만들고 역광을 넣어 주면 완성입니다.

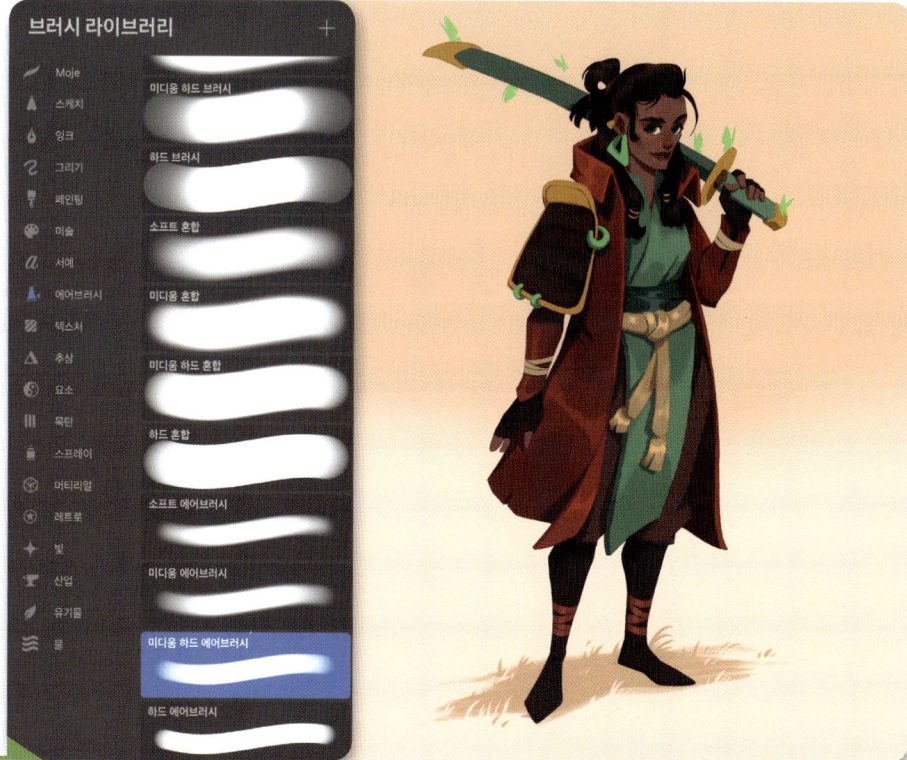

[에어브러시]를 사용해 그림자를 추가합니다.

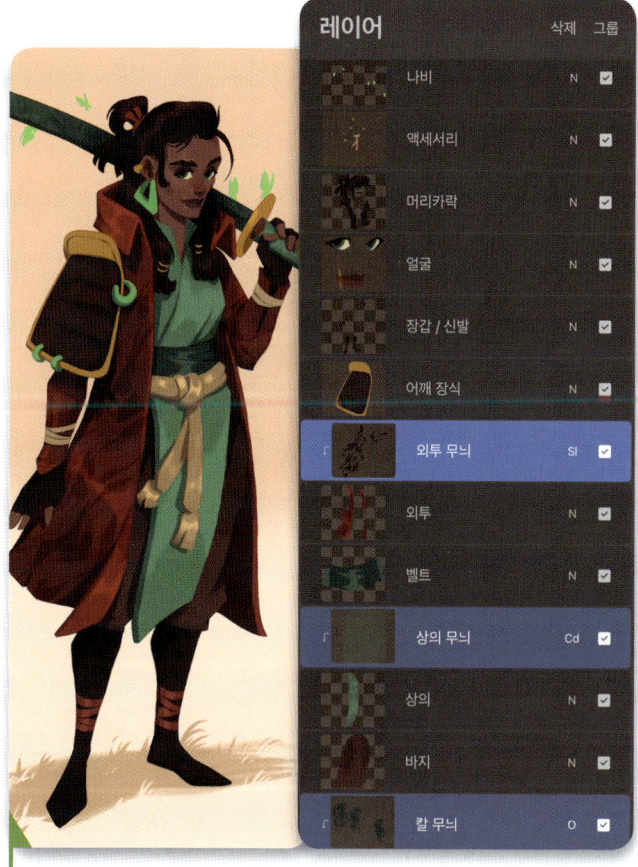

각각 별도의 레이어를 만들어 세부 묘사와 텍스처를 추가해 주세요.

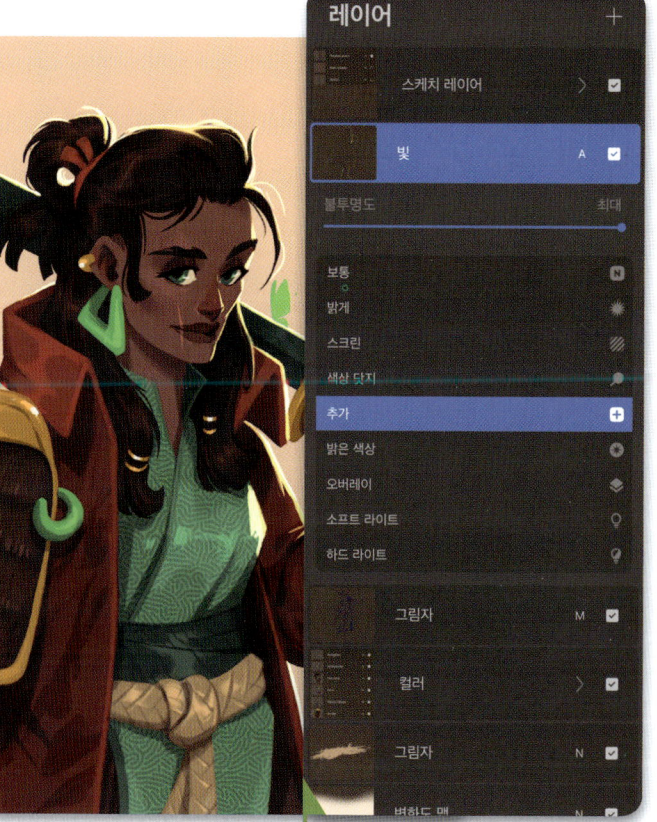

캐릭터의 가장자리를 따라 역광을 표현할 때는 레이어 혼합 모드를 [추가]로 설정합니다.

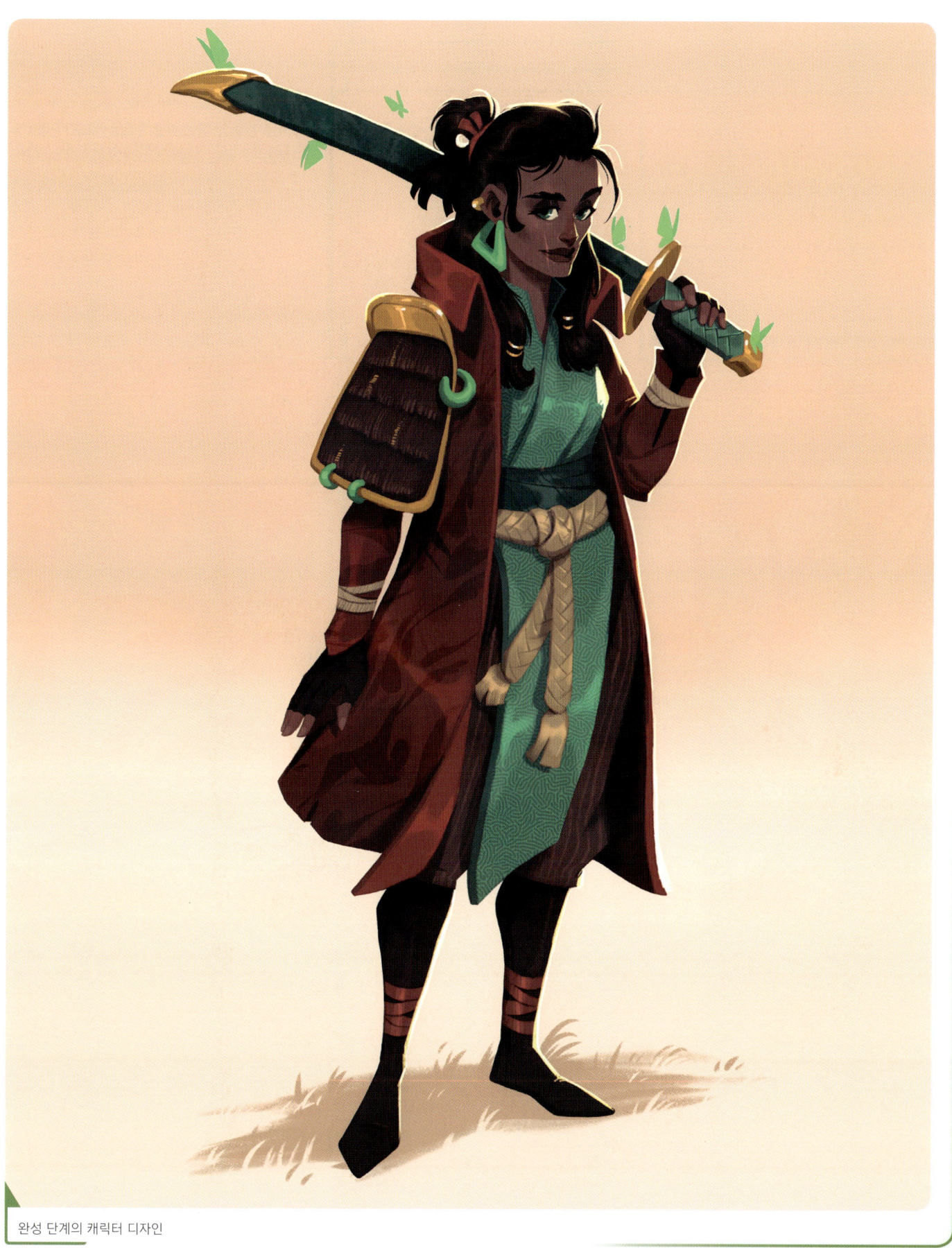

완성 단계의 캐릭터 디자인

12 · 입술

학습 목표
12장에서는 다음과 같은 내용을 다룹니다.

- 입술의 형태를 스케치하고 윤곽 잡기
- 입술에 색을 입히고 빛과 그림자를 추가해 음영 표현하기

01

입술은 저마다 모양도 크기도 다릅니다. 얇기도 하고 두껍기도 하고, 크기도 하고 작기도 하고, 윗입술의 산 모양이 뾰족하기도 하고 좀 더 둥그스름하기도 합니다. 사람의 나이에 따라서 모양도 달라지죠. 젊은 사람의 입술은 탄력 있고 매끄럽습니다. 하지만 나이 든 사람의 피부는 탄력이 떨어질 거예요. 그래서 입술도 가늘어지고 덜 통통해 보이는 경우가 많습니다. 입술 표면이나 주위에 주름도 생기고요. 입꼬리도 볼과 마찬가지로 살짝 아래로 처지게 됩니다. 따라서 나이 든 사람을 그릴 때는 입꼬리 쪽에 약간 비스듬한 선을 그리고 입술에 깊어진 주름을 추가합니다.

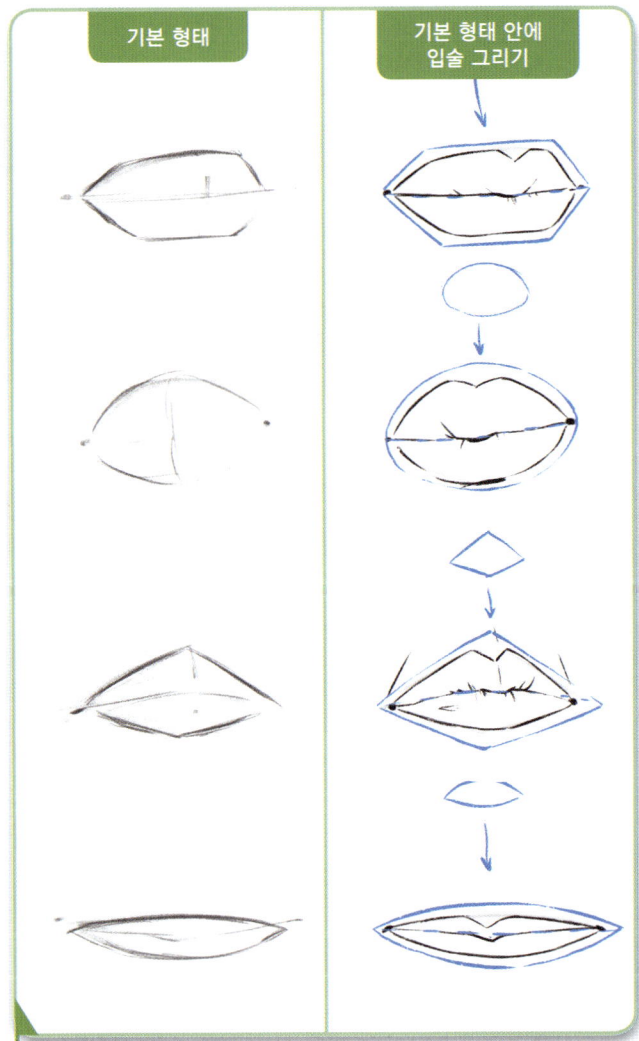

입술은 두껍고 통통한 모양부터
얇고 좁은 모양까지 형태가 다양합니다.

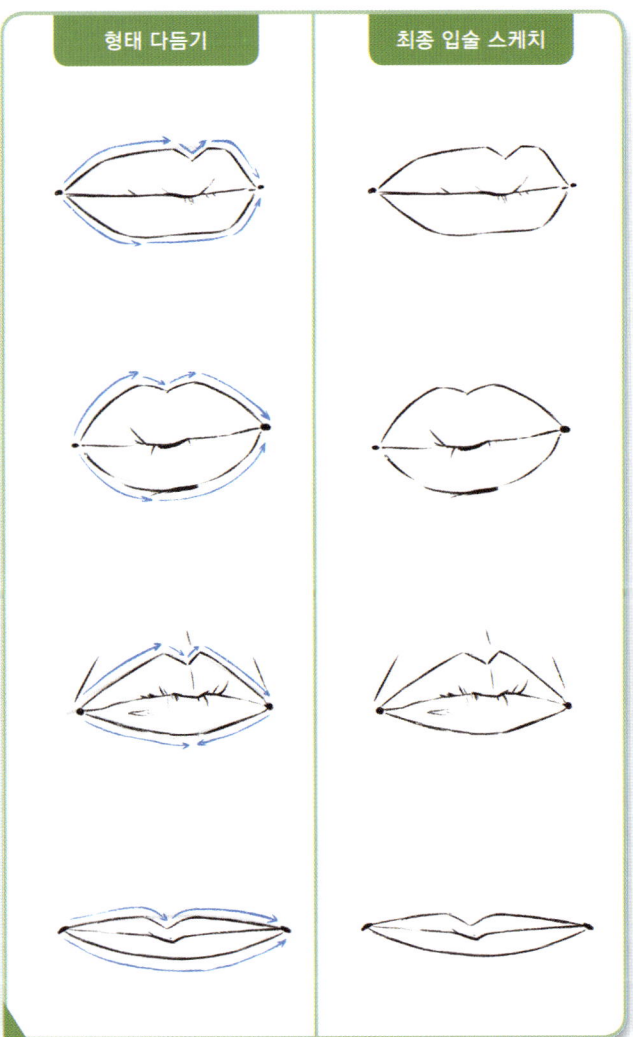

어떤 입술은 둥그스름하지만
어떤 입술은 윗입술이 뾰족한 산 모양이에요.

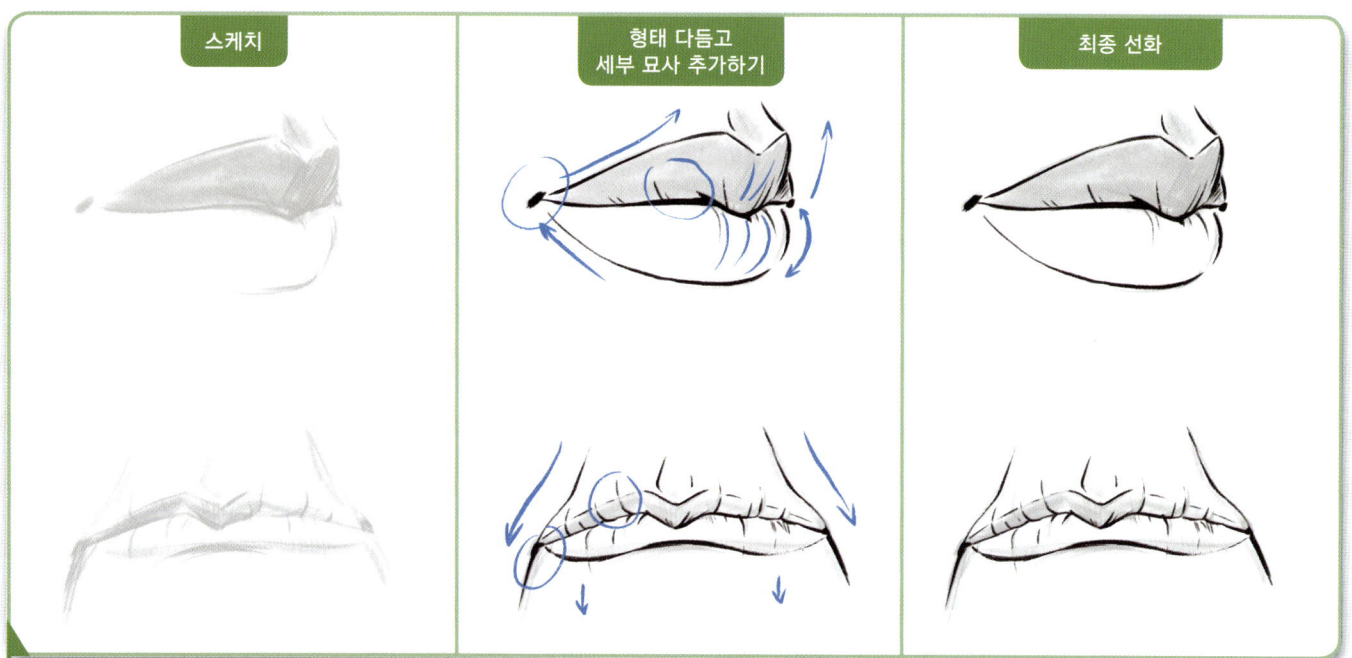

젊은 사람의 입술을 그릴 때는 부드럽고 둥근 선을 사용하고
나이 든 사람의 입술을 묘사할 때는 아래로 처지는 느낌의 비스듬한 선을 긋고, 깊은 주름을 추가합니다.

02

그리고 싶은 입술의 종류를 정했다면 입의 길이에 맞춰 가로 선을 긋는 것부터 시작합니다. 그리고 중앙에 세로 선을 그어 윗입술과 아랫입술의 높이를 표시합니다. 다음으로는 반원을 그려 윗입술과 아랫입술의 선을 표시합니다. 이 스케치는 불투명도를 낮춰서 위에 새로운 레이어를 만들고 더 세밀하게 묘사할 때 가이드라인으로 사용할 거예요.

가로 선을 긋고 이어서 세로 선을 그으면
입술이 올 자리를 표시한 러프한 가이드라인이 됩니다.

03

다음 단계에서는 윗입술의 중앙에 V자 모양을 하나 그리고, 아래의 가로선 위에 덜 뾰족한 V자 모양을 또 하나 그려 입술의 중앙을 표시합니다(윗입술의 뾰족하게 들어간 V자 부분을 큐피드의 활이라고 부릅니다). 그다음 가로 선의 양쪽 끝에 옴폭 들어간 입꼬리를 표시해 줍니다. 그러면 이제 입술의 크기와 길이가 확실하게 보이기 시작합니다.

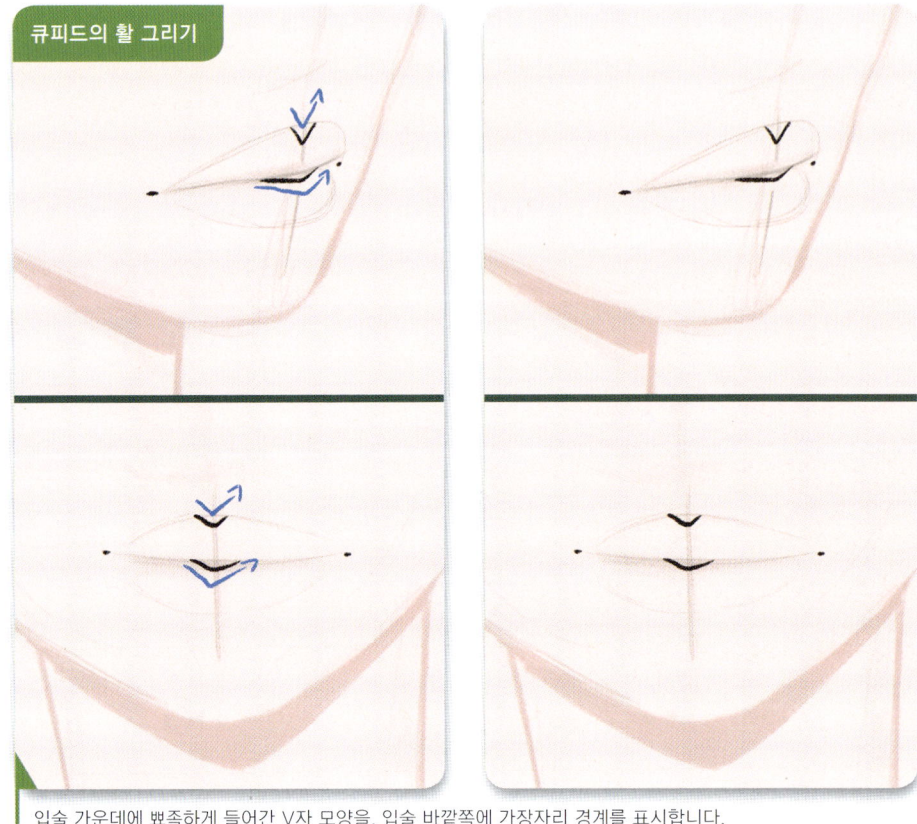

입술 가운데에 뾰족하게 들어간 V자 모양을, 입술 바깥쪽에 가장자리 경계를 표시합니다.

04

이전 단계에서 그린 선들을 연결해 입술 형태의 윤곽을 잡습니다. 어느 쪽에서 시작하든 한쪽 입꼬리에서 윗입술 가운데의 V자까지 선을 긋고, 이어서 반대쪽 입꼬리까지 연결해요. 이 과정을 입술 윤곽이 완성될 때까지 계속합니다. 더 많이 휜 곡선일수록 입술이 너 통통해 보입니다. [소성 ☑ → 픽셀 유동화 → 밀기 → 확장]을 이용해 입술이 더 크고 둥그스름해 보이게 바꿀 수도 있어요. 아니면 [조정 ☑ → 픽셀 유동화 → 밀기 → 꼬집기]로 더 얇거나 작은 입술을 만들 수도 있습니다.

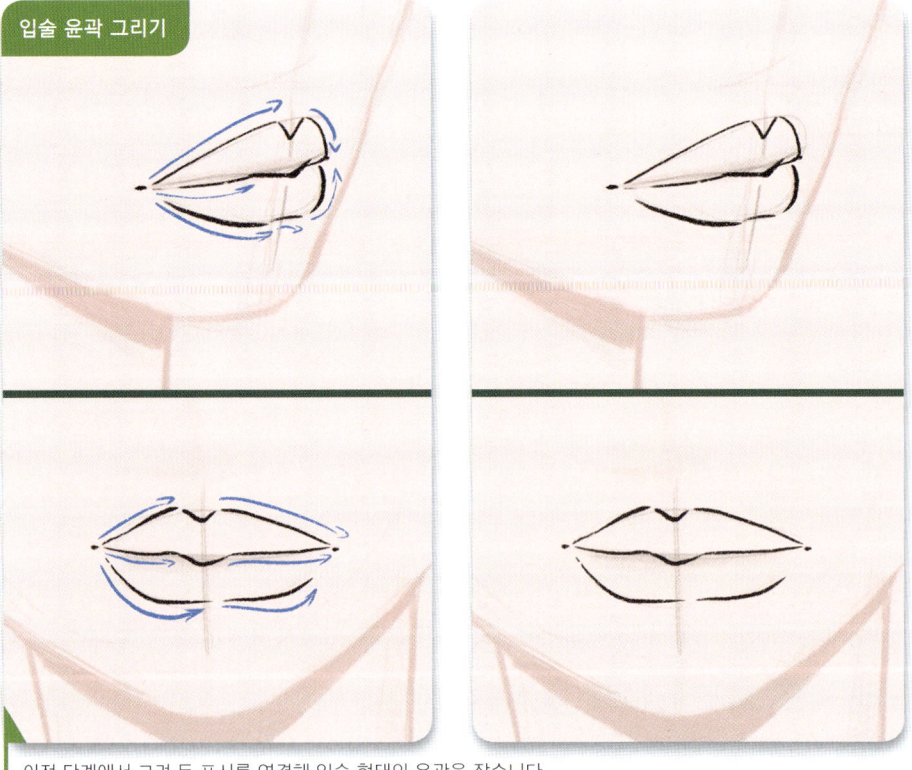

이전 단계에서 그려 둔 표시를 연결해 입술 형태의 윤곽을 잡습니다.

05

다음 단계에서는 입술에 색을 입힙니다. 입술 윤곽선을 그린 레이어의 불투명도를 30~50%로 낮추고 혼합 모드를 [오버레이 ◆]로 설정해 주세요. 이렇게 하면 색을 칠하면서도 계속해서 윤곽선을 볼 수 있습니다. 단, 윤곽선이 주변 색과 살짝 섞여드는 느낌은 있을 거예요. 입술에 색을 칠할 때는 [잉크 ◆ → 스튜디오 펜]처럼 경계가 날카로운 브러시를 선택합니다. 윗입술에는 약간 어두운 색을 선택해 아랫입술과 구분되게 해주세요. 입술에 입체감이 더 생길 거예요.

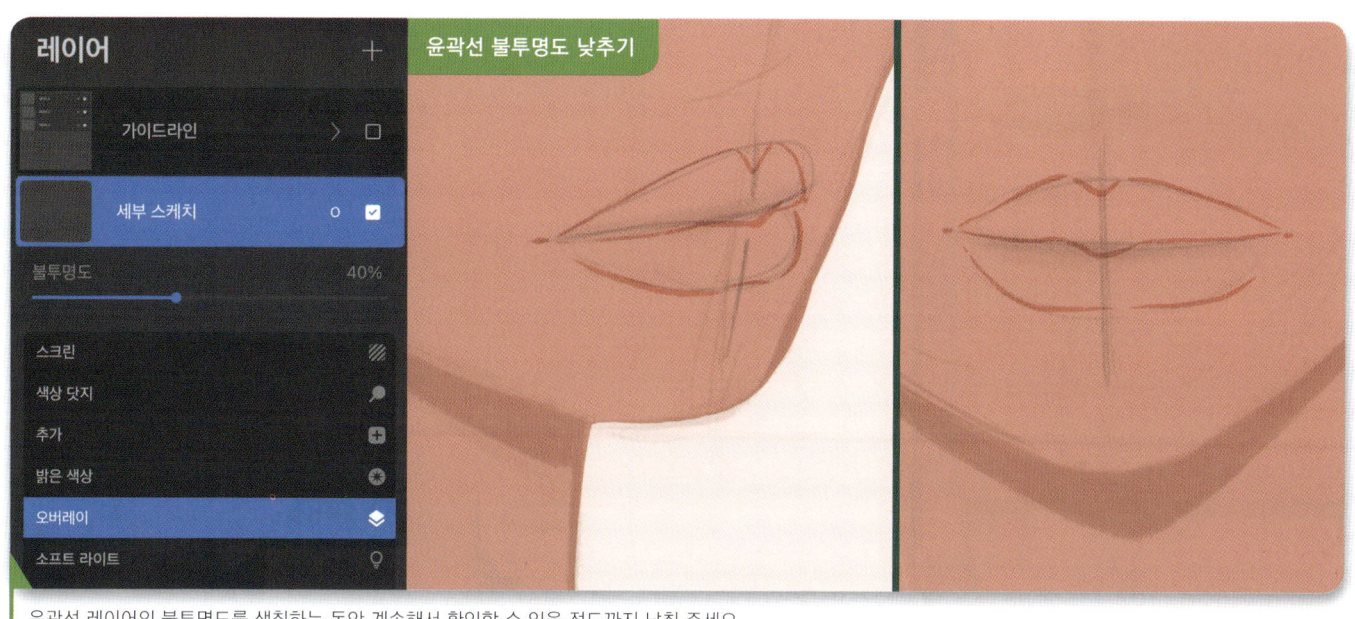

윤곽선 레이어의 불투명도를 색칠하는 동안 계속해서 확인할 수 있을 정도까지 낮춰 주세요.

윗입술에 조금 어두운 색을 칠하면 아랫입술과 구분되면서 입체감이 생길 거예요.

06

이제 입술에 명암을 넣을 차례입니다. [에어브러시 🖌] 세트에 있는 브러시라면 모두 이 작업에 적합할 거예요. [에어브러시 🖌 → 미디움 하드 혼합] 브러시를 선택하고 조금 밝은 색깔로 아랫입술에 몇 차례 획을 그어 빛과 약간의 윤기를 표현합니다. 다음으로는 어두운 색과 조금 가는 브러시를 사용해요. [에어브러시 🖌 → 미디움 하드 에어브러시] 정도면 됩니다. 윗입술과 아랫입술 사이에 그림자를 넣어 양쪽을 분리하고 입술 모양을 결정하는 거예요. 이 단계에서 입꼬리에 깊이감을 더해 줄 수도 있습니다.

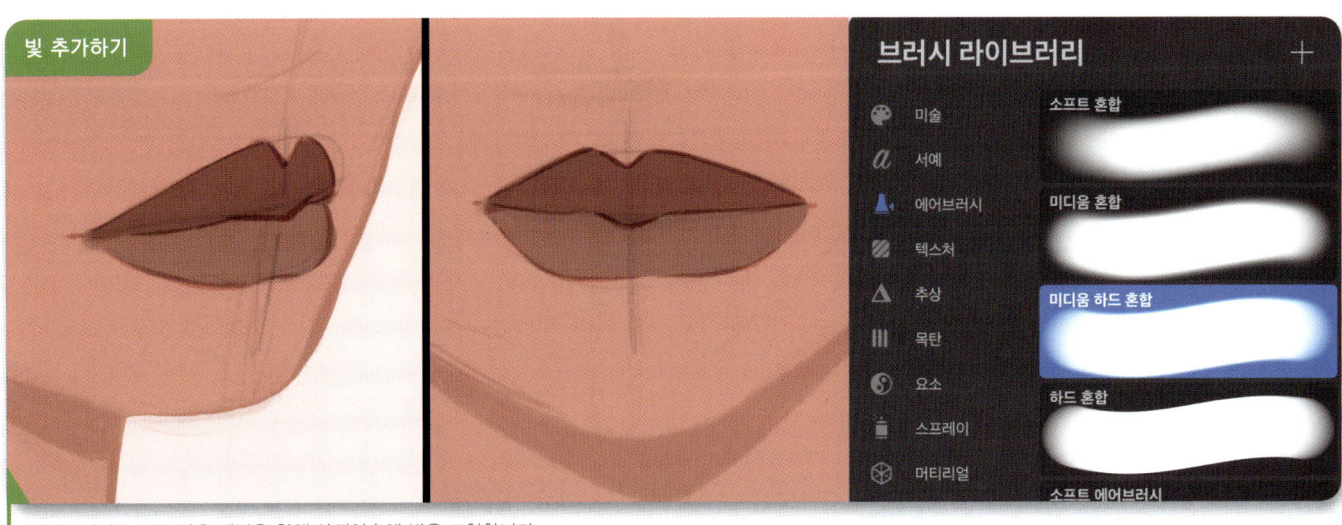

에어브러시로 조금 밝은 색깔을 칠해 아랫입술에 빛을 표현합니다.

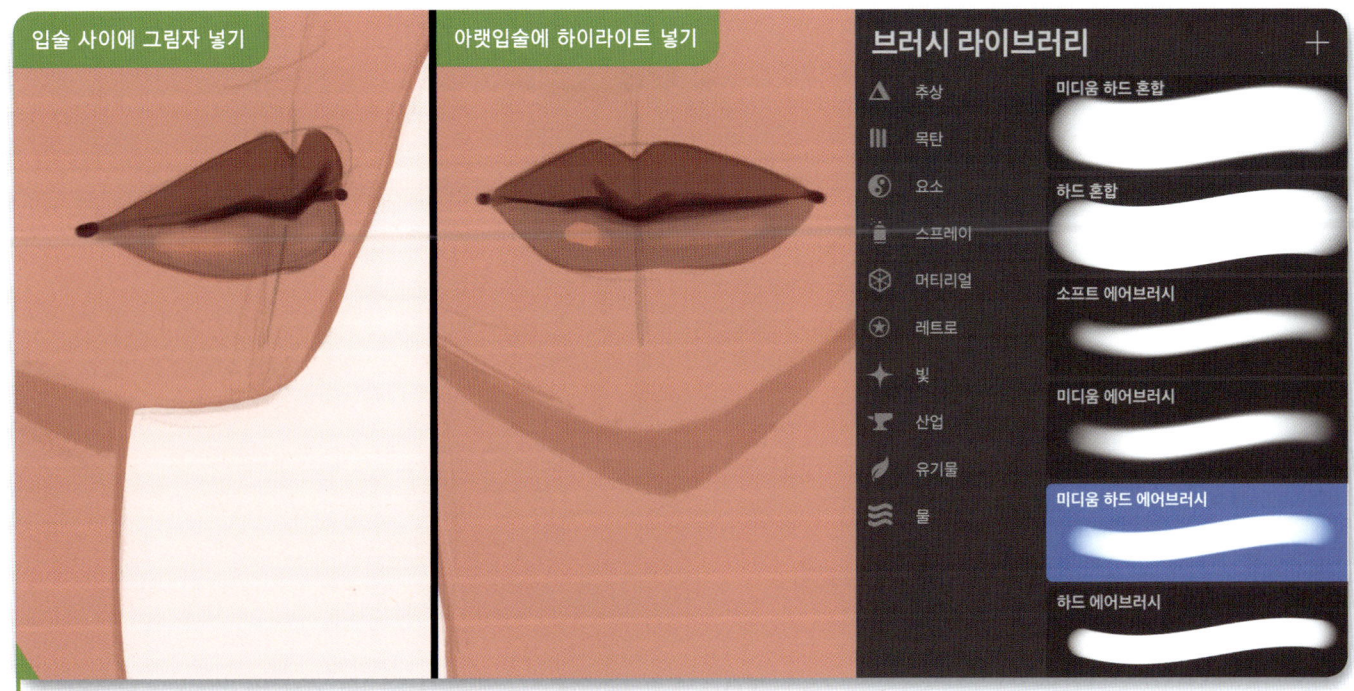

가는 에어브러시로 어두운 색을 칠해 윗입술과 아랫입술 사이에 그림자를 넣어 주세요.

07

입술을 그리는 마지막 단계는 세부 묘사하기입니다. 인중과 아랫입술의 그림자 등을 표현할 수 있어요. 아주 단순한 스타일라이즈드(stylized) 캐릭터를 디자인할 때도 아랫입술 밑에 그림자를 넣어 주면 입술이 스티커처럼 납작하게 보이는 일을 피할 수 있을 거예요. 약간 어두운 색조를 사용해 인중과 아랫입술의 그림자가 잘 보이게 해주세요. 아니면 별도의 레이어에 단색으로 그림자를 넣을 때, 같이 작업해도 좋아요. 더 자연스러운 느낌을 내고 싶다면 입술 주위에 하이라이트를 추가하고 입술 표면에 주름을 그려 넣을 수도 있습니다.

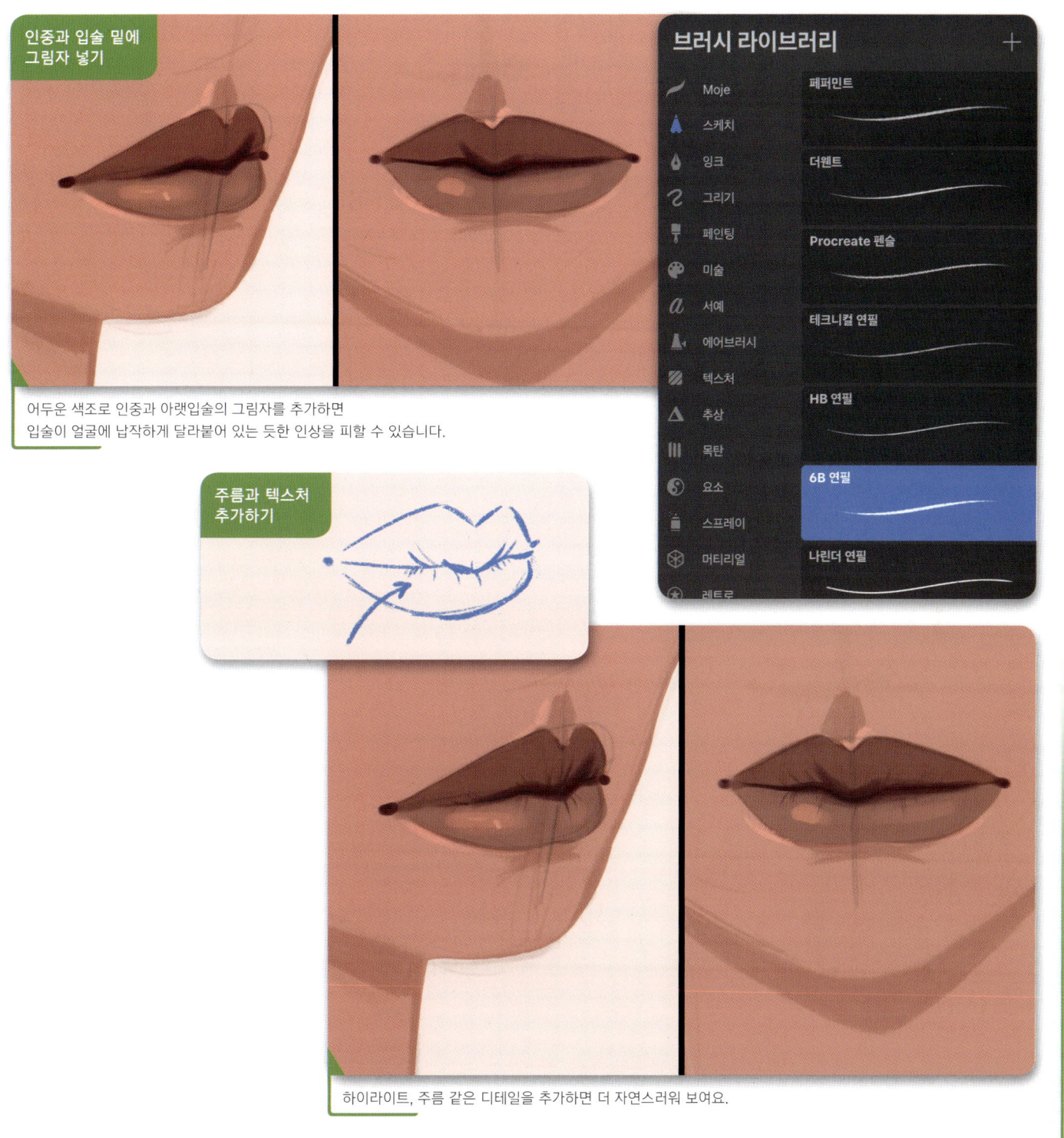

인중과 입술 밑에 그림자 넣기

어두운 색조로 인중과 아랫입술의 그림자를 추가하면 입술이 얼굴에 납작하게 달라붙어 있는 듯한 인상을 피할 수 있습니다.

주름과 텍스처 추가하기

하이라이트, 주름 같은 디테일을 추가하면 더 자연스러워 보여요.

13 · 귀

학습 목표
13장에서는 다음과 같은 내용을 다룹니다.

- 단순한 형태로 귀 모양 윤곽 잡기
- 빛과 그림자를 추가해 음영 표현하기

01

캐릭터의 귀를 그릴 때는 어디가 둥글면 좋을지 어디가 뾰족하면 좋을지 형태부터 생각합니다. 타원 형태에서는 약간 부드러운 인상이 느껴지지만, 타원과 마름모가 합쳐진 형태에서는 조금 더 독특한 느낌을 받게 됩니다. 이번 예시에서는 두 형태의 조합을 살펴볼 거예요. 귀는 나이에 따라서도 모습이 달라집니다. 젊은 사람의 귀는 조금 더 솟아 있는 경우가 많고 나이 든 사람의 귀는 피부와 귓불의 연골이 나이가 들며 처지기 때문에 대개 긴 편이에요.

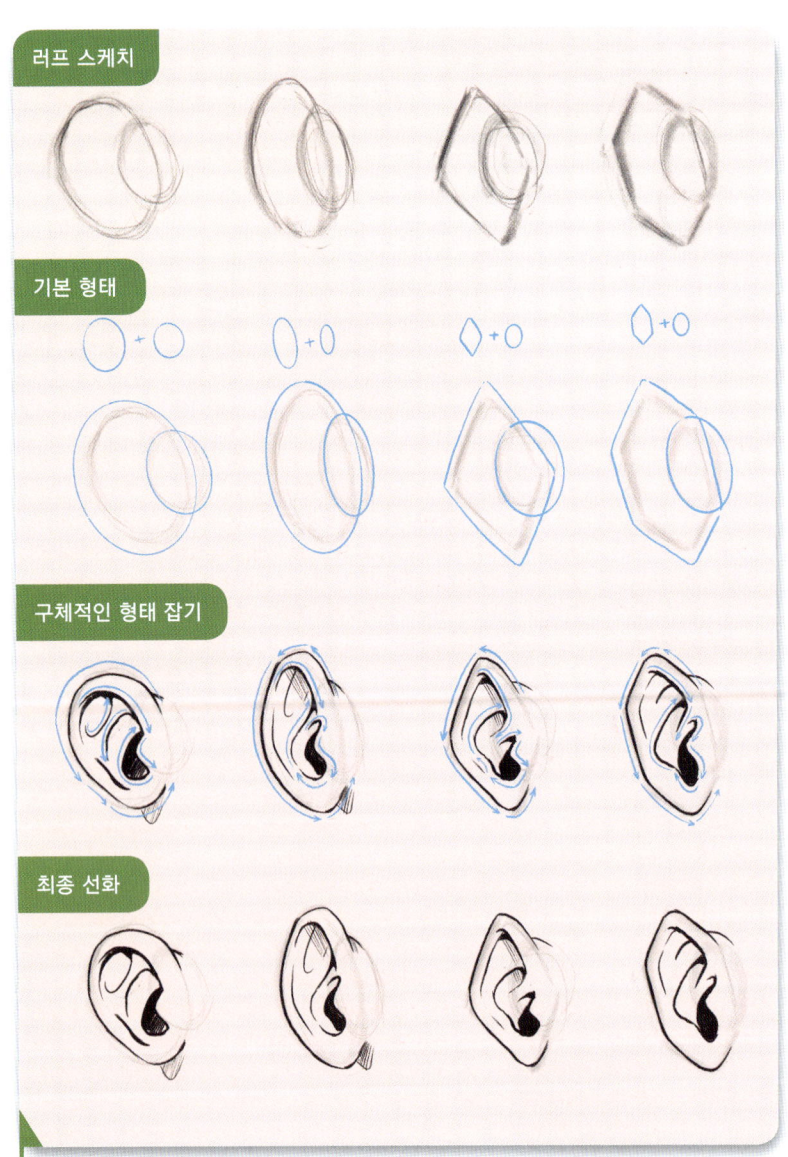

귀는 모양과 크기가 다양합니다.

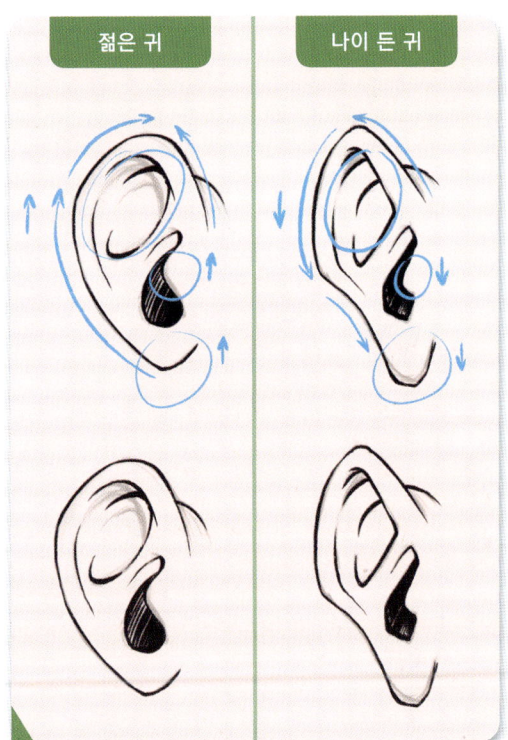

나이 든 사람의 귀는
피부가 탄력을 잃고 처지기 때문에
젊은 사람보다 긴 경우가 많아요.

02

귀의 기본 형태를 정했다면 이제 세부적인 모양을 정합니다. 귀는 납작하지 않아요. 입체감이 있는 형상으로 이루어져 있고, 이 점을 강조해야 합니다. 형태 스케치를 바탕으로 전체적인 모양의 윤곽을 잡은 뒤에는 더 자연스럽고 둥근 모양을 사용해 조금 더 진짜 같은 느낌을 더해 주세요. 그다음 부드러운 곡선을 귀 안쪽에 그려 넣습니다. 선을 한 방향으로만 그리면 더 매끄러운 느낌을 내는 데 도움이 될 거예요. 귀 안쪽을 그린 부분에 가장 어두운 그림자가 들어가게 됩니다.

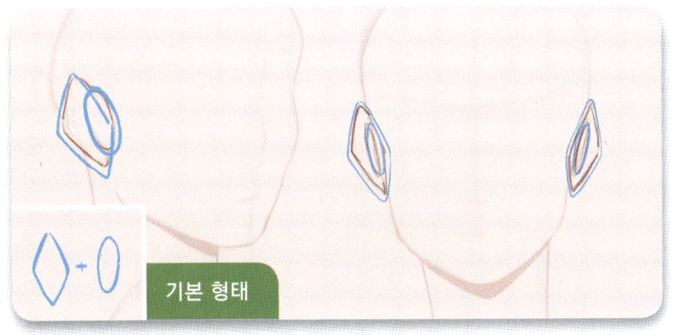

기본 형태

귀의 형태를 정하고 캐릭터의 머리 옆면에 스케치합니다.

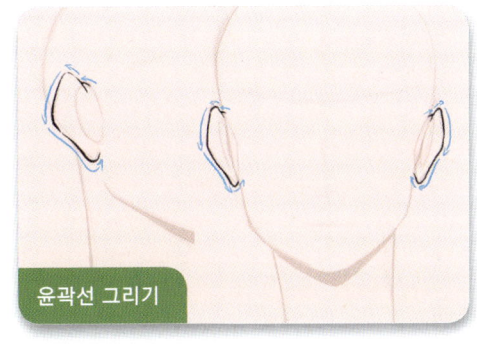

윤곽선 그리기

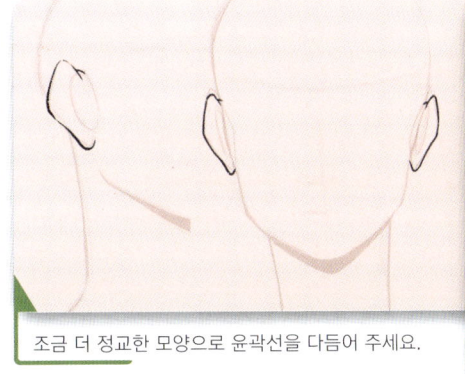

조금 더 정교한 모양으로 윤곽선을 다듬어 주세요.

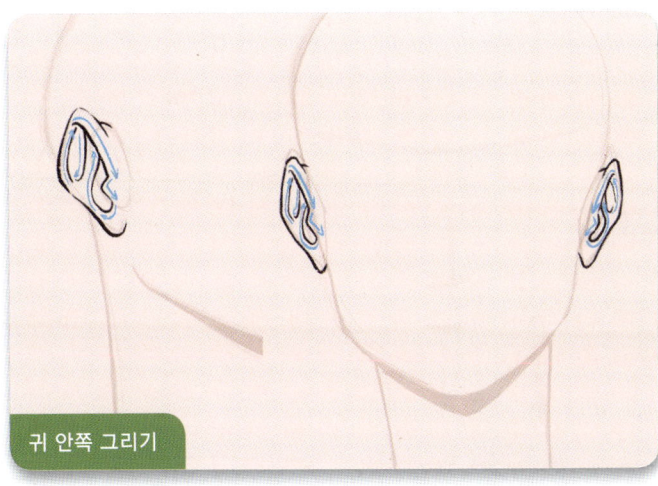

귀 안쪽 그리기

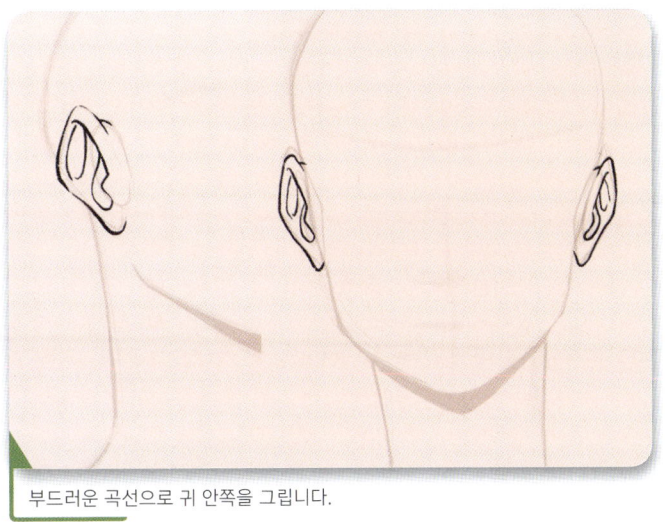

부드러운 곡선으로 귀 안쪽을 그립니다.

03

다음 단계는 일차 명암을 넣는 것입니다. 명암 작업을 시작하기 전, 머리를 모두 단색으로 칠하고 스케치 레이어의 혼합 모드를 [오버레이]로 바꾼 뒤 불투명도를 낮춰 주세요. 그러면 스케치 선이 앞서 칠한 피부색과 잘 어우러지면서도 윤곽선은 알아볼 수 있어서 가이드라인으로 사용하기 좋습니다.

귀를 사발처럼 생각해 보세요. 귀의 안쪽과 바깥쪽이 구분되게 하는 것이 우리의 목표입니다. 바깥쪽에는 빛이 더 많이 닿고, 안쪽에는 그림자가 지는 것이 자연스럽겠죠. 귀 안쪽의 모양을 따라 테두리를 그리고 안을 더 짙은 색으로 채워 주세요.

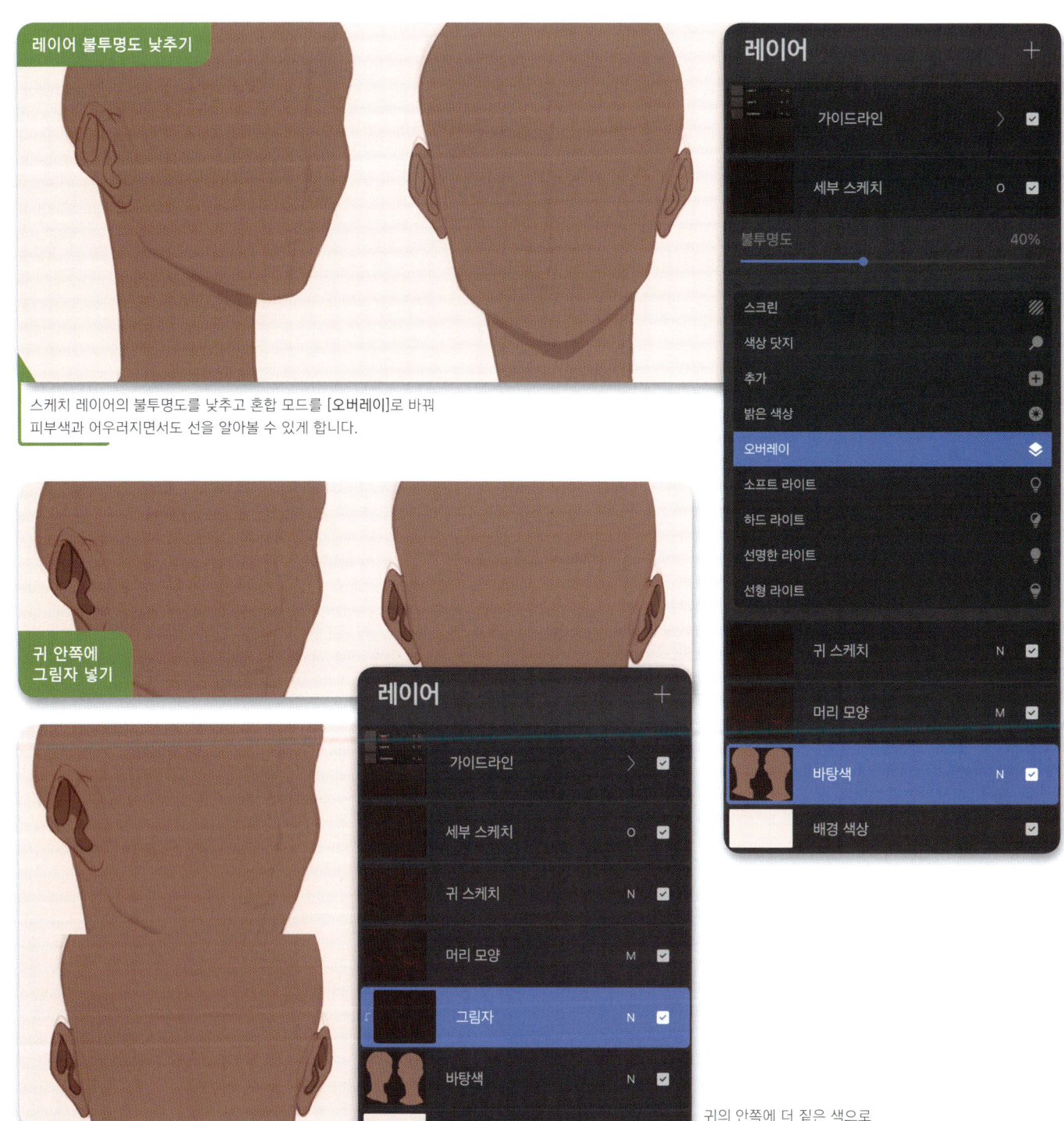

레이어 불투명도 낮추기

스케치 레이어의 불투명도를 낮추고 혼합 모드를 [오버레이]로 바꿔 피부색과 어우러지면서도 선을 알아볼 수 있게 합니다.

귀 안쪽에 그림자 넣기

귀의 안쪽에 더 짙은 색으로 그림자를 칠해 주세요.

04

이제 더 어두운 그림자를 넣을 차례입니다. 이 단계에서는 귀의 중앙부를 다듬고 위쪽 연골에 입체감을 더할 거예요. 빛 설정에 어울린다고 생각하는 범위에서 가장 어두운 색을 사용할 수 있습니다. 경계가 날카롭게 떨어지는 브러시를 사용하거나 [선택 S] 도구를 이용해 위쪽 연골 아래와 귀의 움푹 들어간 곳에 그림자를 마치 잘라낸 듯한 깔끔한 모양으로 칠해 주세요. 만약 캐릭터의 귀를 더 단순하게 만화책처럼 표현하고 싶다면 이 그림자에 더 짙은 색을 사용해도 좋습니다.

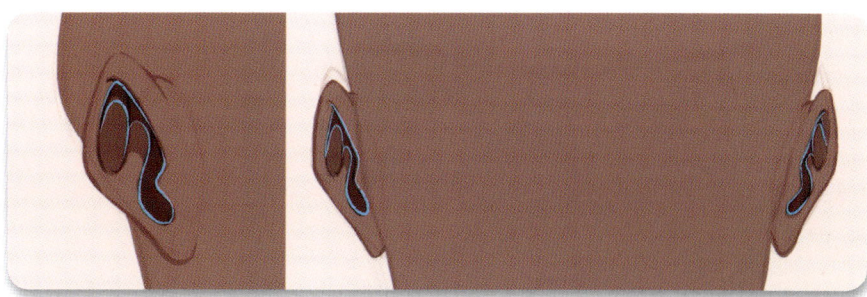

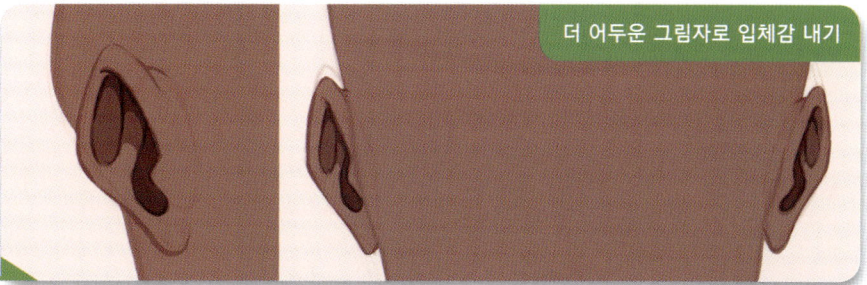

더 어두운 그림자로 입체감 내기

귀의 움푹 들어간 부분에 더 짙은 그림자를 넣어 주세요.

05

귀의 연골은 비교적 가늘어서 종종 빛이 투과하는 모습을 볼 수 있습니다. '서브서피스 스캐터링(subsurface scattering)'이라고 불리는 효과로 인해 피부가 조금 붉게 물들어 보이게 되죠. 이 효과를 표현해 주면 캐릭터가 훨씬 따뜻하고 생기 있게 느껴질 거예요. [선택 S] 도구를 사용해 귀를 선택한 뒤 레이어 혼합 모드를 [추가 +]로 설정하고 빨간색 그러데이션을 살짝 넣어 주세요. 빛나는 효과의 강도는 레이어 불투명도를 이용해 줄일 수 있습니다.

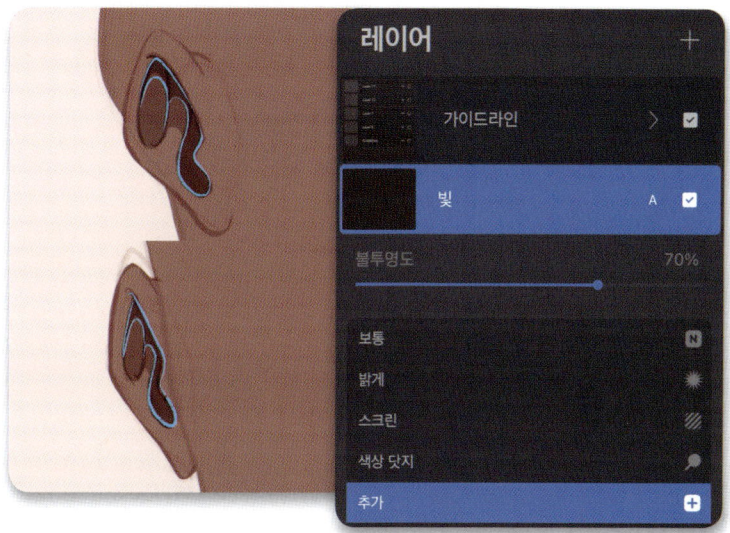

서브서피스 스캐터링 표현하기

귀에 붉은색을 더하면 빛이 연골을 통과하는 인상을 줄 수 있습니다.

06

마지막 단계는 귀가 더 사실적으로 보이게 세부 묘사를 추가하는 것입니다. 귓불 뒤나 아래에 그림자를 넣어 귀가 머리에서 튀어나와 있는 느낌이 나게 합니다. 그림자가 분명해 보이도록 위쪽 연골 측면에 부드럽고 섬세한 표현이 가능한 에어브러시로 밝은색을 살짝 칠해 주세요.

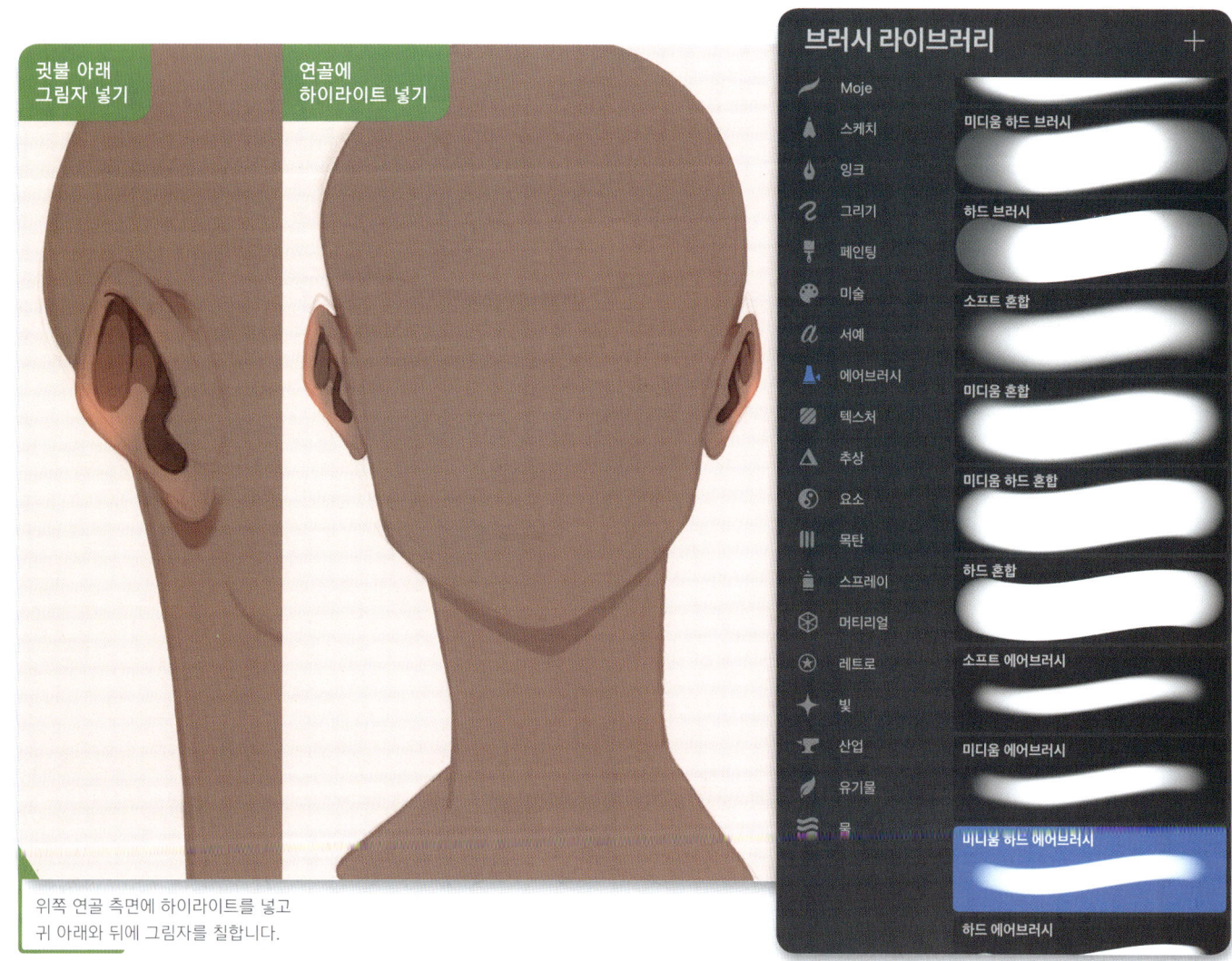

위쪽 연골 측면에 하이라이트를 넣고
귀 아래와 뒤에 그림자를 칠합니다.

아티스트의 팁

흉터나 점, 피어싱 등을 추가하고 싶은지 생각해 보세요. 귀걸이 같은 액세서리는 눈에 띄는 큼직한 링이든 심플한 스터드나 보석이든 모두 캐릭터의 개성과 스토리를 전달하는 도구가 될 수 있습니다.

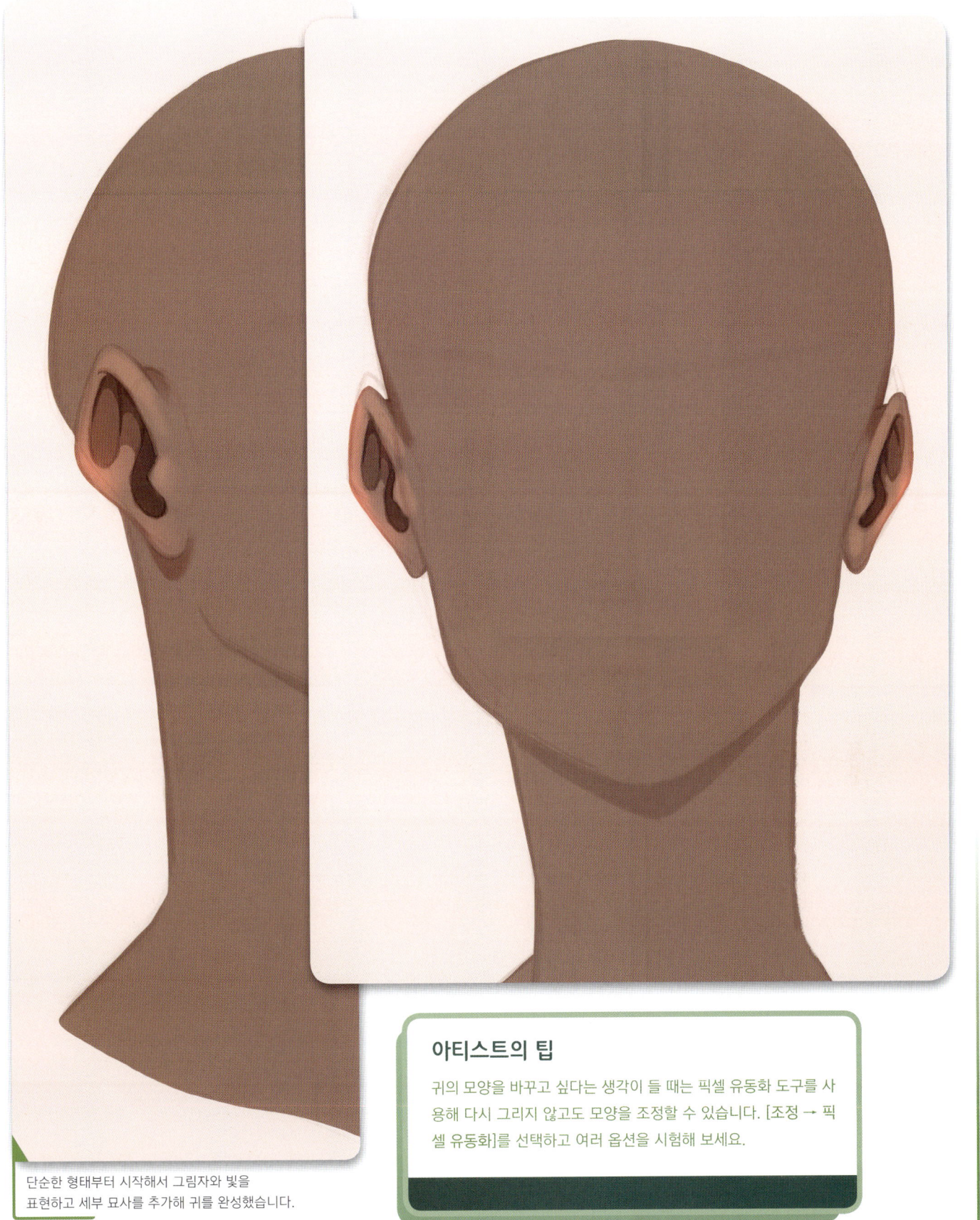

단순한 형태부터 시작해서 그림자와 빛을
표현하고 세부 묘사를 추가해 귀를 완성했습니다.

아티스트의 팁

귀의 모양을 바꾸고 싶다는 생각이 들 때는 픽셀 유동화 도구를 사용해 다시 그리지 않고도 모양을 조정할 수 있습니다. [조정 → 픽셀 유동화]를 선택하고 여러 옵션을 시험해 보세요.

14 · 코

학습 목표
14장에서는 다음과 같은 내용을 다룹니다.

- 코의 기본 형태 스케치하기
- 코 모양 다듬고 색을 넣어 부피감 표현하기
- 디테일과 텍스처를 추가해 사실감 더하기

01

우선 형태부터 생각하기 시작합니다. 캐릭터의 전반적인 체형과 성격에 맞는 모양을 사용해요. 둥글둥글한 타원 형태로는 온화한 느낌을, 삼각형으로는 독특한 인상을 줄 수 있습니다. 캐릭터가 젊다면 위쪽으로 약간 휘어지는 선을 사용해 에너지와 활기를 느낄 수 있게 해 보세요. 나이 든 캐릭터의 코를 그릴 때는 아래로 처진 것처럼 구부려서 그리고 콧구멍을 넓힙니다. 나이가 들면서 피부가 늘어지기 때문이에요. 피부에 움푹 파인 곳이나 튀어나온 돌기, 뾰루지, 흉터 등을 더할 수도 있습니다.

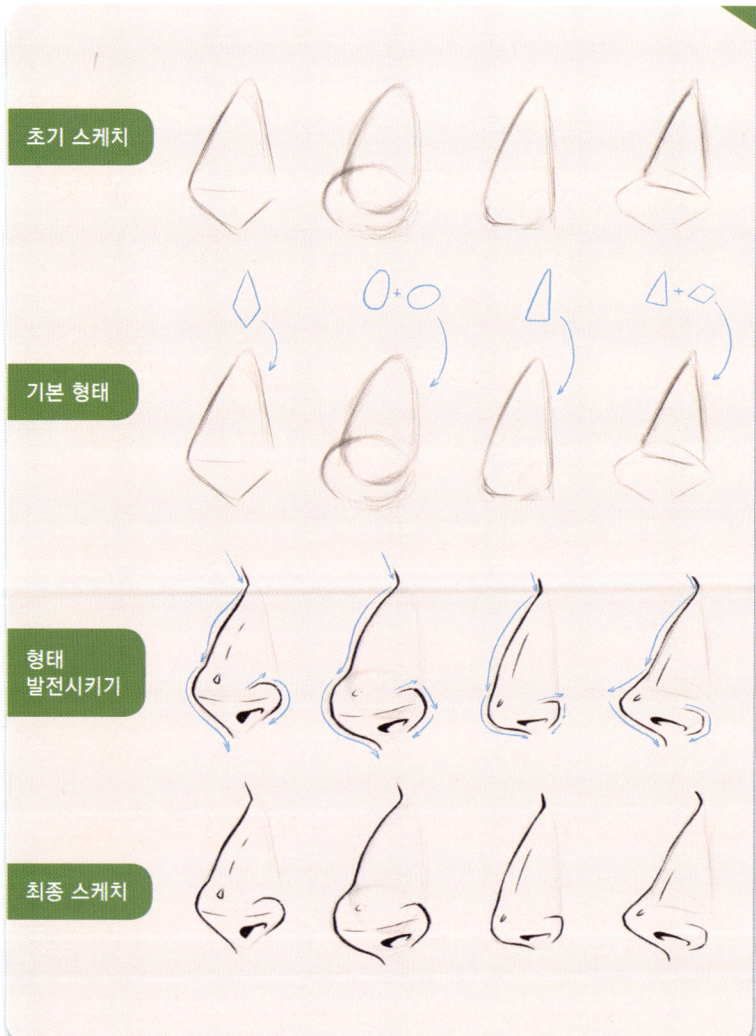

캐릭터의 코 모양은 전체 캐릭터 디자인의 형태를 보완해야 합니다.

뾰족한 코로는 젊은 캐릭터의 에너지와 활기를 암시할 수 있고, 아래로 구부러진 코로는 캐릭터가 나이 들어 보이게 할 수 있습니다.

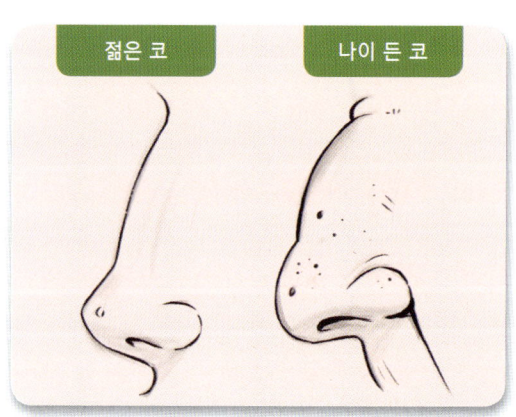

02

얼굴의 코가 있어야 할 부분에 선을 긋습니다. 먼저 얼굴 중앙을 가로지르도록 세로 선을 긋고 귀 높이에 맞춰 가로 선을 두 개 그어요. 이제 다이아몬드로 전체적인 모양을 표현하고 삼각형으로 미간을 표시해요. 넓은 코를 그리고 싶다면 다이아몬드 모양을 넓히기만 하면 됩니다. 좁은 코를 그리고 싶다면 더 길고 좁은 다이아몬드를 그리면 돼요.

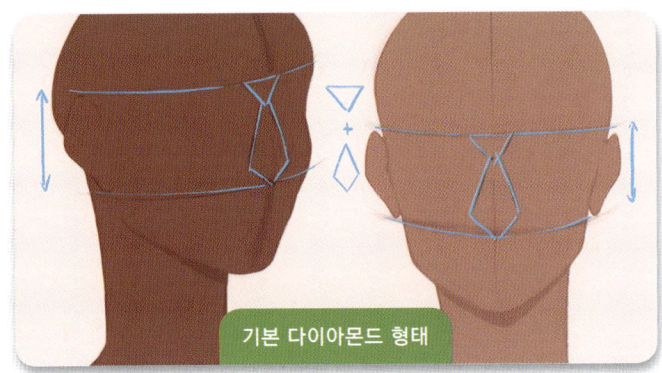

기본 다이아몬드 형태

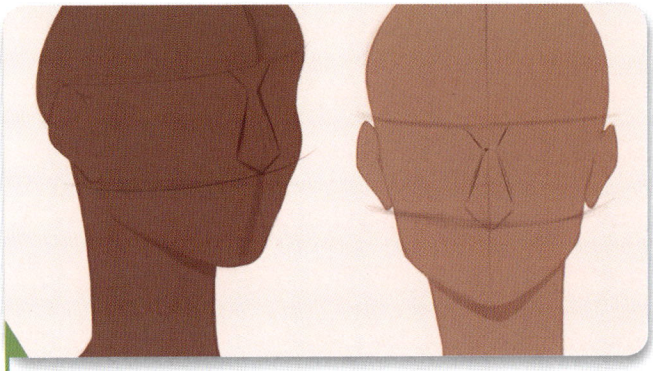

캐릭터의 얼굴에 기본 형태를 그립니다.

03

레이어의 불투명도를 낮추고 그 위에 새로운 레이어를 만들어 더 자세하게 코를 그리기 시작합니다. 먼저 미간에서 시작해 아래로 내려가며 콧등으로 이어지는 선을 그려요. 그다음 코끝을 살짝 위쪽으로 휘어지게 그립니다. 나이든 캐릭터의 코라면 반대로 코끝이 살짝 아래를 향하게 해 주세요. 다음으로는 콧구멍을 표현하기 위해 약간 둥근 콧방울을 그립니다. 이렇게 코를 그릴 때는 이전 스케치에서 그린 다이아몬드 모양을 벗어나지 않게 합니다.

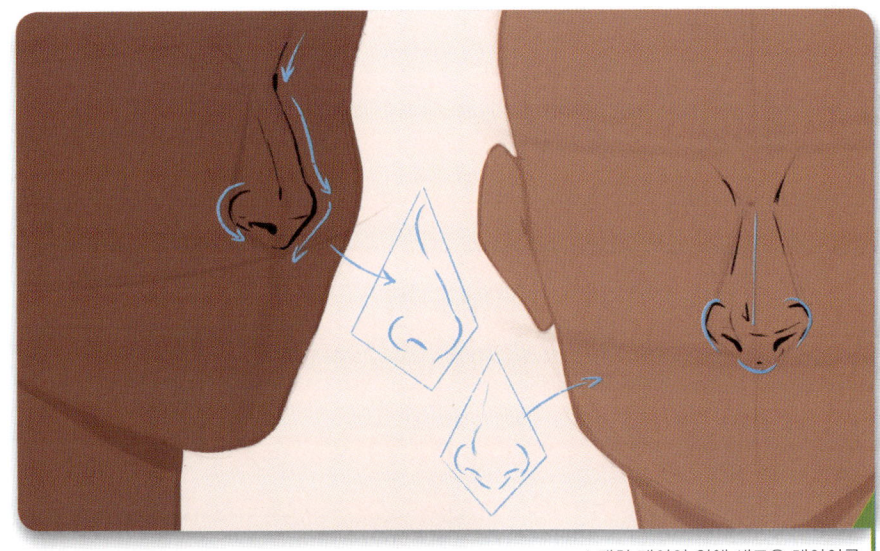

스케치 레이어 위에 새로운 레이어를 만들어 코의 윤곽을 더 자세하게 그립니다.

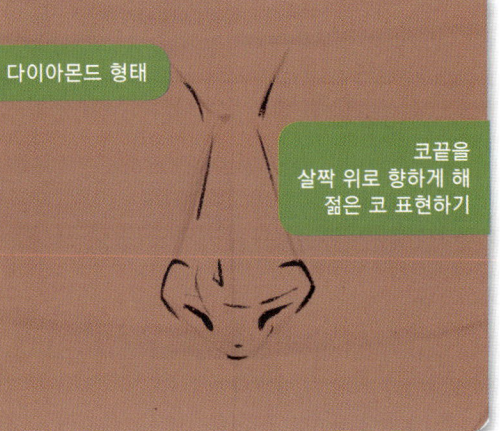

둥근 콧방울

다이아몬드 형태

코끝을 살짝 위로 향하게 해 젊은 코 표현하기

04

이제 색을 칠하기 시작합니다. 코는 일반적으로 얼굴의 다른 부분보다 붉은 편이므로 다른 피부색보다 약간 어두운 색을 선택해요. [에어브러시 → 하드 혼합] 브러시를 사용해 코 모양을 칠합니다. 그다음 [지우기] 도구로 코 위쪽을 살짝 지워서 그러데이션 효과를 냅니다. 이렇게 하면 코가 얼굴의 나머지 부분과 구분되어 보이면서 3차원적인 입체감이 생겨요. 코 아래쪽을 조금 더 어둡게 칠해 코 모양을 확실하게 강조하면서 코의 단단함이 느껴지게 합니다.

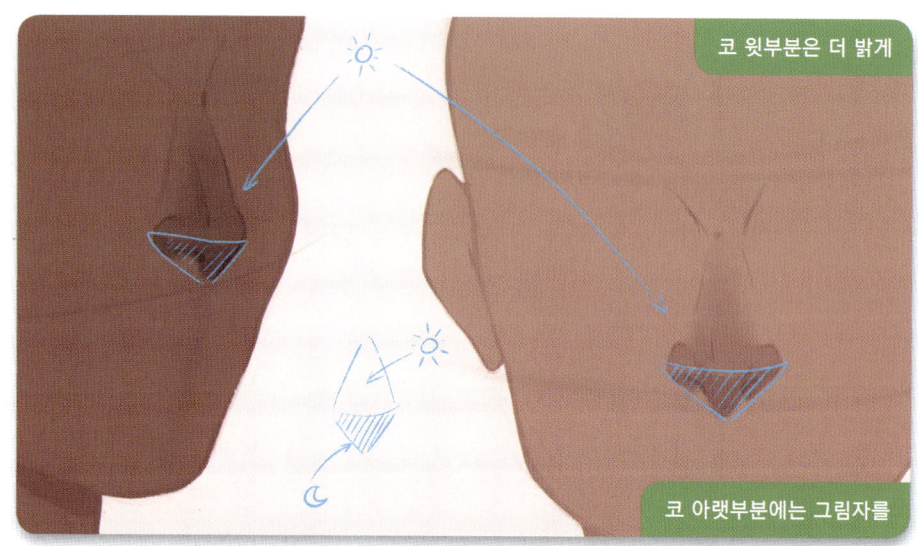

코 윗부분은 더 밝게

코 아랫부분에는 그림자를

코를 칠할 때는 얼굴의 피부색보다 조금 더 어두운 색을 선택합니다.

05

코의 일반적인 모양을 잡고 그림자를 추가했으니 이제 빛과 디테일을 표현할 차례입니다. 코끝에 하이라이트를 넣으면 부피감이 더해지고 코가 얼굴 앞으로 튀어나와 있음을 강조할 수 있습니다. 볼과 콧방울 주위에 밝은 부분을 추가하면 돌출된 감이 더 두드러질 거예요. 다음으로는 어두운 색을 사용해 안으로 들어간 콧구멍을 그립니다.

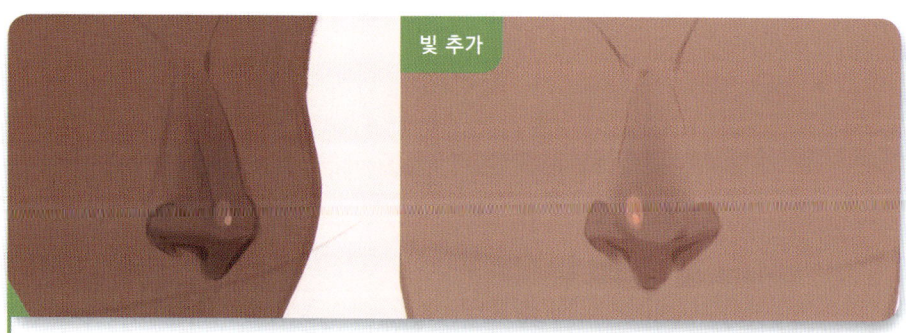

빛 추가

코끝에 하이라이트를 더하면 부피감이 생깁니다.

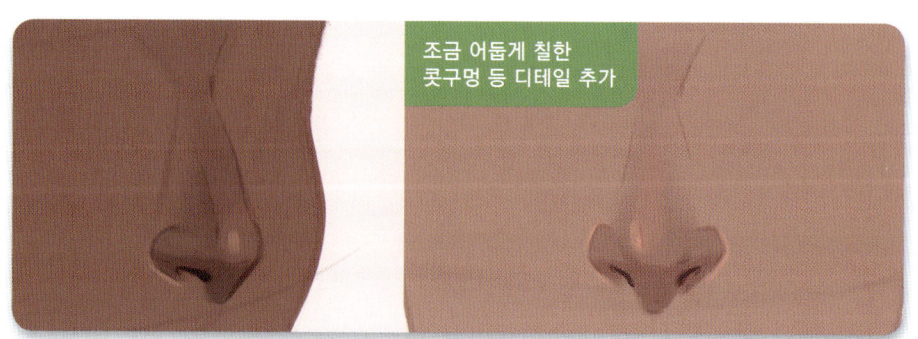

조금 어둡게 칠한 콧구멍 등 디테일 추가

06

명암을 넣었으면 이제 뾰루지, 흉터, 점, 주근깨 같은 텍스처를 고려해 봅니다. 이런 디테일이 있으면 캐릭터가 더 사실적이고 특별해 보이거든요. 예시의 캐릭터에는 젊음을 보여주기 위해 볼과 코에 주근깨를 추가했습니다. 주근깨는 먼저 새로운 레이어를 만들고 피부보다 어두운 색을 선택한 뒤 [스프레이 → 털어주기] 브러시로 작업합니다. 그다음 [에어브러시 → 미디움 브러시]와 [스케치 → 6B 연필]로 설정한 지우개를 이용해 일부 점을 지워주면 더 자연스러워져요.

캐릭터 얼굴에 주근깨, 뾰루지, 점 등의 디테일을 추가해 더 사실적으로 보이게 완성합니다.

주근깨 등 최종 디테일 추가

14 • 코

15 · 눈

학습 목표
15장에서는 다음과 같은 내용을 다룹니다.

- 눈의 기본 형태 그리고 세부 묘사 추가해 다듬기
- 색과 명암 넣기
- 눈썹 그리고 모양 잡기

01

눈을 그릴 때는 먼저 원으로 안구 모양을 그리고, 이어서 위아래 눈꺼풀을 그립니다. 눈꺼풀의 모양과 위치로 캐릭터의 나이 또는 감정을 전달할 수 있어요. 위쪽 눈꺼풀과 아래쪽 눈꺼풀은 합쳐서 하나의 형태로 그려요. 단, 안구에 해당하는 원의 안쪽에 그려야 합니다. 눈꺼풀의 형태는 타원일 수도 있고 나뭇잎 모양일 수도 있고 물방울, 반원 모양일 수도 있습니다. 위쪽 눈꺼풀에는 굵은 선을 사용해 속눈썹을 표현해 주세요.

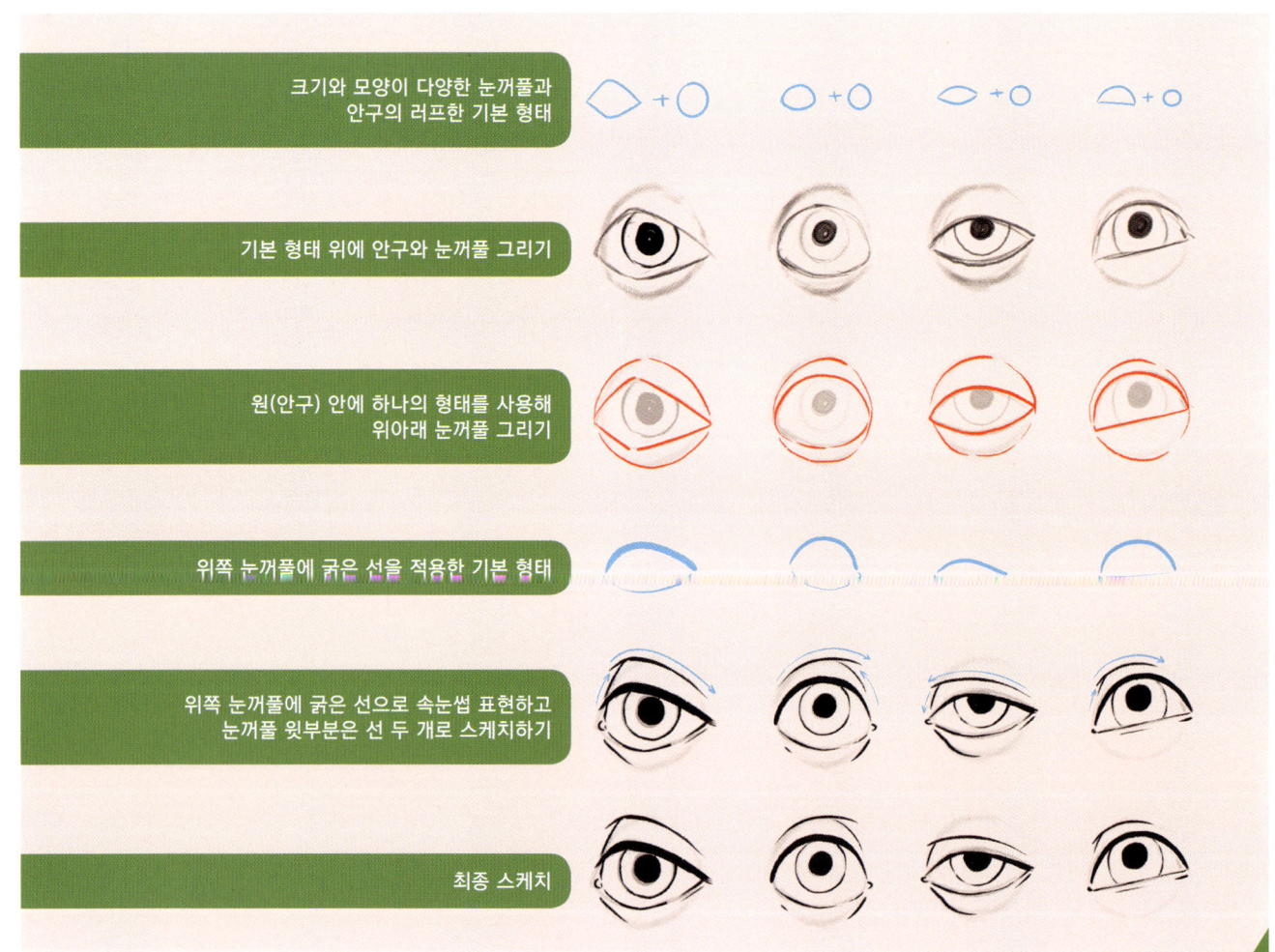

안구와 눈꺼풀의 형태부터 스케치를 시작합니다.

02

캐릭터를 그릴 때는 나이에 따라 피부 상태가 다르다는 점을 반드시 기억해야 합니다. 나이 든 사람은 눈꺼풀이 처져서 눈이 작아 보이거나 반쯤 감긴 느낌이 드는 경우가 많을 거예요. 또, 젊은 사람은 웃거나 감정이 격해질 때만 눈가에 주름이 생기지만, 나이 든 사람의 주름은 늘 같은 자리에 있어요. 아래쪽 눈꺼풀 밑에 피로나 나이 때문에 생길 수 있는 주름을 강조하는 것도 좋아요. 눈썹뼈 아래에 검버섯을 몇 개 그려 넣거나 삐죽삐죽 튀어나온 눈썹을 그리면 나이 든 캐릭터에 사실감을 더할 수 있습니다.

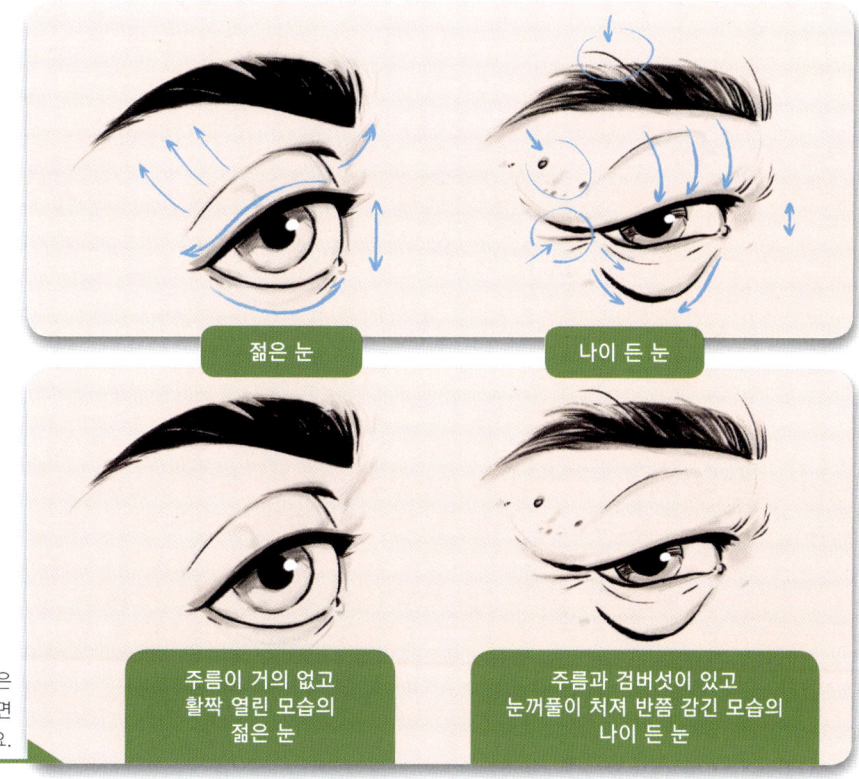

주름이나 눈꺼풀 처짐 같은 세부 묘사를 추가하면 캐릭터의 나이를 표현할 수 있어요.

03

이제 캐릭터의 얼굴에 타원 모양의 기본 형태를 그려 넣어 봅니다. 대략 미간이 있을 위치를 찾아 눈을 그려요. 타원은 가로 방향으로 놓인 나뭇잎 모양과 같아야 합니다. 그 위에 눈꺼풀이 있다고 생각하세요. 정면을 보는 캐릭터를 그릴 때 얼굴을 대칭으로 그리고 싶다면 [동작 → 캔버스 → 그리기 가이드 → 대칭 → 수직]을 선택해 작업 속도를 높입니다. 어느 쪽이든 한쪽 눈을 그리면 반대쪽에도 거울상으로 눈이 그려질 거예요.

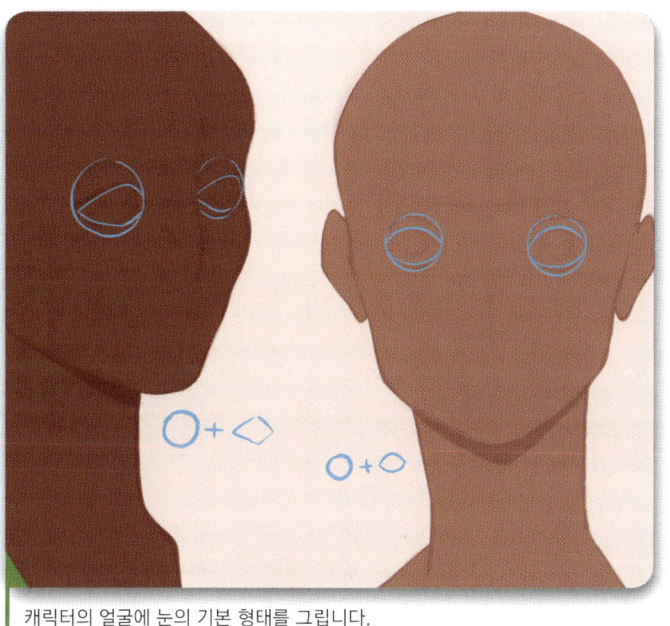
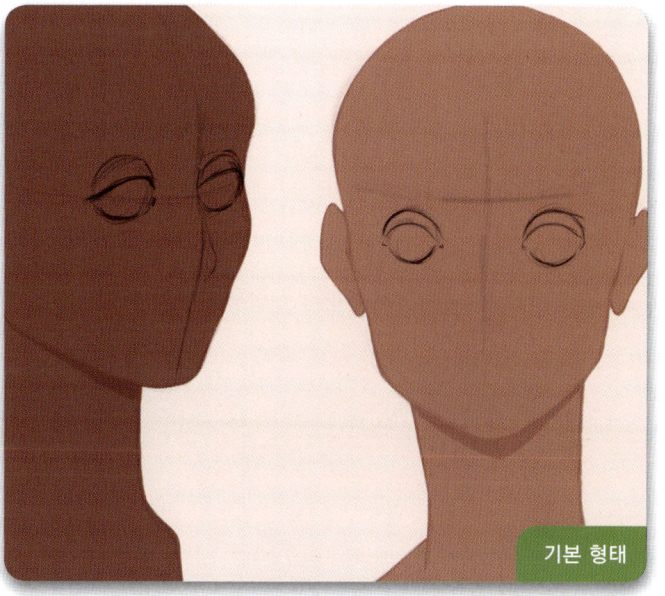

캐릭터의 얼굴에 눈의 기본 형태를 그립니다.

04

스케치를 완성했으면 이제 더 정교하게 그릴 시간입니다. 획의 경계가 날카롭고 뚜렷한 브러시와 어두운 색을 사용해 눈꺼풀이 접히는 곳의 주름을 그리고 위쪽 속눈썹 라인이 아래쪽 눈꺼풀과 구별되게 합니다. 속눈썹을 일일이 그리는 것보다는 굵은 선 하나로 표현해 보세요. 속눈썹은 보통 위쪽 눈꺼풀에서 짙은 선을 이루니까 이 점을 캐릭터 디자인에도 적용하는 거예요. 검은 점 하나로 동공을 표현하고 가는 선으로 동공을 둘러싼 홍채를 그립니다. 눈을 아주 크게 뜨지 않는 한 눈꺼풀과 홍채가 겹쳐져야 해요.

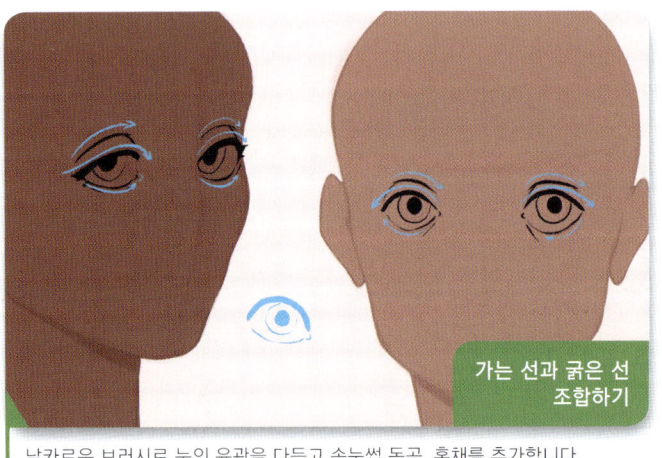

가는 선과 굵은 선 조합하기

날카로운 브러시로 눈의 윤곽을 다듬고 속눈썹 동공, 홍채를 추가합니다.

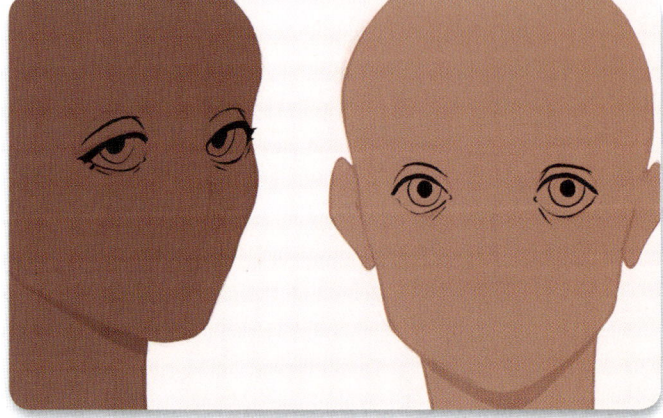

05

이제 색을 입힐 차례입니다. 안구에 해당하는 새로운 레이어를 만들고 눈꺼풀용으로 또 하나의 레이어를 만들어 주세요. 안구를 옅은 색으로 칠한 다음 홍채와 중앙의 동공을 칠합니다. 그다음 동공을 홍채보다 밝은 색으로 둘러싸서 강조되게 해요. 속눈썹은 굵은 선 하나로 표현해 단순화한 느낌을 살립니다. 다음으로 피부색보다 어두운 톤의 색조로 눈꺼풀을 칠하되 중앙에만 약간 밝은 색조를 써서 눈꺼풀 밑에 있는 안구의 입체감이 느껴지게 해요. 눈이 더 생기 있어 보이게 하려면 동공 옆에 하이라이트를 추가합니다.

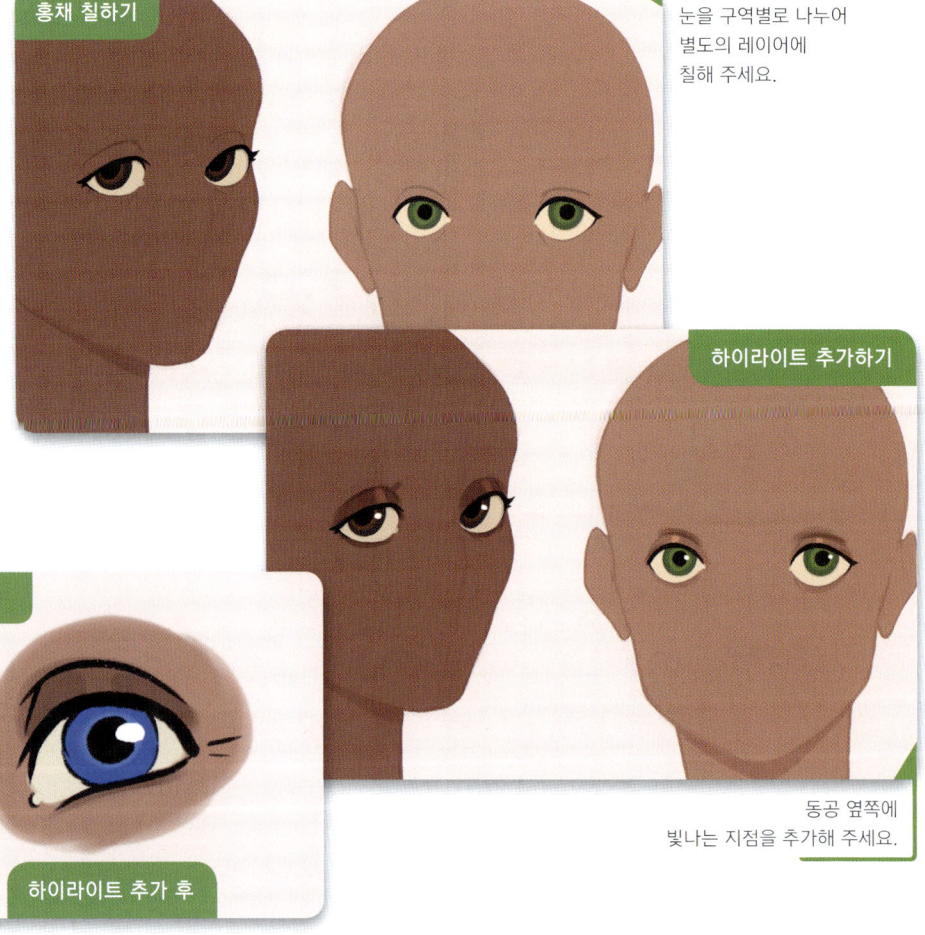

홍채 칠하기

눈을 구역별로 나누어 별도의 레이어에 칠해 주세요.

하이라이트 추가하기

클로즈업

하이라이트 추가 전

하이라이트 추가 후

동공 옆쪽에 빛나는 지점을 추가해 주세요.

06

눈썹은 캐릭터의 감정을 드러내는 필수적인 요소입니다. 눈썹의 모양이나 두께로 캐릭터의 성격과 감정을 강조할 수 있어요. 눈썹은 보통 안쪽에서 낮게 시작해 눈썹뼈를 따라 위쪽으로 휘어집니다. 눈 위에 눈썹을 나타내는 선을 그리고 더 많은 선을 추가해 두께를 더해 나가세요. 눈썹 모가 강조되도록 지우개를 이용해 듬성듬성해 보이는 부분을 몇 군데 만들어 줍니다. 캐릭터에 잘 어울리는 눈썹 모양을 찾을 때까지 다양한 모양과 두께를 시도해 보세요.

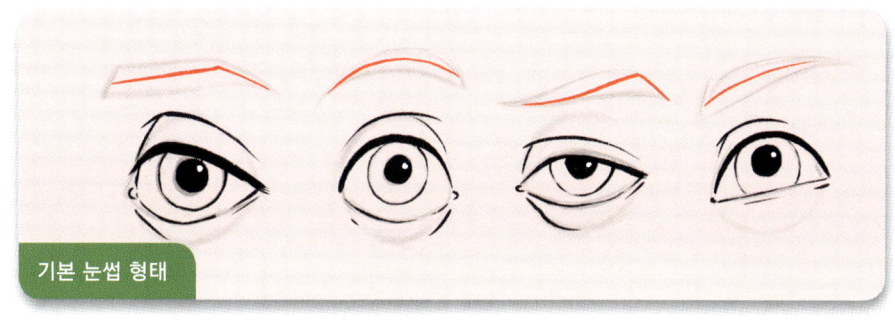

기본 눈썹 형태

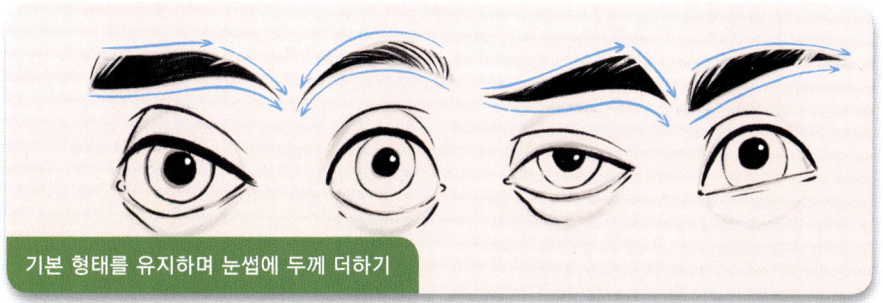

기본 형태를 유지하며 눈썹에 두께 더하기

선으로 눈썹의 형태를 표시한 뒤 두께를 더하고 모양을 잡습니다.

위쪽 귀 끝과 눈썹 위치 맞추기

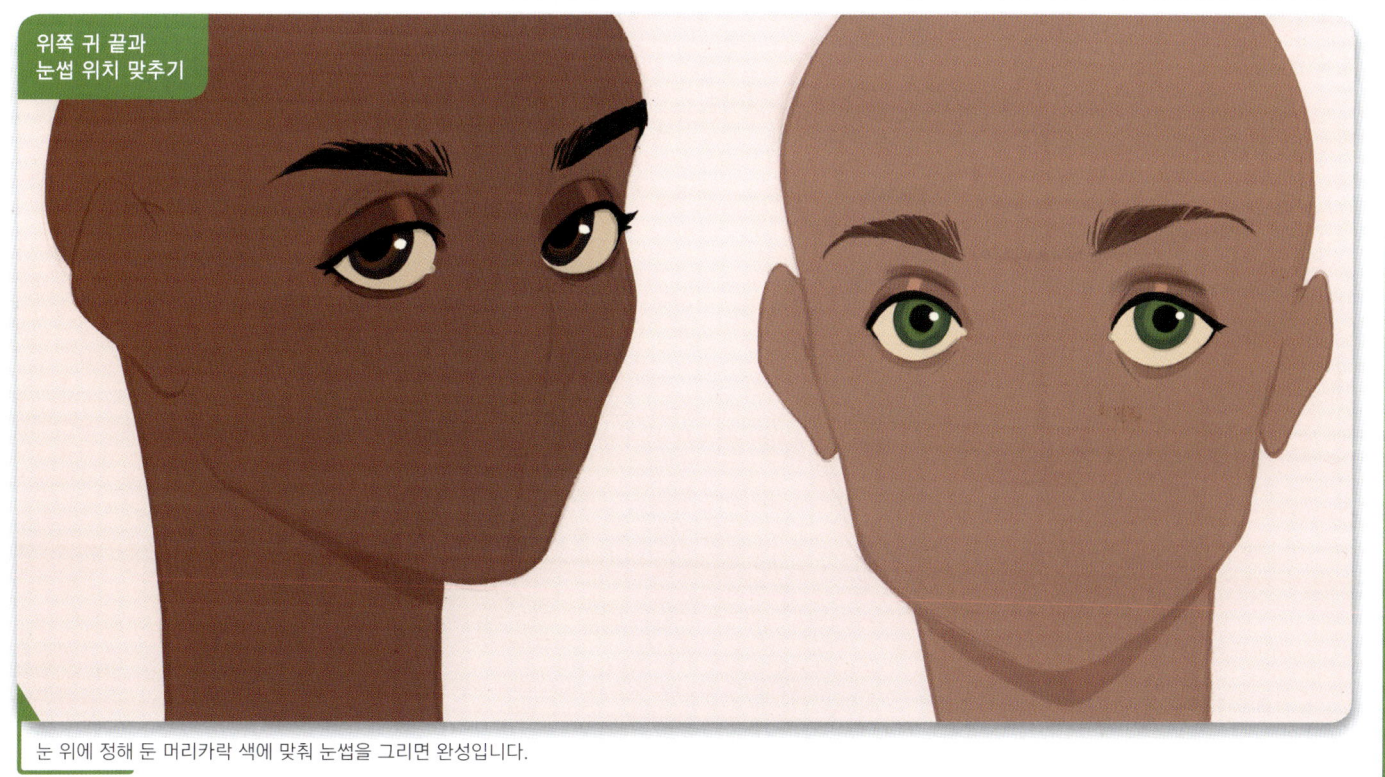

눈 위에 정해 둔 머리카락 색에 맞춰 눈썹을 그리면 완성입니다.

16 · 머리카락

학습 목표
16장에서는 다음과 같은 내용을 다룹니다.

- 전체적인 형태로 헤어 스타일 스케치하기
- 머리카락에 색 입히고 하이라이트와 그러데이션 넣기
- 세부 묘사와 머리카락 가닥 추가해 사실감 살리기

머리카락은 윤기가 흐르는 머리와 뻣뻣한 머리, 쭉 뻗은 직모와 곱슬머리, 굵은 머리카락과 가는 머리카락, 천연 모발과 염색 모발 등 등 수많은 타입으로 나뉩니다. 또한 머리카락은 캐릭터의 성격을 전달할 뿐만 아니라 인종이나 문화적 배경까지 보여줄 수 있는 아주 중요한 요소입니다. 또, 눈에 띄는 헤어 스타일로는 더 흥미롭고 기억에 남는 캐릭터를 디자인할 수 있어요. 머리카락에 움직임을 표현하면 더 사실적으로 보이고 에너지가 느껴지기도 합니다. 16장에서는 모양과 스타일, 길이가 다른 네 가지 타입의 헤어 스타일을 어떻게 그리는지, 캐릭터에 어울리도록 어떻게 다듬으면 좋을지 알아보겠습니다.

01

새로운 레이어에 구불구불한 웨이브, 쇼트커트, 앞머리가 있는 스트레이트, 레게머리, 이렇게 네 종류의 헤어 스타일을 그립니다. 머리카락을 한 올 한 올 그리기보다는 하나의 전체적인 형태로 상상해서 그려보세요. 헤어 스타일의 전체 윤곽으로 머리카락의 볼륨과 방향을 강조할 수 있습니다. 관자놀이 부근이나 앞머리 같은 곳에는 군데군데 틈을 내 머리카락이 갈라진 느낌을 내주세요.

머리카락을 여러 가닥으로 나누어 그리지 않고 하나의 전체적인 형태로 그립니다.

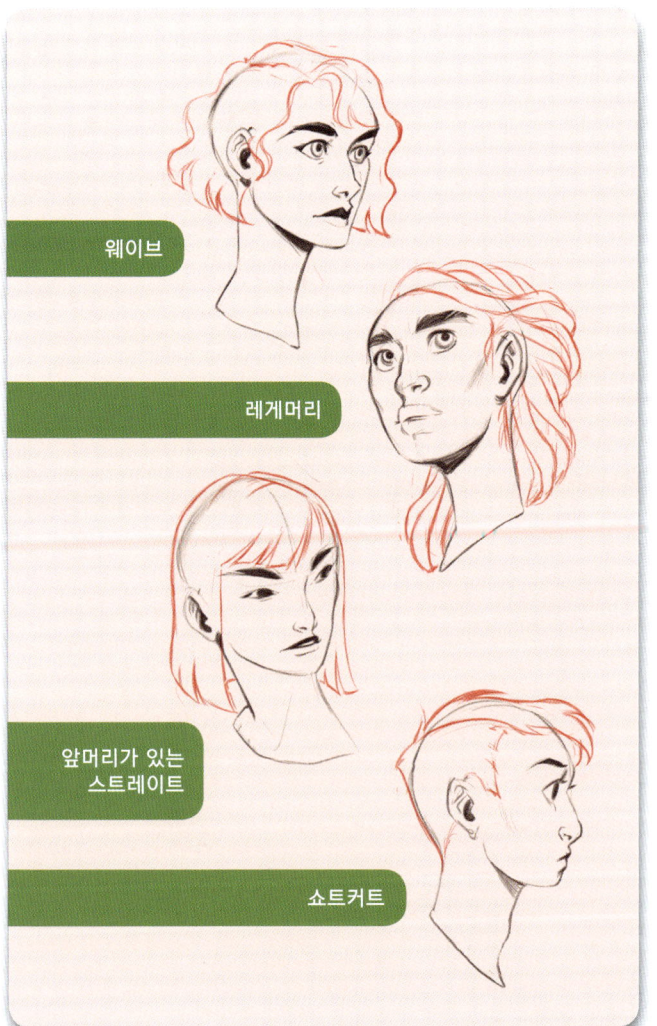

웨이브

레게머리

앞머리가 있는 스트레이트

쇼트커트

02

스케치한 다음에는 위에 새로운 레이어를 만들고 각 헤어 스타일을 더 조금 더 세밀하게 그립니다. 웨이브 머리에는 기본 윤곽에서 빠져나와 흩날리는 머리카락을 몇 군데 그려 볼륨감과 탄력을 강조합니다. 앞머리가 있는 스트레이트는 가는 머리카락을 보여주는 예시입니다. 따라서 앞머리가 이마에 착 달라붙게 그리고 볼륨감은 거의 나타내지 않아요. 레게머리는 자유롭게 구부릴 수 있는 둥근 막대(튜브) 모양을 상상해서 그립니다. 둥근 형태를 보여주는 선을 그려 넣어 덩어리 감을 표현해 주세요.

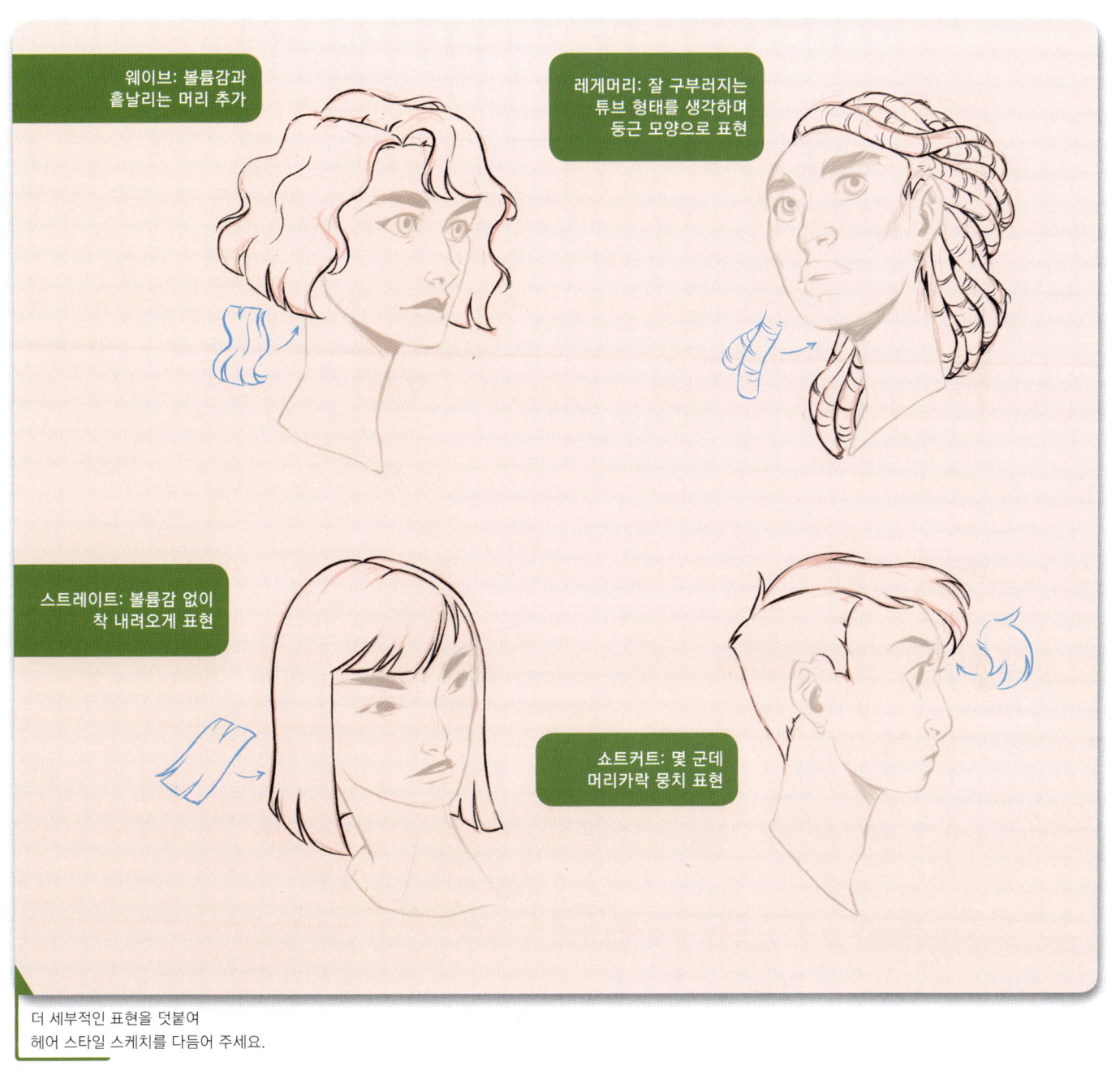

더 세부적인 표현을 덧붙여
헤어 스타일 스케치를 다듬어 주세요.

03

세부 스케치가 완성되면 이제 색칠할 차례입니다. 채색용 레이어를 새로 만들고 [에어브러시 → 하드 브러시]처럼 획의 경계가 날카로운 브러시를 사용해 각 스타일의 윤곽선을 그립니다. 그다음 [색상] 견본을 윤곽선 안쪽으로 드래그해 색을 채워 주세요. 아니면 [선택 S]을 사용해 윤곽을 잡고 색을 채우는 방법도 있습니다. 이렇게 바탕색을 채우고 [에어브러시 → 소프트 브러시]처럼 경계가 부드러운 브러시를 사용해 색이 자연스럽게 변하도록 그러데이션을 넣어요. 밝은 부분과 어두운 부분이 생기고 기본 바탕이 되는 컬러 팔레트를 만들 수 있어요.

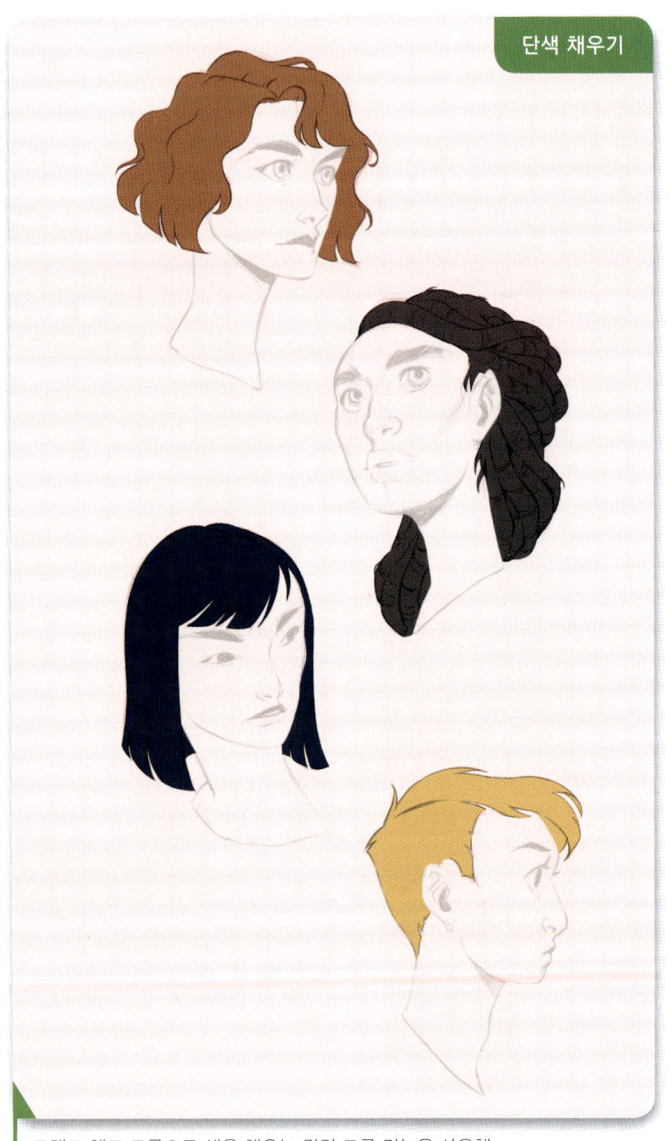

단색 채우기

드래그 앤드 드롭으로 색을 채우는 컬러 드롭 기능을 사용해 각 헤어 스타일마다 색을 칠합니다.

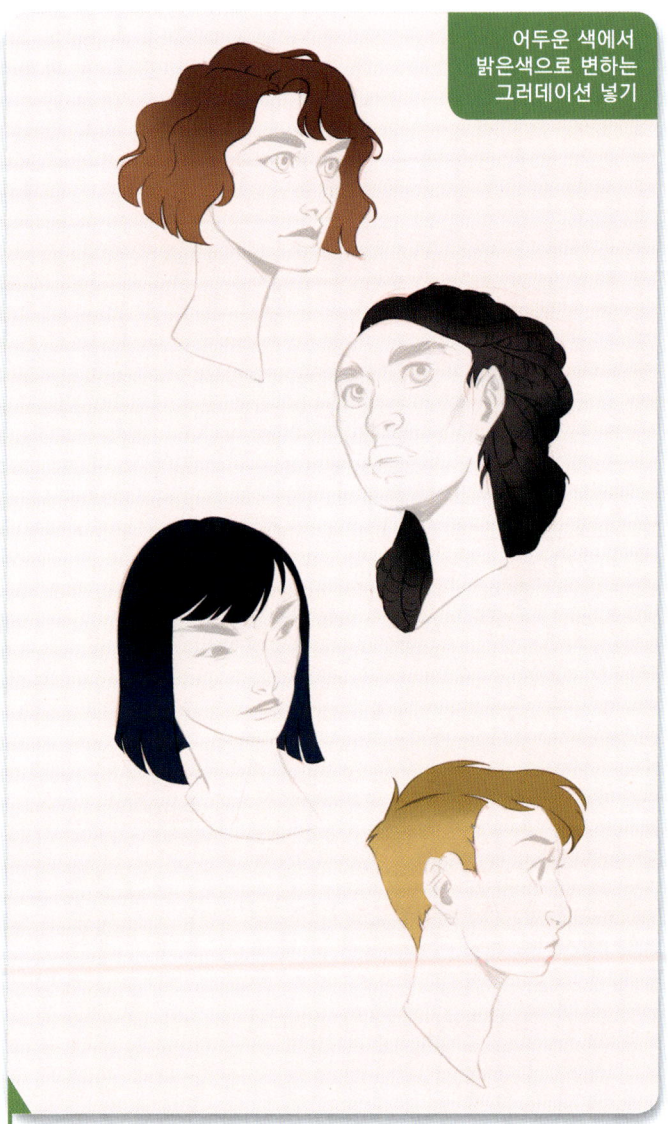

어두운 색에서 밝은색으로 변하는 그러데이션 넣기

부드러운 브러시를 사용해 어두운 색에서 밝은색으로 변하는 그러데이션을 넣어 주세요.

04

이제 더 밝은색을 사용해 머리카락의 윤기를 표현합니다. 구불구불하거나 볼륨이 풍부한 머리에는 볼록한 부분 대부분에 하이라이트를 추가해 주세요. 밝은 곳에는 한두 번 빠르게 획을 그어 하이라이트를 표현해요. 그다음 반짝임이 지나치게 인공적으로 보이지 않도록 더 어두운 원래 머리카락 색을 사용해 몇 차례 구불구불한 획을 그어서 반짝임을 조금 가려 줍니다. 이렇게 하면 하이라이트가 조금 더 생생하고 다채로워져서 진짜처럼 보일 거예요. 다음으로는 더 작은 브러시를 사용해 머리카락 가닥처럼 보이는 선을 몇 개 추가해 주세요.

05

마지막 단계는 렌더링입니다. 세부 묘사를 더 하고 개별적인 머리카락을 추가해요. 섬세한 텍스처가 들어간 가느다란 브러시를 선택해 주세요. [스케치 ▲ → 6B 연필], [스케치 ▲ → 더웬트] 또는 [잉크 💧 → 틴더박스] 등을 사용할 수 있습니다. [스포이트 툴]을 사용해 머리카락에 사용 중인 색들을 찾아내고, 밝은 부분과 어두운 부분의 머리카락 가닥을 모두 강조합니다. 헤어 스타일, 머리카락 타입에 따라 획을 다르게 쓰려고 노력해 보세요. 예를 들어 웨이브 머리라면 구불구불한 곡선이 필요하겠죠, 반면 스트레이트 머리는 아래로 처진 머리카락 방향을 따라 선을 그어야 합니다.

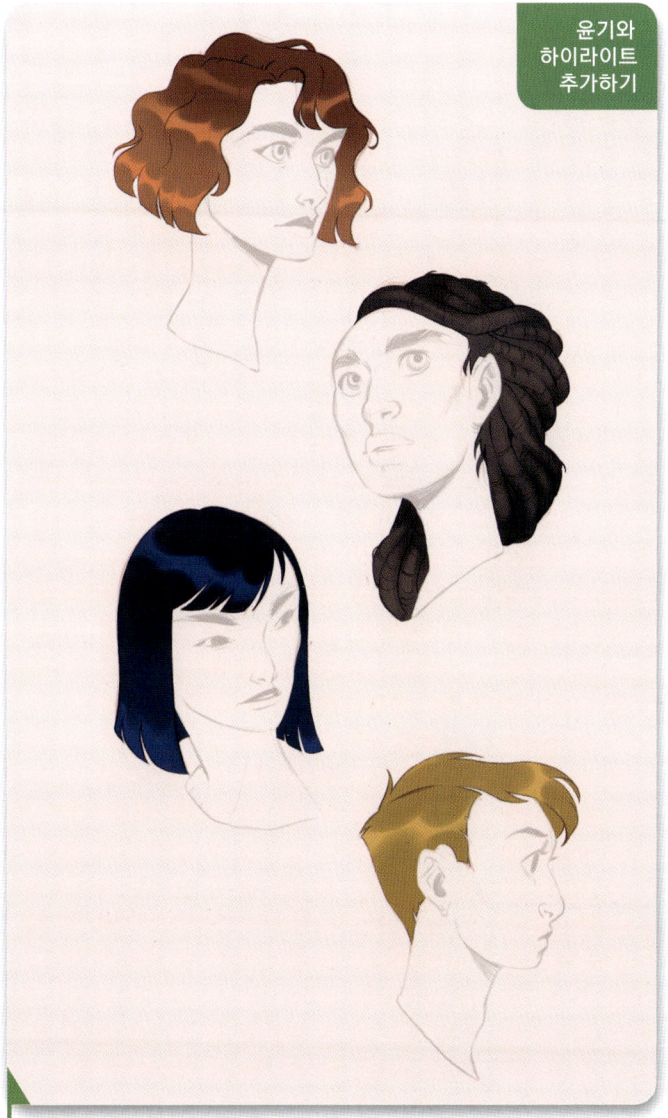

더 밝은색을 사용해 머리카락에
윤기 또는 하이라이트를 표현해 주세요.

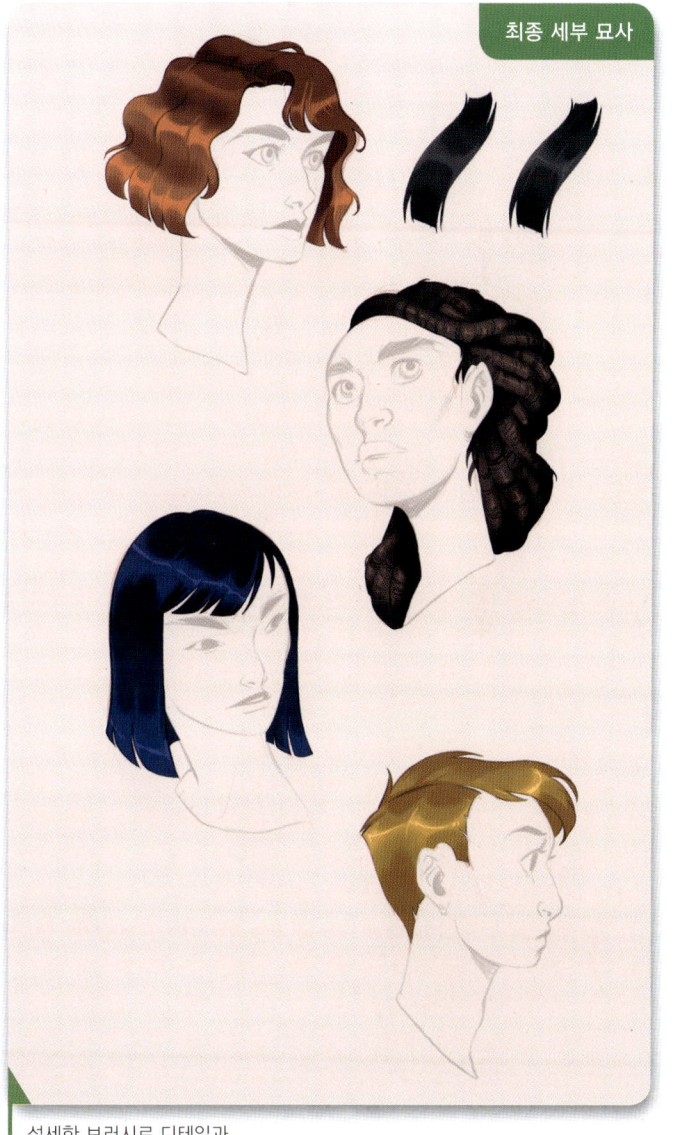

섬세한 브러시로 디테일과
개별 머리카락 표현을 추가하면 완성이에요.

17 · 소재 표현하기

학습 목표
17장에서는 다음과 같은 내용을 다룹니다.

- 캐릭터의 옷과 도구에 가죽, 금속, 유리, 털 등 다양한 텍스처 표현하기

텍스처
텍스처, 다시 말해 질감을 표현하면 소재, 옷, 물건 등이 비슷비슷하게 보이는 일을 피할 수 있습니다. 프로크리에이트에는 가죽이나 섬유 같은 텍스처를 나타낼 수 있는 다양한 브러시가 있습니다. 하지만 다른 브러시들로도 질감을 표현하고 서로 다른 종류의 소재를 나타낼 수 있어요.

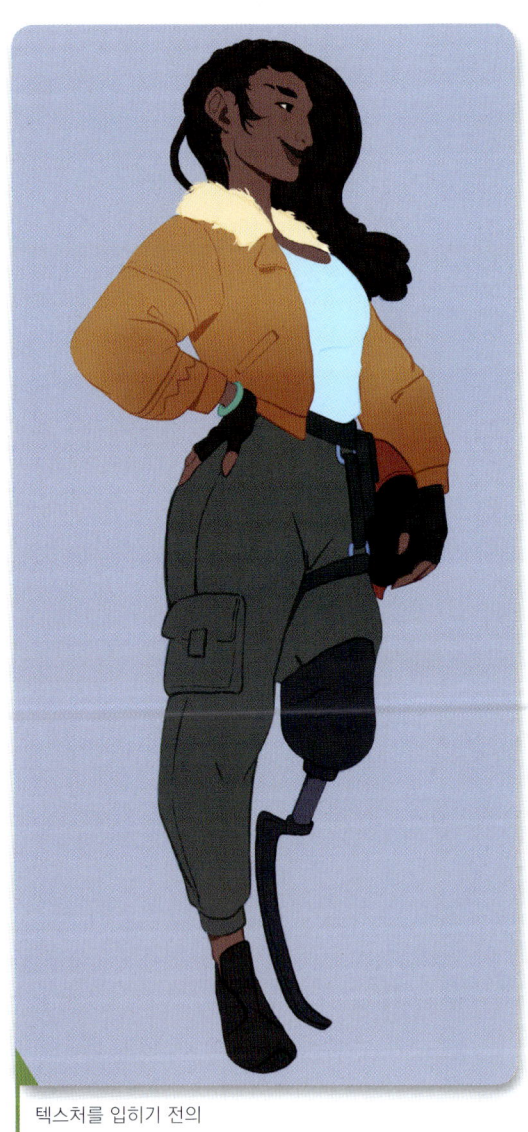

텍스처를 입히기 전의 캐릭터 디자인입니다.

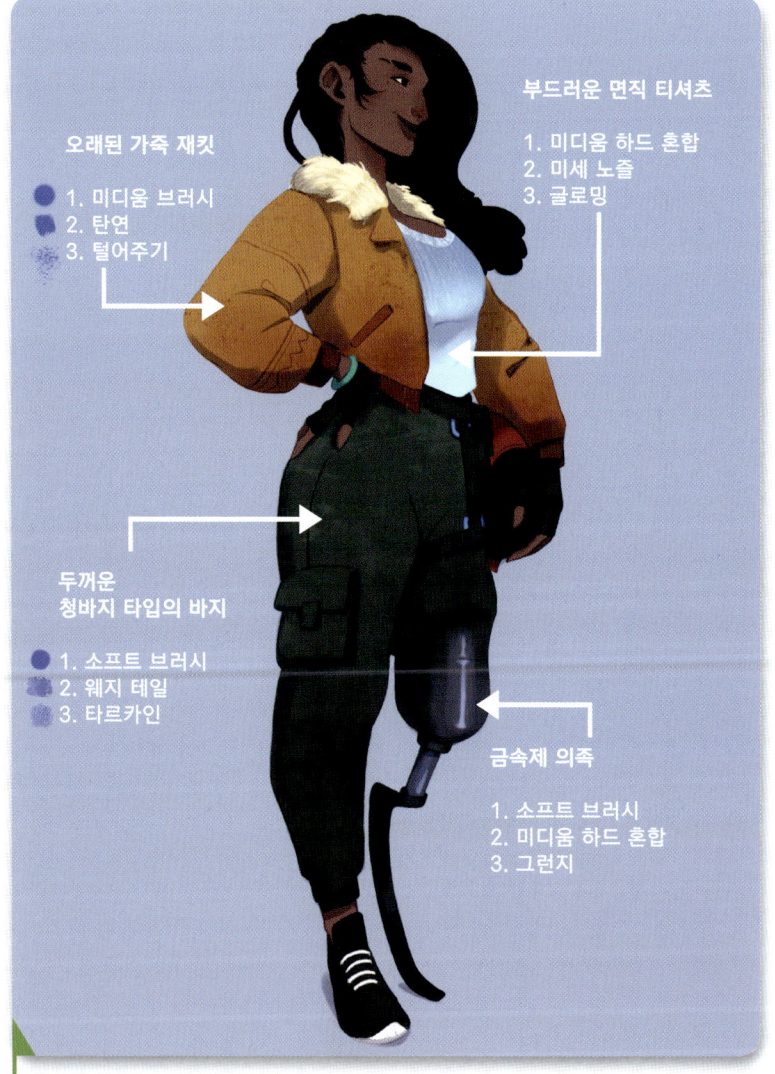

동일한 캐릭터 디자인이지만 텍스처를 추가해 가죽 재킷, 면 티셔츠, 금속제 의족 등에 각각의 질감을 표현했습니다.

오래된 가죽 재킷
1. 미디움 브러시
2. 탄연
3. 털어주기

부드러운 면직 티셔츠
1. 미디움 하드 혼합
2. 미세 노즐
3. 글로밍

두꺼운 청바지 타입의 바지
1. 소프트 브러시
2. 웨지 테일
3. 타르카인

금속제 의족
1. 소프트 브러시
2. 미디움 하드 혼합
3. 그런지

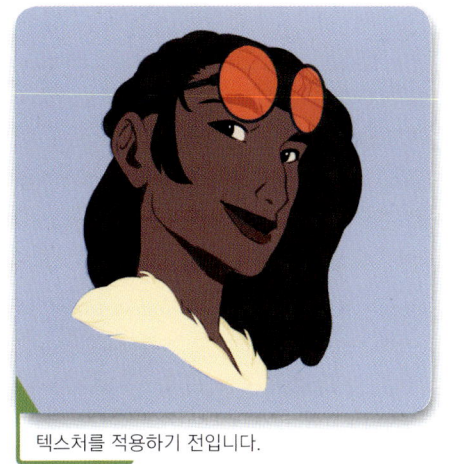

텍스처를 적용하기 전입니다.

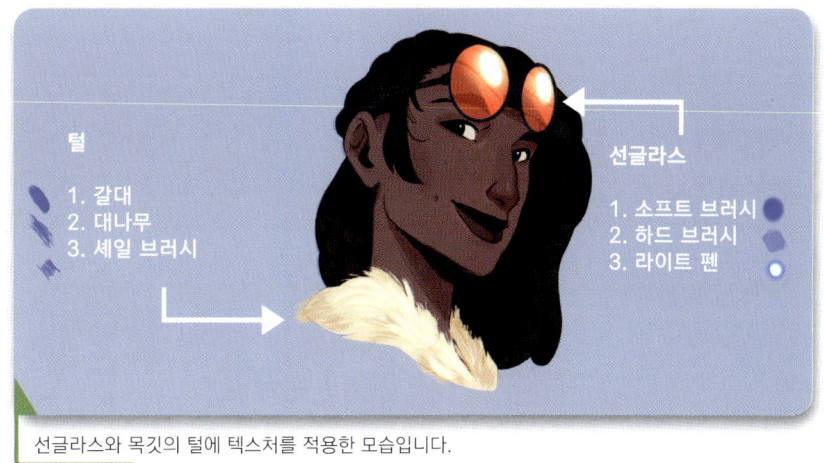

선글라스와 목깃의 털에 텍스처를 적용한 모습입니다.

소재의 종류에 따라 각각 다른 방식으로 정리해야 합니다. 같은 천이라도 어떤 천은 다른 천보다 더 두꺼워요. 예를 들어 청바지는 일반적인 면 티셔츠보다 조금 두껍습니다. 가죽 또한 어느 정도 두께가 있죠. 이럴 때는 디자인에 몇 밀리미터 정도 두께를 표현해 이 소재들의 두께감을 보여줄 수 있어요.

또, 표면이 매끄럽냐 매트하냐에 따라 반사되는 빛도 다르게 보입니다. 금속을 그릴 때는 [에어브러시 🖌 → 미디움 브러시]같이 경계가 뚜렷한 브러시를 사용해요. 소재의 매끄러운 느낌을 표현할 때는 [에어브러시 🖌 → 소프트 브러시]처럼 부드러운 브러시를 사용하세요.

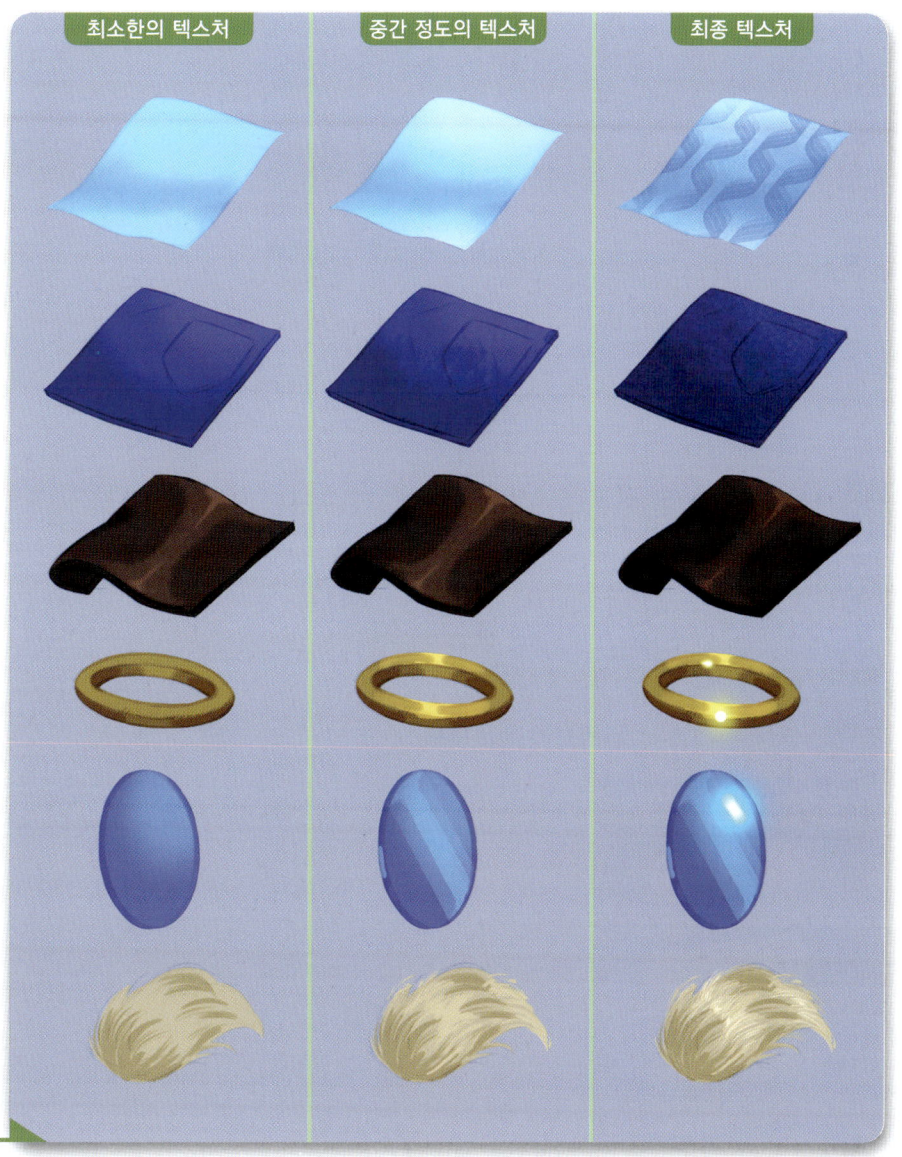

빛이 어떻게 반사되는지, 얼마나 두껍게 그리는지에 따라 캐릭터가 어떤 종류의 소재를 걸치고 있는지 보여줄 수 있습니다.

17 · 소재 표현하기 107

유연한 소재 vs 두꺼운 소재

하늘하늘한 천을 그리든 두꺼운 천을 그리든 먼저 단색을 칠한 다음 [에어브러시 → 미디움 하드 혼합]이나 [에어브러시 → 소프트 브러시]같은 브러시로 부드럽게 음영을 넣어 주세요. 다음 단계는 천에 빛 텍스처를 넣는 거예요. [스프레이 → 미세 노즐] 브러시로 얇은 천 느낌을 낼 수 있어요. [레트로 → 웨지 테일] 브러시로는 소재의 두께감을 표현할 수 있습니다. 그다음 [레트로 → 피버]처럼 패턴이 들어간 브러시를 사용해 디테일을 추가해 주세요. 청바지같이 두꺼운 소재를 강조하려면 [곱하기] 모드로 설정한 새로운 레이어를 만들고 [텍스처 → 타르카인] 브러시를 사용해 주세요.

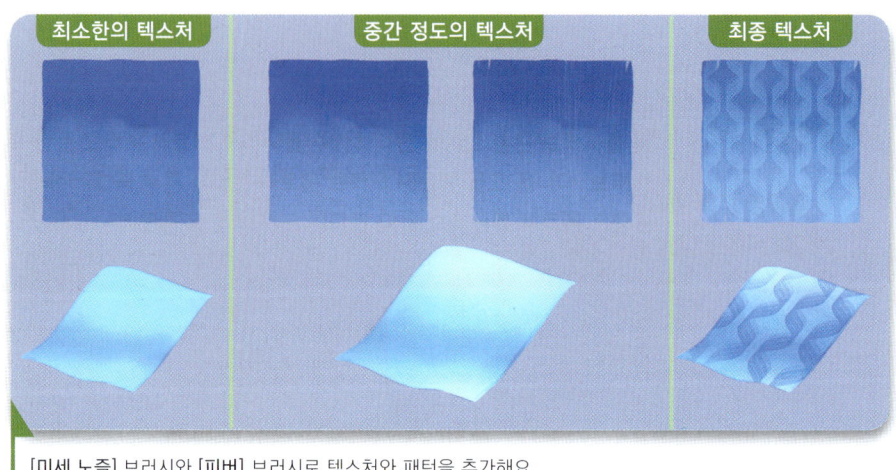

[미세 노즐] 브러시와 [피버] 브러시로 텍스처와 패턴을 추가해요.

[웨지 테일] 브러시로 두꺼운 천의 질감을 추가합니다.

가죽

캐릭터의 벨트나 재킷에 가죽 느낌을 내야 할 때도 있을 거예요. 가죽은 두꺼운 소재이므로 테두리에 몇 밀리미터 정도 두께를 표현해 두께감을 느끼게 해주는 것이 좋습니다 가죽 느낌을 내려면 먼저 [에어브러시 → 미디움 브러시]를 사용해 밝은 영역을 만들어 줍니다. 가죽 소재에는 얼룩이나 점 등의 낡은 흔적이 보이는 경우가 많아요. [목탄 → 탄연]같은 브러시를 사용해 살짝 구겨진 듯한 텍스처를 입혀 보세요. 오래된 느낌을 내고 싶은 만큼 낡은 흔적들을 강조해 줍니다. 또, [머티리얼 → 오래된 가죽] 브러시를 사용해 가죽 텍스처가 생생하게 보이도록 합니다. 단, 별도의 레이어에 작업해서 효과의 강도를 원하는 만큼 높이고 줄일 수 있도록 합니다.

다양한 브러시 패턴을 시험해 보고 오래된 가죽 느낌을 만듭니다.

가죽 소재는 다른 소재보다 몇 밀리미터 두껍게 그려서 두께감이 잘 전달되게 합니다.

금속

안경테, 보석, 피어싱, 무기 등 금속 소재를 그려야 할 때가 있습니다. 예시의 캐릭터에서는 의족이 있었죠. 금속을 그릴 때는 대비를 높여 보세요. 경계가 부드러운 브러시를 사용해 칠한 뒤, 경계가 날카로운 브러시로 바꾸어 작업합니다. [에어브러시 → 미디움 혼합]을 사용하면 색이 자연스럽게 어우러지면서 금속 표면에 빛이 반사되는 느낌을 낼 수 있어요. 표면에 낡은 느낌을 내려면 텍스처를 몇 군데 추가해 봅니다. [텍스처 → 그런지]같은 브러시를 사용하면 좋아요. 마지막으로 몇 군데 하이라이트를 넣어 매끄러운 소재에 반사되는 빛을 표현합니다.

금속 같은 느낌을 내려면 색상이 서로 어우러지며 섞이도록 [미디움 하드 혼합] 브러시를 사용합니다.

강한 하이라이트를 추가해 금속의 매끄러운 표면에 빛이 반사되는 모습을 표현합니다.

유리

유리는 캐릭터의 안경, 헬멧 바이저, 보석 등에서 찾을 수 있습니다. 투명하고 빛이 반사되는 소재인 만큼 캐릭터 디자인 위에 별도의 레이어를 만들어서 작업해 주세요. 적당한 형태를 먼저 잡고 음영 작업이 쉬워지도록 [알파 채널 잠금]을 설정합니다. 먼저 부드러운 브러시로 밝은색을 칠해 확산 반사를 표현합니다. 그다음 [잉크 → 스튜디오 펜]처럼 경계가 날카로운 브러시로 몇 군데 획을 그어 유리에 빛이 반사된 모양을 표현해 주세요. 마지막으로 [빛 → 라이트 펜] 브러시를 사용해 흰색 하이라이트를 추가합니다. 유리 밑이 비쳐 보이게 하려면 유리 레이어의 불투명도를 낮추거나 다른 레이어 혼합 모드를 시험해 보세요.

유리 레이어의 불투명도를 낮춰 유리 밑이 일부 드러나게 합니다.

유리에 반짝임을 추가하면 반사하는 특성이 잘 드러납니다.

털

털을 그릴 때는 [잉크 → 드라이 잉크] 또는 [잉크 → 스튜디오 펜]을 사용해 전체적인 모양부터 그립니다. 몇 가닥 삐져나온 털도 그려 자연스러운 느낌을 줘요. 다음으로 [유기물 → 갈대]를 사용해서 어두운 영역을 추가합니다. 매끄러운 색상 변화를 위해 [유기물 → 대나무]도 사용해요. 이 브러시들은 붓의 털 느낌이 약간 살아 있는 구조라서 모피 같은 질감을 표현할 때도 유용합니다. 마지막으로 [서예 → 셰일 브러시]로 윤기를 표현하거나 가장 밝은 영역에 하이라이트를 넣어 보세요.

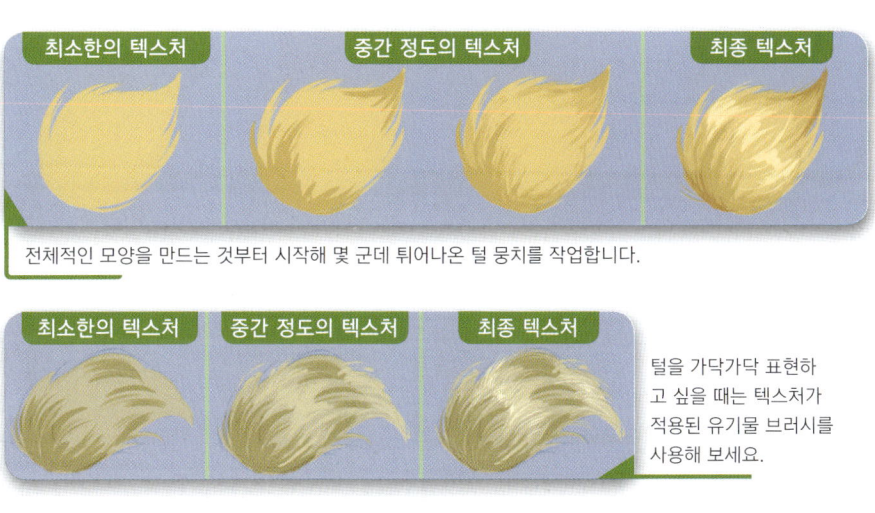

전체적인 모양을 만드는 것부터 시작해 몇 군데 튀어나온 털 뭉치를 작업합니다.

털을 가닥가닥 표현하고 싶을 때는 텍스처가 적용된 유기물 브러시를 사용해 보세요.

17 · 소재 표현하기

18 · 픽셀 유동화 활용하기

학습 목표
18장에서는 다음과 같은 내용을 다룹니다.

- 다양한 픽셀 유동화 옵션을 사용해 캐릭터 디자인을 조정하고 발전시키기

[조정 🔧]에 있는 [픽셀 유동화]로 작품을 이리저리 비틀어 보고 자연스럽게 바꿀 수 있습니다. 브러시를 사용하기 때문에 크기도 조절할 수 있고 압력도 달리 적용할 수 있어요. 또 [밀기 ▶], [비틀기 시계방향 ◐], [비틀기 반시계방향 ◑], [꼬집기 ✳], [확장 ◼] 등 캐릭터 디자인을 발전시킬 수 있는 다양한 옵션이 있습니다.

[픽셀 유동화]를 사용할 때 작품을 단일 레이어로 병합할 필요는 없습니다. 레이어 하나만 선택할 수도 있지만, 여러 레이어 혹은 작품의 모든 레이어를 선택한 뒤 [픽셀 유동화]를 적용할 수도 있어요. 레이어를 그룹으로 묶는 습관이 있다면 그룹 레이어 하나만 선택해도 됩니다. 단, [알파 채널 잠금]이 활성화된 레이어에는 [픽셀 유동화]를 사용할 수 없다는 점을 기억하세요.

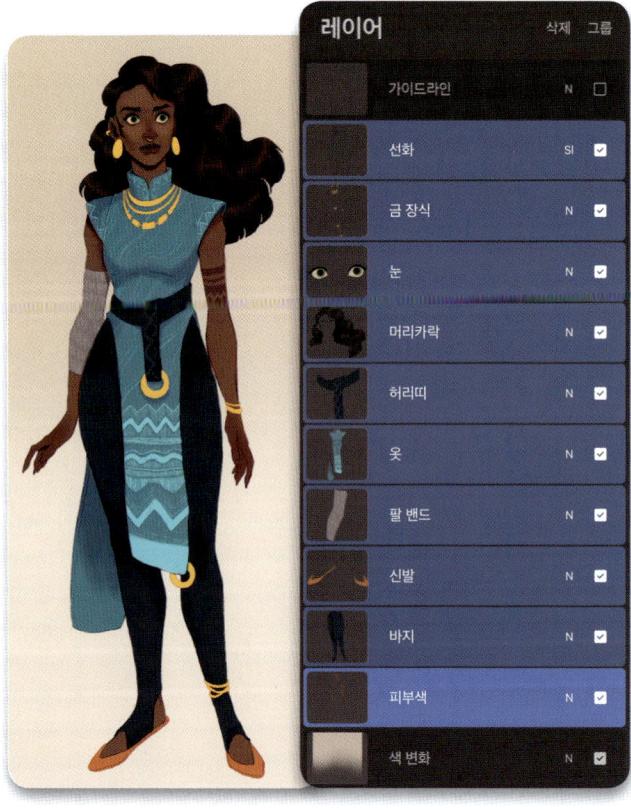

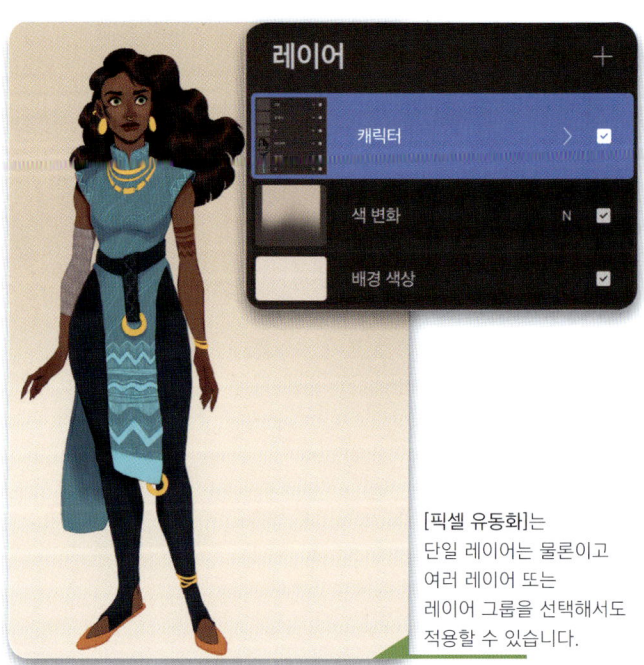

[픽셀 유동화]는 단일 레이어는 물론이고 여러 레이어 또는 레이어 그룹을 선택해서도 적용할 수 있습니다.

밀기 & 확장

캐릭터에게 살을 조금 붙이고 싶을 때는 [픽셀 유동화 → 밀기 ▶] 또는 [픽셀 유동화 → 확장 ◼]을 사용합니다. 예를 들자면 머리카락을 더 풍성하게 표현하거나 캐릭터를 더 근육질로 만들고 싶을 때 쓸 수 있습니다. [밀기 ▶]는 체형을 날씬하게 만들거나 발목, 손목 같은 특정 신체 부위를 가늘게 바꾸고 싶을 때, 머리카락에 움직임을 추가하고 싶을 때도 사용할 수 있습니다. 또, 신체 일부를 길게 늘이는 것도 가능해요. [확장 ◼]은 선택한 영역을 불룩 튀어나오게 하는 옵션입니다. 따라서 둥근 형태를 더하고 싶을 때 편리하죠. 스타일라이즈드 디자인의 매력을 높이기 위해 캐릭터의 눈 크기를 더 키우고 싶다면 [확장 ◼]을 사용해 보세요.

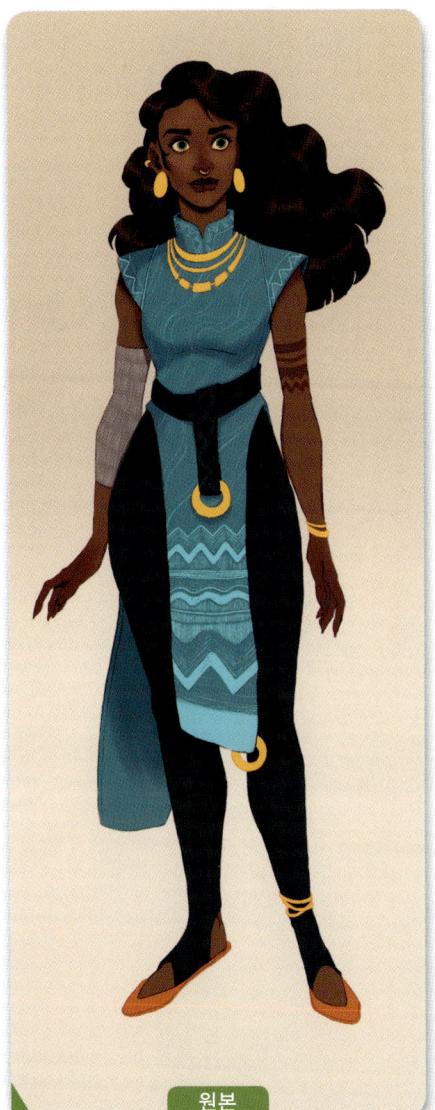

원본

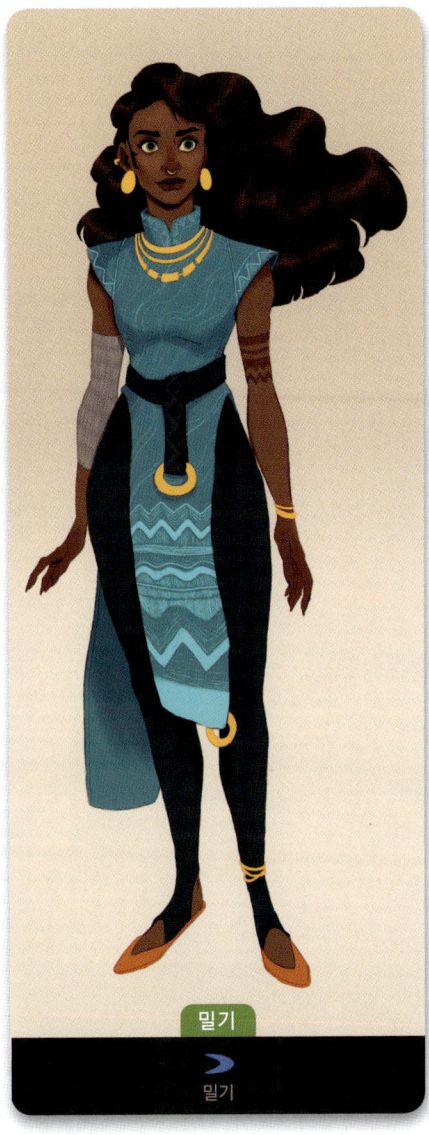

밀기

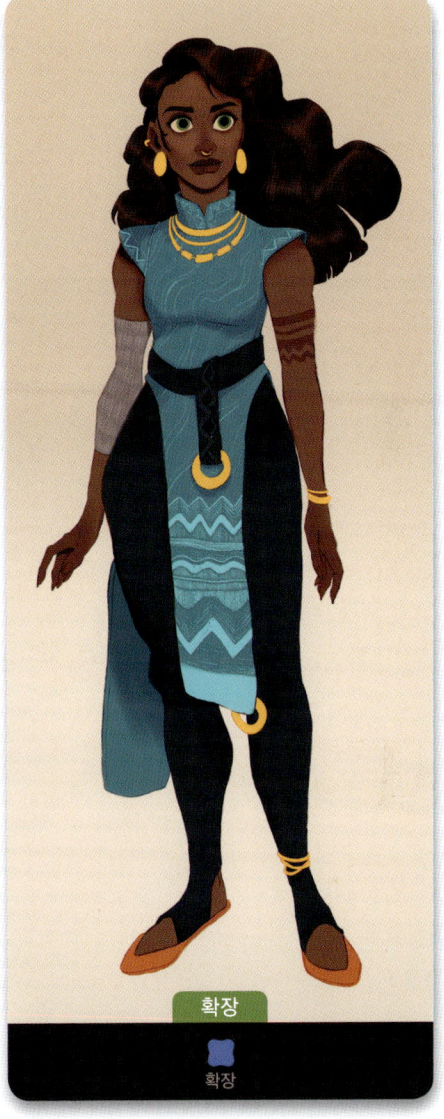

확장

[밀기] 또는 [확장]을 사용해 캐릭터의 체형을 바꿀 수 있습니다. 예시에서는 머리카락을 풍성하게 늘리고 눈의 크기를 키웠으며 다리 근육을 더 둥그스름하게 불려진 모습으로 바꿨습니다.

아티스트의 팁

[픽셀 유동화]를 사용하기 전과 후의 이미지를 빠르게 비교해 보고 싶을 때는 [조정] 옵션을 선택해 보세요. 슬라이더를 좌우로 밀어 전후 차이를 확인할 수 있습니다. 현재의 [픽셀 유동화] 옵션을 고수할지 아니면 더 가벼운 쪽으로 바꿀지 결정하는 데 도움이 될 거예요.

꼬집기

[픽셀 유동화 → 꼬집기 ✻] 옵션은 캐릭터의 형태를 가늘게 조정하고 싶을 때 유용합니다. 특정 영역을 선택해서 크기를 줄일 수 있거든요. 예를 들어 캐릭터의 허리를 좀 더 가늘게 바꾸고 싶다면 복부 중앙 부분을 선택하면 됩니다. 목이나 코 같은 부위를 줄일 때도 사용할 수 있어요.

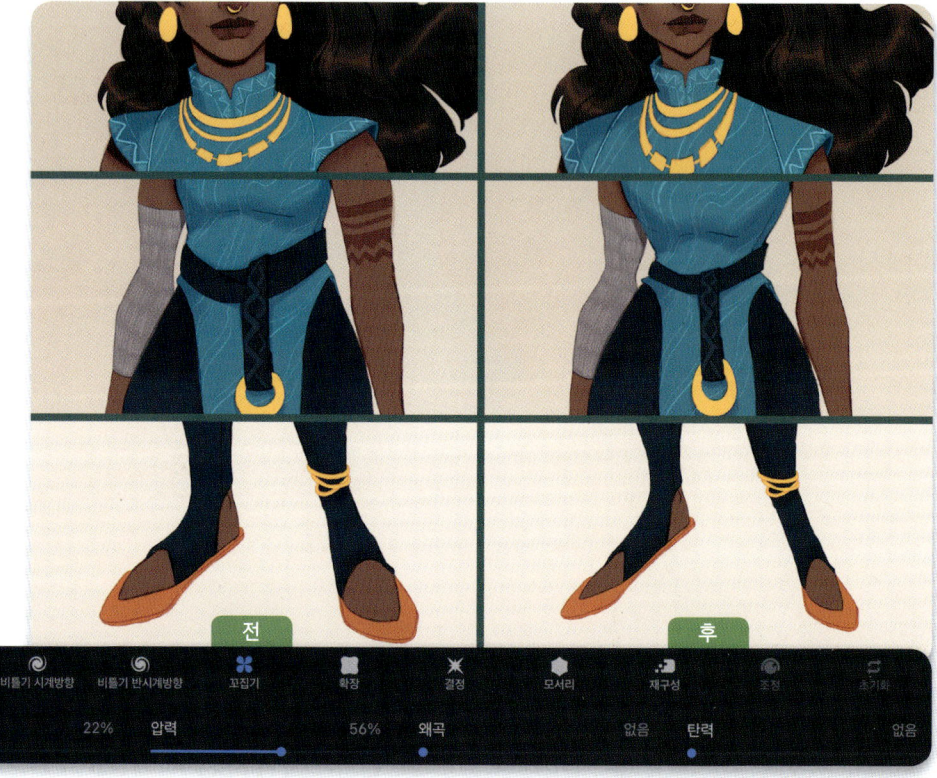

[꼬집기]는 캐릭터의 허리, 발목, 목을 가늘게 바꿔서 더 정돈된 느낌을 낼 때 사용할 수 있습니다.

모서리

[픽셀 유동화 → 모서리 ◆] 옵션은 아마도 [픽셀 유동화] 메뉴에서 가장 다재다능한 옵션일 거예요. 확장도 수축도 가능하고 부피를 더할 수도 뺄 수도 있거든요. 선화가 단순한 캐릭터 디자인에 사용하면 선을 더 매끄럽고 유려하게 바꿀 수 있어서 효과가 좋습니다. 캐릭터 디자인의 테두리 부근에 사용하면 선이 더 부드럽고 둥근 모양으로 비칠 기예요. 예시 이미지에서는 [모서리 ◆]를 캐릭터의 머리카락에 적용해 모양을 더 단순하고 매끄럽게 바꿨습니다. 또, 팔에 근육을 추가하고 다리를 더 단순하고 부드러운 곡선으로 바꾸는 용도로도 쓰였어요.

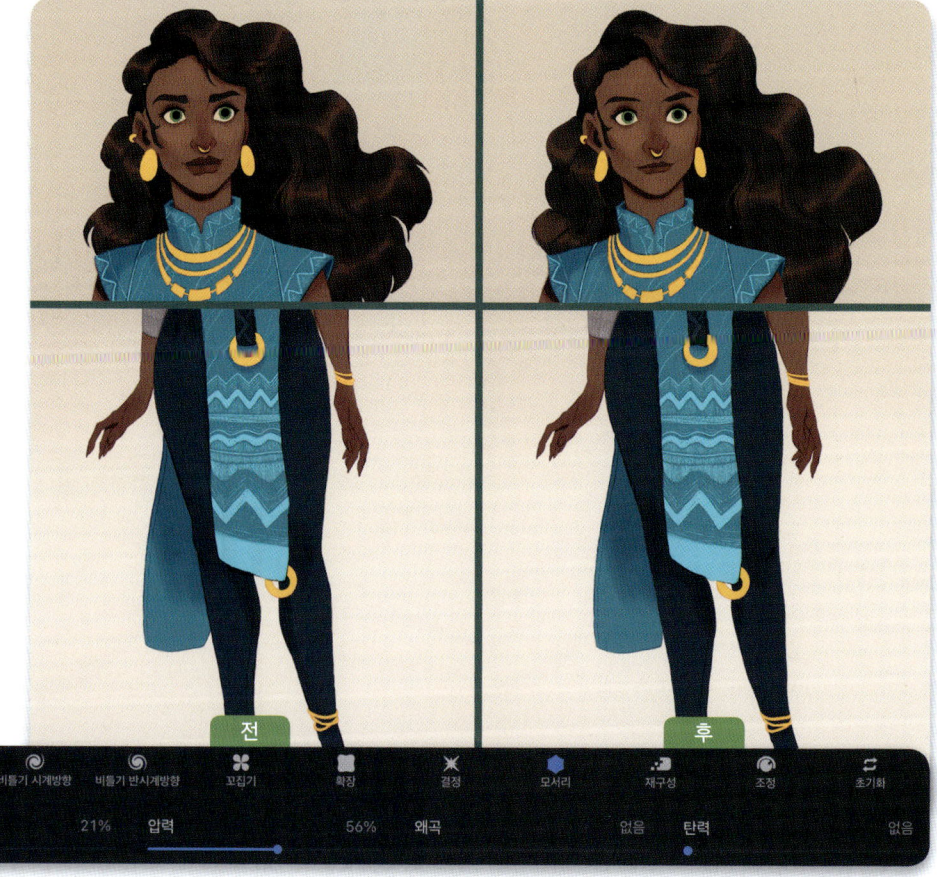

캐릭터의 머리카락과 다리를 더 매끄러운 모양으로 조정하기 위해 [모서리] 옵션을 사용했습니다.

비틀기

[픽셀 유동화 → 비틀기] 옵션은 [시계방향]과 [반시계방향] 두 가지로 나뉩니다. 이 도구로는 뒤틀린 소용돌이를 만들 수 있어요. 적용된 효과의 강도에 따라 애플 펜슬을 화면에 강하게 또는 길게 누른 상태를 유지해 효과를 조정할 수도 있습니다. [왜곡] 슬라이더를 조절하면 효과의 무작위성이 높아져요. 캐릭터의 구불구불한 헤어 스타일을 강조하고 싶을 때 이 도구를 사용할 수 있습니다.

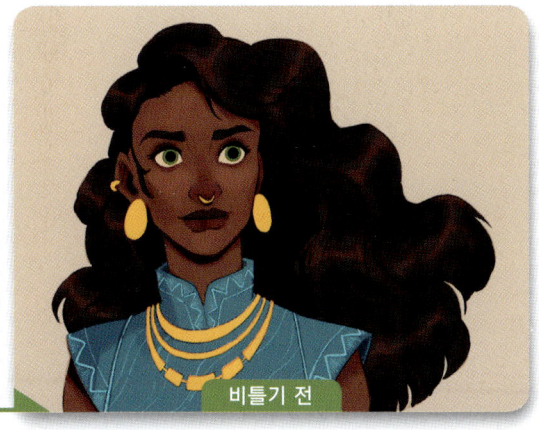

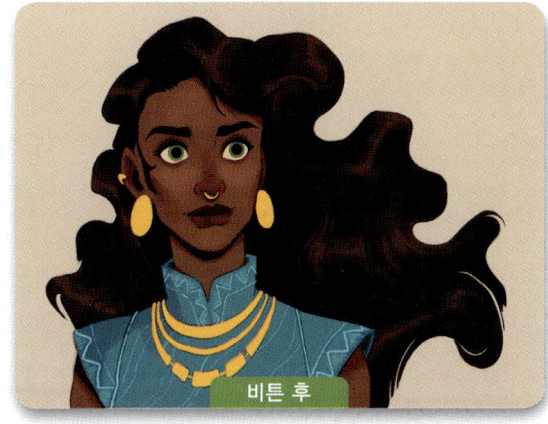

예시 이미지에서는 웨이브 스타일의 구불구불한 느낌을 더 살리기 위해 [비틀기 시계방향]과 [비틀기 반시계방향]을 모두 사용했습니다.

재구성 & 조정

[픽셀 유동화 → 재구성]은 가장 유용한 옵션 중 하나입니다. 각 효과를 적용한 결과물이 마음에 들지 않을 때나 이미지의 특정 영역에 효과를 적용하고 싶지 않을 때 되돌릴 수 있어요. [픽셀 유동화 → 조정] 옵션도 주목할 만합니다. 픽셀 유동화가 적용되는 강도를 조절할 수 있어요.

[픽셀 유동화] 도구에는 옵션 메뉴가 있어서 이미지에 효과를 각기 다르게 적용할 수 있습니다.

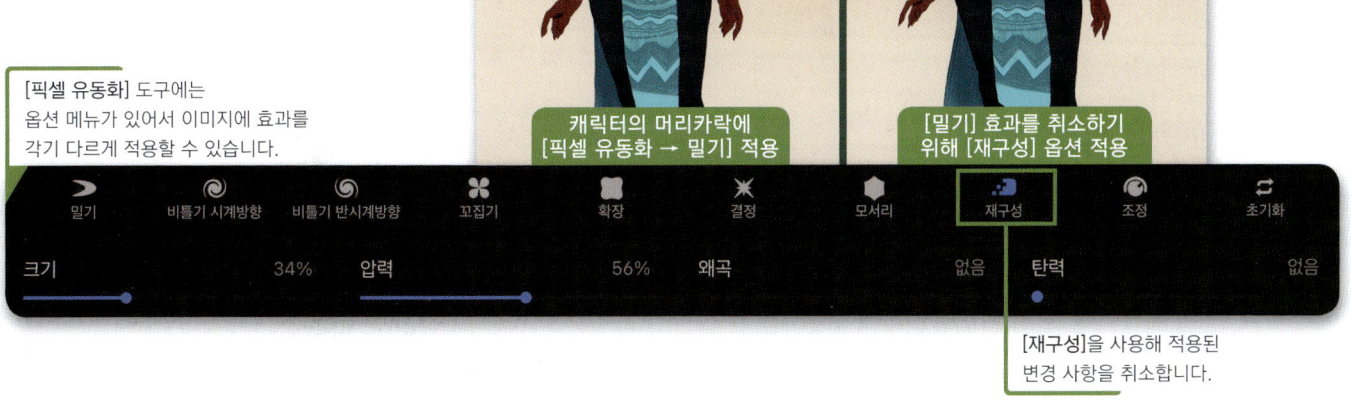

[재구성]을 사용해 적용된 변경 사항을 취소합니다.

셋째마당 • 실전 캐릭터 디자인 튜토리얼

19 • 솔라펑크 소녀
— 미래 세계에 사는 인물 캐릭터 그리기

올가 'AsuROCKS' 안드리엔코
(Olga 'AsuROCKS' Andriyenko)

모든 캐릭터에는 캐릭터만의 성격과 이야기, 살아가는 세계가 있습니다. 이런 것들이 아무런 설명을 붙이지 않고도 보는 이들에게 전달되도록 하는 것이 작가가 해야 하는 역할입니다. 캐릭터 디자인을 구성하는 다양한 요소를 바로 여기에 활용할 수 있죠. 19장에서 그릴 소녀는 미래의 솔라펑크 세계에서 살고 있습니다. 그 세계의 삶은 우리의 삶과는 다를지도 몰라요. 하지만 작품을 보면서 우리는 초대를 받은 듯 작품 속 세계로 한 발 내디디게 됩니다.

이번 튜토리얼에서는 영감을 찾고 창의성을 키우는 법, 아이디어를 완성된 캐릭터 디자인으로 바꾸는 법, 어떤 디테일이 캐릭터의 이야기를 전달하는 데 도움이 될 수 있는지를 배울 거예요. 캐릭터를 명확하게 보여 줄 수 있는 완벽한 포즈와 구도를 찾는 데 도움이 될 간단한 스케치 기술도 확인할 수 있습니다. 또, 레이어 혼합 모드와 조정 도구를 사용하는 방법도 배워 보세요. 튜토리얼을 끝까지 따라가면 매력적인 캐릭터 아트워크를 완성하기 위해 필요한 프로크리에이트의 유용한 도구를 모두 갖추게 될 거예요.

준비 파일
- 19_캐릭터 선화
- 19_보노보 분필.brush

참고 영상
- 19_전 과정 타임랩스 영상

학습 목표
19장에서는 다음과 같은 내용을 다룹니다.

- 드로잉이 더 빠르고 쉬워지는 프로크리에이트의 각종 도구 익히기
- 작업 흐름을 융통성 있게 유지할 수 있는 레이어 관리법 배우기
- 클리핑 마스크를 사용해 바탕색 작업하기
- 레이어 혼합 모드를 사용해 다양한 빛 효과 내기
- 캐릭터 아트워크의 수준을 한 단계 더 끌어 올릴 효과 추가하기

아티스트의 팁

그림을 그리기 전에 캐릭터가 사는 세계로 떠나 보세요. 상상력과 영감이 떠오르는 이미지를 모두 사용해 머릿속으로 그림을 그려 봅니다. 먼저 영감을 찾는 것부터 시작하세요. 온라인 검색 엔진에서 찾은 이미지나 좋아하는 작가의 작품, 예전에 방문했다가 사진으로 남겨둔 장소 등을 활용할 수 있어요.

솔라펑크 세계는 미래를 긍정적으로 보는 SF의 한 장르로, 인간이 재생 가능한 에너지를 사용하며 자연과 조화를 이루고 삽니다. 미래적인 건축물이나 의상 등을 찾아보면 이런 세계에 대한 아이디어를 얻을 수 있을 거예요. 과거의 디자인이나 현재 존재하는 자연에 기반한 문화들도 도움이 됩니다. 이런 식으로 작품의 세계를 연구하면 캐릭터를 더 쉽게 만들수 있고 생각지도 못했던 아이디어를 얻을 수 있어요.

01

프로크리에이트에서 새로운 캔버스를 만들고 캐릭터를 어떻게 배치할지 떠오르는 아이디어들을 스케치해 보세요. 캐릭터가 무엇을 하고 있을지, 어떤 포즈가 캐릭터의 성격을 보여줄지 생각해 보세요. 투시 각도를 어떻게 적용할지도 선택해야 합니다. 아래에서 올려다보는 각도는 캐릭터가 훨씬 당당해 보이고 심하면 위협적으로 보일 수도 있어요. 반면 위에서 내려다보는 각도로 그리면 캐릭터가 작아 보일 수도 있고 스릴 넘치는 옥상 전망을 연출할 수도 있습니다. 또 다른 옵션은 눈높이(eye level)에 캐릭터를 그리는 거예요. 조금 더 공감대가 쉽게 형성되는 캐릭터를 그릴 수 있습니다.

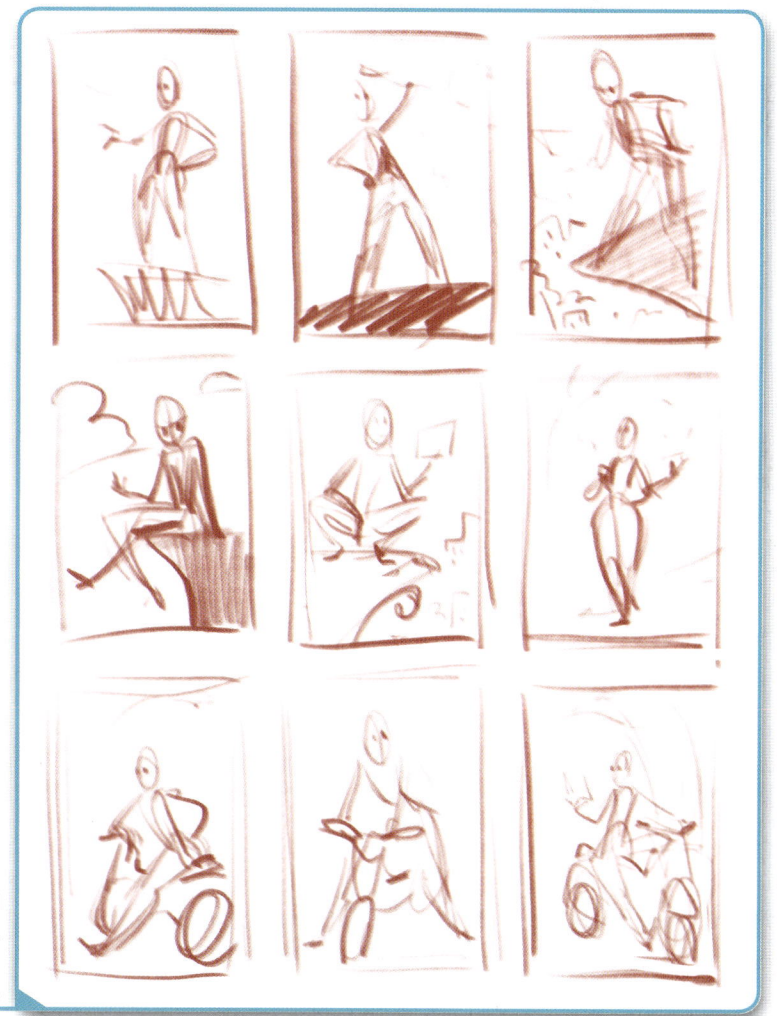

아이디어를 바탕으로 러프 스케치를 하되 세부 묘사로 넘어가지는 않습니다. 이런 식으로 러프 스케치를 하면 여러 아이디어를 빠르게 살펴보기 좋습니다.

02

가장 마음에 드는 섬네일을 [직사각형 ▢] 도구로 선택하고 세 손가락을 스와이프해 새로운 레이어로 [자르기 및 붙여넣기 ▯]합니다. 그다음 [균등 변형 ▯] 도구로 크기를 확대해 캐릭터 스케치의 바탕으로 만듭니다. 러프 스케치가 아무리 엉성하더라도 바탕이 있는 편이 텅 빈 캔버스에서 시작하는 쪽보다 작업 과정이 훨씬 쉬워져요.

[직사각형] 도구를 사용해 원하는 섬네일을 선택해 주세요.

캐릭터 스케치를 새로운 레이어로 붙여넣고 [균등 변형]을 사용해 크기를 확대합니다.

03

[섬네일] 레이어의 불투명도를 낮추고 그 위에 스케치용으로 새로운 레이어를 만듭니다. 단순한 형태를 사용해 캐릭터의 포즈를 정하되 머리의 각도와 팔의 위치를 다양하게 바꾸어가며 그려 보세요. 스케치가 너무 지저분해지면 아래 레이어와 병합하고 불투명도를 낮춥니다. 그다음 위에 새로운 레이어를 만들어서 더 깨끗하게 스케치해요. [스케치 ▲ → HB 연필] 브러시가 자연스러운 드로잉 느낌을 내기에 좋습니다. 스케치하면서 애플 펜슬을 기울여 보고 어떤 획 변화를 만들어낼 수 있는지 살펴보세요.

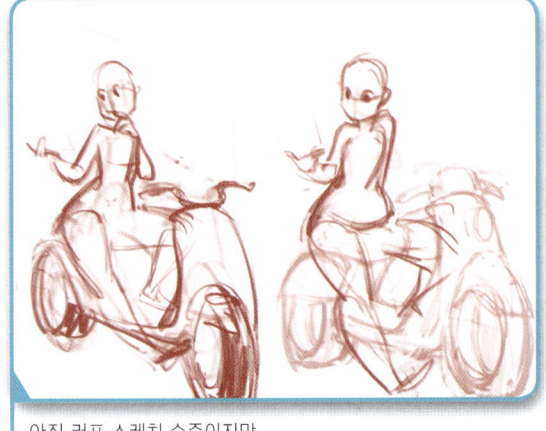

아직 러프 스케치 수준이지만 매 단계 스케치가 깨끗해집니다.

04

각기 다른 [변형] 옵션을 활용해 캐릭터에게 맞는 비율을 찾아보세요. [왜곡]과 [뒤틀기] 옵션이 그림 속 여러 요소와 연관된 원근 및 크기를 조정할 때 특히 도움이 될 거예요. 예시에서는 캐릭터와 바이크를 각기 다른 레이어에 그려서 개별적으로 변형할 수 있게 한 점이 도움이 되었습니다. 보통 물체 위에 앉아 있는 캐릭터는 맞는 비율을 찾기가 어려울 수 있어요. 인체와 고려해야 할 주변 환경의 각도를 이미 축소한 뒤이기 때문이에요. 따라서 이렇게 독립적으로 움직일 수 있게 하는 쪽이 편리합니다. 캐릭터와 물체를 함께 변형하고 싶을 때는 여러 레이어를 선택한 뒤 [변형]을 적용하면 됩니다.

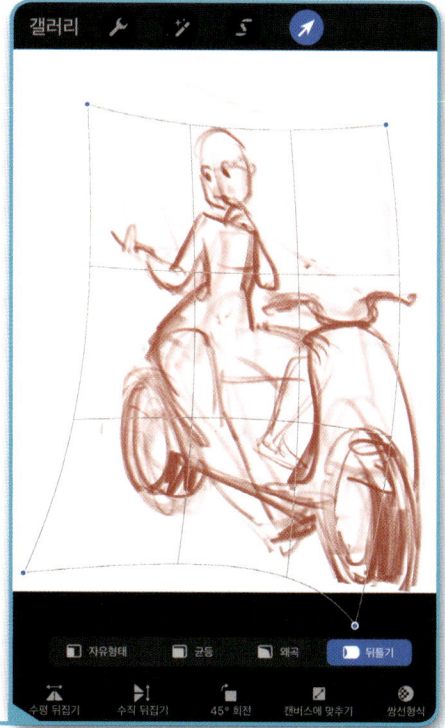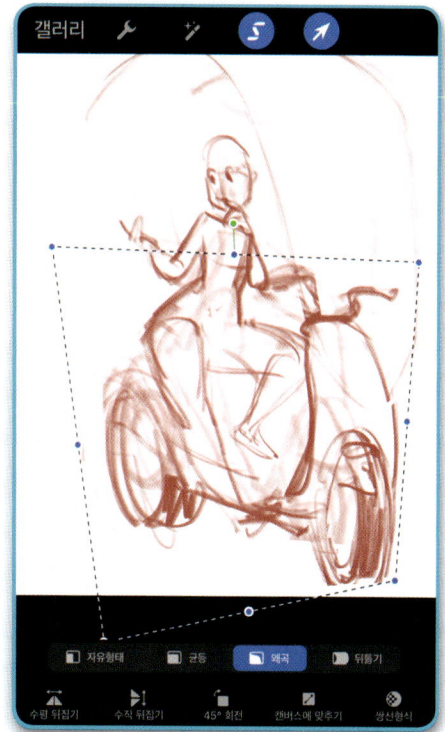

각기 다른 [변형] 도구를 사용해 보면서 캐릭터의 크기와 원근을 바꿉니다.

05

원하는 포즈를 정했다면 캐릭터의 의상과 바이크의 세부 묘사에 집중할 차례입니다. 솔라펑크 테마인 만큼 전통적인 요소와 미래적인 요소의 조합을 시도해 보세요. 폴리네시아 사람들에게서 영감을 받은 의상과 타투가 바이오닉 기계 팔과 어우러져 자신의 문화와 미래 기술을 함께 받아들인 캐릭터를 보여 줍니다. 옷과 바이크에 태양 전지판을 달아줄 창의적인 방식도 생각해 보세요. 캐릭터가 여행을 떠나고 싶을지도 모르니 가방과 다른 아이템들도 잊지 말고 추가해 주세요.

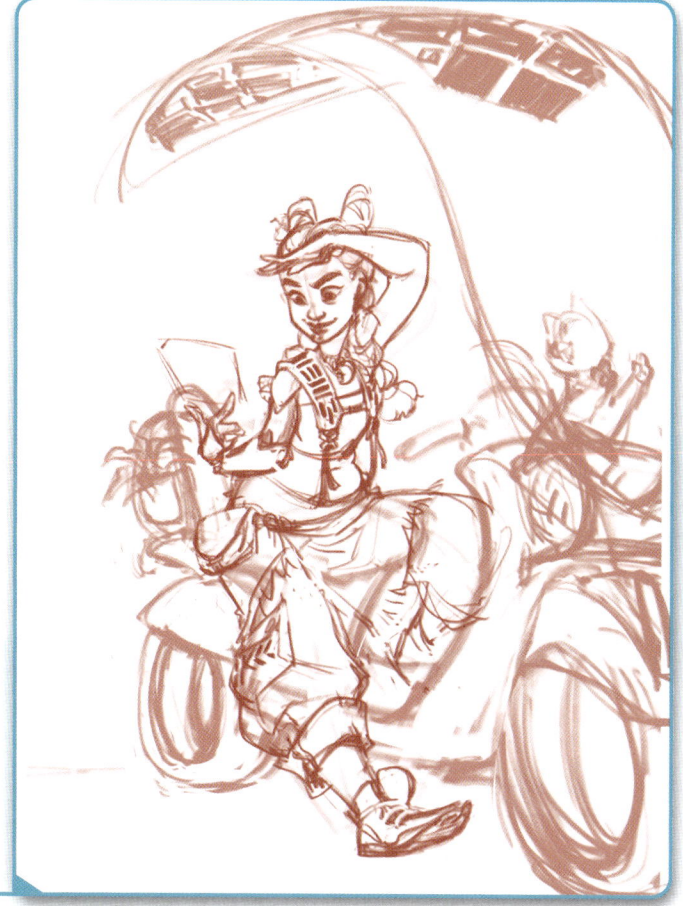

솔라펑크 테마를 디자인에 포함하며 디테일을 추가하기 시작합니다.

06

[스케치] 레이어의 불투명도를 낮춥니다(스케치 레이어가 여러 개라면 이 시점에서 하나로 병합해 주세요). 위에 새로운 레이어를 만들고 선화를 그리기 시작합니다. 스케치 때와 마찬가지로 [선화] 레이어도 필요한 만큼 여러 레이어로 나누어 작업하고 나중에 병합할 수 있어요. 선화에는 두께에 변화도 줄 수 있으면서 약간의 텍스처도 있는 [서예 → 분필] 브러시가 좋습니다. 또, [배경 색상] 레이어를 밝은 노란색으로 바꾸어 전체적인 분위기를 설정할 수 있어요.

선화를 그릴 때는 애플 펜슬로 압력에 변화를 줘서 표현력이 풍부해지도록 합니다.

07

완성된 선화에는 채색을 시작하기에 적당한 수준의 세부 묘사가 있어야 합니다. 하지만 그림이 지나치게 무거워 보일 정도로 세부 묘사가 과한 것은 좋지 않습니다. 모든 선이 폐쇄된 선일 필요는 없어요. 일부 열린 공간을 남겨 두면 그림에 여유가 생겨서 숨이 트입니다. 이 시점에서 모든 [선화] 레이어를 그룹으로 묶으면 레이어를 정돈된 상태로 유지할 수 있습니다. 예시에서는 캐릭터, 바이크, 앞 유리를 별도의 레이어로 나누어 작업했어요. 이렇게 해두면 나중에 유용합니다.

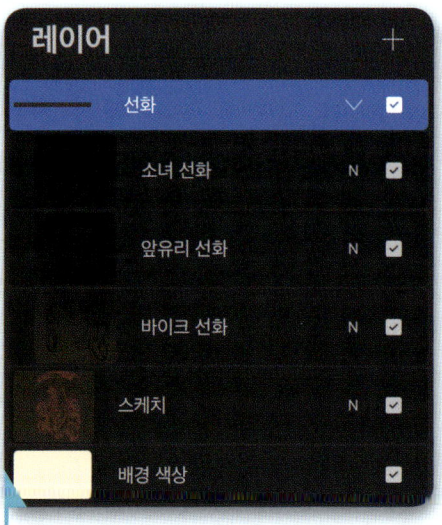

[선화] 레이어를 그룹으로 묶어 레이어를 깔끔하게 정리한 상태로 진행합니다.

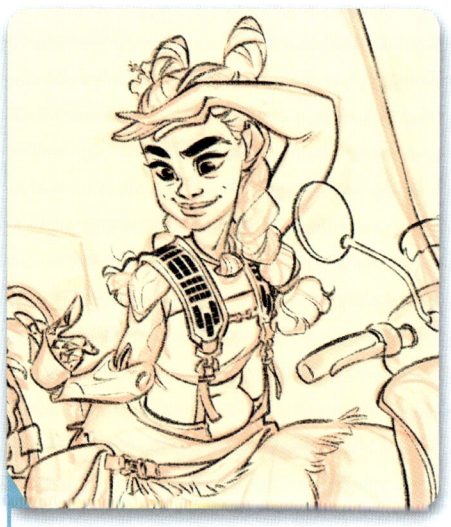

선화가 완성되어 채색에 들어갈 준비가 끝났습니다.

아티스트의 팁

[퀵셰이프]는 원과 타원을 그릴 때 유용한 도구입니다. 타원을 그린 다음 애플 펜슬의 팁을 그대로 계속 누르고 있으면 대충 그린 선이 매끄러워지고 모양을 조절할 수 있는 편리한 도구가 나타납니다. 바이크의 바퀴를 그릴 때 유용할 거예요.

08

채색용 윤곽을 작업하기 위해 [잉크 → 시럽]처럼 획의 가장자리가 날카로운 브러시를 선택합니다. 그리고 선화 전체의 윤곽을 가장자리의 안쪽을 따라 그려 하나의 닫힌 모양이 되게 해주세요. 배경과 대비되는 색을 사용하면 또렷하게 구분되어 윤곽을 정확하게 그리는 데 도움이 됩니다.

선명한 청록색이 노란색 배경과 대비되어 또렷해 보입니다. 이 색은 나중에 바이크에도 사용할 거예요.

09

전체적인 윤곽을 따라 그렸으면 지금 사용한 [색상]을 그림으로 드래그해 [컬러 드롭]을 실행하세요. 그러면 닫힌 공간 전체에 그 색이 채워질 거예요. [컬러 드롭]을 실행하기 전에, 앞서 윤곽선에 비는 부분이 없는지 확인하는 것이 좋습니다. 그다음 새로운 레이어를 만들어 바이크의 앞 유리에도 같은 과정을 반복해요. 이번엔 흰색을 사용합니다. 이 레이어는 불투명도를 낮춰 반투명으로 보이게 해주세요.

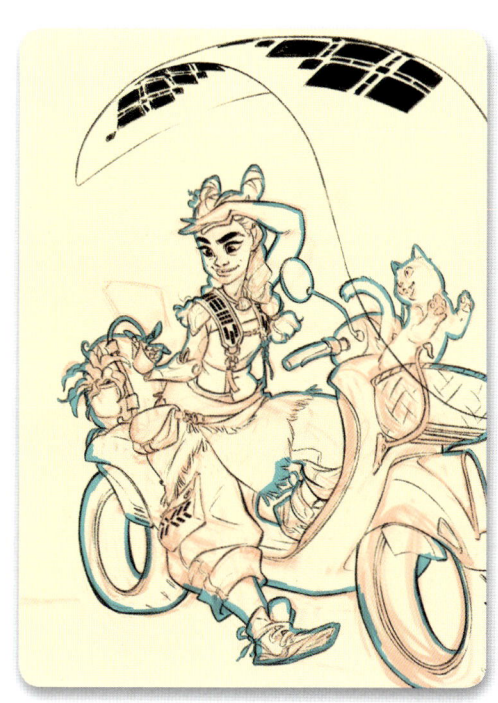

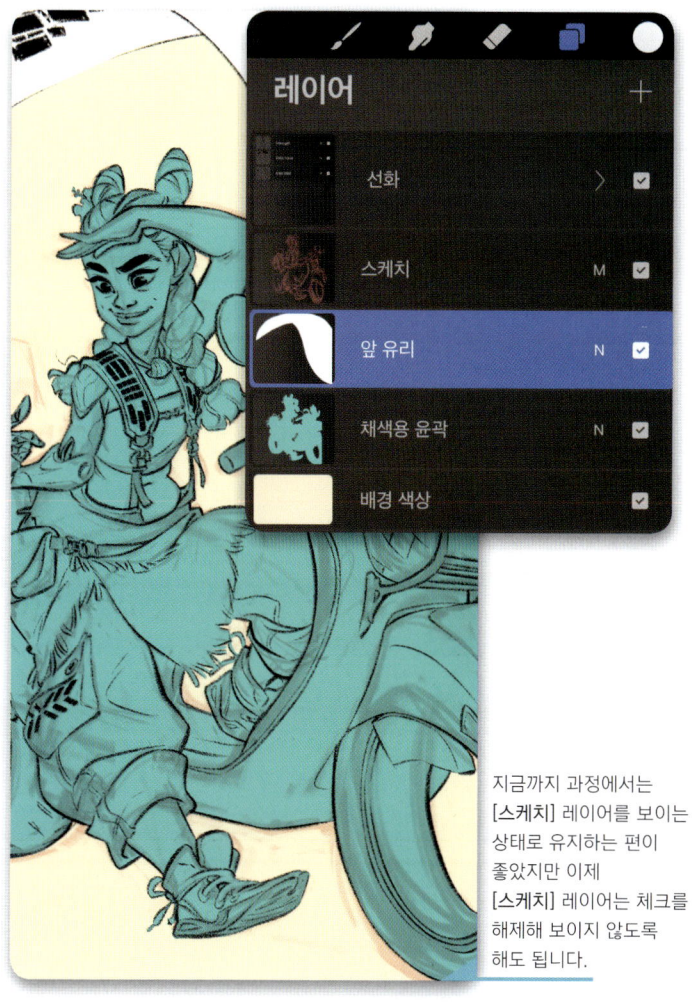

지금까지 과정에서는 [스케치] 레이어를 보이는 상태로 유지하는 편이 좋았지만 이제 [스케치] 레이어는 체크를 해제해 보이지 않도록 해도 됩니다.

10

채색용 윤곽 위에 새로운 레이어를 만들고 [클리핑 마스크] 옵션을 활성화합니다. 이렇게 하면 모든 채색이 아래 그려둔 윤곽 안에서만 이루어질 거예요. 따뜻한 갈색과 연한 회색으로 소녀와 고양이의 형태를 각각 바이크와 분리되게 잡아 줍니다. 각 요소를 별도의 레이어에 작업하면 나중에 색 조정이 훨씬 쉬워질 거예요. 지금 작업해 둔 형태를 빠르게 선택하고 음영 작업을 할 수 있으니까요. 계속해서 [클리핑 마스크]로 설정한 레이어를 채색할 영역 전체에 해당될 만큼 만들어 주세요. 만들 수 있는 레이어 수의 한계에 도달할 경우 이 레이어들을 병합하면 됩니다.

갈색과 회색으로 소녀와 고양이의 형태를 바이크와 분리되도록 잡아 줍니다.

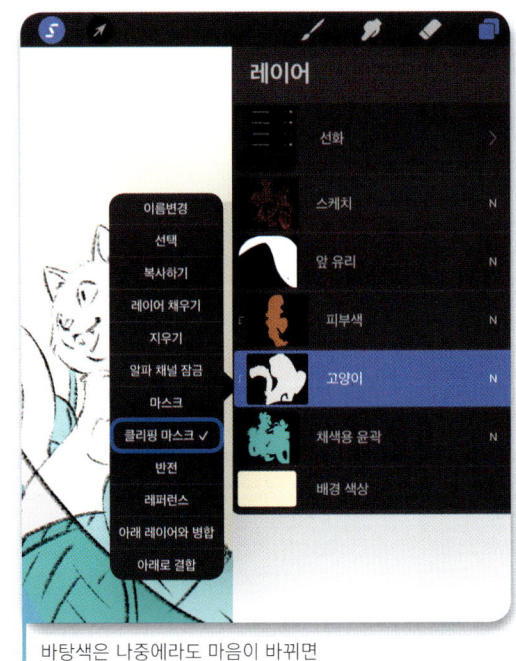

바탕색은 나중에라도 마음이 바뀌면 조정할 수 있어요.

[클리핑 마스크]로 설정한 후 캐릭터의 각 구역에 색을 넣어요.

11

이제 캐릭터가 들고 있는 홀로그램 지도를 만들 차례입니다. 먼저 새로운 레이어에 [선택 S] 도구로 직사각형 영역을 만들고 밝은색으로 채워 주세요. 조금 더 흥미로운 모양이 되게 모서리를 지웁니다. 그다음 레이어의 불투명도를 약간 낮추고 [변형] 도구로 직사각형 모양을 구부려 제 위치를 잡아 줍니다. [왜곡] 옵션을 사용하면 기본적인 원근을 맞출 수 있고 [뒤틀기] 옵션을 사용하면 지도가 휘어진 느낌을 낼 수 있습니다.

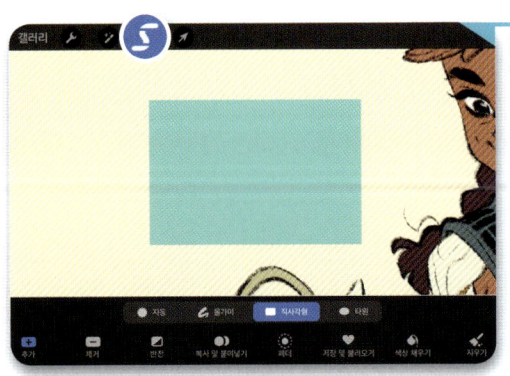

[선택] 도구로 직사각형 영역을 만들고 색을 채워 주세요.

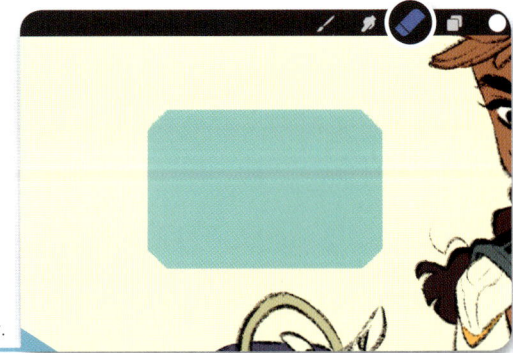

모서리를 지웁니다.

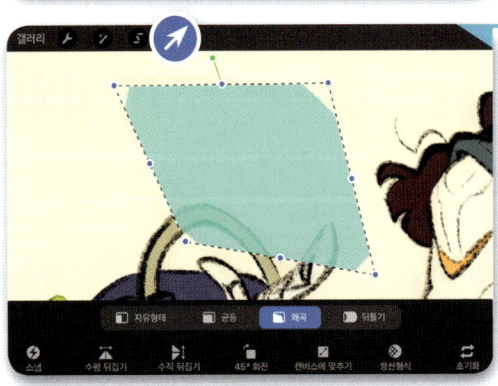

레이어 불투명도를 낮추고 [변형] 도구로 모양을 조절합니다.

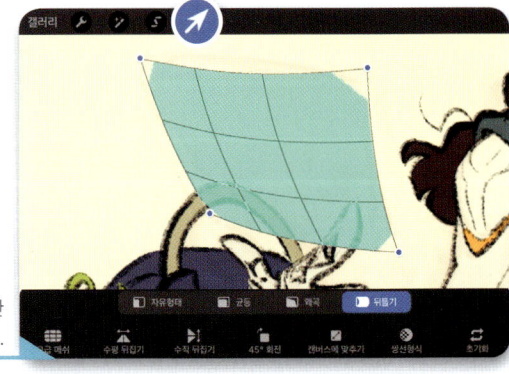

[변형 → 뒤틀기] 옵션으로는 선택한 모양을 휘거나 구부릴 수 있어요.

12

캐릭터 레이어 아래에 대충 배경을 칠해서 일러스트의 전체적인 분위기를 정합니다. [페인팅 🖌 → 납작 브러시]처럼 크고 뭉툭한 브러시를 사용하면 성급하게 세부 묘사로 들어가는 일을 막을 수 있어요. 이 단계에서는 형태와 색만 찾아가면 됩니다. 화창한 풍경 사진을 참고하며 작업하면 디테일을 모두 생략했을 때 어떤 색이 눈에 띌지 파악하는 데 도움이 될 거예요.

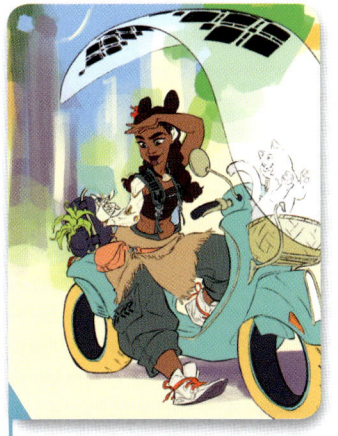
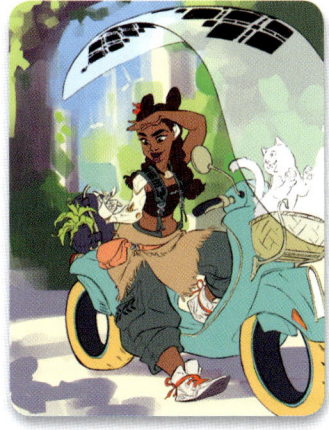
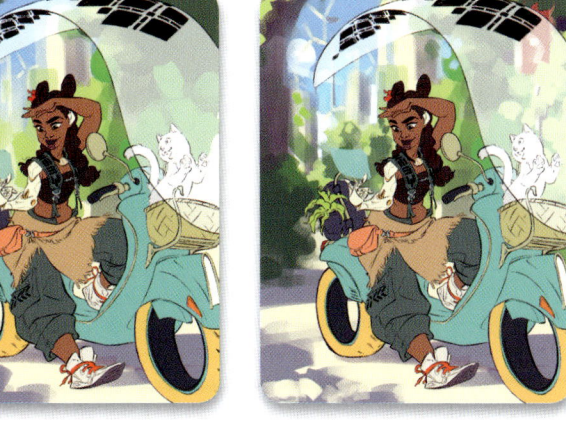

크고 뭉툭한 브러시를 사용해 형태와 색에 집중하며 대략적인 배경을 만들어 나갑니다.

단독으로 내놓기에는 부족한 일러스트지만 분위기를 조성하기에는 완벽한 배경입니다.

13

배경에 색을 채웠으니 이제 캐릭터의 색을 최종적으로 조정하고 다듬어 보겠습니다. [색조, 채도, 밝기] 도구를 조정하고 싶은 레이어에 사용해 주세요. 모든 요소를 각각 별도의 레이어에 작업한 것이 지금 단계에서 크게 도움이 될 거예요. 슬라이더를 움직여 다양한 색을 시도해 보세요.

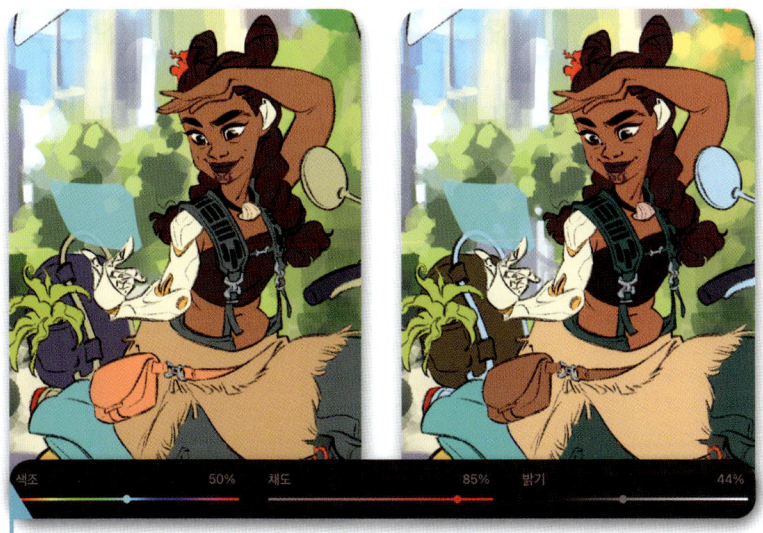

[색조, 채도, 밝기] 같은 [조정] 슬라이더를 사용하는 편이 다시 칠하는 것보다 빨라요.

고양이의 점무늬를 포함해 세세한 부분도 칠해 줍니다.

19 • 솔라펑크 소녀 — 미래 세계에 사는 인물 캐릭터 그리기

14

선화에 색이 약간 들어가면 작품이 달라 보일 수 있어요. 현재 모든 레이어가 [보통]으로 설정되어 있을 거예요. 레이어 이름 옆에 N자를 보면 알 수 있습니다. [선화] 레이어를 복제한 뒤, N을 탭해 혼합 모드를 [오버레이 ◎]로 변경합니다. 그러면 캐릭터에 칠한 색상이 선에 비쳐 보입니다. 원래의 [보통] 모드로 설정된 [선화] 레이어는 최종 결과가 마음에 들 때까지 불투명도를 낮춰 주세요.

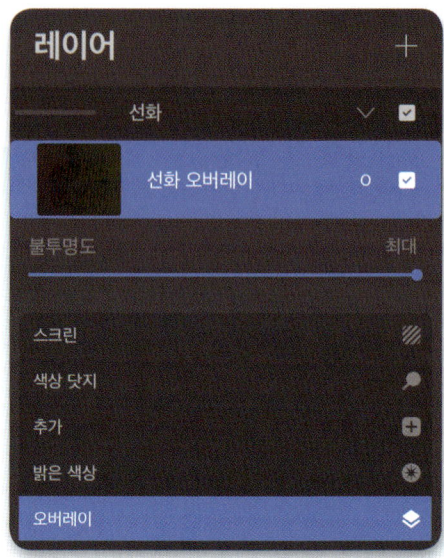

검은색 선을 [오버레이] 모드로 설정하면 선의 색이 아래 레이어에 칠한 색의 더 어둡고 강렬한 버전으로 바뀝니다.

15

레이어 목록의 가장 위에 새로운 레이어를 만들고 [곱하기 ⊠] 모드로 설정합니다. [곱하기 ⊠]는 그림자를 칠할 때 완벽한 모드예요. 이제 채색용 윤곽 레이어를 탭하고 [선택 S] 옵션을 이용해 윤곽 전체를 선택합니다. 다시 새로 만든 [그림자] 레이어를 탭하고 [마스크] 옵션을 선택해 주세요. 이렇게 하면 [그림자] 레이어에서 작업한 모든 것이 선택한 마스크 형태 안에서만 보이게 됩니다. [레이어 마스크]에 흰색으로 칠한 부분은 보이고, 검은색 부분은 가려질 거예요. [채색용 윤곽] 레이어에서 했던 것과 같은 방식으로 [선화] 레이어도 선택해 줍니다. 이번 선택 역시 [레이어 마스크]에서 흰색으로 칠해 추가해 주세요. 이제 바탕색과 선화가 모두 포함된 [레이어 마스크]가 완성되었습니다.

16

광원의 위치를 고려해 그림자를 칠하기 시작합니다. 그림에 약간의 텍스처를 넣고 싶다면 [스케치 ▲ → 6B 연필]이 좋아요. 펜슬을 수직으로 세워 잡으면 진한 색을 칠할 수 있지만 기울이면 더 텍스처를 살려서 반투명하게 칠할 수 있습니다. 그림자의 경계를 선명하고 부드럽게 처리하여 변화를 줄 수도 있어요. 화면에 손가락을 문지르거나 [스케치 ▲ → 보노보 분필*] 같은 브러시를 [문지르기 ✎]로 더 강조해 줍니다. 그림자 안쪽을 칠할 때는 [바탕색] 레이어를 선택 영역으로 활용합니다. 예를 들어 바이크나 소녀에게만 집중하고 싶을 때 이렇게 작업하면 좋아요(*보노보 분필 브러시는 실습용 파일과 함께 내려받을 수 있습니다).

그림자를 칠하기에 앞서 [마스크]에 칠하는지 아니면 [그림자] 레이어에 칠하는지 확인해 주세요.

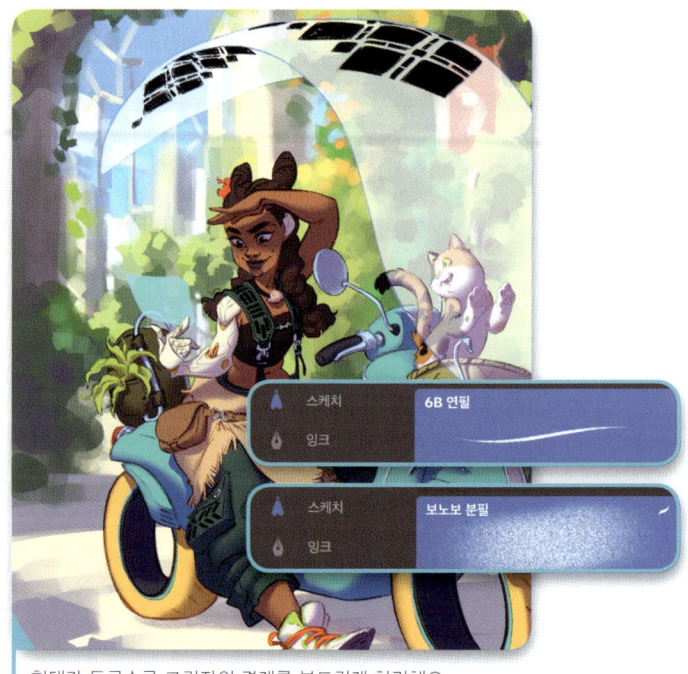

형태가 둥글수록 그림자의 경계를 부드럽게 처리해요.

아티스트의 팁

그림자 색을 선택하기 어려운가요? 빛의 정반대가 되는 색이 무엇인지 생각해 보세요. 이 작품의 경우 따뜻한 노란색 햇빛이 가득하니까 어울리는 그림자 색은 푸른빛이 도는 보라색이 될 거예요. 색상환에서 노란색의 정반대에 있는 색조죠. 살짝 따뜻한 느낌의 보라색과 차가운 느낌의 보라색을 모두 사용해 보고 가장 보기 좋은 색으로 고르세요.

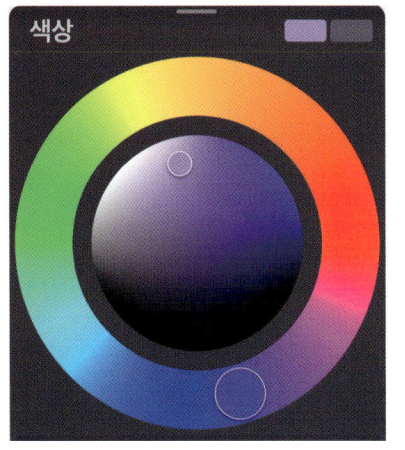

17

[그림자] 레이어를 선택한 뒤 선택 영역을 반전하고 레이어 목록의 최상단에 새로운 레이어를 만듭니다. 레이어 혼합 모드는 [추가 ▣]로 설정해 주세요. 이 레이어에는 노란빛이 도는 짙은 회색으로 빛을 표현할 거예요. 밝은 빛이 사람의 피부에 닿으면 혈관에 빛이 통과되기 때문에 그림자에 붉게 빛나는 듯한 테두리가 생기는 것을 종종 볼 수 있어요. [알파 채널 잠금] 옵션으로 [그림자] 레이어의 투명한 영역을 잠금 처리한 뒤, 그림자의 테두리를 밝은 주홍색으로 칠해 이 효과를 묘사해 보세요. 그다음 [그림자] 레이어 위에 [스크린 ▨] 모드로 설정한 새로운 레이어를 만듭니다. 여기에서는 지면에서 반사되어 캐릭터에게 비치는 빛을 작업할 거예요. 진한 갈색을 사용해 지면을 마주 보는 그림자 영역에 아래에서 은은하게 비쳐오는 따뜻한 빛을 표현해 줍니다.

밝은 테두리와 반사광 작업으로 그림자를 더 생생하게 표현합니다.

19 • 솔라펑크 소녀 — 미래 세계에 사는 인물 캐릭터 그리기

18

이렇게 레이어를 나누어서 작업했을 때 좋은 점은 필요할 때 수정하기가 수월하다는 점입니다. [그림자] 레이어 아래에서는 투명한 [앞 유리] 레이어가 제대로 보이지 않을 거예요. 따라서 [앞 유리] 레이어를 [그림자] 레이어의 위로 올려 줍니다. 앞 유리에 해당되는 선화 역시 같은 위치로 이동해 줍니다. 그리고 앞 유리 작업 전체를 위한 새로운 레이어 그룹을 만들어 주세요. 캐릭터에 채색용 윤곽을 만들었듯이 [앞 유리] 레이어를 사용해 [레이어 마스크]를 만들 수 있습니다. [레이어 마스크]에서 앞 유리의 투명도를 달리할 수 있습니다. 예를 들어 고양이의 발바닥과 맞닿은 면은 더 투명해 보여야 할 거예요. 새로운 레이어를 만들어 윗면에 밝게 반사되는 빛을 추가하고 태양 전지판을 칠해 줍니다.

[마스크]를 사용해 앞 유리의 투명도에 변화를 줍니다.

태양 전지판을 칠해 주세요.

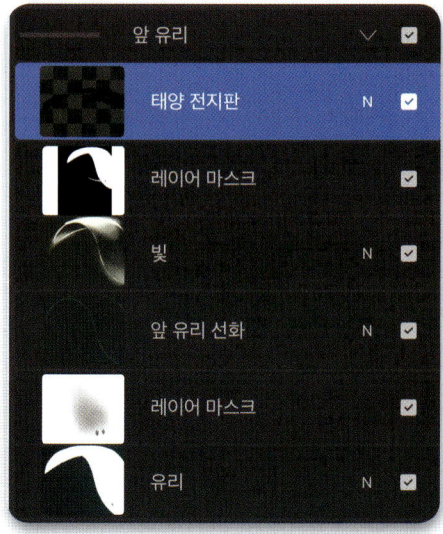

19

다음 단계는 캐릭터가 보고 있는 홀로그램 지도에 디테일을 추가하는 것입니다. [지도] 레이어를 복제하고 [조정 → 빛산란] 효과를 사용해 빛이 나게 해요. 그리고 [마스크]를 사용해 지도가 캐릭터의 손가락을 가리지 않게 해줍니다. 그다음 위에 새로운 레이어를 만들어 지도 안쪽에 선을 그려 넣어요. 다음으로는 [조정 → 글리치]를 빛나는 레이어에 적용해 지도에 마법 효과를 조금 더 추가해 줍니다. [글리치] 효과가 정확히 어떻게 작동하는지는 상황마다 다르니 다양한 설정을 시도해 보고 어떤 효과가 생기는지 살펴보세요. 또, 각 레이어의 투명도도 마음에 드는 결과가 나올 때까지 조절해 주세요.

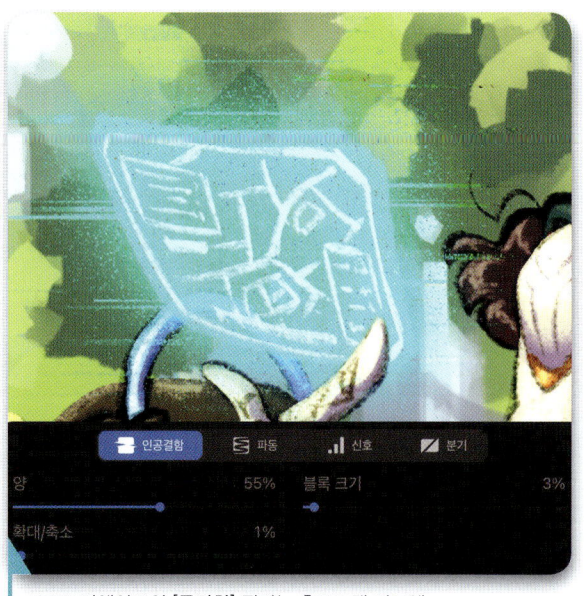
프로크리에이트의 [글리치] 필터는 홀로그램 지도에 미래 기술 같은 효과를 주기에 딱 맞는 도구입니다.

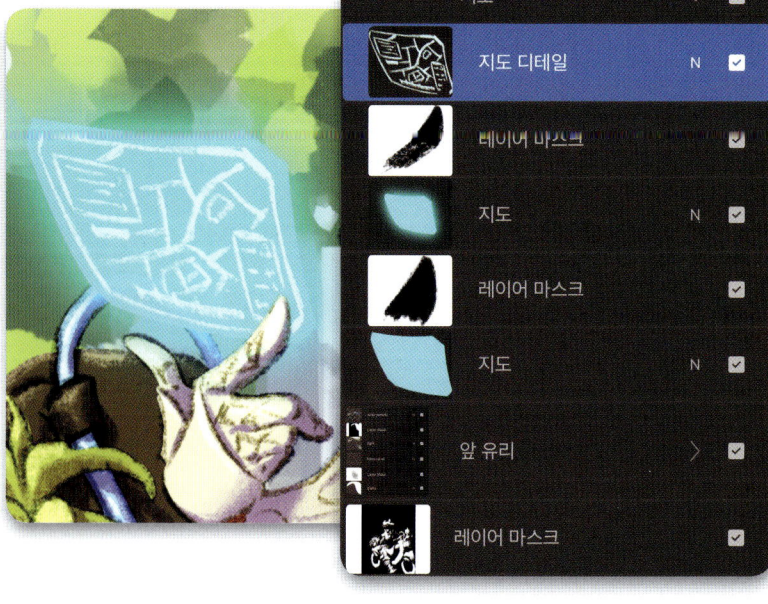

20

손으로 직접 그린 패턴은 캐릭터가 나고 자란 문화와 캐릭터의 연결성을 보여 주는 좋은 방법입니다. 패턴을 정확하게 그릴 수 있도록 참고 자료를 찾아보세요. 먼저 투명하게 가이드라인을 그려서 패턴이 천의 형태를 자연스럽게 따라갈 수 있게 합니다. 이 가이드라인은 패턴을 완성한 뒤 삭제해 주세요. [패턴] 레이어는 [그림자] 레이어와 [빛] 레이어 아래에 있으므로 자연스럽게 두 레이어의 영향을 받게 됩니다.

디테일을 차례로 추가하면서 천 위에 패턴을 그려 넣어요.

문화적 배경이 있는 패턴과 디테일을 추가할 때는 참고 자료를 활용합니다.

21

레이어 중 가장 위에 디테일과 다듬기 작업에 사용할 레이어를 여러 개 추가합니다. 지도가 소녀의 눈동자에 반사되어 비치는 것을 비롯해 반사광이 필요한 곳을 추가로 표현해 주세요. 그리고 바이오닉 기계 팔과 태양 전지판을 구체적으로 묘사하는 섬세한 디테일을 더합니다. 바이크에는 스티커를 여러 개 붙여서 개성을 더하고 고양이에게도 수염을 그려 주세요.

캐릭터에 생기를 불어넣을 디테일을 필요한 만큼 추가해 주세요.

22

이제 배경을 완성할 차례예요. 먼저 캐릭터와 가까운 전경에 디테일을 추가합니다. 먼 배경은 대충 그린 상태로 남겨 둬서 캐릭터에 시선이 집중되게 합니다. 캐릭터의 테두리 근처를 작업할 때는 특히 집중해서 테두리가 확실히 구분되게 해주세요. 그다음 가장 먼 배경을 [올가미 선택] 도구를 사용해서 선택합니다. 이때 [페더] 설정을 조절하면 선택 영역의 경계를 부드럽게 만들 수 있어요. [조정 → 가우시안 흐림 효과]와 [조정 → 노이즈 효과]를 사용해 깊이감을 강조해 주세요.

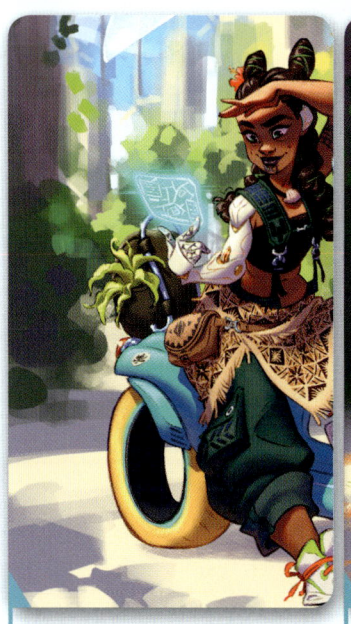

배경을 아웃포커스로 작업하면 캐릭터에게서 주의가 분산되지 않게 하면서 캐릭터가 속한 세계를 보여 줄 수 있습니다.

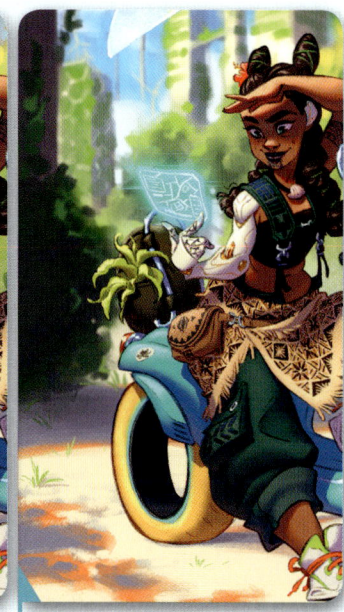

계속해서 캐릭터에 시선이 집중되도록 주의하면서 전경에 사소한 디테일을 추가합니다.

23

마무리로 모든 캐릭터 레이어를 하나의 그룹으로 묶어 주세요. 그러면 캐릭터와 배경이 분리되어 찾기가 더 쉬워집니다. [배경] 레이어와 [배경 색상] 레이어를 숨기면 투명한 배경 위에서 캐릭터만 볼 수 있어요. 세 손가락을 스와이프한 뒤 [모두 복사하기 ▣]를 탭하고 [붙여넣기 ▣]를 합니다. 그러면 새로운 레이어에 캐릭터가 복제될 거예요. 다시 [배경] 레이어를 보이게 한 후 [조정 ▣ → 색수차]를 적용합니다. 아날로그 사진과 비슷하게 테두리 주위에 흥미로운 색깔이 나타나는 효과가 생길 거예요. 같은 효과를 앞서 복제한 [캐릭터 복제본] 레이어에도 적용합니다. 단, 이 레이어에는 [마스크]를 사용해 일러스트의 가장자리와 가까운 특정 영역에서만 효과가 보이게 해주세요.

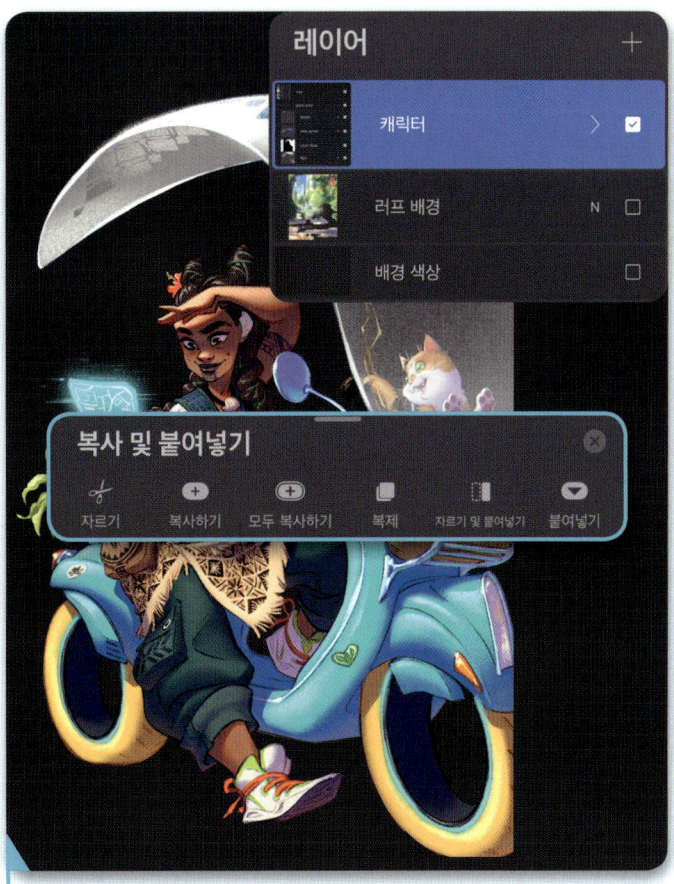

[배경] 레이어와 기본 [배경 색상] 레이어를 숨기면 캐릭터를 투명한 배경 위에서 볼 수 있습니다.

[색수차]는 원래 사진에 나타나는 결함을 뜻하는 단어였는데 지금은 디지털 페인팅에서 인기 있는 효과예요.

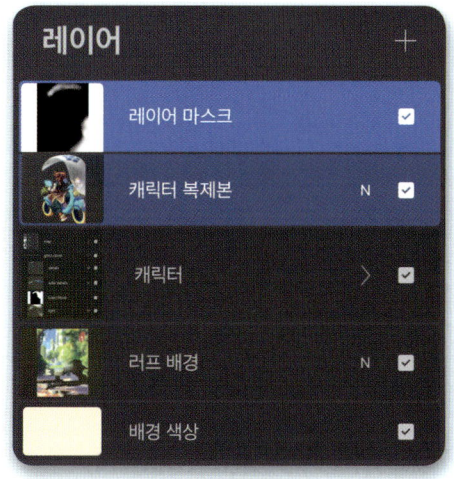

아티스트의 팁

다른 세계 속의 캐릭터를 만들어내는 일은 쉽지 않지만, 굉장히 재미있는 일이기도 해요. 시간을 투자해서 영감을 찾고 새로운 아이디어를 탐색해 보세요. 그리고 이번 튜토리얼에서 배운 작업 과정을 활용해 아이디어를 현실로 바꾸어 보세요.

마치며

최종적으로 완성된 작품은 미래의 솔라펑크 세계를 배경으로 모험심 강한 캐릭터를 보여 주고 있습니다. 이 튜토리얼을 쭉 따라왔다면 디자인과 색, 빛을 잘 활용하면 SF 스타일의 그림에도 긍정적이고 따뜻한 분위기를 불러일으킬 수 있다는 사실을 배웠을 거예요. 캐릭터 중심 일러스트 작업에서 레이어를 활용하는 방법과 효과와 디테일을 추가해 스토리텔링을 탄탄하게 만드는 방법도 알게 되었을 것입니다. 다양한 빛의 환경을 배경으로 한 일러스트를 시도해 보고 어떤 작품을 만들어낼 수 있는지 살펴보세요!

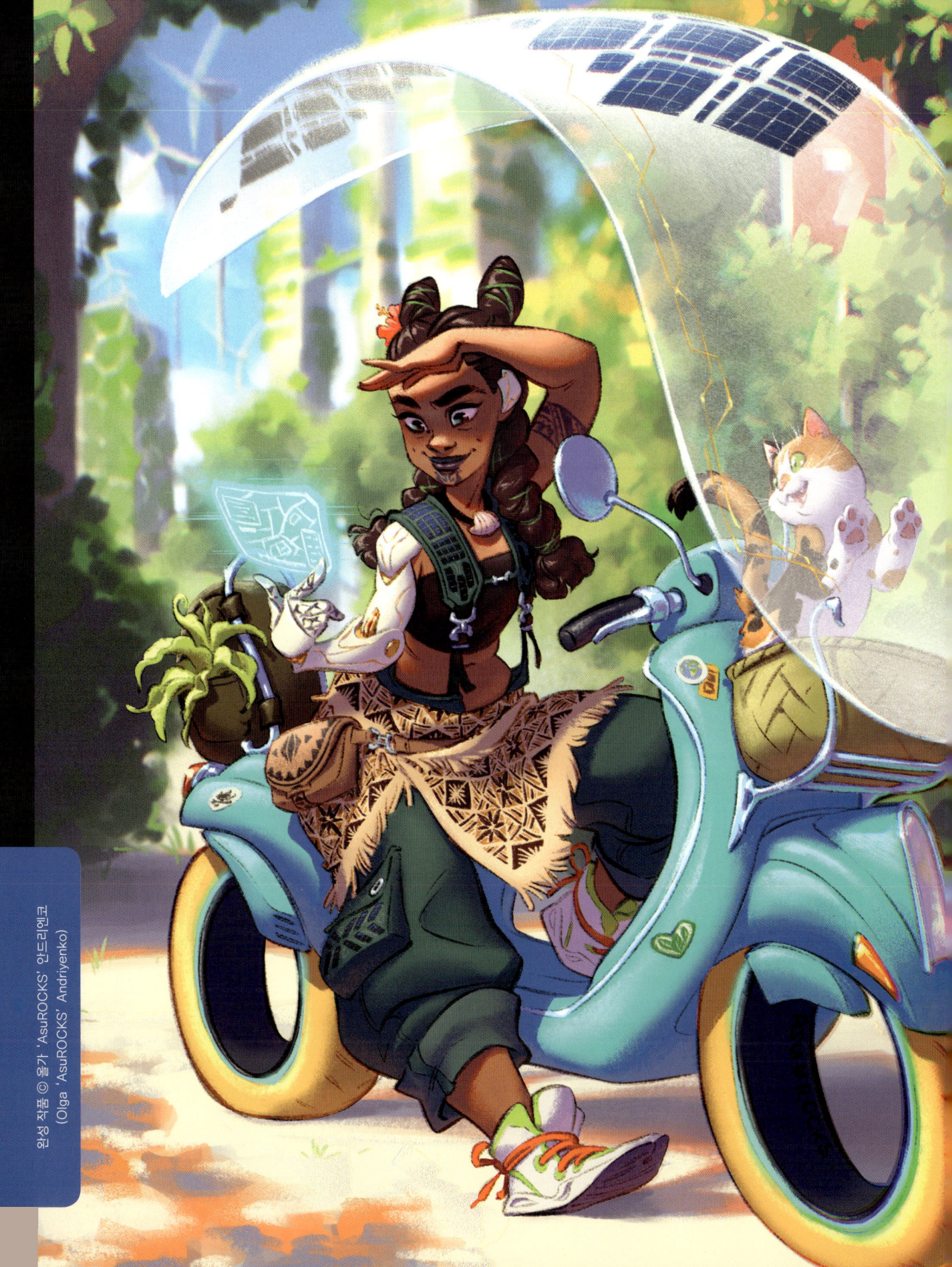

원성 작품 ⓒ 올가 'AsuROCKS' 안드리옌코
(Olga 'AsuROCKS' Andriyenko)

20 · 유령 음악가
— 선화로 그리는 유령 바이올리니스트

리사너 쿠테이우(Lisanne Koeteeuw)

선화는 그림의 핵심이 아닌 경우가 많지만 이제 그런 인식을 바꿔야 할 때입니다! 이번 튜토리얼에서는 선화를 일러스트의 일부분으로 포함시켜 그림의 나머지 요소와 조화를 이루게 하는 방법을 배웁니다. 캐릭터가 어떤 몸짓을 할지 떠올리고, 아이디어 스케치를 최종 디자인으로 향상시킬 수 있도록 선화로 다듬는 방법을 알아보고 처음 떠올린 콘셉트부터 완성 작품에 이르기까지 각 단계를 살펴보면서 전경, 중경, 원경을 고려해 일러스트를 만들어 나가는 방법을 확인할 수 있습니다. 또한, 제한된 컬러 팔레트를 사용하는 방법, 규칙적인 명도 체크와 수평 뒤집기를 활용해 나중에 고생하지 않는 방법도 배워 봅니다.

이번 튜토리얼은 섭정 시대를 배경으로 유령 바이올리니스트를 그리는 과정을 다룹니다. 첫 단계는 언제나 주제 연구입니다. 이 시기에 대해 무엇을 알고 있는지, 무엇을 찾아볼 필요가 있는지 생각해 보세요. 이 시대의 패션은 어땠을까요? 바이올린은 어떻게 잡을까요? 바이올리니스트가 연주하는 영상과 사진을 보면서 나중에 다시 찾아볼 수 있는 참고 자료를 만듭니다. 섭정 시대의 패션에 관해 알아보고 이를 유령 캐릭터에 어떻게 적용할지도 생각해 보세요.

준비 파일
- 20_캐릭터 선화
- 20_캐릭터 스케치
- 20_텍스처 브러시.brush
- 20_스케치 소프트 펜슬 잉크.brush
- 20_스케치 소프트 펜슬.brush

참고 영상
- 20_선화 작업 과정 타임랩스 영상
- 20_섬네일 타임랩스 영상
- 20_완성 작품 타임랩스 영상

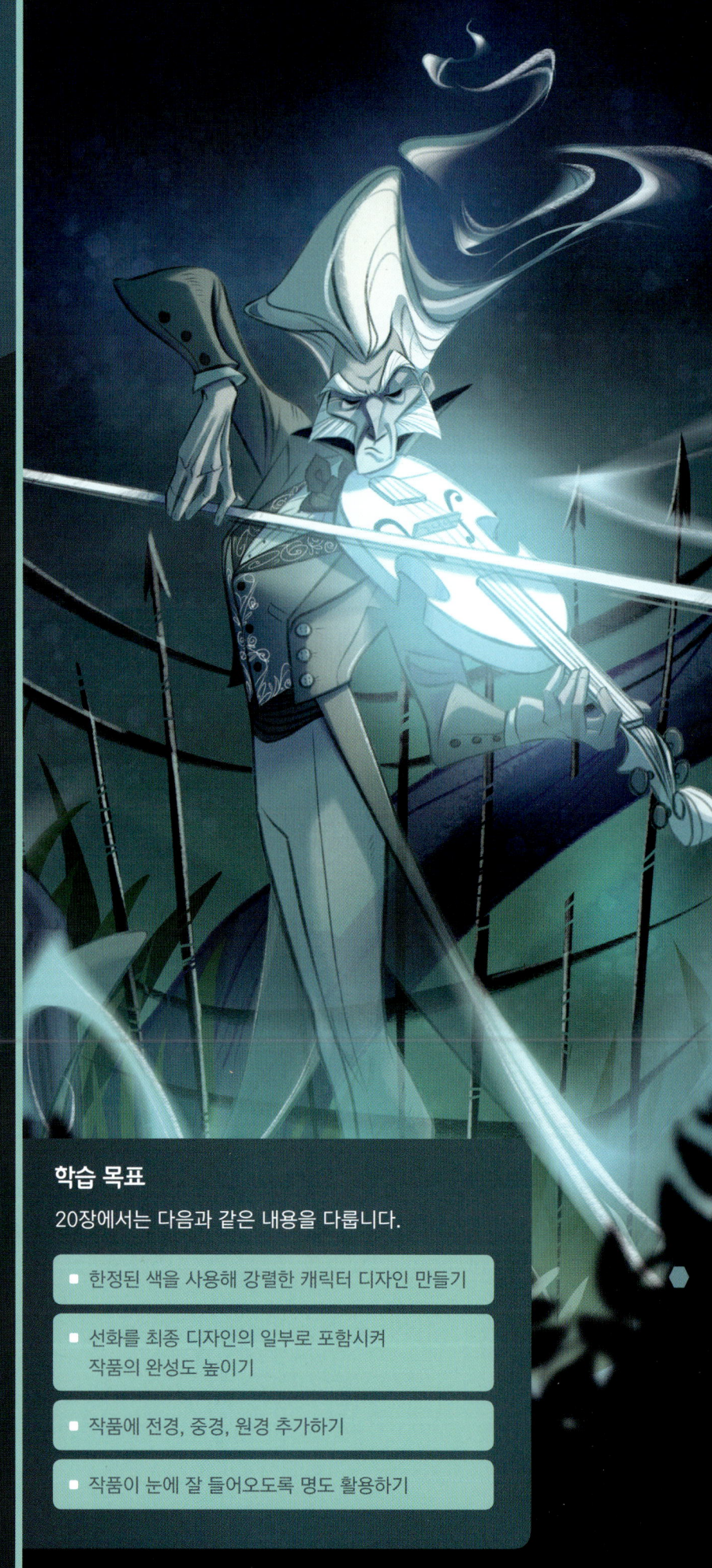

학습 목표
20장에서는 다음과 같은 내용을 다룹니다.

- 한정된 색을 사용해 강렬한 캐릭터 디자인 만들기
- 선화를 최종 디자인의 일부로 포함시켜 작품의 완성도 높이기
- 작품에 전경, 중경, 원경 추가하기
- 작품이 눈에 잘 들어오도록 명도 활용하기

01

280×215mm 크기의 새로운 캔버스를 만듭니다. 캔버스를 크게 만들수록 사용할 수 있는 레이어의 수가 줄어든다는 점을 잊지 마세요. 하지만 대형 프로젝트의 경우 캔버스를 여러 개 만들어서 이런 한계를 극복할 수 있습니다. 다음으로 배경 색상을 선택합니다. 양피지와 비슷한 연한 색을 선택하면 기본 색상인 흰색을 사용할 때보다 눈의 피로를 줄일 수 있어요.

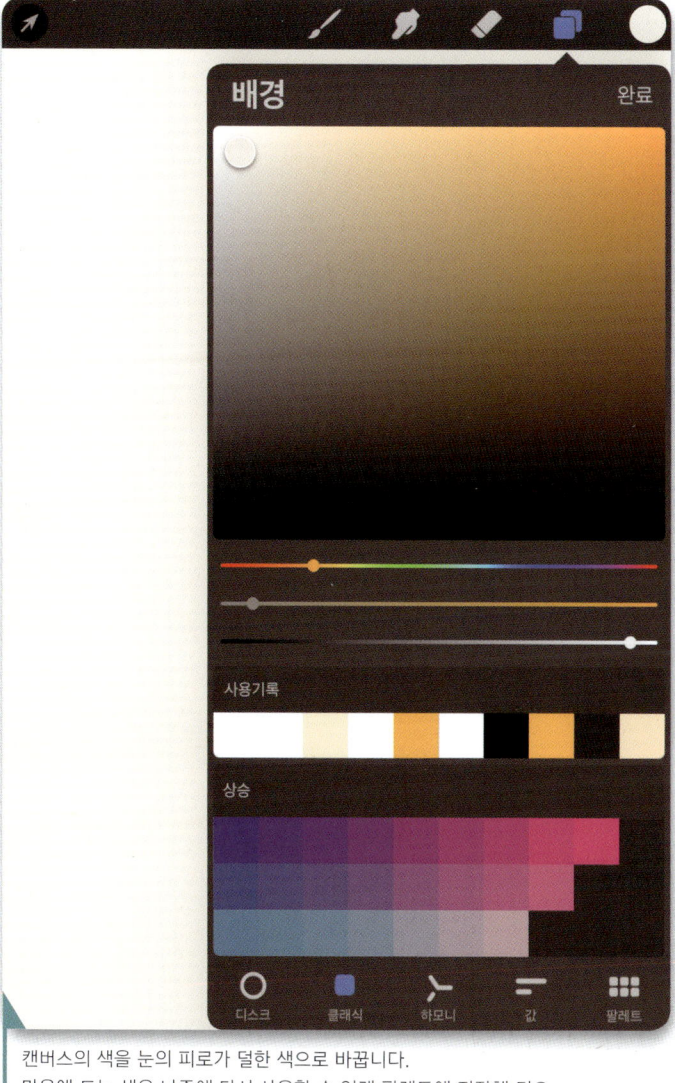

캔버스의 색을 눈의 피로가 덜한 색으로 바꿉니다.
마음에 드는 색은 나중에 다시 사용할 수 있게 팔레트에 저장해 둬요.

02

스케치에 어떤 브러시를 사용할지 결정합니다. 이 캐릭터는 기본 브러시와 실습용 파일(5쪽 참고)로 내려받을 수 있는 커스텀 브러시를 조합해서 그릴 거예요. 초기 스케치에는 실습용 파일에 포함된 [스케치 소프트 펜슬] 브러시를 사용하거나 다음 페이지의 설명을 따라 브러시를 만들어서 사용합니다. 커스텀 브러시는 전통적인 연필을 모방해 약간의 텍스처를 넣은 소묘용 브러시로 프로크리에이트의 기본 브러시보다 부드러워요. 프로크리에이트에는 훌륭한 기본 브러시가 많지만 나만의 브러시를 만들거나 기존의 브러시 설정을 내 취향에 맞게 조절할 수도 있습니다.

[브러시 스튜디오]에서 다양한 옵션과 모양,
여러 슬라이더를 조절해 보면서 흥미로운 새 브러시를 만들어 보세요.

아티스트의 팁

프로크리에이트에서는 나중에 사용할 수 있게 나만의 컬러 팔레트를 만들고 저장할 수 있습니다. 오프 화이트(off-white)처럼 선호하는 배경 색상과 스케치할 때 선호하는 색상들로 구성된 컬러 팔레트를 만들 수 있어요. 스케치할 때 여러 색깔을 사용하는 작업 방식도 꽤 유용합니다. 예를 들어 캐릭터의 몸 위로 옷을 그릴 때 다른 색을 사용하면 편리하겠죠.

커스텀 브러시 만들기: [스케치 소프트 펜슬] 브러시

[스케치 소프트 펜슬] 브러시가 실습용 파일로 제공되지만(5쪽 참고) 직접 브러시를 만들 수도 있습니다. [브러시 라이브러리]에서 + 아이콘을 탭해 [브러시 스튜디오]를 불러와 주세요. 커스터마이즈할 수 있는 기본 브러시가 제공될 거예요. [스케치 소프트 펜슬] 브러시는 스케치에 사용하는 끝이 뾰족한 브러시로 부드러운 느낌과 진짜 연필을 모방한 텍스처가 필요합니다.

[획 경로 ㄹ] 탭에서 [간격]을 17%로 설정합니다. 이 수치를 낮게 유지하면 더 유동적인 획이 만들어져요. 수치가 높아질수록 획을 구성하는 브러시 모양이 개별 스탬프처럼 표시됩니다.

[끝단처리 ~] 탭에서는 [압력 끝단처리] 슬라이더 양쪽을 모두 중앙으로 드래그합니다. 그러면 획의 시작과 끝이 가파르게 가늘어져서 더 날카로운 획을 그을 수 있게 돼요. [크기]와 [압력] 슬라이더는 [최대]까지 드래그하고 불투명도 슬라이더는 [없음]으로 설정합니다. [팁] 슬라이더는 [선명하게]로 설정해요. 각 설정이 끝단 설정에 영향을 미쳐서 불투명하면서 날카롭게 가늘어지는 획이 만들어집니다.

[모양 ✦] 탭에서는 [모양 소스 → 가져오기 → 소스 라이브러리 → Chinese Ink]를 선택해 주세요. 그러면 브러시의 전반적인 모양이 바뀔 거예요. [원형] 슬라이더는 -63%로 조정해요. 브러시 팁의 각도가 바뀝니다.

[그레인 ▦] 탭에서는 [그레인 소스 → 가져오기 → 소스 라이브러리 → Sketch Paper]를 선택합니다. 브러시의 획에 텍스처가 입혀질 거예요. 마지막으로 이 브러시에 관하여 탭을 선택하고 브러시의 이름을 '스케치 소프트 펜슬'이라고 붙여 주세요.

03

[배경 색상] 레이어 위에 새로운 레이어를 만들고 [섬네일]로 이름을 변경해 주세요. 그리고 캐릭터의 전반적인 방향을 찾기 위해 다양한 러프 스케치를 그리기 시작합니다. 이 단계에서는 완벽해 보이거나 예뻐 보이게 그릴 필요가 없어요. 단순히 아이디어를 캔버스로 옮기는 단계이기 때문입니다. 참고할 레퍼런스 이미지를 가까이에 놓고 최종 콘셉트를 계속 생각하면 좋은 가이드가 될 거예요. 호리호리하고 우아한 캐릭터를 염두에 두면서 그리되 형태와 각도, 정지된 포즈에서 느껴지는 움직임에 집중합니다.

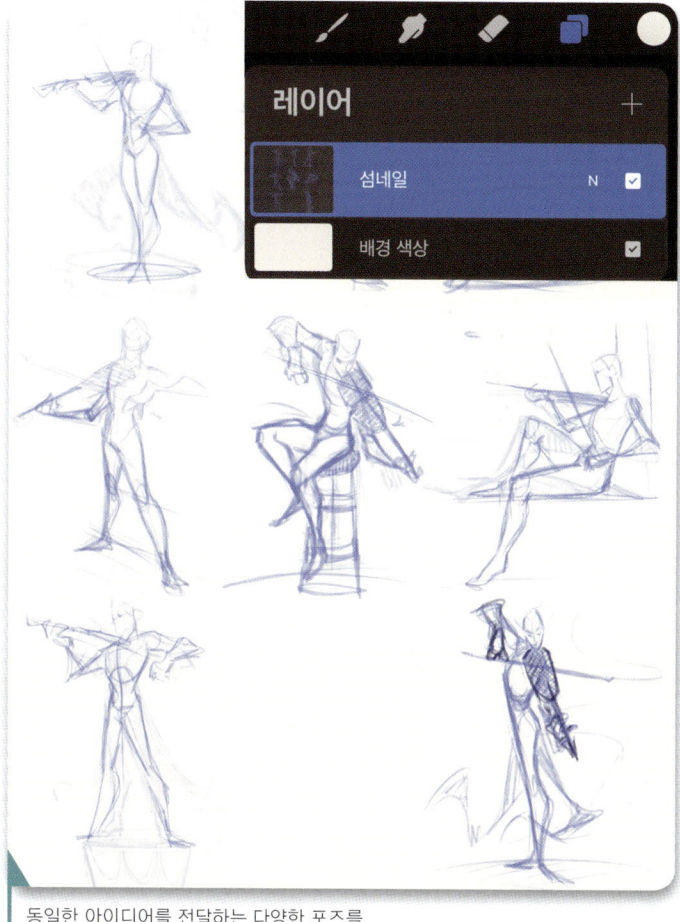

동일한 아이디어를 전달하는 다양한 포즈를 그리고 어떤 포즈가 두드러져 보이는지 살펴보세요.

아티스트의 팁

부드러운 선을 긋고 싶으면 스케치할 때 화면과 애플 펜슬의 접촉을 가볍게 유지합니다. [지우기] 도구를 사용하는 대신 새로운 레이어로 복사해 숨겨두고 이전 레이어의 불투명도를 낮추면 어떻게 되는지 확인해 보세요. [선택] 도구로 드로잉의 일부분을 이리저리 옮길 수도 있고, 복제하거나 크기를 확대 혹은 축소할 수도 있습니다.

04

마음에 드는 러프 스케치를 고른 뒤 [선택]과 [변형]을 사용해 캔버스 전체에 꽉 차도록 확대합니다. 레이어 불투명도를 낮춘 뒤 새로운 레이어를 생성하고 더 큰 스케치를 그리세요. 이때도 대충 러프하게 그리고, 지나치게 세부 묘사를 많이 하지 않도록 합니다. 캐릭터를 구성하는 형태를 고려하고 형태가 연결되는 흐름도 생각해요. 드로잉에서 리듬을 찾으려고 노력하세요.

러프 스케치에서 캐릭터가 바이올린을 몸에 너무 가깝게 들고 있어서 팔이 가려졌어요. 바이올린을 몸에서 멀어지게 옮기자 캐릭터의 왼쪽 팔이 더 자연스러운 포즈를 취할 공간이 생겼고 실루엣도 열린 형태가 되었습니다.

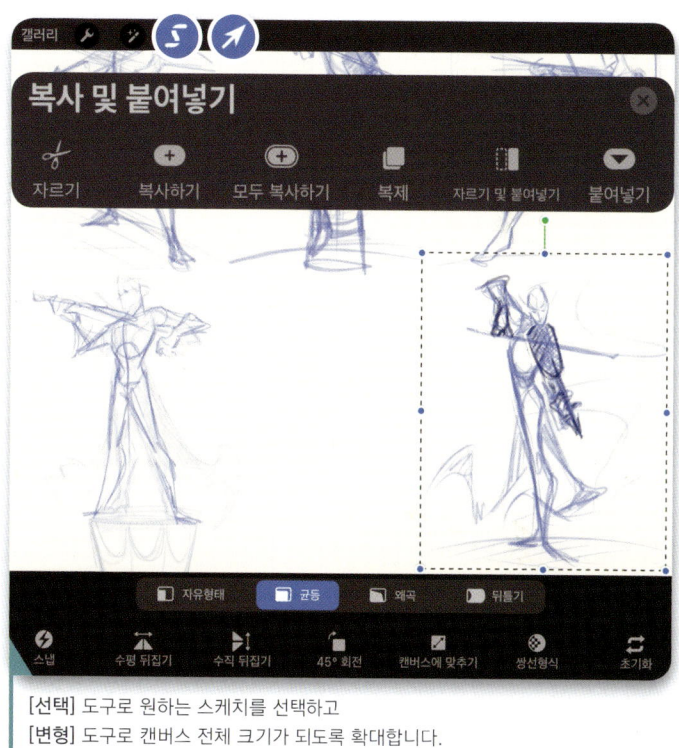

[선택] 도구로 원하는 스케치를 선택하고
[변형] 도구로 캔버스 전체 크기가 되도록 확대합니다.

05

이 디자인은 많은 직선으로 이루어져 있습니다. 가슴을 내밀고 있기 때문에 캐릭터의 척추와 다리도 직선을 이루고 팔과 바이올린, 활은 X자 모양을 만들고 있어요. 따라서 머리카락과 윗옷 뒷자락을 풍성하게 솟아오르는 모양으로 그리면 직선과 좋은 대비를 이루며 동시에 심령 세계와 같은 느낌을 불러일으킬 수 있습니다. 주기적으로 캔버스를 [수평 뒤집기]하면서 실수나 더 개선할 부분이 없는지 확인해 주세요.

직선과 곡선을 조합해서 사용하면 역동성이 더해져 더 흥미로운 그림이 됩니다.

아티스트의 팁

화면을 오래 들여다보고 있으면 눈이 쉽게 피로해지고 더 잘 그릴 수 있는 부분을 놓치는 일이 생깁니다. [수평 뒤집기]는 [QuickMenu]나 [동작 → 캔버스]에서 찾을 수 있습니다. [수평 뒤집기]를 사용하면 그림을 거울로 비춘 듯 볼 수 있어서 어디를 수정하고 어느 요소를 고쳐야 하는지 곧바로 알 수 있어요.

06

가볍게 힘을 뺀 상태를 유지하며 형태에 살을 붙이고 캐릭터의 의상을 그려 나갑니다. [섬네일 스케치] 레이어를 병합하고 불투명도를 50%로 낮춘 뒤 그 위에 의상 스케치를 위한 새로운 레이어를 만들어요. 참고 자료를 자주 확인하며 형태를 단순하게 유지하고 점차 디테일을 추가합니다. 캐릭터를 구성하는 각기 다른 요소는 여러 개의 레이어와 색깔을 사용해서 그릴 수 있습니다. 예를 들어 전체적인 형태와 몸은 파란색으로, 옷은 분홍색으로 그리는 식이죠. 디자인을 완성하는 데 필요한 만큼 다양한 색깔과 많은 레이어를 사용하는 거예요. 이렇게 작업하면 저마다 다른 디자인 요소를 쉽게 구분할 수 있고, 마땅치 않을 경우 레이어를 삭제하기도 더 쉽습니다. 모든 요소를 하나의 레이어에 그렸을 경우 특정 부분을 세심하게 주의해서 지워야 할 텐데 그런 수고를 덜 수 있어요.

07

그림에 만족할 만큼 디테일을 추가했다면 이 단계를 건너뛰고 선화 작업을 시작해도 좋아요. 하지만 여러 색으로 작업한 레이어들을 모두 그룹으로 묶고 병합한 뒤 불투명도를 낮춰서 새로운 레이어에 검은색으로 다시 한번 스케치하면 나중이 편해집니다. 이번에도 캔버스를 수평으로 뒤집어 보면서 실수한 부분이 없는지 확인하는 것을 잊지 마세요.

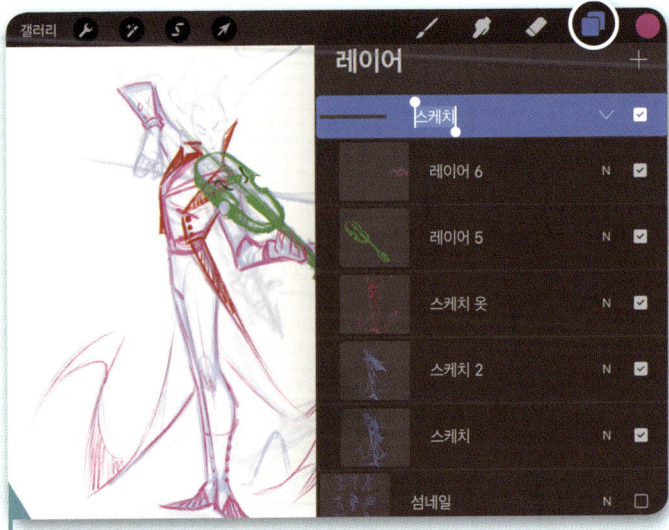

디자인 요소마다 서로 다른 색깔을 사용해 스케치를 다듬어 나갑니다.

[퀵셰이프]를 사용해 직선으로 활을 그립니다. 대충 선을 긋고 나서 펜을 화면에 누르고 있으면 완벽한 직선으로 변할 거예요.

08

캔버스를 여러 개 사용하면 프로크리에이트의 레이어 개수 제한을 극복할 수 있습니다. 작은 사이즈나 출시된 지 오래된 아이패드를 사용할 때 특히 도움이 되죠. 여기에서도 이렇게 한 번 작업해 볼게요. 새로운 캔버스를 만들고 크기는 원래 캔버스의 두 배인 560×430mm로 설정합니다. 캔버스 정보를 확인하면 최대 레이어 수가 줄어든 것이 보일 거예요. 기존에 작업하던 캔버스에는 레이어가 두 개 있을 겁니다. 하나는 색색의 스케치를 모아서 병합한 레이어고 다른 하나는 검은색으로 작업한 최종 스케치입니다. 이 두 레이어를 병합하지 않고 둘 다 새로운 캔버스로 가져옵니다. 그다음 [선택 ⓢ]을 사용해 화면에 꽉 차도록 확대해 주세요.

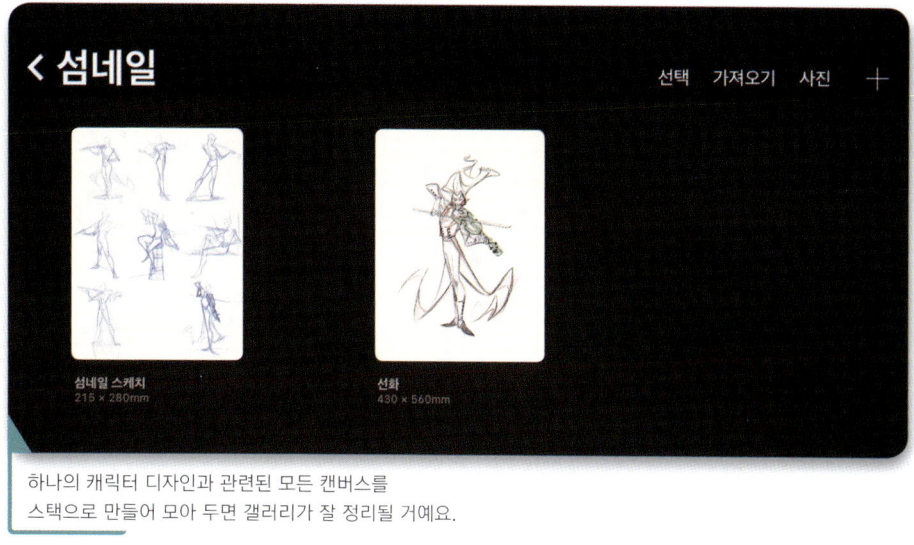

하나의 캐릭터 디자인과 관련된 모든 캔버스를 스택으로 만들어 모아 두면 갤러리가 잘 정리될 거예요.

09

다음 단계는 선화를 그리는 것입니다. 원하는 획이 나오는 브러시를 찾을 수 없다면 기존의 브러시를 수정해 나만의 브러시를 만듭니다. [스케치 소프트 펜슬 잉크] 브러시(5쪽 참고해 내려받기)는 어떤 면에서는 [스케치] 브러시와 비슷하지만, 더 가는 팁 모양을 사용하는 등 더 뾰족한 속성으로 설정했기 때문에 섬세한 세부 묘사에 훨씬 적합합니다. 오리지널 [스케치] 브러시는 팁이 둥근 모양이었던 반면 이번에 쓸 커스텀 잉크 브러시는 가늘고 긴 모양이라 조금 더 정밀하게 작업할 수 있어요. 이 브러시는 다양한 용도로 쓸 수 있습니다. 가볍게 쓰면 부드럽고 성긴 선이 나오지만, 압력을 가하면 거친 느낌이 남아 있으면서도 더 짙은 선이 나오거든요. 선화라고 해서 만화책처럼 아주 진하고 깨끗한 선으로 그릴 필요는 없어요. 약간의 텍스처가 있어도 괜찮습니다.

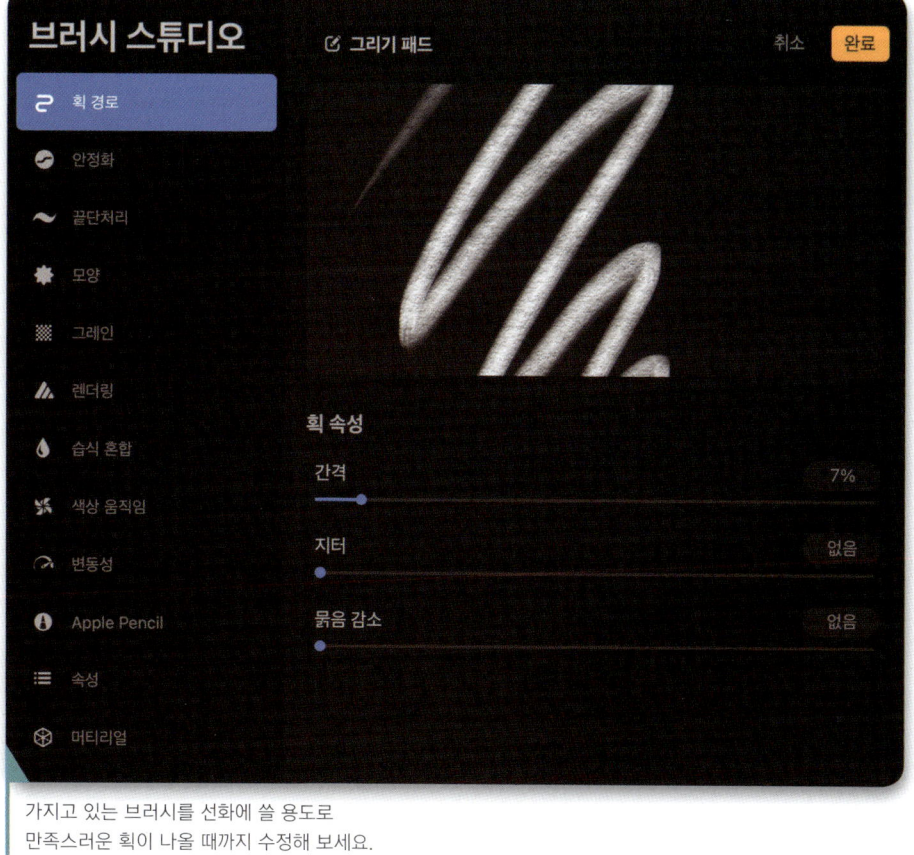

가지고 있는 브러시를 선화에 쓸 용도로 만족스러운 획이 나올 때까지 수정해 보세요.

10

스케치할 때와 마찬가지로 선화도 가볍게 그리되 전보다는 더 윤곽을 잘 잡아 줍니다. 단, 너무 깨끗하게 그려도 안 돼요. 브러시 크기와 압력을 다양하게 시도해 보면서 선의 굵기에 변화를 줘 그림을 더 역동적으로 보이게 합니다. 획을 자유롭게 그리려고 노력해 보세요. 모든 것을 깨끗하게 한 번에 그리려고 자신을 몰아붙이지 마세요. 여러 번 획을 그어서 완성한 선으로는 그림에 힘과 텍스처를 더할 수 있습니다. 캐릭터의 얼굴은 그림의 중심이 되어야 하므로 조금 더 시간을 들여서 그려도 좋습니다. 음악가의 얼굴에 세부 묘사를 추가하고 선의 굵기에도 변화를 줘서 보는 이의 시선을 끌 수 있게 해 주세요. 반면 옷의 경우 꽤 단순한 선으로 그립니다. 옷은 디자인을 뒷받침하기 위한 요소지 시선을 끌기 위한 요소는 아니니까요.

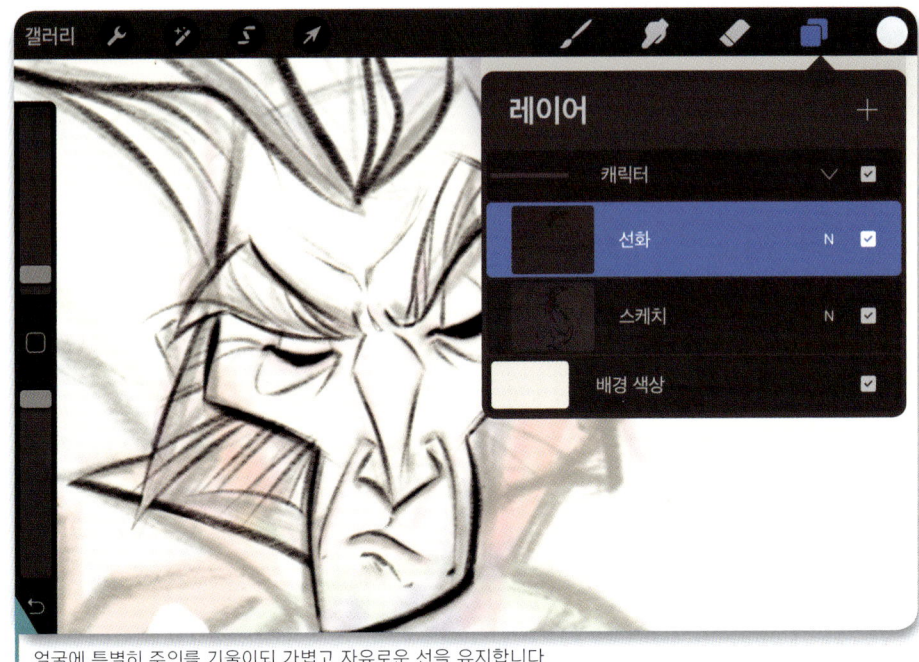

얼굴에 특별히 주의를 기울이되 가볍고 자유로운 선을 유지합니다.

11

선화를 그릴 때는 형태에 주의를 기울이세요. 스케치에서 담아냈던 흐름과 리듬이 여전히 보이나요? 이 단계에서는 실질적으로 단계별 설명이 불가능합니다. 아주 직관적이고 캐릭터에게 어울리는 듯한 느낌을 주는 것이 주가 되는 과정이기 때문이에요. 여러 형태의 흐름이 자연스럽고 매력적으로 보이도록 노력하고 직선과 곡선의 균형을 유지합니다. 또, 천과 면을 그릴 때는 선의 굵기에 유의하세요. 예를 들어 재킷은 조끼보다 두꺼운 소재로 만들어졌으니 더 굵은 선이 필요합니다. 재킷의 뒷자락처럼 넓은 면적에 크게 선을 그릴 때는 손목이 아니라 어깨를 써서 그려 보세요. 팔 전체를 사용하면 더 자유롭게 움직여 스케치할 수 있습니다.

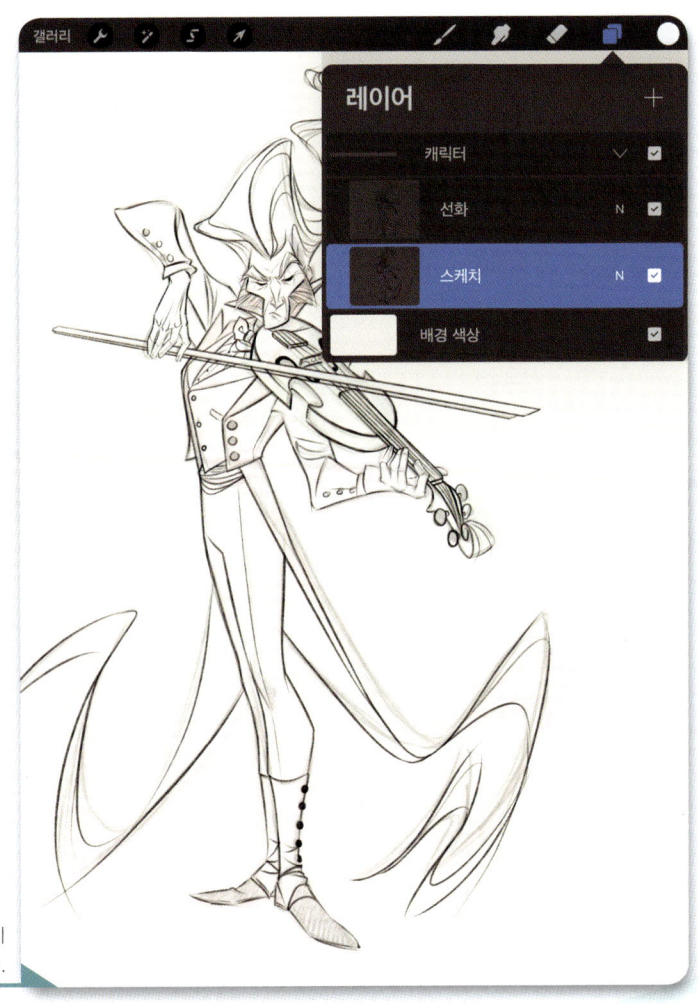

만족스러울 때까지 선화 작업을 합니다.

12

만족스러운 선화가 완성되었다면 [선화] 레이어 아래에 새로운 레이어를 만들고 그림에 약간의 텍스처를 추가해 주세요. 예를 들어 조끼에 자수를 넣고 바지와 재킷에 천의 질감을 보여 주는 작은 선들을 추가할 수 있습니다. 캐릭터의 얼굴, 바이올린, 활에는 부드럽게 해칭을 넣어 음영을 표현해요. 선화에 사용한 브러시를 더 작은 크기로 조절해서 섬세하고 가벼운 선을 긋습니다. 그림에 디테일이 한 겹 더해지고 입체감이 생길 거예요.

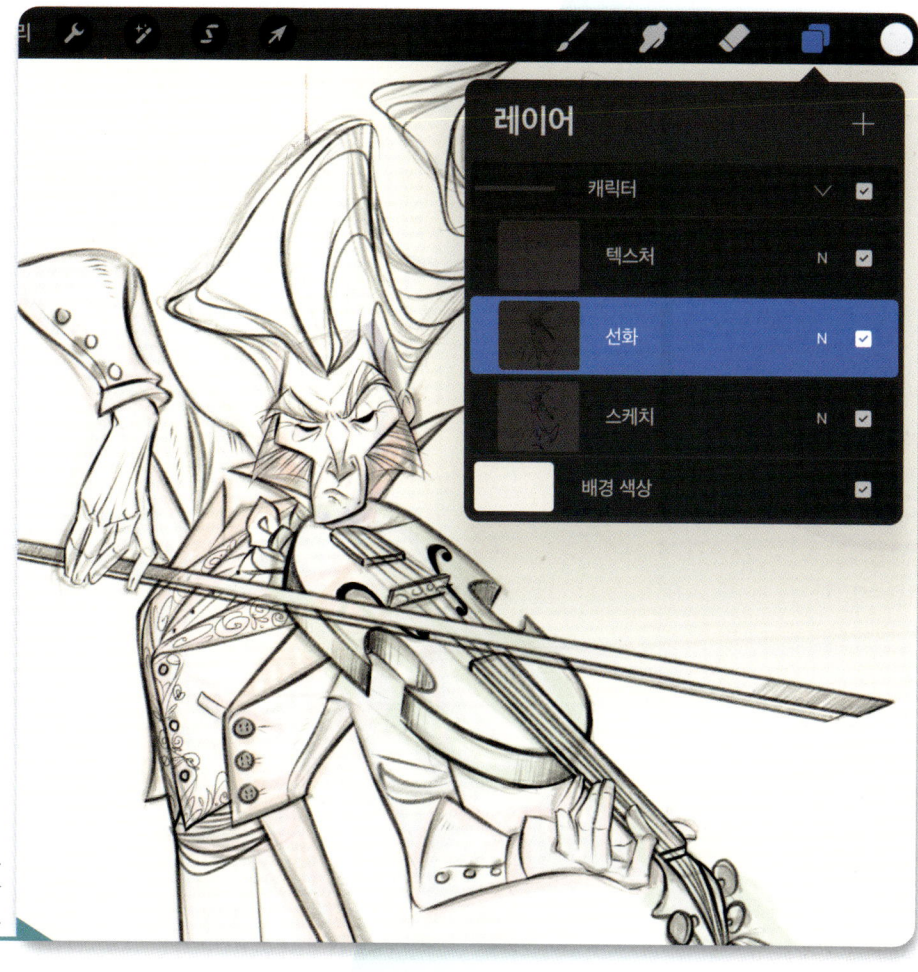

텍스처와 자수 디테일을 추가합니다. 섬세하고 우아한 선의 힘을 절대 과소평가하지 마세요.

13

최종 선화가 마음에 든다면 이제 색을 칠할 차례입니다. [선화] 레이어 아래에 새로운 레이어를 만들고 중성색을 선택합니다. 이번 작업은 캐릭터를 채색하는 바탕이 될 윤곽을 만드는 작업이면서 마지막으로 한 번 더 캐릭터의 실루엣을 검토해 볼 기회가 됩니다. 캐릭터의 윤곽을 채우는 방법에는 여러 가지가 있지만, 손으로 직접 칠하고 지우는 쪽이 결과물을 더 정밀하게 컨트롤할 수 있어요. 그림을 다시 한 번 면밀하게 살펴보면서 바깥으로 빠져나가, 다시 긋거나 지워야 하는 선이 없는지도 확인해 봅니다.

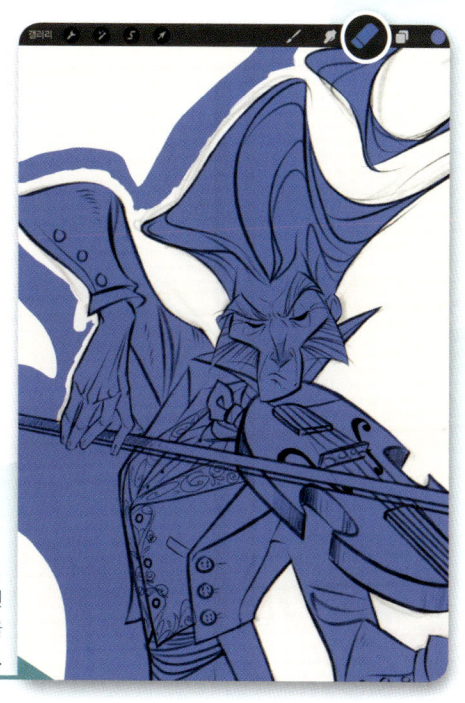

캐릭터의 형태를 손으로 직접 칠하려면 조금 더 수고롭긴 하지만 이 단계에서 더 공을 들인 것이 나중에 가치가 있을 거예요.

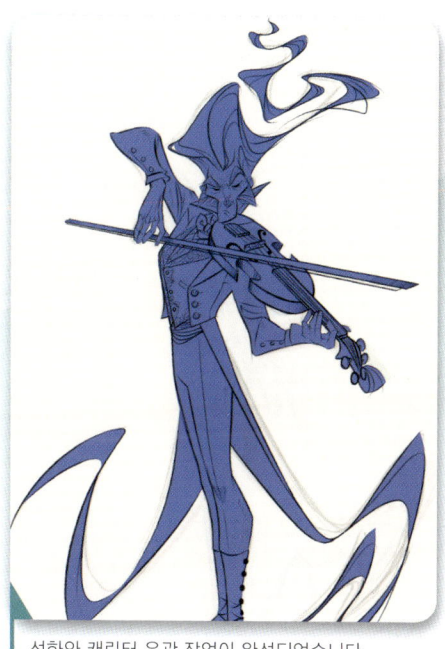

선화와 캐릭터 윤곽 작업이 완성되었습니다.

14

단색으로 캐릭터의 윤곽을 다 칠하고 나면 선과 색칠한 부분이 만나는 경계가 완벽하게 맞아떨어지지 않을지도 모릅니다. 이 문제를 수정하려면 [선화] 레이어를 복제한 뒤 [알파 채널 잠금]을 설정하고 앞서 사용한 색깔로 선화에도 색을 입혀 주세요. 그리고 색을 입힌 [선화] 레이어를 [채색 바탕] 레이어와 병합하고 원래의 [선화] 레이어 아래로 가져갑니다. 이제 단색으로 채워진 완벽한 윤곽이 생겼습니다. 선과 색 사이에 공간이나 어긋난 부분이 사라지므로 나중 단계에서 도움이 될 거예요.

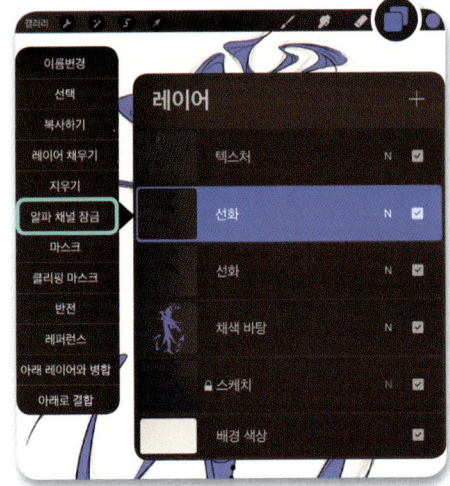
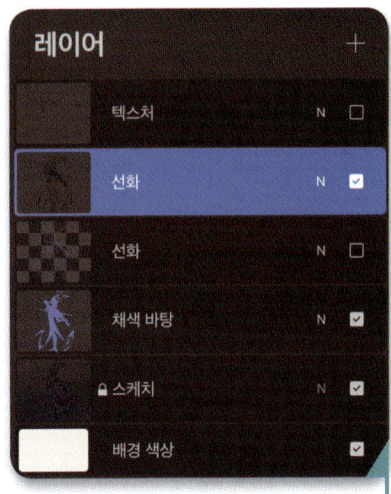

[선화] 레이어를 복제해 색을 입히고 병합하면 캐릭터 윤곽에 혹시라도 있을 수 있는 빈 공간을 제거할 수 있습니다.

> **아티스트의 팁**
>
> 타임랩스 비디오나 비디오 튜토리얼을 보다 보면 주눅이 들지도 몰라요. 내 작업 속도가 빠르지 않은 것 같고, 다른 작가는 전부 말도 안 되는 빠른 속도로 옳은 결정만 내리는 것처럼 보이기도 합니다. 하지만 그렇게 빨리 그림을 그리는 사람은 없다는 사실을 꼭 기억하세요! 작업 과정의 각 단계에 충분히 시간을 들이는 것이 중요합니다. 얼마나 빨리 그릴 수 있는지는 정말로 중요하지 않답니다.

15

다음 단계에서는 [스케치 소프트 펜슬] 브러시를 사용해 배경을 스케치하기 시작합니다. 배경도 캐릭터를 그릴 때와 같은 방식으로 대강 스케치해 보세요. 참고 자료를 가까이에 두고 큼직큼직하게 형태를 잡아가며 몇 가지 서로 다른 옵션을 시도해 봅니다. 깨끗하게 그릴 필요는 없어요. 전체적으로 어떤 구도를 원하는지에 집중하고 전경과 중경, 원경을 명확하게 그리는 것을 목표로 해요.

유령 음악가는 묘지에 서 있습니다. 캐릭터, 잔디, 묘비, 울타리가 중경을, 먼 곳의 나무가 원경을 구성합니다. 보는 사람과 가장 가까운 관목이 전경에 해당됩니다.

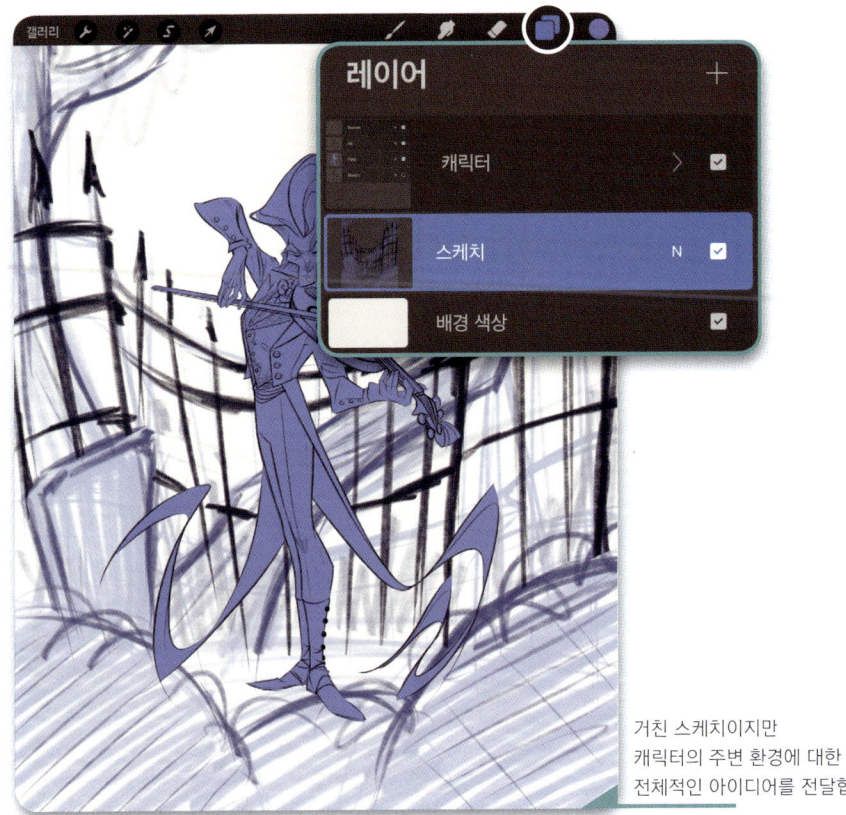

거친 스케치이지만 캐릭터의 주변 환경에 대한 전체적인 아이디어를 전달합니다.

16

이제 캐릭터 작업 때와 같은 과정으로 배경을 다듬습니다. 먼저 기본 [스케치] 레이어의 불투명도를 낮추고 위에 새로운 레이어를 만들어서 더 구체적인 버전을 스케치합니다. 형태를 염두에 두고 작업하되, 부족한 부분이 있으면 전 단계로 돌아가 다시 작업하는 것을 두려워하지 마세요. 지금은 문제를 해결하는 단계입니다. 스케치가 마음에 들면 이제 선화를 작업할 차례입니다. [스케치 소프트 펜슬 잉크] 브러시를 사용해 배경의 각 요소를 저마다 다른 레이어에 작업합니다. 배경은 캐릭터만큼 세세하게 그릴 필요가 없습니다. 시선이 분산될 수 있기 때문이에요. 선화가 완성되면 [스케치] 레이어들은 이제 다시 필요하지 않으니 삭제해 주세요.

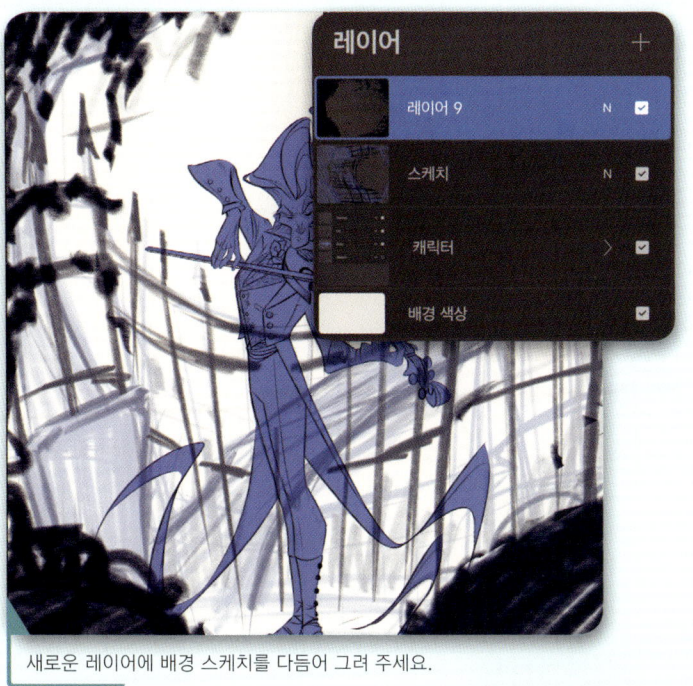

새로운 레이어에 배경 스케치를 다듬어 그려 주세요.

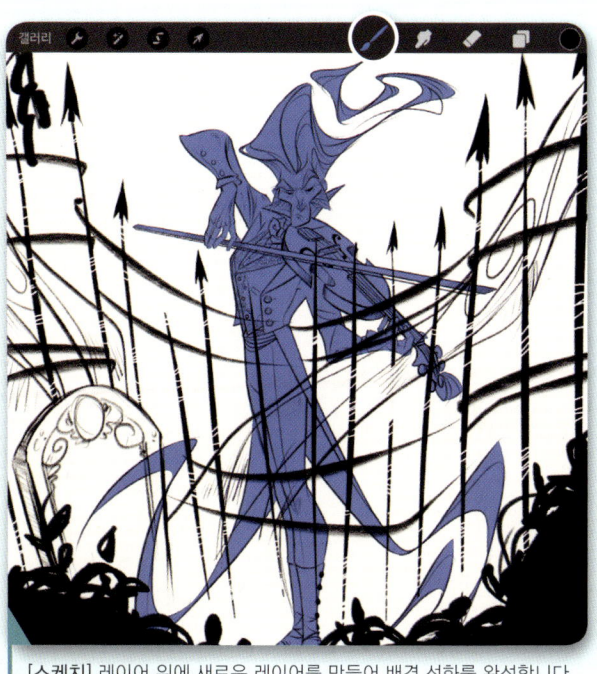

[스케치] 레이어 위에 새로운 레이어를 만들어 배경 선화를 완성합니다.

17

채색을 시작하기에 앞서 작품을 검토할 때 도움이 되고 시간도 절약할 수 있는 팁이 있어요. 레이어 목록의 가장 위에 새로운 레이어를 만들고 이름을 '명도'로 바꿔 주세요. 이 레이어에 검은색을 채운 다음 혼합 모드를 [색상 ⊜]으로 설정합니다. 이 레이어를 체크해서 보이게 하면 작품이 흑백으로 나타나 작품 속 여러 요소의 명도가 조화를 이루고 있는지 확인할 수 있어요. 효과를 최대로 끌어올리려면 캔버스를 거의 섬네일 크기만 하게 축소한 다음 [명도] 레이어를 활성화해 보세요. 이렇게 작은 크기로 작품을 보면 어떤 부분에서 명도가 구분이 안 되는지, 모든 요소가 확실하게 잘 보이려면 어디를 수정해야 하는지 알 수 있습니다(작품의 명도를 검토하는 또 다른 방법으로는 [선화] 레이어를 켜고 껐을 때 실루엣을 구성하는 여러 형태가 어떻게 유지되는지 확인하는 방법도 있습니다).

레이어 목록의 가장 위에 [명도] 레이어를 만들어 작품에 사용된 명도를 검토합니다.

18

다음 단계로 배경 속 여러 요소의 구역을 잡아 보겠습니다. 뒤쪽부터 앞쪽으로 진행하며 작업할 거예요. 먼저 캔버스를 청록색으로 채워 주세요. 그리고 새로 추가되는 요소마다 필요할 때 수정하기 쉽도록 별도의 레이어에 작업하며 천천히 앞쪽으로 진행해 나갑니다. 그다음 [에어브러시 → 소프트 에어브러시]를 선택하고 가볍게 칠해 원경에 색이 부드럽게 변화하는 그러데이션을 넣습니다. [유기물 → 면직물] 브러시를 같은 방식으로 써서 은은한 텍스처도 조금 넣어 주세요.

나무와 그 밖의 배경을 구성하는 요소들은 저마다 레이어 그룹을 만들되, [선화] 레이어가 가장 위에 오도록 해 주세요. [페인팅 → 둥근 브러시]로 새로운 레이어에 채색 영역을 잡아갑니다. 정기적으로 명도를 확인하는 것도 잊지 마세요. 배경의 높이 자란 풀잎의 경우 [선택] 도구로 뾰족한 형태의 윤곽을 잡은 뒤 색칠합니다. 어떤 브러시를 사용하든 상관없어요. 풀에 해당되는 레이어는 두 개를 만들어서 다른 색도 추가해 주세요. 작업이 마무리되면 [선화] 레이어에 [알파 채널 잠금]을 설정하고 검은색 선을 배경 색상과 잘 어우러지는 색조로 바꿔 줍니다.

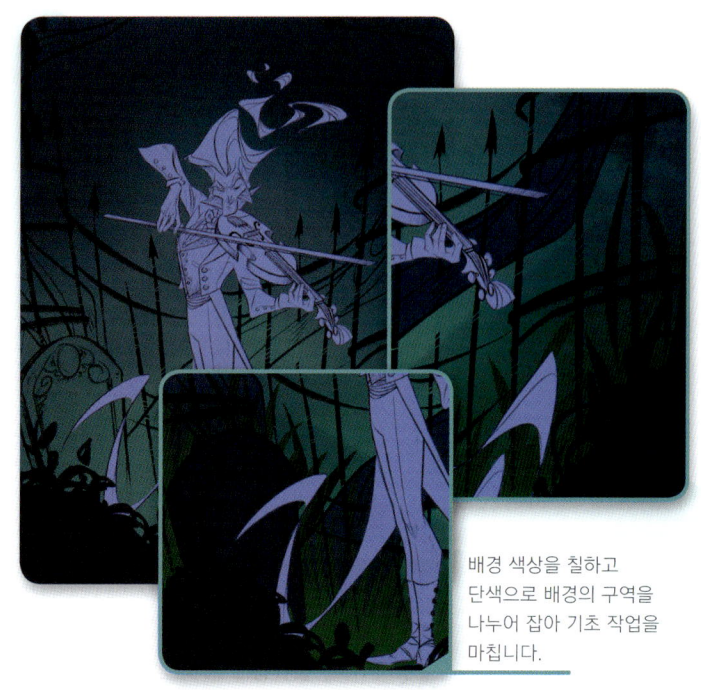

배경 색상을 칠하고 단색으로 배경의 구역을 나누어 잡아 기초 작업을 마칩니다.

19

이제 캐릭터로 돌아갈 차례입니다. 음악가에게는 이 일러스트에서 가장 밝은색을 칠할 예정이지만 여전히 생각해 둔 컬러 팔레트 안에서 색을 사용하려 합니다. [페인팅 → 둥근 브러시]를 사용해 캐릭터의 채색 영역을 나누어 나갑니다. 이때도 앞서 만든 [명도] 레이어를 사용해 이미지를 흑백으로 바꿔 보는 것이 좋아요. 작업이 끝나면 캐릭터의 [선화] 레이어와 선화에 질감을 표현했던 [텍스처] 레이어를 [곱하기] 모드로 바꾸어 밑에 칠한 색과 잘 섞여들도록 해주세요.

앞서 만든 [명도] 레이어를 사용해 흑백 그레이스케일 이미지일 때 디자인이 어떻게 보이는지 정기적으로 체크합니다.

아티스트의 팁

채색 작업은 버겁게 느껴질 수 있습니다. 그러니 채색을 시작하기 전에 시간을 들여서 어떤 색을 사용할지 생각하고, 미리 컬러 팔레트를 만들어 두면 작업이 훨씬 쉬워질 거예요. 참고용 사진에 나온 색을 연구해 보세요. 이 색들을 기본 팔레트로 구성하고 싶을지도 모르니까요. [스포이트 툴]을 사용해서 사진에서 직접 색을 추출할 수도 있답니다. 이 색들은 팔레트에 저장해서 쉽게 찾아 쓰세요.

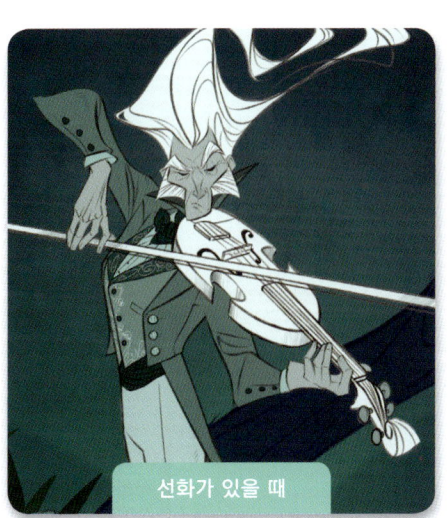
선화가 있을 때

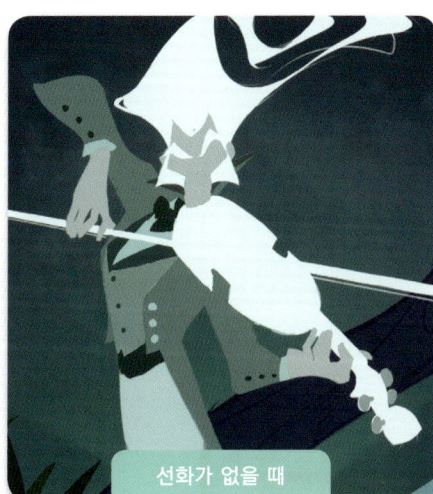
선화가 없을 때

이미지를 전체적으로 확인하려면 선화가 보일 때와 보이지 않을 때 모두 캐릭터의 명도를 체크해 주세요.

20

이번 캐릭터는 유령이긴 하지만 그렇다고 해서 부피감이 없지는 않습니다. 캐릭터에 입체감을 주기 위해 [채색 바탕] 레이어 위에 [클리핑 마스크]를 설정한 레이어를 하나 만들어 주세요. 이 레이어의 혼합 모드는 [곱하기 ✕]로 설정합니다. 이제 연한 파란색을 선택하고 빛이 어느 방향에서 비치는지 결정한 다음, 빠르게 그림자의 위치를 잡아 봅니다. 이 작업은 대충 해도 괜찮아요. 우선 기초를 쌓고 그 위에 디테일을 추가하는 방식으로 작업할 거니까요. [그림자] 레이어를 다듬는 작업에는 시간이 많이 소모될 수 있으니 서두르지 마세요. 여기서 공을 들인 만큼 나중에 편해질 거예요.

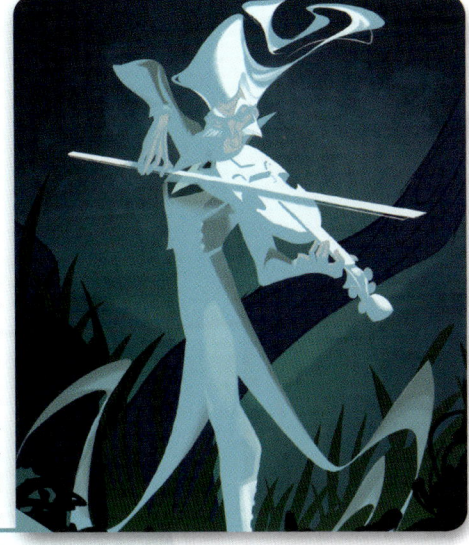
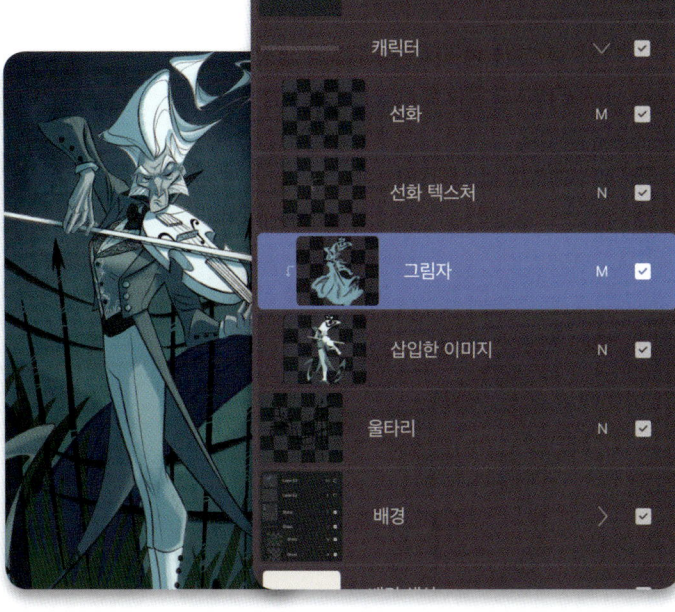

[보통] 모드(왼쪽)로 설정하면 조각상을 보는 것처럼 작업한 그림자의 형태를 명확하게 확인할 수 있습니다. [곱하기] 모드 (오른쪽)에서는 그림자와 그림이 멋지게 어우러지고 있어요.

21

전경은 보는 사람에게 가장 가까운 레이어입니다. 이 작품에서는 전경이 하나의 프레임이자 캐릭터와 명도가 대비되는 요소로 사용되고 있어요. [올가미 선택 ⌒] 도구를 사용해 위쪽의 나뭇잎을 선택하고 관목이 있는 이미지 하단을 따라 타원을 몇 개 선택해 색을 넣습니다. 그리고 [스케치 소프트 펜슬 잉크] 브러시로 관목의 잎과 덩굴을 그려 넣어요. 하단은 대비가 높은 부분인 만큼 시선이 이쪽으로 쏠릴 수 있습니다. 그러니 프레임 위쪽에 보이는 나뭇잎보다 조금 더 신경 써서 작업해 주세요. 그다음 [조정 ✦ → 가우시안 흐림 효과]를 사용해 흐림 효과를 넣습니다. 그림에 입체감이 더 생길 거예요.

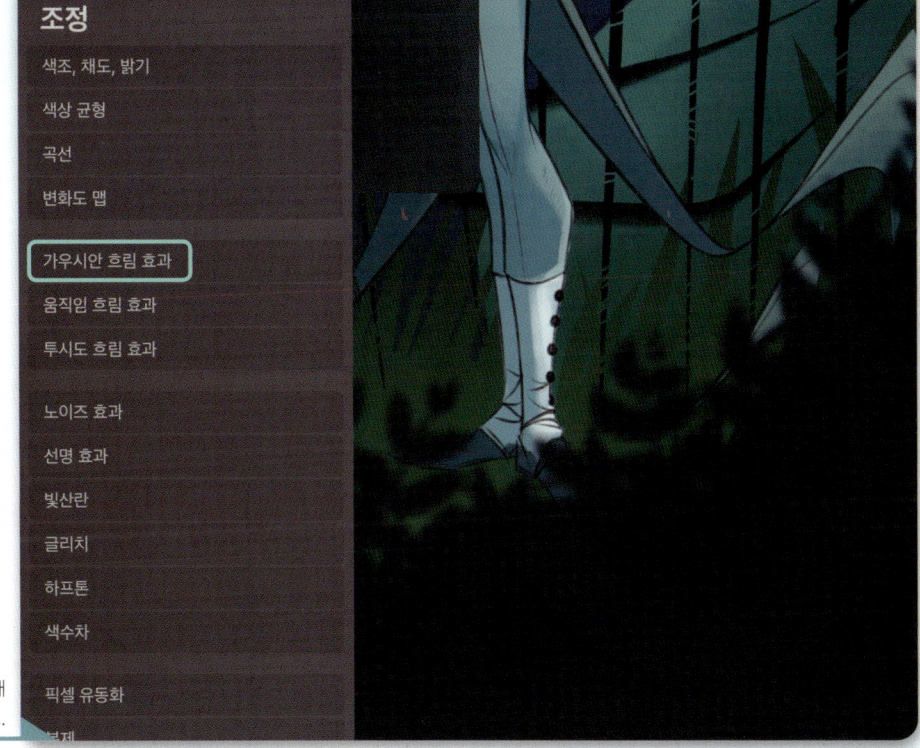

[가우시안 흐림 효과]를 사용해 입체감을 더해 주세요.

22

배경에 세부 묘사를 하기 전에 다시 캐릭터로 돌아옵니다. [클리핑 마스크]를 설정한 [그림자] 레이어를 선택하고 모든 그림자가 단색으로만 구성되지 않게 색조에 변화를 더하세요. 이때 레이어에 반드시 [알파 채널 잠금]을 설정해, 이전 단계에서 만들어 둔 그림자 안에서만 채색합니다. 조화로운 색 조합을 유지하기 위해 푸른색 계열의 색을 추가하고 옷 주름처럼 빛이 닿지 않는 부분에는 연한 보라색을 약간만 사용하세요. 다음으로 캐릭터의 눈 주변은 보는 사람의 관심을 끌도록 묘사하고 옷깃의 색상 대비를 높입니다. 획은 계속해서 부드럽게 그어 주세요. 점차 은은하게 변화하게끔 색을 쌓아가는 단계니까요. 머리에도 같은 작업을 반복하되 이번에는 자유롭게 칠하는 것은 물론이고 [선택 S] 도구도 함께 사용합니다.

그림자의 색조에 더 많은 변화를 주세요. 파란색 계열 색조를 사용하고 빛이 닿지 않는 곳에는 연한 보라색을 사용합니다.

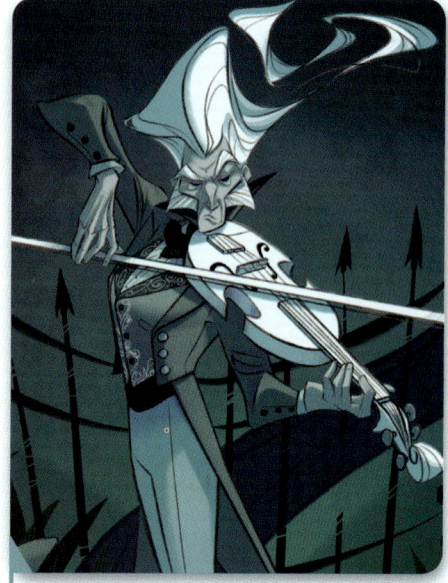

얼굴, 머리카락, 옷깃 등에 보는 이의 관심을 불러일으킬 수 있게 세부 묘사를 추가합니다.

23

다시 배경 요소들을 묶어둔 레이어 그룹으로 돌아옵니다. 캐릭터를 작업한 것과 같이 [클리핑 마스크]와 [곱하기 ✕] 모드를 활용해 각 요소에 밝은 파란색으로 단순한 그림자를 넣어 주세요. 그리고 앞서 작업한 것처럼 비슷한 색조로 색을 추가해 줍니다.

이제 빛을 추가할 시간입니다. 이 단계에서는 감이 많이 필요해요. 캐릭터의 명도를 가장 밝게 해서 눈에 띄게 하고 싶지만 그렇다고 해서 배경과 동떨어져 보이는 것은 바라지 않습니다. 따라서 배경에도 캐릭터와 동일한 방식으로 빛이 작용해야 하죠. 연한 파란색을 선택하고 혼합 모드를 [스크린 ▨]으로 설정한 새로운 레이어를 만들어 주세요. [선택 S] 도구를 사용해 밝은 곳에 풀을 그려 넣습니다. [스크린 ▨]으로 설정한 레이어를 또 하나 만들어요. 이번에는 같은 색을 [에어브러시 ▲ → 소프트 에어브러시]로 칠해서 캐릭터가 서 있는 지면에 부드럽게 빛나는 효과를 추가합니다. 그다음 여러 레이어를 추가해 나무, 묘비, 울타리 등에 차가운 파란색 빛을 넣어 줍니다.

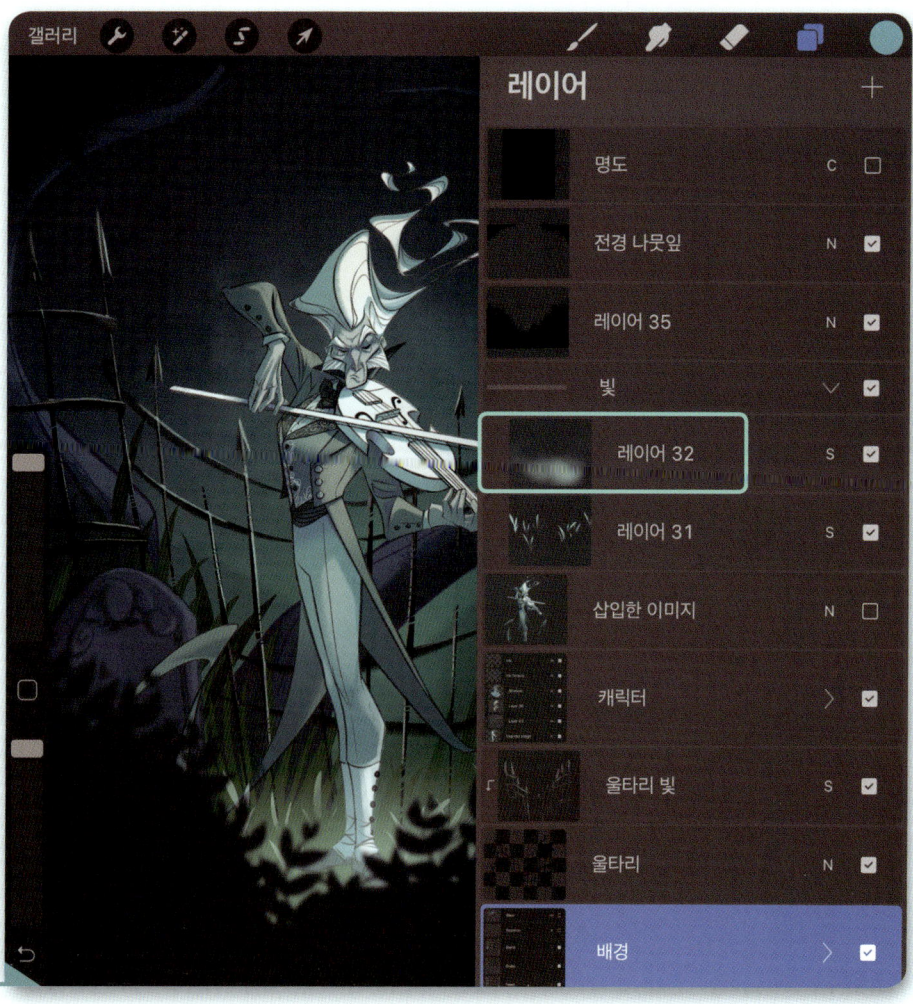

[스크린] 모드로 기본적인 빛을 표현합니다.

24

[캐릭터] 레이어 그룹을 복제합니다. 하나는 백업으로 남겨 두고 다른 하나는 병합합니다. 병합한 레이어를 선택하고 [에어브러시 🖌 → 소프트 에어브러시]를 사용해 캐릭터의 다리 일부분을 살짝 지워요. 부드러운 그러데이션이 생기면서 캐릭터가 반쯤 투명한 유령처럼 보입니다. 그다음 병합한 [캐릭터] 레이어 위에 새로운 레이어를 만듭니다. [올가미 선택 🔲] 도구를 사용해서 연한 파란색으로 유령처럼 느껴지는 선을 추가합니다. 형태에 움직임을 더하는 것을 염두에 두고 마치 캐릭터에서부터 영적인 소용돌이가 뿜어져 나오는 것처럼 그리면 됩니다. 각각 따로 레이어를 만들어 필요한 만큼 추가해 주세요. 그리고 각 레이어에 [알파 채널 잠금]을 설정해 색조에도 변화를 줍니다. 또, [조정 🔧 → 움직임 흐림 효과]를 영적인 선을 그린 레이어마다 개별적으로 적용해 움직임을 더해요. [지우기 🧽] 도구를 [에어브러시 🖌 → 소프트 에어브러시]로 설정해 남아 있는 거칠고 거슬리는 부분을 지워 연기처럼 보이는 효과를 내주세요.

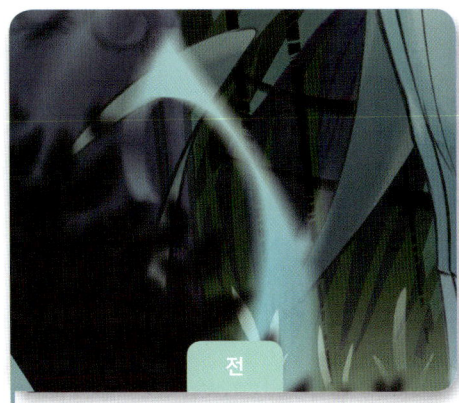

연한 파란색으로 유령처럼 보이게 선을 그리고 [움직임 흐림 효과]로 움직임을 더합니다.

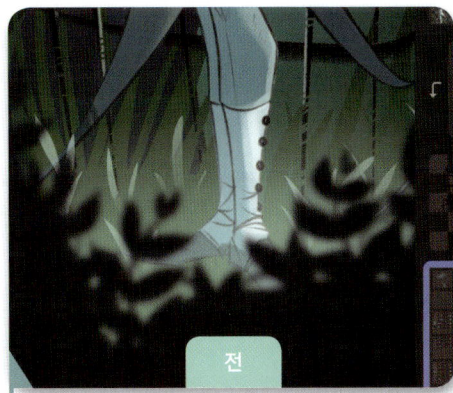

[에어브러시]를 사용해 다리의 일부분을 살짝 지워서 반투명한 유령 느낌을 내주세요.

[움직임 흐림 효과]로 유령 같은 효과를 낼 수 있습니다.

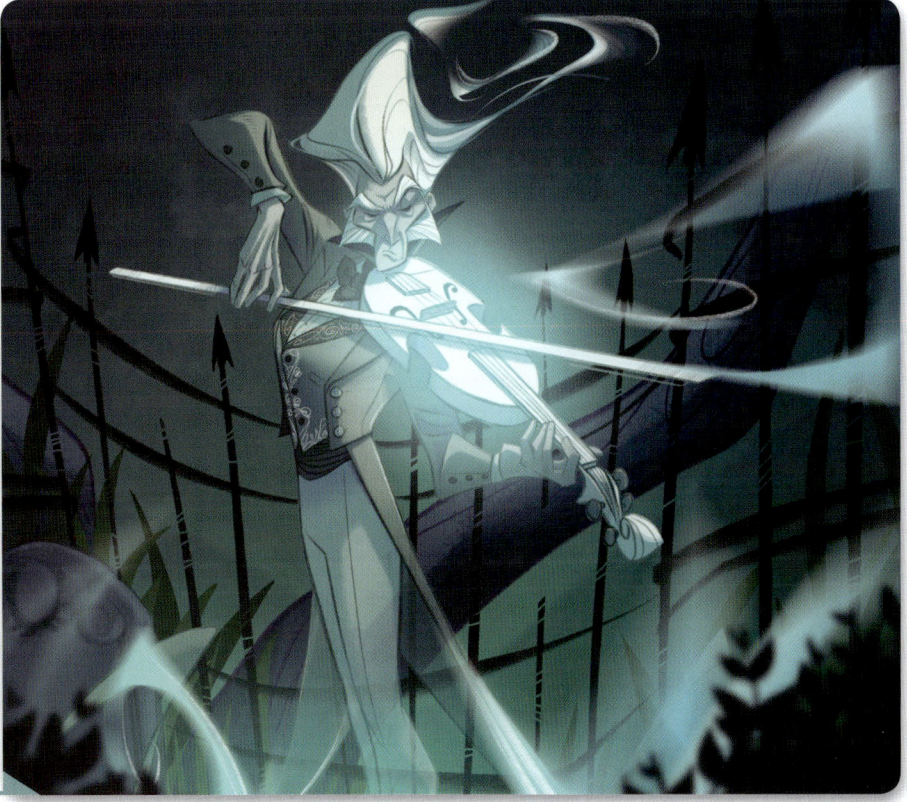

25

[캐릭터] 레이어 그룹 위에 새로운 레이어를 만들고 전보다 더 연한, 흰색에 가까운 파란색을 선택한 다음, 머리카락과 앞서 그려 넣은 영적인 선에 [스케치 소프트 펜슬 잉크] 브러시로 가는 선을 그려 줍니다. 이때도 움직임을 더 만들어내는 데 집중해서 획을 가볍고 자유롭게 그어요. 그다음 새로운 레이어를 또 하나 만들고 [스크린 ▨] 모드로 설정합니다. 초록빛이 도는 파란색으로 유령의 발이 있는 쪽을 칠합니다. 유령의 얼굴과 바이올린에도 [에어브러시]로 은은한 파란색을 칠해 부드럽게 빛나는 효과를 내주세요. 이제 이 레이어에 마스크를 만들고 캐릭터 얼굴의 그림자가 잘 보이게 [마스크] 작업을 해줍니다. 그러면 훨씬 강한 대비가 생길 거예요.

이제 빛 작업도 끝났습니다. 작품을 한동안 닫아 두었다가 눈이 익숙함에서 벗어나면 다시 열어 보세요. 더 흥미를 끌 만한 묘사를 추가할 수 있는지 검토해 봅니다. 배경으로 돌아와 [스프레이 ▨ → 털어주기] 브러시처럼 물감을 흩뿌리는 브러시를 사용해 텍스처를 더 추가하고 [색상 닷지 🔍]로 설정한 레이어를 이용해 푸른 빛을 추가합니다.

얼굴의 그림자 영역은 레이어 [마스크]로 빛을 가려 이목구비가 더 두드러져 보이게 합니다.

얼굴과 바이올린에 부드럽게 빛나는 푸른 빛을 칠해 주세요.

마치며

유령 음악가 캐릭터 완성을 축하합니다! 튜토리얼을 따라 하면서 스케치 단계에서 형태에 집중하는 법, 주제와 어울리는 한정된 컬러 팔레트를 선택하는 법, 그리고 영적인 분위기가 돋보이는 배경을 그리는 법 등을 배웠을 거예요. 이번 튜토리얼에서는 특히 일러스트를 책임질 만큼 탄탄하게 선화를 그리는 것과 선과 색이 조화를 이루도록 채색하는 법이 중요했어요. 앞으로 캐릭터를 디자인할 때도 다양한 브러시와 텍스처, 색상을 시도해 보세요. 한 번에 한 단계씩 캐릭터 디자인에 다가가고 작업 과정을 깔끔하고 단순하게 유지하세요. 그리고 과정을 즐기는 것도 잊지 마세요!

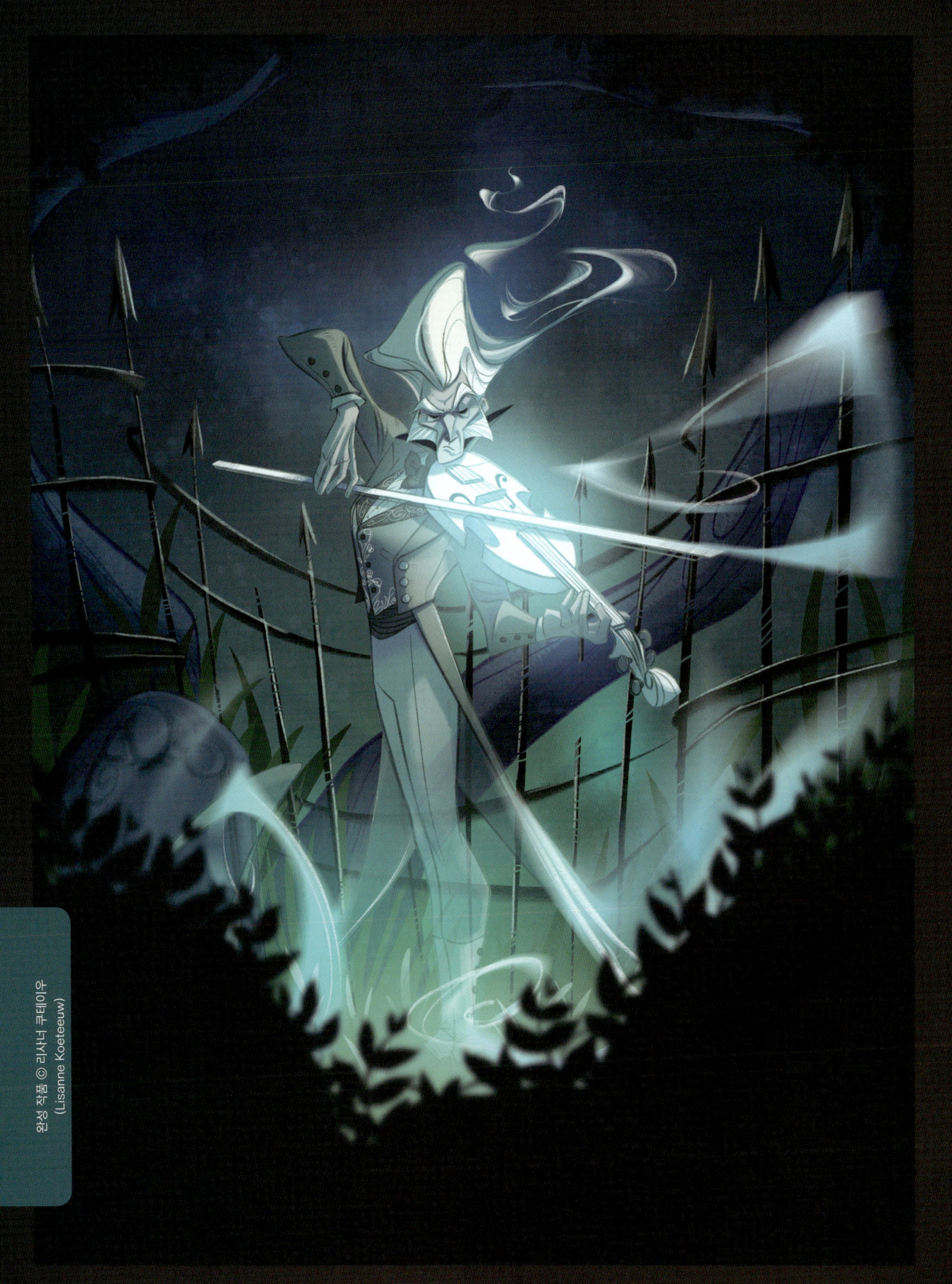

완성 작품 © 리사너 쿠테이우 (Lisanne Koeteeuw)

21 · 마법사
— 만화 스타일로 그리는 판타지 캐릭터

> 아마고이아 아기레(Amagoia Agirre)

만화책을 만들 때는 많은 그림을 빠르고 가능한 한 가장 깨끗하게 그려야 합니다. 만화를 그리는 단계는 보통 연필 스케치, 잉크 선화, 바탕색, 최종 채색, 이렇게 네 단계로 이루어져요. 작품의 각 단계를 별도의 레이어로 보존해 두면 실수를 발견하거나 색을 바꾸고 싶을 때 매번 모든 단계를 반복하지 않고도 디자인의 여러 요소를 수정할 수 있습니다.

이번 튜토리얼에서는 만화 스타일의 캐릭터 디자인 작업 과정을 따라갑니다. 비파괴적인 작업 흐름을 한 단계씩 따라 하며 신비로워 보이는 마법사를 그릴 수 있어요. 또, 프로크리에이트의 도구와 특징을 이용해 작품의 분위기를 향상시키는 법도 배울 거예요. 하지만 튜토리얼은 단지 가이드에 불과하다는 점을 잊지 마세요. 새로운 접근 방식을 시도해 보고 필요에 따라 작업 과정을 나에게 맞춰 조정하세요. 물론 즐기는 것도 잊지 마세요!

준비 파일
- 21_배경 선화
- 21_캐릭터 선화
- 21_캐릭터 스케치

참고 영상
- 21_전 과정 타임랩스 영상

학습 목표

21장에서는 다음과 같은 내용을 다룹니다.

- 심플한 배경에 만화책 스타일의 판타지 캐릭터 그리기
- 레이어를 사용하는 체계적이고 비파괴적인 작업 과정 따라 하기
- 레이어 혼합 모드로 빛과 그림자 추가하기

01

첫 단계에서는 새로운 캔버스를 만들고 캐릭터를 대충 스케치합니다. 이 단계에서는 여러 아이디어를 떠올려 보면서 참고 자료를 활용해도 좋고 상상력을 발휘해서 그려도 좋습니다. [스케치 ▲ → 페퍼민트] 브러시를 선택하고 캐릭터 스케치를 시작하기에 앞서 캔버스에 몇 번 획을 그어 보며 연습해 보세요. 이 브러시는 진짜 연필처럼 쓸 수 있다는 점이 주목할 만합니다. 압력에 따라 획을 연하게도 진하게도 그릴 수 있고 애플 펜슬의 기울기에 따라 진짜 연필을 쓸 때처럼 선의 굵기도 변화시킬 수 있거든요. 화면을 두 손가락으로 탭하면 직전에 그은 획을 취소할 수 있습니다.

[페퍼민트]처럼 연필과 유사한 부드러운 브러시를 사용해 캐릭터의 러프 스케치를 완성해요.

02

완성된 러프 스케치를 보면 사소한 문제점이나 비율이 잘못된 부분이 눈에 띌 거예요. 모든 요소가 완벽해 보이더라도 캔버스를 수평으로 뒤집어서 다른 시점으로 검토해 보세요. 놓치고 있던 실수가 보일지도 모릅니다. 프로크리에이트에는 다양한 [변형 ↗] 도구가 있어서 스케치를 제대로 된 형태로 수정하기 편리합니다. 필요한 부분을 확대하거나 축소할 수도 있고 살짝 회전시키는 것도 가능해요. [선택 S] 도구를 사용해 수정이 필요한 부분을 선택하고 [변형 ↗] 도구로 필요한 만큼 조정합니다. [조정 ✦ → 픽셀 유동화]를 사용해 형태를 유기적으로 고치는 방법도 시도해 볼 수 있어요.

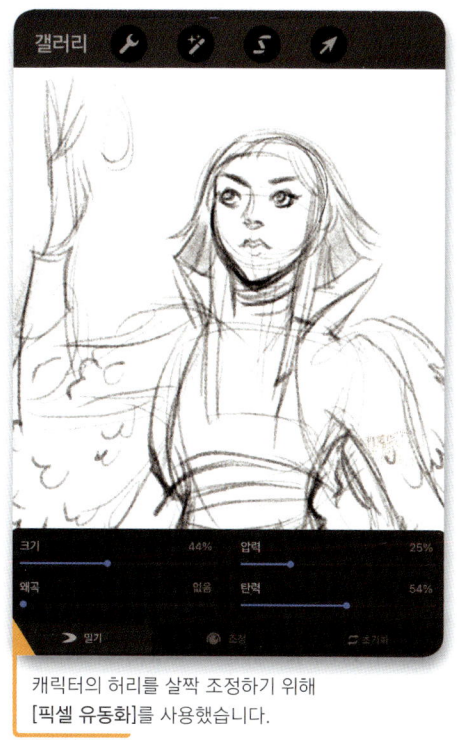

캐릭터의 허리를 살짝 조정하기 위해 [픽셀 유동화]를 사용했습니다.

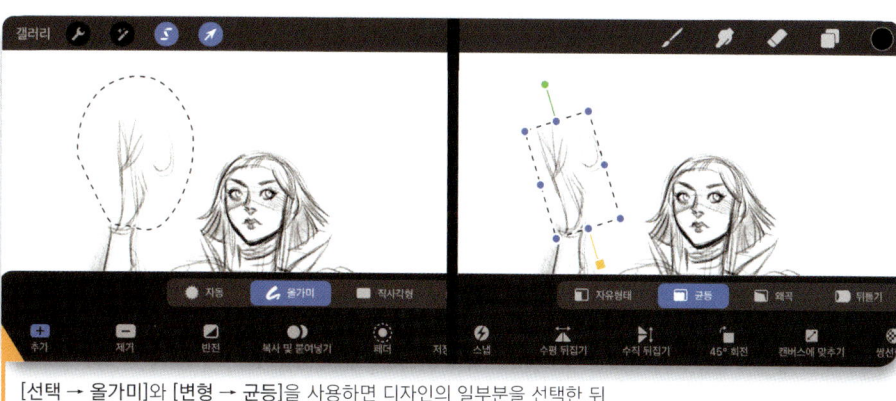

[선택 → 올가미]와 [변형 → 균등]을 사용하면 디자인의 일부분을 선택한 뒤 비율을 그대로 유지하면서 크기를 조정하거나 회전시킬 수 있습니다.

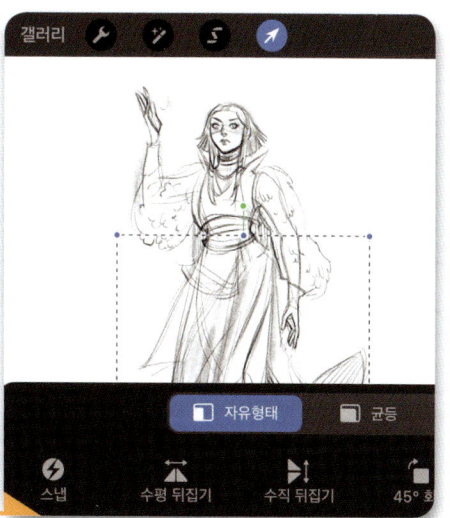

[변형 → 자유형태]를 사용해 다리 길이를 늘이는 등 선택 영역의 비율을 조정할 수 있어요.

원래 방향으로 다시 뒤집고 캐릭터 스케치를 완성합니다.

03

다음 단계는 간단한 배경을 그리는 것입니다. 그림을 그리기 전에 잊지 말고 새로운 레이어를 선택해 주세요! [동작 🔧 → 그리기 가이드]를 활성화하고 [그리기 가이드 편집] 메뉴를 선택해 주세요. 그러면 그림 뒤에 [원근] 가이드를 추가할 수 있을 거예요. 레이어 옵션에서 [그리기 도우미]를 활성화하면 획을 그을 때마다 가이드에 스냅되어서 완벽한 직선을 그을 수 있습니다. 캐릭터 스케치와 배경 스케치가 모두 마음에 들면 두 레이어를 병합해 주세요. 레이어 패널에서 두 손가락을 꼬집듯이 오므리면 쉽게 병합할 수 있습니다.

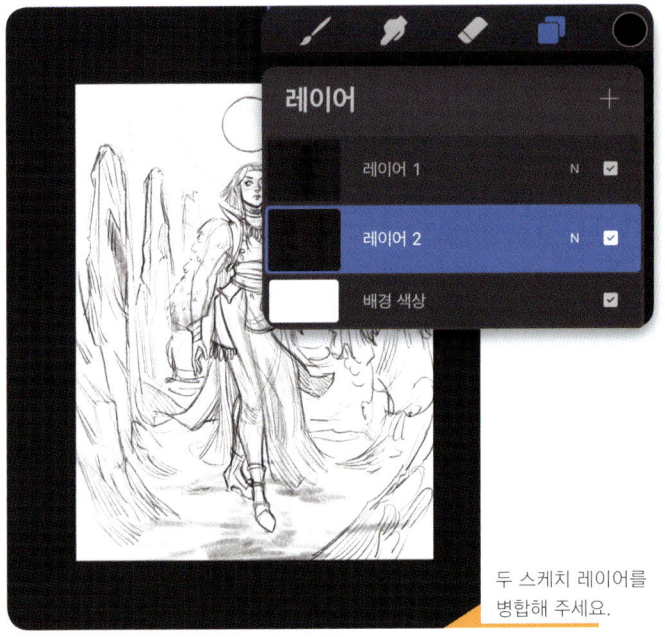

배경을 스케치할 때는 [그리기 가이드]와 [그리기 도우미]를 활성화해 [원근] 가이드에 선이 스냅되게 합니다.

두 스케치 레이어를 병합해 주세요.

04

이제 선화를 그릴 준비가 되었습니다. [잉크 💧 → 드라이 잉크]처럼 약간 텍스처가 있는 잉크 브러시를 선택하고, 스케치와 선화를 분리해 보존할 수 있게 새로운 레이어를 만듭니다. [스케치] 레이어는 불투명도를 낮춰서 가이드로 활용합니다. 그리고 위에 만든 새로운 레이어에 깨끗한 선화를 그려요. 단, 이 레이어에는 캐릭터만 그립니다. 배경 선화는 나중에 따로 작업할 거예요.

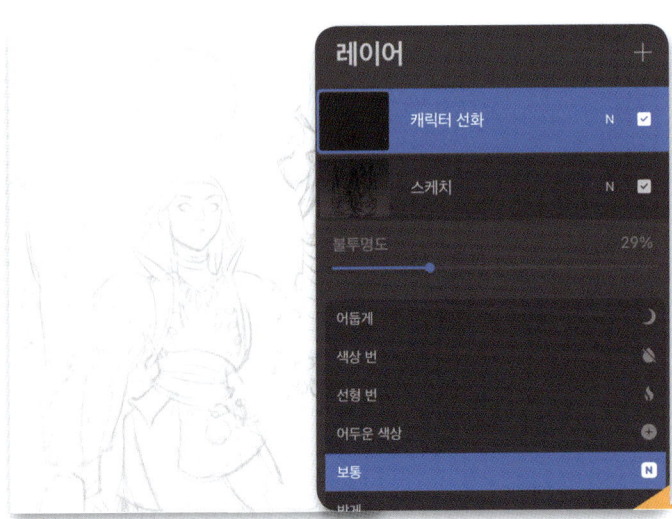

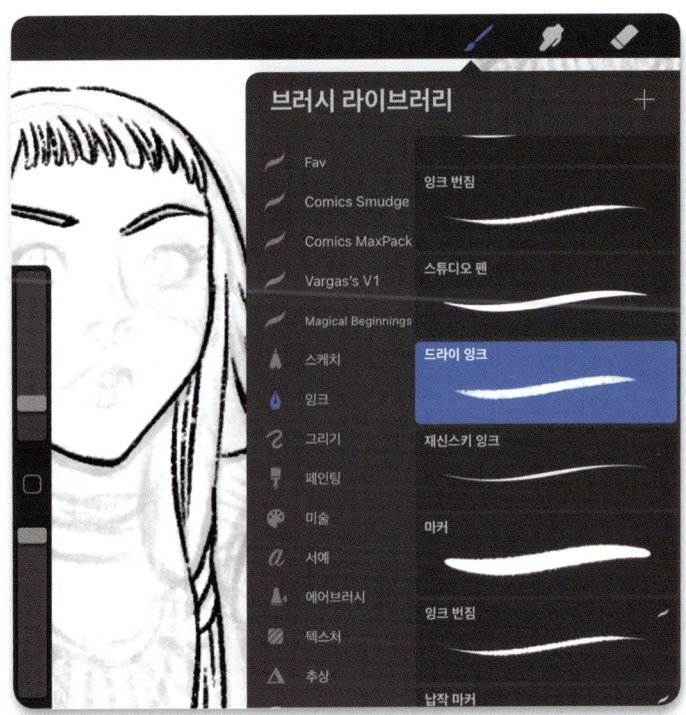

[스케치] 레이어는 불투명도를 낮춰 선화의 가이드로 활용합니다.

05

캐릭터의 선화가 완성되면 선의 굵기에 변화를 줄지 고려할 수 있습니다. [잉크 → 드라이 잉크] 브러시가 애플 펜슬의 기울기와 압력에 반응해 이미 선의 굵기에 강약이 있겠지만, 턱 밑이나 겹친 옷자락 사이처럼 오목하게 들어간 부분에 작게 그림자를 추가하면 그림이 더 매력적으로 보일 거예요. 앞서 작업한 [선화] 레이어에서 그대로 작업하며 언급한 부분의 선을 약간 굵게 만들어 주세요. 지나치지 않도록 주의합니다. 과할 경우, 선화가 선명해 보이지 않고 너무 거칠어 보일 거예요.

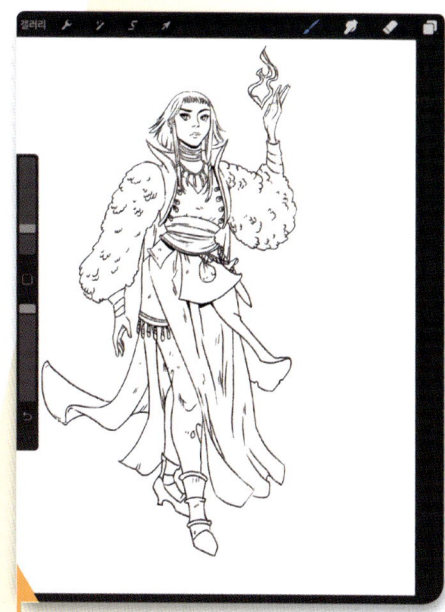

선의 굵기를 활용해 겹친 옷자락 사이에 그림자를 추가함으로써 입체감을 표현해요.

정기적으로 그림을 축소해 보고 선의 굵기에 변화를 지나치게 많이 주지 않았는지 확인합니다.

06

이제 이전 단계에서와 마찬가지로 배경 선화를 위한 새로운 레이어를 만듭니다. 스케치에 기하학적인 모양이 있다면 [퀵셰이프] 기능을 이용할 수 있어요. 예를 들어 달을 그리기 위해서는 먼저 원을 그리고 애플 펜슬로 화면에 오래 눌러 완벽한 모양의 정원으로 스냅되게 합니다. 그다음 상단에 나타나는 [모양 편집]을 탭해 원하는 대로 모양을 조정해요. 배경에 원 이외의 다른 기하학적으로 완벽한 모양이 필요할 경우에도 [퀵셰이프]를 활용할 수 있어요.

캐릭터와 별도로 배경 선화를 작업할 새로운 레이어를 만듭니다.

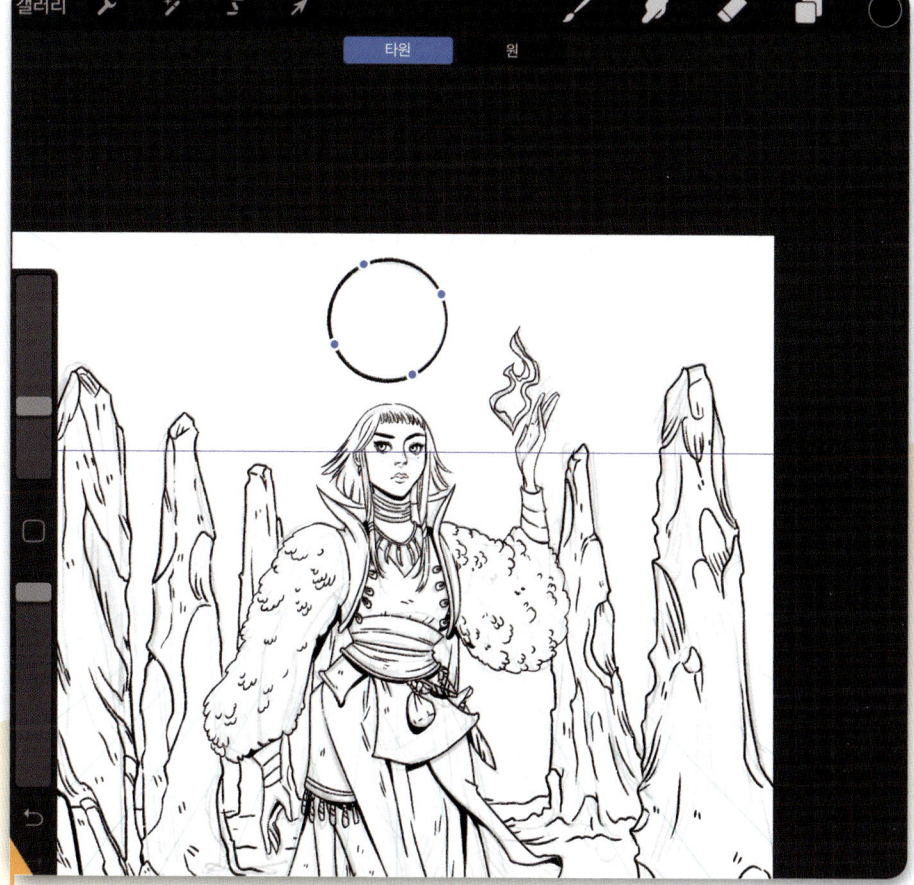

[퀵셰이프] 기능을 이용해 쉽게 기하학적인 모양을 그려요.

07

이쯤 되면 레이어가 여러 개 생겼을 거예요. 나중에 손대기 힘들어지기 전에 지금 시간을 투자해서 레이어를 정리하는 것이 좋습니다. 우선 쉽게 알아볼 수 있도록 '스케치', '배경 선화', '캐릭터 선화'처럼 각 레이어를 잘 나타내는 이름을 붙여 주세요. 그다음 새로운 레이어를 만듭니다. 이 레이어에는 캐릭터의 윤곽을 단색으로 칠해 채색의 바탕으로 사용할 거예요. [캐릭터 선화] 레이어가 위에 올라오게 순서를 바꿔 주세요. 그리고 [캐릭터 선화] 레이어와 [캐릭터 채색 바탕] 레이어를 모두 선택하고 그룹으로 묶습니다. 배경에도 같은 작업을 반복합니다. [배경 채색 바탕] 레이어를 만들고, [배경 선화] 레이어 아래로 가져간 뒤 두 레이어를 그룹으로 묶어 주세요.

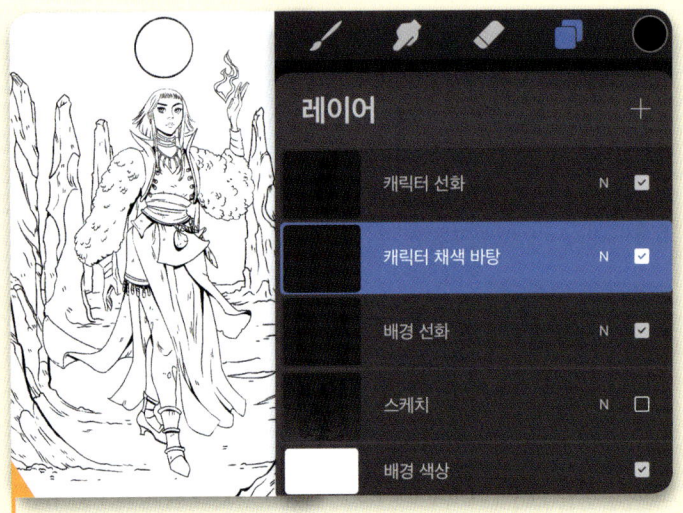

캐릭터와 배경 모두 채색 바탕을 작업할 새로운 레이어를 만든 뒤 각각의 [선화] 레이어 아래에 배치해 주세요.

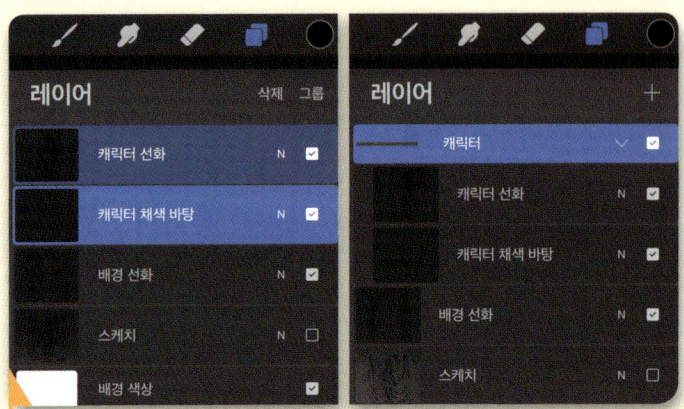

[캐릭터 선화] 레이어와 [캐릭터 채색 바탕] 레이어를 그룹으로 묶고, 배경에 해당되는 레이어에도 같은 작업을 반복합니다.

08

이제 캐릭터를 채색할 바탕을 만들 차례입니다. [캐릭터 채색 바탕] 레이어를 선택하고 [잉크 → 스튜디오 펜]처럼 텍스처가 없는 불투명한 브러시를 고릅니다. 색을 균일하게 채워야 하기 때문이에요. 윤곽선 안쪽으로 원하는 모양을 둘러싸되 끊어진 부분이 없도록 그립니다. 그리고 [컬러 드롭] 기능을 사용해요. 오른쪽 상단에 있는 [색상 견본] 아이콘을 그림 안쪽으로 드래그해 넣으면 윤곽선 안쪽에 색이 채워집니다. 예시에서 핑크색을 사용한 것처럼 강렬한 색을 사용하면 윤곽선이 선화 바깥으로 빠져나갔을 때 곧바로 알아보기 좋아요.

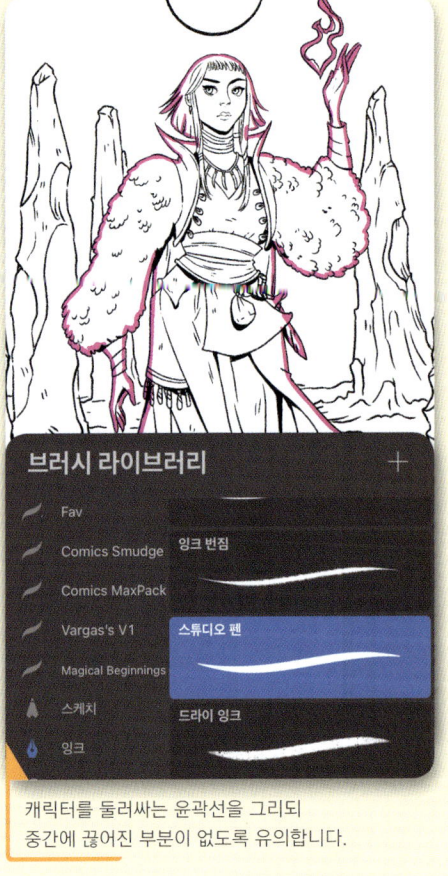

캐릭터를 둘러싸는 윤곽선을 그리되 중간에 끊어진 부분이 없도록 유의합니다.

[컬러 드롭] 기능을 사용해 윤곽선 안쪽에 색을 채워 주세요.

09

08단계에서 한 작업을 배경에도 반복합니다. 주변 지형과 바위, 달을 칠할 새로운 [배경 채색 바탕] 레이어를 만들고 [배경 선화] 레이어와 함께 그룹으로 묶어 주세요. 캐릭터와 관련된 그룹과 배경과 관련된 그룹을 하나씩 따로 만들면 분리해서 작업하기 쉽고 나중에 변화를 주기도 쉽습니다. [캐릭터 채색 바탕] 레이어와 [배경 채색 바탕] 레이어에는 [알파 채널 잠금]을 적용해 주세요. 그러면 앞서 색을 채워둔 형태 안에만 채색할 수 있고 새로운 픽셀에는 색이 칠해지지 않을 거예요. 자유롭게, 선 바깥으로 빠져나갈 걱정 없이 색을 칠할 수 있습니다.

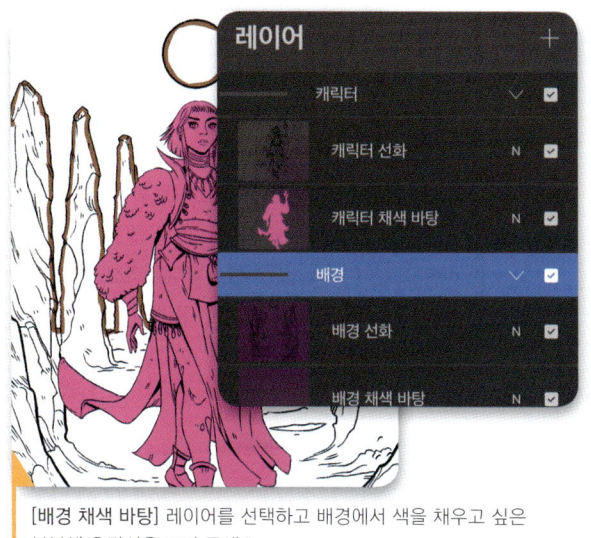

[배경 채색 바탕] 레이어를 선택하고 배경에서 색을 채우고 싶은 부분에 윤곽선을 그려 주세요.

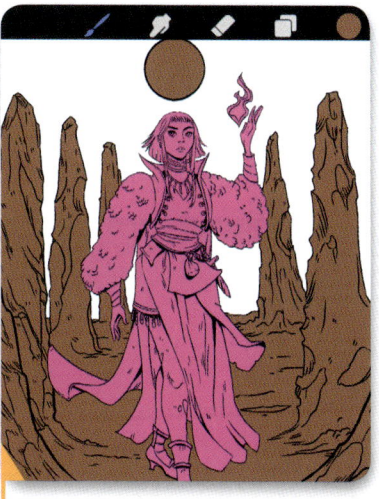

[컬러 드롭] 기능으로 선택한 색을 윤곽선 안에 채워 줍니다.

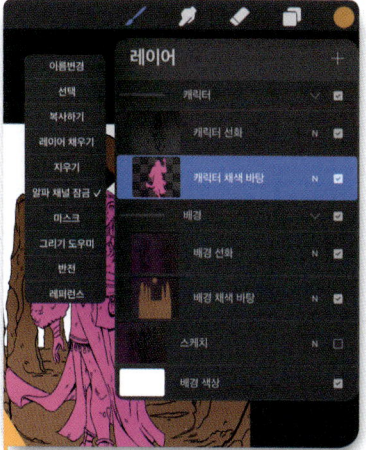

[캐릭터 채색 바탕] 레이어와 [배경 채색 바탕] 레이어에 [알파 채널 잠금]을 적용해 주세요.

10

여유를 가지고 어떤 색으로 채색할지 생각해 봅니다. 이 캐릭터 디자인에는 푸른빛이 도는 녹색과 파란색, 갈색 계열의 색으로 팔레트를 구성할 거예요. 어떤 색을 사용할지 모르겠으면 참고 사진에서 색을 추출해 쉽게 팔레트를 만들 수 있습니다. 오른쪽 상단에 있는 [색상 견본 ⬤] 아이콘을 탭하고 색상 창에서 [팔레트] 모드를 선택해 주세요. 그리고 [➕ → 사진 앱으로 새로운 작업 🖼]을 탭합니다. 원하는 사진을 선택하면 프로크리에이트에 자동으로 팔레트가 생성됩니다. [기본값으로 설정 ✓]을 적용해 팔레트가 어떤 색상 모드에서든 보이게 합니다. 이 팔레트의 색이 채색을 시작하는 데 도움이 되겠지만 새로운 변화를 시도하는 것도 망설이지 마세요.

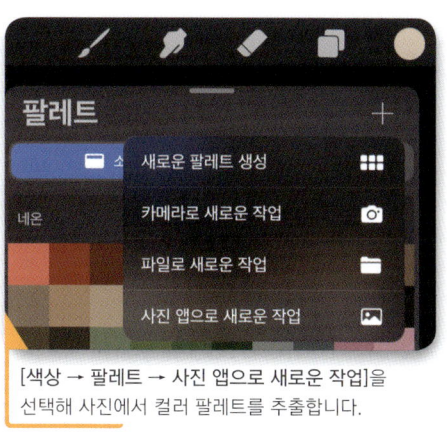

[색상 → 팔레트 → 사진 앱으로 새로운 작업]을 선택해 사진에서 컬러 팔레트를 추출합니다.

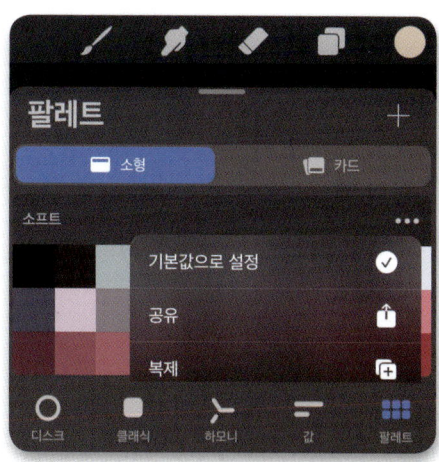

아티스트의 팁

이 단계까지 마치고 나면 채색에 들어갈 준비가 끝난 캐릭터와 배경이 완성되었을 거예요. 캐릭터 디자인의 서로 다른 요소를 각기 다른 레이어 그룹으로 분리하는 법도 배웠을 겁니다. 필요하면 새로운 레이어 그룹을 만들어서 그림이 더 흥미로워 보이게 전경에 새로운 요소를 추가할 수도 있습니다. 다음 단계에서는 색과 분위기에 대해 생각해 보세요. 개별 레이어에 여러 요소를 분리해 작업했으니 언제든 필요할 때 돌아가 디테일을 수정할 수 있습니다.

11

핑크색으로 칠한 레이어를 선택하고 [조정 → 색조, 채도, 밝기] 옵션에서 설정을 조정해 밝은 핑크색을 중성색에 가깝게 바꿔 주세요. 이렇게 하면 채색하다가 조그맣게 빠뜨린 부분이 있어도 크게 눈에 띄지 않습니다.

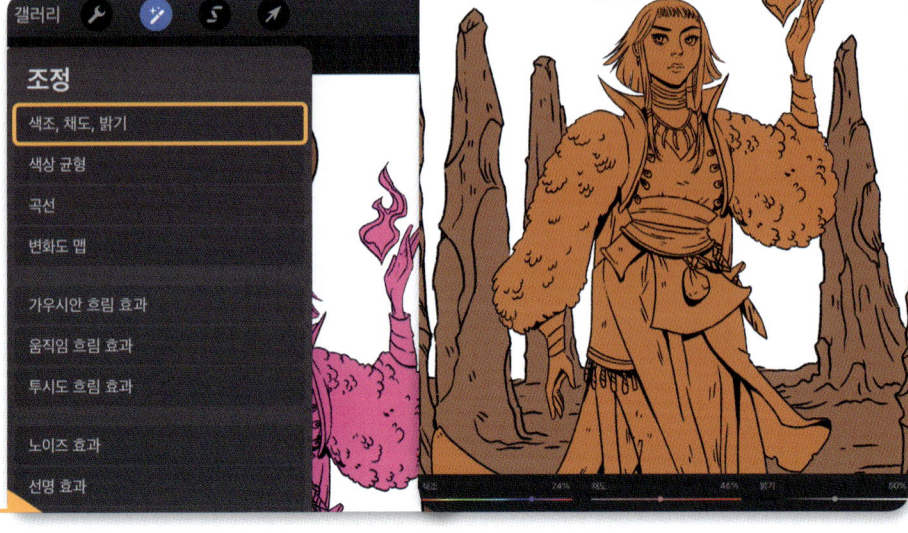

핑크색을 밑색으로 사용할 수 있게 [조정 → 색조, 채도, 밝기]를 이용해 중성색에 가깝게 바꿔 주세요.

12

[캐릭터 채색 바탕] 레이어를 선택하고 이제 영역을 나누어 색을 칠합니다. 음영 없이 단색으로만 칠해 주세요. 그래야 필요할 때 색을 바꾸기가 더 쉽습니다. 사진에서 추출한 컬러 팔레트를 사용하거나 새로운 시도를 즐기며 색에 변화를 줘 보세요. 색이 조화를 이루는지만 신경 쓰면 됩니다. 레이어에 이미 [알파 채널 잠금]을 설정해 뒀기 때문에 자유롭게 작업할 수 있습니다. 캐릭터의 피부처럼 같은 색이 들어갈 영역에 윤곽선을 그리고 [컬러 드롭] 기능으로 색을 채워요. 이때 애플 펜슬로 화면을 오래 누르고 있으면 [컬러 드롭(ColorDrop) 한곗값] 슬라이더가 나와서 좌우로 밀어 조정할 수 있습니다. 한곗값이 너무 높으면 색이 윤곽선 바깥으로 흘러나와 그림 전체에 채워집니다.

피부처럼 같은 색이 들어가는 영역에 윤곽선을 그립니다.

[컬러 드롭(ColorDrop) 한곗값]이 너무 높으면 그려 놓은 윤곽선이 무시될 수 있어요.

의도한 영역에만 색이 채워질 때까지 한곗값을 낮춰 보세요.

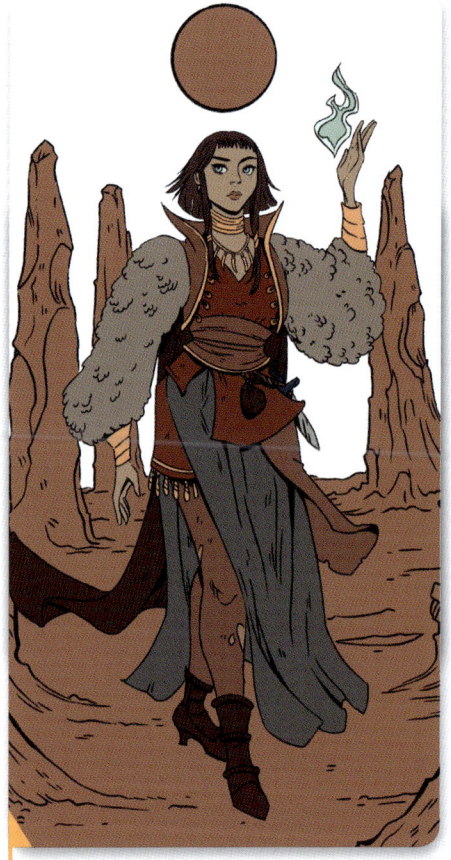

다른 색이 들어가는 영역마다 같은 과정을 반복해 줍니다.

13

11단계의 과정을 이번에는 [배경 채색 바탕] 레이어에 반복해 주세요. 작품의 왼쪽 절반에는 더 밝은색을 유지해 달빛 아래의 얼굴에 시선이 집중되도록 합니다. 색은 파란색과 녹색 계열로 한정해 캐릭터에 사용하는 붉은색 계열이 더 두드러지게 해요. [배경 색상] 레이어를 선택하고 기본 설정인 흰색을 조금 더 어울리는 색으로 바꿉니다. 청록색이 밤하늘에 잘 어울려요.

[배경 색상] 레이어의 기본색인 흰색을 밤하늘에 어울리는 짙은 청록색으로 바꿉니다.

[배경 채색 바탕] 레이어에 같은 계열의 색을 사용해 배경의 각 요소를 칠해 주세요.

14

이제 바탕색이 정해졌으니 빛과 그림자 작업을 시작할 수 있습니다. 먼저 캐릭터에 집중하세요. 캐릭터를 기준으로 광원이 어디에 있는지, 어떻게 하면 빛과 그림자를 이용해 부피감을 줄 수 있는지 생각해 봅니다. [캐릭터 채색 바탕] 레이어 위에 '빛'이라고 이름을 붙인 새로운 레이어를 만들고 [클리핑 마스크]를 적용합니다. 레이어 혼합 모드는 [스크린 ▨]으로 설정해요(가장 마음에 드는 혼합 모드를 시도해 봐도 좋습니다). 그다음 달의 노란색처럼 옅은 색을 선택해 캐릭터에 빛이 닿은 부분을 칠합니다. 달이 뒤에 있으니 가장자리에 빛 테두리를 넣는 것만으로도 캐릭터가 확 두드러져 보입니다.

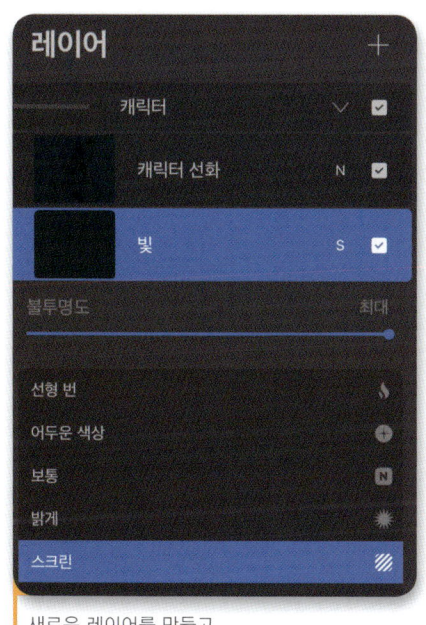

새로운 레이어를 만들고 혼합 모드를 [스크린]으로 설정해 주세요.

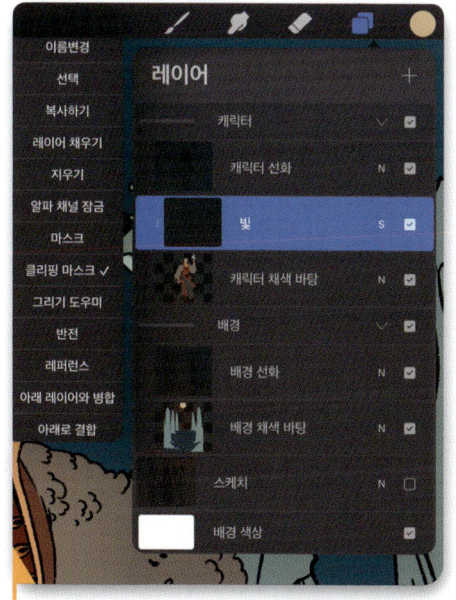

[빛] 레이어에 [클리핑 마스크]를 적용해 [캐릭터 채색 바탕] 레이어와 묶어 줍니다.

광원(달)의 위치를 고려해 빛이 어떻게 와닿을지를 잘 생각하면서 캐릭터에 빛을 칠해요.

15

그림자를 추가할 때는 캐릭터의 대부분이 그림자에 들어가기 때문에 [클리핑 마스크]로 묶은 레이어에 어두운 색을 채워야 할 거예요. 그리고 그림자가 없는 부분은 레이어 [마스크]를 활용해 지우면 됩니다. 먼저 [캐릭터 채색 바탕] 레이어 위에 그림자를 넣은 새로운 레이어를 만드는 것부터 시작합니다. 자동으로 [클리핑 마스크]가 적용되어 [캐릭터 채색 바탕] 레이어와 묶일 거예요. 혹시라도 그렇지 않다면 [클리핑 마스크]를 선택해 묶어 주세요. [그림자] 레이어에 어두운 색을 채우고 혼합 모드를 [하드 라이트]로 바꿉니다. 레이어 불투명도는 대략 50% 정도로 낮추고, 레이어를 탭해 옵션 목록에서 [마스크]를 선택해 주세요. 그러면 레이어 [마스크]가 추가될 거예요. 여기에 검은색을 칠해 그림자를 넣고 싶지 않은 영역을 지워 주세요. 획의 경계를 칠할 때 날카로운 브러시가 필요하다면 [잉크 → 드라이 잉크] 브러시를 사용하고 캐릭터의 얼굴 주위처럼 넓은 영역을 밝혀야 할 때는 에어브러시처럼 부드러운 브러시를 사용해 주세요.

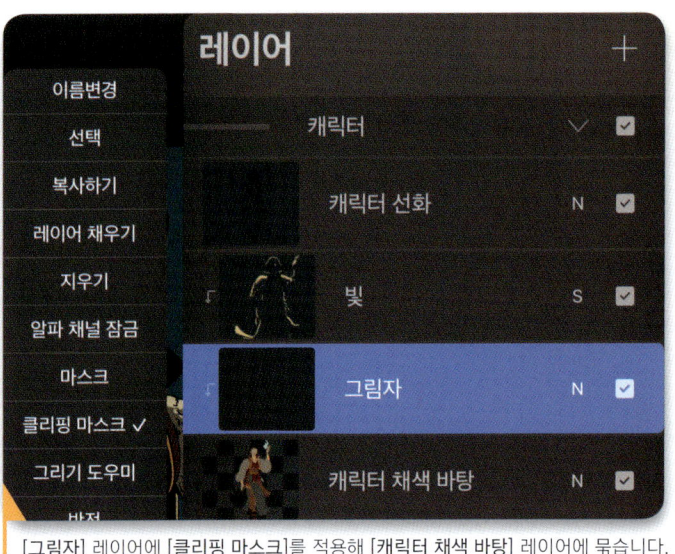

[그림자] 레이어에 [클리핑 마스크]를 적용해 [캐릭터 채색 바탕] 레이어에 묶습니다.

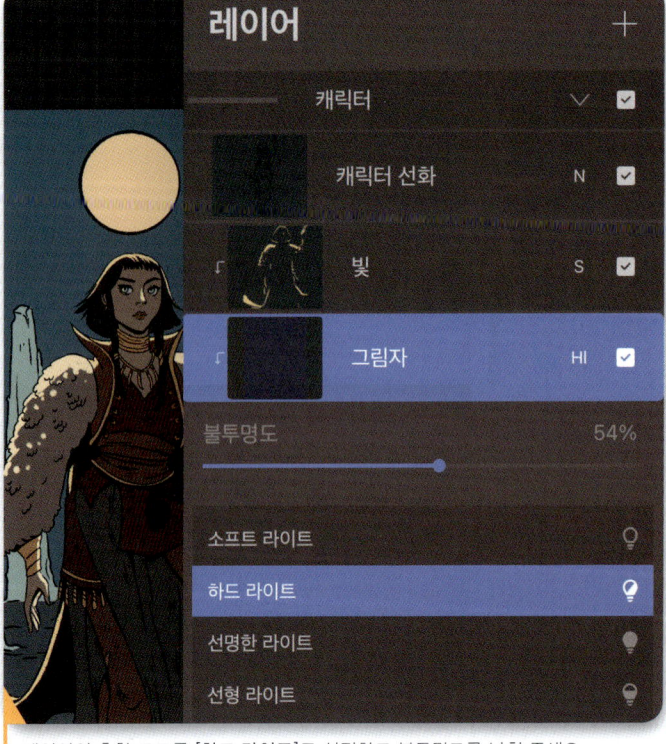

레이어의 혼합 모드를 [하드 라이트]로 설정하고 불투명도를 낮춰 주세요.

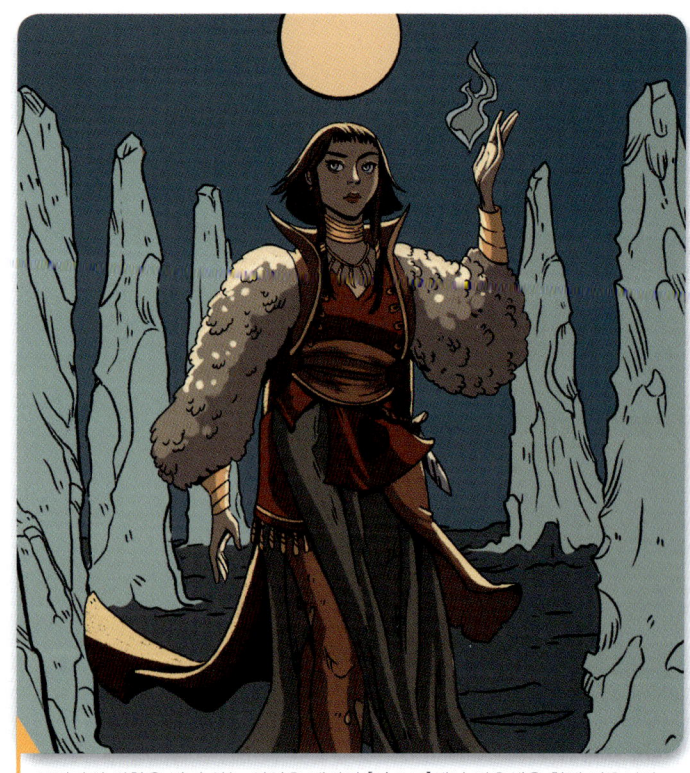

[컬러 드롭] 기능으로 [그림자] 레이어를 짙은 파란색으로 채웁니다.

그림자의 영향을 받지 않는 영역은 레이어 [마스크]에서 검은색을 칠해 지웁니다.

16

이제 배경에 빛을 칠할 새로운 레이어를 만듭니다. 이 레이어는 [배경 채색 바탕] 레이어에 [클리핑 마스크]로 묶어 주고 혼합 모드를 [스크린 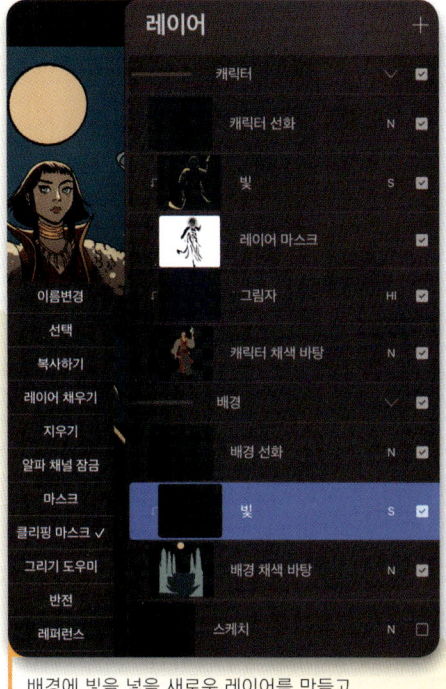]으로 설정해 주세요. 캐릭터 작업 때와 마찬가지로 배경에 빛을 칠할 때는 광원(달)의 위치를 고려해야 합니다. 빛을 다양한 형태로 칠해서 크리스털 바위에 약간의 질감을 추가해 주세요. 또, 지면에 빛이 닿아서 생긴 긴 선을 몇 개 그려 넣어 입체감을 살려 주세요. 단, 너무 지나치면 좋지 않아요. 달은 지금 단계에서는 손대지 않습니다.

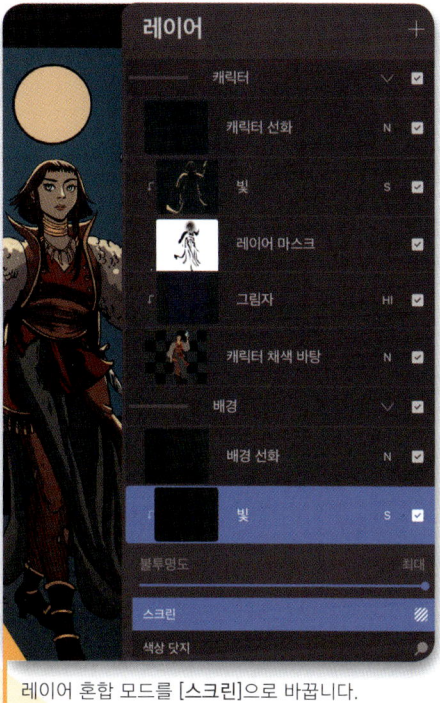

배경에 빛을 넣을 새로운 레이어를 만들고 [배경 채색 바탕] 레이어에 [클리핑 마스크]로 묶어 주세요.

레이어 혼합 모드를 [스크린]으로 바꿉니다.

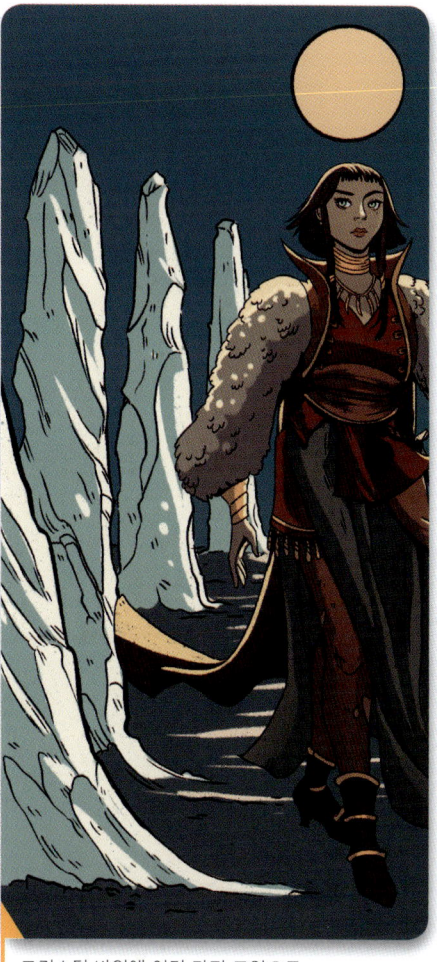

크리스털 바위에 여러 가지 모양으로 빛을 그려 넣어 질감을 표현해 주세요.

17

다음 단계는 배경에 그림자를 넣는 것입니다. [배경 채색 바탕] 레이어와 배경 [빛] 레이어 사이에 새로운 레이어를 만들고 [클리핑 마스크]가 적용되었는지 다시 한번 확인해 주세요. 이 레이어의 혼합 모드는 [하드 라이트 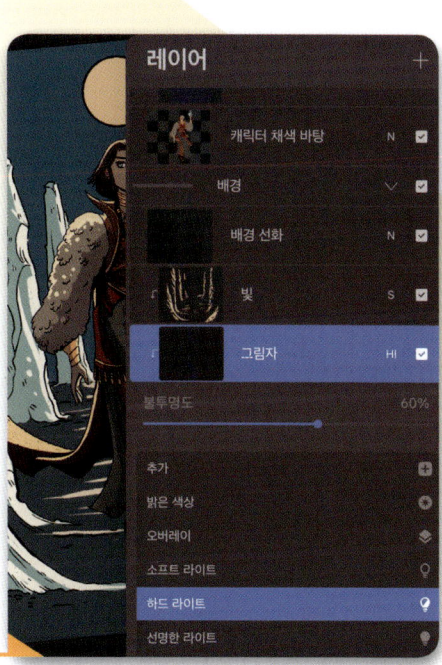]로 설정합니다. 빛 작업 때와 같이 그림자를 칠하면서 질감을 추가해 보세요. 캐릭터에 드리우는 바위의 그림자도 잊으면 안 됩니다. 이 그림자가 있으면 모든 요소가 한 공간에 소속되어 있다는 느낌이 강해지며 디자인에 통일감이 생겨요.

새로운 배경 [그림자] 레이어를 [하드 라이트] 모드로 설정하고 마음에 들 때까지 불투명도를 조절해 주세요.

배경에 그림자를 칠해 질감과 부피감을 더합니다.

18

다음으로는 작품 전체에 통일감을 주기 위해 그러데이션을 직접 칠해 줄 거예요. 단색으로 작업한 색 위에 색 변화를 추가합니다. 단색으로 배경을 칠한 레이어 위에 새 레이어를 만들고 아래 레이어에 [클리핑 마스크]로 묶어 줍니다. [스프레이 ■ → 초미세 노즐]같이 부드러운 스프레이 브러시를 사용해 바위 아래쪽에 짙은 파란색을 칠하면 바위가 지면과 잘 어우러집니다. [스포이트 툴]을 사용해 달의 노란색을 선택한 다음 이 색으로 바위 윗부분과 지면을 칠해 약간 빛이 산란한 느낌을 표현합니다. 이 과정을 캐릭터에도 반복하세요. [캐릭터 채색 바탕] 레이어 위에 새 레이어를 만들어 [클리핑 마스크]로 묶고 디테일을 칠하는 거예요. 단, 이번에는 조금 더 은은하게 칠합니다. 또, 캐릭터의 피부에 약간의 홍조를 더해 생기 있어 보이게 해주세요.

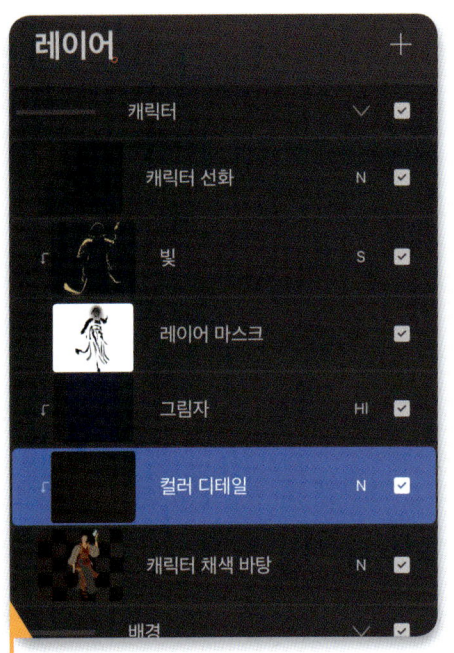

디테일 채색을 위한
새로운 레이어를 두 개 만듭니다.
하나는 [배경 채색 바탕] 레이어 위에,
하나는 [캐릭터 채색 바탕] 레이어 위에 만들어요.

그러데이션을 넣기 위해
부드러운 스프레이 브러시를 선택하고
배경과 캐릭터에 차례로
색 변화를 추가합니다.

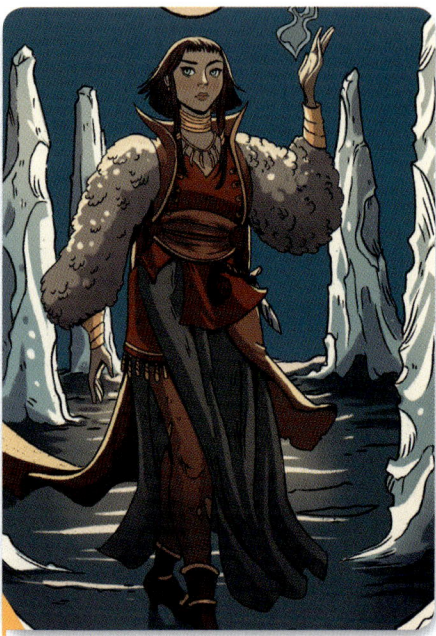

그러데이션을 추가하면 전체적인
디자인이 더 통일감 있어 보일 거예요.

19

선화를 검은색으로 남겨둘 수도 있지만 선에 색을 입히면 디자인이 더 향상되어 보일 거예요. [선화] 레이어에 [알파 채널 잠금]을 적용하고 새로운 색을 칠하거나 [색상 균형] 슬라이더를 조절하면 색을 바꿀 수 있어요. 캐릭터 선화에는 짙은 색을 유지합니다. [조정 ✎ → 색상 균형] 메뉴를 사용해 캐릭터의 선화를 짙은 자주색으로 바꿔 주세요. 눈 밑, 코와 입 주위의 선은 살짝 더 연한 색으로 칠해서 이목구비가 부드러워 보이게 합니다. 마법의 화염에 해당되는 선에는 아주 연한 파란색을 사용해 주세요.

같은 과정으로 배경 선화도 색을 바꿔 줍니다. 이번에는 배경과 어울리도록 파란색 계열을 사용해요. 바위의 선을 연한 파란색으로 칠해 살짝 희미한 느낌을 내면 캐릭터가 더 두드러져 보일 거예요. 달을 그린 선은 아주 연한 노란색으로 칠해 주세요.

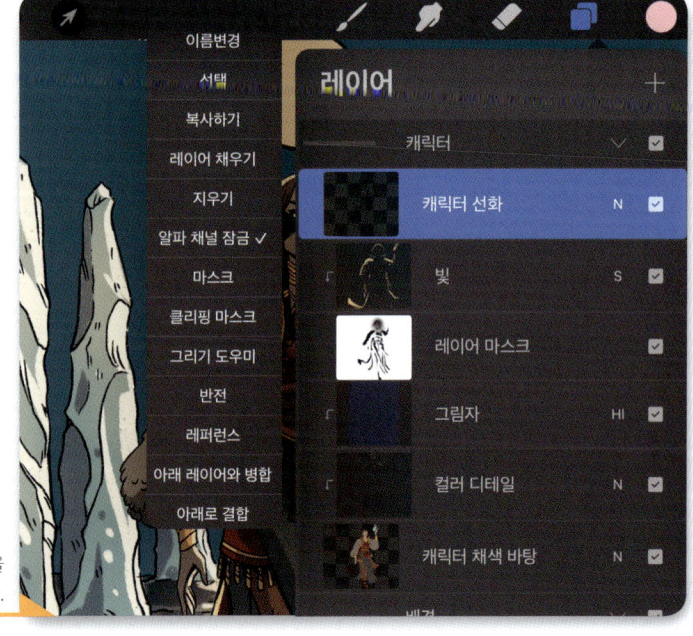

[선화] 레이어에 [알파 채널 잠금] 기능을
적용하면 다른 색으로 선을 칠할 수 있습니다.

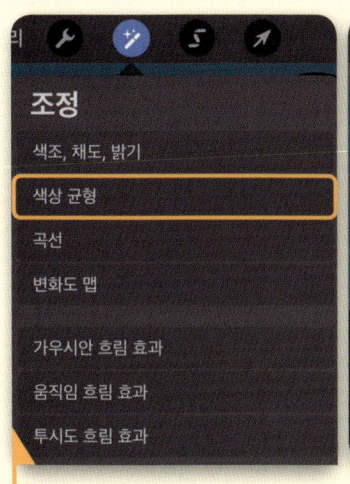 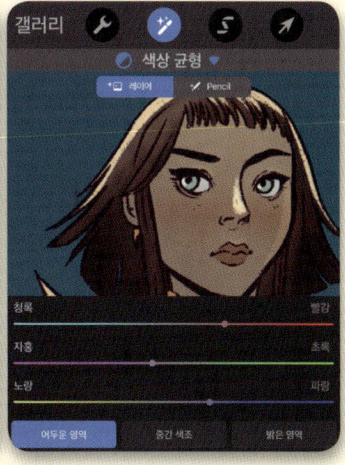

[조정 → 색상 균형]을 사용해 캐릭터 선화를 어둡고 따뜻한 색으로 바꿔 주세요.

화염을 그린 선과 얼굴 이목구비를 그린 선은 다른 색으로 칠해 줍니다.

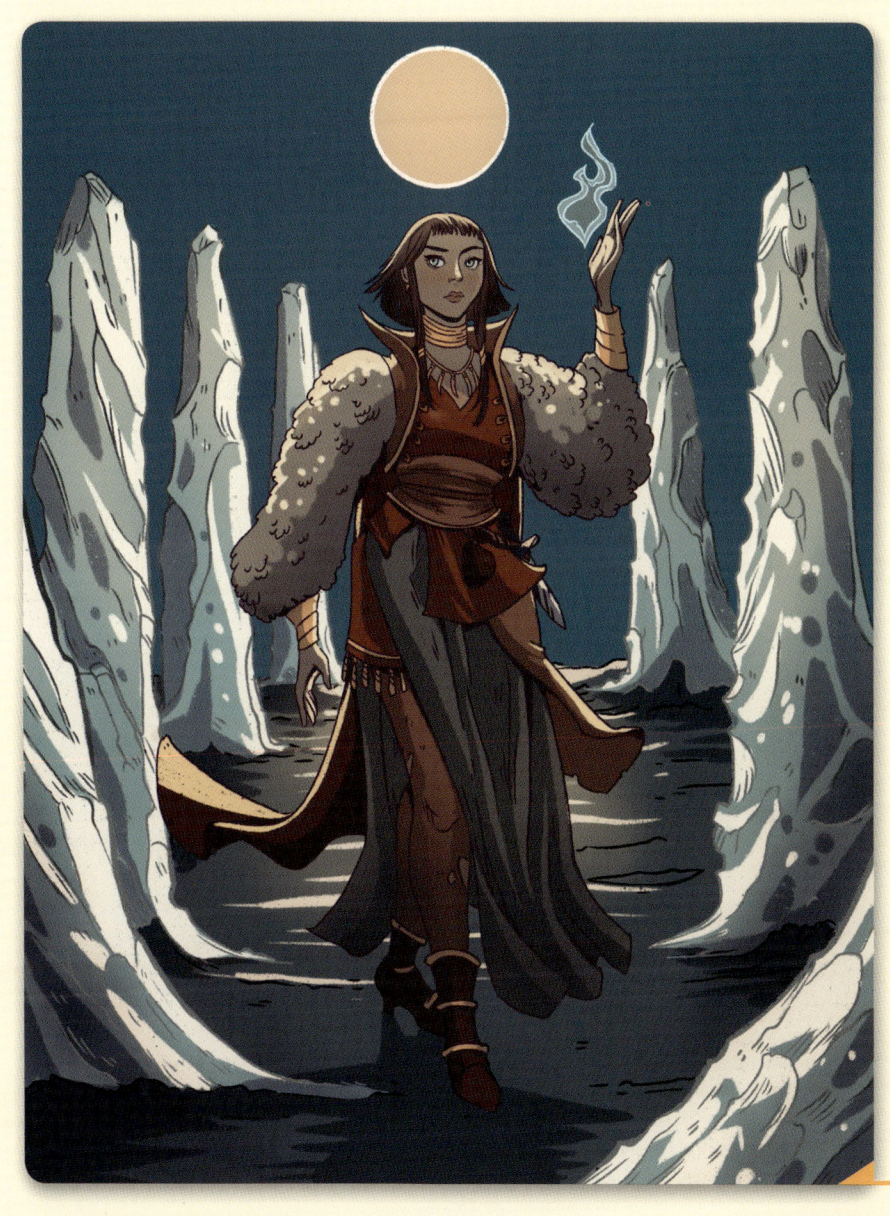

바위와 달을 그린 선을 칠할 때는 더 옅은 색을 사용해 주세요.

20

이제 달에 디테일을 추가합니다. 빛을 기하학적인 모양과 선으로 표현하면 인상적인 느낌을 줄 수 있고 구도를 강화할 수 있습니다. 스케치에서 이미 의도해 표현하긴 했지만, 선화에서는 그리지 않고 남겨 두었던 부분이에요. [배경] 레이어의 가장 위에 새로운 레이어를 만들어서 그리는 것이 가장 좋기 때문입니다. 달빛을 표현할 레이어를 만들고 [퀵셰이프] 기능으로 달에 사용한 것과 같은 노란색을 사용해 원을 몇 개 그립니다. 그리고 이 레이어를 복제한 후에, 두 레이어 중 아래쪽 레이어를 선택하고 [조정 → 가우시안 흐림 효과]를 약 15%로 적용해 주세요. 두 레이어를 병합하고 레이어 혼합 모드를 [추가]로 바꾸면 발광 효과를 낼 수 있습니다. 달도 지금 사용한 것과 같은 노란색으로 다시 칠해 빛나는 선과 색을 맞춥니다.

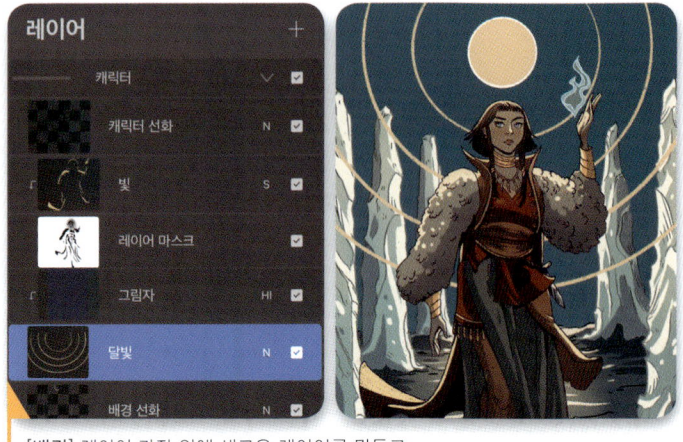

[배경] 레이어 가장 위에 새로운 레이어를 만들고
[퀵셰이프] 기능으로 달 주위에 달빛을 나타내는 원을 몇 개 그립니다.

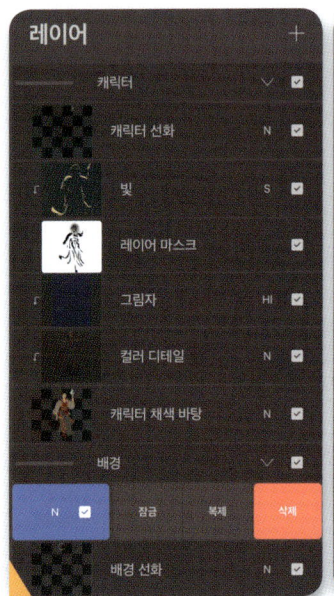
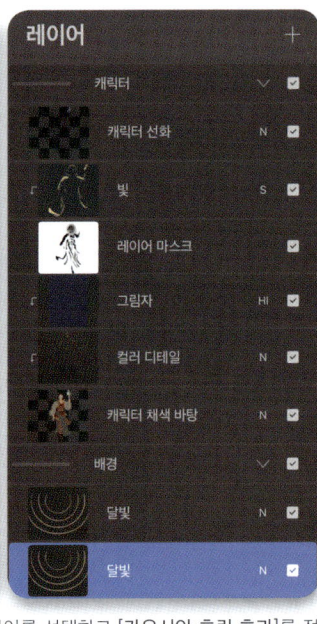

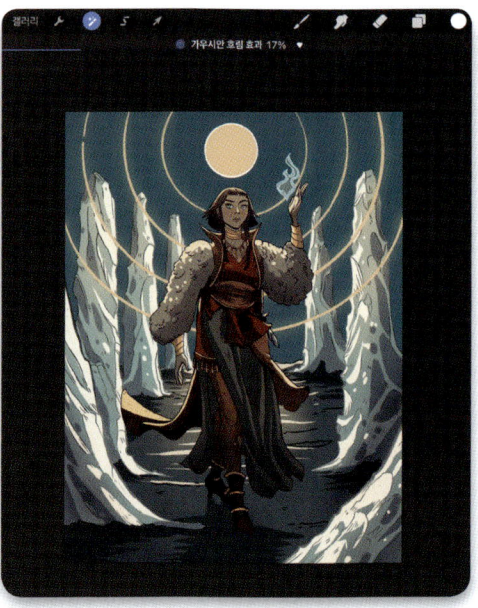

[달빛] 레이어를 복제한 뒤 아래의 레이어를 선택하고 [가우시안 흐림 효과]를 적용해 빛나는 효과를 냅니다.

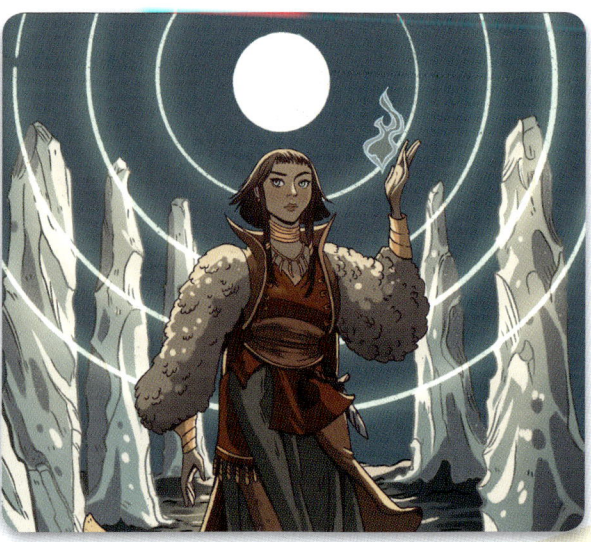

두 레이어를 병합하고 레이어 혼합 모드를
[추가]로 바꾼 뒤 달빛을 그린 것과 같은
색으로 달도 다시 칠해 줍니다.

21

이제 하늘이 너무 단조로워 보이지 않도록 작업할 차례예요. [배경 색상] 레이어를 선택하고 색조를 약간 밝은색으로 바꿔 주세요. 그다음 [스포이트 툴]을 사용해 하늘의 색을 선택한 뒤 아주 연한 파란색으로 조정합니다. [배경 채색 바탕] 레이어 아래에 새로운 레이어를 만들고 [스프레이 → 털어주기] 브러시를 사용해 지금 선택한 색으로 하늘의 별을 표현해 주세요.

마음에 드는 결과가 나올 때까지 브러시 크기를 조정하며 작업해요. 그다음 부드러운 브러시로 캐릭터 뒤에 같은 색을 가볍게 살짝 칠해서 더 많은 빛을 암시하고 캐릭터의 실루엣이 밤하늘과 대비되어 두드러져 보이게 합니다.

배경 색상을 살짝 밝혀 주세요.

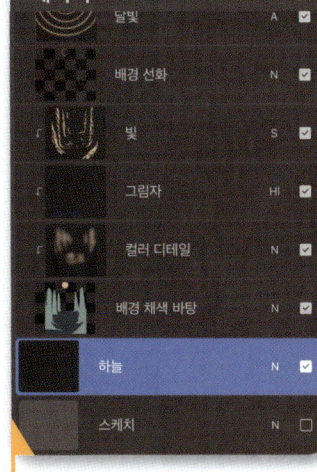
[배경 채색 바탕] 레이어 아래에 새로운 레이어를 추가하고 [스프레이 → 털어주기] 브러시로 별이 반짝이는 밤하늘을 표현합니다.

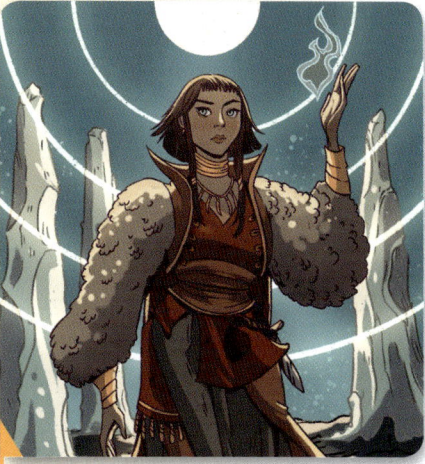
부드러운 브러시로 캐릭터 뒤쪽에 빛을 더 추가해 캐릭터가 배경과 대비되어 두드러져 보이게 해주세요.

아티스트의 팁

이 단계에서 이미 보기 좋은 캐릭터 디자인이 만들어졌지만, 아직 완성된 것은 아니에요! 다음 단계를 건너뛰고 싶은 유혹에 빠지지 마세요. 다음 단계에서는 하이라이트를 추가하고 소소하게 색상을 조정하며 최종 디테일을 몇 개 더해 작품의 완성도를 높입니다. 단계마다 새로운 레이어를 만들어서 작업해야 나중에 되돌아가 수정하기 쉬울 거예요.

22

흰색 하이라이트를 추가하면 캐릭터가 두드러져 보입니다. 레이어 패널 가장 위에 새로운 레이어를 만들고 [잉크 → 드라이 잉크] 브러시와 흰색을 선택해 주세요. 그리고 캐릭터의 윤곽을 따라 하이라이트를 칠합니다. 단, 광원의 위치를 고려해서 필요한 부분에만 칠해 주세요. 캐릭터의 윤곽 외에도 적절한 부분이 있다면 망설이지 말고 하이라이트를 넣습니다. 마법의 화염에도 디테일을 추가해요. 주위에 작은 획을 그려 넣으면 텍스처가 더해질 거예요.

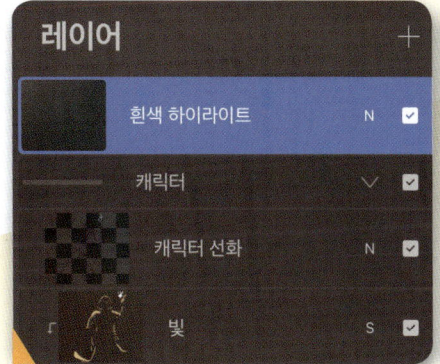 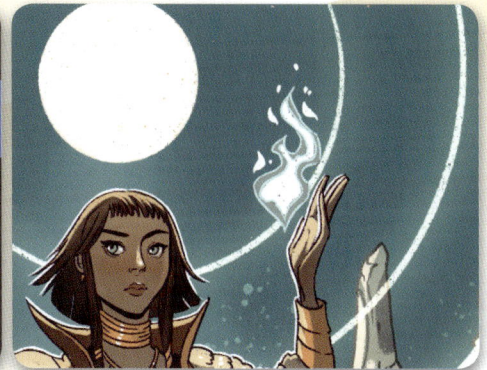
레이어 패널의 가장 위에 새로운 레이어를 만들고 흰색을 사용해 하이라이트를 추가합니다. 마법의 화염에도 추가 디테일을 넣어 주세요.

23

이번 단계에서는 캐릭터와 배경을 따로 조정하는 과정이 필요합니다. 따라서 몇 가지 레이어를 병합해야 해요. 레이어를 보존하면서 병합하기 위해 먼저 캐릭터와 관련된 모든 레이어와 [달빛], [하이라이트] 레이어를 숨김 처리합니다. 배경만 보이게 해 주세요. 그다음 [동작 🔧 → 캔버스 복사]를 선택하고 이어서 붙여 넣습니다. 새로 만든 레이어를 배경 관련 레이어의 가장 위쪽, [달빛] 레이어 바로 아래에 배치해 주세요. 이제부터 이 레이어에서 수정 작업을 합니다. 캐릭터에도 같은 작업을 반복해요. 병합된 새로운 레이어가 두 개 만들어졌다면 [하이라이트]와 [달빛] 레이어를 다시 숨김 해제합니다.

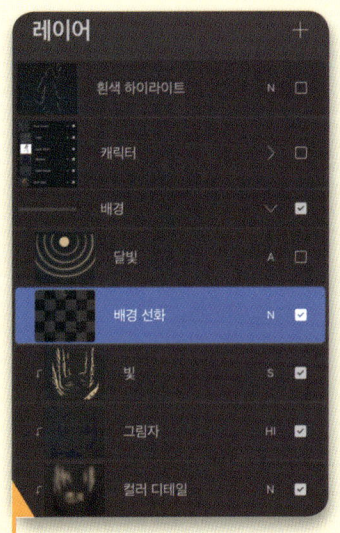

캐릭터와 관련된 모든 레이어와 [하이라이트], [달빛] 레이어를 숨겨서 배경만 보이게 해 주세요.

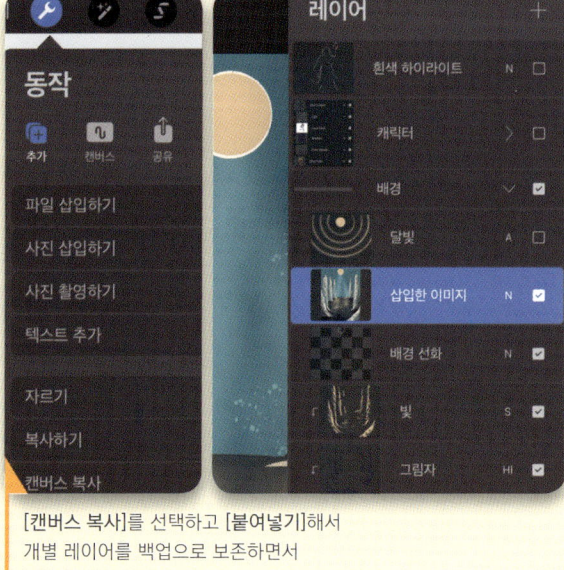

[캔버스 복사]를 선택하고 [붙여넣기]해서 개별 레이어를 백업으로 보존하면서 모든 배경이 하나의 레이어에 담기게 합니다.

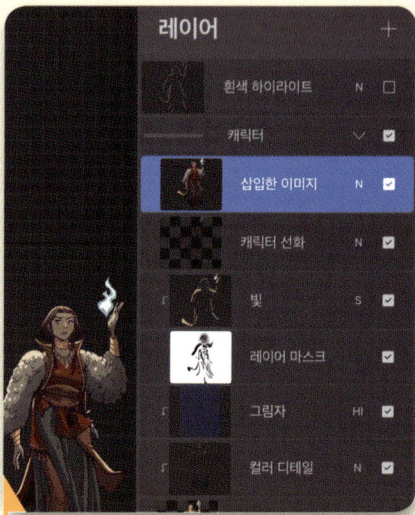

캐릭터에도 같은 과정을 반복해 캐릭터 전체를 하나의 레이어에 [복사] 및 [붙여넣기]합니다.

24

깊이감이 생기도록 배경에 약간 흐림 효과를 더할 차례입니다. 새로 만든 [배경] 레이어를 선택하고 [조정 🔧 → 가우시안 흐림 효과]를 선택한 뒤 상단의 삼각형 🔻을 탭해 [Pencil ✏️]을 선택합니다. 그다음 먼 평원의 바위를 칠해 살짝 흐림 효과를 적용해 주세요. 이렇게 하면 애플 펜슬로 칠하는 부분에만 흐림 효과가 생깁니다. 다음으로는 [달빛] 레이어에 [조정 🔧 → 빛산란]을 적용해 빛 효과를 더 강하게 만들어 줍니다.

이제 [조정 🔧 → 곡선]을 이용해서 색을 조정할 시간이에요. 캐릭터의 붉은 색조와 배경의 녹색, 노란색 색조를 더 강하게 조정해 캐릭터가 더 두드러지도록 합니다. 더 나아가 캐릭터의 상반신을 강조하고 하반신이 배경과 어우러져 통일감이 느껴지게 해줄 거예요. 캐릭터 관련 레이어의 가장 위에 새 레이어를 추가하고 [캐릭터] 레이어에 [클리핑 마스크]로 묶어 줍니다. 그리고 부드러운 브러시로 다리와 팔 쪽에 녹색을 조금 칠해요. 이 레이어는 혼합 모드를 [어둡게 🌙]로 바꾸고 불투명도를 낮추세요.

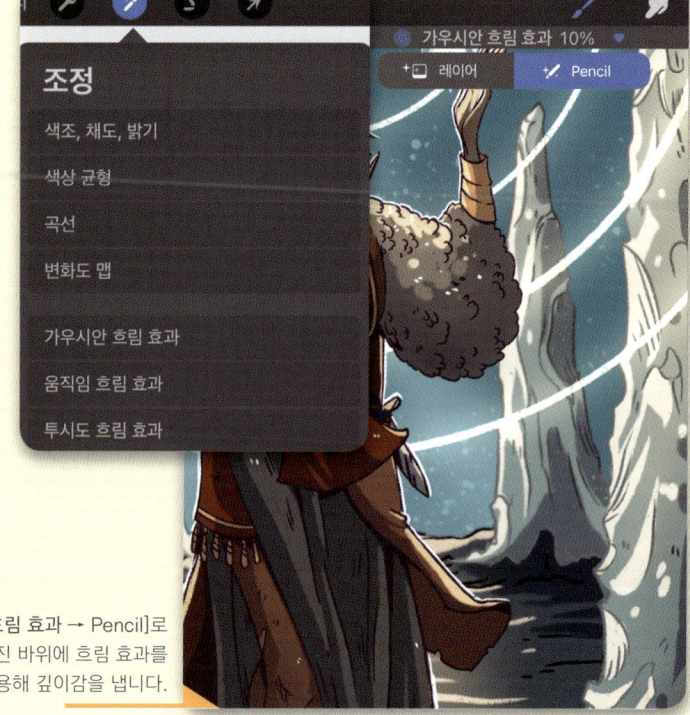

[조정 → 가우시안 흐림 효과 → Pencil]로 가장 멀리 떨어진 바위에 흐림 효과를 적용해 깊이감을 냅니다.

[조정 → 빛산란]으로
달빛에 발광 효과를 더 추가해 주세요.

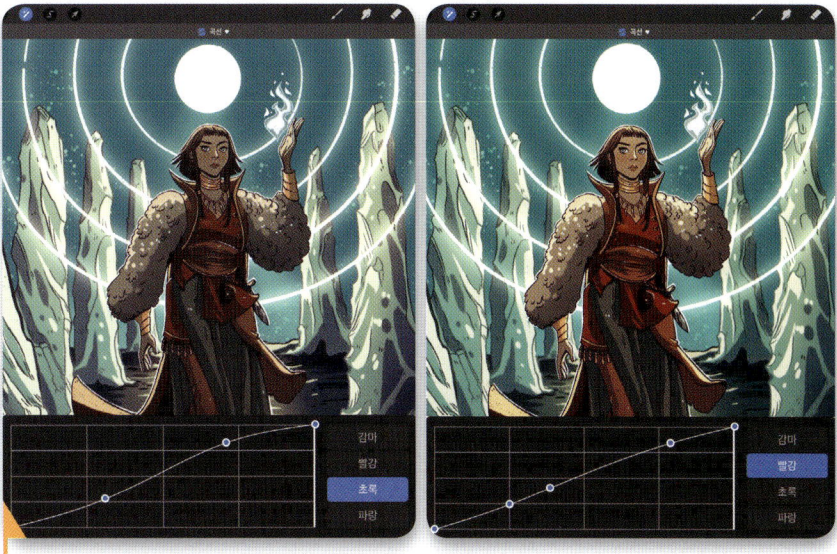

[조정 → 곡선]을 사용해
배경의 파란색과 녹색, 캐릭터의 붉은색을 강조합니다.

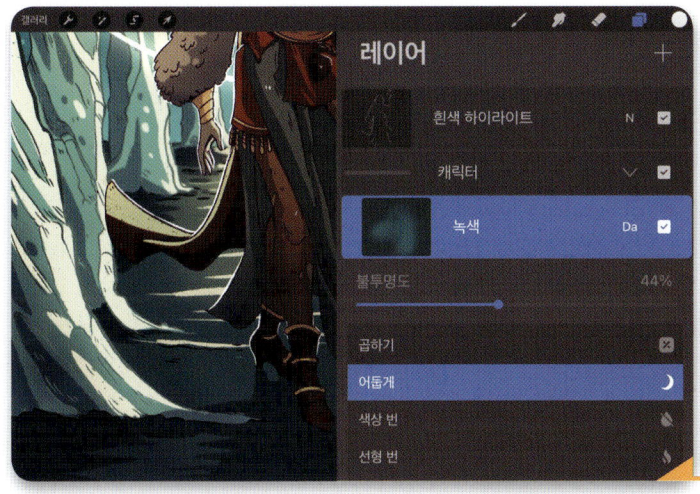

캐릭터의 다리와 발 부근을
녹색으로 칠하고 레이어 혼합 모드를
[어둡게]로 바꾼 뒤 불투명도를 낮추세요.

25

마지막 단계는 캐릭터 디자인에 판타지 느낌이 강해지도록 마법 효과를 주는 것입니다. 레이어 패널의 가장 위에 새 레이어를 만들고, [잉크 → 드라이 잉크] 브러시를 사용해 흰색이나 아주 연한 연두색으로 눈송이 같은 작은 원들을 그려 넣어요. 이 레이어는 혼합 모드를 [색상 닷지]로 설정하고 [조정 → 빛산란]을 적용해 마법 같아 보이는 효과를 줍니다. [동작 → 캔버스 복사]로 캔버스 전체를 복사한 뒤 [붙여넣기]하세요. 새로 생긴 레이어에 [조정 → 노이즈 효과]를 4~7% 적용합니다. 그러면 작품에 통일감이 높아질 거예요.

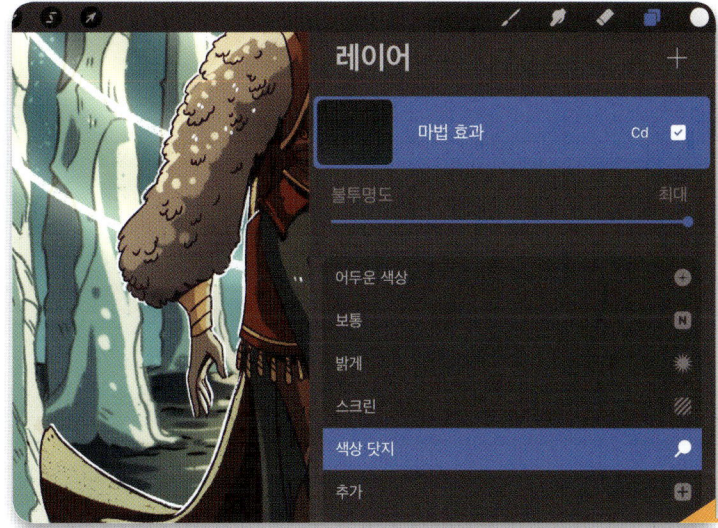

마법 효과를 추가하는
새로운 레이어는
[색상 닷지]로
설정합니다.

부유하는 마법 효과를 표현하기 위해 작은 원을 그려 넣어요.

[조정 → 빛산란]을 적용해 부유하는 입자에 마법 같은 느낌을 더해 줍니다.

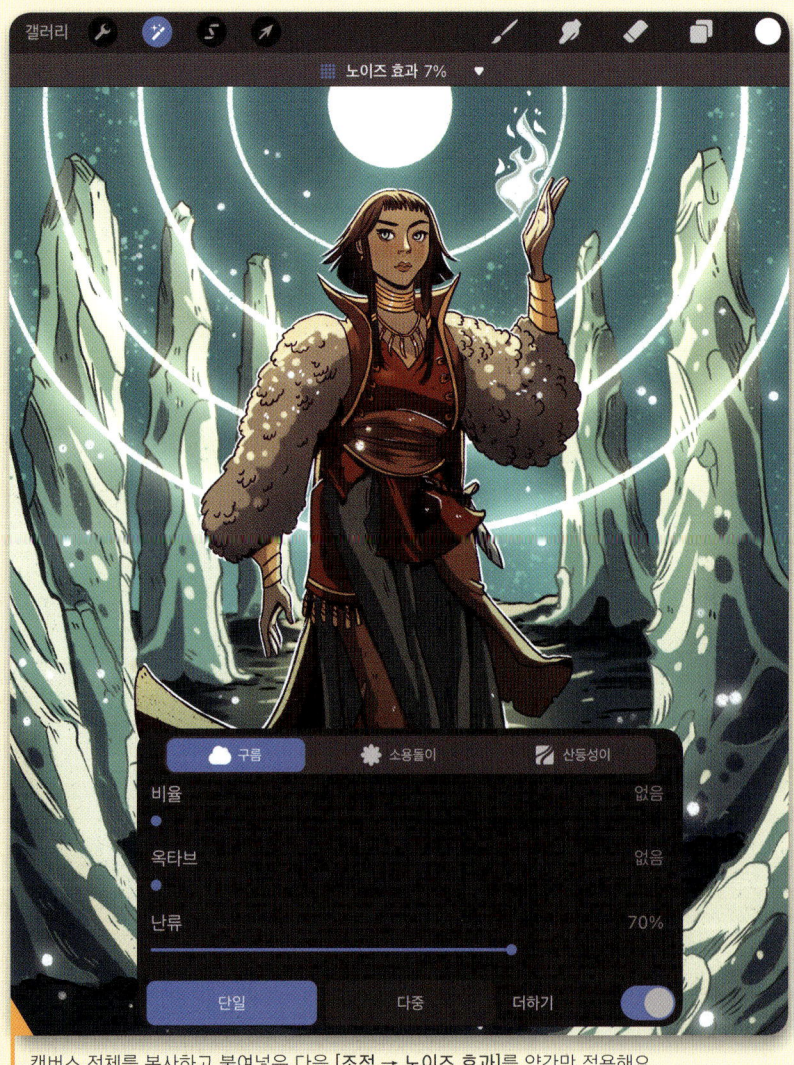

캔버스 전체를 복사하고 붙여넣은 다음 [조정 → 노이즈 효과]를 약간만 적용해요.

아티스트의 팁

이번에 따라 해본 작업 과정은 각 단계를 앞뒤로 왔다 갔다 하면서 작업할 수 있게 고안되었습니다. 모든 단계를 다 취소하고 하나하나 따라갈 필요 없이 선화나 바탕색을 쉽게 수정할 수 있어요. 초보자는 물론 프로 작가에게도 유용한 방식입니다. 이 방식에 익숙해지면 사용하는 레이어의 수를 최소화한다든가 레이어를 도중에 병합하는 등 여러분의 필요에 맞추는 것도 가능할 거예요. 이번에 배운 작업 과정을 여러분의 방식에 맞게 잘 바꿔 보세요.

마치며

완성된 작품은 마법을 수련하는 마법사의 모습을 담고 있습니다. 빛 효과 덕에 캐릭터 디자인에 신비로운 분위기가 더 강해졌어요. 여러 가지 레이어 혼합 모드와 조정 옵션을 시도해 디자인을 향상시키고 빠르게 원하는 분위기를 만들어 보세요. 모든 레이어가 그대로 남아 있으니 빛과 그림자를 넣는 단계로 돌아가서 화창한 한낮처럼 빛 환경이 전혀 다른 그림으로 바꿔 볼 수도 있습니다. 작품의 분위기가 완전히 달라질 거예요.

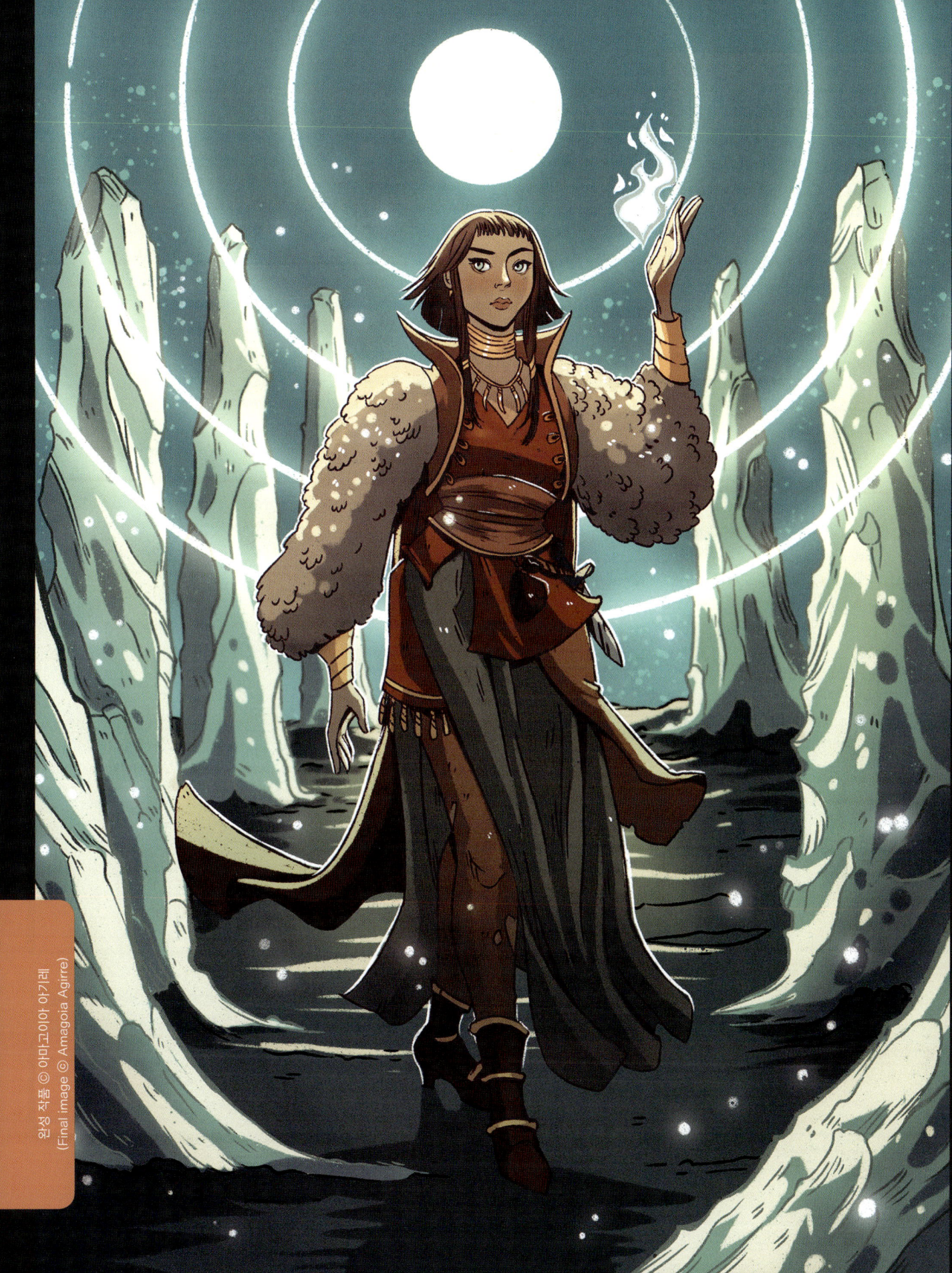
완성 작품 ⓒ 아마고이아 아기레
(Final image ⓒ Amagoia Agirre)

22 • 말을 탄 몽골인
— 캐릭터에 이야기를 담아 그리기

조르디 라페브레(Jordi Lafebre)

하나의 이미지만으로 캐릭터에 대해 많은 것을 알 수 있어야 훌륭한 캐릭터 디자인이라고 할 수 있습니다. 이번 튜토리얼에서는 말을 탄 몽골인 캐릭터를 러프 스케치부터 최종 완성까지 함께 따라가며 그려 보겠습니다.

다양한 조정 도구와 효과를 이용해 작품의 분위기를 향상시키는 방법도 살펴볼 거예요. 튜토리얼의 전반부에서는 캐릭터를 그리고 정의하는 방법, 바탕색과 명확한 선화를 활용해 디테일을 추가하는 방법을 다룹니다. 후반부에서는 채색 작업을 하나하나 살펴보고, 보는 이의 상상력을 자극하는 예술적 기법은 물론, 텍스처가 있는 브러시와 조정 메뉴를 활용해 창의적인 배경을 그리는 법도 알아보겠습니다. 이번 작업 과정을 따라 하고 나면 완성된 캐릭터 디자인이 탄생하기까지의 단계와 디테일을 이해하게 될 거예요.

> 준비 파일
> • 22_캐릭터 선화

> 참고 영상
> • 22_전 과정 타임랩스 영상

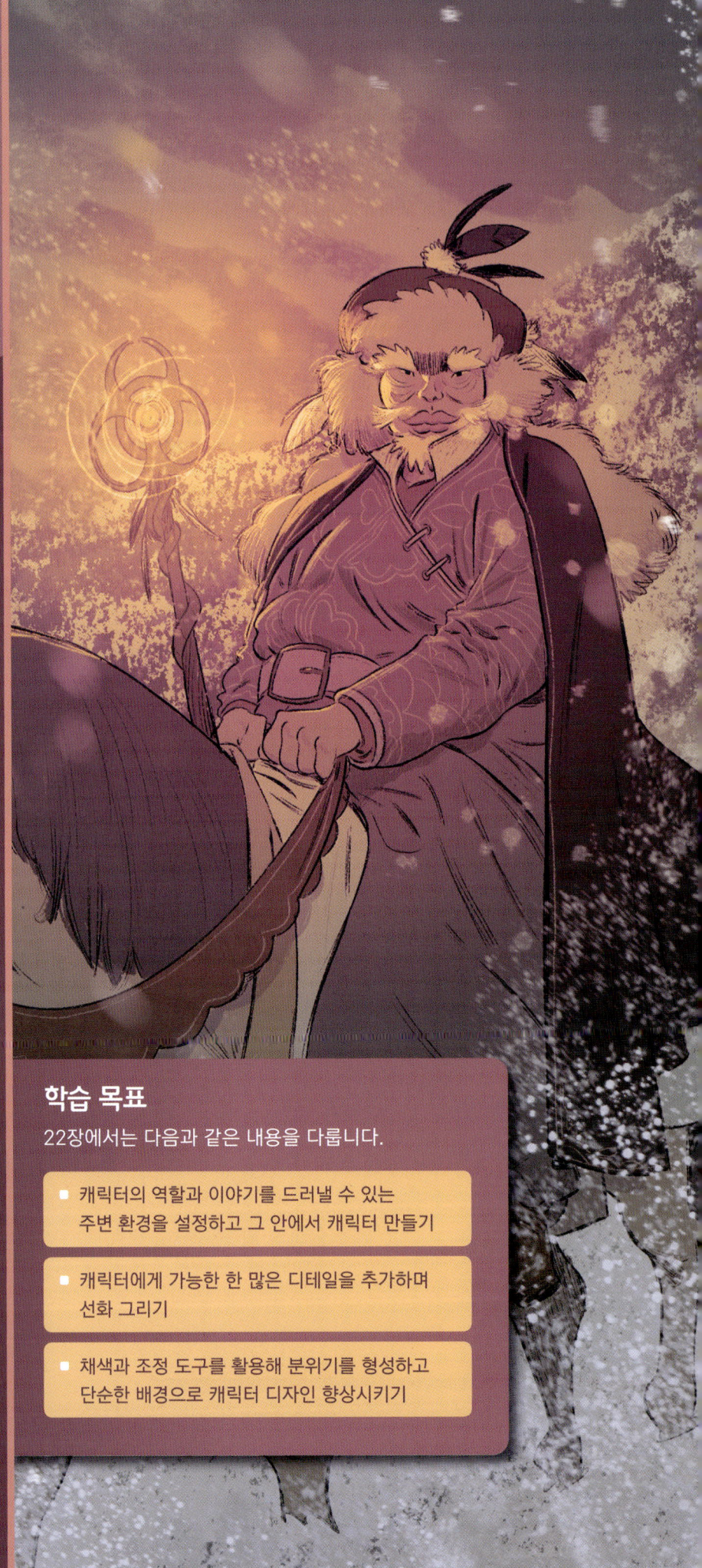

학습 목표
22장에서는 다음과 같은 내용을 다룹니다.

- 캐릭터의 역할과 이야기를 드러낼 수 있는 주변 환경을 설정하고 그 안에서 캐릭터 만들기
- 캐릭터에게 가능한 한 많은 디테일을 추가하며 선화 그리기
- 채색과 조정 도구를 활용해 분위기를 형성하고 단순한 배경으로 캐릭터 디자인 향상시키기

아티스트의 팁

먼저 만들고 싶은 캐릭터의 유형부터 생각합니다. 이 캐릭터는 누구인지, 캐릭터를 통해 어떤 이야기를 하고 싶은지 자문해 보세요. 말을 탄 몽골인의 경우, 참고 자료를 찾아봐야 할 거예요. 사진, 의상, 문화, 환경 등을 찾아보고 이를 설득력 있는 디자인으로 녹여내는 법을 고민해 보세요. 스케치를 시작할 준비가 되면 새로운 캔버스를 만듭니다.

01

프로크리에이트에서 새로운 캐릭터를 디자인할 때는 항상 선과 형태로 모양 잡기부터 시작하는 것이 좋습니다. 특히 이 앱을 처음 사용한다면 작품을 확대하고 축소할 수 있어서 혼란스러울 수 있습니다. 러프하게 캐릭터의 형태를 스케치해 두면 내가 그려내고자 하는 게 무엇인지 기억하는 유용한 지도를 얻는 셈이에요. 구도를 고려하면서 캔버스 전체를 채우는 데 집중하세요.

초기 스케치에는 [스케치 → 테크니컬 연필]처럼 매끈한 브러시를 사용해 보세요.

22 • 말을 탄 몽골인 — 캐릭터에 이야기를 담아 그리기

02

모양을 잡아둔 레이어 위로 조금 더 세세하게 스케치할 새로운 레이어를 만듭니다. 캔버스 전체가 보이도록 유지하면서 자유롭게 선을 그으면 좋은 구도의 스케치를 만드는 데 도움이 돼요. 나중에 디테일을 추가할 부분은 일단 기억해 두기만 하세요. 수정이 필요한 부분이 있으면 지우고 다시 그리기보다는 [선택] ⑤ 과 [변형] ⬈ 도구를 사용해 개선하거나 조정합니다.

[선택]과 [변형] 도구로 디자인과 구도를 편집해 주세요.

03

스케치가 마음에 들면 이 레이어와 모양만 잡아둔 레이어의 불투명도를 연한 회색이 될 때까지 낮춰 주세요. 그리고 위에 캐릭터를 더 섬세하게 그릴 새로운 레이어를 추가합니다. 이 레이어들을 지우지 않고 보관해 두면 필요할 때 언제든 되돌아갈 수 있어요. 캐릭터 디자인이 사람과 말처럼 각기 다른 요소로 구성되었거나 배경이 있다면 각 요소를 새로운 레이어에 그립니다. 그러면 각각 개별적으로 수정하거나 비율을 조정할 수 있어요.

모양을 잡은 레이어와 스케치 레이어의 불투명도를 낮춰 가이드라인으로 삼고 더 섬세하게 스케치합니다.

04

세밀한 드로잉이 완성될 때까지 반복해 줍니다. 프로크리에이트의 브러시로는 압력과 기울기를 달리하고 크기와 불투명도를 조절해서 아주 다양한 획을 만들어낼 수 있어요. [스케치 🔺 → 테크니컬 연필]과 같은 [스케치 🔺] 브러시 세트에 있는 브러시를 시험해 보면서 어떻게 하면 잘 활용할 수 있을지 고민해 보세요. 단, 이 단계에서는 아직 지나치게 세부 묘사에 빠져들지 않도록 주의하세요. 그 부분은 추후에 작업하도록 남겨 둡니다.

[스케치] 브러시 세트의 브러시를 시험해 보고 압력, 기울기, 크기, 불투명도에 따라 획이 어떻게 달라지는지 살펴보세요.

05

캐릭터를 다듬어 나가다 보면 어떤 부분은 확대해서 집중해 작업해야 할 거예요. 그렇다고 해도 계속 캔버스 전체 화면으로 돌아와 디자인을 전체적으로 확인해 보는 것이 중요합니다. 세부 묘사가 너무 지나친 곳이나, 중요한 부분인데 묘사가 빠진 곳은 없는지 확인해 주세요. 선화나 채색 단계로 넘어가기 전에 스케치를 아주 정교하게 완성하는 작가들도 있지만 자유롭고 거친 선을 선호하는 사람들도 있습니다. 어느 접근 방식을 선택하든 최종 스케치는 작업 과정의 첫 번째 이정표이며 머릿속에 떠올릴 수 있을 만큼 탄탄해야 합니다. 완성된 최종 스케치는 갤러리에 백업으로 복제본을 만들어 두는 것이 좋습니다.

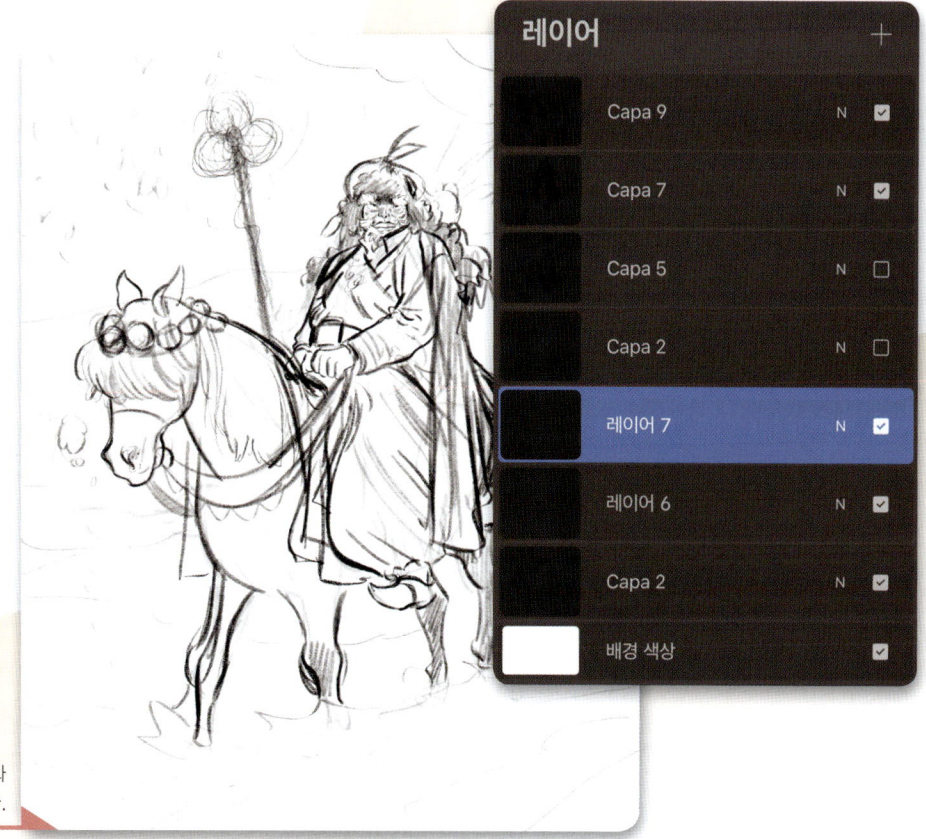

전체 화면 보기로 돌아와 최종 스케치를 전체적으로 검토합니다.

06

다음 단계에서는 선화를 더 또렷하게 그립니다. 세밀하고 정확한 선화를 투명한 레이어에 그려서 나중에 선의 색을 바꿀 수 있게 할 거예요. 최종 스케치 위에 새로운 레이어를 만들고 흰색으로 채운 뒤 불투명도를 낮춰 주세요. 그 다음 다시 새로운 레이어를 만듭니다. 이 레이어가 [선화] 레이어가 될 거예요.

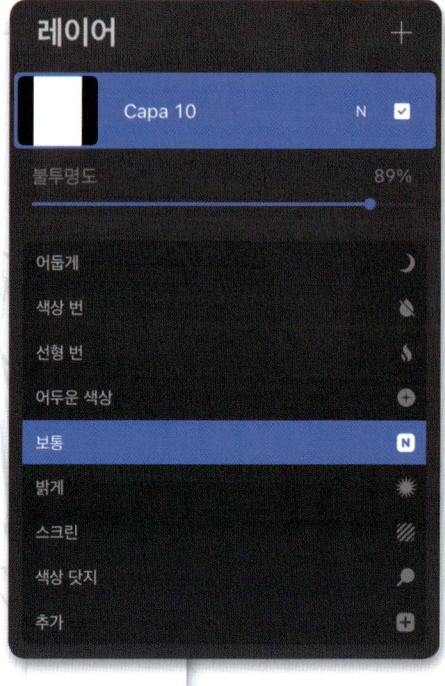

깨끗한 회색이 나올 때까지 흰색 레이어의 불투명도를 낮춰 주세요. 이렇게 하면 선화 작업이 더 쉬워집니다.

07

[잉크] 브러시 세트에서 브러시를 선택합니다. 진하고 불투명한 색을 사용하고, 선명하면서 깨끗한 선이 나오는 브러시를 찾으세요. 원한다면 브러시의 크기와 불투명도도 마음대로 바꿀 수 있다는 점을 잊지 마세요. 원하는 만큼 가는 획이 나오는 브러시를 찾을 때까지 여러 브러시를 시험해 봅니다. 선화를 작업할 때는 더욱 정교하게 세부 묘사를 추가하면서 캔버스의 여러 부분을 확대해 작업해야 할 수도 있어요. 하지만 아직은 작은 디테일이나 과하게 굵은 선을 그리는 일은 피하세요. 아래의 스케치를 가이드로 삼아 질감과 부피를 고려하면서 작업합니다.

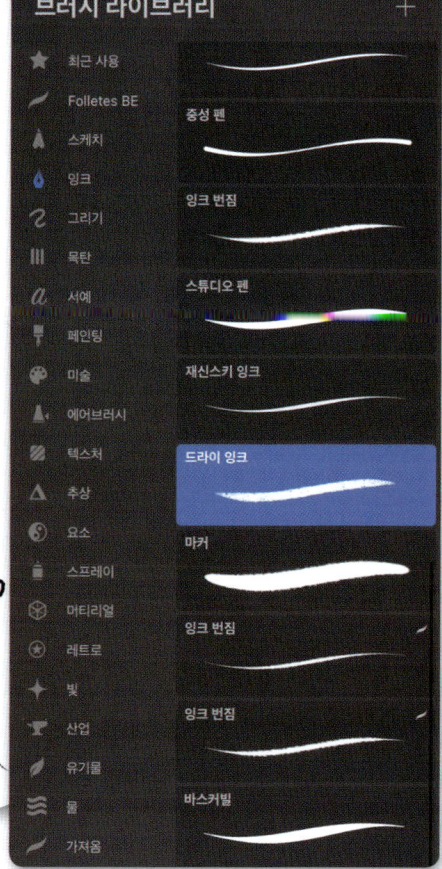

예시에서는 [잉크 → 드라이 잉크] 브러시로 브러시 크기를 바꾸지 않고 선화를 그렸습니다.

08

선화를 완성하면 선화만 보이도록 아래의 레이어는 숨겨 주세요. 선화는 채색 작업을 시작하기 충분할 만큼 충실하고 구체적이어야 합니다. 캐릭터의 개성이 의상, 소재의 질감, 심지어는 약간의 그림자와 더불어 확실하게 전달되어야 해요. 선화는 스케치와 마찬가지로 캐릭터 디자인 작업 과정의 또 다른 이정표가 됩니다. 따라서 사용하고 싶은 브러시와 텍스처를 결정하기까지 시간이 좀 걸릴지도 몰라요. 이번에도 선화가 완성되고 나면 파일을 복제해서 갤러리에 저장해 두는 편이 좋습니다. 백업으로 저장해 둔 파일이 있으니까 마음 편하게 [스케치] 레이어를 지우고 다음 단계로 들어갈 수 있어요.

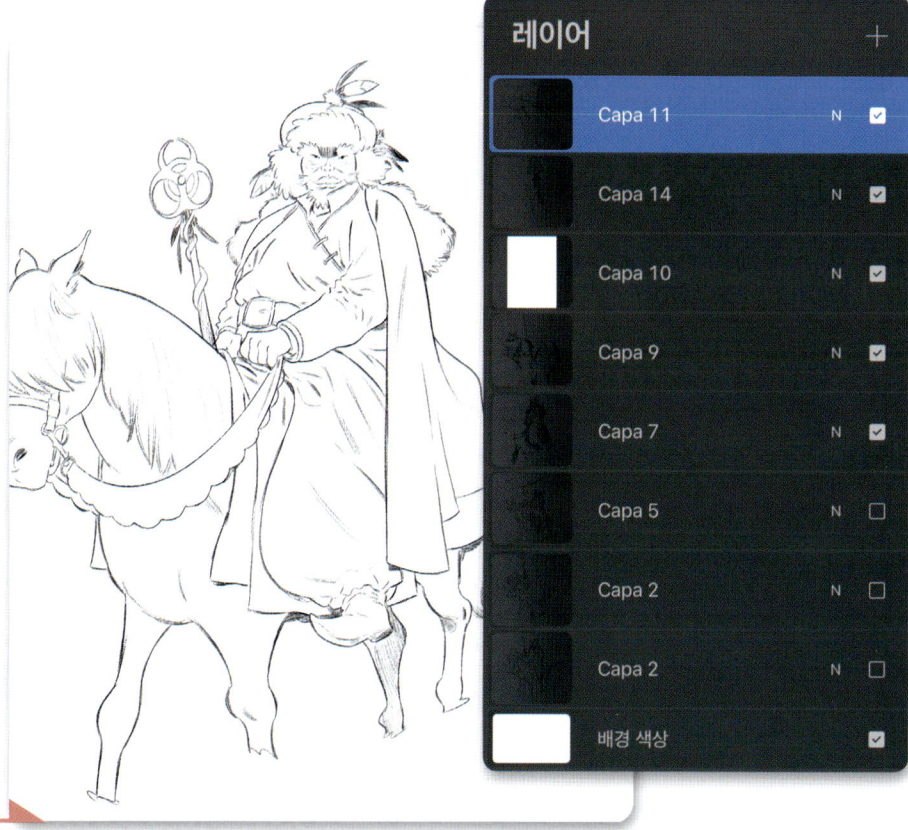

그림을 축소해서 선화를 전체적으로 살펴보세요.

09

이번 단계에서는 단색으로 채색의 바탕을 만듭니다. [선화] 레이어 아래에 새로운 레이어를 만들고 한 가지 색으로 캐릭터의 전체 윤곽을 칠해 주세요. 빠진 부분이 없도록 꼼꼼하게 작업합니다. 이 단계에서 사용하는 색은 디자인에 통합되어 전체적인 색조를 결정하는 데 영향을 미칠 거예요. 그러니까 신중하게 선택해야 합니다. 색을 고르는 방식은 작가마다 다릅니다. 프로크리에이트에는 다섯 가지 색상 모드가 있어서 나에게 가장 잘 맞는 방식을 선택할 수 있어요. [팔레트 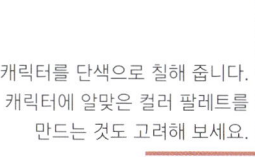] 모드에서는 캐릭터를 위한 컬러 팔레트를 새로 만들 수도 있습니다. 예시에서는 캐릭터와 말의 윤곽을 채우는 데 채도가 낮은 회갈색을 사용했습니다.

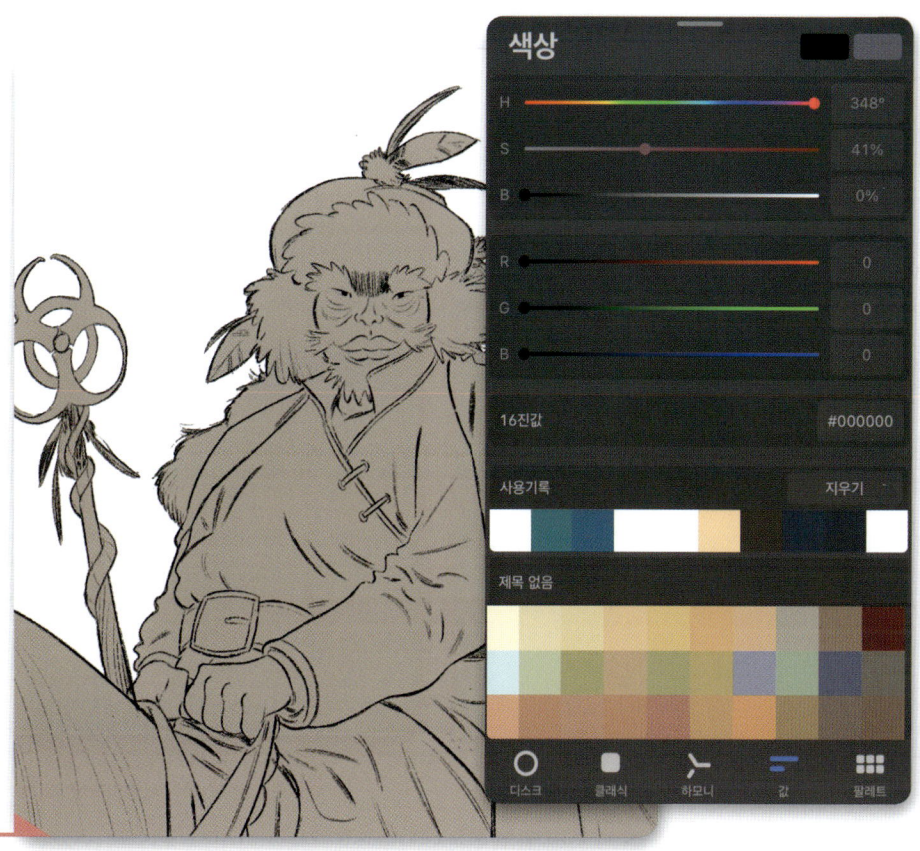

캐릭터를 단색으로 칠해 줍니다. 캐릭터에 알맞은 컬러 팔레트를 만드는 것도 고려해 보세요.

10

[채색 바탕] 레이어 위에 새로운 레이어를 만들고 캐릭터를 여러 구역으로 나누어 각각 한 가지 색으로 칠해 주세요. 어떤 색을 써야 서로 잘 어울릴지 생각하고 옷의 무늬 같은 작은 디테일에는 새로운 색을 사용합니다. 각 영역을 단색으로 칠했기 때문에 [선택 S] 도구를 사용하면 쉽게 원하는 곳을 선택하고 색을 바꿀 수 있어요. 색을 많이 쓸 수 있다고 해서 여러 가지 색깔을 잔뜩 집어넣기보다는 아름답게 조화를 이루는 몇 가지 색을 잘 고르는 편이 더 나을 수 있습니다. 사용하는 색의 수를 제한해서 엄선하면 최종 디자인을 시각화하는 데에도 도움이 될 거예요. 예시에서는 대부분 추운 환경과 나이 든 캐릭터에 어울리는 부드럽고 회색기가 도는 색조를 사용했습니다.

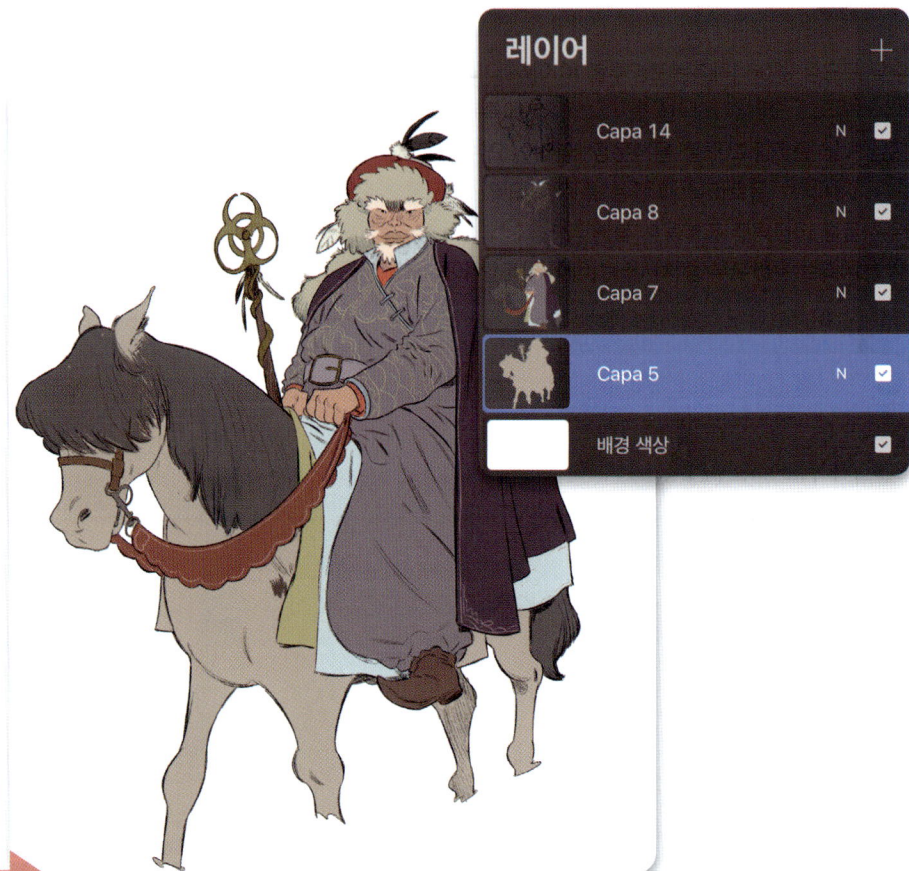

참고 자료를 영감으로 삼아 조화를 이루는 색을 선택합니다.

11

단색으로 작업한 레이어 아래에 새로운 레이어를 만듭니다. 여기에는 배경으로 눈이 뒤덮인 산을 그릴 거예요. 다음으로는 텍스처가 들어간 브러시를 고릅니다. 말을 탄 몽골인이 있을 법한 배경을 흐릿하게 아웃포커스 효과를 넣어 그리는 데 적합한 텍스처여야 합니다. 프로크리에이트의 여러 브러시를 시도해 보고 원하는 효과에 가장 잘 맞는 것을 고르세요. [지우기] 도구에도 같은 브러시를 사용하면 회화적인 우아한 효과가 생깁니다. 프로 작가들은 종종 한 캐릭터 디자인에 사용하는 브러시의 수를 제한하곤 해요. 선택한 브러시 몇 개만 사용해 솜씨 좋게 다양한 획을 만들어냅니다. 색은 서너 가지만 쓰면 충분합니다. 배경이 지나치게 복잡해지지 않도록 주의하면서 시선이 캐릭터에게 집중되도록 해주세요.

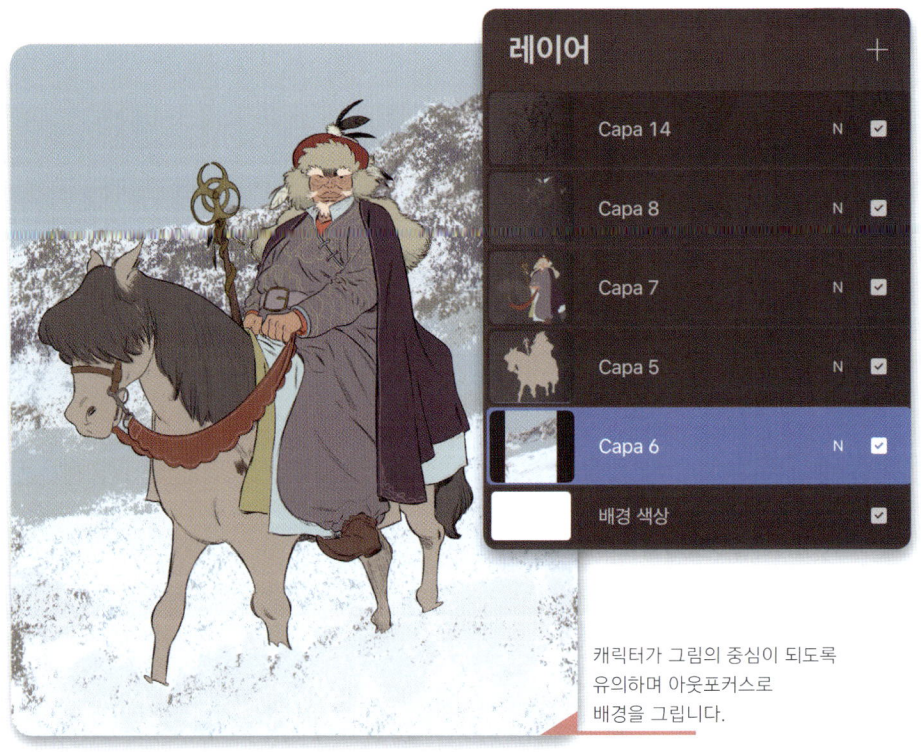

캐릭터가 그림의 중심이 되도록 유의하며 아웃포커스로 배경을 그립니다.

> **아티스트의 팁**
>
> 이 단계까지 오면 캐릭터의 개성과 이야기가 드러나기 시작할 거예요. 파일을 복제하고 갤러리에 저장해 백업을 만들어 두면 언제든 되돌아가서 다른 방식을 시도해 볼 수 있습니다.

12

다음 단계는 그림자 작업입니다. [선화] 레이어 아래에 새로운 레이어를 만들고 혼합 모드를 [보통 N]에서 [곱하기 X]로 바꿔 주세요. 광원의 위치를 정한 다음 연한 보라색을 선택해 선화에 사용한 것과 같은 브러시로 그림자를 칠합니다. 혼합 모드를 [곱하기 X]로 설정했기 때문에 보라색이 더 어둡고 투명한 색조로 변하고 아래 칠한 색은 비쳐 보일 거예요. 그 결과 이미지에 부피감과 명암도 생기죠. 이번에 사용한 색은 작은 디테일이나 넓은 영역에 모두 사용할 수 있어요.

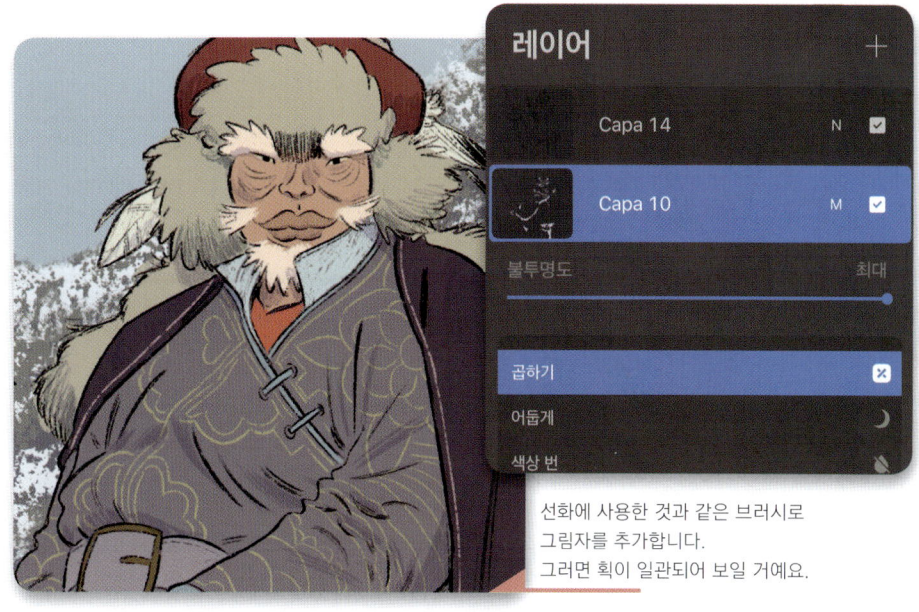

선화에 사용한 것과 같은 브러시로 그림자를 추가합니다.
그러면 획이 일관되어 보일 거예요.

13

이번 단계에서는 캐릭터 주위에 소용돌이치는 눈송이를 추가해 거칠고 위험한 산속을 재현합니다. [캐릭터] 레이어의 위와 아래에 새로운 레이어를 하나씩 만들어 주세요. 연한 청회색을 선택하고 [스프레이] 브러시 세트에서 브러시를 하나 골라 알맞은 크기와 불투명도로 설정해 줍니다. [캐릭터] 레이어 위아래의 새로 만든 두 레이어에 눈송이를 그려 주세요. 지나치지 않게, 눈 내리는 산속을 자연스럽게 나타내는 정도로만 추가합니다. 캐릭터의 얼굴이나 디자인적으로 중요한 요소를 가리지 않게 주의하세요.

신중하게 캐릭터의 앞뒤에 눈송이를 추가하되 전반적인 구도에 유념합니다.

14

[조정 ⚙️] 메뉴에서 사용 가능한 여러 옵션을 탐색해 보세요. 프로 작가들은 이 메뉴들을 현명하게 사용합니다. 신중하게 고르고 동시에 너무 많이 적용하지 않아요. [조정 ⚙️ → 움직임 흐림 효과]를 사용해 눈송이에 흐림 효과를 줍니다. 효과의 적용 범위가 [레이어 🗂️] 모드로 설정되어 있는지도 꼭 확인해 주세요. 이 효과를 이용해 캐릭터 주위에 소용돌이치는 눈보라 같은 움직임을 만듭니다.

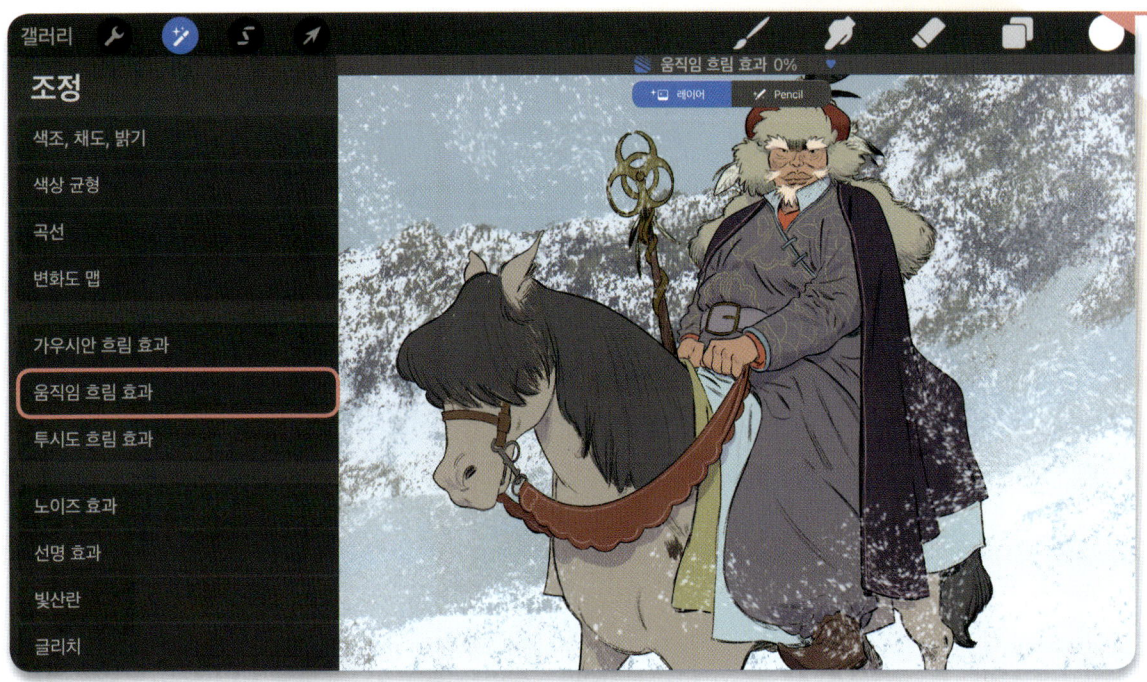

[움직임 흐림 효과]를 이용해 눈송이에 움직이는 듯한 느낌을 줍니다.

15

이제 작품의 전반적인 색조를 다듬을 차례입니다. 분위기를 단 하나의 색으로 요약해 보세요. 어떤 색이 될까요? 양피지와 비슷한 아주 연한 회갈색이 과거의 인물을 주제로 삼은 이 이미지와 잘 맞을 거예요. 레이어 목록의 가장 위에 새로운 레이어를 만들고 선택한 색을 채웁니다. 그다음 레이어 혼합 모드 메뉴를 열고 [색조 ⚪]를 선택해 주세요. 레이어에 칠한 색이 아래의 모든 레이어에 영향을 미칠 거예요. 레이어 불투명도를 조정해서 분위기를 조정하세요.

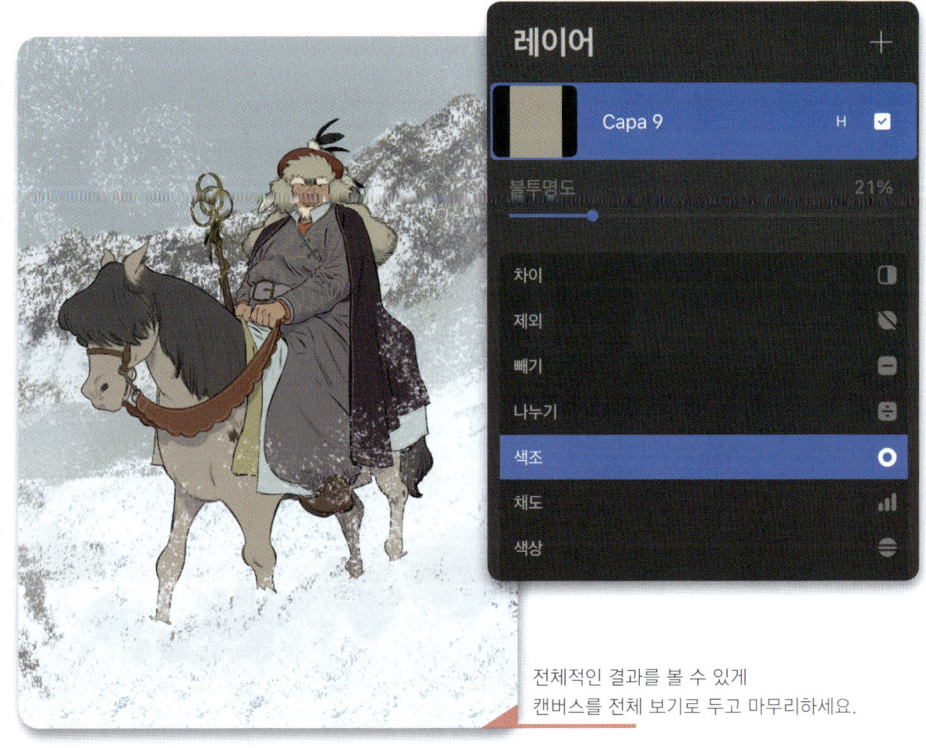

전체적인 결과를 볼 수 있게 캔버스를 전체 보기로 두고 마무리하세요.

16

가장 위에 새로운 레이어를 만들고 보라색으로 채워 주세요. 레이어 혼합 모드는 [곱하기]로 설정합니다. 보라색이 아래 레이어에 영향을 미치면서 어두운 분위기가 형성될 거예요. 아니면 다른 레이어 혼합 모드를 시도해 보면서 마음에 드는 모드를 골라도 좋습니다. 이 단계에서는 너무 어두워 보인다고 걱정하지 마세요. 다음 단계에서 빛을 넣을 거니까요. 레이어 불투명도를 조절해서 그림 전반에 보라색이 은은하게 느껴지도록 밝게 조정해 주세요. 그다음 위에 새로운 레이어를 만들고 전경에도 휘몰아치는 눈보라를 만들어 줍니다.

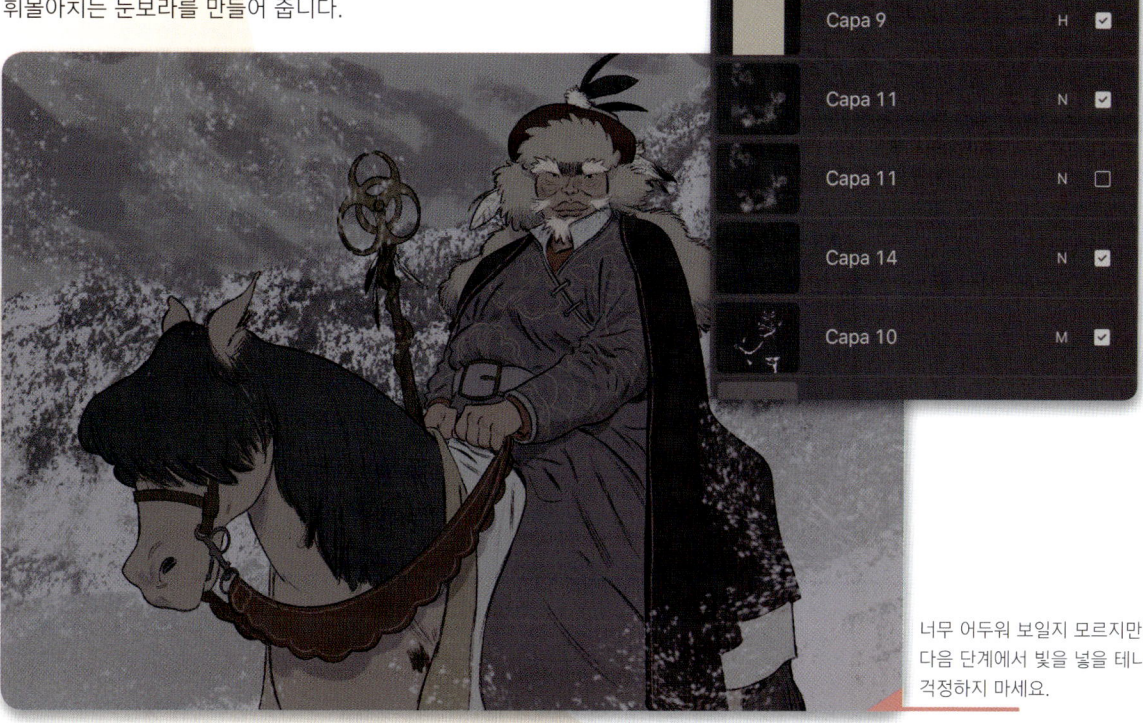

너무 어두워 보일지 모르지만 다음 단계에서 빛을 넣을 테니 걱정하지 마세요.

17

핵심 광원의 색을 고를 시간입니다. 레이어 목록의 가장 위에 새로운 레이어를 만들고 레이어 혼합 모드 메뉴에서 [하드 라이트]를 선택해 주세요. 그다음 레이어를 따뜻한 노란색으로 채워 캐릭터에 빛이 내리쬐게 합니다. 이 시점에서는 노란색이 작품 전체에 나타나며 이미지 속의 모든 요소에 영향을 미칠 거예요. 하지만 최종 결과는 이렇지 않을 거예요. 캐릭터의 일부분에만 빛이 와닿는 것을 상상해 보세요. 그리고 마음에 드는 색이 나올 때까지 레이어 불투명도와 색조를 조정합니다.

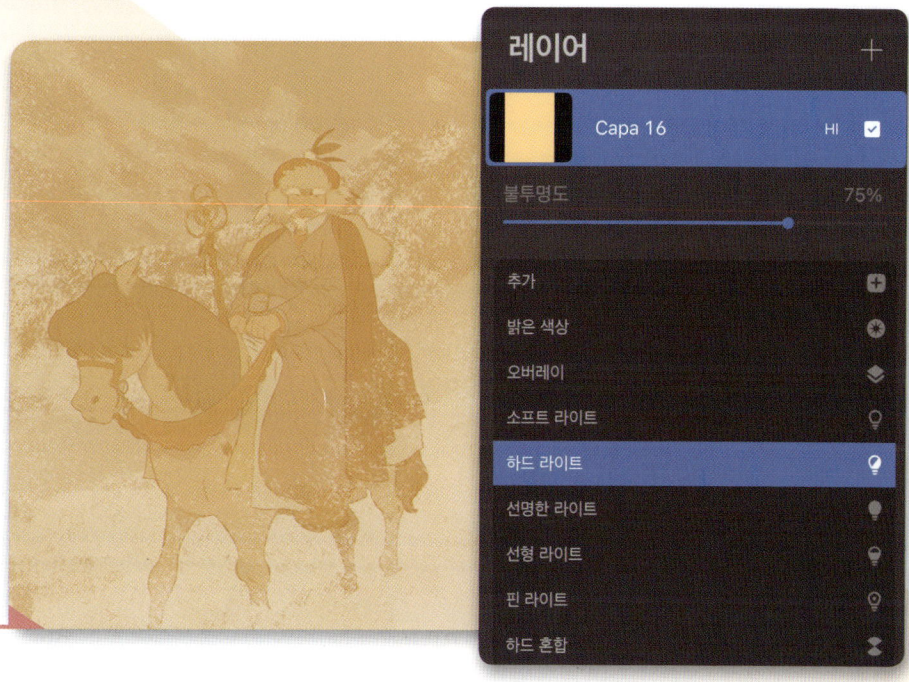

전체적인 색은 무시하고 이 빛이 캐릭터에 비칠 때 어떤 모습일지 상상해 보세요.

22 · 말을 탄 몽골인 — 캐릭터에 이야기를 담아 그리기

18

노란색 [빛] 레이어를 탭하고 [레이어 옵션] 메뉴에서 [마스크]를 선택합니다. [마스크] 레이어에 흑백과 회색 계열 색조로 채색을 시작해 아래 레이어를 드러내거나 숨겨 주세요. 말을 탄 사람이 들고 있는 마법의 지팡이에 빛이 퍼져 나오는 느낌을 줍니다. 그리고 바깥쪽으로 진행하며 작은 디테일 영역과 넓은 영역에 모두 빛이 어떤 식으로 영향을 미치는지 보여 주세요. 소재가 다르면 빛이 와닿는 느낌도 달라집니다. 그러니 브러시를 현명하게 사용해서 피부, 머리카락, 의상에 실제처럼 보이게 빛을 표현해 주세요.

아티스트의 팁

[마스크]는 아래 레이어의 불투명도에 영향을 미치는 창의적인 도구입니다. 흰색을 칠하면 아래 레이어의 콘텐츠가 드러나 보이지만 검은색을 칠하면 가려지죠. 다양한 색조의 회색을 칠하면 밝은지 어두운지에 따라 일부만 드러나 보일 거예요.

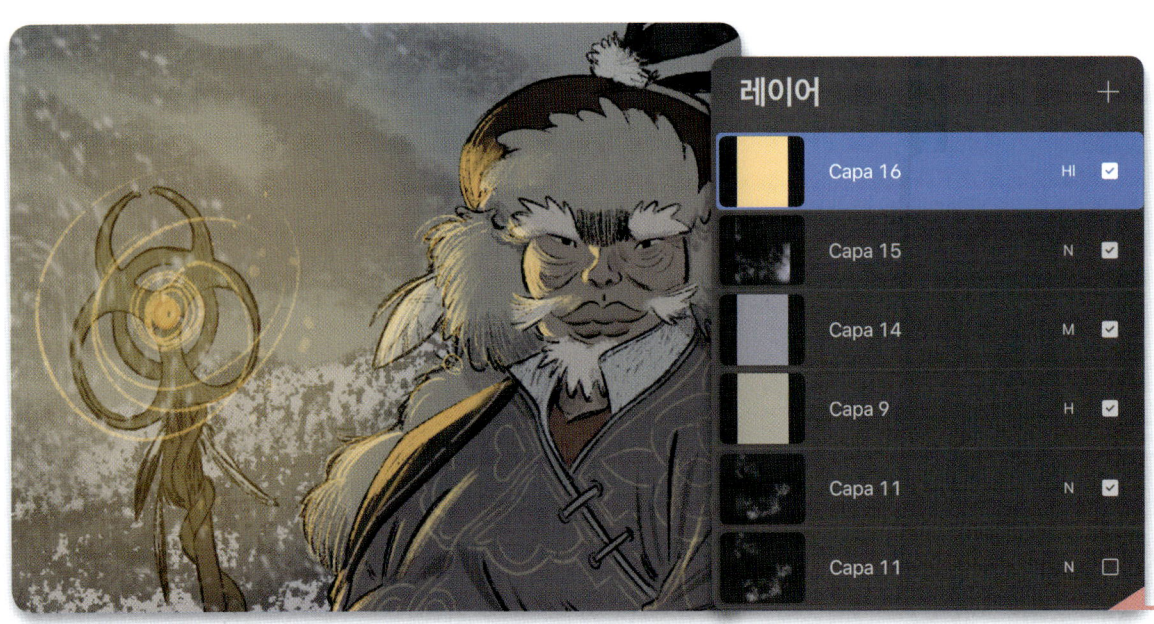

빛이 캐릭터에 시선을 집중시키는 데 도움이 될 거예요. 빛을 이용해 부피감과 디테일을 보여 주세요.

19

다음 단계는 세부 묘사입니다. 캐릭터 위에 새로운 레이어를 만들고, 캐릭터 앞쪽에 전과 동일한 스프레이 브러시를 사용해 눈송이를 더 추가합니다. 다시 [조정 → 움직임 흐림 효과]를 사용하거나 [문지르기] 도구를 선택하고 손가락으로 눈송이를 문질러 바람이 거세고 눈보라가 몰아치는 환경을 만들어 주세요. 어떤 눈보라 효과를 낼 수 있을지 다양한 시도를 해 봅니다. 단, 과하지 않도록 주의하세요. 그림의 중심은 어디까지나 캐릭터여야 합니다.

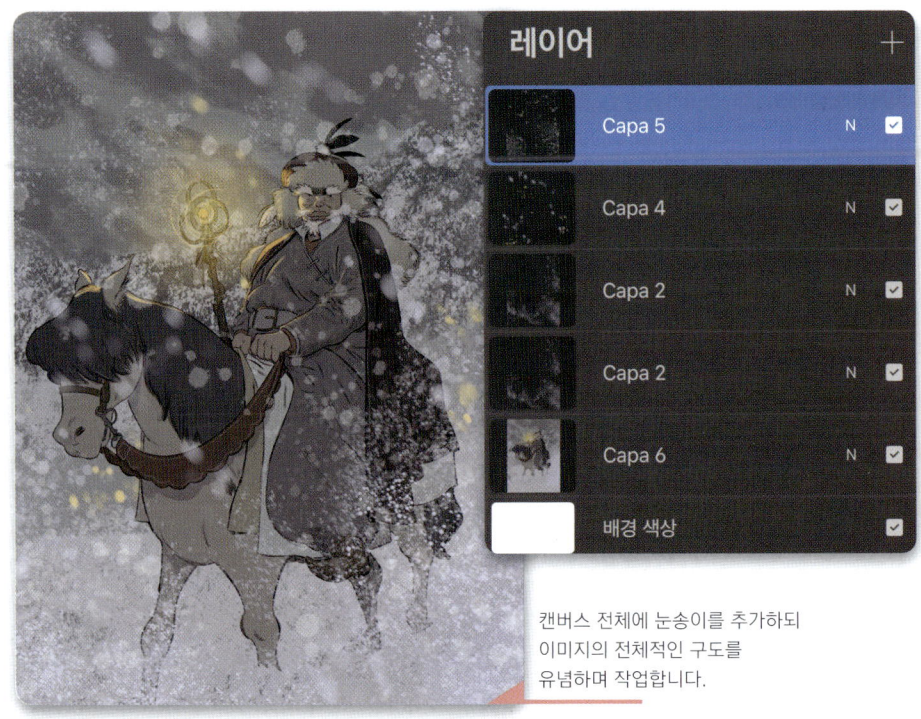

캔버스 전체에 눈송이를 추가하되 이미지의 전체적인 구도를 유념하며 작업합니다.

20

이번에는 지팡이에서 퍼져 나오는 빛의 발광 효과를 향상시킬 거예요. 이를 위해서는 이미지를 단일 레이어로 만들어야 합니다. 파일을 복제하고 언제든 필요할 때 되돌아갈 수 있도록 갤러리에 저장해 백업을 만들어 둡니다. 지금 작업 중인 파일은 모든 레이어를 하나로 병합해 주세요. 그다음 병합한 레이어를 복제합니다. 똑같은 이미지가 담긴 서로 다른 레이어가 최소 두 개 있어야 해요. 위쪽 레이어를 선택하고 [조정 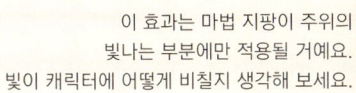 → 변화도 맵]을 선택한 다음 [레이어] 모드로 적용되게 합니다. [변화도 맵]으로는 하이라이트에는 금빛이, 그림자에는 분홍빛이 들어가는 저녁노을 색조를 적용합니다.

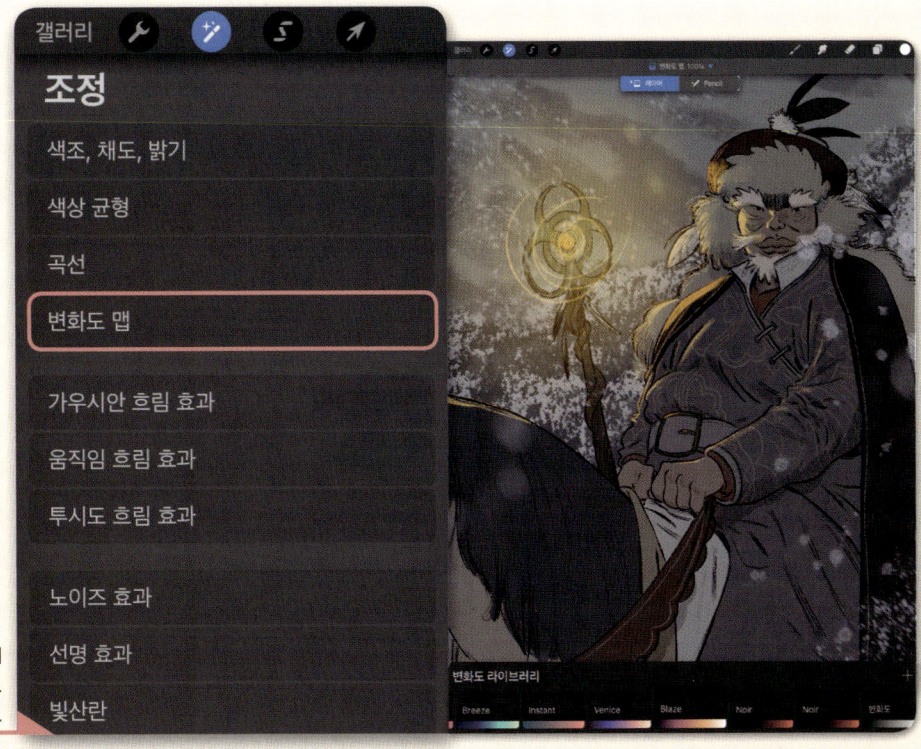

이 효과는 마법 지팡이 주위의 빛나는 부분에만 적용될 거예요. 빛이 캐릭터에 어떻게 비칠지 생각해 보세요.

아티스트의 팁

이 단계까지 오면 작품이 완성된 것처럼 보이기 때문에 작업이 끝난 것으로 여기는 사람들도 있을 거예요. 하지만 작은 디테일이나 특수 효과를 추가하면 이미지를 또 다른 차원으로 끌어 올려 프로처럼 마무리할 수 있습니다. 이런 부분은 프로크리에이트와 같은 디지털 도구를 쓰면 쉽게 작업할 수 있어요.

21

이 레이어에도 [마스크] 옵션을 적용합니다. 전과 같이 [마스크] 레이어에 흰색을 칠하면 아래 레이어의 모습이 보여요. [에어브러시] 세트의 브러시를 하나 고르고 불투명도를 낮춰 주세요. 그다음 지팡이와 캐릭터의 상반신 주위, 그러니까 따뜻하게 번져 나가는 마법 같은 빛이 보이기를 바라는 곳에 신중하게 흰색을 칠합니다.

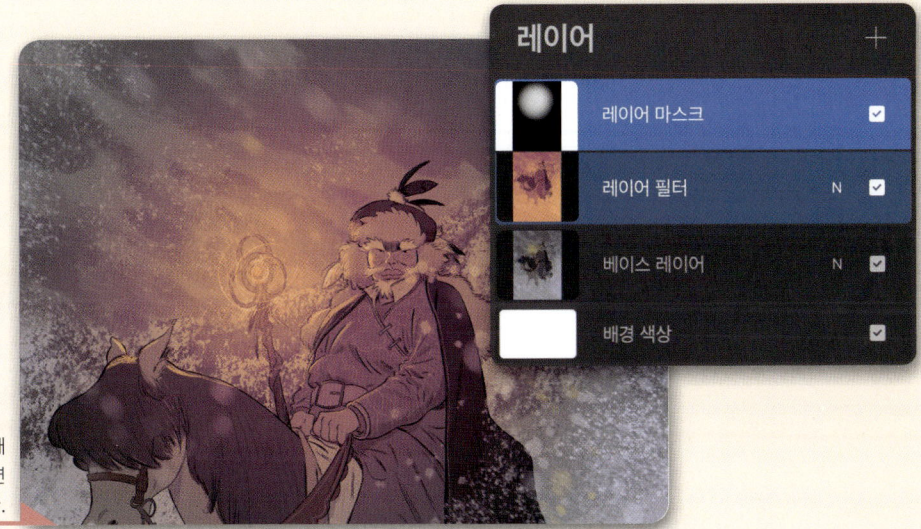

[마스크] 레이어에 흰색을 칠해 아래에 칠한 마법 같은 빛이 드러나면 캐릭터에 따뜻한 불빛이 비치게 됩니다.

22

이미지의 앞쪽에 눈송이를 추가하기 위해 새로운 레이어를 만들고 흰색에 가까울 정도로 아주 옅은 색을 선택합니다. 흰색이 이미지의 나머지 부분과 대비되어 두드러지며 새로운 차원의 입체감을 형성할 거예요. 새로운 레이어에 눈송이를 조금 그리고 [문지르기 🖌] 도구를 사용해 살짝 흐림 효과를 줍니다. 캐릭터에게서 시선을 놓지 않도록 유의하세요. 언제나 작품의 중심은 캐릭터에 있어야 합니다.

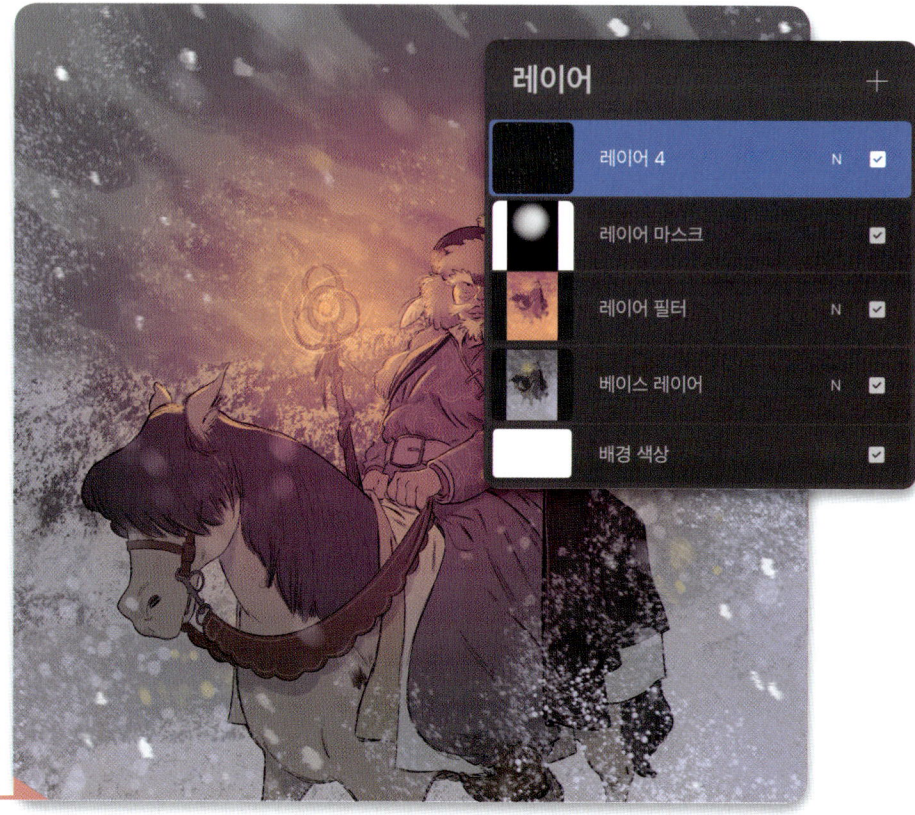

마지막으로 흰색에 가까운 색으로 눈송이를 추가해 새로운 차원의 입체감을 만듭니다.

23

이미지를 축소해 전체 크기로 만들고 캐릭터와 배경이 모두 마음에 드는지 확인해 봅니다. 그리고 필요하면 한동안 닫아두었다가 눈이 익숙함에서 벗어나 작품을 새롭게 볼 수 있을 때 다시 열어 보세요. 마지막으로 수정하고 이미지를 저장합니다. 축하합니다! 말을 탄 몽골인 작업이 끝났습니다!

마치며

캐릭터의 이야기는 디테일과 작품을 구성하는 크고 작은 디자인적인 선택을 통해 보는 이에게 선명하게 전해져야 합니다. 모든 획과 색상, 특수 효과는 이와 같은 목표를 염두에 두고 사용해야 해요. 이번 튜토리얼에서는 보는 이의 상상력을 자극하는 매력적인 캐릭터, 말을 탄 몽골인을 완성했습니다. 또 어떤 과거의 인물을 만들어 보고 싶나요? 자료를 찾아보고 캐릭터에 생명을 불어넣어 보세요!

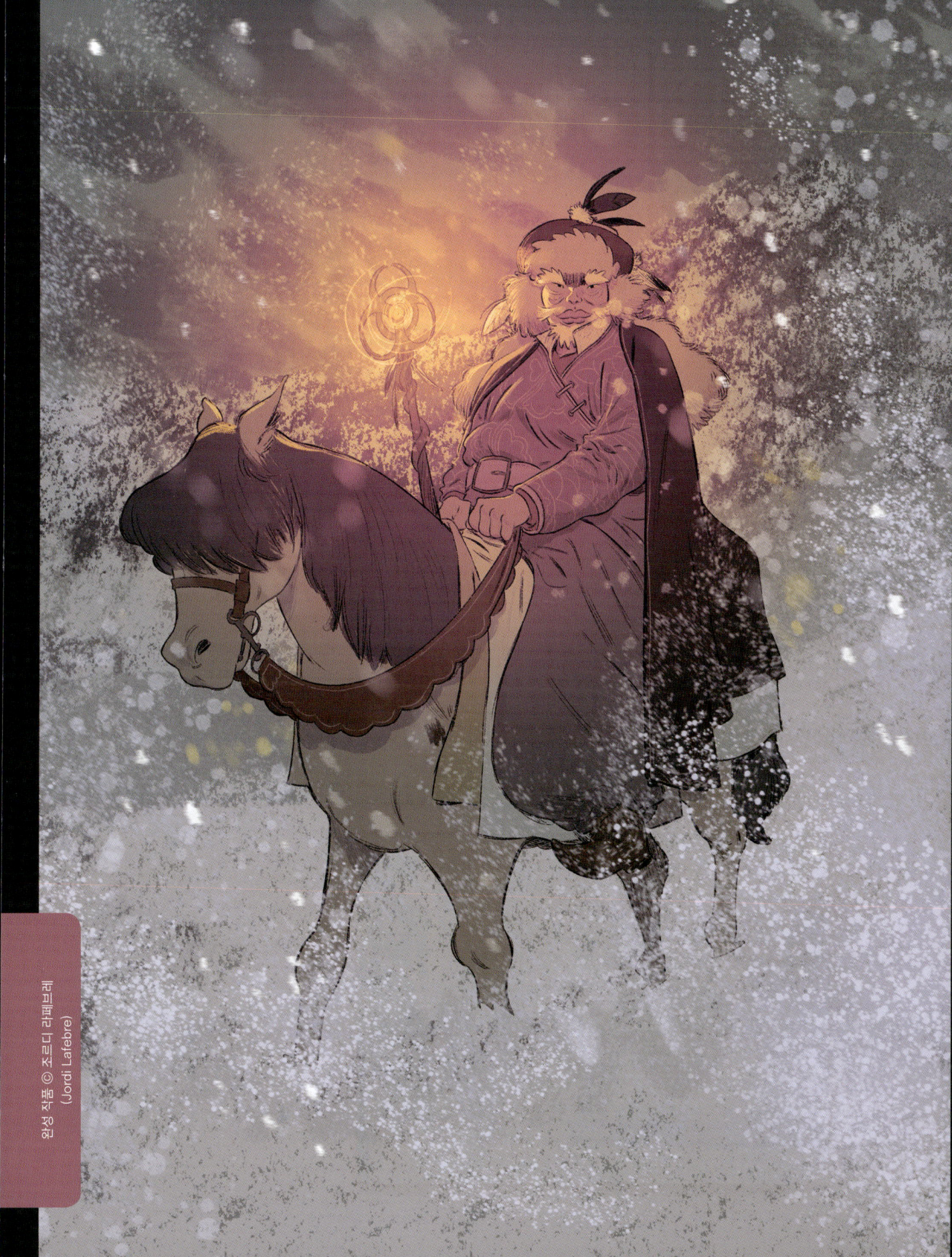

완성 작품 ⓒ 조르디 라페브레 (Jordi Lafebre)

23 • 포션 제작자
— 판타지 시대의 포션 제작자 캐릭터

파티마 하지드 'BLUEBIRDY'
(Fatemeh Haghnejad 'BLUEBIRDY')

캐릭터 작가의 궁극적인 목표는 자신이 만든 모든 캐릭터에게 개성과 삶을 부여하는 것입니다. 그것이 곧 캐릭터 디자인의 핵심이라고 할 수 있죠. 이번 튜토리얼에서는 바로 이 부분을 다룹니다. 그리고 작가의 창작 과정을 단계별로 하나씩 따라가며 작가가 사용한 도구와 브러시까지 자세히 소개합니다. 또한 머릿속을 떠다니는 여러 아이디어를 러프 스케치로 바꾼 다음, 깨끗하고 선명한 선화를 그리고, 마지막으로 색을 입힌 뒤 세부 묘사를 추가해 최종적으로 작품을 탄생시키는 법을 배울 거예요.

23장에서는 판타지 시대의 포션 제작자 캐릭터를 디자인합니다. 반려동물로 용을 키우고 있죠. 배경은 단순하게 그릴 거예요. 특히 이번 튜토리얼에서는 참고 이미지를 활용하면 빛 표현과 색상 선택에 어떤 도움이 되는지도 살펴봅니다. 흔한 실수를 어떻게 처리하는지도 알아볼 거예요. 한 번에 제대로 그리는 것만큼 실수를 해결하는 것도 중요하니까요.

준비 파일
- 23_캐릭터 선화
- 23_푹 적신 브러시.brush

참고 영상
- 23_전 과정 타임랩스 영상

학습 목표
23장에서는 다음과 같은 내용을 다룹니다.

- 초기 스케치를 그리며 캐릭터에 관한 아이디어 탐색하기
- 원근 그리기 가이드를 사용해 수평선 만들기
- 스케치부터 선화, 채색까지 레이어를 활용해 캐릭터 디자인 만들어 나가기
- 세부 묘사, 조정 효과, 명암을 추가해 디자인 발전시키기
- 배경에 흐림 효과를 추가해 캐릭터에게 시선이 집중되게 하기

01

일단 완성 작품에서 나타내고 싶은 것들을 모두 적는 것부터 시작합니다. 머릿속을 맴도는 생각을 적어 주세요. 이 작품의 경우, 신비로운, 연금술사, 우아한, 어깨 위의 용, 금, 불, 수레, 유랑 시장, 상인 같은 단어를 적었어요. 이 캐릭터는 온화하고 우아한 여성으로 어깨 위에 용을 얹고 좋아하는 일인 포션(마법의 물약) 만들기를 하고 있을 거예요. 용과 캐릭터는 함께 일하고 종종 다른 상인들과 무리를 지어 머나먼 땅으로 여행을 떠납니다. 옷은 편안해 보이고, 면직 셔츠와 가죽조끼, 비단 바지를 입었습니다. 작품의 분위기는 흥미진진해야 해요. 영감이 떠오르는 단어와 작품에 관한 계획을 이런 식으로 쭉 적어 보면 시작 단계에서부터 캐릭터를 제대로 파악할 수 있습니다. 캐릭터에게 개성을 부여할 때 훨씬 도움이 될 거예요.

캐릭터의 이미지를 잡기 위해 빠르게 그려 본 스케치입니다.

02

이제 아이디어를 바탕으로 캐릭터의 전신이 나오는 정면 스케치를 빠르게 그려 봅니다. 이 단계에서 의상 일부에 세부 묘사를 넣어볼 수도 있습니다. 의상이 이번 캐릭터 디자인의 핵심 요소가 될 거예요. 완성된 스케치는 최종 작품의 가이드가 됩니다. 이런 식으로 인물을 그릴 때는 [대칭 ◨] 도구가 상당히 유용합니다. [동작 🔧 → 그리기 가이드 → 대칭 ◨]을 적용하고 가이드가 적용된 [보통] 레이어에 인물을 그려요. 캐릭터의 이야기를 전하는 데 도움이 될 만한 다양한 의상 아이디어를 떠올려 보세요.

[대칭]을 이용해 여러 의상을 입고 있는 캐릭터를 빠르게 스케치합니다.

03

이 시점에서 [그리기 가이드]를 사용해 수평선을 추가하고 완성할 때까지 보이게 해두면 편리합니다. 그리는 대상과 모든 각도가 원근이 맞는지 판단하는 데 도움이 되거든요. [동작 🔧 → 그리기 가이드 → 원근 ⬤]을 선택하고 수평선을 원하는 위치로 조정해 주세요.

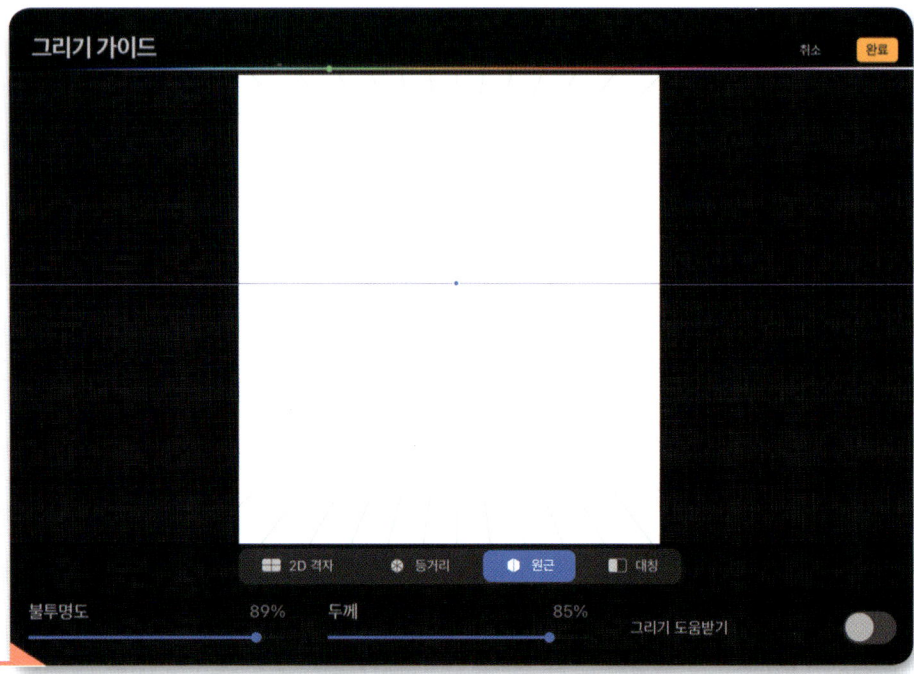

[원근]은 사용하기도 조정하기도 쉽고 올바른 각도로 그릴 수 있는 좋은 가이드입니다.

04

캐릭터를 잘 파악할 수 있는 작은 스케치를 여러 개 그립니다. 매일 반복하는 일을 하면서 살아가는 모습을 상상해 보세요. 수평선을 참고해 만든 일곱 개나 여덟 개로 구역을 나눈 원기둥을 활용해도 좋습니다. 판타지 소녀 캐릭터 나이대의 전형적인 신체 비율을 맞추는 가이드가 될 거예요. 선택한 [원근 ⬤] 가이드에 맞춰 원기둥을 변형한 다음, 캐릭터의 동작이 가장 멋지고 확실하게 보이는 포즈를 찾기 위해 다양한 각도를 시도해 보는 용도로 사용해 주세요. 보는 이의 시선은 캐릭터의 얼굴과 캐릭터가 하는 일에 집중되어야 합니다. 따라서 대부분의 디테일과 날카로운 경계선을 캐릭터의 얼굴과 손의 움직임 부근에 배치하는 것이 좋습니다. 시선이 자연스럽게 그쪽으로 집중될 거예요. 그림의 핵심인 이 부분에서 멀어질수록 조금 더 자유롭게 그리고 디테일을 덜 신경 써도 됩니다.

간단하게 그려 본 캐릭터와 반려 용의 스케치입니다.

> **아티스트의 팁**
>
> 이미지를 자주 수평으로 뒤집어서 작품의 균형을 체크해 주세요. [수평 뒤집기]는 캐릭터와 작품에 대한 아이디어를 새로운 각도로 볼 수 있고 뒤집어 보지 않았더라면 놓쳤을지도 모르는 실수를 바로잡기에 좋은 방법입니다.

스케치를 뒤집어 새로운 각도에서 작품을 검토해 보세요.

05

앞으로 진행해 나갈 각도와 형태를 선택하고 새로운 레이어에 러프 스케치를 합니다. 옅은 색을 골라 동작과 대상을 아주 명확하게 그리려고 노력해 보세요. 어떻게 해야 균형 잡힌 구도가 될지 생각하며 구체적으로 그리는 것이 중요합니다. 책과 병, 포션이 든 상자, 천막 등을 배경에 추가하면 캐릭터의 이야기를 전달하는 데 도움이 될 거예요. 또, 캐릭터가 다른 상인들과 여행 중이란 점도 드러낼 수 있죠. 위에 새로운 레이어를 만들어 다시 정교하게 스케치할 수 있도록 [러프 스케치] 레이어의 불투명도는 50%로 낮춰 주세요.

캐릭터와 용, 간단한 배경을 그린 러프 스케치입니다.

06

러프 스케치 위에 새로운 레이어를 만들고 더 정교하게 스케치를 시작합니다. 큼직한 형태부터 그린 후, 디테일을 추가해 주세요. 이 시점에서 배경의 물건들도 더 깨끗하게 정리합니다. 또, 이 레이어에서는 캐릭터의 표정을 어떻게 그릴지도 결정합니다. 포션을 만들고 있는 캐릭터가 능숙하면서도 무언가 의문을 느끼고 있다는 점이 잘 나타나게 해요. 원하는 표정을 그리려면 시간이 좀 걸릴지도 모르지만, 이 단계에서는 그만큼 시간을 투자해도 좋습니다. [배경 색상] 레이어를 노란빛이 도는 오프 화이트 색상으로 설정하면 눈의 피로를 더는 데 도움이 될 거예요.

다음 단계에서 깨끗한 선화를 그리기 위해 더 정교하게 스케치합니다.

07

깨끗한 선화를 그리기에 앞서 새로운 레이어를 만들고 [곱하기 ✕] 모드로 설정한 다음 캐릭터의 윤곽을 따라 색을 입혀 줍니다. 그리고 전반적인 형태가 마음에 드는지 확인해 보세요. 이 작업을 하려면 [선택 S → 올가미 L] 도구를 이용해 캐릭터를 선택하고, 원하는 색을 고른 뒤 [색상 견본 ■] 아이콘을 선택 영역으로 끌고 와서 놓으면 됩니다. 별도의 레이어를 만들어서 배경의 물체들에도 같은 작업을 할 수 있어요.

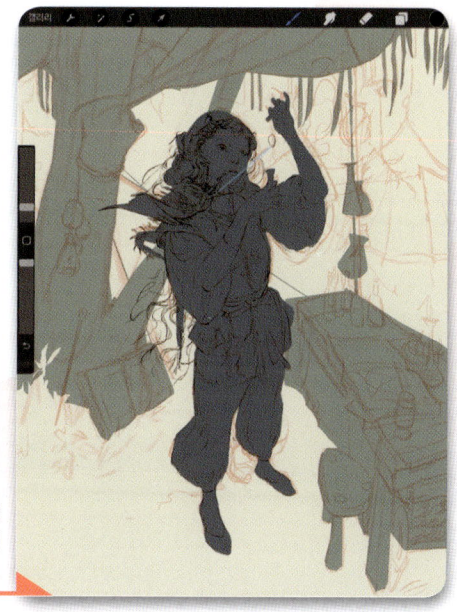 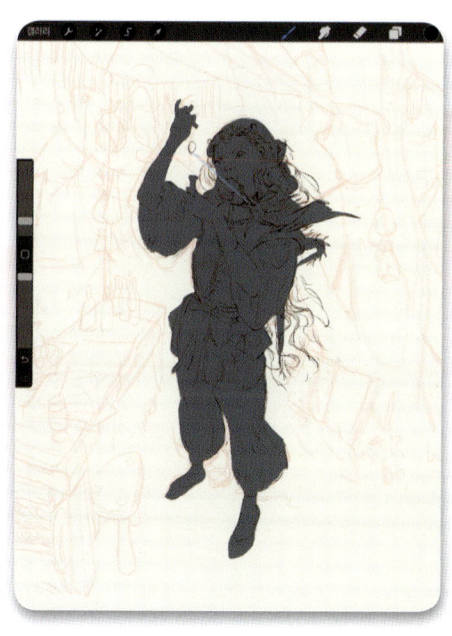

[선택 → 올가미] 도구를 이용해 윤곽을 잡고 선택 영역 안에 색을 채워 줍니다.

08

이쯤 되면 스케치에 소소하게 실수한 부분들이 확실하게 보입니다. 예를 들어 천막은 원근이 맞지 않고 인체에도 몇 군데 문제가 있어요. 새로운 레이어를 만들고 서로 대비되는 색깔을 사용해 스케치를 수정해 주세요. 원근을 파악하고 모든 요소에 관심을 갖고 그리려면 시간이 걸리겠지만 잘못된 길로 멀리 가기 전인, 지금 고치는 편이 낫습니다. 캐릭터의 의상, 표정, 간단한 배경이 깔끔하게 정리되었다면 이제 다음 레이어로 넘어갈 차례입니다.

시간을 투자해 실수를 바로잡아 주세요.

새로운 레이어에 대비되는 색깔을 사용해 수정할 부분을 표시합니다.

09

작은 용을 작업하기에 앞서 날개 부분이 어떻게 움직이는지 이해할 수 있도록 자료를 찾아보는 것이 좋습니다. 그림을 그릴 때마다 나의 부족한 점을 공부하고 발전시키면 언제나 좋은 연습이 됩니다. 또, 시간도 절약할 수 있고 작품을 진행해 나갈 자신감도 얻을 수 있어요. 그림을 그리다가 중간에 멈추고 자료를 찾아봐야 하는 일도 피할 수 있죠. 프로크리에이트를 사용한 디지털 작업은 이런 점에서 이상적입니다. 새로운 레이어를 만들어서 연습하고 나중에 그 레이어를 숨기면 되니까요.

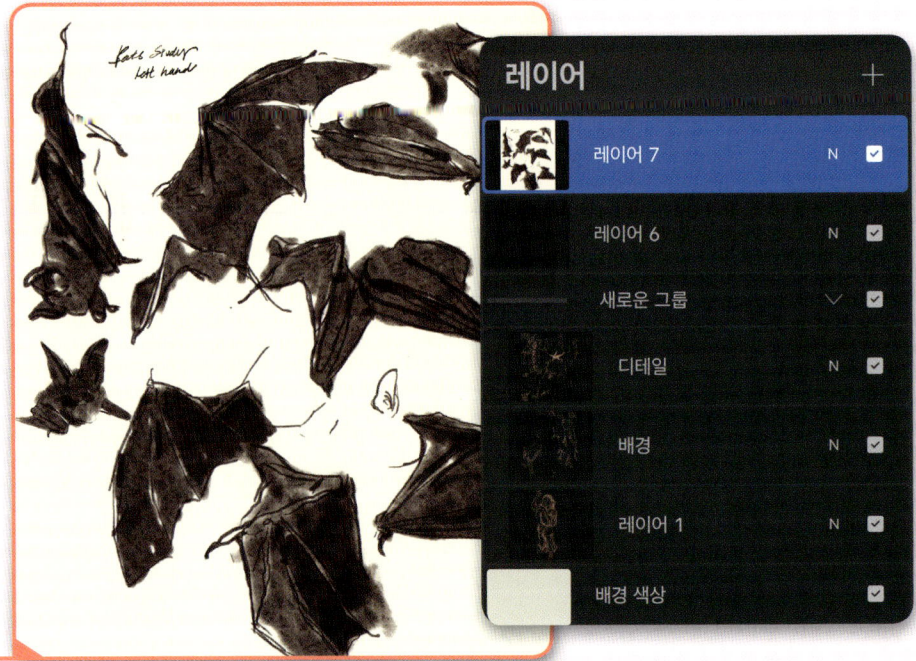

작은 용을 그리기 위해 박쥐 날개를 연구했어요.

10

지금까지의 작업이 모두 마음에 든다면 새로운 레이어를 만들고 깨끗한 선화를 그릴 준비를 합니다. 좀 더 깨끗한 배경에서 그림을 그릴 수 있게, 중심 캐릭터와 주변의 물체를 그린 레이어가 두드러져 보이게 해줄 거예요. 해당 레이어들 위에 새로운 레이어를 만들고 [컬러 드롭] 기능으로 흰색을 채운 뒤 불투명도를 50%로 낮춥니다. 그다음 흰 레이어 위에 새로운 레이어를 만들어 선화를 그리기 시작합니다. [스케치 ▲ → 6B 연필] 브러시를 사용하면 진짜 연필의 느낌을 잘 나타낼 수 있어요. 앞 단계에서 자유롭게 그렸던 것과 달리 선 하나하나를 신중하게 추가하며 공을 들입니다.

[6B 연필] 브러시로 깨끗한 선화를 그립니다.

11

균일하고 통일감 있는 선화를 만들기 위해 디테일을 추가할 때 캔버스를 확대하거나 축소하지 않도록 노력합니다. 브러시 크기도 바꾸지 않아요. 이렇게 하면 작은 물체를 단순화할 수 있고 작품 전체를 더 조절할 수 있습니다. 애플 펜슬을 화면에 가져가기 전에 불필요한 선이 추가로 생기지 않도록 몇 초 생각할 여유를 갖는 것이 좋아요.

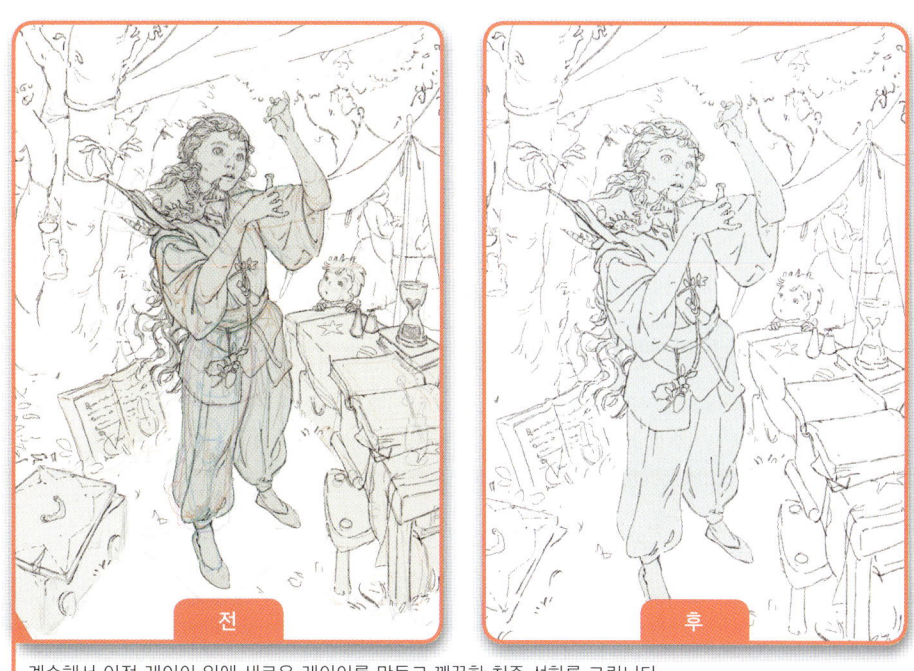

계속해서 이전 레이어 위에 새로운 레이어를 만들고 깨끗한 최종 선화를 그립니다.

12

이 작품은 배경을 아주 간단하게 그릴 거예요. 수채화에서 붓질 몇 번으로 완성한 듯한 분위기로요. 아래와 같이 빛과 색의 영감을 얻는 용도로 사진을 활용하는 것도 좋습니다. 하지만 작품에서 나타내고 싶은 분위기와 잘 맞는지 확인해야 합니다. 그렇지 않으면 직접 분위기에 맞게 조정할 수 있어야 해요. 사실적인 느낌보다는 신비로운 분위기가 더 강한 배경을 그리는 것이 목표이긴 하지만, 참고 사진은 첫발을 내딛는 좋은 시작점이 될 거예요. 새로운 레이어를 만들고 단순화한 색을 가볍게 칠하기 시작합니다.

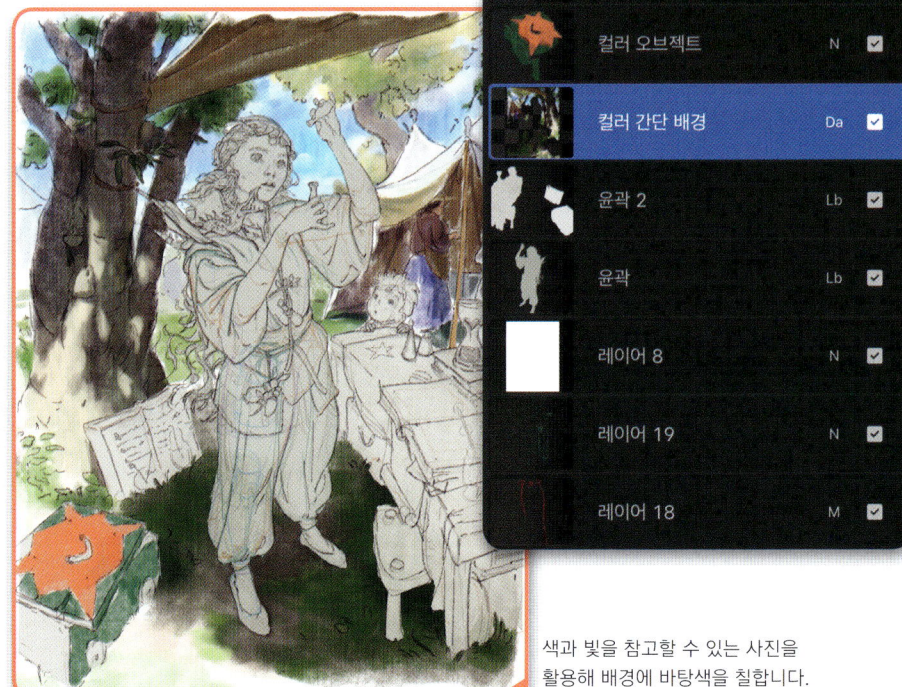

색과 빛을 참고할 수 있는 사진을 활용해 배경에 바탕색을 칠합니다.

13

이제 선화의 색을 검은색보다 조금 덜 삭막한 색, 예를 들면 어두운 보라색으로 바꿀 수 있습니다. 선화의 색을 바꾸려면 [선화] 레이어에 [알파 채널 잠금]을 설정하고 원하는 색으로 칠하면 됩니다. 아니면 레이어를 선택하고 [조정 → 색상 균형]으로 선화의 전반적인 색을 바꿀 수도 있어요. 마지막으로 [선화] 레이어의 혼합 모드를 [곱하기]로 바꿔서 나중에 채색에 들어갔을 때 선이 사라지는 일 없이 주변과 조화를 이루며 섞여들게 해주세요.

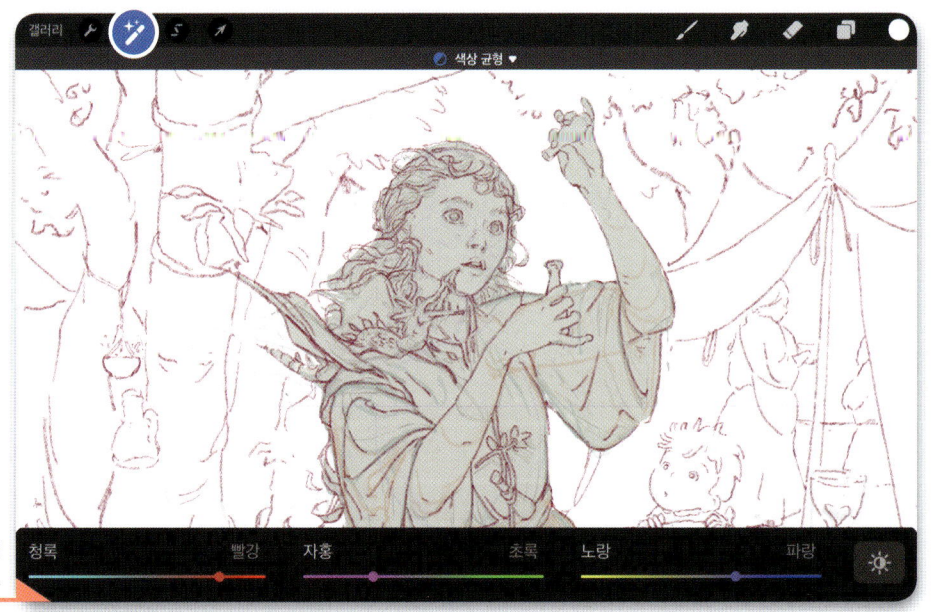

선화의 색을 바꿔 완성 작품에서 잘 어우러지게 합니다.

14

이제 새로운 레이어를 만들고 캐릭터에 단색으로 바탕을 칠합니다. 작품을 채색하는 방법은 다양합니다. 그중 한 가지 방법은 마음에 드는 색이 있는 그림들을 저장해서 관심 가는 색상 조합을 연구한 다음, 작품에 반영하는 것입니다. 이번 단계에서는 [재채색] 도구의 활용도가 높을 거예요(205쪽 설명 참고). [재채색]은 새로운 색깔을 시도해 볼 수 있는 유용한 도구입니다. 색을 바꾸고 싶은 영역을 선택한 뒤 오른쪽 상단의 [색상 견본 ◯] 아이콘을 선택 영역에 끌어다 놓는 방법도 있어요. 이때 오른쪽으로 슬라이드하면 더 넓은 영역에 색이 채워지고 왼쪽으로 슬라이드하면 더 좁은 영역에 색이 채워집니다.

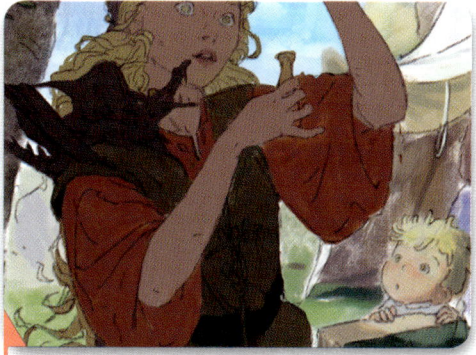

[재채색] 도구를 활용해 캐릭터에 단색으로 바탕색을 칠합니다.

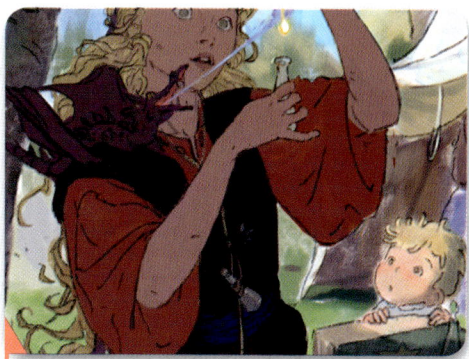

다른 색깔도 시도해 보세요. 예시에서는 갈색 조끼를 보라색으로 바꿨습니다.

15

캐릭터가 서 있는 천막 안으로 햇빛을 비치게 해 조금 더 따뜻한 분위기를 냅니다. 먼저 새로운 레이어를 만들고 [스크린 ▨] 모드로 설정해 주세요. 그다음 따뜻한 주황색을 선택해 부드러운 브러시로 칠합니다. [스크린 ▨] 모드 덕에 채도가 제한될 거예요.

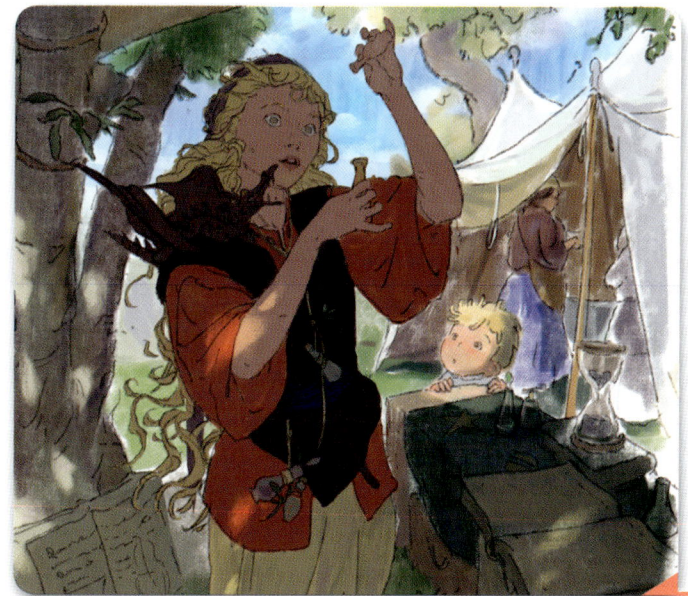

천막 안쪽과 캐릭터에 비치는 햇빛을 추가해 주세요.

아티스트의 팁

항상 광원의 위치를 염두에 두고 작업하세요. 그래야 캐릭터와 배경의 여러 물체에 빛이 어떻게 비치는지 상상할 수 있습니다. 참고 사진을 활용하는 경우라면 어디에 태양이 있는지 사진을 통해 파악할 수 있습니다. 빛은 주로 그림이 더 나아질 만한 곳에 추가하세요. 빛을 이용해 보는 이의 시선을 내가 보여 주고 싶은 영역으로 이동시킵니다. 예시에서는 캐릭터의 팔과 바지에도 빛을 약간 추가했어요.

아티스트의 팁

다양한 레이어 모드로 여러 종류의 빛을 만들어낼 수 있습니다. [추가], [스크린], [색상 닷지] 모드는 모두 밝은 하이라이트를 만들 때 유용합니다. 각각 시험해 보면서 어떤 빛 효과를 낼 수 있는지 확인해 보세요.

16

이제 새로운 레이어에 [에어브러시 → 소프트 브러시] 또는 [에어브러시 → 미디움 브러시] 같은 부드러운 브러시를 사용해 은은한 주변 그림자를 추가할 차례입니다.

> **아티스트의 팁**
>
> 주변광과 주변 그림자는 음영을 넣는 표면의 각도와 내 시선의 방향을 비교해 결정할 수 있습니다. 표면이 내 시선과 일치하는 방향으로 자리 잡고 있다면 내 쪽으로 빛이 반사될 가능성이 작아 훨씬 어두워 보일 거예요. 하지만 내 시선을 가로지르는 방향의 표면이라면 빛이 더 반사되어 훨씬 밝아 보입니다. 너무 어렵다면, 빛이 반사되어 보이지 않는 형태는 보는 이에게서 멀어지는 각도라서 그림자로 감싼다고 생각해 보세요.

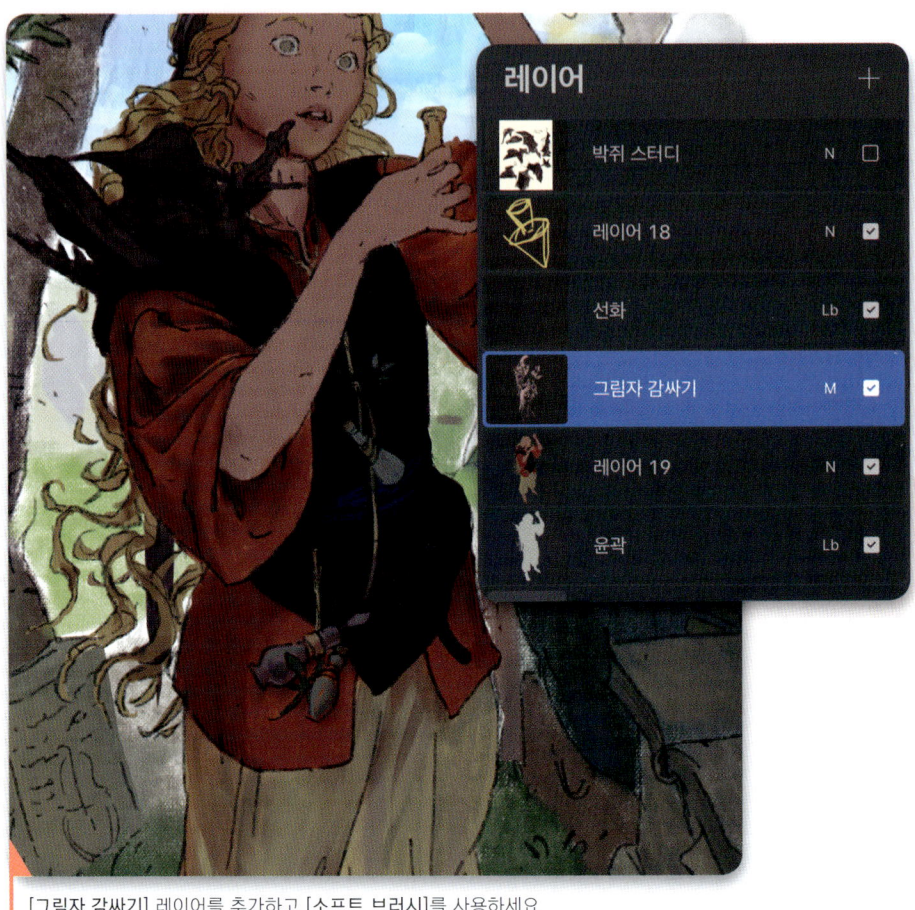

[그림자 감싸기] 레이어를 추가하고 [소프트 브러시]를 사용하세요

17

이제 시선이 집중되어야 하는 핵심 부분을 발전시키기 위해 [클리핑 마스크]를 사용합니다. 이 그림의 핵심은 캐릭터가 만들고 있는 마법의 포션이에요. 천막 안을 그림자에 잠기도록 만들어 포션에서 퍼져 나오는 빛이 더 강렬하게 보이도록 합니다. 마법에 더 눈길이 가게 하려면 천막 바깥에도 어두운 배경이 있어야 합니다. 배경의 나뭇잎들이 어두운 배경으로 쓸 만 하네요.

이미지의 핵심에 시선이 집중되게 합니다.

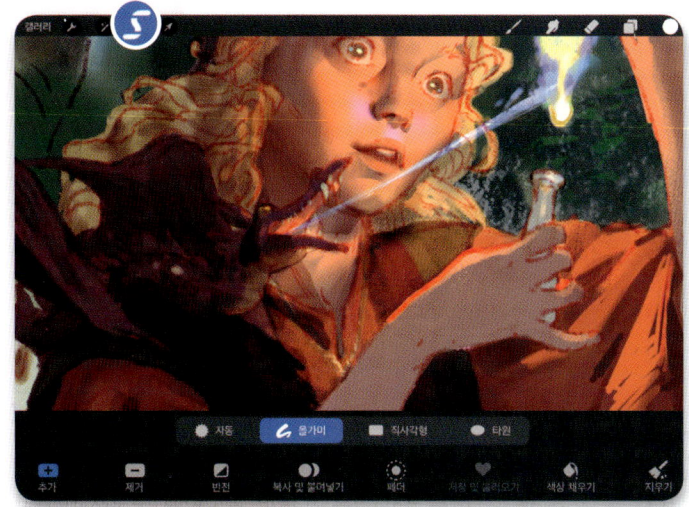

18

새로운 레이어를 만들고 혼합 모드를 [스크린 ▨]으로 바꿉니다. 그다음 캐릭터와 용에게 비치는 포션에서 발생한 빛을 추가합니다. 포션의 빛나는 부분에서 가장 가까운 표면이 더 많은 빛을 반사하고 멀리 떨어진 표면일수록 덜 반사한다는 점을 기억하세요. [선택 ⓢ → 올가미 ⓖ] 도구를 사용해 빛을 추가하거나 그림자가 진 영역에는 빛을 지웁니다. 그리고 배경의 천막이 더 옅은 색으로 보이고 눈에 덜 띄도록 푸른 빛을 추가해 배경에 깊이감을 더합니다.

[선택 → 올가미] 도구를 사용해 발광 효과를 추가합니다.

19

캐릭터와 배경이 잘 어우러지게 하고 캐릭터에 부피감을 더 추가하기 위해 새로운 레이어를 만듭니다. 혼합 모드를 [스크린 ▨] 모드로 설정한 뒤 작업할 곳을 [선택 ⓢ → 올가미 ⓖ] 도구로 선택해 주세요. 혹 캐릭터 전체를 선택하고 싶다면 캐릭터의 윤곽을 잡아 두었던 실루엣 레이어를 탭하고 윤곽 실루엣을 선택한 뒤 [스크린 ▨] 레이어로 돌아가면 됩니다. 청회색을 선택하고 [에어브러시 ▨ → 소프트 브러시] 또는 [에어브러시 ▨ → 미디움 브러시] 같은 부드러운 브러시를 사용해 캐릭터 주위에 색을 칠합니다. 색을 조정하고 싶을 때는 [조정 ⓞ → 곡선 ▨]을 선택해 색의 균형을 맞출 수 있습니다.

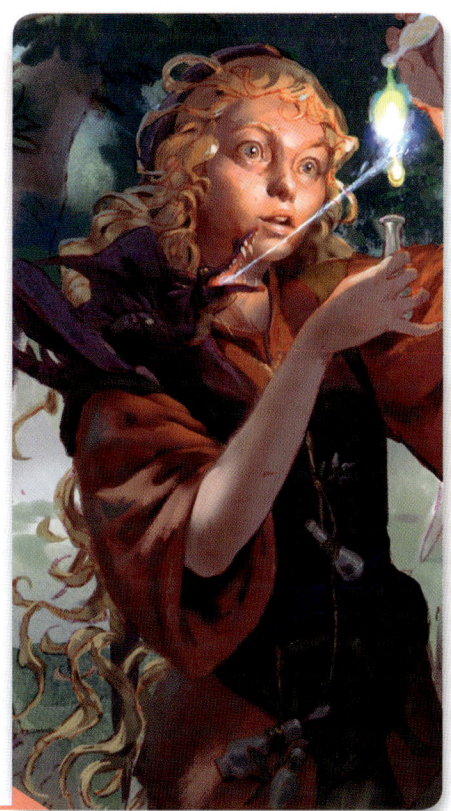

부드러운 브러시로 환경광(주변광)을 추가합니다.

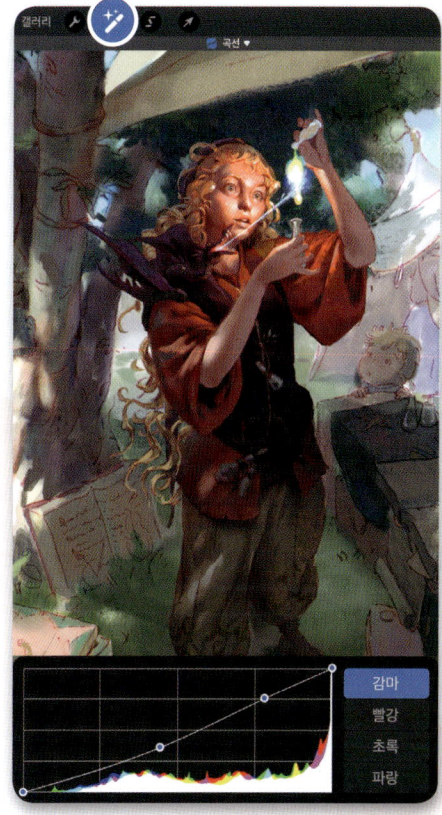

20

다음으로 [색수차]를 이용해 작품에 더 흥미로운 색을 추가합니다. 이 도구를 사용하면 RGB 이미지에서 빨간색과 파란색 면을 이동시켜 카메라 렌즈에 문제가 있을 때 발생하는 사진의 글리치 효과를 흉내 낼 수 있습니다. 효과가 아주 미묘하게 나타나기 때문에 약간의 푸른색이나 붉은색 광이 테두리에 보이는 듯하죠. 덕분에 이미지가 더 선명하고 작품성 있어 보여요. 이 효과를 적용하려면 모든 레이어를 병합해야 합니다. 그 전에 별도의 버전을 보관할 수 있도록 모든 레이어의 복제본을 만들어 주세요. 그 다음 [조정 → 색수차]를 선택해 효과를 적용합니다. 어디든 깔끔하고 날카로움을 유지하고 싶은 곳(예시에서는 캐릭터의 얼굴)에는 해당 효과를 지울 수 있습니다.

[색수차]를 이용해 색 효과를 더 추가합니다.

21

이번 단계에서는 배경을 조금 더 뒤로 밀어서 덜 중요해 보이도록 합니다. 먼저 레이어를 다시 복제하고 병합한 뒤, [조정 → 흐림 효과 → 투시도 흐림 효과]를 선택하고 낮은 강도로(왼쪽으로 슬라이드해서 강도를 낮춥니다) 효과를 추가해 주세요. 명확함을 유지하고 싶은 곳에는 흐림 효과 레이어를 지워 줍니다.

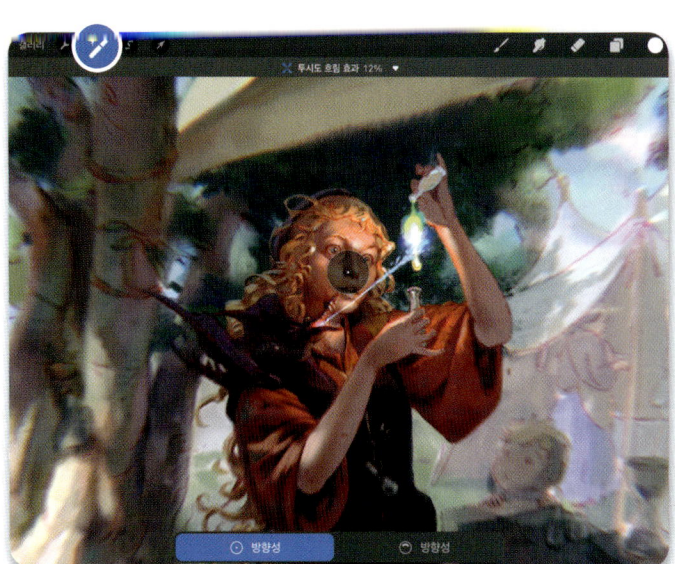

[투시도 흐림 효과]를 추가해 배경이 덜 생생해 보이게 했습니다.

22

이제 작품이 완성에 가까워지니 디테일과 텍스처를 추가해 모두 조화를 이루게 할 차례입니다. 캐릭터의 머리카락 움직임을 조정하고 싶다면 [변형 → 뒤틀기]를 선택합니다. 그물처럼 콘텐츠 위에 겹쳐져서 나타나는 뒤틀기 격자가 생길 거예요. 모서리, 옆선, 안쪽 격자를 끌어당기기만 하면 선택한 영역 속의 콘텐츠는 어느 부분이든 다 뒤틀 수 있습니다. 다음으로 새로운 [스크린] 혼합 모드 레이어를 만들고 [수채화] 브러시로 나뭇가지를 통과해 천막 안으로 들어오는 빛을 칠해요.

캐릭터의 머리카락 움직임을 조정하기 위해 [뒤틀기]를 사용해 주세요.

23

여기서부터는 그림을 하나의 레이어로 다룹니다. 하지만 언제든 되돌아가서 작업할 수 있게 모든 개별 레이어를 아래에 보존해 두어야 합니다. 예를 들어 캐릭터를 선택하고 싶을 때 캐릭터의 윤곽을 잡아둔 레이어를 찾아서 작업할 수 있으려면 레이어를 잘 보존해 둬야 하겠죠. [레이어] 패널로 가서 [선화] 레이어를 채색에 사용한 레이어들 위로 옮깁니다. 그리고 [선화] 레이어를 가이드로 삼아 옷 주름에 명암을 추가해요. 명암 작업에는 [에어브러시 → 소프트 브러시]를 사용하세요. 그다음 [미술 → 플림솔] 브러시를 사용해 텍스처를 조금 추가하는 것도 생각해 보세요. 계속해서 모든 면에 통일감이 들 때까지 캐릭터를 입체적으로 다듬어 나갑니다. [올가미] 도구로 선택 영역을 만들면 테두리를 통제할 수 있어서 원하는 만큼 크게 텍스처가 들어간 획을 그을 수 있습니다.

[선화] 레이어를 가이드로 삼아 명암을 추가하며 입체감이 느껴지게 작품을 다듬어 나갑니다.

24

이제 [페인팅 → 물에 젖은 아크릴], [스케치 → 6B 연필] 브러시로 텍스처를 추가하고 디테일을 채색해서 마무리합니다. 이 작업은 새로 만든 [보통] 레이어에 합니다. 이어서 [색상 닷지] 혼합 모드 레이어를 만들고 [선택 → 올가미]로 테두리를 정리해요. [페인팅 → 푹 적신 브러시*]로 짙은 갈색 음영도 추가합니다. 이 음영으로 보는 사람의 시선을 캐릭터에 모을 수 있고 전반적인 명도에 균형을 잡을 수 있습니다. 이제 명도를 체크하기 위해 모든 레이어의 가장 위에 새 레이어를 만들고, 혼합 모드를 [색상]으로 바꾼 다음 레이어 전체에 흰색을 채웁니다. 그러면 그림이 흑백으로 보여서 명도를 확인하고 필요에 따라 조정할 수 있을 거예요.([푹 적신 브러시]는 실습용 파일과 함께 내려받을 수 있습니다).

[선택] 도구를 사용해 [색상 닷지]로 설정한 레이어에서 테두리를 깨끗하게 정리합니다.

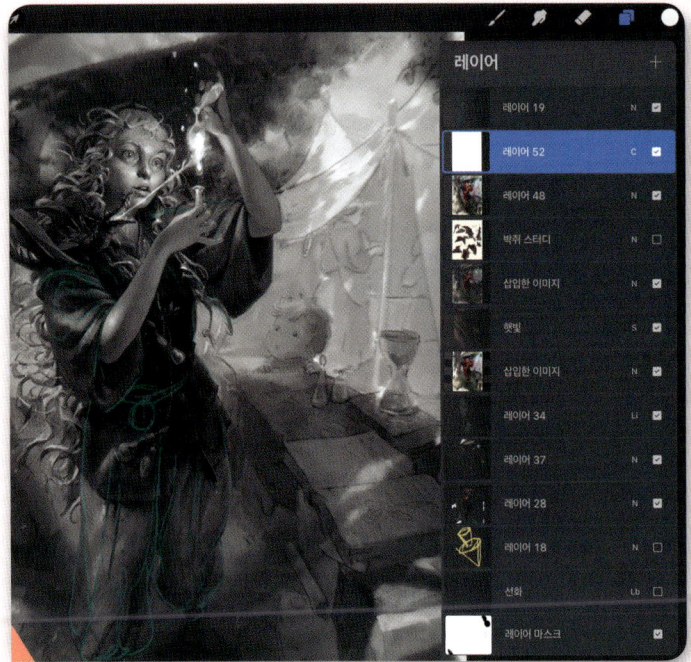

[색상] 모드로 레이어를 만들고 흰색을 채워 작품이 흑백 이미지로 보이게 해요.

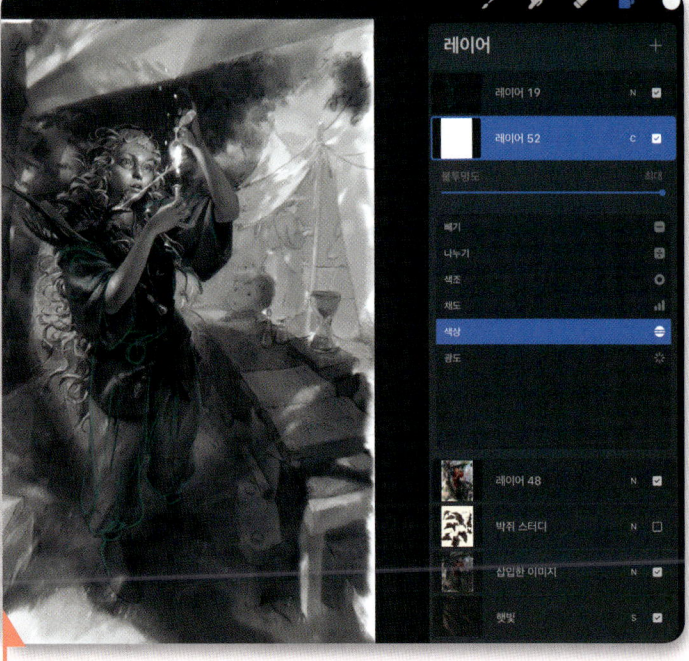

작품의 명도를 확인하고 필요하면 조정합니다.

마치며

포션 제작자 캐릭터가 완성되었습니다! 캐릭터를 완성할 때마다 다음 작업 과정을 발전시키려면 무엇을 할 수 있을지 적어 보세요. 또, 본격적으로 그림을 그리기 전에 조금씩 관련 주제를 공부하고 색상을 테스트하는 습관을 들이는 것이 좋습니다. 그러면 작업 과정이 훨씬 쉽고 분명해질 거예요. 아이디어를 정리하고 스케치할 때 편안하게 그리지 못하는 것들이 있다면 먼저 그 부분을 공부하세요. 이것이 바로 프로 작가의 작업 방식입니다.

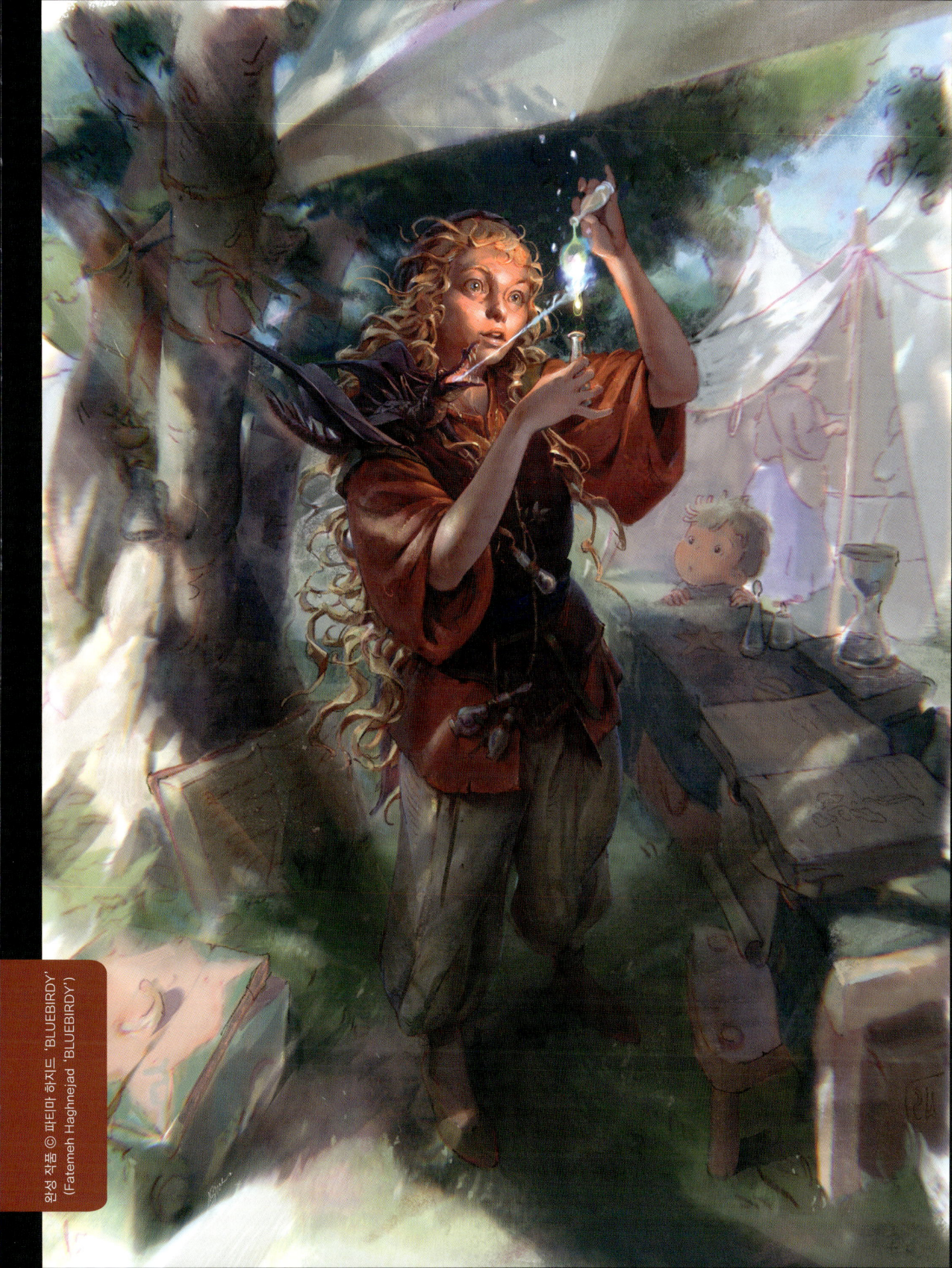

완성 작품 ⓒ 파티마 하지네드 'BLUEBIRDY'
(Fatemeh Haghnejad 'BLUEBIRDY')

24 • 무법자 마법사
— 위험한 판타지 세계를 누비는 킬러 마법사 캐릭터

> 코리 린 허벨(Kory Lynn Hubbell)

이번 튜토리얼에서는 석궁을 들고 다니며 마법의 주문을 발사하는 무법자 마법사 캐릭터를 그려 보겠습니다. 옛 서부 개척 시대가 생각나는 요소와 총잡이의 이미지를 가진 캐릭터예요. 이 캐릭터가 살아가는 판타지 세계에서는 사악한 마술사와 살인자가 득실거리고 지친 여행자에게서 뭐든 뜯어내려고 혈안이 되어 있습니다.

24장에서는 섬네일 스케치를 러프 스케치로 바꿔 그리는 법부터 시작해, 디자인을 다듬고 선화를 작업한 뒤 명암과 디테일 작업을 거쳐 최종적으로 작품을 완성하는 방법을 배웁니다. 캐릭터의 실루엣을 유지하며 이를 바탕 삼아 작업하기 쉽게 레이어를 배치하는 법, 마법의 화염에 발광 효과를 주는 법도 배울 거예요. 배경에는 캐릭터가 활약하는 판타지 세계를 간단하게 그려 보겠습니다.

> **준비 파일**
> • 24_캐릭터 선화

> **참고 영상**
> • 24_전 과정 타임랩스 영상

학습 목표
24장에서는 다음과 같은 내용을 다룹니다.

- 섬네일부터 최종 디자인까지 레이어를 활용해 캐릭터 만들어 나가기
- 빛과 그림자를 넣어 캐릭터 디자인 향상시키기
- [그리기] 및 [문지르기] 도구를 선화와 함께 사용해 이미지를 시각화하고 원하는 대로 조절하기
- 드로잉과 페인팅을 조합한 방법으로 캐릭터 만들기

01

새로운 캔버스를 만들고 [그리기 ✏️ → 글로밍] 브러시를 선택해 작업을 시작합니다. 이 단계에서 쓸 수 있는 좋은 다목적 브러시로는 [미술 🎨 → 쿠올]도 있습니다. 몇 번 획을 그어 연습해 보면서 원하는 느낌으로 스케치할 수 있을 때까지 사이드바의 슬라이더를 조절해 크기와 불투명도를 바꿔 보세요. 그다음 [색상 ⬤] 메뉴를 열고 첫 스케치에 사용할 어두운 색을 선택합니다.

브러시와 색상을 고르고 브러시 크기와 불투명도 슬라이더를 조절해 다양한 느낌의 획을 시험해 봅니다.

02

러프하게 섬네일을 스케치하며 캐릭터의 기본을 만들어갑니다. 디테일에는 너무 신경 쓰지 말고 작고 빠르게 실루엣과 중요한 형태에만 집중하며 스케치해 주세요. 포즈에는 참고 이미지를 활용해요. 캐릭터가 어떤 자세로 서 있을지 찾아봅니다. 캐릭터에 망토, 석궁, 방패, 마법 지팡이 같은 흥미로운 특징을 몇 가지 부여해 주세요. 캐릭터의 이야기를 전달하는 데 어떤 도움이 될지 생각하며 의상은 물론, 체형과 체격도 다양하게 바꿔 봅니다. 이 단계에서는 빠르고 자유롭게 그려 주세요. 스케치가 조금 지저분해 보이는 것은 걱정하지 않아도 돼요. 조각하듯이 붓으로 선과 그림자를 새긴 다음, 빛에 해당하는 부분을 지운다고 생각해 보세요. 지우기 작업은 [지우기 🧽] 도구에서 [에어브러시 ▲ → 하드 브러시]를 선택하고 필요에 맞게 브러시 크기를 조정해 진행해 주세요.

작은 디테일보다는 큼직한 형태에 집중하면서 빠르게 스케치를 그립니다.

03

마음에 드는 섬네일을 고른 후, 그 섬네일을 전체 크기로 확대합니다. 이를 위해서는 [선택 S]을 탭하고 원하는 섬네일 주위에 원을 그린 뒤 회색 동그라미를 탭해 원을 닫아 주세요. 세 손가락을 쓸어내려 [복사하기]를 선택하고 다시 세 손가락을 쓸어내려 이번에는 [붙여넣기]를 선택해요. 그러면 새로운 레이어에 복사한 섬네일이 나타납니다. 여러 섬네일을 그렸던 레이어는 체크를 해제해 숨겨 주세요. 다음으로는 새로운 레이어를 선택하고 [변형 → 균등] 옵션을 이용합니다. 선택 영역을 나타내는 상자의 모서리를 위쪽으로 드래그해 캐릭터가 캔버스를 가득 채우게 해요. 단, 전체적인 구도를 염두에 두고 캐릭터의 머리 위와 발 아래에 약간의 여유 공간을 남겨두는 것도 잊지 마세요.

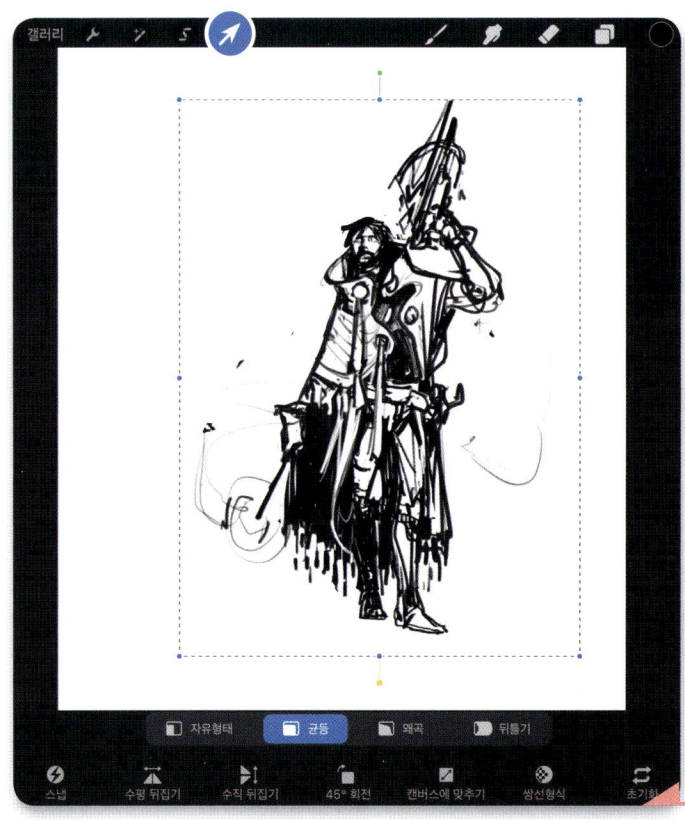

마음에 드는 섬네일을 고른 다음 [선택] 및 [변형] 도구를 사용해 캔버스 전체 크기로 확대합니다.

04

디테일을 신경 쓰기 전에 먼저 인체의 비율과 포즈를 결정합니다. 시간을 들여 캐릭터의 포즈를 다듬고 인체 비율이 어색해 보이지 않도록 합니다. 의상에 가려지는 부분이라고 해도 마찬가지입니다. 섬네일 [스케치] 레이어의 불투명도를 15% 정도로 낮추면 그 위에 새로운 레이어를 만들어 더 정교한 스케치를 할 때 가이드로 쓸 수 있어요. 캐릭터의 포즈를 그릴 때는 망설이지 말고 참고 자료를 활용해요. 필요할 경우, [추가 → 사진 삽입하기] 메뉴를 선택하면 캔버스에 참고 이미지를 추가할 수 있습니다. 추가한 이미지는 화면 곳곳으로 옮길 수도 있고, 다른 레이어와 마찬가지로 크기와 불투명도를 바꾸는 것도 가능합니다. 해당 레이어를 탭하고 [레퍼런스] 옵션을 선택하면 레퍼런스라는 표시가 생겨서 [레이어] 패널을 확인할 때 확실하게 구분될 거예요.

선택한 섬네일의 불투명도를 낮춰 정교하게 스케치할 때 가이드로 활용합니다.

참고 이미지를 활용해 캐릭터의 포즈를 파악합니다. 스케치하면서 캔버스에 참고 이미지를 임시로 추가하는 것도 가능해요.

05

새로운 레이어를 만들고 사용하던 색과 다른 색, 예를 들면 주황색을 선택합니다. 이 색으로 섬네일 스케치 위에 인체를 스케치해요. 캐릭터가 중력을 거스르며 서 있는 듯한 느낌을 내려고 노력해 보세요. 인체를 그리는 테크닉인 콘트라포스토(contrapposto)를 활용하면 됩니다. 어깨의 각도와 엉덩이의 각도가 엇갈리게 해서 무게가 주로 한쪽 발에만 실리는 느낌으로 그리는 기법이에요. 역동적이면서 자연스러운 흐름이 느껴지는 자세를 그릴 수 있습니다. 그다음 [포즈] 레이어의 불투명도를 낮춰서 포즈와 스케치를 동시에 볼 수 있게 합니다. 확대한 섬네일 스케치는 백업으로 하나 더 복제하고 복제본을 숨겨 줘요. 그리고 섬네일에서 포즈와 맞지 않는 영역을 [선택 S] 도구를 사용해 선택하고 [변형 🧭] 도구로 포즈에 맞게 조정합니다. [변형 🧭 → 뒤틀기 ▱]나 [변형 🧭 → 왜곡 ▱]을 사용해 형태를 맞춰 주세요. 그다음 [포즈] 레이어를 숨기고 이후의 작업을 위한 좋은 기반이 다져질 때까지 디자인적으로 중요한 요소를 추가하는 등 계속해서 섬네일을 수정하며 다듬어 줍니다.

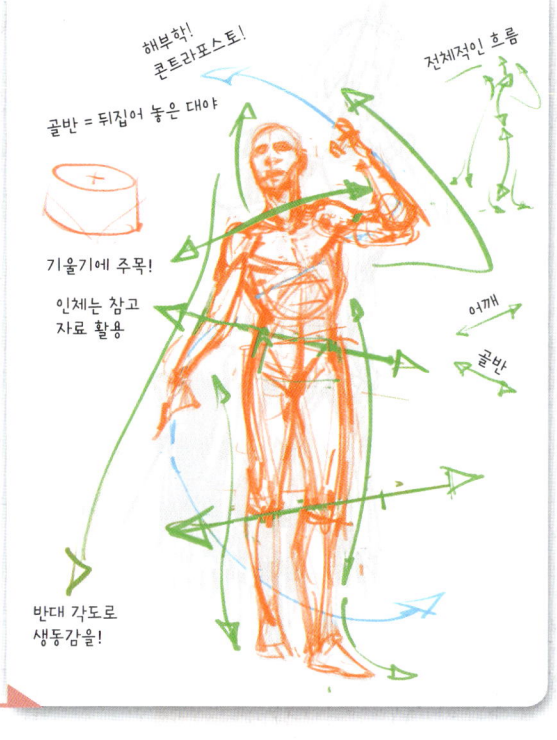

해부학적으로 올바른 자세가 되도록 포즈를 다듬고 섬네일 스케치를 포즈에 맞춰 수정합니다.

06

섬네일 [스케치] 레이어의 불투명도를 낮게 유지한 상태에서 정교한 스케치를 할 새로운 레이어를 만듭니다. 새로운 레이어에 작업할 때는 캔버스를 확대해서 더 섬세하게 선화를 그려 주세요. [그리기 🖊 → 글로밍] 같은 가는 브러시를 사용해 신중하게 스케치합니다. 선이 끊어지거나 삐죽삐죽 튀어나온 부분이 없도록 자신감 있게 획을 긋고 그림자가 진 곳을 채워 나갑니다. 벨트의 버클, 술 장식, 지팡이, 석궁 디자인, 의상의 각종 요소 등 디테일에도 살을 붙이고 이런 것들이 몸에 어떻게 걸쳐져 있을지 생각하면서 작업해요. 참고 자료를 활용하면 작은 디테일을 정확하게 잡아내는 데 도움이 될 거예요. 모든 획을 입체적인 윤곽이 느껴지게 그리면 형태의 변화를 묘사할 수 있습니다. 그리고 디테일이 집중된 영역이 있다면 쉬어가는 공간도 만들어서 알기 쉽게 하고 균형이 잡히게 합니다. 그림이 너무 복잡하면 혼란스럽고 어떤 상황인지 이해하기 힘들어지거든요. 이어서 바깥쪽 선에 빈 곳이 있으면 채워 주는 등 외곽 테두리를 신중하게 다듬어 줍니다. 중요한 부분을 확실하게 묘사해서 실루엣을 그리고 나면 안쪽의 디테일 작업은 그렇게 부담스럽지 않을 거예요.

새로운 레이어에 더 정교하게 그림을 그립니다. 자신감 있게 선을 긋고 디테일에 살을 붙여 나가요.

캐릭터 디자인을 구성하는 변화무쌍한 윤곽과 모양, 형태를 담아내려고 노력해 보세요.

07

선화가 마음에 들면 [선택 S → 자동] 옵션으로 그림 바깥쪽의 공간을 탭하고 오래 누른 뒤, 애플 펜슬을 왼쪽이나 오른쪽으로 천천히 움직여 파랗게 선택된 부분이 캐릭터의 실루엣과 가능한 한 잘 맞도록 조정해 주세요. 그리고 [반전] 옵션을 선택해 선택 영역을 바꿉니다. 캐릭터를 둘러싼 공간이 아니라 캐릭터가 하이라이트 되게 하는 거예요. 그다음 새로운 레이어를 만들고 [선화] 레이어 아래로 옮겨 주세요. 이제 어둡고 채도가 높으며 주황빛이 도는 갈색을 골라 [컬러 드롭] 기능으로 선택된 실루엣 안을 채웁니다. 그다음 [지우기] 도구를 선택하고 실루엣 테두리를 선화에 맞춰 다듬어 주세요. 아니면 필요한 영역을 선택하고 상태에 따라 지우거나 색을 채워 깨끗하고 또렷한 경계선을 만들어 줍니다.

캐릭터 주위의 공간을 선택한 다음 선택 영역을 반전시켜 캐릭터를 선택합니다.

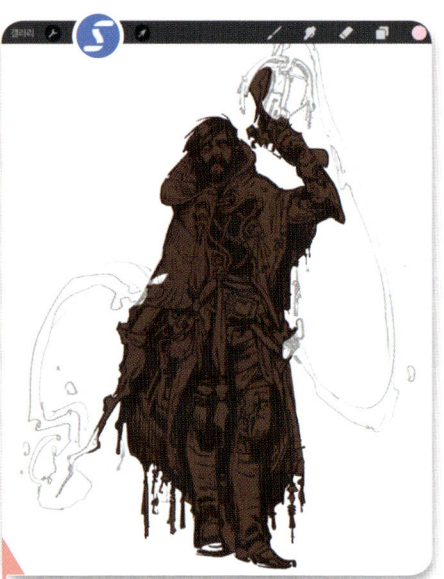

그림자 색을 캐릭터 위로 끌어다 놓습니다.

[선택] 도구와 [지우기] 도구를 사용해 실루엣을 깔끔하게 정리합니다.

08

현재 레이어 아래에 새로운 레이어를 만들고 색을 칠하면서 캐릭터 옆에 색상 팔레트를 만들어요. 색 조합을 만드는 방법은 아주 다양합니다. 한 가지 방법은 원색과 이차색, 삼차색을 선택하는 거예요. 색을 선택할 때는 획을 그어서 채색할 때 브러시가 어떤 느낌일지 확인합니다. [미술 → 쿠올] 브러시가 채색 용도로도 좋아요. 획의 경계가 꽤 거칠지만 역동적이며 멋진 결과를 얻을 수 있거든요. 애플 펜슬을 기울이거나 브러시 크기를 키운 다음 넓고 부드러운 획을 천천히 그으면 텍스처와 색 변화를 많이 줄 수 있습니다. 획을 그으면서 캔버스에 칠해둔 색과 지금 사용한 색이 수채화처럼 부드럽게 섞이도록 할 수도 있어요. [문지르기] 도구도 시간을 들여서 시험해 봅니다. [문지르기 → 페인팅 → 니코 롤] 브러시를 선택해 주세요. 이 브러시는 바깥쪽 경계가 날카롭고 텍스처가 있습니다. 선택한 [그리기] 브러시와 [문지르기] 브러시를 골라둔 색으로 획을 그려 보면서 날카로운 테두리와 부드러운 테두리를 어떻게 만들어낼 수 있는지 알아보세요.

다른 레이어들 아래에 별도의 레이어를 만들고 캐릭터를 채색하면서 색을 추가해 컬러 팔레트를 만들어 나갑니다.

09

[선화] 레이어를 선택하고 [클리핑 마스크]를 적용합니다. 그러면 아래 레이어를 기준으로 [클리핑 마스크]를 설정한 레이어에서 보이는 영역이 결정돼요. 다시 말해 위에 얼마나 많은 레이어를 추가하든 아래 레이어에 작업한 형태 바깥으로 빠져나가거나 깔끔한 테두리를 망가뜨릴 걱정 없이 채색할 수 있다는 뜻입니다. [클리핑 마스크]는 원하는 만큼 많이 설정할 수 있지만, 이 레이어들은 모두 아래 레이어를 기준으로 따르게 됩니다.

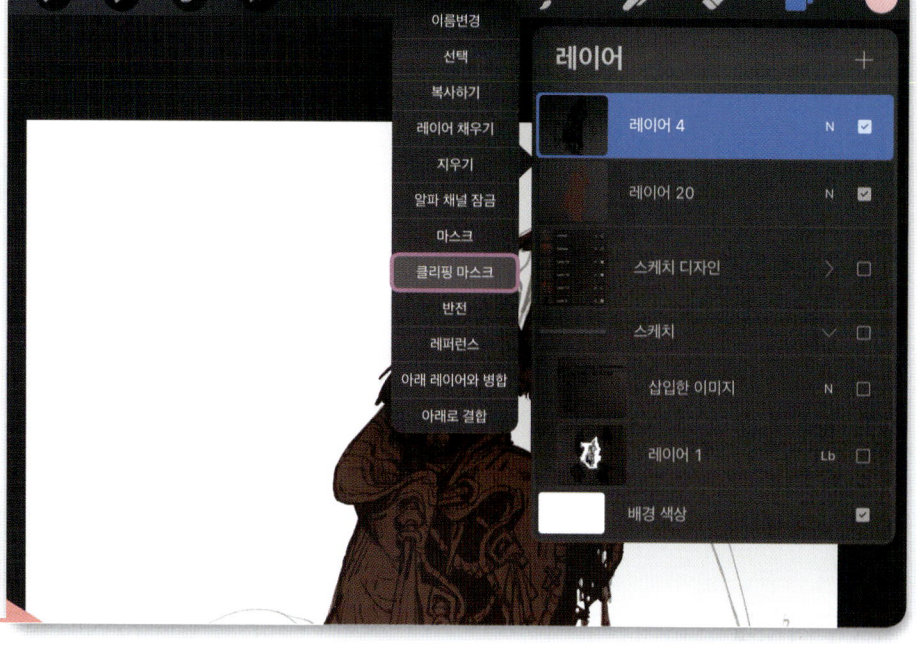

[선화] 레이어에 [클리핑 마스크] 옵션을 설정하면 캐릭터의 윤곽을 망치지 않고도 자유롭게 채색할 수 있습니다.

10

선화와 실루엣 레이어 사이에 새로운 레이어를 추가합니다. [선화] 레이어의 불투명도를 [실루엣] 레이어 위에 겹쳐서 겨우 보이는 정도로만 조정해 주세요. 선화는 채색의 가이드로 활용합니다. 의상의 여러 요소를 칠할 때는 컬러 팔레트에서 색을 선택하고 컬러링북에서 색칠할 때처럼 가볍게 획을 긋습니다. 선 바깥으로 빠져나갈 걱정은 안 해도 된답니다. 아래 레이어에 [클리핑 마스크]로 묶여 있으니까요. [미술 🎨 → 쿠올] 브러시를 꽤 큰 사이즈로 설정하여 길고 가벼운 획을 느리게 그으며 색을 쌓아 갑니다. 그림자가 있는 곳에는 밑색으로 칠한 갈색을 일부 남겨두고 다른 색은 약간만 추가합니다. 반대로 빛이 와닿는 부분에는 색을 더 많이 칠해요. 언제든 밑색을 칠한 레이어를 수정하면 [클리핑 마스크]로 묶인 위쪽 레이어에서 보이는 영역도 달라진다는 점을 기억하세요. 또, 흰색 배경에서 작업하면 색상이 어두워 보입니다. 그러니 이 단계에서 [배경 색상] 레이어를 중간 톤의 회색으로 바꿔 주세요.

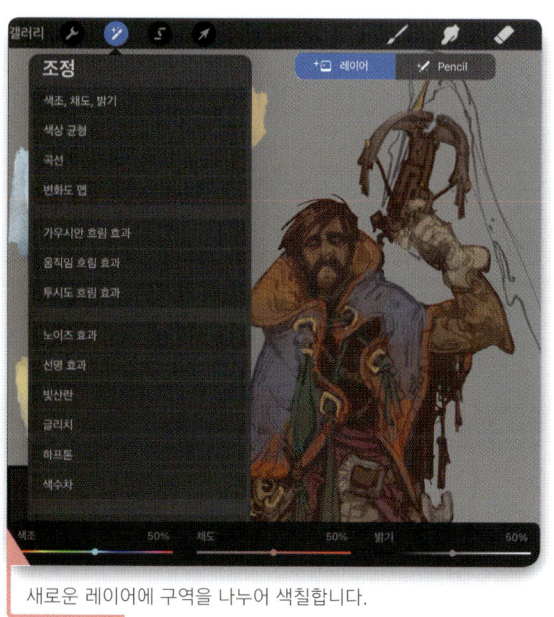

새로운 레이어에 구역을 나누어 색칠합니다.

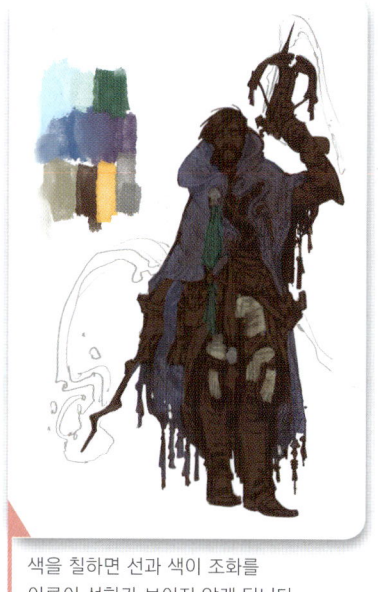

색을 칠하면 선과 색이 조화를 이루어 선화가 보이지 않게 됩니다.

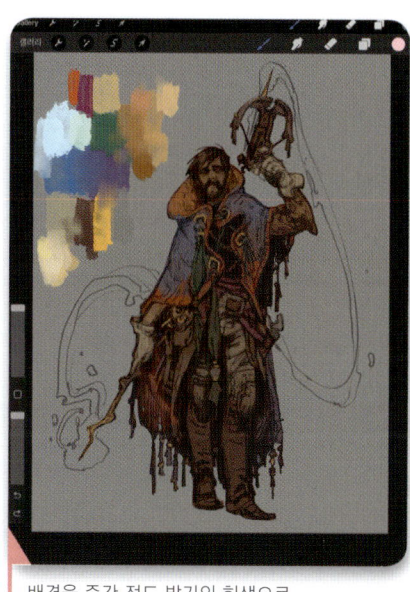

배경을 중간 정도 밝기의 회색으로 바꾸면 작업에 도움이 됩니다.

> **아티스트의 팁**
>
> 지금까지 스케치를 완성하고 각 구역에 간단하게 색을 넣어 채색할 수 있는 바탕을 준비했습니다. 선화에는 보는 이의 시선이 집중되길 바라는 부분에만 디테일을 추가해 주세요. 그러면 시간을 절약할 수 있고 궁극적으로는 더 이해하기 쉬운 이미지가 될 거예요. 기억하세요. 실수란 존재하지 않습니다. 오직 실험이 있을 뿐이죠!

11

[레이어] 패널에서 현재 레이어를 탭하고 메뉴에서 [아래 레이어와 병합]을 선택해 바탕색을 칠한 레이어와 아래의 밑색을 칠한 [실루엣] 레이어를 병합합니다. 그다음 병합한 레이어를 복제하고 [선화] 레이어 아래의 레이어에 [클리핑 마스크]를 적용해 줍니다. 이어서 두 컬러 레이어 중 위쪽 레이어를 선택하고 [조정 → 색조, 채도, 밝기]를 선택합니다. 슬라이더를 조정해 캐릭터의 모든 부분이 빛을 듬뿍 받고 있는 것처럼 만들어 주세요. 밝기를 최대로 높이고 채도를 적당히 올린 뒤 여러 색깔이 찬란해 보이도록 색조를 약간만 조정하면 됩니다. 전에 비해 화려하고 강렬해 보이겠지만 최종 결과물은 이렇지 않을 테니 안심하세요.

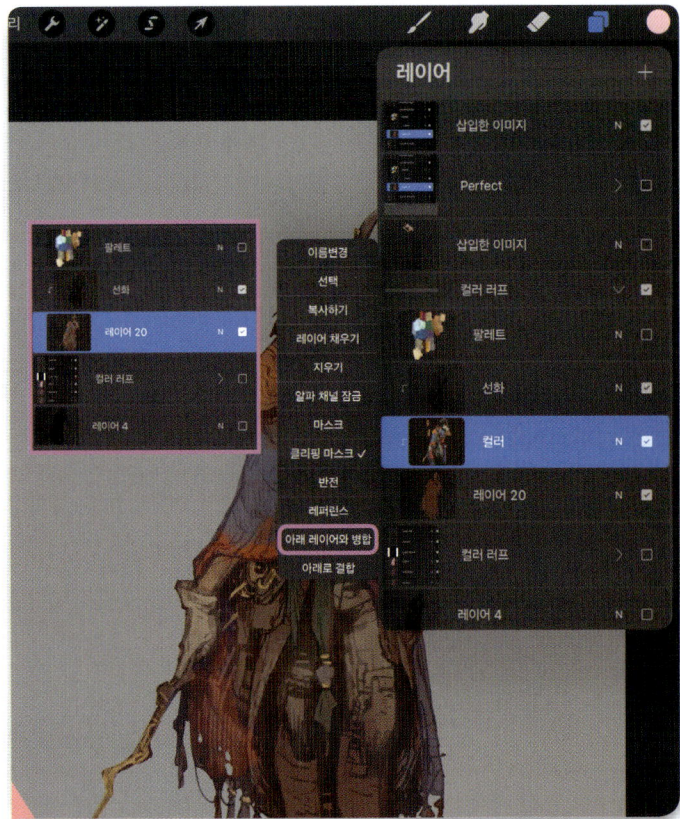

[바탕색] 레이어와 [실루엣] 레이어를 병합해 주세요.

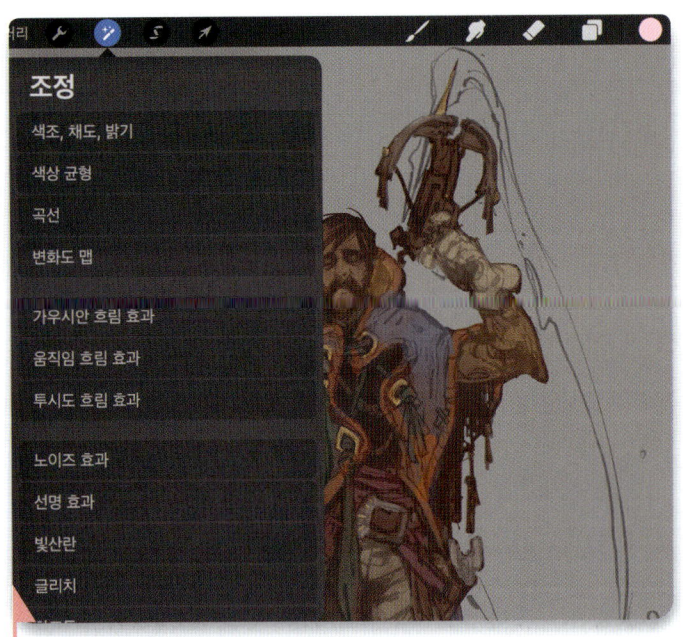

[색조, 채도, 밝기] 메뉴를 조정해 [바탕색] 레이어를 빛이 가득한 느낌으로 바꿔 주세요.

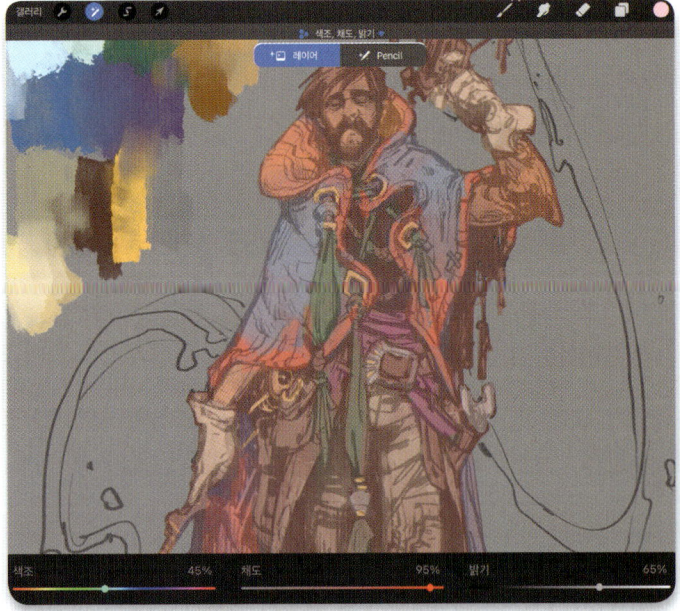

12

[레이어] 패널에서 밝기와 채도를 높인 컬러 레이어를 탭하고 [마스크]를 선택합니다. [마스크] 레이어에 흰색을 칠하면 컬러 레이어에 작업한 내역이 보이고, 반대로 검은색을 칠하면 가려질 거예요. 먼저 생성된 [마스크] 레이어를 선택한 뒤 [반전] 옵션을 적용해 아래 레이어가 보이지 않게 해줍니다. 캐릭터에 그림자를 드리우는 셈입니다. 다음으로 [미술 🎨 → 쿠올] 브러시를 사용해 캐릭터에 빛을 칠해 주세요. 광원의 위치를 고려해 캐릭터의 어느 부분에 빛이 와닿을지 생각한 다음 [마스크] 레이어에 흰색을 칠해서 그 부분을 밝혀 주는 거예요. 지워야 할 곳이 생기면 검은색을 칠해 주세요. 빛을 더하고 난 뒤에는 [문지르기 ✏️] 도구로 [마스크] 레이어의 경계를 번지게 해서 빛과 어둠의 변화가 부드럽게 이루어지도록 합니다. 그러면 순식간에 캐릭터에 훨씬 많은 입체감이 생길 거예요.

[마스크] 레이어를 [반전]해서 [빛] 레이어가 보이지 않게 합니다.

빛이 캐릭터에 어떻게 비칠지 생각한 다음 그 부분에 빛을 칠해 주세요.

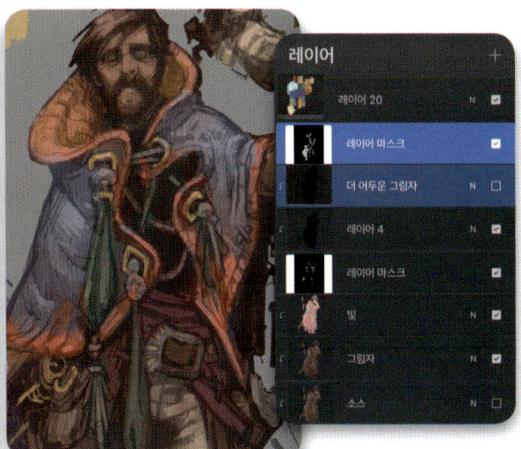

13

[빛] 레이어 위에 새로운 레이어를 만들어 주세요. 새 레이어는 [클리핑 마스크]로 연결된 레이어 사이에 만들어지므로 자연스럽게 [클리핑 마스크]가 적용됩니다. 새로운 레이어의 불투명도를 약 50% 정도로 낮춘 다음 혼합 모드를 [곱하기 ✕]로 바꿉니다. 이 레이어는 어두운 곳을 더 어둡게 처리하고 그림자를 추가하는 용도로 사용할 거예요. 먼저 캐릭터의 옷이나 소품으로 인해 어디에 그림자가 질지 잘 관찰한 뒤 [미술 🎨 → 쿠올] 브러시로 천천히 가볍게 칠합니다. 이 브러시를 사용하면 그림자의 경계는 날카롭고 불투명하게 표현되는 반면 중앙의 텍스처가 있는 부분은 더 투명하게 처리돼서 은은한 반사광이 퍼지는 듯한 느낌을 낼 수 있습니다. 옷과 소품 아래쪽으로 그림자가 진 좁은 영역을 신중하게 칠하고 빛에서 멀어지는 곳의 경계를 문질러서 부드럽게 표현합니다. 캐릭터의 가장 어두운 곳에 앰비언트 어클루전(204쪽 설명 참고)을 추가하고 형태 전반에 걸쳐 모두 그림자를 추가합니다.

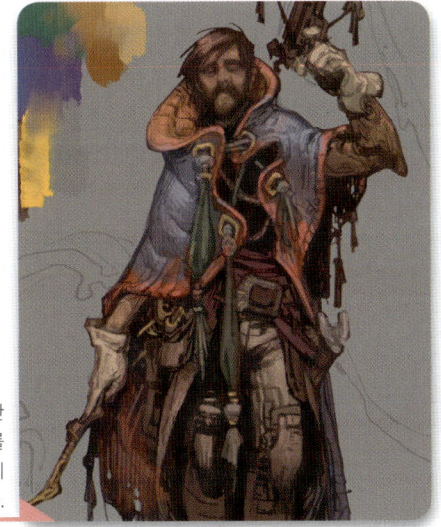

[곱하기] 모드로 설정한 새로운 레이어에 그림자를 칠하되 지나치지 않도록 합니다.

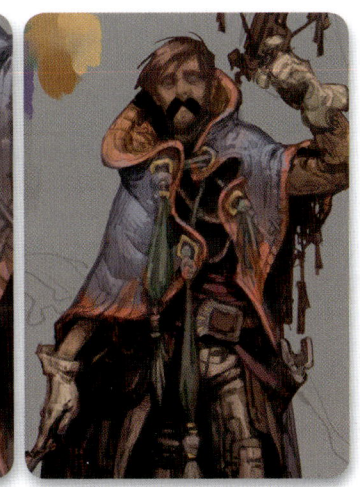

어두운 영역을 강조하고 필요한 곳에 세부 묘사를 추가해 주세요.

14

이제 시선이 집중되는 곳을 다듬어 줄 새로운 레이어를 만듭니다. 이제 얼굴의 이목구비를 정하고, 그림자를 조금 추가하며, 머리카락을 칠할 차례예요. 팔과 손, 가슴에도 계획적으로 디테일을 추가합니다. 여전히 각기 다른 요소를 묘사하는 데 선을 사용할 수 있습니다. 따라서 선의 일부는 남아 있겠지만 일부는 색을 칠하면서 사라질 거예요. 다음으로 레이어들을 병합하고 새로운 [베이스] 레이어와 [클리핑 마스크]로 연결된 레이어를 만듭니다. 이를 위해서는 먼저 레이어 그룹을 복제한 다음 실루엣과 선화, 컬러, 빛, 그림자가 모두 하나의 레이어가 되도록 병합합니다. 기존의 레이어 그룹은 숨김 처리하고, 병합한 레이어를 복제한 뒤 위의 레이어에 [클리핑 마스크]를 적용해 아래 레이어가 [베이스] 레이어가 되게 합니다.

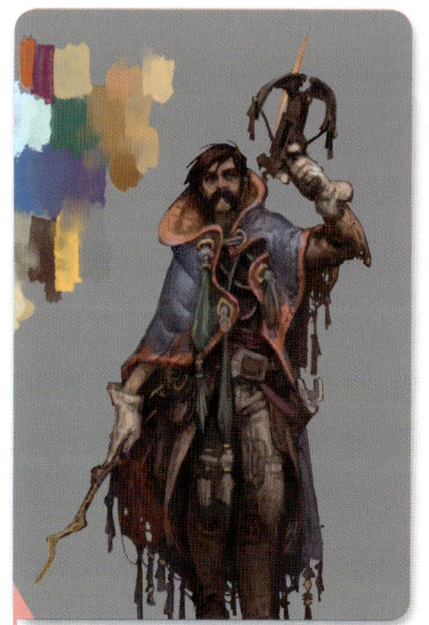

시선이 집중되는 부분에 공들여 디테일을 추가합니다.

확대해서 얼굴의 이목구비와 표정을 다듬어 주세요.

15

[문지르기 → 페인팅 → 니코 룰] 브러시를 선택해 색을 조금씩 문지르며 형태를 다듬고 기존에 칠한 색을 바탕으로 입체감이 들도록 렌더링합니다. 이제 작품이 드로잉보다는 회화에 가까워 보이기 시작할 거예요. 색을 밀거나 당겨서 스케치 위에 형태를 표현하고 채색으로 디자인을 완성해 나갑니다. 짧은 획을 빠르게 그으며 신중하게 작업해 주세요. 날카로운 경계선과 부드러운 색 변화에도 주의를 기울입니다. [니코 룰] 브러시를 옆쪽으로 그으면 날카로운 경계선이 생성되지만 반대 방향으로 문지르면 부드럽게 처리할 수 있어요. [미술 → 쿠올] 브러시로 필요한 만큼 더 색을 추가합니다. 디테일, 하이라이트, 그림자, 악센트 컬러 등을 칠하고 [문지르기] 도구로 서로 잘 어우러지게 블렌딩합니다.

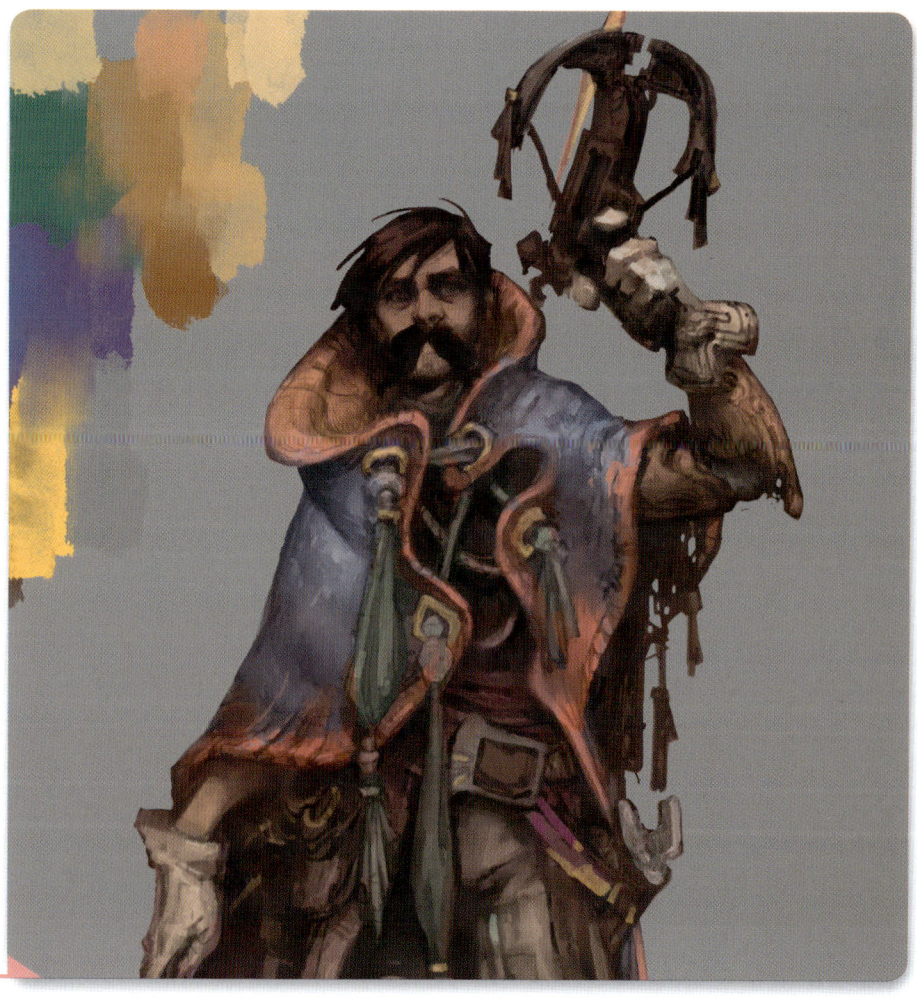

선을 문지르고 형태를 다듬으며 필요한 곳에 색을 추가해 줍니다.

16

동일한 [채색-문지르기] 기법을 사용해 얼굴과 손, 소품, 그리고 보는 사람의 시선이 집중될 나머지 영역도 다듬어 주세요. 사람의 얼굴을 정확하게 표현할 수 있도록 참고 사진을 활용합니다. 다음으로는 [소프트 라이트 🌑] 혼합 모드로 설정한 새로운 레이어를 만들고 얼굴에 컬러 밴딩(color banding)을 추가해 캐릭터가 조금 더 생생해 보이게 해요. 예를 들어 볼과 코를 가로지르는 곳에는 붉은색과 분홍색을 칠하고 이마에는 노란색을, 안구에는 하이라이트를 추가하며 눈 주위에 보라색을 조금 과장되게 칠하면 약간 피곤해 보입니다. 이 마법사가 강력한 마법 능력이라는 짐으로 인해 부담감을 느끼고 있으며 몹시 지친 상태임을 표현할 수 있습니다. [그리기 🖊]와 [문지르기 🖌]로 도구를 바꿔가며 작업하는 데 익숙해지려고 노력해 보세요. 실수는 지우지 말고 덧칠하거나 문질러 주세요. 두 도구를 함께 사용함으로써 아주 강력한 디지털 페인팅 도구를 활용하는 방법을 배울 수 있을 거예요.

사진을 참고해 각기 다른 색조를 파악하며 얼굴에 색을 추가합니다.

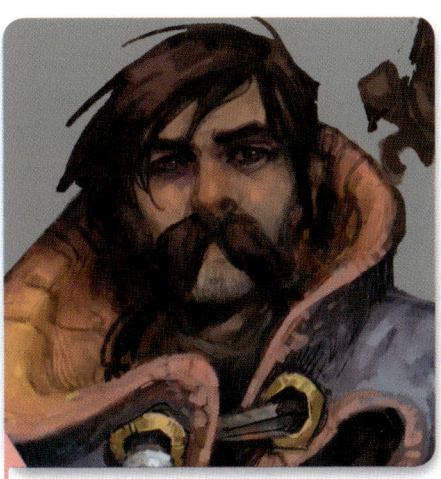
캐릭터의 눈 주변에 보라색을 추가해 지친 상태를 표현해 주세요.

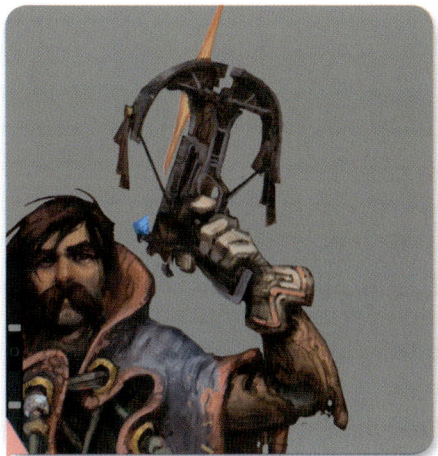
[채색-문지르기] 기법을 이용해 시선이 집중되는 곳을 다듬어 줍니다.

17

그림자가 지는 곳은 약간 모호하게 남겨두고 빛이 닿는 부분은 디테일과 형태를 계속해서 다듬어 줍니다. 거친 획을 일부 눈에 보이게 남겨두면 작품에 생동감과 텍스처가 더해질 거예요. 형태, 질감, 그림자 등 만들고자 하는 목표에 알맞은 획을 계획적으로 긋습니다. 아무 생각 없이 낙서하듯이 작업하지 마세요! 다음으로 새로운 레이어를 만들고 혼합 모드를 [오버레이 🌑]로 설정합니다. [미술 🖌 → 쿠올] 브러시를 사용해 폭이 넓어지도록 크기를 조정하고 전체적인 인물의 형태에 집중하며 흰색과 검은색을 가볍게 칠해서 입체감을 살립니다. 캐릭터의 하반신을 조금 어둡게, 상반신을 조금 밝게 처리해 시선이 얼굴에 모이도록 해주세요. 눈길을 더 끌어야 하거나 입체감이 더 필요한 곳에 빛을 추가하되 은은하게 작업합니다. 필요하면 레이어의 불투명도를 낮춰 주세요.

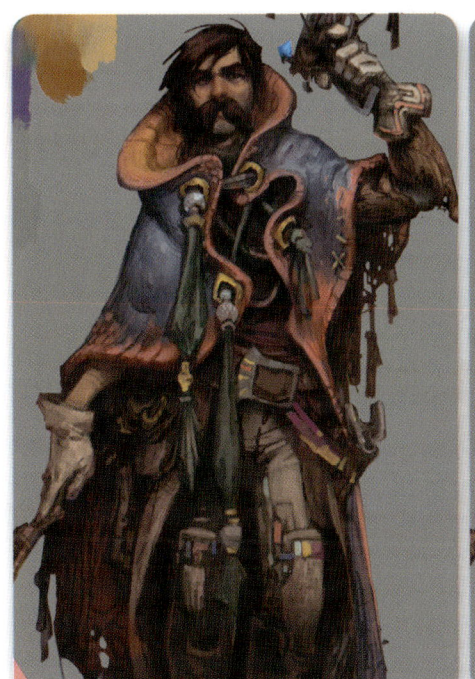
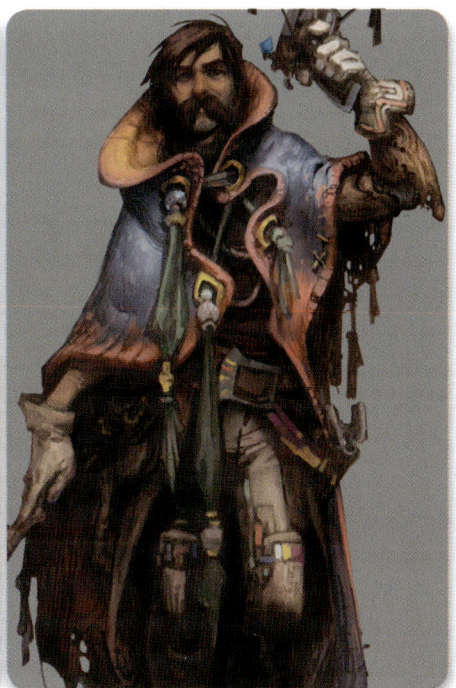
[오버레이]로 설정하고 불투명도를 10~15%로 낮춘 새로운 레이어에 큰 브러시로 검은색이나 흰색을 칠해 캐릭터 전체의 입체감을 살려 줍니다.

18

[쿠올] 브러시의 크기를 줄이고 금속 아이템과 소품의 가장자리, 눈, 코, 머리카락, 그 밖의 반짝임이 필요한 표면에 더 날카롭게 하이라이트를 넣어 줍니다. 그리고 짙은 갈색으로 그림자를 강조해 디테일의 수준을 끌어올리고 캐릭터의 사실감을 높여 주세요. 이 그림자는 지나치게 어둡게 넣지 않습니다. 불투명도를 낮춰서 디테일이 비쳐 보이게 해보세요.

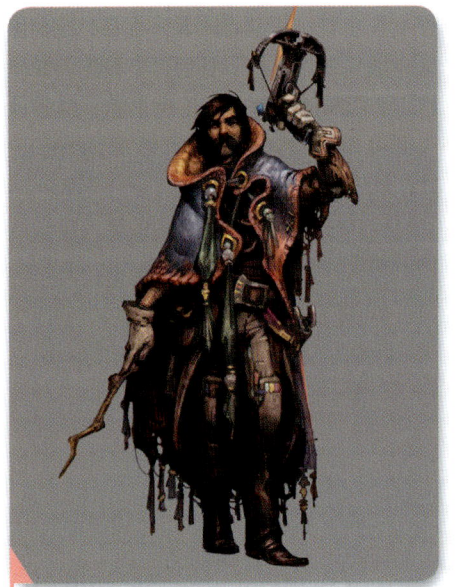

[오버레이]로 설정한 새로운 레이어에 가는 브러시로 섬세한 디테일을 추가합니다.

[오버레이] 레이어만 단독으로 보면 이런 모습이에요.

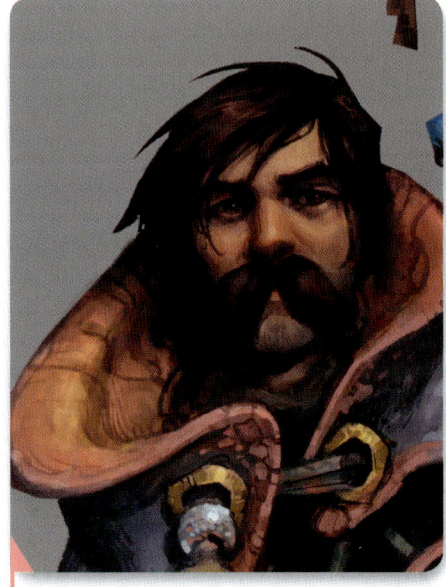

얼굴과 시선이 집중되는 곳에 예술적인 특색을 더하고 렌더링 시간을 절약할 수 있게 스타일라이즈드 선을 추가합니다.

19

모든 레이어를 다시 한번 복제하고 병합합니다. 이제 캐릭터가 어느 정도 완성에 가까워 보이겠지만 다시 한번 [채색-문지르기] 단계를 거쳐 추가로 다듬고 마지막으로 디테일을 수정합니다. 얼굴, 손, 가슴, 지팡이, 그 외 시선이 집중되기를 원하는 곳에 주의를 기울여 주세요. 다른 곳은 다듬어지지 않은 채로 내버려 둬도 괜찮습니다. 이렇게 하면 그림을 파악하기 쉬워지고 이미지의 스타일이 향상될 거예요. 새로 병합한 레이어에 직접 채색해도 괜찮지만, 다시 시도하고 싶을 때를 대비해 백업 레이어는 꼭 보존해 둡니다.

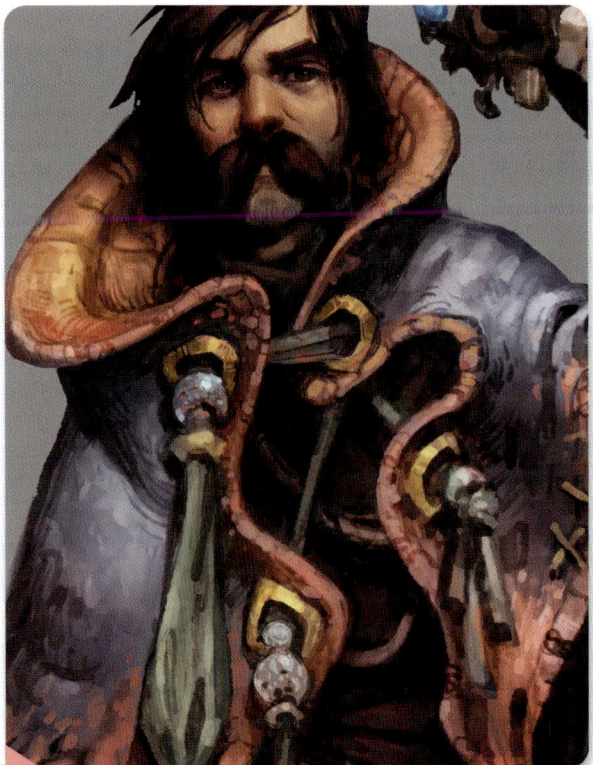

[채색-문지르기] 기법으로 계속해서 작품을 다듬어 나갑니다.

20

이제 지팡이에서 나오는 마법의 화염을 그립니다. 병합한 최종 레이어 아래에 새 레이어를 만들고 [선택 S]으로 화염 모양을 잡아 줍니다. 이어서 [컬러 드롭]으로 선택 영역을 밝고 채도가 높은 색으로 채워 주세요. 위에 새 레이어를 만들고 아래 [화염] 레이어에 [클리핑 마스크]로 묶습니다. 그다음 새로 만든 레이어에 또 다른 색으로 화염의 중심을 표현합니다. 중심 색은 분홍색보다 연하고 채도가 다른 색을 선택해야 해요. 또 한 번 [클리핑 마스크]로 묶인 새 레이어를 만들어서 화염의 중심에 더 연한 색을 더합니다. 이제 마법의 [화염] 레이어를 모두 병합하고 [채색 - 문지르기] 기법으로 색을 밀거나 소용돌이 모양으로 문지르며 에너지와 움직임이 느껴지게 합니다.

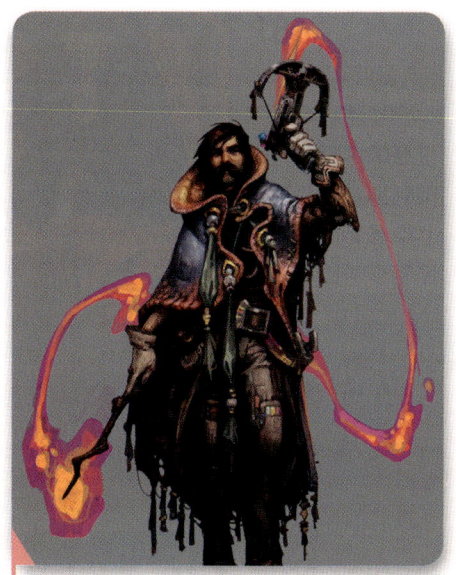

캐릭터 뒤에 위에서 아래로 큰 곡선을 그리는 마법의 화염을 그려 넣고 바탕색을 채운 뒤 중심에 색을 또 추가합니다.

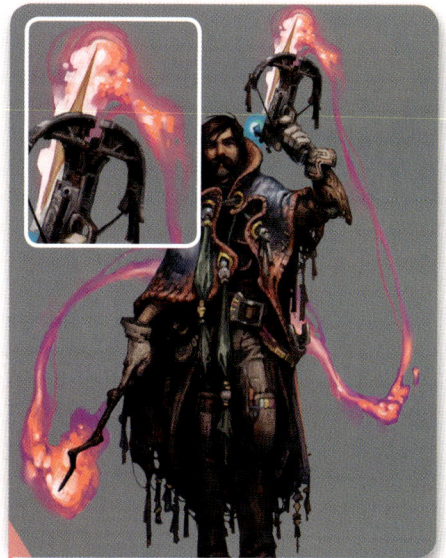

[문지르기] 도구로 색을 서로 섞어 움직임과 마법의 에너지가 느껴지는 효과를 내주세요.

21

이제 마법의 화염에 발광 효과를 냅니다. [화염] 레이어를 복제한 후, [조정 → 가우시안 흐림 효과]를 선택합니다. 이때 효과가 적용되는 모드는 [레이어]로 선택하세요. 그다음 애플 펜슬을 오른쪽으로 드래그해 레이어가 빛나는 느낌으로 흐려지게 조정합니다. 레이어 혼합 모드는 [스크린]으로 바꾸세요. 필요하면 [발광] 레이어를 추가하고 불투명도, 색조, 밝기 등을 시험하며 원하는 효과를 냅니다. 다음으로는 캐릭터 위에 새 레이어를 만들고 화염에서 발생하는 빛을 추가합니다. [스포이트 툴]로 화염에서 색을 선택하고 빛이 캐릭터에 비치는 곳을 칠하세요. 이렇게 살짝 색을 추가하면 캐릭터의 3차원 입체감과 마법의 효과를 강조할 수 있어요. 단, 지나치지 않도록 주의하세요.

아티스트의 팁

프로크리에이트에는 사용 가능한 레이어의 수가 정해져 있습니다. 따라서 이미지를 복제한 뒤 개별 레이어는 삭제해야 할 수도 있어요. 이럴 때는 이전에 쓰던 레이어를 파일로 보관하고 타임랩스 비디오를 저장해 둡니다. 그리고 항상 레이어는 그룹으로 묶고 이전 단계로 되돌릴 때를 대비해 병합하기 전에 저장합니다. 레이어를 오른쪽으로 밀고 [그룹]을 탭하면 선택된 레이어들이 그룹으로 묶입니다. 아니면 레이어를 다른 레이어 위로 드래그해 묶을 수도 있어요. 레이어 그룹을 왼쪽으로 스와이프한 뒤 [복제]를 탭합니다. 기존의 레이어 그룹은 체크를 해제해 숨기고 백업으로 보관해 두세요.

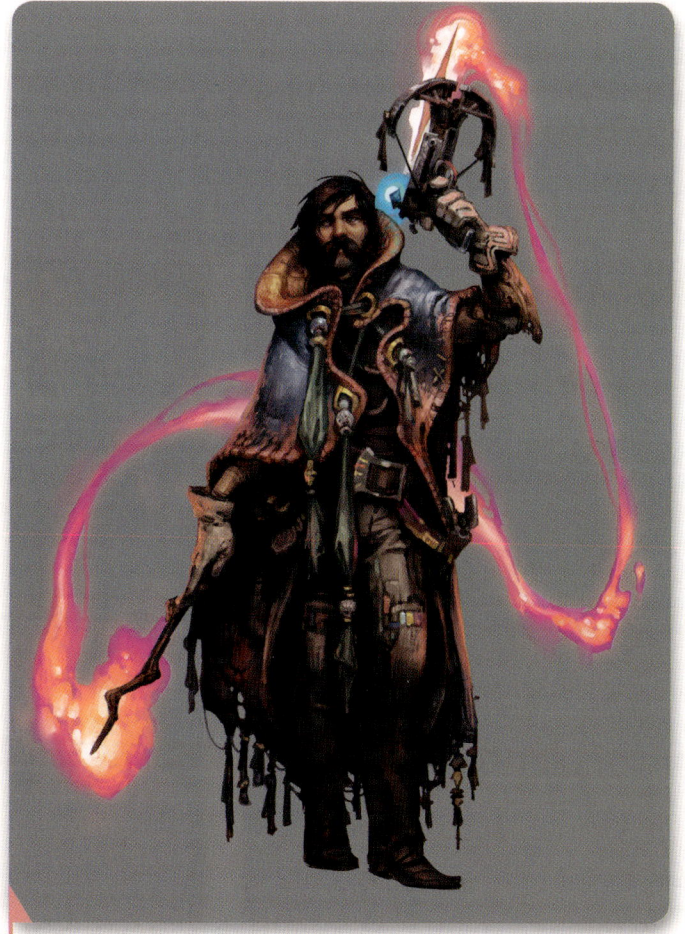

[가우시안 흐림 효과]를 사용해 발광 효과를 주고 캐릭터에 반사광을 칠해 주세요.

22

배경은 캐릭터에 생명력을 불어넣고, 보는 사람들에게 세계관과 캐릭터의 이야기를 이해할 통찰력을 줄 수 있습니다. 현재 레이어들 아래에 새로운 레이어를 만들고 불투명도를 50%로 낮춥니다. [미술 🎨 → 쿠올] 브러시를 큼직한 사이즈로 설정하고 자유롭게 [배경] 스케치 아래에 색을 칠합니다. 캐릭터의 실루엣이 눈에 띄도록, 빛과 대비에 주의하며 작업해요. 배경이 방해되어 캐릭터를 파악하기 힘들어지는 일이 없어야 합니다. 어떻게 해야 할지 확신이 들지 않는다면 배경은 옅은 색으로 칠하고 캐릭터에서 시선이 분산될 정도로 과하게 디테일을 추가하지 않습니다.

전체적인 구도를 염두에 두고 대충 배경을 스케치합니다.

참고 자료에서 영감을 받아 대략적으로 색칠해 주세요.

23

캐릭터 밑에 그림자를 추가하면 캐릭터가 배경 위에 붙어 있는 것이 아니라 배경의 일부가 된 느낌이 듭니다. 배경 스케치 위에 새로운 레이어를 만들고 전과 같은 [채색-문지르기] 기법으로 캐릭터의 이야기를 더 강력하게 뒷받침해 줄 회화적인 배경을 만들어 나가요. 광원의 위치를 고려하여 배경의 빛 환경과 캐릭터의 빛 환경을 일치시킵니다. 배경을 나누어서 생각하려고 노력하세요. 전경이 원경보다 더 시선이 갈 거예요. 따라서 서로 대비되어 파악하기 쉽도록 점점 어둡게 칠합니다. 한편 원경의 물체는 더 힘을 빼고 단순한 형태로 그려요. [문지르기 🖌]로 자유롭게, 짧은 세로 방향 획을 빠르게 다수 그어서 그림자, 나무, 나뭇잎에 해칭을 넣어요. 하늘에는 옅은 색으로 구름이 있을 곳을 밝게 칠하고 [문지르기 🖌]로 원을 그리듯이 블렌딩해 구름 모양을 표현합니다. 지나치게 세부 묘사에 공을 들이지 않아도 됩니다. 최종 배경은 약간 엉성하고 회화적인 느낌이 날 수 있어요. 캐릭터에 시선이 집중되어야 하기 때문입니다. 캐릭터를 파악하기 쉽게 하는 것, 캐릭터를 이야기 속에 집어넣는 것이 목표입니다.

[배경 스케치] 레이어 위에 새로운 레이어를 만들고 배경에 색과 빛, 그림자를 작업합니다.

24

[채색-문지르기] 기법으로 작품을 다듬고 캐릭터와 배경의 빛 환경을 동일하게 맞춰 줍니다. 캐릭터의 얼굴과 디테일이 보는 이의 시선을 사로잡고 올바른 분위기를 자아내는지도 확인해 주세요. 마지막으로 더 먼 느낌을 내야 하는 곳에 흐림 효과를 줘서 다듬어 줍니다. 이 단계에서 새로운 디자인 요소를 추가하거나 미처 생각하지 못했던 조정 효과를 줄 수도 있습니다. 작품이 만족스럽게 완성되면 최종 캐릭터 디자인을 저장합니다.

마치며

이번 튜토리얼에서는 위험하고 신비로운 판타지 세계를 여행하는 공포의 무법자 마법사를 레이어를 이용해 탄생시켰습니다. 작업하는 동안 디자인적인 선택이 필요할 때, 캐릭터의 이야기가 어떤 식으로 사용되는지 알게 되었을 거예요. 새로운 레이어를 만들어 인물의 형태에 빛과 그림자를 추가하면서 캐릭터에 입체감을 더하는 법, 캐릭터를 구성하는 다양한 요소에 선과 채색을 겹쳐 작업하고 문질러 회화적으로 표현하는 법도 배웠을 것입니다. 그림 속 마법사는 독 안개가 가득한 산속을 떠돌며 적이 가까이 오지 못하게 순수한 에너지가 발사되는 석궁을 꺼내 들고 있습니다.

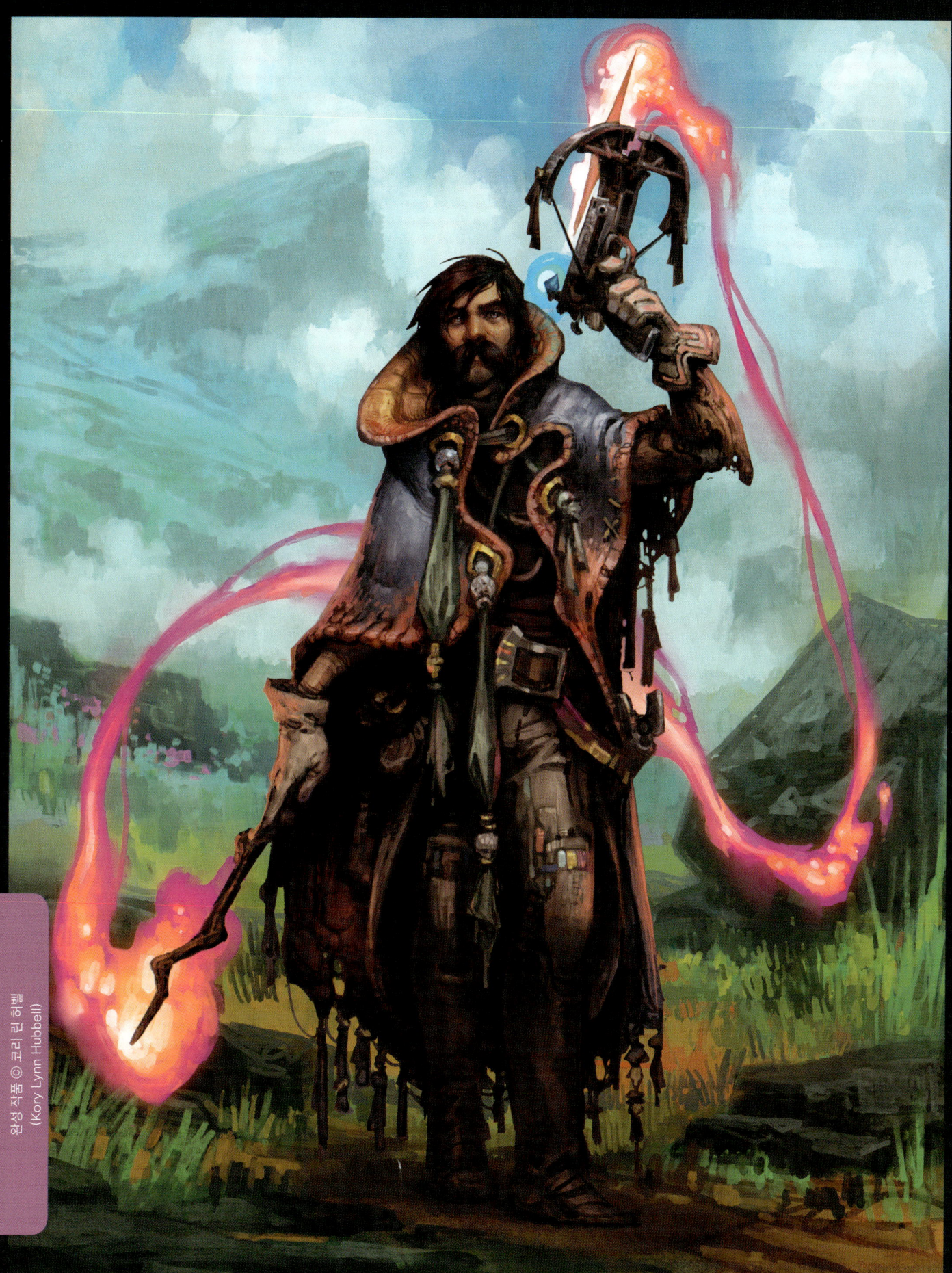

완성 작품 © 코리 린 허벨 (Kory Lynn Hubbell)

용어 해설

가져오기
프로크리에이트에 파일을 불러오는 것. 이미지, 브러시는 물론이고 포토샵의 PSD 형식 등 다른 소프트웨어의 파일도 가져올 수 있다.

갤러리
모든 파일을 보여주는 프로크리에이트 홈 화면. 새로운 캔버스를 만들 수 있고 기존 파일을 미리보기로 확인하거나 삭제, 관리할 수 있다.

그러데이션
색깔을 칠할 때 한쪽을 짙게 하고 다른 쪽으로 갈수록 차츰 엷어지도록 하는 기법이다.

기울기 감도
화면에 닿은 스타일러스 펜의 기울기를 해석해 디지털로 구현하는 소프트웨어의 성능을 말한다.

내보내기
프로크리에이트에서 완성한 작품 파일을 저장하는 것. 기기에 저장하도록 내보내거나 다른 앱으로 내보낼 수도 있다.

레이어
디지털 드로잉 & 페인팅 소프트웨어에서 투명한 종이를 쌓는 것과 같은 개념으로, 이미지 또는 텍스트를 분리하거나 겹쳐서 작업할 수 있다. 레이어는 생성, 재정렬, 삭제할 수 있으며 레이어별로 따로 채색하거나 조작할 수 있다. 디지털 페인팅에서 가장 중요한 기능으로 손꼽힌다.

명도
색의 밝고 어두운 정도를 말한다.

[배경 색상] 레이어
프로크리에이트에서 새로운 파일을 만들 때마다 자동으로 생성되는 레이어로 삭제할 수 없다.

불투명도
대상이 얼마나 불투명한지 또는 투명한지를 나타내는 정도. 디지털 드로잉 & 페인팅에서는 레이어나 브러시로 그은 획의 투명도를 말한다.

브러시 라이브러리
프로크리에이트에 포함된 브러시를 모아 둔 곳. 사용자가 브러시를 직접 만들거나 다른 작가가 만든 브러시를 내려받아 사용할 수 있다.

브러시 세트
그림을 그릴 때 사용하는 브러시를 모아 놓은 그룹 또는 카테고리를 말한다.

선화
채색하지 않고 선으로만 그린 이미지로 라인 아트(Line art)라고도 한다. 선화 자체가 완성 작품이 될 수도 있지만 채색의 바탕으로 사용되기도 한다.

설정
동작의 하위 메뉴. 프로크리에이트의 기본 기능을 다양하게 설정할 수 있다.

섬네일
작게 그린 작품의 초안 또는 소프트웨어 내의 미리보기 이미지를 말한다.

소스 라이브러리
프로크리에이트에서 브러시를 만들거나 수정할 때 사용할 수 있는 방대한 양의 프리셋 이미지 모음이다.

스타일러스 펜
아이패드와 같이 터치에 반응하는 기기를 다룰 때 사용하는 펜 모양의 도구를 말한다.

스택
프로크리에이트의 갤러리에서 파일을 그룹으로 모아 관리하는 형식을 말한다.

압력 감도
획을 그을 때 화면에 닿은 애플 펜슬의 압력을 해석해서 디지털로 다시 구현하는 소프트웨어 또는 하드웨어의 성능을 말한다.

애플 펜슬
애플에서 아이패드 전용으로 개발한 스타일러스 펜. 기울기 인식, 압력 감지, 사이드 버튼 등의 특징을 포함하고 있어서 프로크리에이트 사용자에게 추천하는 도구이다.

앰비언트 어클루전
흐린 날 빛에 의해 생기는 그림자처럼 주변 환경의 간접 광원으로부터 영향을 받아 생기는 그림자. 주로 환경 광원이 닿을 수 없는 주름 등에 그림자가 생긴다.

이미지 형식
기기가 해석할 수 있는 이미지 데이터 형식. JPEG, PNG, GIF 등이 있다. 투명도가 필요하지 않을 때는 JPEG를, 투명도가 필요할 때는 PNG를 사용한다. 움직이는 이미지의 경우에는 GIF를, 레이어 구성 파일이 필요한 경우에는 PSD와 PROCREATE 형식을 쓴다.

작업 흐름
프로젝트를 시작부터 끝까지 발전시켜 나가는 과정을 말한다. 작가마다 접근 방식이 다르며 숙련된 프로 작가는 시간이 지나면서 점차 자기만의 작업 흐름을 개발해서 사용한다.

제스처
터치스크린 위의 손가락 움직임을 아이패드가 인식하여 명령을 실행하는 것으로, 프로크리에이트에서 다양하게 활용된다.

캔버스
아날로그 작업은 물론이고 디지털 아트에서도 그림을 그리는 표면을 뜻한다.

타임랩스 비디오
프로크리에이트에서만 제공하는 기능으로, 그림 그리는 과정을 비디오 영상으로 기록해서 빠르게 재생해 주는 기능이다.

탭
메뉴의 한 섹션. 메뉴마다 여러 개의 탭이 있고 각 탭을 선택하면 여러 가지 옵션 목록을 볼 수 있다.

투시(원근)
화면이나 지면과 같은 평면에서 3차원 심도를 나타내는 것을 뜻한다.

프리셋
설정을 따라 미리 입력된 구성을 말한다.

RGB
빨간색, 녹색, 파란색의 양으로 색을 조절하는 색상 모드다.

도구 설명

곡선
히스토그램을 이용해 색을 조정하는 도구. 주로 이미지의 밝기와 어둡기를 조절한다.

그리기 가이드
프로크리에이트 캔버스에 그림을 그릴 때 길잡이 역할을 하는 격자 생성 도구이다.

그리기 도우미
마지막으로 사용한 그리기 가이드에 [스냅] 기능으로 선을 맞춰 주는 도구. 레이어마다 이 기능을 켜고 끌 수 있다.

글리치
[조정] 메뉴 중 하나로 픽셀 위치를 인위적으로 옮겨서 예술적인 효과를 낼 수 있다.

노이즈 효과
아날로그 사진이나 영상에서 볼 수 있는 것과 유사한 노이즈를 레이어에 만들어 주는 도구. 텍스처를 만들고 싶을 때 유용하다.

레이어 혼합 모드
두 개 이상의 레이어에서 발생하는 상호 작용을 결정하는 설정. 어떤 모드를 선택하는지에 따라 이미지를 밝거나 어둡게 만드는 등 여러 효과를 낼 수 있다.

마스크
레이어의 콘텐츠를 지우지 않고 숨길 수 있는 도구이다.

문지르기
색을 칠하거나 지우는 대신 문질러서 번지거나 흐려지는 효과를 낸다.

변형
작품을 구성하는 요소의 위치, 비율, 배율을 수정할 수 있는 도구. 각 요소를 이동·왜곡하거나 뒤집기 효과를 줄 수 있다.

복제
[조정] 메뉴 중 하나로 지정된 부분이 브러시로 칠하는 곳에 나타나게 할 수 있다.

빛산란
[조정] 메뉴 중 하나로 섬광이나 대기에 퍼지는 빛 효과를 낼 수 있다.

색상 견본
인터페이스 오른쪽 상단에 있는 동그라미 아이콘으로 현재 선택된 색상을 보여 준다. 색상 메뉴의 팔레트를 구성하는 작은 정사각형들도 색상 견본이라고 부른다.

색상 균형
빨간색, 녹색, 파란색의 양으로 이미지의 색을 조절한다.

색상 메뉴
사용자 인터페이스 오른쪽 상단의 색상 견본 아이콘을 탭하면 나타나는 메뉴. 여러 가지 모드로 색을 선택하거나 조절할 수 있다.

색조, 채도, 밝기(HSB)
색조, 채도, 밝기를 이용해 색을 조절할 수 있는 색상 모드. 프로크리에이트의 [조정] 메뉴 중 하나로, 디지털 드로잉 & 페인팅 소프트웨어에서 이미지의 색을 바꿀 때 사용한다.

선택
거의 모든 디지털 드로잉 & 페인팅 소프트웨어에 들어 있는 기능으로, 특정 영역을 따로 분리해서 편집하거나 조작할 수 있다.

스포이트 툴
캔버스에 보이는 색을 선택해 추출할 수 있다.

실행 취소/다시 실행
[실행 취소]는 채색 과정을 한 단계씩 이전으로 되돌린다. [다시 실행]은 한 단계씩 본래 작업하던 단계로 돌아갈 수 있다.

알파 채널 잠금
레이어의 투명한 픽셀을 잠금 처리하는 기능. [알파 채널 잠금]을 활성화하면 무언가 그려진 픽셀 영역에만 채색할 수 있다.

압력 곡선
프로크리에이트의 설정 메뉴로, 소프트웨어가 스타일러스 펜의 압력 강도를 어떻게 해석할지 정할 수 있다.

자석
프로크리에이트의 [변형] 메뉴에서 활성화하면 대상을 수평, 수직, 대각선의 축을 따라 고정된 비율로 움직이도록 설정할 수 있다.

잘라내기
캔버스 크기를 자르고 조절할 수 있다.

잠금
개별 레이어를 편집하지 못하도록 보호하는 기능이다.

재채색
[조정] 메뉴 중 하나로 선택 영역의 색을 미리 지정한 색으로 바꿀 수 있다.

지우기
캔버스에서 픽셀을 삭제하는 기능이다.

커스텀 브러시(맞춤 브러시)
프로크리에이트 사용자가 새로 만들거나 기본으로 포함된 브러시를 변형해서 만든 브러시를 말한다.

컬러 드롭(색 채우기)
색상 견본 아이콘을 끌고 와서 닫힌 영역 안쪽을 단색으로 채우는 기능을 말한다.

클리핑 마스크
한 레이어를 부모 레이어로, 나머지를 자식 레이어로 설정하는 옵션이다. 자식 레이어에서는 부모 레이어에 존재하는 픽셀을 제외한 영역에는 채색할 수 없다.

팔레트
프로크리에이트 색상 메뉴에 나타나는 고정된 색상 견본의 모음이다.

그리기(페인트 브러시)
디지털 드로잉 & 페인팅의 핵심 도구. 프로크리에이트의 브러시 라이브러리에는 광범위한 브러시가 포함되어 있어 다양한 재료와 효과를 표현할 수 있다.

픽셀 유동화
캔버스의 픽셀을 조작하고 왜곡하며 형태를 바꿀 수 있는 도구이다.

하프톤
[조정] 메뉴 중 하나로 이미지에 망점 효과를 추가한다.

흐림 효과
레이어의 픽셀에 분산 효과를 주는 [조정] 옵션. 반대 효과로 선명 효과가 있다.

QuickMenu(퀵메뉴)
제스처를 사용해 불러올 수 있는 메뉴로 여섯 가지 옵션을 포함한다. 포함되는 옵션은 사용자가 맞춤 설정할 수 있다.

QuickShape(퀵셰이프)
자유롭게 그은 선이 자동으로 매끄럽게 바뀌어 완벽한 직선이나 기본 도형을 쉽게 그릴 수 있는 기능이다.

찾아보기

[한글]

ㄱ
가우시안 흐림 효과 56
가져오기 16
곡선 54, 159
곱하기 40, 122
그러데이션 91, 104
그레이스케일 42, 55, 138
그리기 도우미 72
그림자 122, 152
기울기 145, 147, 165

ㄴ
노이즈 효과 58, 125, 160

ㄷ
대비 119, 132, 174, 180
동작 68
뒤집기 50, 69, 132, 178
뒤틀기 50, 72, 120, 187
디스크 30

ㄹ
레이어 25, 34

ㅁ
마스크 39, 43, 79, 122
머리카락 102, 187
명도 30
목탄 108
문지르기 26, 29, 122, 172

ㅂ
반전 43, 46, 47
반투명 17, 119, 141
밝게 96, 124, 171
변형 48, 50, 116
변화도 맵 55, 173
병합 37, 43

복제 20, 24, 28, 35
분필 118, 122
불투명도 17, 29, 38
붙여넣기 24, 25, 46
브러시 26, 27
빛 107, 109, 124

ㅅ
사용자 지정(커스텀) 18, 32, 130
색상 30
색상 균형 53, 154, 182
색조, 채도, 밝기 52, 121, 150
서체 68
선택 16, 44
소재 106
스케치 27, 76
스크린 41, 123, 140, 151, 183
스포이트 툴 17, 25, 31
스프레이 97, 108, 154, 157, 169, 172
실루엣 39, 47, 131

ㅇ
아래 레이어와 병합 43, 116
아크릴 188
알파 채널 잠금 38, 43, 80
압력 74, 110, 130
에어브러시 80, 104, 107, 138, 141, 152, 173, 184
오버레이 78, 122
올가미 45, 125, 139, 145
왜곡 49, 66, 113, 117, 120
원근 64, 71, 120, 146, 178
음영 79, 108
입체감 79, 85, 91, 96, 100

ㅈ
자유 형태 48
잘라내기 69
제스처 22
조정 52
지우기 17, 26, 29
지우기(레이어) 43

ㅊ
채도 30, 52, 121, 150, 183

ㅋ
캔버스 17, 18, 21
컬러 드롭 33, 119, 148, 150
클리핑 마스크 39, 43, 120, 140, 151

ㅌ
텍스처 77, 80, 106
투명 109

ㅍ
팔레트 32, 129, 138, 149, 167
페더 46
픽셀 유동화 65, 66, 110

ㅎ
해상도 19, 35, 69
혼합 모드 40
확대 & 축소 21, 22
흐림 효과 56, 57, 58
히스토그램 54

[영어]

QuickMenu(퀵메뉴) 75
QuickShape(퀵셰이프) 45, 118, 132, 147, 156

아트워크 ⓒ 안토니오 스타파에르츠
(Antonio Stappaerts)

나는 내가 만든 이모티콘으로 카톡한다!

된다!
귀염뽀짝
이모티콘 만들기
정지혜 지음 | 328쪽 | 15,000원

유튜브·SNS·콘텐츠 시대의
친절한 저작권법 실무 교과서

된다!
유튜브·SNS·콘텐츠
저작권 문제 해결
오승종 지음 | 448쪽 | 18,000원

전 세계에서 활약하는 프로 작가들의 작품을 그대로 따라 그린다!

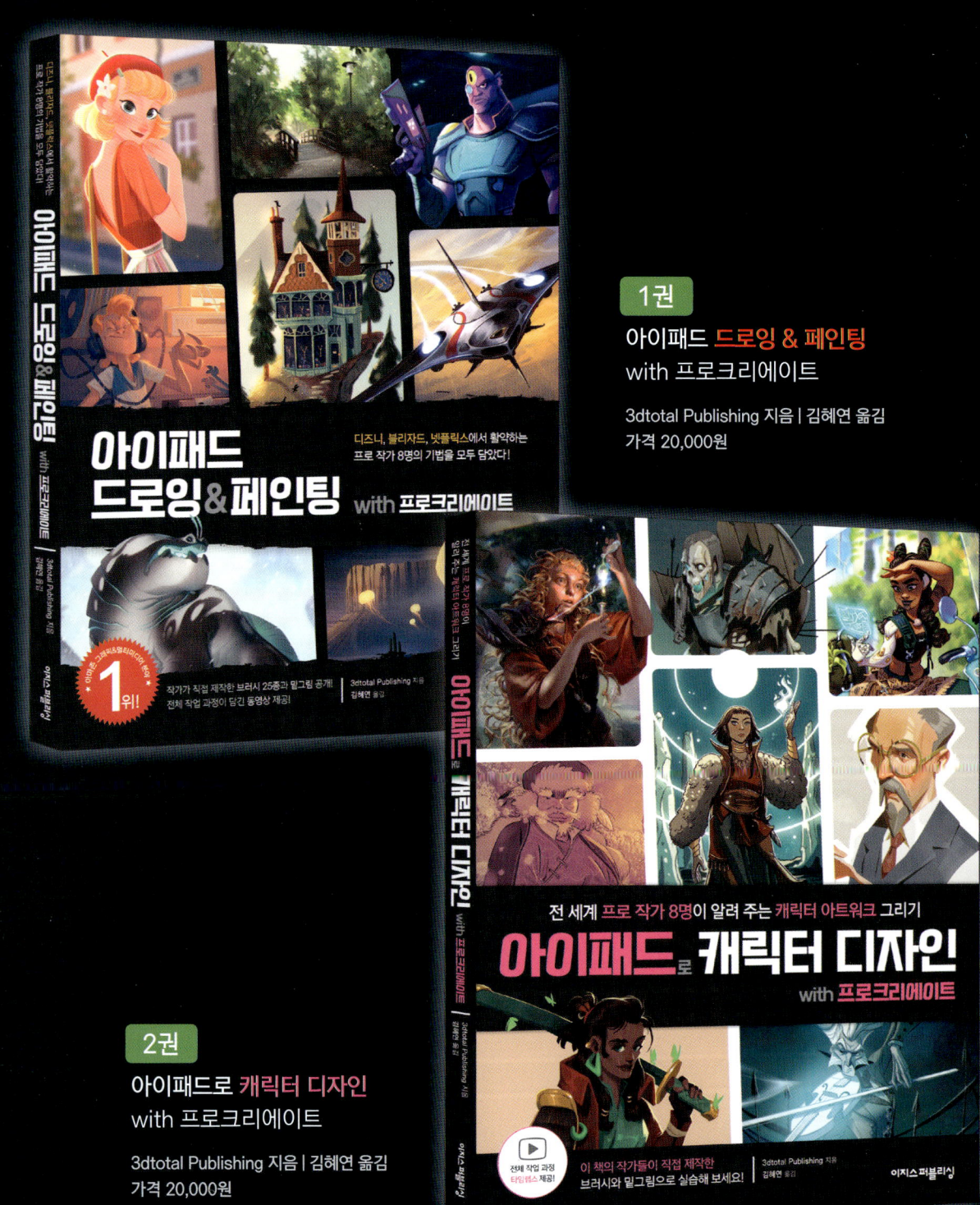

1권
아이패드 드로잉 & 페인팅
with 프로크리에이트

3dtotal Publishing 지음 | 김혜연 옮김
가격 20,000원

2권
아이패드로 캐릭터 디자인
with 프로크리에이트

3dtotal Publishing 지음 | 김혜연 옮김
가격 20,000원